平 成 假 面 騎 士
怪 人 設 計 大 圖 鑑

完全超惡

HEISEI KAMEN RIDER
CREATURE CHRONICLE

平成假面騎士怪人設計大圖鑑

完全超惡

HEISEI KAMEN RIDER CREATURE CHRONICLE

目錄

HEISEI KAMEN RIDER CREATURE CHRONICLE

第 1 期

2000－2009

HEISEI KAMEN RIDER SEREIS

PHASE 1

假面騎士空我

古朗基族

DESIGNER
阿部卓也、青木哲也、鈴木和也、竹內一惠（PLEX）、飯田浩司（石森PRO）

平成假面騎士系列第1部『假面騎士空我』讓大眾引頸期盼的假面騎士在平成世代正式回歸。作品播出後受到觀眾熱烈的迴響，促成好評不斷的因素非常多，然而毫無疑問的是，當中的關鍵因素在於敵方怪人「古朗基族」的塑造，透過這些怪人奠定了這部作品的世界觀。古朗基族在超古代因為臨多戰士空我而遭到封印，到了現代因為人類挖掘遺跡而復活。他們有自己的語言，並且競相參與一場名為「Gegeru」的殺人遊戲，也就是在限定的時間內殺死目標數量的臨多（現代人，即臨多的後裔）。基於上述的架構設定，故事中相繼出現許多古朗基族，並且不斷和假面騎士空我展開戰鬥。這些怪人的設計，都是基於製作人高寺成紀的詳細設定，再由阿部卓也負責設計成形，後期則由代表PLEX的青木哲也和石森PRO的飯田浩司接手設計完成。設計師們都是依照設定的法則方法塑造出怪人獨樹一格的樣貌。這些法則包括：不脫離人的輪廓、不直接將主題生物擬人化設計、身上會穿戴古文明風格的裝飾配件和兜襠布等。另外，怪人名稱的第一個字代表階級，最後一個字代表設計主題採用的生物種類（Ba＝昆蟲、Da＝哺乳類、Gu＝鳥類或飛行類、Gi＝水生生物、De＝植物、Re＝爬蟲類或兩棲類）。

假面騎士空我

【DATA】2000年1月30日～2001年1月21日每週日8點～8點30分播映／朝日電視台系列／共49集
【STAFF】■原著：石森章太郎　■製作人：清水祐美（朝日電視台）、高寺成紀、鈴木武幸（東映）　■編劇：荒川稔久、井上敏樹、Kida Tsuyoshi、村山桂、竹中清　■導演：石田秀範、渡邊勝也、長石多可男、鈴村展弘、金田治　■音樂：佐橋俊彥　■動作導演：金田治、山田一善（Japan Action Club）　■製作：朝日電視台、東映、ASATU-DK
《電視特別篇》『假面騎士空我　新春特別篇』2001年1月2日播映／■編劇：竹中清　■導演：鈴村展弘

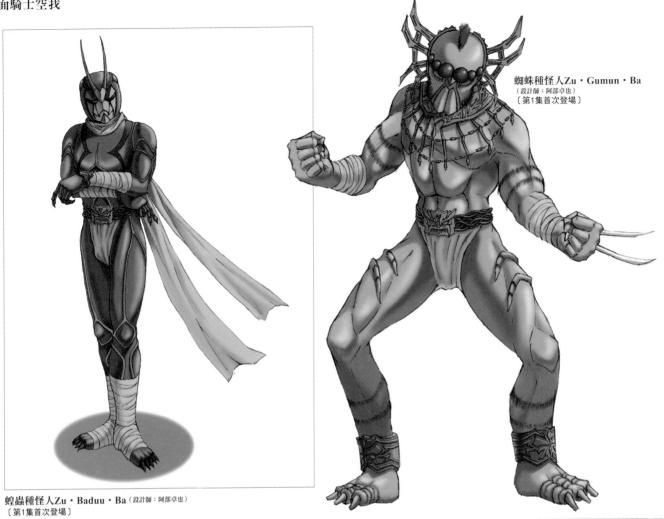

蜘蛛種怪人Zu・Gumun・Ba（設計師：阿部卓也）
〔第1集首次登場〕

蝗蟲種怪人Zu・Baduu・Ba（設計師：阿部卓也）
〔第1集首次登場〕

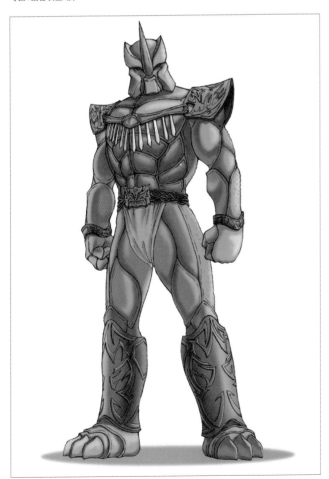

犀牛種怪人Zu・Zain・Da（設計師：阿部卓也）
〔第1集首次登場〕

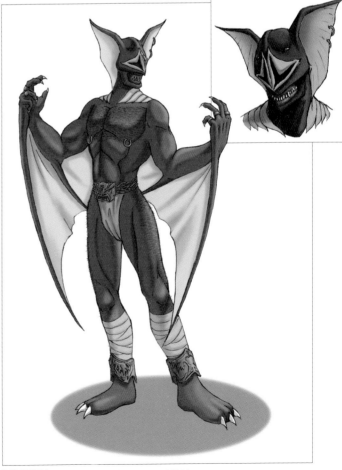

蝙蝠種怪人Zu・Gooma・Gu（設計師：阿部卓也）
〔第1集首次登場〕

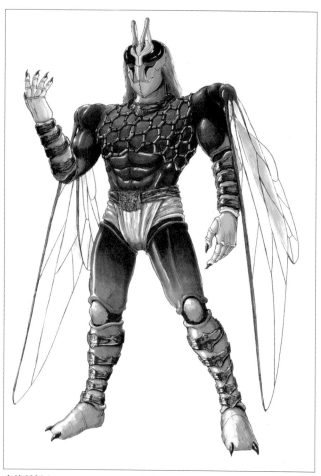

蜜蜂種怪人Me・Badjisu・Ba（設計師：青木哲也）
〔第7、8集登場〕

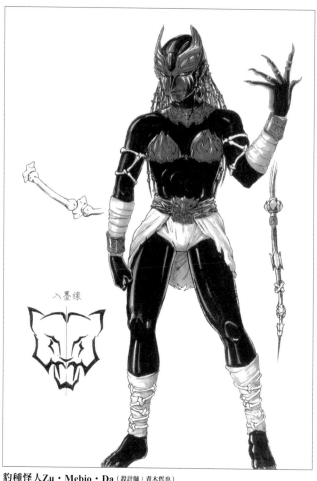

八墨線

豹種怪人Zu・Mebio・Da（設計師：青木哲也）
〔第3、4集登場〕

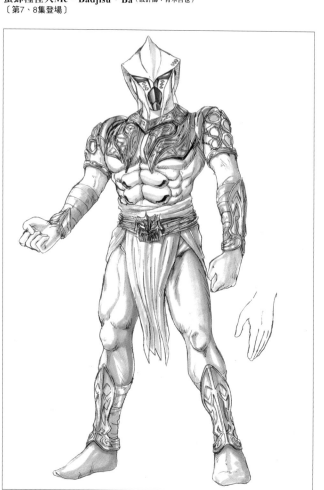

烏賊種怪人Me・Giiga・Gi（設計師：青木哲也）
〔第9、10集登場〕

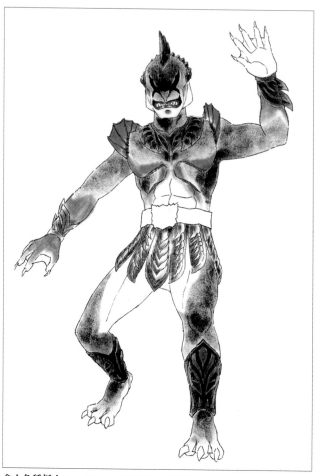

食人魚種怪人Me・Biran・Gi（設計師：飯田浩司）
〔第5、6集登場〕

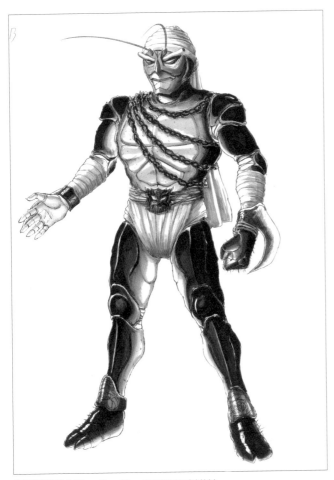

寄居蟹種怪人Me・Gyarido・Gi（設計師：青木哲也）
〔第15、16集登場〕

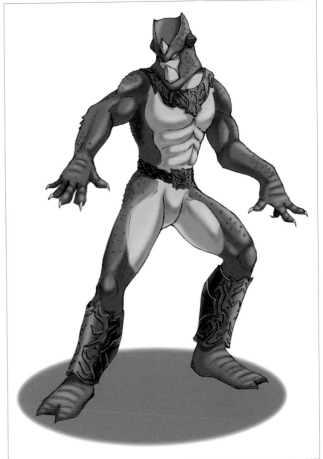

變色龍種怪人Me・Garume・Re（設計師：阿部卓也）
〔第13集首次登場〕

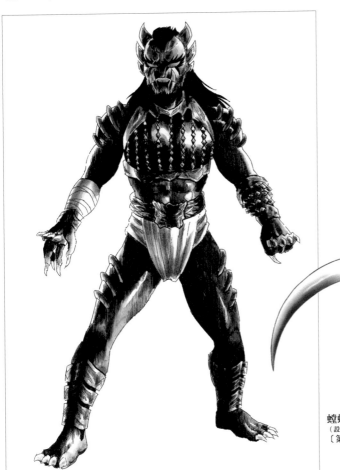

老虎種怪人Me・Gadora・Da（設計師：飯田浩司）
〔第17集登場〕

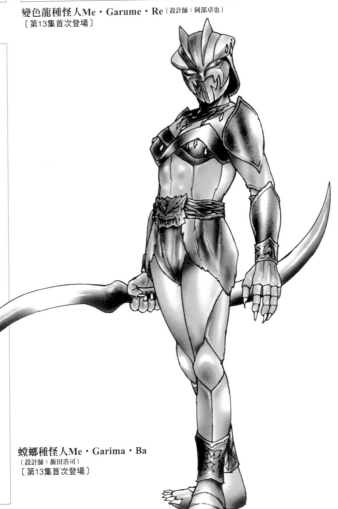

螳螂種怪人Me・Garima・Ba
（設計師：飯田浩司）
〔第13集首次登場〕

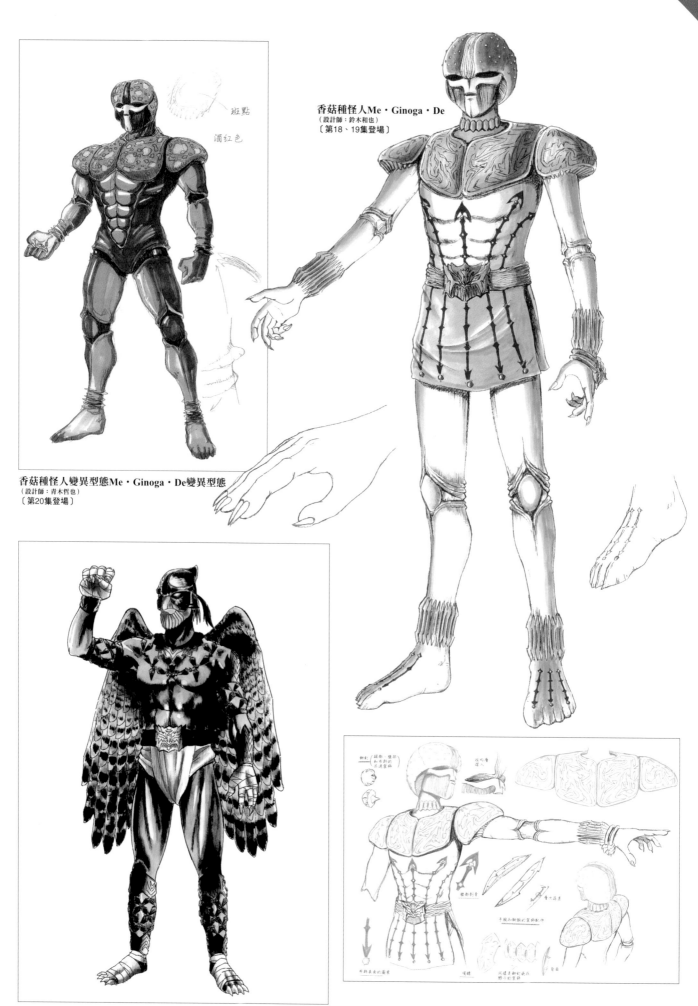

香菇種怪人Me・Ginoga・De
（設計師：鈴木和也）
〔第18、19集登場〕

斑點

酒紅色

香菇種怪人變異型態Me・Ginoga・De變異型態
（設計師：青木哲也）
〔第20集登場〕

貓頭鷹種怪人Go・Buuro・Gu（設計師：飯田浩司）
〔第25、26集登場〕

海蛇種怪人Go・Bemiu・Gi（設計師：竹內一惠）
〔第27、28集登場〕

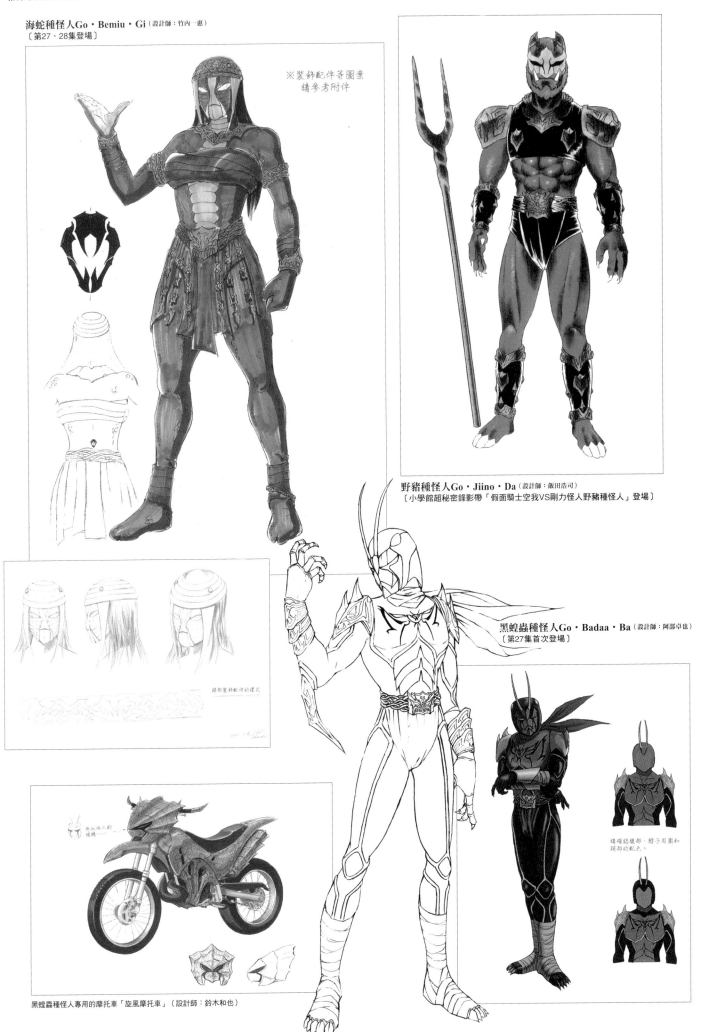

※装飾配件等圖案
請參考附件

野豬種怪人Go・Jiino・Da（設計師：飯田浩司）
〔小學館超秘密錄影帶「假面騎士空我VS剛力怪人野豬種怪人」登場〕

黑蝗蟲種怪人Go・Badaa・Ba（設計師：阿部卓也）
〔第27集首次登場〕

精確認腰部、脖子周圍和
頭部的範圍

黑蝗蟲種怪人專用的摩托車「旋風摩托車」（設計師：鈴木和也）

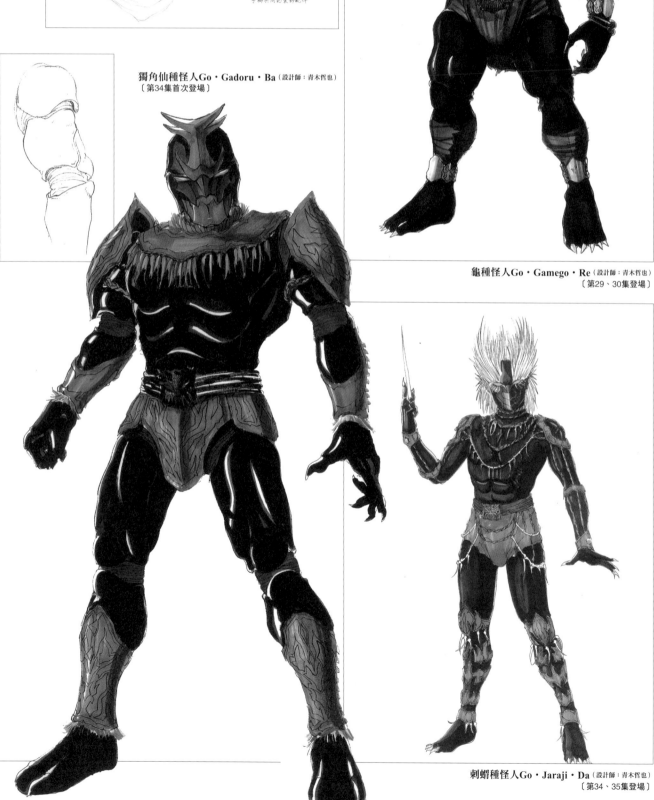

龜種怪人Go・Gamego・Re（設計師：青木哲也）
〔第29、30集登場〕

獨角仙種怪人Go・Gadoru・Ba（設計師：青木哲也）
〔第34集首次登場〕

刺蝟種怪人Go・Jaraji・Da（設計師：青木哲也）
〔第34、35集登場〕

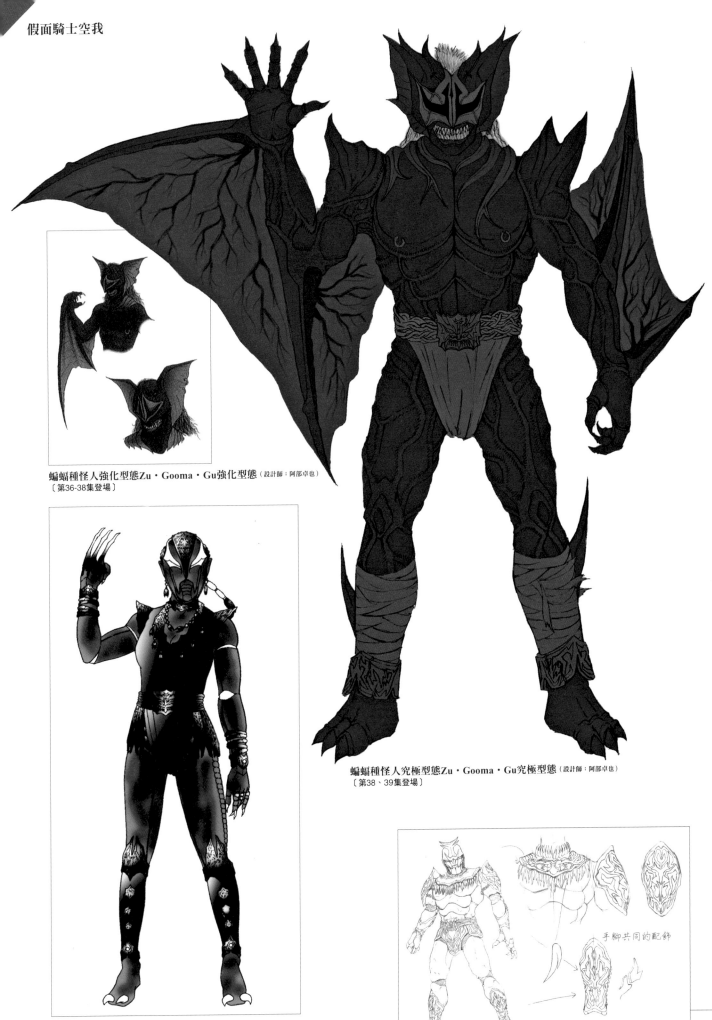

蝙蝠種怪人強化型態Zu・Gooma・Gu強化型態（設計師：阿部卓也）
〔第36-38集登場〕

蝙蝠種怪人究極型態Zu・Gooma・Gu究極型態（設計師：阿部卓也）
〔第38、39集登場〕

蠍子種怪人Go・Zazaru・Ba（設計師：飯田浩司）
〔第36集首次登場〕

手腳共同的配飾

鯊魚種怪人的武器，敏捷型態使槍（上），剛力型態使劍（下）。

獨角仙種怪人電擊型態
使用的武器。

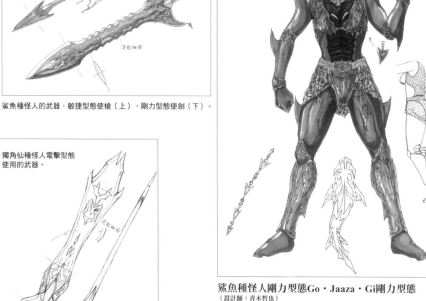

鯊魚種怪人剛力型態Go・Jaaza・Gi剛力型態
（設計師：青木哲也）
〔第41集登場〕

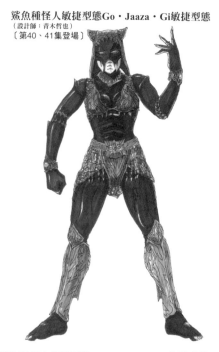

鯊魚種怪人敏捷型態Go・Jaaza・Gi敏捷型態
（設計師：青木哲也）
〔第40、41集登場〕

野牛種怪人格鬥型態Go・Baberu・Da格鬥型態
（設計師：飯田浩司）
〔第42集登場〕

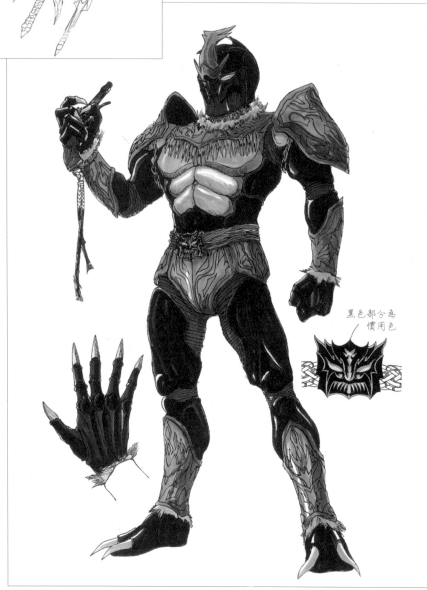

黑色部分為
慣用色

獨角仙種怪人電擊型態Go・Gadoru・Ba電擊型態（設計師：青木哲也）
〔第44-46集首次登場〕

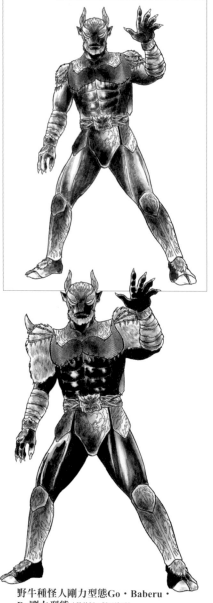

野牛種怪人剛力型態Go・Baberu・
Da剛力型態（設計師：飯田浩司）
〔第42集登場〕

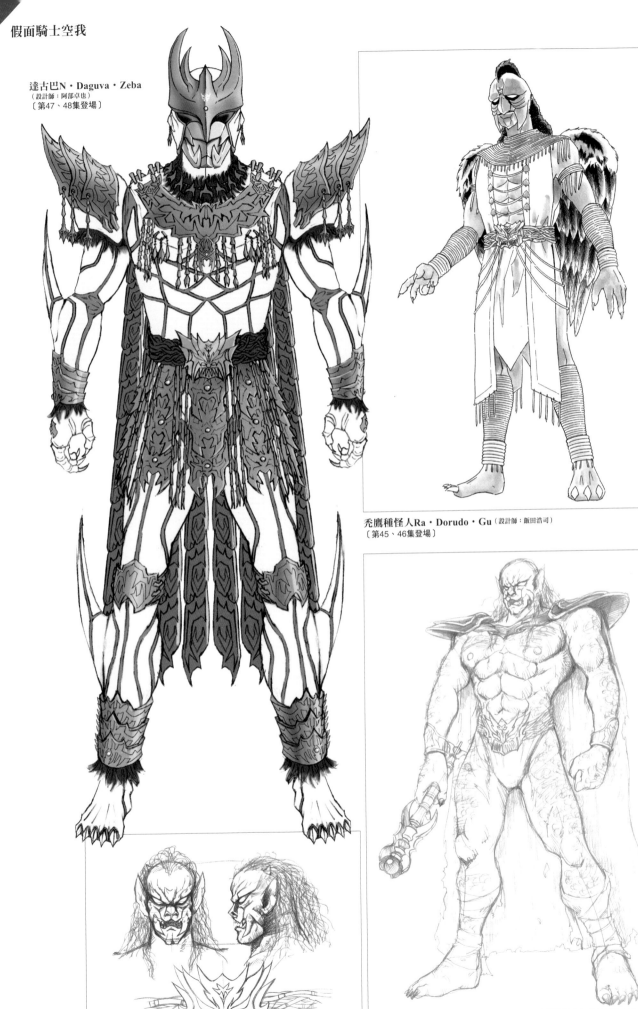

達古巴N・Daguva・Zeba
（設計師：阿部卓也）
〔第47、48集登場〕

禿鷹種怪人Ra・Dorudo・Gu（設計師：飯田浩司）
〔第45、46集登場〕

達古巴中間型態N・Daguva・Zeba中間型態（設計師：青木哲也）
〔第1集登場〕

假面騎士顎門

不明生命體

DESIGNER
出渕 裕、草彅琢仁

平成假面騎士系列第2部在主要英雄人物顎門的帶領下，裝甲騎士G3、生化騎士Gills等，多位類型不同的假面騎士成了故事中的常設角色。他們對抗的敵人是超越生命體的「不明生命體」，外觀特徵形似棲息於地球的生物。一如『空我』中的「未確認生命體」，「不明生命體」是人類世界對他們的稱呼，實際上他們擁有相當於古朗基的種族名稱，也就是「尊者怪人」。這些怪人誕生自劇中人類的創造神「闇之力」，角色定位是暗中清除對神造成威脅、擁有顎門之力的人類。怪人的主要設計師為出渕裕，曾在80年代後期連續參與4部超級戰隊系列的設計，並且自『超新星閃電人』後睽違15年再次參與東映特攝英雄作品。此外，經由出渕裕的舉薦，插畫家草彅琢仁也加入這次的企劃。合作模式大致為由兩人共同分擔不同的主題設計。出渕裕負責陸地動物、鳥類、昆蟲類的主題，草彅琢仁負責水生生物的主題。本次一改前部作品的設計方向，選擇展現經典風格的路線，創造出有生物特徵的怪人，在細節上保留了古文明風格的共通特點，卻呈現出強烈的自我色彩。

假面騎士顎門

【DATA】2001年1月28日～2002年1月27日每週日8點～8點30分播映／朝日電視台系列／共51集
【STAFF】■原著：石森章太郎 ■製作人：松田佐榮子（朝日電視台）、白倉伸一郎、武部直美、塚田英明（東映） ■編劇：井上敏樹、小林靖子 ■導演：田崎龍太、長石多可男、六車俊治（朝日電視台）、石田秀範、鈴村展弘、佐藤健光、金田治、渡邊勝也 ■音樂：佐橋俊彥 ■動作導演：山田一善、宮崎剛（Japan Action Club） ■製作：朝日電視台、東映、ASATU-DK
《劇場版》『劇場版 假面騎士顎門 PROJECT G4』2001年9月22日上映／■編劇：井上敏樹 ■導演：田崎龍太
《電視特別篇》『假面騎士顎門特別篇 全新變身』2001年10月1日播映／■編劇：井上敏樹 ■導演：田崎龍太

美洲豹尊者 豹屬・鉛白（設計師：出渕裕）
〔第1、2集登場〕

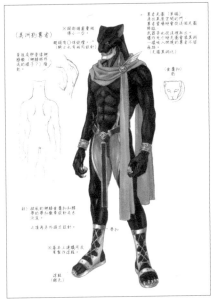

美洲豹尊者 豹屬・烏黑（設計師：出渕裕）
〔第1、2集登場〕

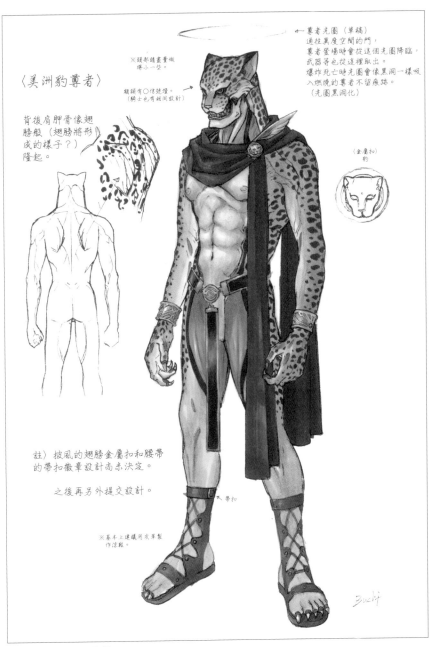

〈美洲豹尊者〉

背後肩胛骨像翅膀般（翅膀將形成的樣子？）隆起。

註）披風的翅膀金屬扣和腰帶的帶扣徽章設計尚未決定。

之後再另外提交設計。

美洲豹尊者 豹屬・橙黃（設計師：出渕裕）
〔第1、2集登場〕

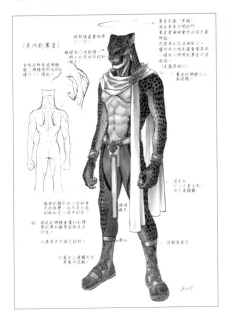

美洲豹尊者 豹屬・深藍（設計師：出渕裕）
〔第20、21集登場〕

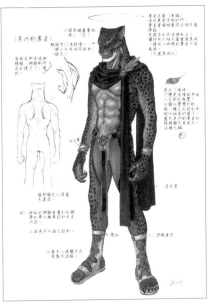

美洲豹尊者 豹屬・赤紅（設計師：出渕裕）
〔第20、21集登場〕

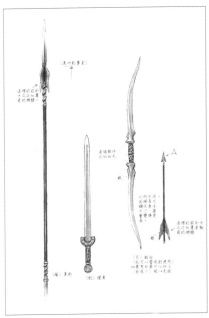

豹屬・烏黑使槍、豹屬・橙黃使劍、豹屬・鉛白用弓箭。

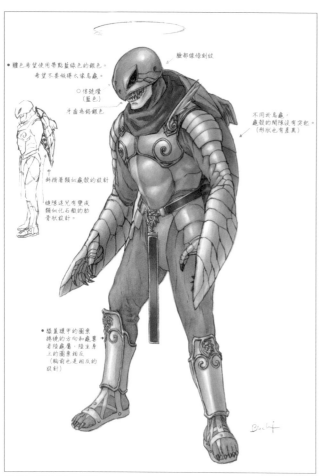

龜尊者 陸龜屬・月洋（設計師：出渕裕）
〔第3、4集登場〕

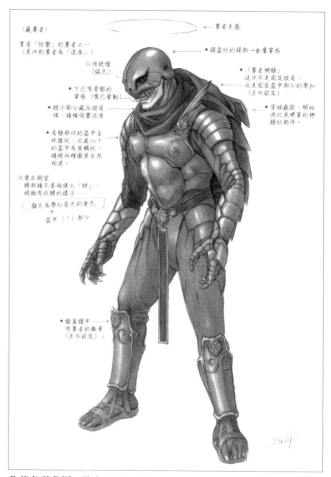

龜尊者 陸龜屬・陸生（設計師：出渕裕）
〔第3、4集登場〕

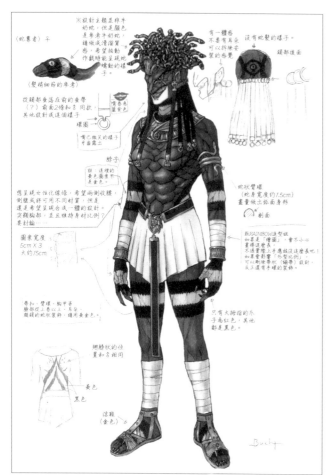

蛇尊者 蛇使・雌性（設計師：出渕裕）
〔第5、6集登場〕

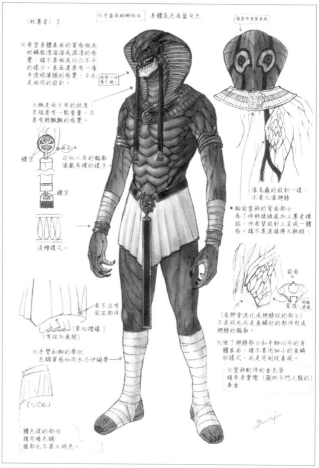

蛇尊者 蛇使・雄性（設計師：出渕裕）
〔第5、6集登場〕

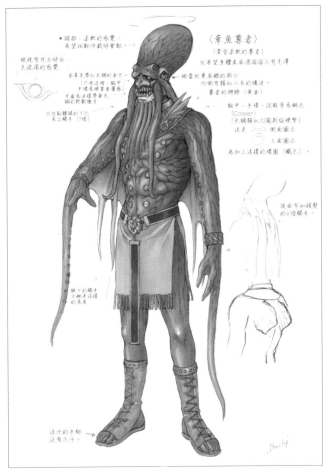

章魚尊者 軟足・八足〔設計師：出淵裕〕
〔第9、10集登場〕

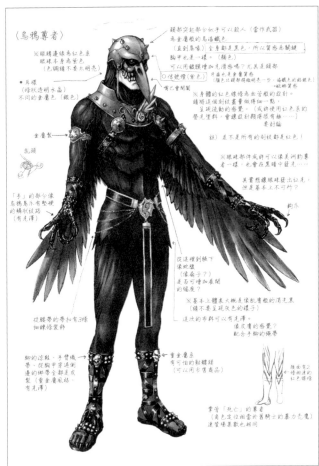

烏鴉尊者 烏鴉座・啼鳴〔設計師：出淵裕〕
〔第7、8集登場〕

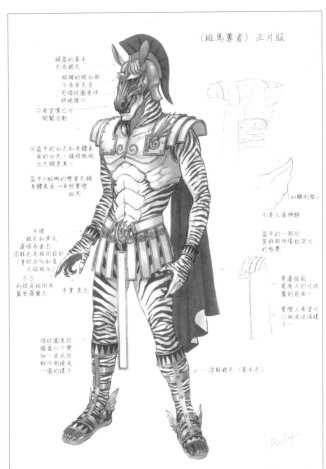

斑馬尊者 馬屬・消亡〔設計師：出淵裕〕
〔第11、12集登場〕

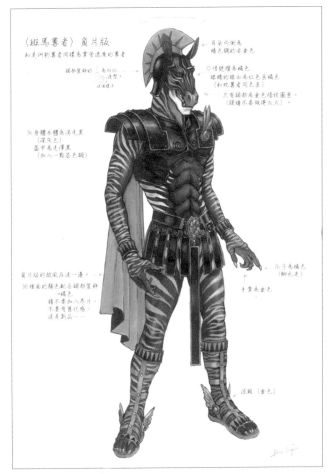

斑馬尊者 馬屬・異靈〔設計師：出淵裕〕
〔第11、12集登場〕

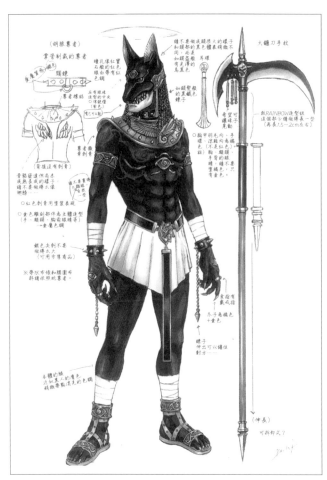

胡狼尊者 邪犬・大鐮（設計師：出渕裕）
〔第15-17集登場〕

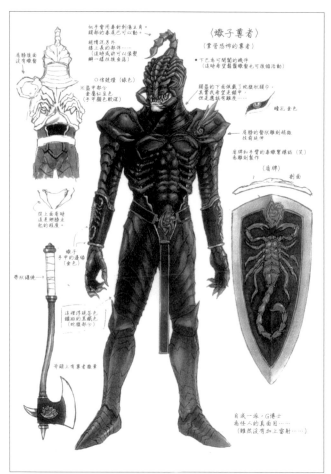

蠍子尊者 金蠍・狡點（設計師：出渕裕）
〔第13、14集登場〕

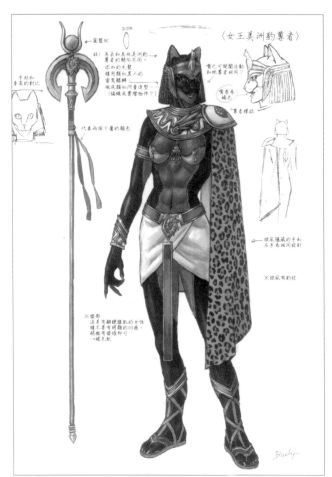

女王美洲豹尊者 豹屬・領袖（設計師：出渕裕）
〔第20、21集登場〕

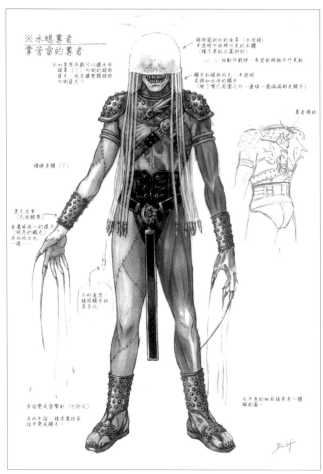

水蜋尊者 水蜋屬・起火（設計師：出渕裕）
〔第18、19集登場〕

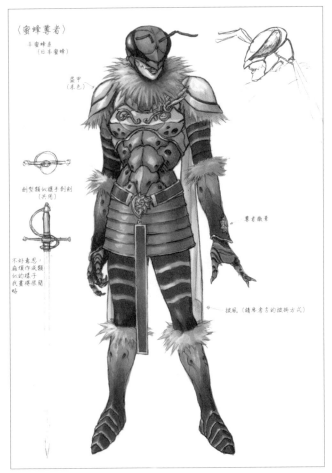

蜜蜂尊者 蜜蜂屬・甘蜜 (設計師：出渕裕)
〔第22、23集登場〕

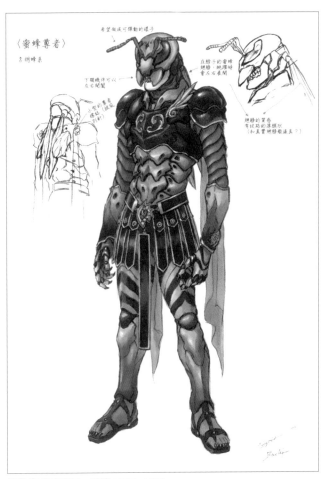

蜜蜂尊者 蜜蜂屬・黃蜂 (設計師：出渕裕)
〔第22、23集登場〕

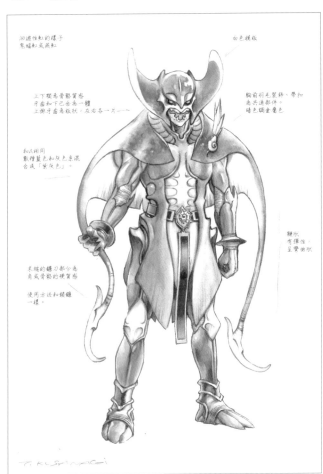

刺魟尊者 江魟屬・兜形 (設計師：草彅琢仁)
〔第24、25集登場〕

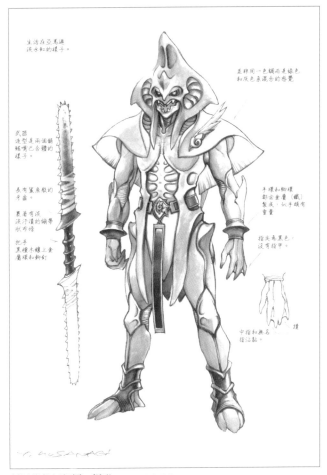

刺魟尊者 江魟屬・帽形 (設計師：草彅琢仁)
〔第24、25集登場〕

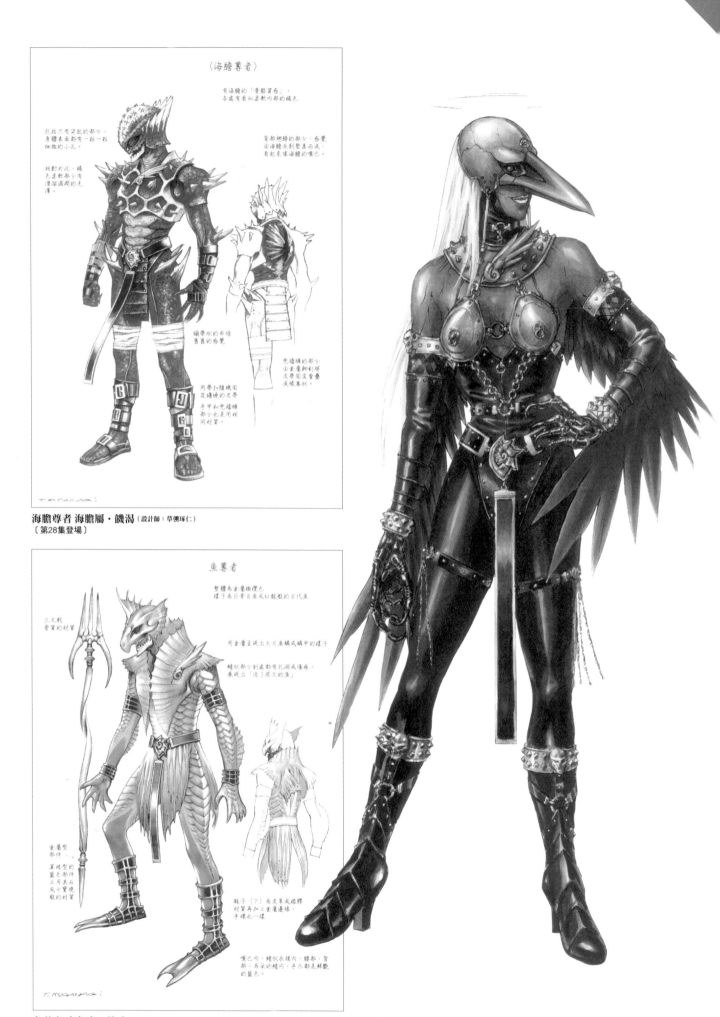

〈海膽尊者〉

有海膽的「骨骼買符」，
各處有看如柔軟肉般的橘色。

包括只有突起的部分，
身體表面都有一粒一粒
細緻的小扎。

相對於此，橘
色柔軟的部分有
滑溜濕潤的光
澤。

背部翅膀的部分，感覺
由海膽夫剝整其石成，
看起來像海膽的嘴色。

繃帶狀的布條
舊舊的感覺。

兜繪綁的部分
由金屬鉚針將
皮帶圖定重疊
皮繚幕狀。

周帶扣隨機圍
定邊繞的皮帶。
手甲和兜繚綁
部也是用翅
間材質。

海膽尊者 海膽屬・饑渴（設計師：草彌琛仁）
〔第28集登場〕

魚尊者

聖體為金屬橄欖色，
樣子感巨音古桑成紅龍般的古代魚。

三叉戟
骨質的材質。

周金屬呈現出大片鱗或鱗甲的樣子。

轉狀部分到處都有扎洞或傷痕，
呈現出「活了很久的魚」。

金屬型
部件。
某球型的
藍色型的部件
上有某石
或七寶鑲
般的材質。

鞋子（？）處皮革或橡膠
材質再加上金屬邊緣。
手環也一樣。

嘴巴內、轉狀衣領內、臉部、背
部、肩朵的鱗肉、手爪都是鮮艷
的藍色。

魚尊者 南魚座・骨舌（設計師：草彌琛仁）
〔第29集登場〕

女王烏鴉尊者 烏鴉座・長髮（設計師：出澗裕）
〔第26集登場〕

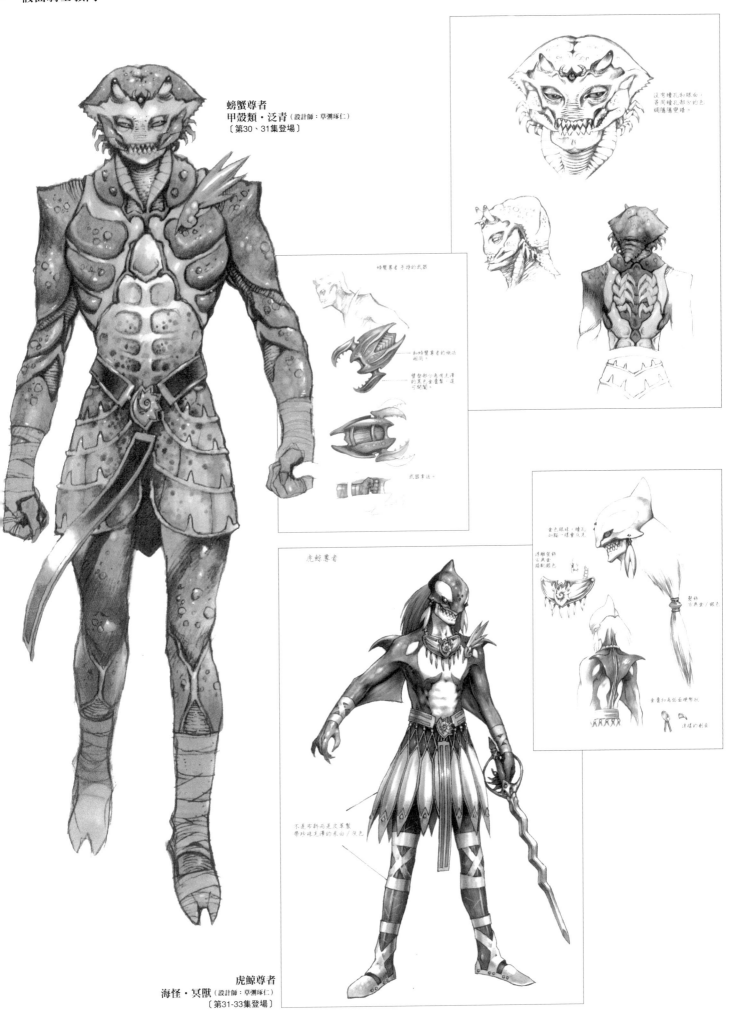

螃蟹尊者
甲殼類・泛青（設計師：草彌琢仁）
〔第30、31集登場〕

螃蟹尊者 手持的武器

虎鯨尊者

虎鯨尊者
海怪・冥獸（設計師：草彌琢仁）
〔第31-33集登場〕

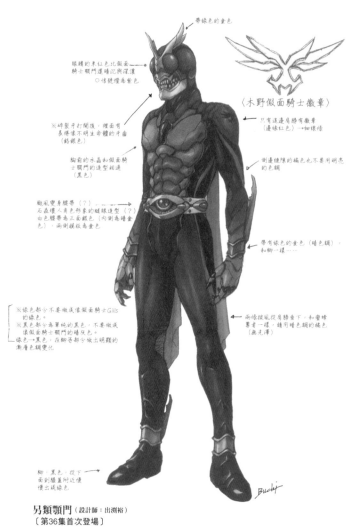

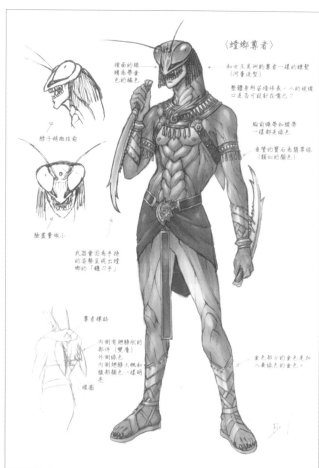

別類顎門（設計師：出淵裕）
〔第36集首次登場〕

螳螂尊者 先知・嗜血（設計師：出淵裕）
〔第34集登場〕

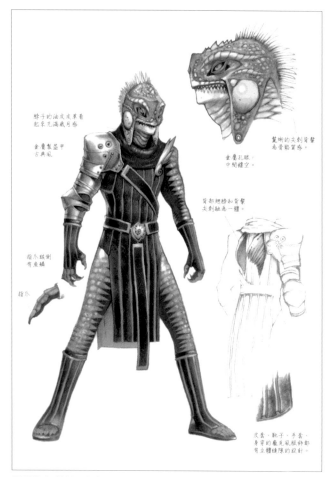

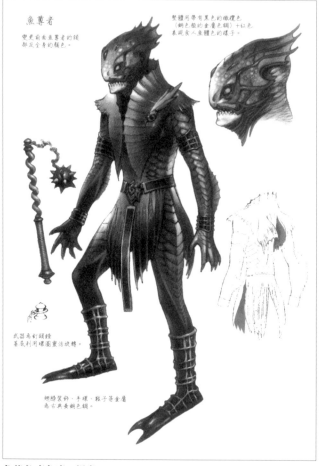

蜥蜴尊者 蜥蜴・右類（設計師：草彅琢仁）
〔第37集登場〕

魚尊者 南魚座・鋸齒（設計師：草彅琢仁）
〔第35-36集登場〕

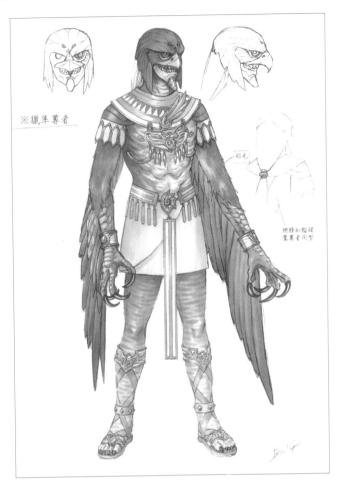

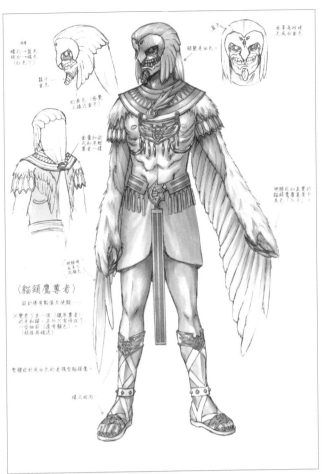

獵隼尊者 鳥屬・猛禽（設計師：出淵裕）
〔第44-46集登場〕

貓頭鷹尊者 鳥屬・長尾（設計師：出淵裕）
〔第43、44集登場〕

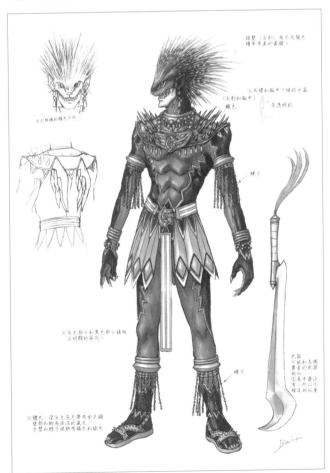

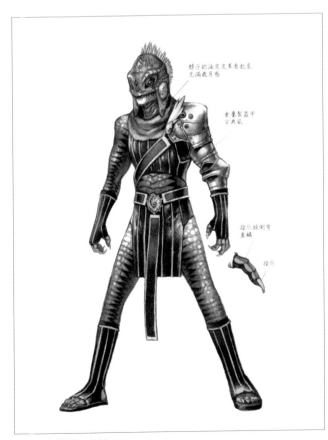

豪豬尊者 豪豬・水系（設計師：出淵裕）
〔第45、46集登場〕

蜥蜴尊者 蜥蜴・左頰（設計師：草彅琢仁）
〔第37-39集登場〕

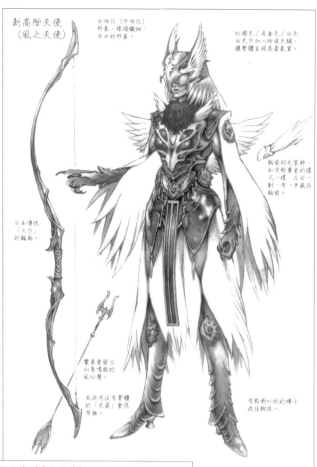

新高階天使
〈風之天使〉

女性化（中性化）形象，輪廓纖細，
近女的形象。

紅褐色／赤金色／白色
白色中加入珍綠色調，
讓整體呈現高貴氣質。

日本傳統「大弓」的輪廓。

響箭會發出如鳥鳴般的風切聲。

感覺用沒有實體的「光箭」會很有趣。

有點喇叭狀的褲子遮住腳跟。

腦前羽毛裝飾，和虎的裝扮者的樣式一樣，左右一對，有一半藏在腦前。

帽簷下有臉的樣子。
（沒有完全貼合臉部，而是有一點鏤隙的樣子。）

仔細看「眼睛」的部分，為縷眼殺計。

有葉脈狀的紋路。

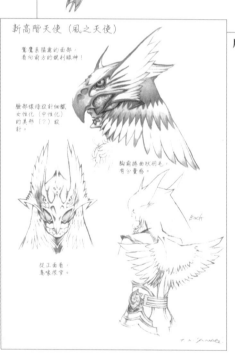

新高階天使（風之天使）

鷲鷹系猛禽的面部，看向前方的銳利眼神！

臉都縷繼設計細膩，女性化（中性化）（??）的美料設計。

腦前捲曲狀羽毛，有分量感。

從正面看，鳥喙很窄。

Back

風之天使（設計師：草彌琢仁）
〔第47-51集登場〕

水之天使（設計師：草彌琢仁）
〔第33-35集登場〕

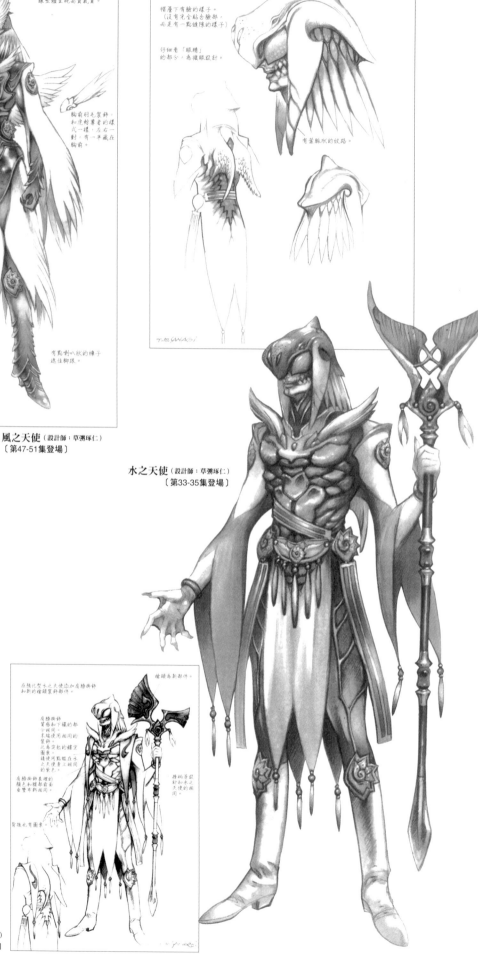

在強化型水之天使添加肩膀掛鈎，和新的權頭裝飾部件。

槌頭為新部件。

肩膀掛鈎，翼展和上下襬的都分一致同，末端使用相同的裝飾。北希突挑的體空圈套。隨使用點綴在水之天使身上相同的紫色。

肩膀掛鈎表裡的臉色和襬色布局相同。

背後也有圖案。

鞋柄等裝計和水之天使的相同。

水之天使強化型態（設計師：草彌琢仁）
〔第41-43集登場〕

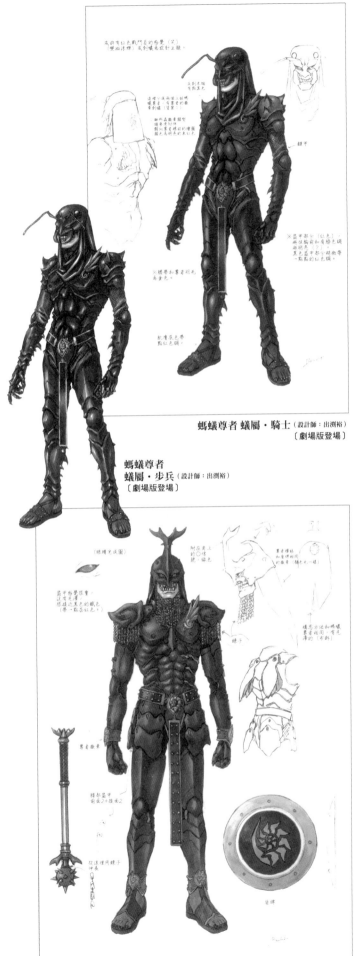

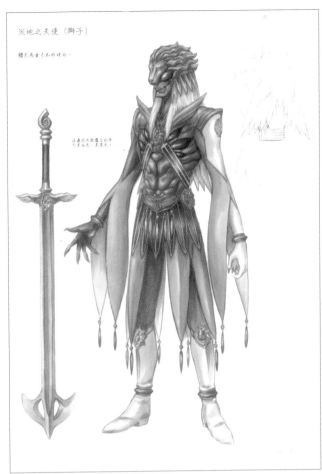

※地之天使（獅子）

媽蟻尊者 蟻屬・騎士（設計師：出淵裕）
〔劇場版登場〕

媽蟻尊者
蟻屬・步兵（設計師：出淵裕）
〔劇場版登場〕

地之天使（設計師：出淵裕）
〔第49-51集登場〕

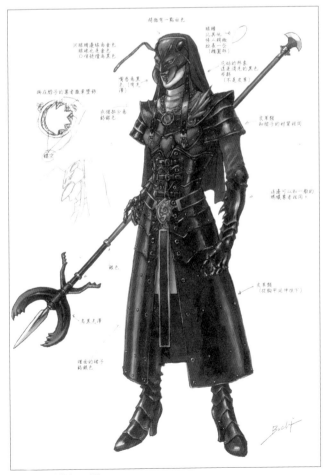

甲蟲尊者 聖甲蟲・強勁（設計師：出淵裕）
〔電視特別篇登場〕

媽蟻尊者 蟻屬・王族（設計師：出淵裕）
〔劇場版登場〕

假面騎士龍騎

鏡怪人

DESIGNER
篠原 保

平成假面騎士系列第3部帶給大家強烈的衝擊，劇情是13名假面騎士為了生存而展開的一場大逃殺。故事中所有的假面騎士只要和存在鏡世界的「鏡怪人」締結契約，就可以變身為假面騎士。騎士們基本上屬於英雄設計的範疇，由PLEX負責擔綱設計。其他擔任各集怪人角色出場的多數鏡怪人，以及2名客串假面騎士和2名擬似騎士，還有分別與他們締結契約的怪人，都由篠原保一人獨立完成設計。篠原保任職於CROWD時曾在『假面騎士BLACK RX』（1988年），還有之後錄影帶作品『超人力霸王VS假面騎士』（1993年），參與假面騎士怪人的設計。不過這次是他第一次在假面騎士電視系列作品中，擔任主要設計師一職。怪人的設計概念是以機械風格將各種不同主題的生物化為怪人的樣貌，而這些設計充分表現出強烈的個人特色。

假面騎士龍騎

【DATA】2002年2月3日～2003年1月19日每週日8點～8點30分播映／朝日電視台系列／共50集
【STAFF】■原著：石森章太郎 ■製作人：圓井一夫、中曾根千治（朝日電視台）、白倉伸一郎、武部直美（東映） ■編劇：小林靖子、井上敏樹 ■導演：田崎龍太、石田秀範、長石多可男、鈴村展弘、佐藤健光 ■音樂：丸山和範、渡部cher ■動作導演：宮崎剛（Japan Action Club） ■特攝導演：佛田洋 ■製作：朝日電視台、東映、ADK
《劇場版》『劇場版 假面騎士龍騎 EPISODE FINAL』2002年8月17日上映／■編劇：井上敏樹 ■導演：田崎龍太
《電視特別篇》『假面騎士龍騎特別篇 13RIDERS』2002年9月19日播映／■編劇：井上敏樹 ■導演：田崎龍太

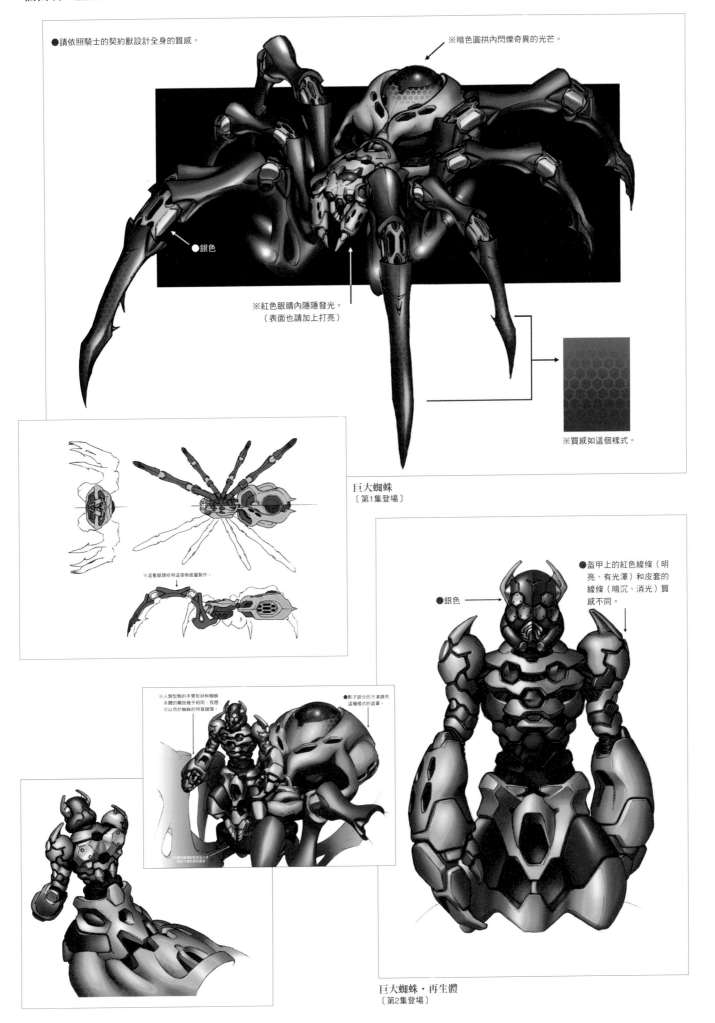

●請依照騎士的契約獸設計全身的質感。

※暗色圓拱內閃爍奇異的光芒。

●銀色

※紅色眼睛內隱隱發光。
（表面也請加上打亮）

※質感如這個樣式。

巨大蜘蛛
〔第1集登場〕

※這隻腳請依照這張側面圖製作。

※人類型態的手臂形狀和蜘蛛
本體的觸肢幾乎相同，我想
可以用於蜘蛛的特寫鏡頭。

●影子部分的汙漬請用
這種樣式的遮罩。

●盔甲上的紅色線條（明
亮、有光澤）和皮套的
線條（暗沉、消光）質
感不同。

●銀色

巨大蜘蛛・再生體
〔第2集登場〕

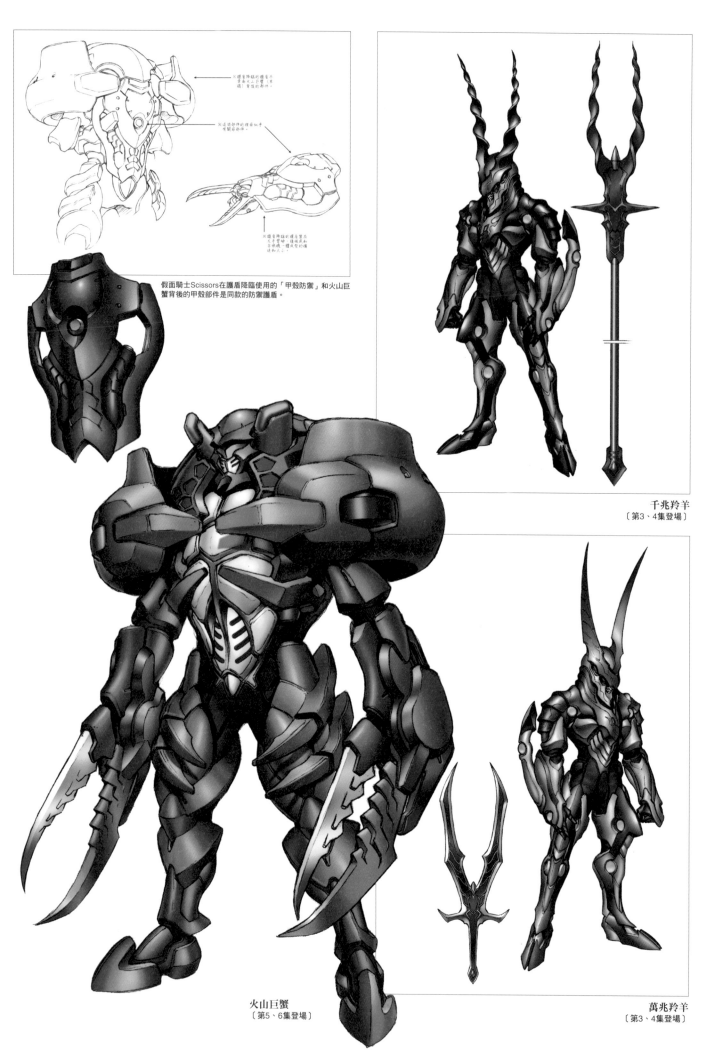

假面騎士Scissors在護盾降臨使用的「甲殼防禦」和火山巨
蟹背後的甲殼部件是同款的防禦護盾。

千兆羚羊
〔第3、4集登場〕

火山巨蟹
〔第5、6集登場〕

萬兆羚羊
〔第3、4集登場〕

銀色 黑鐵色

內凹部分有「眼睛」。
但是從正面看不到。
（由於是白色部件，從側面也幾乎看不到。）

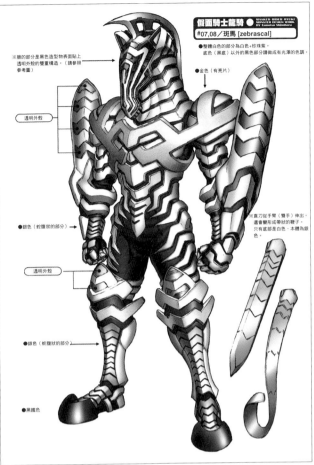

假面騎士龍騎 ● MASKED RIDER RYUKI MONSTER DESIGN WORK BY Tamotsu Shimbara
#07,08／斑馬 [zebrascal]

●整體白色的部分為白色+珍珠紫。
底色（黑底）以外的黑色部分請做成有光澤的色調。

●金色（有亮片）

※軀幹的部分是黑色造型物表面貼上透明外殼的雙層構造。（請參照參考圖）

透明外殼

●銀色（蛇籠狀的部分）

透明外殼

●銀色（蛇籠狀的部分）

※真刀從手臂（雙手）伸出。還會變形成帶有彎子。只有底部是白色，本體為銀色。

●黑鐵色

假面騎士龍騎 ● MASKED RIDER RYUKI MONSTER DESIGN WORK BY Tamotsu Shimbara
#09,10／狂野豬怪 [wildboarder]

●整體為如全新般的亮銅色。
白色部分為暖色系的銀色，或是象牙白色系的珍珠白。
（內凹繰線也用相同顏色）

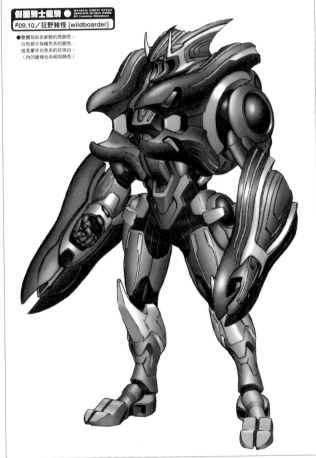

鋼鐵斑馬
〔第6-8集登場〕

狂野豬怪
〔第9、10集登場〕

假面騎士龍騎 ● MONSTER DESIGN WORK
狂野豬怪（參考）

※頭部固定（額部不會動）。
機頭偏平，往前伸拉長的樣子。

●追加部分的顏色，使用和身體相同的黑色（有光澤）或黑底色，內凹繰線為消光色調，並且請做出明顯的高低層次。

●混有亮片的金色

※只有胸前部件置換成可以替換的樣子。
如果有困難，可以直接沿用原本的金色。

假面騎士龍騎 ● MASKED RIDER RYUKI MONSTER DESIGN WORK BY Tamotsu Shimbara
#07／斑馬

●包覆住原本的頭冠。
顏色為黑鐵色（包括頂部）
只有內凹繰線為銀色。

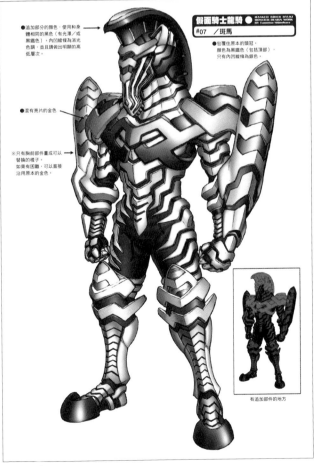

有追加部件的地方

青銅斑馬
〔第7集登場〕

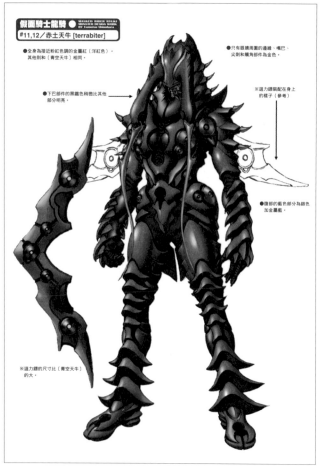

●全身為接近粉紅色調的金屬紅（洋紅色）。其他則和〔青空天牛〕相同。

●只有眼睛周圍的邊緣、嘴巴。尖刺和觸角部件為金色。

●下巴部件的黑鐵色稍微比其他部分明亮。

※遁力鏢裝配在身上的樣子（參考）

●腹部的藍色部分為銀色加金屬藍。

※遁力鏢的尺寸比〔青空天牛〕的大。

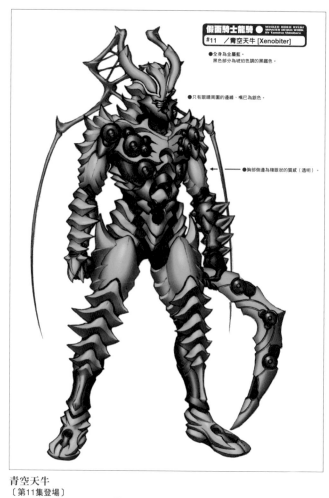

●全身為金屬藍。黑色部分為琥珀色調的黑鐵色。

●只有眼睛周圍的邊緣、嘴巴為銀色。

●胸部側邊為複眼狀的質感（透明）。

赤土天牛
〔第11、12集登場〕

青空天牛
〔第11集登場〕

死亡魔猴
〔第13、14集登場〕

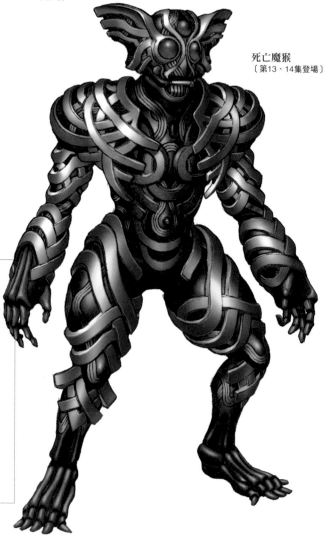

※這裡是固定用的卡榫

※緞帶尾巴一樣裝設在背後

A
B

●黑鐵色
●和身體相同的金屬灰
●銅色

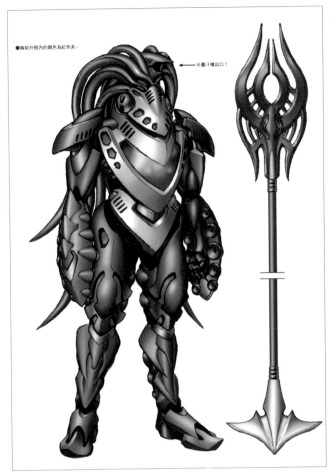

●胸前外殼內的顏色為紅色系。

※墨汁噴出口？

威斯鯤
〔第15、16集登場〕

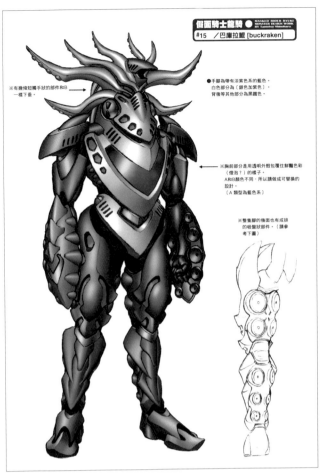

假面騎士龍騎 ● MASKED RIDER RYUKI MONSTER DESIGN WORK BY Tamotsu Shinohara
#15 ／巴庫拉鯤 [buckraken]

※有幾條短觸手狀的部件和B一樣下垂。

●手腳為帶有冷色系的藍色。白色部分為〔銀色加藍色〕。背後等其他部分為黑色色。

※胸前部分是用透明外殼包覆住鮮豔色彩（燈泡？）的樣子。A和B顏色不同，所以請做成可替換的設計。〔A類型為藍色系〕

※整隻腳的後面也有成排的吸盤狀部件。（請參考下圖）

巴庫拉鯤
〔第15集登場〕

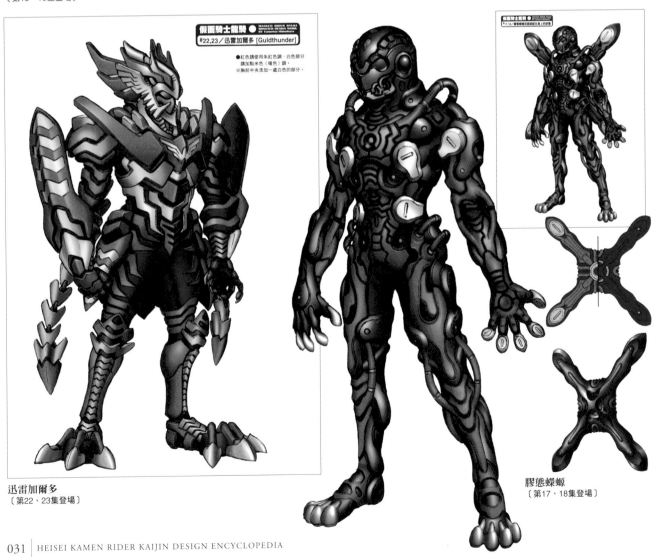

假面騎士龍騎 ● MASKED RIDER RYUKI MONSTER DESIGN WORK BY Tamotsu Shinohara
#22,23／迅雷加爾多 [Guldthunder]

●紅色請使用朱紅色調。白色部分請點米色（暖色）調。
※胸前中央添加一處白色的部分。

迅雷加爾多
〔第22、23集登場〕

膠態蟑螈
〔第17、18集登場〕

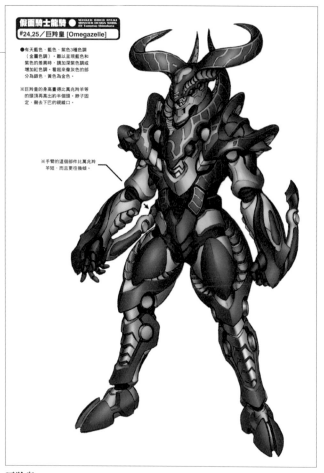

#24,25／巨羚皇 [Omegazelle]

●有天藍色、藍色、紫色3種色調
（金屬色調），難以呈現藍色和
紫色的差異時，請加深紫色調或
增加紅色調。看起來像金色的部
分為銀色，黃色為金色。

※巨羚皇的身高畫得比萬兆羚羊等
的頭頂再再高出約半個頭。脖子固
定，刪去下巴的縫縫口。

※手臂的這個部件比萬兆羚
羊短，而且更往後傾。

巨羚皇
〔第24、25集登場〕

巨羚尼隆吉
〔第24集登場〕

●開口處的內側為青銅色。

●將萬兆羚羊的
「焦茶色」改成紫白色（象牙白色調／有光澤）
「黃土色」改成帶藍色調的青銅色
「藍色」改成紅色。
這些部分以外的顏色部分和眼睛保持原樣。

●預設為「鍵帶」，如
果製作斑點，請縫線
成甲面（白色）。

※請注意胸前的畫面。

※角的剖面為「三角飯糰型」。

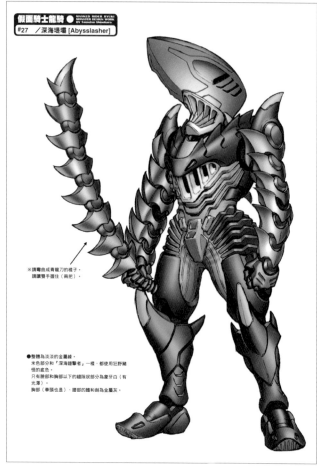

#27／深海堤壩 [Abysslasher]

※請蜷曲成青龍刀的樣子。
請讓雙手握住（兩把）。

●整體為淡淡的金屬綠。
米色部分和「深海錘擊者」一樣，都使用狂野豬
怪的底色。
只有膝部的縫隙狀部分為象牙白（有
光澤）。
胸部（拳頭也是）、腰部的鱗和刺為金屬灰。

深海堤壩
〔第27集登場〕

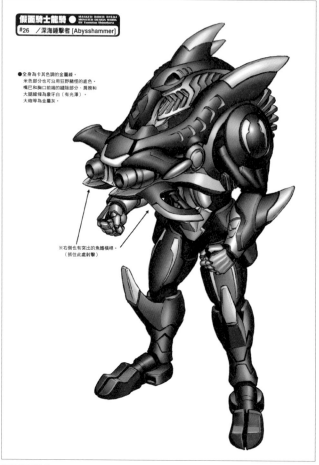

#26／深海錘擊者 [Abysshammer]

●全身為卡其色調的金屬綠。
米色部分也可沿用狂野豬怪的底色。
嘴巴和胸口前端的縫隙部分、肩簷和
大腿縫緯為象牙白（有光澤），
大齒等為金屬灰。

※右側也有突出的魚鰭橫桿。
（抓住此處射擊）

深海錘擊者
〔第26集登場〕

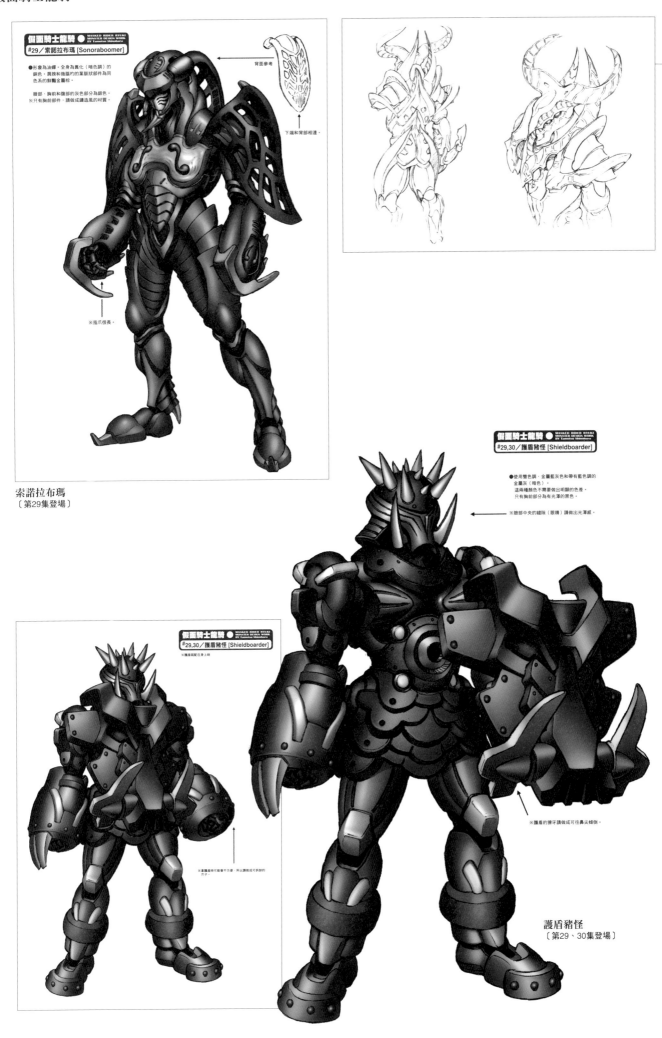

假面騎士龍騎 ● MASKED RIDER RYUKI MONSTER DESIGN WORK BY Tamotsu Shinohara

#29／索諾拉布瑪 [Sonoraboomer]

●形象為油蟬。全身為霧化（暗色調）的銅色。肩膀和後腦的單眼狀部件為同色系的射霧金屬棕。

臉部、胸部和腹部的灰色部分為銀色。
※只有胸前部件，請做成讓造風的材質。

背面參考

下端和背部相連。

※指爪很長。

索諾拉布瑪
〔第29集登場〕

假面騎士龍騎 ● MASKED RIDER RYUKI MONSTER DESIGN WORK BY Tamotsu Shinohara

#29,30／護盾豬怪 [Shieldboarder]

●使用雙色調。金屬藍灰色和帶有藍色調的金屬灰（暗色）。
這兩種顏色不需要做出明顯的色差。
只有胸前部分為有光澤的黑色。

※臉部中央的縫隙（眼睛）請做出光澤感。

※護盾的獠牙請做成可往鼻尖傾倒。

假面騎士龍騎 ● MASKED RIDER RYUKI MONSTER DESIGN WORK BY Tamotsu Shinohara

#29,30／護盾豬怪 [Shieldboarder]

※護盾斜配在身上時

●形象為油蟬。全身為霧化（暗色調）的銅色。肩膀和後腦的單眼狀部件為同色系的射霧金屬棕。

臉部、胸部和腹部的灰色部分為銀色。
※只有胸前部件，請做成讓造風的子。

※畫護盾時可能會不方便，所以請做成可拆卸的子。

護盾豬怪
〔第29、30集登場〕

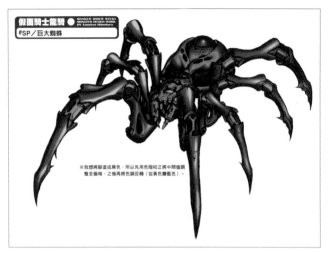

假面騎士龍騎 MASKED RIDER RYUKI MONSTER DESIGN WORK BY Tamotsu Shinohara
#SP／巨大蜘蛛

※我想將腳塗成黑色，所以先用色階校正將中間值調整至偏暗，之後再將色調反轉（從黃色變藍色）。

巨大蜘蛛
〔電視特別篇集登場〕

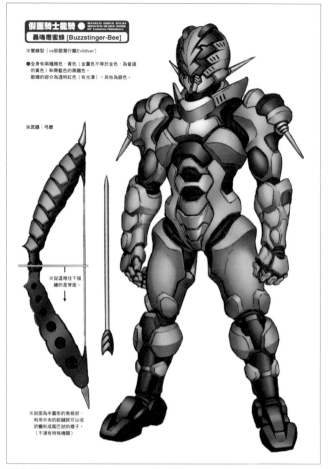

假面騎士龍騎 MASKED RIDER RYUKI MONSTER DESIGN WORK BY Tamotsu Shinohara
轟鳴毒蜜蜂 [Buzzstinger-Bee]

※蜜蜂型（vs鄰鄰潛行獸Evildiver）
●全身有兩種顏色，黃色（金屬色不等於金色，為普通的黃色）和帶藍色的黑鐵色。
眼睛的部分為透明紅色（有光澤）。其他為銀色。

※武器：弓箭

※從這裡往下描繪的是背面。

※劍用為半圓形的魚板狀。利用中央的紋鏤就可以收折變形成尾巴狀的樣子。（不須有特殊機關）

轟鳴毒蜜蜂
〔第31、32集登場〕

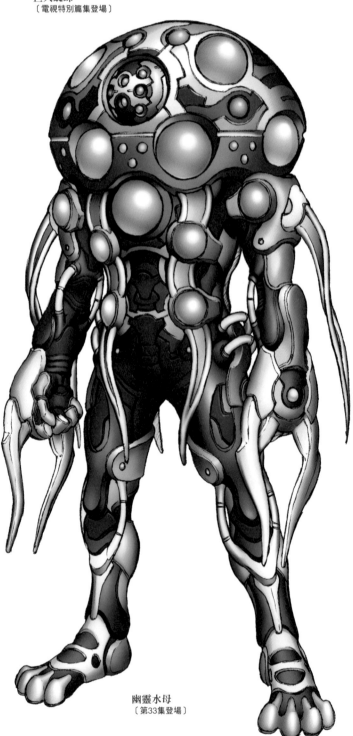

幽靈水母
〔第33集登場〕

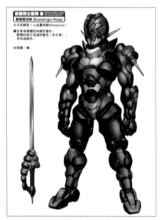

假面騎士龍騎 轟鳴毒胡蜂 [Buzzstinger-Wasp]
※胡蜂型（vs重甲Metalgelas）
●全身為暗桃紅和銀的顏色，眼睛的部分為透明紅色（有光澤）。其他為銀色。

※武器：劍

轟鳴毒胡蜂
〔第31、32集登場〕

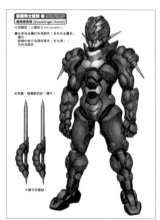

假面騎士龍騎 轟鳴毒黃蜂 [Buzzstinger-Hornet]
※黃蜂型（vs毒蠍王Venosnaker）
●全身為金屬紅和深鐵黑（本色系金屬色）。眼睛的部分為透明黃色（有光澤）。其他為銀色。

※武器：短劍狀的針（暗牛）

※雙手持警棍。

轟鳴毒黃蜂
〔第31、32集登場〕

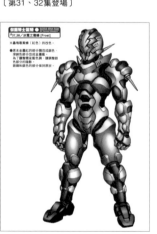

假面騎士龍騎 #37,38／冰霜之毒蜂 [Frost]
※轟鳴毒蜜蜂（紅色）的變化形
●原本全金屬紅的部分分體白色或透明色，深鐵色的部分分體成金屬銀。與鐵鐵修飾成的蜜蜂和毒蜂不同的是，眼睛和銀色的部分仍保持原狀。

冰霜之毒蜂
〔第37集登場〕

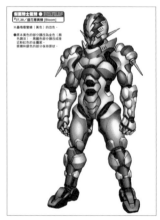

假面騎士龍騎 #37,38／盛花毒黃蜂 [Bloom]
※轟鳴毒黃蜂（黃色）的變化形
●原本水藍色的部分分體白色或金色（顏色漸變），黑鐵色的部分分體成金屬銀。邊狀和銀色的部分保持原狀。

盛花毒黃蜂
〔第37集登場〕

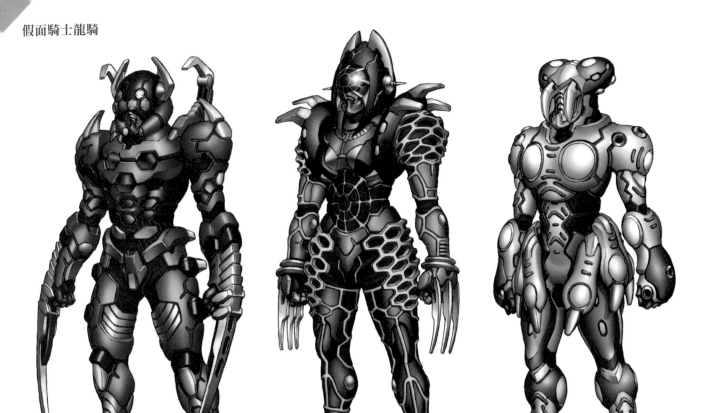

獨奏蜘蛛
〔電視特別篇集登場〕

萊斯蜘蛛
〔電視特別篇集登場〕

毒囊蜘蛛
〔電視特別篇集登場〕

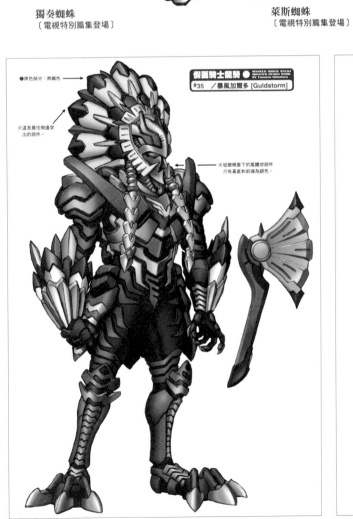

●黑色部分：黑鐵色

※這是最柱側邊突出的部件。

※從臉頰垂下的尾體狀部件只以基底和前端為銀色。

假面騎士龍騎 ● MASKED RIDER RYUKI MONSTER DESIGN WORK BY Tamotsu Shimohara
#35 ／暴風加爾多 [Guldstorm]

暴風加爾多
〔第35集登場〕

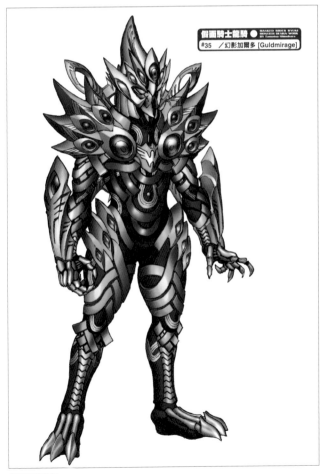

假面騎士龍騎 ● MASKED RIDER RYUKI MONSTER DESIGN WORK BY Tamotsu Shimohara
#35 ／幻影加爾多 [Guldmirage]

幻影加爾多
〔第35集登場〕

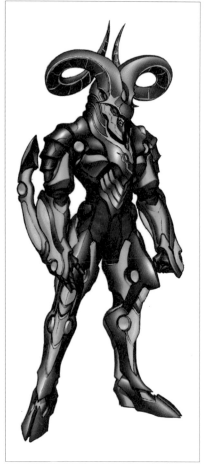

瑪鋏大羚羊
〔第39集登場〕

假面騎士龍騎 ● MASKED RIDER RYUKI MONSTER DESIGN WORK BY Tamotsu Shinohara
#37,38／瘋蟋惡徒 [Psycorogue]

瘋蟋惡徒
〔第37集首次登場〕

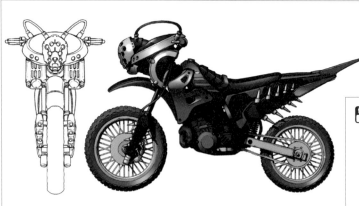

瘋蟋惡徒會變形成Alternative（還有Alternative Zero）乘坐的「瘋蟋路者」。

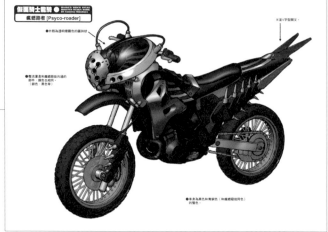

假面騎士龍騎 ●
瘋蟋路者 [Psyco-roader]

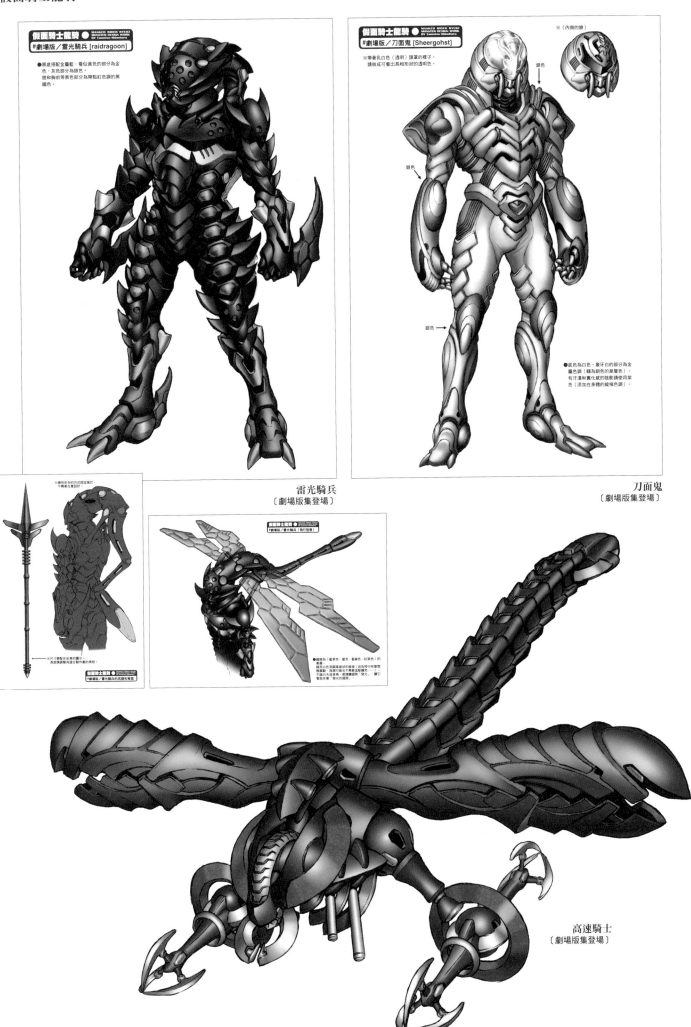

假面騎士龍騎 ● MASKED RIDER RYUKI MONSTER DESIGN WORK BY Tamotsu Shinohara
#劇場版／雷光騎兵 [raidragoon]

●黑底搭配金屬藍，看似黃色的部分為金色。灰色部分為銀色。
臉和胸前等黑色部分為帶點紅色調的黑鐵色。

假面騎士龍騎 ● MASKED RIDER RYUKI MONSTER DESIGN WORK BY Tamotsu Shinohara
#劇場版／刀面鬼 [Sheergohst]

※〔內側的臉〕

※帶著乳白色（透明）頭罩的樣子。請做成可看出長相形狀的透明色。

銀色
銀色
銀色

●底色為白色。象牙白的部分為金屬色（轉為銅色的漸層色）。有汙漬和舊化感的陰影請使用紫色（添加在身體的縱線色調）。

雷光騎兵
〔劇場版集登場〕

刀面鬼
〔劇場版集登場〕

※讓尾巴安分的方式固定黑巴。不要放在畫面外。

※尺寸會配合全身的圖示。長度請調整為適合動作時的長度。

假面騎士龍騎 ●
#劇場版／雷光騎兵的武器和背鰭

假面騎士龍騎 ●
#劇場版／雷光騎兵（飛行型態）

●描繪為〔藍紫色・藍色・紅紫色〕的漸層。
請做成交錯閃爍的綠燈。我想可能不需要這樣做……不論在天或地，都讓這綠燈閃爍，讓它看起來像「發光的磷光」。

高速騎士
〔劇場版集登場〕

假面騎士 555

操冥使徒

DESIGNER
篠原 保

平成假面騎士第4部的主要角色由怪人「操冥使徒」3人組擔綱，角色的重要性和主角騎士Faiz們可謂是旗鼓相當。這部作品還特別著墨於怪人角色的刻劃，例如大篇幅描寫屬於幹部階層的精英集團「幸運四葉草」，以及主角會變身成操冥使徒帶來的衝擊性劇情等。延續前部作品，這部作品的怪人設計依舊請篠原保操刀。操冥使徒的外觀一眼就可看出是以動植物為主題，而且隱約讓人聯想到戰士和運動選手的設計，象徵了人類變身為操冥使徒呈現的「戰鬥姿態」。另外值得一提的是，整體色彩統一成單色調。這是擷取死亡的意象，大膽以全身染灰的手法將操冥使徒定調為，「曾經死去的人類覺醒，轉換成人類的進化型態」。設計師藉此創造出如文字所述、世間僅有的怪人群像。時至今日，強烈的獨創性和存在感依舊讓怪人顯得與眾不同，成為騎士怪人中不朽的設計。

假面騎士555

【DATA】2003年1月26日～2004年1月18日每週日8點～8點30分播映／朝日電視台系列／共50集
【STAFF】■原著：石森章太郎　■製作人：濱田千佳（朝日電視台）、白倉伸一郎、武部直美、宇都宮孝明（東映）　■編劇：井上敏樹　■導演：田崎龍太、長石多可男、石田秀範、田村直己、鈴村展弘　■音樂：丸尾早人　■特攝導演：佛田洋　■動作導演：宮崎剛（Japan Action Club）　■製作：朝日電視台、東映、ADK
《劇場版》『劇場版　假面騎士555　消失的天堂』2003年8月16日上映／■編劇：井上敏樹　■導演：田崎龍太

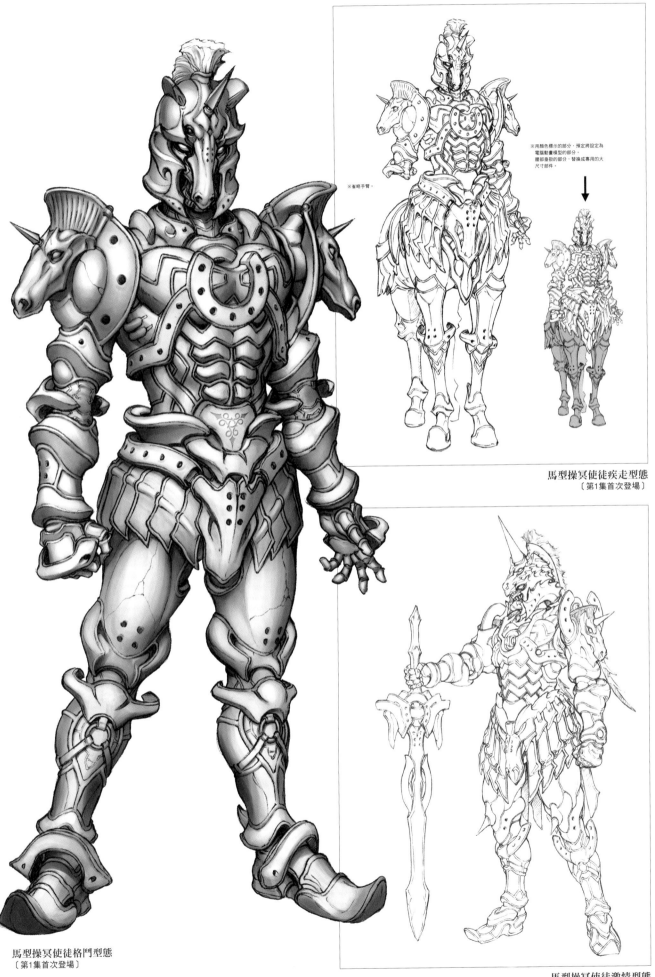

※省略手臂。

※用顏色標示的部分，預定將設定為
電腦動畫模型的部分。
腰部垂掛的部分，替換或專用的大
尺寸部件。

馬型操冥使徒疾走型態
〔第1集首次登場〕

馬型操冥使徒格鬥型態
〔第1集首次登場〕

馬型操冥使徒激情型態
〔劇場版登場〕

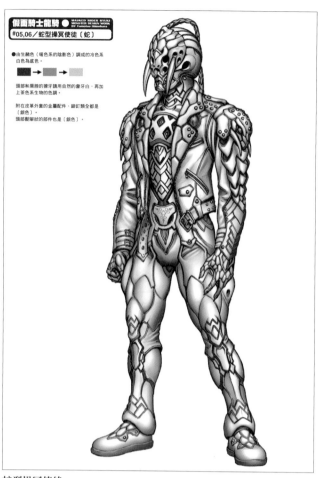

#05,06／蛇型操冥使徒〔蛇〕

● 由生赭色（暖色系的陰影色）調成的冷色系白色為底色。

● 頭部和膝腿的獠牙請用自然的象牙白，再加上茶色系生物的色調。

● 附在皮革外套的金屬配件，設訂類全都是〔銀色〕。
頭部鬃獎狀的部件也是〔銀色〕。

蛇型操冥使徒
〔第5集首次登場〕

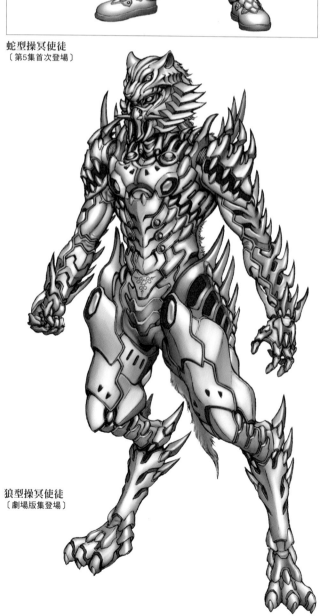

狼型操冥使徒
〔劇場版集登場〕

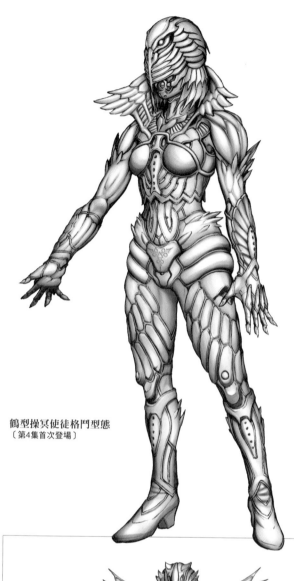

鶴型操冥使徒格鬥型態
〔第4集首次登場〕

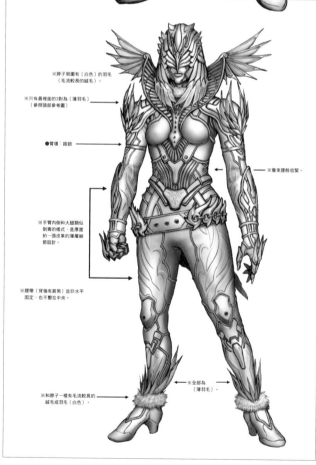

※脖子周圍有〔白色〕的羽毛（毛流較長的絨毛）。

※只有最裡面的3列為〔薄羽毛〕（參照附部參考圖）

● 背項：鍍銀

※像束腰般收緊。

※手臂內側和大腿類似刺青的模式，是厚度約一張皮革的薄層細節設計。

※腰帶（背後有箭頭）並非水平固定，也不繫在中央。

※和脖子一樣有毛流較長的絨毛或羽毛（白色）。

※全部為〔薄羽毛〕。

鶴型操冥使徒激情型態
〔劇場版登場〕

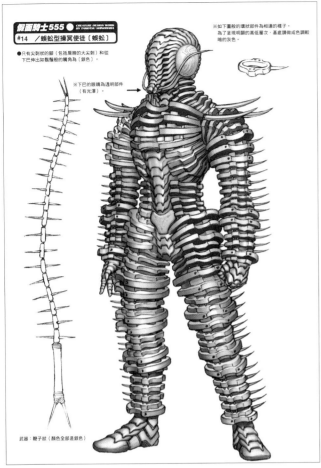

假面騎士555 ● CREATURE DESIGN WORK BY TAKUTSU SHINOHARA
#14 ／蜈蚣型操冥使徒〔蜈蚣〕

●只有刺狀的腳（包括腳刺的大尖刺）和從下巴伸出如醫瘤般的觸角為〔銀色〕。

※下巴的眼睛為透明部件〔有光澤〕。

※如下圖般的環狀部件為相連的樣子。為了呈現明顯的高低層次，基底請做成色調較暗的灰色。

武器：鞭子狀（顏色全部是銀色）

蜈蚣型操冥使徒
〔第14集首次登場〕

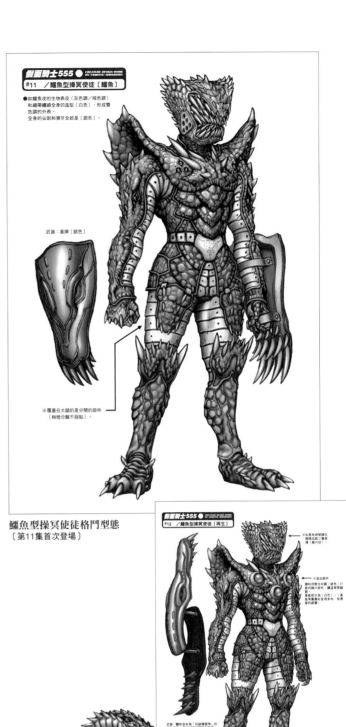

假面騎士555 ● CREATURE DESIGN WORK BY TAKUTSU SHINOHARA
#11 ／鱷魚型操冥使徒〔鱷魚〕

●如鱷魚皮的生物表皮（灰色調／暗色調）和繃帶纏繞全身的造型（白色），形成雙色調的外表。
全身的尖刺和獠牙全部是〔銀色〕。

武器：盾牌〔銀色〕

※覆蓋在大腿上的是分離的部件（稍微分離不服貼）。

鱷魚型操冥使徒格鬥型態
〔第11集首次登場〕

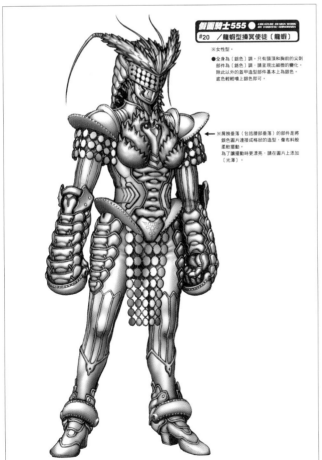

假面騎士555 ● CREATURE DESIGN WORK BY TAKUTSU SHINOHARA
#20 ／龍蝦型操冥使徒〔龍蝦〕

※女性型。

●全身為〔銀色〕調。只有頭頂和胸前的尖刺部件為〔銀色〕調，請呈現出細膩的變化。除此以外的盔甲造型部件基本上為銀色。底色輕輕噴上銀色即可。

※屑隙垂落（包括腰部垂落）的部件是將銀色圓片連接成格狀的造型，像布料般柔軟擺動。為了讓擺動時更漂亮，請在圓片上添加〔光澤〕。

龍蝦型操冥使徒
〔第20集首次登場〕

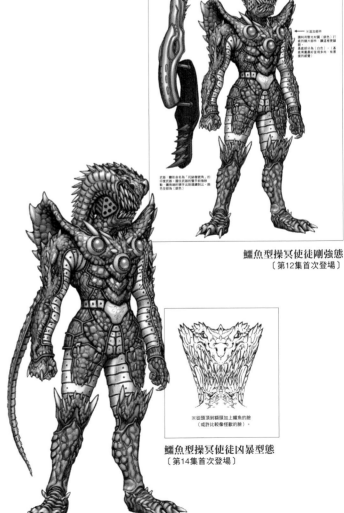

假面騎士555 ● CREATURE DESIGN WORK BY TAKUTSU SHINOHARA
#12 ／鱷魚型操冥使徒〔再生〕

※如果有時間請讓鱷魚加裝上三層甲護（鱗片狀）。

※追加部件。護甲兩變為對輯〔銀色〕打磨出的質感。透明電子部件。基礎部分為〔白色〕。

武器：靈感自命名為「托鼓護甲環」的印度武器，讓它成形像電子狀的指爪。從鱷魚尾端銀灰尖狀連續做出一條色系全部是〔銀色〕。

※從頭頂到額頭加上鱷魚的臉（或許比較像怪獸的臉）。

鱷魚型操冥使徒剛強態
〔第12集首次登場〕

鱷魚型操冥使徒凶暴型態
〔第14集首次登場〕

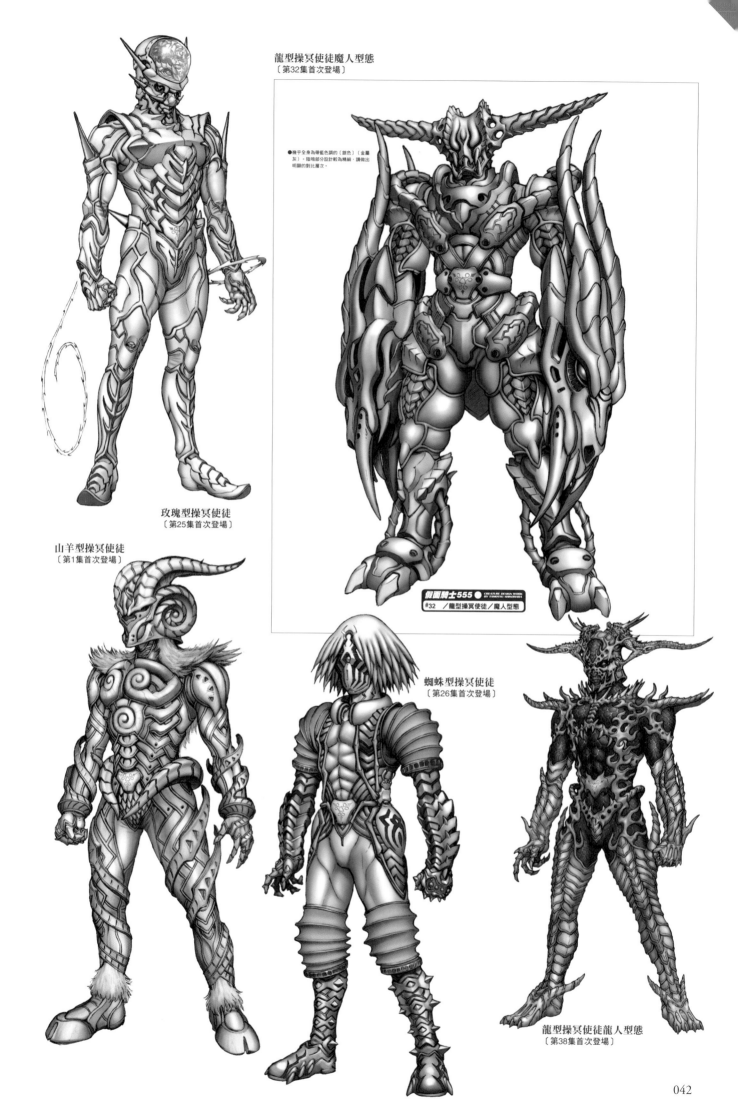

龍型操冥使徒魔人型態
〔第32集首次登場〕

●幾乎全身為帶藍色調的〔銀色〕〔金屬灰〕。陰暗部分設計較為精細，請做出明顯的對比層次。

玫瑰型操冥使徒
〔第25集首次登場〕

山羊型操冥使徒
〔第1集首次登場〕

蜘蛛型操冥使徒
〔第26集首次登場〕

龍型操冥使徒龍人型態
〔第38集首次登場〕

假面騎士555 ● CREATURE DESIGN WORK BY TAMOTSU SHINOHARA
#32 ／龍型操冥使徒／魔人型態

象型操冥使徒
〔第2集登場〕

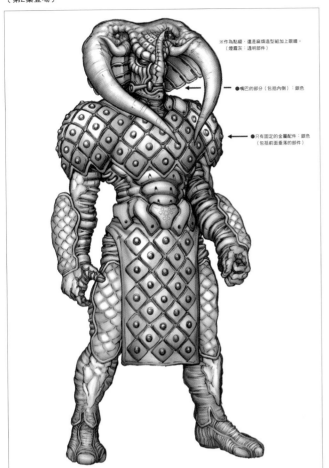

※作為點綴，還是喜歡造型加上眼睛。
（燈霧灰：透明部件）

●嘴巴的部分（包括內側）：銀色

●只有固定的金屬配件：銀色
（包括前面重落的部件）

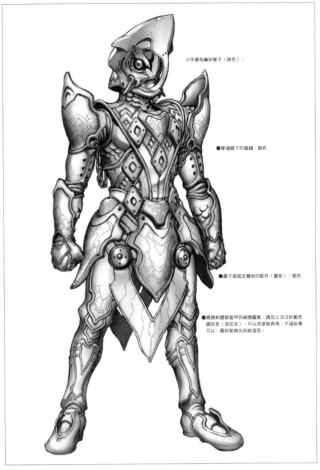

※牙齒為臟狀管子（銀色）。

●穿過膝下的鎖鏈：銀色

●最下面固定鏈狀的配件（圓形）：銀色

●肩膀和腰部盔甲的細緻圖案，請加上淡淡的藍色
調灰色（派尼灰）。可用塗裝表現，不過如果
可以，最好能做出刻紋造型。

虎魚型操冥使徒
〔第1集登場〕

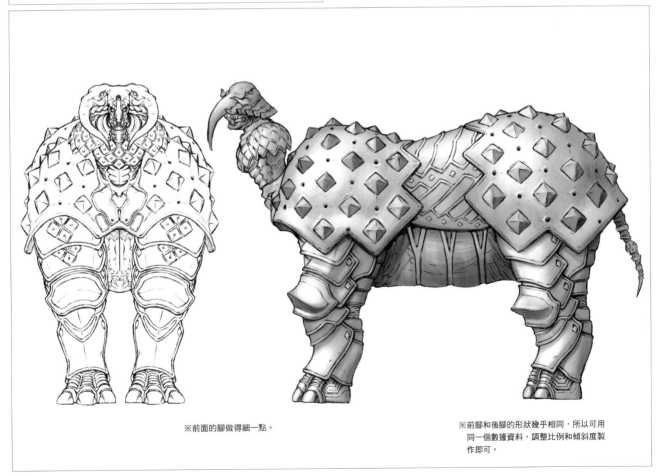

※前面的腳做得細一點。

※前腳和後腳的形狀幾乎相同，所以可用
同一個數據資料，調整比例和傾斜度製
作即可。

象型操冥使徒突進型態
〔第2集登場〕

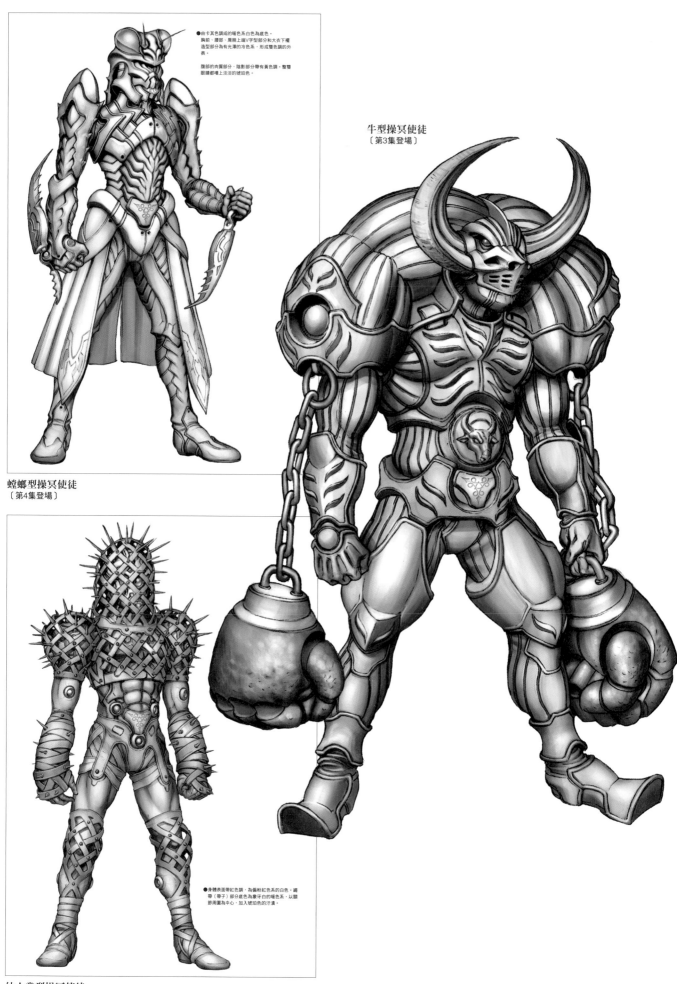

●由卡其色調成的暖色系白色為底色。
胸前、腰部、肩膀上端V字型部分和大衣下襬
造型部分為有光澤的冷色系，形成雙色調的外
表。

腹部的肉質部分，陰影部分帶有黃色調。整雙
眼睛都噴上濃濃的琥珀色。

牛型操冥使徒
〔第3集登場〕

螳螂型操冥使徒
〔第4集登場〕

●身體表面帶紅色調，為偏粉紅色系的白色。繩
帶〔帶子〕部分底色為象牙白的暖色，以關
節周圍為中心，加入琥珀色的汙漬。

仙人掌型操冥使徒
〔第4集登場〕

044

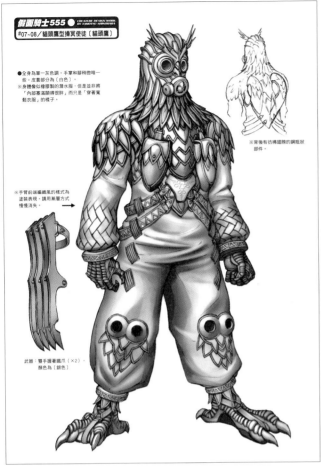

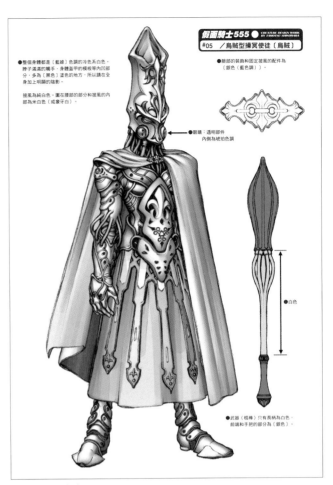

假面騎士555 ● CREATURE DESIGN WORK BY TAMOTSU SHINOHARA
#07~08／貓頭鷹型操冥使徒〔貓頭鷹〕

●全身為單一灰色調。手掌和膠帶稍微暗一些。皮套部分為〔白色〕。
※身體像橡膠製的潛水服，但是並非將「內部塞滿顯得很胖」，而只是「穿著寬鬆衣服」的樣子。

※背後有彷彿翅膀的鋼瓶狀部件。

※手臂前端編織風的樣式為塗裝方式來表現，請用漸層方式慢慢消失。

武器：雙手握著鐵爪（×2）。顏色為〔銀色〕。

貓頭鷹型操冥使徒
〔第7、8集登場〕

假面騎士555 ● CREATURE DESIGN WORK BY TAMOTSU SHINOHARA
#05／烏賊型操冥使徒〔烏賊〕

●整個身體都是〔藍綠〕色調的冷色系白色。肚子滿滿的觸手。身體盔甲的模樣等內凹部分，多為〔黑色〕塗色的地方，所以請在全身加上明顯的陰影。
披風為純白色。圍在腰部的部分和披風的內部為米白色（或象牙白）。

●頭部的裝飾和固定披風的配件為〔銀色（藍色調）〕。

●眼睛：透明部件內側為琥珀色調。

●白色

●武器（棍棒）只有長柄為白色，前端和手把的部分為〔銀色〕。

烏賊型操冥使徒
〔第5集登場〕

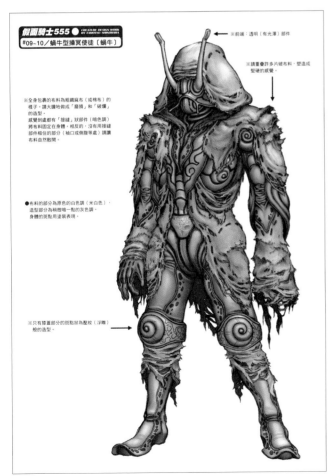

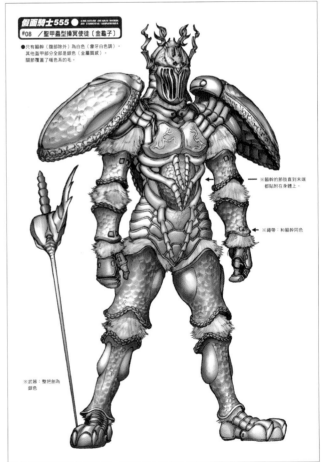

假面騎士555 ● CREATURE DESIGN WORK BY TAMOTSU SHINOHARA
#09~10／蝸牛型操冥使徒〔蝸牛〕

※前端透明（有光澤）部件。

※請重疊許多片碎布料，型造成堅硬的威覺。

※全身包裹的布料為粗織麻布（或棉布）的樣子，請大膽地做成「磨損」和「破爛」的造型。
威覺到都有「接縫」狀部件（暗色調）將布料固定在身體，相反的，沒有用接縫部件性住的部分（袖口或側腹等處）請讓布料自然敞開。

●布料的部分為原色的白色調（米白色），造型部分為稍微暗一點的灰色調。身體的斑點用塗裝表現。

※只有膝蓋部分的斑點狀為壓紋（浮雕）般的造型。

蝸牛型操冥使徒
〔第9、10集登場〕

假面騎士555 ● CREATURE DESIGN WORK BY TAMOTSU SHINOHARA
#08／聖甲蟲型操冥使徒〔金龜子〕

●只有軀幹（腹部除外）為白色（象牙白色調）。其他盔甲部分全部是銀色（金屬質威）。關節覆蓋著褐色系的毛。

※軀幹的節肢直到末端都貼附在身體上。

※腰帶：和軀幹同色

※武器：整把劍為銀色

聖甲蟲型操冥使徒
〔第8集登場〕

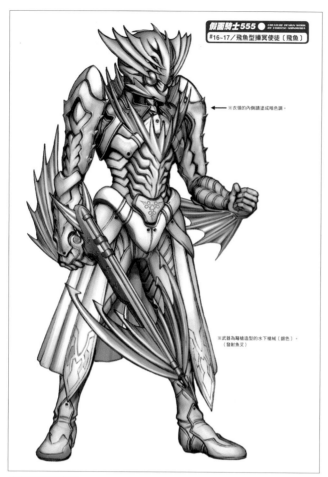

※衣領的內側請塗成暗色調。

※武器為魚槍造型的水下植械〔銀色〕。
（發射魚叉）

飛魚型操冥使徒
〔第16、17集登場〕

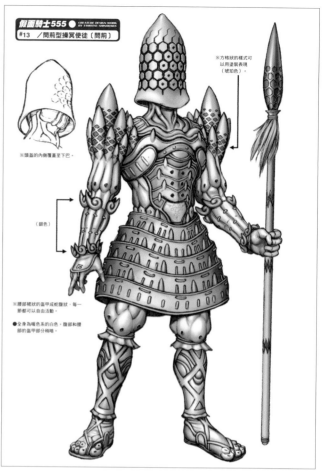

※方格狀的樣式可
以用塗裝表現
（琥珀色）。

※頭盔的內側覆蓋至下巴。

（銀色）

※腰部裙狀的盔甲成蛇腹狀，每一
節都可以自由活動。
●全身為暖色系的白色。腹部和腰
部的盔甲部分稍暗。

間荊型操冥使徒
〔第13集登場〕

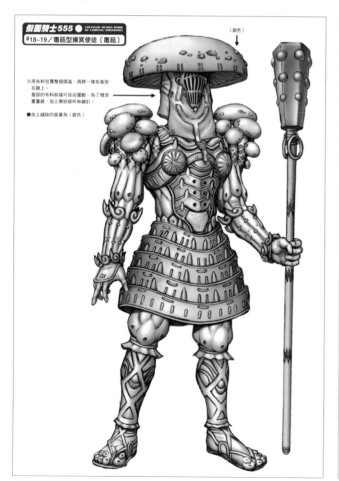

〔銀色〕

※用布料包覆傘頂型個頭盔，再將一塊布垂掛
在臉上。
垂掛的布料前端可自由擺動，為了增添
重量感，加上帶狀部件和鉚釘。
●加上縫際的面罩為〔銀色〕

毒菇型操冥使徒
〔第18、19集登場〕

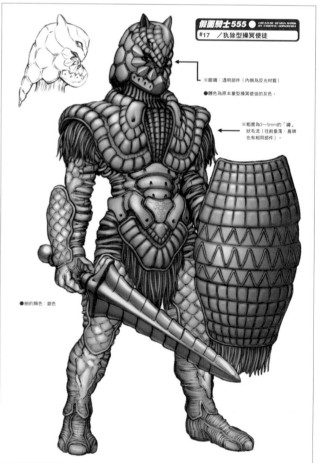

※眼睛：透明部件（內側為反光材質）
●體色為原本像型操冥使徒的灰色。

※粗度為3～5mm的「繩」
狀毛流（往前垂落，盾牌
也有相同部件）。

●劍的顏色：銀色

犰狳型操冥使徒
〔第17集登場〕

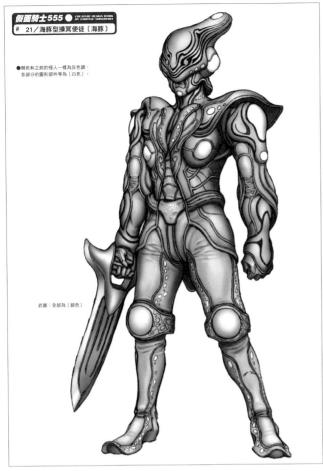

假面騎士555 ● CREATURE DESIGN WORK BY TAMOTSU SHINOHARA
21／海豚型操冥使徒（海豚）

●顏色和之前的怪人一樣為灰色調，
　各部分的圓形部件等為〔白色〕。

武器：全部為〔銀色〕

海豚型操冥使徒
〔第21集登場〕

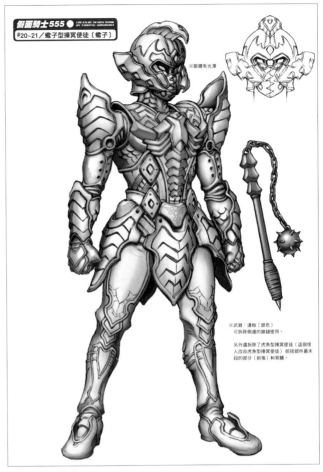

假面騎士555 ● CREATURE DESIGN WORK BY TAMOTSU SHINOHARA
#20~21／蠍子型操冥使徒（蠍子）

※眼睛有光澤

※武器：連枷〔銀色〕
可拆除側邊的銀鏈來使用。

另外還拆除了虎魚型操冥使徒（這個怪
人改自虎魚魚型操冥使徒）前排部件最末
段的部分（前後）和背鰭。

蠍子型操冥使徒
〔第20、21集登場〕

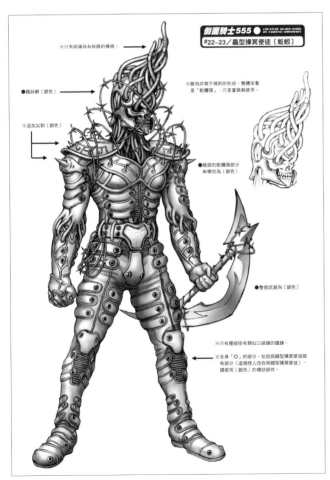

假面騎士555 ● CREATURE DESIGN WORK BY TAMOTSU SHINOHARA
#22~23／蟲型操冥使徒（蚯蚓）

※只有前端為有紋路的模板。

●鐵絲網〔銀色〕

※追加尖刺〔銀色〕

※臉為非常不規則的形狀，整體乍看是
「骷髏頭」，只是裝飾來使用。

●臉部的骷髏頭部分
和帶扣為〔銀色〕

●整個武器為〔銀色〕

※只有腰部掛有類似口袋鏈的鐵鏈。

※全身「○」的部分，包括局部肩型操冥使徒概
有部分（這個怪人改自局部肩型操冥使徒），
請使用〔銀色〕的環狀部件。

蟲型操冥使徒
〔第22、23集登場〕

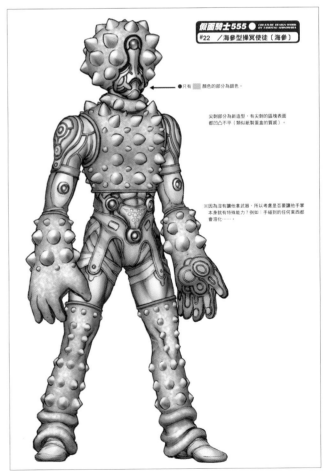

假面騎士555 ● CREATURE DESIGN WORK BY TAMOTSU SHINOHARA
#22／海參型操冥使徒（海參）

●只有　顏色的部分為銀色。

尖刺部分為新造型，有尖刺的區域表面
都凹凸不平（類似紙製蛋盒的質感）。

※因為沒有讓他拿武器，所以考慮是否要讓他手掌
本身就有特殊能力？例如：手掌碰到的任何東西都
會溶化……。

海參型操冥使徒
〔第22集登場〕

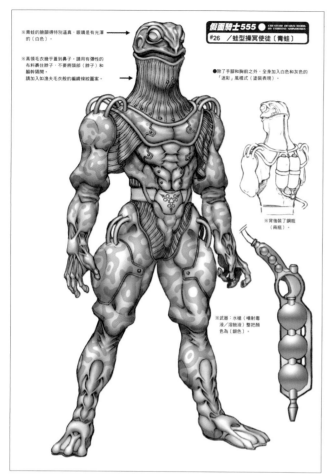

※青蛙的臉部構造特別逼真，眼睛是有光澤的〔白色〕。

※高領毛衣幾乎蓋到鼻子，請用有彈性的布料裹住脖子不要將脖子（脖子）和腦幹隔開。請加入如漁夫毛衣般的編織織紋圖案。

●除了手腳和胸前之外，全身加入白色和灰色的「迷彩」風模式（塗裝表現）。

※背後裝了鋼瓶（兩瓶）。

※武器：水槍（噴射毒液／溶觸液）整把顏色為〔銀色〕。

蛙型操冥使徒
〔第26集登場〕

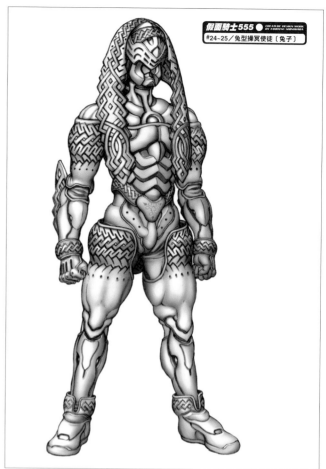

兔型操冥使徒
〔第24、25集登場〕

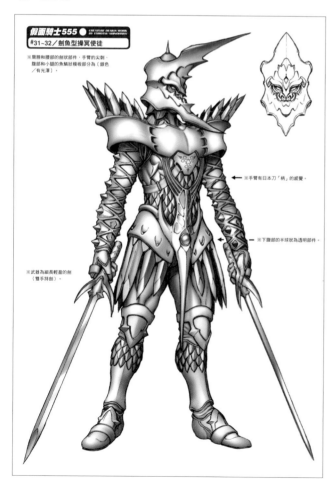

※肩膀和腰部的劍狀部件，手臂的尖刺，腹部和小腿的魚鱗狀模板部分為〔銀色〕（有光澤）。

※手臂有日本刀「柄」的感覺。

※下腹部的半球狀為透明部件。

※武器為細長輕盈的劍（雙手持劍）。

劍魚型操冥使徒
〔第31、32集登場〕

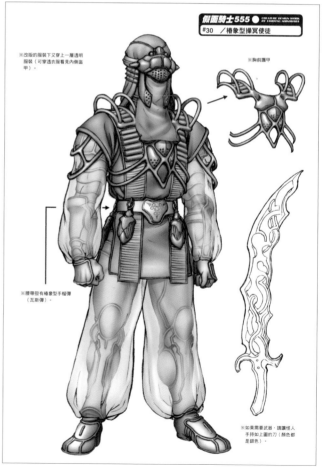

※改版的服裝下又穿上一層透明服裝（可穿透衣服看見內側盔甲）。

※胸前護甲。

※腰帶掛有椿象型手榴彈（瓦斯彈）。

※如果需要武器，請讓怪人手持如上圖的刀（顏色都是銀色）。

椿象型操冥使徒
〔第30集登場〕

048

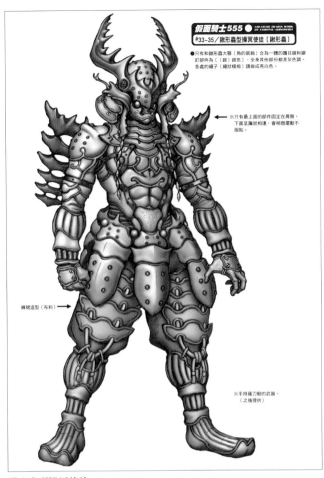

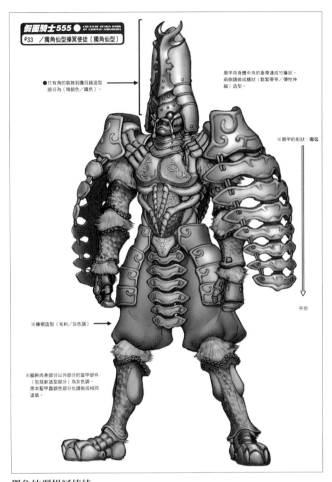

鍬形蟲型操冥使徒
〔第33-35集登場〕

獨角仙型操冥使徒
〔第33集登場〕

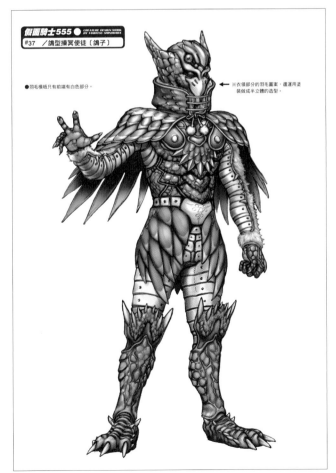

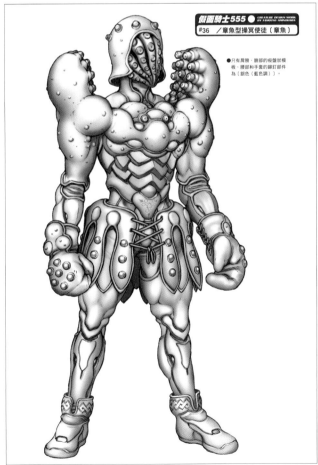

鴿型操冥使徒
〔第37集登場〕

章魚型操冥使徒
〔第36集登場〕

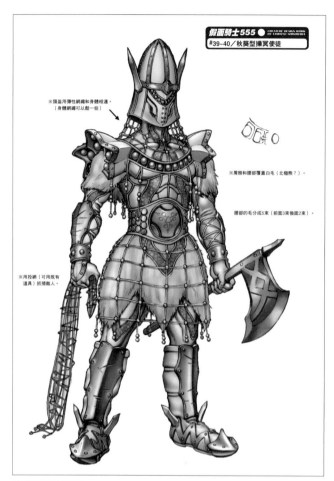

※頭盔用彈性網繩和身體相連。
（身體網繩可以鬆一些）

※肩膀和腰部覆蓋白毛（北極熊？）。

※腰部的毛分成5束（前面3束後面2束）。

※用投網（可用既有
道具）抓捕敵人。

秋葵型操冥使徒
〔第39、40集登場〕

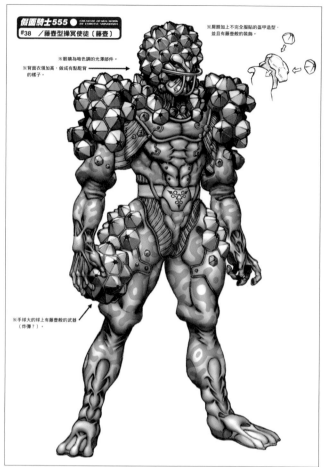

※肩膀加上不完全服貼的盔甲造型，
並且有藤壺般的裝飾。

※眼睛為暗色調的光澤部件。

※背面衣領加高，做成有點駝背
的樣子。

※手球大的球上有藤壺般的武器
（炸彈？）。

藤壺型操冥使徒
〔第38集登場〕

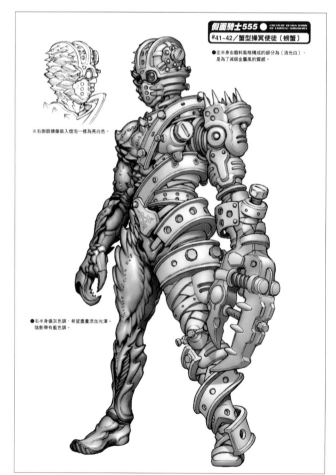

●左半身由塑料風格構成的部分為〔消光白〕，
是為了減弱金屬風的質感。

※右側眼睛像裝入燈泡一樣為亮白色。

●右半身偏灰色調，希望盡量添加光澤。
陰影帶有藍色調。

蟹型操冥使徒
〔第41、42集登場〕

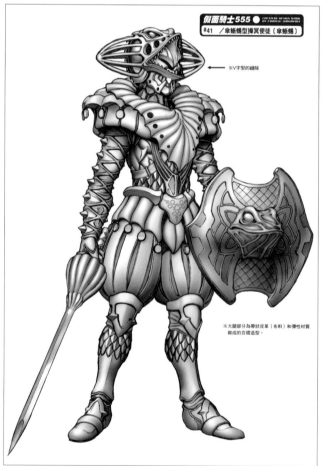

※V字型的縫隙

※大腿部分為帶狀皮革（布料）和彈性材質
做成的百褶造型。

傘蜥蜴型操冥使徒
〔第41集登場〕

假面騎士555

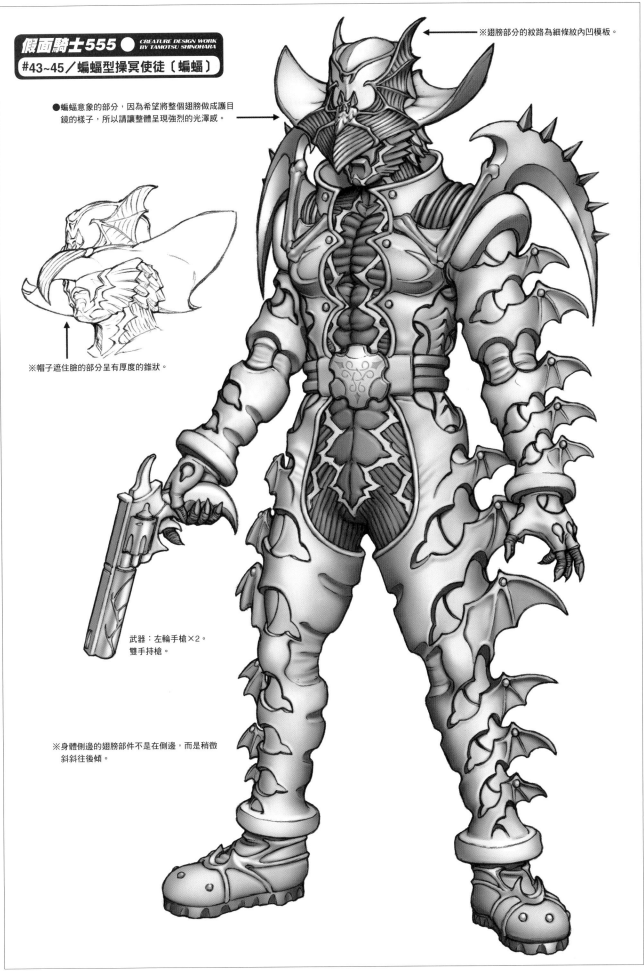

假面騎士555 ● CREATURE DESIGN WORK BY TAMOTSU SHINOHARA
#43~45／蝙蝠型操冥使徒〔蝙蝠〕

※翅膀部分的紋路為細條紋內凹模板。

●蝙蝠意象的部分，因為希望將整個翅膀做成護目鏡的樣子，所以請讓整體呈現強烈的光澤感。

※帽子遮住臉的部分呈有厚度的錐狀。

武器：左輪手槍×2。雙手持槍。

※身體側邊的翅膀部件不是在側邊，而是稍微斜斜往後傾。

蝙蝠型操冥使徒
〔第43-45集登場〕

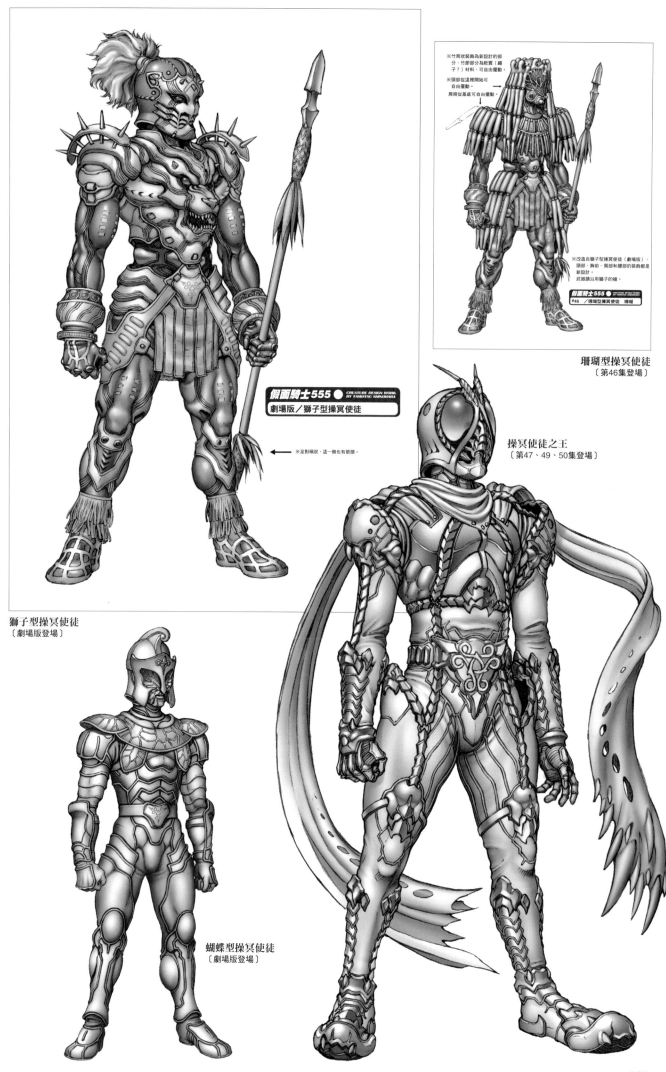

※竹筒狀裝飾為新設計的部分，竹部部分為軟質（繩子？）材料，可自由擺動。

※頭部從這裡開始可自由擺動。
肩膀從基底可自由擺動。

※改造自獅子型操冥使徒（劇場版），頭部、胸前、肩部和腰部的裝飾都是新設計。
武器沿用獅子的槍。

假面騎士555
#46 ／珊瑚型操冥使徒　珊瑚

珊瑚型操冥使徒
〔第46集登場〕

假面騎士555 ● CREATURE DESIGN WORK BY TAMOTSU SHINOHARA
劇場版／獅子型操冥使徒

← ※呈對稱狀，這一側也有箭頭。

操冥使徒之王
〔第47、49、50集登場〕

獅子型操冥使徒
〔劇場版登場〕

蝴蝶型操冥使徒
〔劇場版登場〕

052

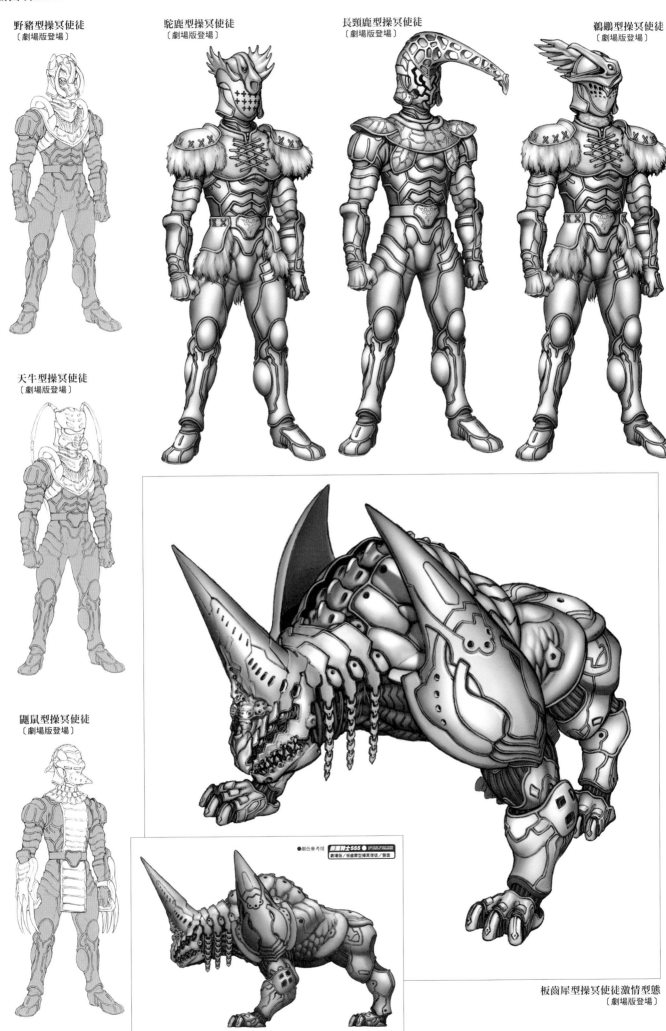

假面騎士555

野豬型操冥使徒
〔劇場版登場〕

駝鹿型操冥使徒
〔劇場版登場〕

長頸鹿型操冥使徒
〔劇場版登場〕

鵜鶘型操冥使徒
〔劇場版登場〕

天牛型操冥使徒
〔劇場版登場〕

鼯鼠型操冥使徒
〔劇場版登場〕

●顏色參考用　假面騎士555
劇場版／板齒犀型操冥使徒／側面

板齒犀型操冥使徒激情型態
〔劇場版登場〕

假面騎士
劍

不死者

DESIGNER
韮澤 靖、篠原 保、飯田浩司（石森PRO）

平成假面騎士系列第5部加入了「假面騎士為一種職業」的概念，而貫穿故事的假面騎士們，須憑
藉象徵撲克牌的覺醒卡力量變身。另外，本部作品的敵方怪人「不死者」就封印在這副覺醒卡中。
不死者是相當於動植物祖先的不死生物，數量和撲克牌相同共有53名（包含白化Joker就有54
名），也有不少不死者直到劇終仍舊受到封印未曾現身。另一方面，除了純粹的不死者之外，還出
現了改造實驗體和人造不死者。其中除了2個不死者之外，幾乎所有的設計都出自於初次參與系列
作品的韮澤靖。身為主設計師的韮澤靖曾表示，不死者的設計概念清楚明瞭，就是「皮革」和「鉚
釘」。韮澤靖在傳統的動植物主題中融入自己最擅長的設計，以大鳴大放的龐克風格，為大眾喜愛
的騎士怪人譜系開闢出讓人眼睛為之一亮的新天地。

假面騎士劍

【DATA】2004年1月25日～2005年1月23日每週日8點～8點30分播映／朝日電視台系列／共49集
【STAFF】■原著：石森章太郎　■製作人：松田佐榮子（朝日電視台）、日笠淳、武部直美、宇都宮孝明（東映）　■編劇：今井詔二、今井想吉、宮下隼一、井上敏樹、會
川昇　■導演：石田秀範、鈴村展弘、長石多可男、諸田敏、佐藤健光、息邦夫　■音樂：三宅一德　■特攝導演：佛田洋　■動作導演：宮崎剛（Japan Action Club）、新堀
和男　■製作：朝日電視台、東映、ADK
《劇場版》『劇場版　假面騎士劍　MISSING ACE』2004年9月11日上映／■編劇：井上敏樹　■導演：石田秀範

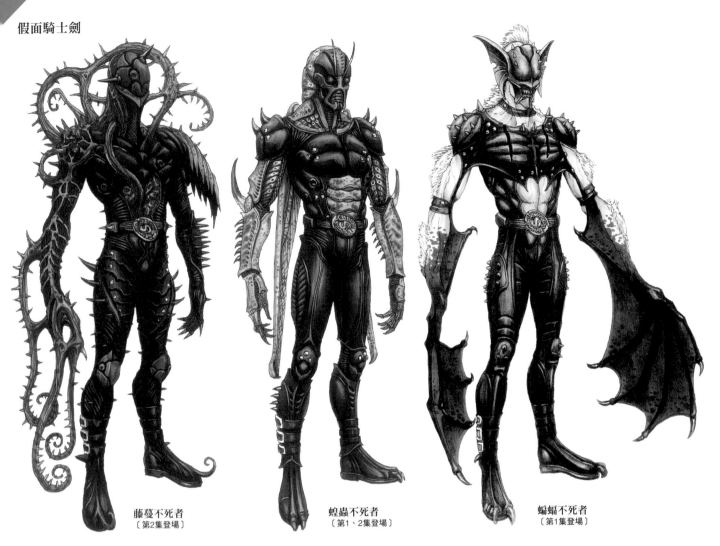

藤蔓不死者
〔第2集登場〕

蝗蟲不死者
〔第1、2集登場〕

蝙蝠不死者
〔第1集登場〕

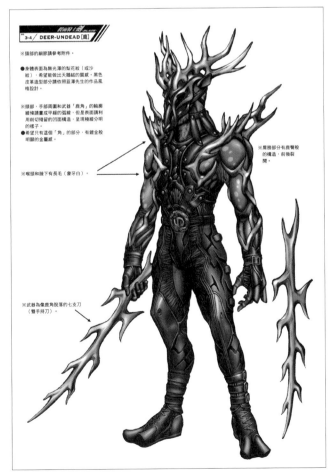

鹿不死者（設計師：篠原保）
〔第3集登場〕

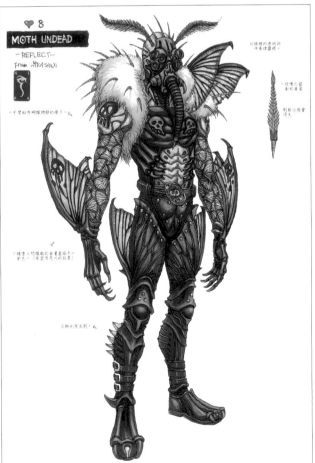

蛾不死者
〔第3、4集登場〕

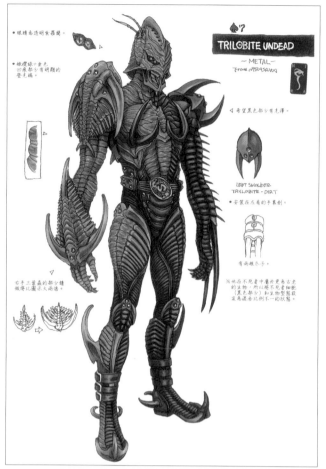

TRILOBITE UNDEAD
— METAL —
from ARASAWA

三葉蟲不死者
〔第7、8集登場〕

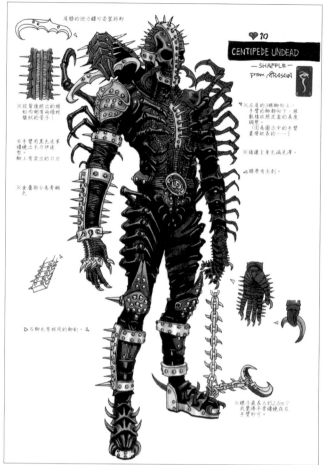

♥10
CENTIPEDE UNDEAD
— SHAFFLE —
from ARASAWA

蜈蚣不死者
〔第5、6集登場〕

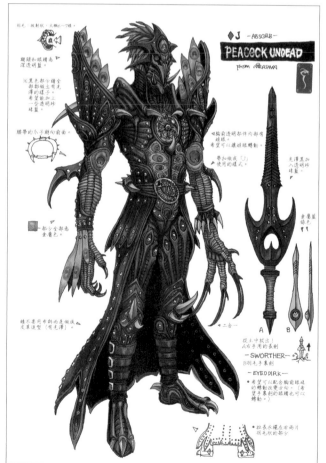

◆J — ABSORB
PEACOCK UNDEAD
from ARASAWA

孔雀不死者
〔第9集首次登場〕

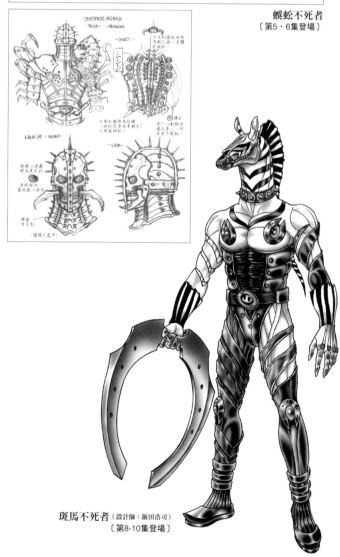

CENTIPEDE UNDEAD

斑馬不死者（設計師：飯田浩司）
〔第8-10集登場〕

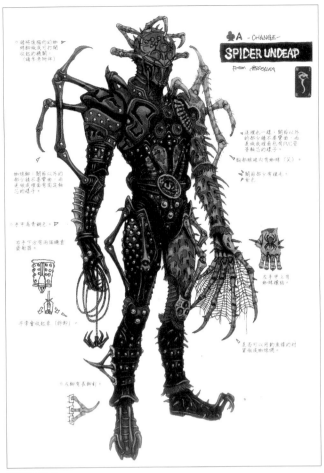

蜘蛛不死者
〔第11-14集登場〕

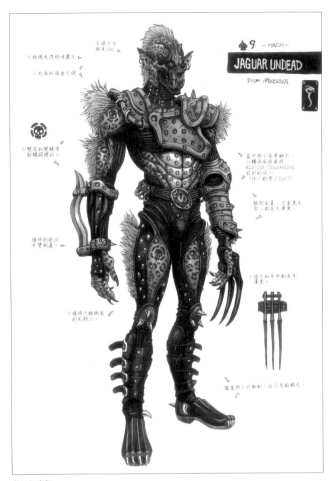

豹不死者
〔第11集登場〕

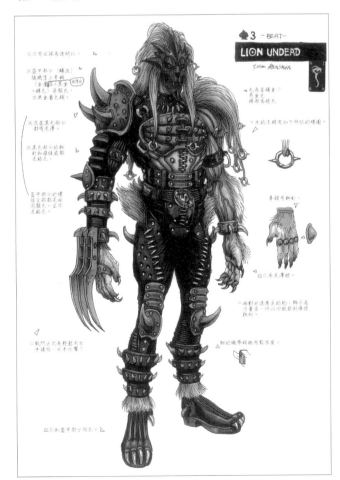

獅子不死者
〔第13集登場〕

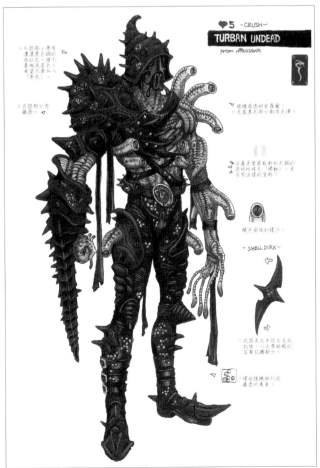

螺貝不死者
〔第12集登場〕

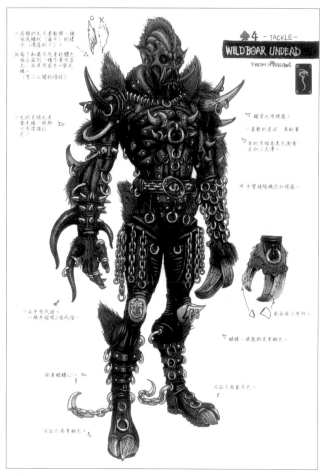

♠ 4 -TACKLE-
WILDBOAR UNDEAD
FROM NAGASAWA

野豬不死者
〔第17-19集登場〕

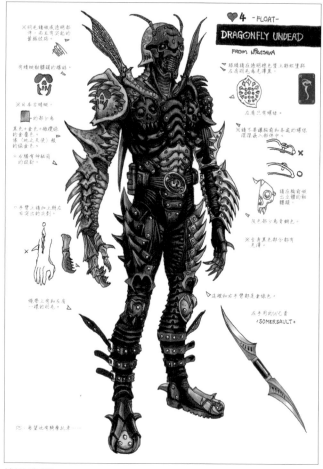

♥ 4 -FLOAT-
DRAGONFLY UNDEAD
FROM NAGASAWA

《SOMERSAULT》

蜻蜓不死者
〔第14-16集登場〕

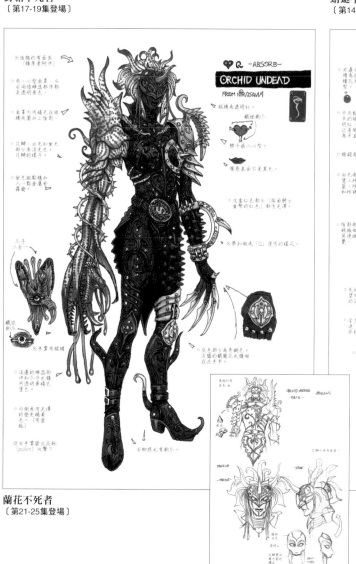

ORCHID UNDEAD
FROM NAGASAWA

♥ Q -ABSORB-

蘭花不死者
〔第21-25集登場〕

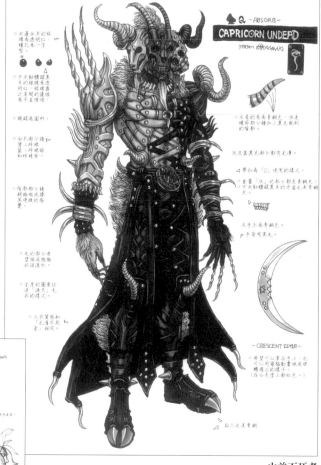

♠ Q -ABSORB-
CAPRICORN UNDEAD
FROM NAGASAWA

- CRESCENT EDGE -

山羊不死者
〔第20、21集登場〕

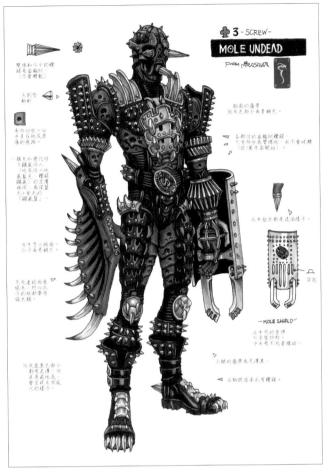

♣3 -SCREW-
MOLE UNDEAD
FROM PARASAUR

-MOLE SHIELD-

鼴鼠不死者
〔第22、23集登場〕

♠J -FUSION-
EAGLE UNDEAD
FROM PARASAUR

老鷹不死者
〔第22、23集登場〕

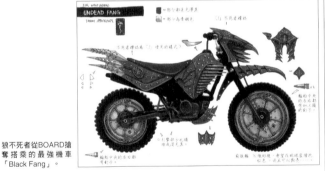

PVR. WOLF UNDEAD
UNDEAD FANG
FROM PARASAUR

狼不死者從BOARD搶奪搭乘的最強機車「Black Fang」。

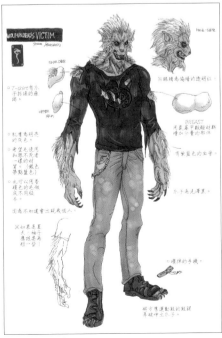

WOLF UNDEAD'S VICTIM
FROM PARASAUR

狼人
〔第24、25集登場〕

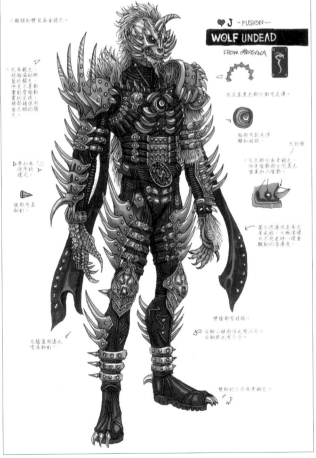

♥J -FUSION-
WOLF UNDEAD
FROM PARASAUR

狼不死者
〔第24、25集登場〕

狼蛛不死者
〔第26-28集登場〕

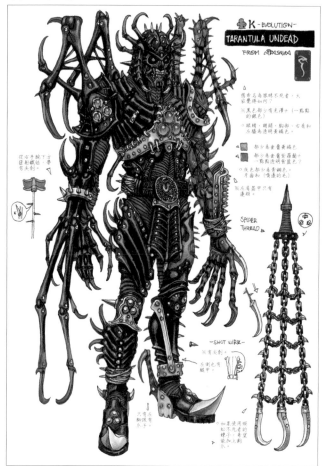

大象不死者
〔第24-26集登場〕

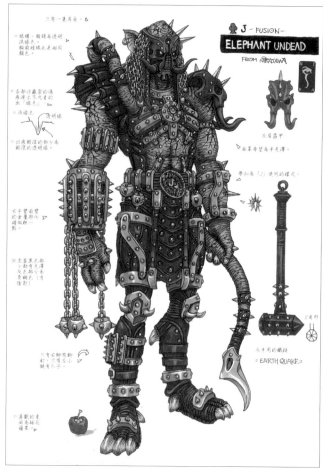

野牛不死者
〔第27集登場〕

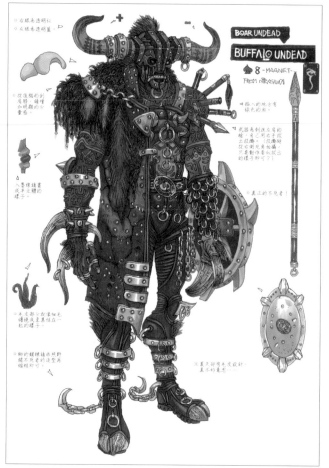

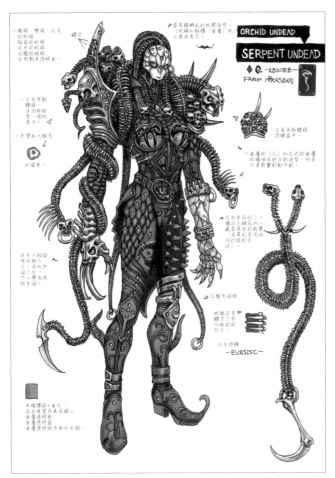

海蛇不死者
〔第29、30集登場〕

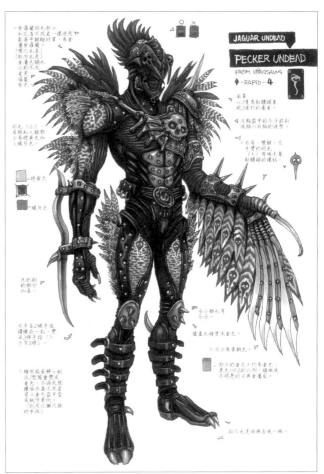

啄木鳥不死者
〔第28集登場〕

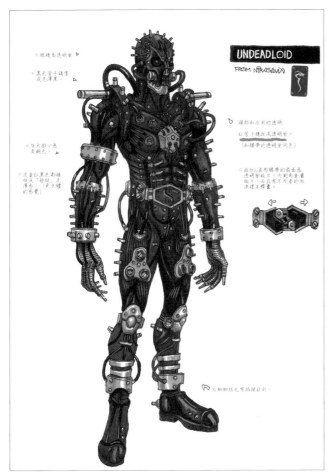

改造實驗體D
〔第31-35集登場〕

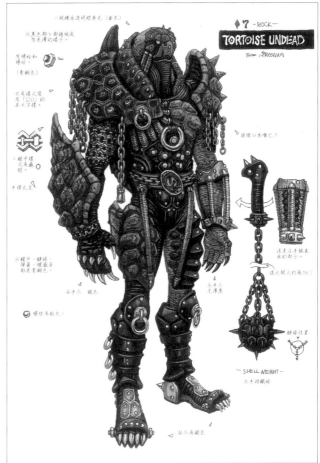

烏龜不死者
〔第29、30集登場〕

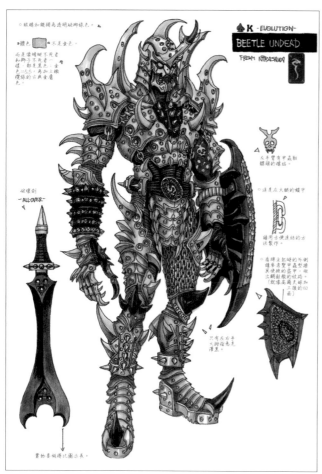

高卡薩斯南洋大兜蟲不死者
〔第33、34集登場〕

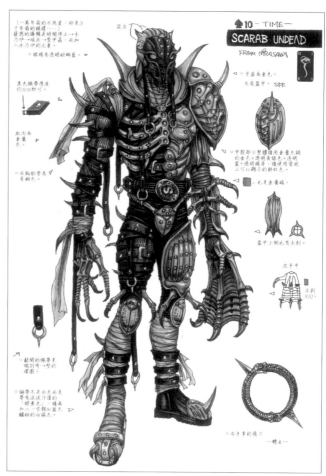

聖甲蟲不死者
〔第31、32集登場〕

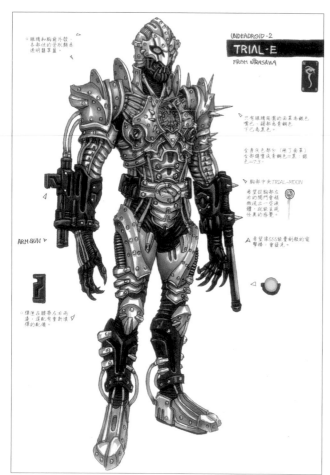

改造實驗體E
〔第35、36集登場〕

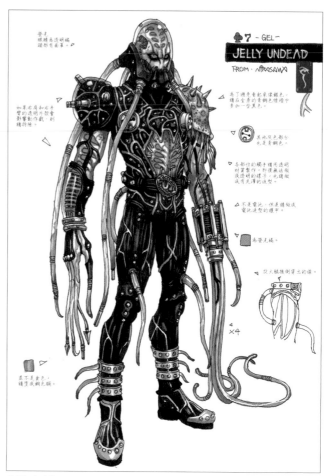

水母不死者
〔第35集登場〕

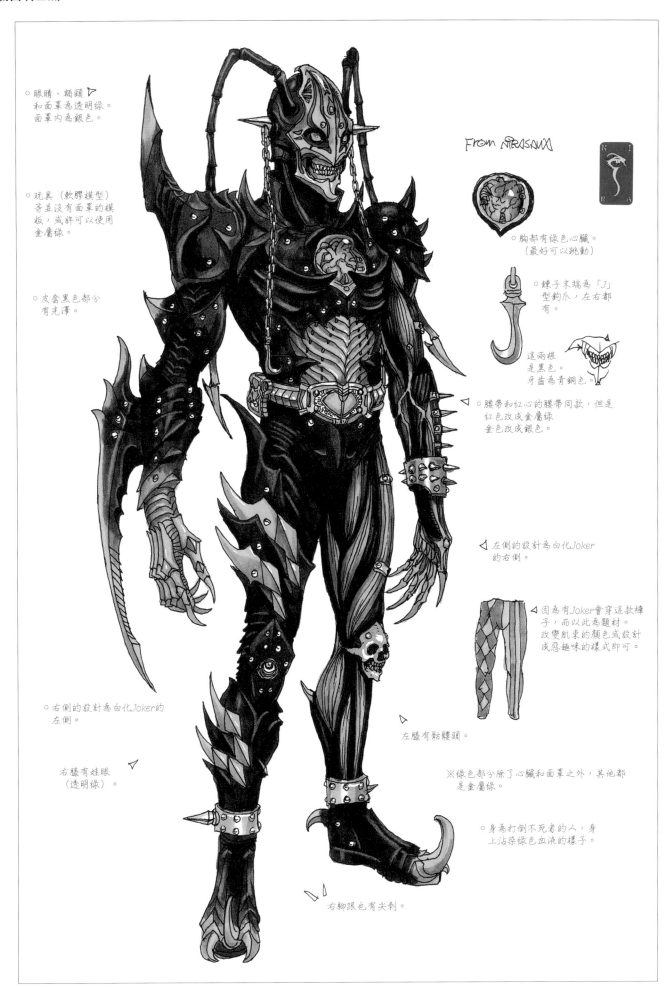

○眼睛、顎頸 ▷
和面罩為透明綠。
面罩內為銀色。

○玩具（軟膠模型）
等並沒有面罩的模
板，或許可以使用
金屬綠。

○皮套黑色部分
有光澤。

From NIRASAUX

○胸部有綠色心臟。
（最好可以跳動）

○鍊子末端為「J」
型鉤爪，左右都
有。

這兩根
是黑色。
牙齒為青銅色。

◁腰帶和紅心的腰帶同款，但是
紅色改成金屬綠
金色改成銀色。

◁左側的設計為白化Joker
的右側。

◁因為有Joker會穿這款褲
子，而以此為題材。
改變肌束的顏色或設計
成惡趣味的樣式即可。

○右側的設計為白化Joker的
左側。

右膝有骷髏頭。

右膝有娃眼 ◁
（透明綠）。

※綠色部分除了心臟和面罩之外，其他都
是金屬綠。

○身為打倒不死者的人，身
上沾染綠色血液的樣子。

右腳跟也有尖刺。

Joker
〔第35集首次登場〕

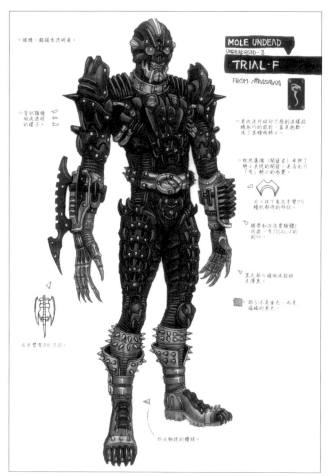

MOLE UNDEAD
UNDEADROID-3
TRIAL-F
FROM NIRASAWA

改造實驗體F
〔第37、38集登場〕

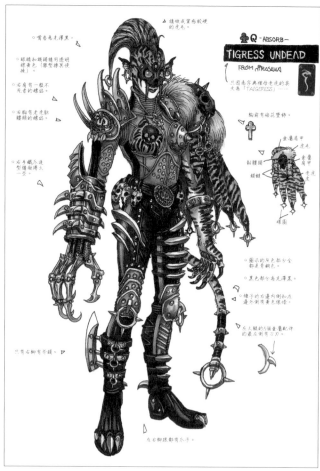

♣Q -ABSORB-
TIGRESS UNDEAD
FROM NIRASAWA

老虎不死者
〔第37集登場〕

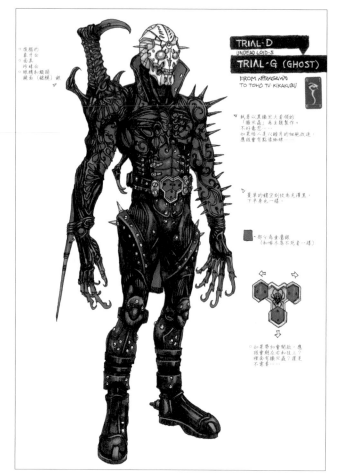

TRIAL-D
UNDEAD LOID-3
TRIAL-G (GHOST)

FROM NIRASAWA
TO TOHO TV·KIKAKUBU

改造實驗體G
〔第40集登場〕

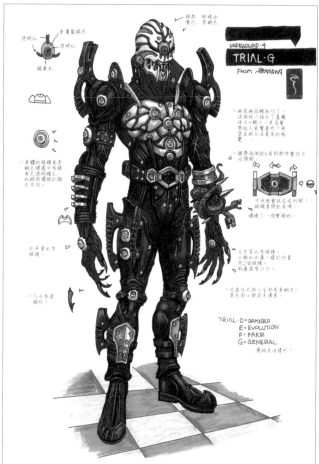

UNDEADLOID-4
TRIAL-G
FROM NIRASAWA

TRIAL: D = DAMNED
E = EVOLUTION
F = FAKE
G = GENERAL

改造實驗體B
〔第39、40集登場〕

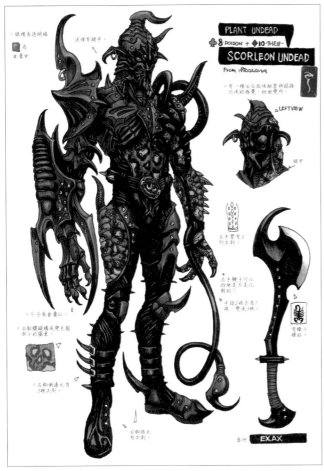

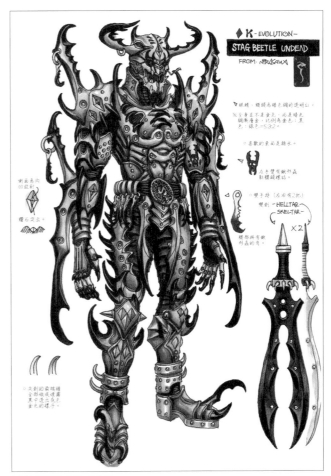

泰坦
〔第41-44集登場〕

長頸鹿鋸鍬形蟲不死者
〔第41-43集登場〕

刻耳柏洛斯
〔第45集登場〕

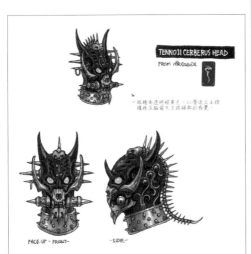

設計刻耳柏洛斯時，就構思了改造成刻耳柏洛斯II（第46集登場）的設計，在設計圖（右邊）的右上方有變更部分（左肩和胸前）的細節描繪，但是連頭部都變更了，所以畫了頭部新的設計圖（上方）。

刻耳柏洛斯II胸口的面罩會浮現天王路的樣子。

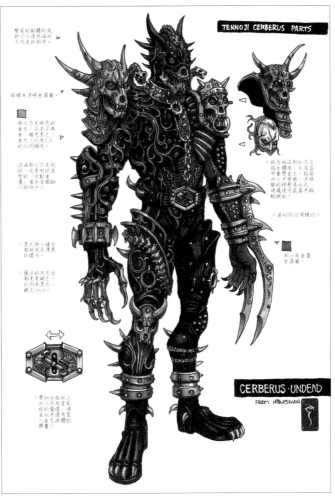

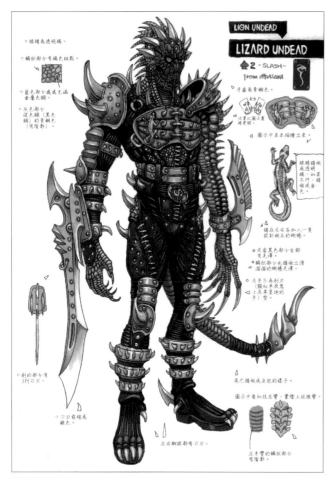

蜥蜴不死者
〔劇場版登場〕

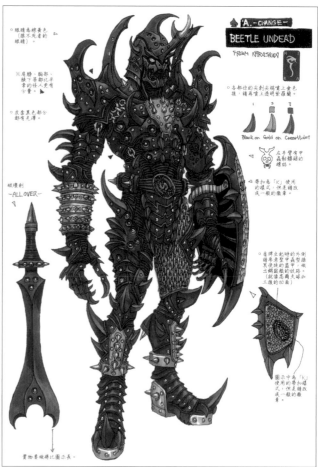

甲蟲不死者
〔劇場版登場〕

白化蟑螂
〔劇場版登場〕

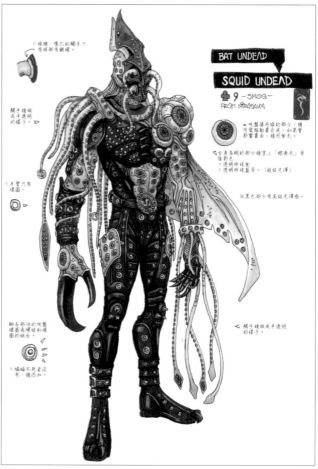

烏賊不死者
〔劇場版登場〕

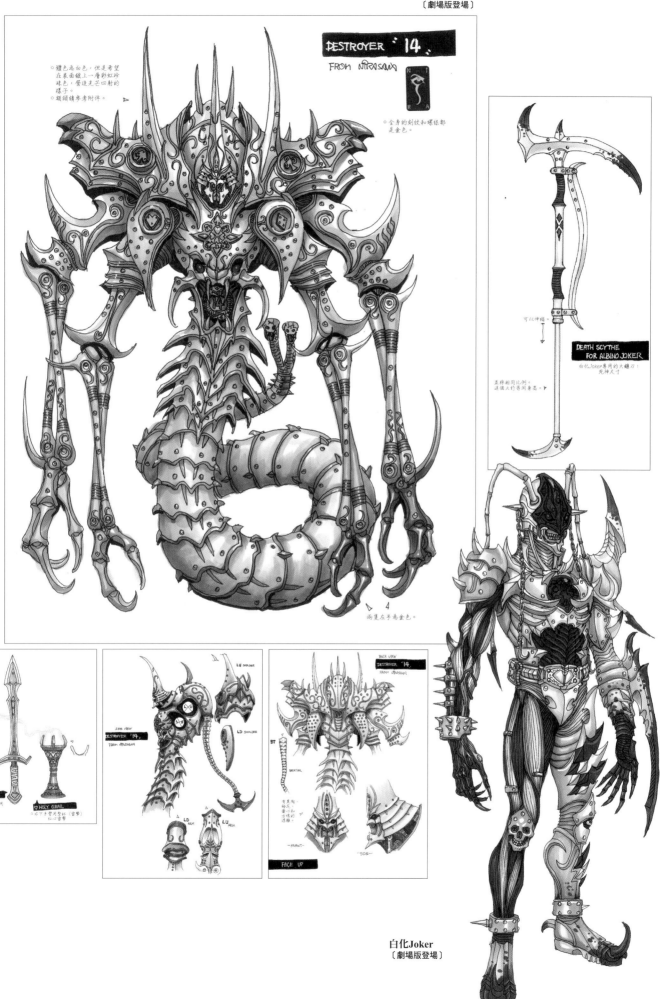

巨大邪神14
〔劇場版登場〕

DESTROYER 14

FROM NIRASAWA

○體色為白色，但是希望
在表面鍍上一層彩虹珍
珠色，營造光芒四射的
樣子。
○觸腳請參考附件。

○全身的刻紋和螺絲都
是金色。

DEATH SCYTHE
FOR ALBINO JOKER
白化Joker專用的大鐮刀：
見神尺寸

可以伸縮。

差群組同比例。
這圖大約等同身高。

兩隻左手為金色。

SWORD
○石上手臂用黑劍。
紅刃雷擊。

HOLY GRAIL
○刃下手臂用聖杯（雷擊）
紅心雷擊。

LU SHOULDER

SIDE VIEW
DESTROYER 14
FROM NIRASAWA

LD SHOULDER

LD ARM LU ARM

BACK VIEW
DESTROYER 14
FROM NIRASAWA

ST

BACKTAIL

有長角。
梅花和
葉子的色
彩漸層。

FACE UP

FRONT

SIDE

白化Joker
〔劇場版登場〕

假面騎士 響鬼

魔化魍、怪童子、妖公主

DESIGNER
青木哲也（PLEX）、飯田浩司（石森PRO）、出渕 裕、草彅琢仁

平成假面騎士系列第6部的世界觀與故事另闢蹊徑、自成一格，內容是由鬼，也就是假面騎士建立的組織擊退妖怪。假面騎士顛覆以往造型的形象帶給觀眾不少衝擊而引發討論，例如：面罩沒有複眼，全身閃耀魔幻極光。另外敵方角色也展現了前所未見的全新陣容，例如利用電腦特效描繪出巨大妖怪「魔化魍」，以及類似其隨從的等身大怪人「怪童子和妖公主」，而且魔化魍會以不同顏色的形式現身在日本各地。直到第29集之前由高寺成紀製作的部分，都是由PLEX的青木哲也負責設計。之後交由白倉伸一郎接手的劇場版中，敵方角色由出渕裕和草彅琢仁負責，電視劇第30集之後的魔化魍，則由石森PRO的飯田浩司操刀。從第23集起敵方角色路線轉為以等身大的魔化魍為主，在設計師交替的同時，設計概念也隨之改變。由於劇場版是穿越時空的歷史劇，因此以獨立的支線構思敵方角色的設計。綜合以上結果，造就了種類多元的魑魅魍魎橫行於世。

假面騎士響鬼

【DATA】2005年1月30日～2006年1月22日每週日8點～8點30分播映／朝日電視台系列／共48集
【STAFF】■原著：石森章太郎　■製作人：梶淳（朝日電視台）、高寺成紀、白倉伸一郎、土田真通（東映）　　■編劇：Kida Tsuyoshi、大石真司、井上敏樹、米村正二
■導演：石田秀範、諸田敏、坂本太郎、金田治、高丸雅隆、田村直己（朝日電視台）、鈴村展弘　■音樂：佐橋俊彥　■特攝導演：佛田洋　■動作導演：宮崎剛（JAPAN ACTION ENTERPRISE）　■製作：朝日電視台、東映、ADK
《劇場版》『劇場版　假面騎士響鬼與七人之戰鬼』2005年9月3日上映／■編劇：井上敏樹　■導演：坂本太郎

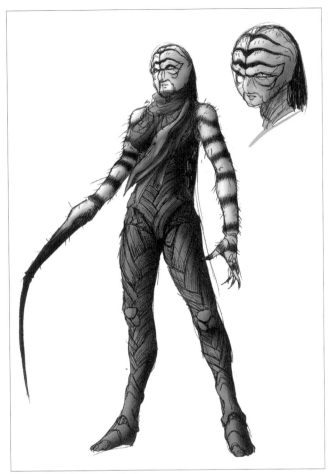

土蜘蛛之妖公主
〔第1、2集登場〕

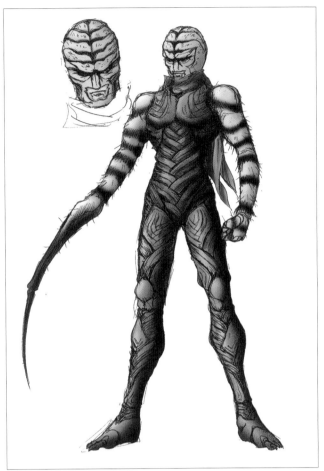

土蜘蛛之怪童子
〔第1、2集登場〕

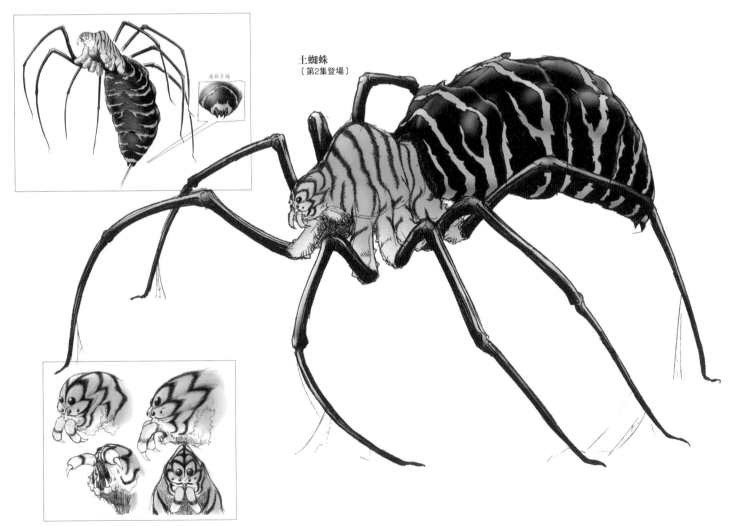

土蜘蛛
〔第2集登場〕

※未標示設計師名字的圖示皆出自於青木哲也的設計。

山彥之妖公主
〔第3集登場〕

山彥之怪童子
〔第3、4集登場〕

山彥
〔第4集登場〕

蟹坊主之怪童子
〔第15集登場〕

蟹坊主之妖公主
〔第5集登場〕

蟹坊主
〔第5、6集登場〕

夾剪之間有像鋸齒般的泡泡實出口。整個背都會實出泡泡。

※這個設計圖是第5、6集中在房總出現的樣態。

這是第15集登場的日光蟹坊主。其他在鎌倉、箱根、三浦半島（第19集）、大洗（第19、20集）、葛野（第26集）、三浦（第43、44集）、佐野（第46集）也出現了顏色不同的樣態

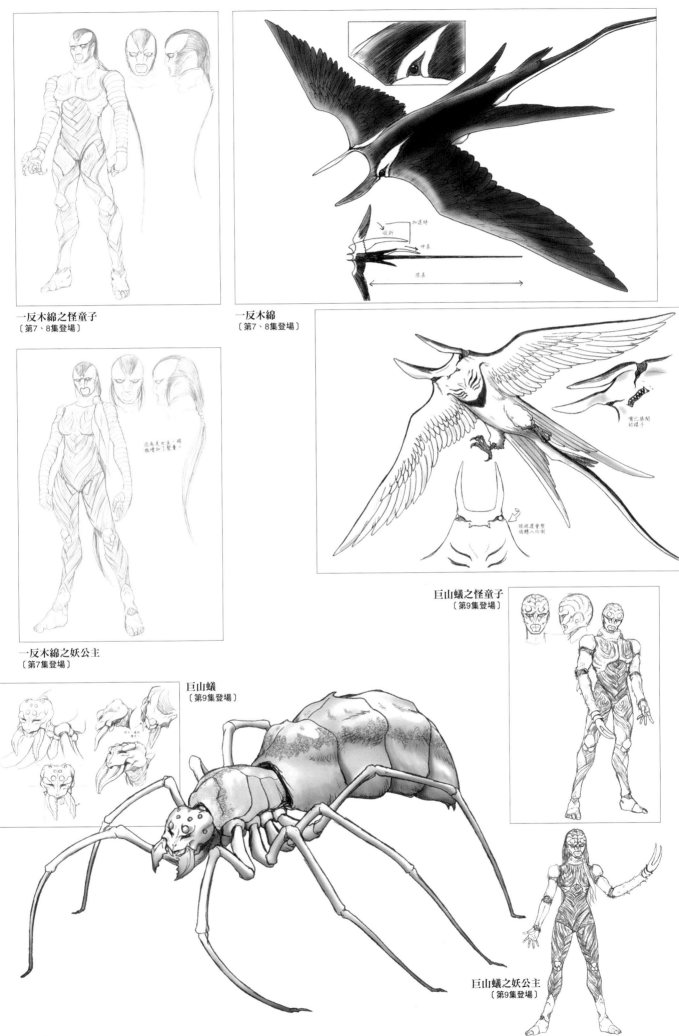

一反木綿之怪童子
〔第7、8集登場〕

一反木綿
〔第7、8集登場〕

一反木綿之妖公主
〔第7集登場〕

巨山蟻之怪童子
〔第9集登場〕

巨山蟻
〔第9集登場〕

巨山蟻之妖公主
〔第9集登場〕

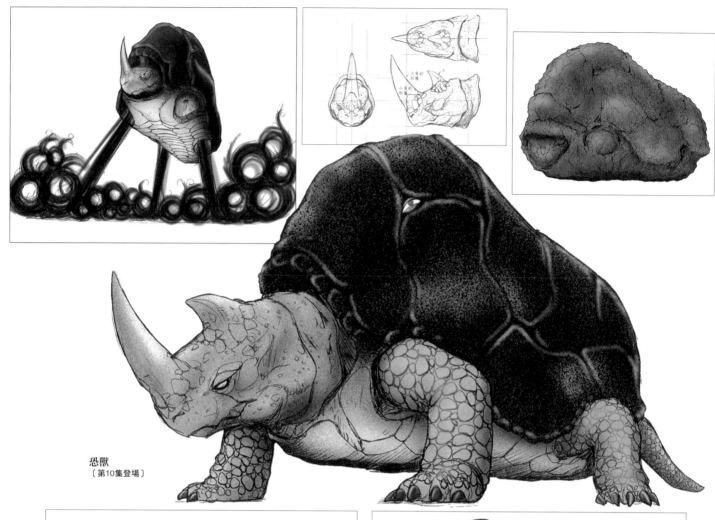

恐獸
〔第10集登場〕

恐獸之妖公主
〔第10集登場〕

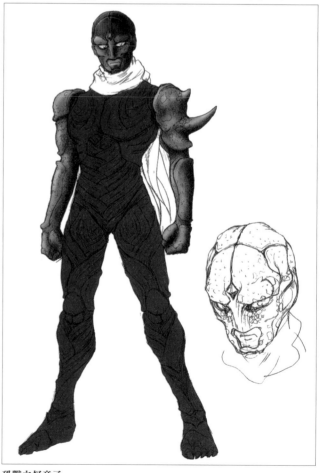

恐獸之怪童子
〔第10集登場〕

 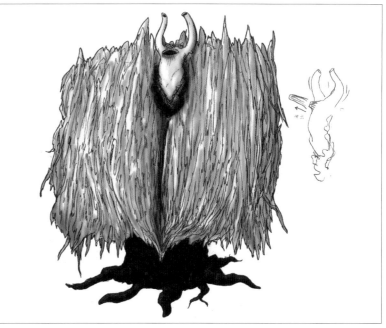

塗壁
〔第11、12集登場〕

塗壁之武者童子
〔第11、12集登場〕

塗壁之怪童子
〔第11、12集登場〕

 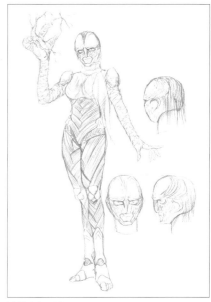

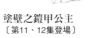

塗壁之鎧甲公主
〔第11、12集登場〕

塗壁之妖公主
〔第11、12集登場〕

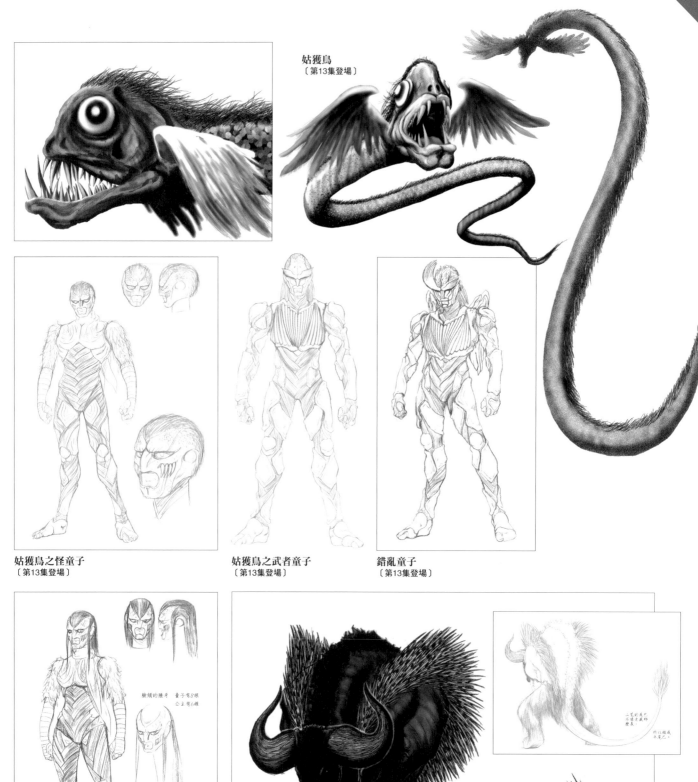

姑獲鳥
〔第13集登場〕

姑獲鳥之怪童子
〔第13集登場〕

姑獲鳥之武者童子
〔第13集登場〕

錯亂童子
〔第13集登場〕

姑獲鳥之妖公主
〔第13集登場〕

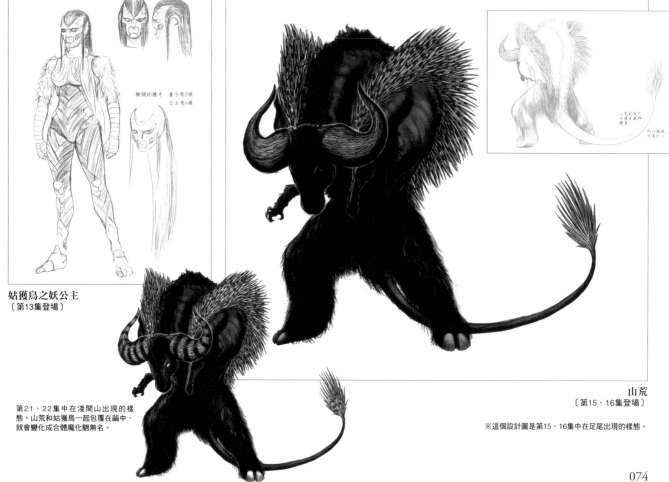

第21、22集中在淺間山出現的樣
態。山荒和姑獲鳥一起包覆在繭中，
就會變化成合體魔化魍無名。

山荒
〔第15、16集登場〕

※這個設計圖是第15、16集中在足尾出現的樣態。

巨鯰
〔第18集登場〕

巨鯰之胃袋
〔第17、18集登場〕

巨鯰之妖公主
〔第17、18集登場〕

巨鯰之怪童子
〔第17、18集登場〕

網切之怪童子
〔第20集登場〕

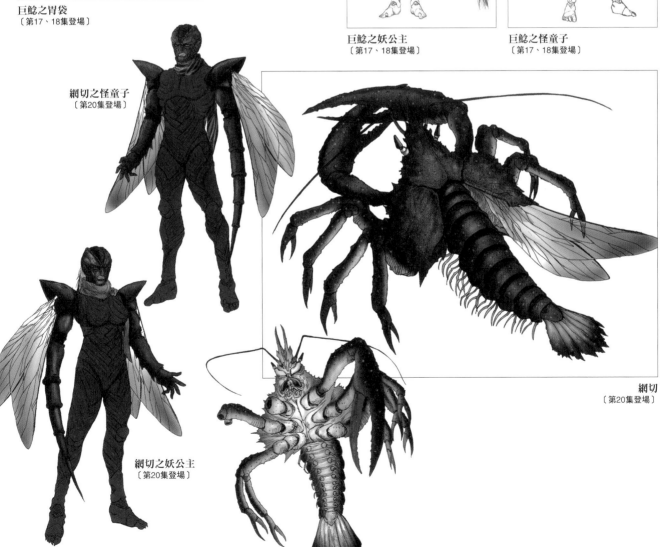

網切之妖公主
〔第20集登場〕

網切
〔第20集登場〕

無名
〔第22集登場〕

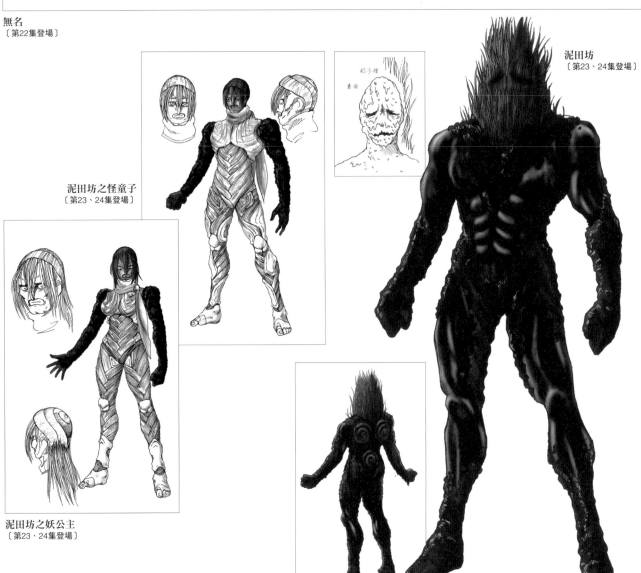

泥田坊之怪童子
〔第23、24集登場〕

泥田坊之妖公主
〔第23、24集登場〕

泥田坊
〔第23、24集登場〕

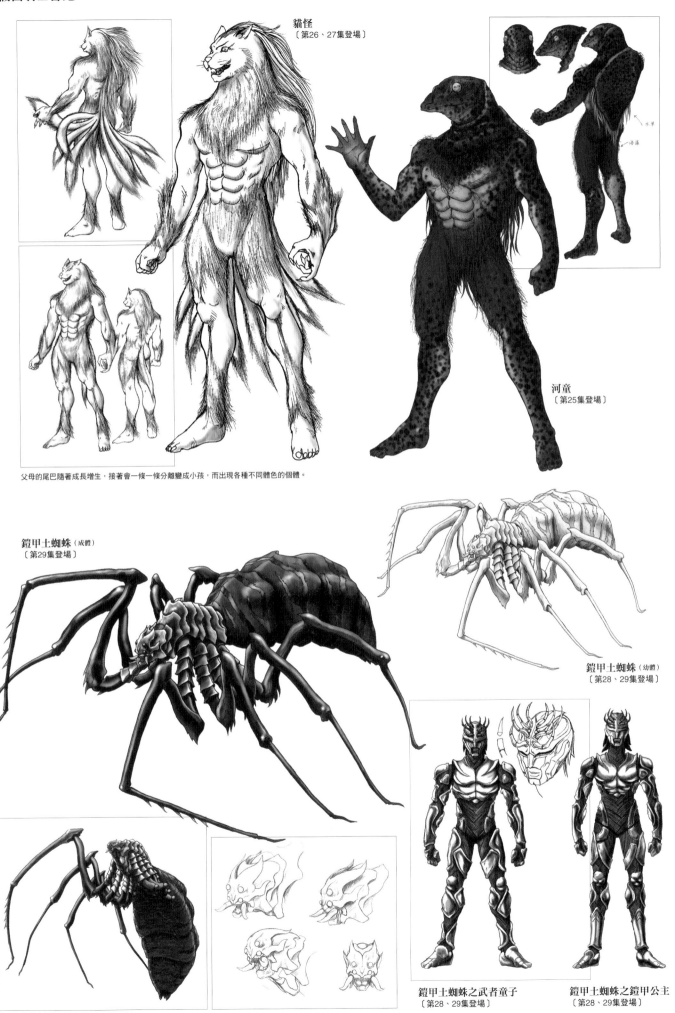

貓怪
〔第26、27集登場〕

河童
〔第25集登場〕

父母的尾巴隨著成長增生，接著會一條一條分離變成小孩，而出現各種不同體色的個體。

鎧甲士蜘蛛（成體）
〔第29集登場〕

鎧甲士蜘蛛（幼體）
〔第28、29集登場〕

鎧甲士蜘蛛之武者童子
〔第28、29集登場〕

鎧甲士蜘蛛之鎧甲公主
〔第28、29集登場〕

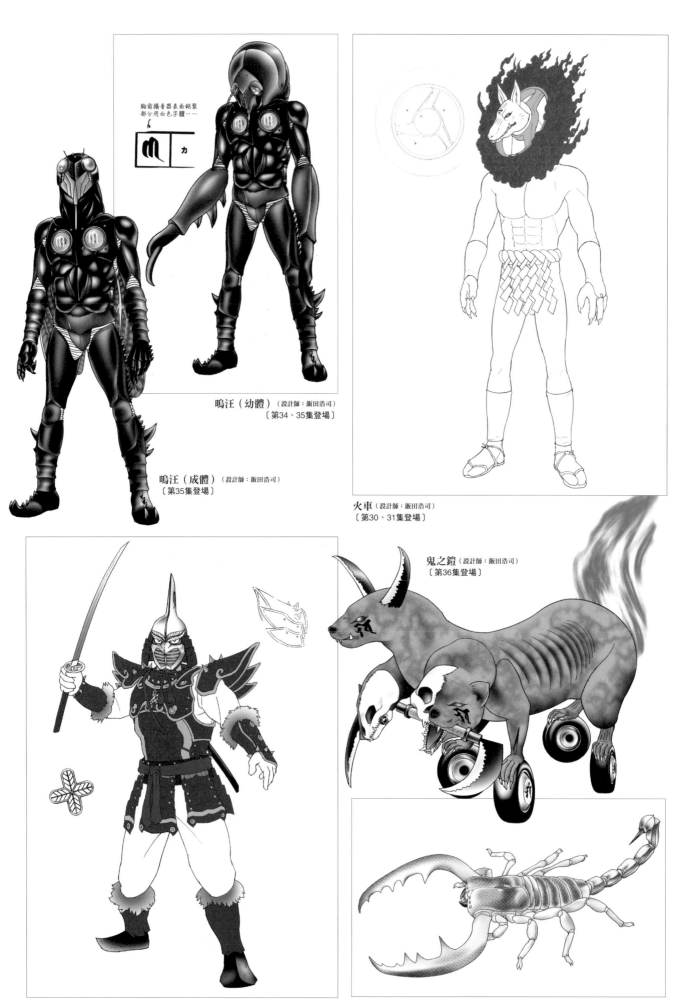

胸前擴音器表面鋁製
部分用白色字體……

鳴汪（幼體）（設計師：飯田浩司）
〔第34、35集登場〕

鳴汪（成體）（設計師：飯田浩司）
〔第35集登場〕

火車（設計師：飯田浩司）
〔第30、31集登場〕

鬼之鎧（設計師：飯田浩司）
〔第36集登場〕

鎌鼬（設計師：飯田浩司）
〔第32、33集登場〕

野神（設計師：飯田浩司）
〔第36、37集登場〕

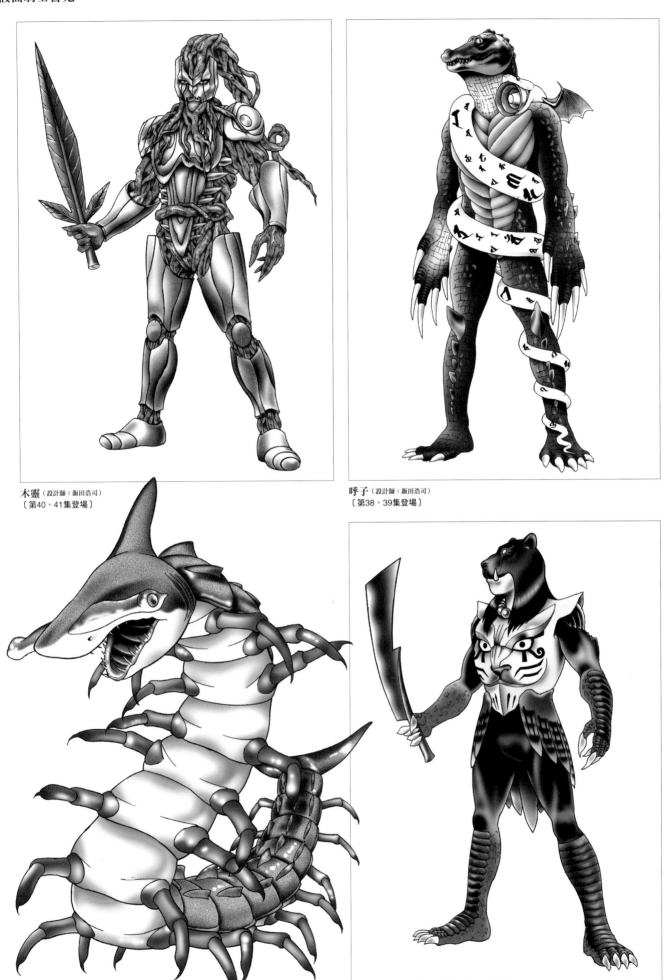

木靈（設計師：飯田浩司）
〔第40、41集登場〕

呼子（設計師：飯田浩司）
〔第38、39集登場〕

轆轤首（設計師：飯田浩司）
〔第48集登場〕

覺（設計師：飯田浩司）
〔第48集登場〕

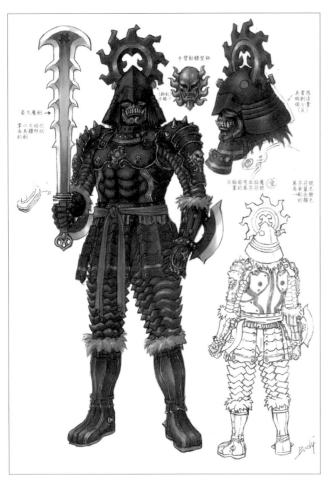

火焰大將（設計師：出渕裕）
〔劇場版登場〕

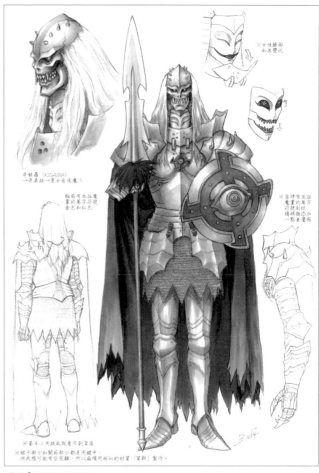

二口女（設計師：出渕裕）
〔劇場版登場〕

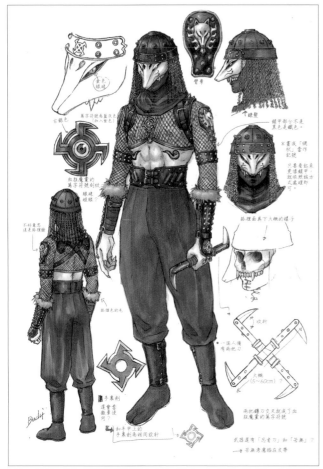

白狐魔化魍忍者群（設計師：出渕裕）
〔劇場版登場〕

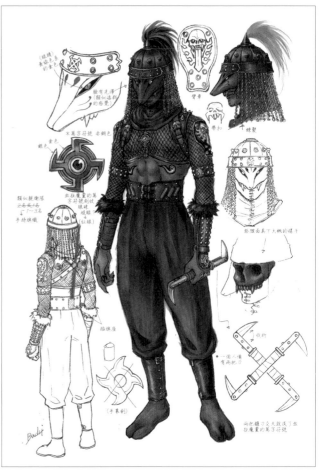

紅狐魔化魍忍者群（設計師：出渕裕）
〔劇場版登場〕

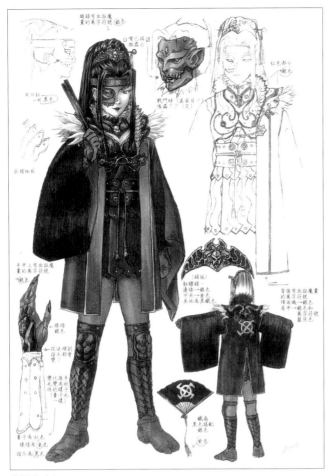

大蛇之公主（設計師：出渕裕）
〔劇場版登場〕

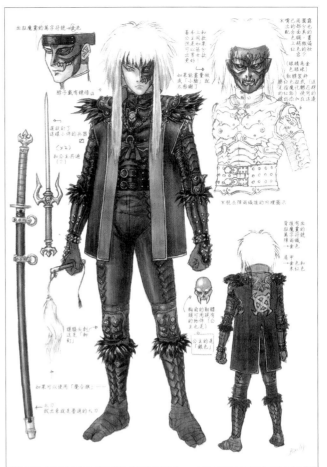

大蛇之童子（設計師：出渕裕）
〔劇場版登場〕

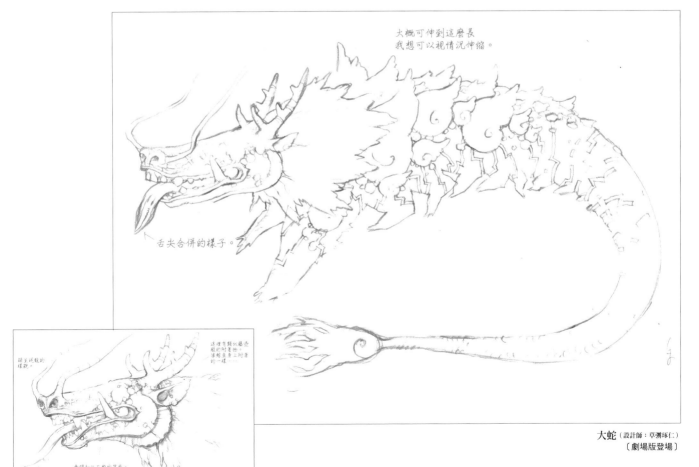

大蛇（設計師：草彅琢仁）
〔劇場版登場〕

劇中出現的電腦動畫有加上雙眼。

假面騎士
KABUTO

異蟲

DESIGNER
韮沢 靖

———

平成假面騎士系列第7部的魅力在於創新的構思，假面騎士以昆蟲為主題，而且能夠如幼蟲脫皮至成蟲般兩段式變身，擁有「Clock up」超高速的移動能力。這樣的假面騎士所要對抗的敵人，正是隨著巨大隕石墜落在地球的神秘外星生物「異蟲」。這些異蟲也以昆蟲類為主題，再加入了甲殼類、蜘蛛類、蜈蚣類等節肢動物，具有從蛹體羽化成蟲兩階段型態變化的特性。負責的設計師為韮澤靖，這是他自『假面騎士劍』之後，睽違2年參與的第2部作品。這次所有的異蟲設計都由他一人構思完成。雖然是相當受限的主題，卻是韮澤靖最擅長的領域，基本上由他自行挑選蟲類。這也是系列作品第一次將鞭蛛（鞭蛛異蟲）、提琴蟲（提琴蟲異蟲）和埋葬蟲（埋葬蟲異蟲）等特殊的昆蟲變身成怪人。另一個特色是一個主題會變化成多種樣貌大量出現在故事中。即便表現手法不同於不死者，韮澤靖傾盡全力的設計作品依舊讓許多粉絲為之著迷。

———

假面騎士KABUTO

【DATA】2006年1月29日～2007年1月21日每週日8點～8點30分播映／朝日電視台系列／共49集
【STAFF】■原著：石森章太郎 ■製作人：梶淳（朝日電視台）、白倉伸一郎、武部直美（東映） ■編劇：米村正二、井上敏樹 ■導演：石田秀範、田村直己（朝日電視台）、長石多可男、田崎龍太、鈴村展弘、柴崎貴行 ■音樂：蒔島邦明 ■特攝導演：佛田洋 ■動作導演：宮崎剛（JAPAN ACTION ENTERPRISE） ■製作：朝日電視台、東映、ADK
《劇場版》『劇場版 假面騎士KABUTO GOD SPEED LOVE』2006年8月5日上映／■編劇：米村正二 ■導演：石田秀範

假面騎士KABUTO

END SALIS

異蟲 蛹體（將要脫皮）
〔第1集首次登場〕

MUTATION SALIS

異蟲 蛹體（變種）
〔第14集登場〕

異蟲 蛹體
〔第1集首次登場〕

EARLY SALIS

牙齒為青銅色。

左手為5根手指

帶有些許金屬色的橄欖色（有光澤）。

在各處鍍點棕色（油漬著色劑）漸層。

爪子為透明棕色的漸層（開始變成最終型態的蛹體）。

寫有顛倒的數字。因為是在本體倒吊時所寫的數字。

分布在各處的擬眼圖案如上圖所示樣式。

二合一。

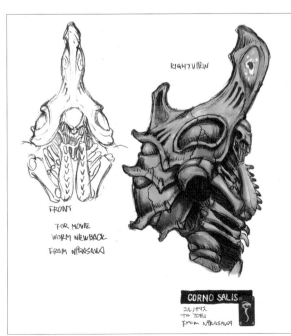

FRONT

RIGHT/TURN

FOR MOVIE
WORM NEW BACK
FROM NIRASAWA

CORNO SALIS

EARLY SALIS - BACK
LAST SALIS RIGHTSIDE

原蟲
〔第35集首次登場〕

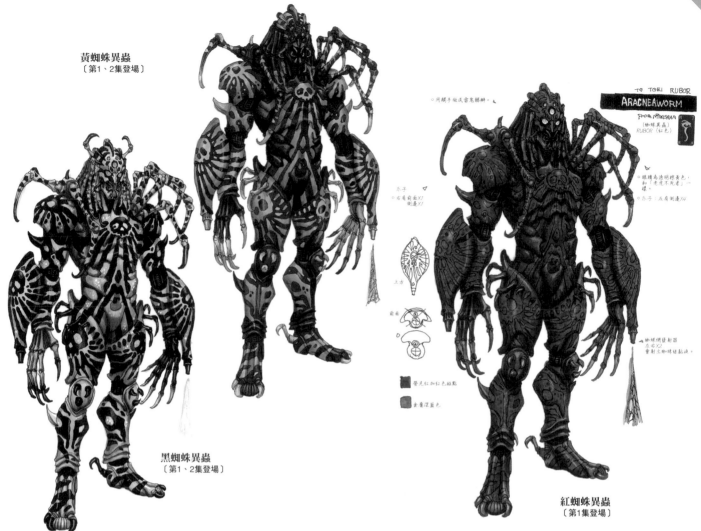

黃蜘蛛異蟲
〔第1、2集登場〕

黑蜘蛛異蟲
〔第1、2集登場〕

TO TOEI RUBOR
ARACNEAWORM
from NIRASAWO
（蜘蛛異蟲）
RUBOR〔紅色〕

紅蜘蛛異蟲
〔第1集登場〕

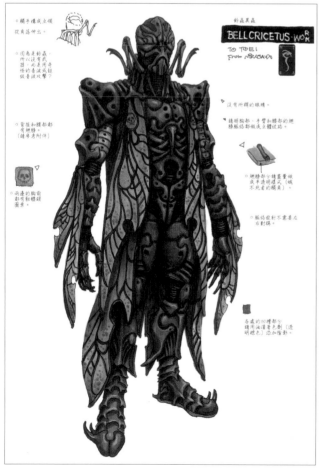

鈴蟲異蟲
BELL CRICETUS WORM
TO TOEI
From NIRASAWO

鈴蟲異蟲
〔第3、4集登場〕

螢火蟲異蟲
LANPYRIS WORM
TO TOEI
From NIRASAWO

螢火蟲異蟲
〔第3集登場〕

跳蚤異蟲
〔第6集登場〕

瓢蟲異蟲
〔第5集登場〕

輪狀鞭蛛異蟲
〔第7集登場〕

鞭蛛異蟲
〔第7、8集登場〕

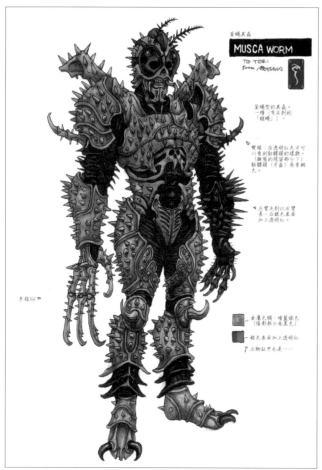

MUSCA WORM
TO TOEI
From NIRASAWA

蒼蠅型的異蟲。
一種〔具翅刺的〕「蟲蠅」。

雙翅：在透明化色中可以看到翅膀狀的標幟。〔翅膀的現留部分?〕翅膀頭〔子面〕為青銅色。

左臂去刺比右臂長，在銀色表面加上透明紅。

手指 X4

金屬色調：暗藍綠色〔陰影部分為黑色〕
銀色表面加上透明紅
左腳趾甲也是……

蒼蠅異蟲
〔第11、12集登場〕

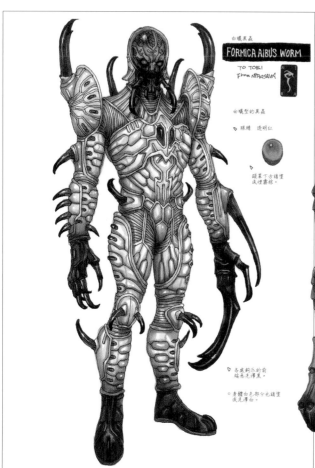

FORMICA AIBUS WORM
TO TOEI
From NIRASAWA

白蟻型的異蟲。

眼睛 透明紅

頭某下方鑲嵌或煙燻黑。

各處鉤爪的尖端為煙燻黑。

身體白色部分也鑲嵌或亮光澤白。

白蟻異蟲
〔第15、16集登場〕

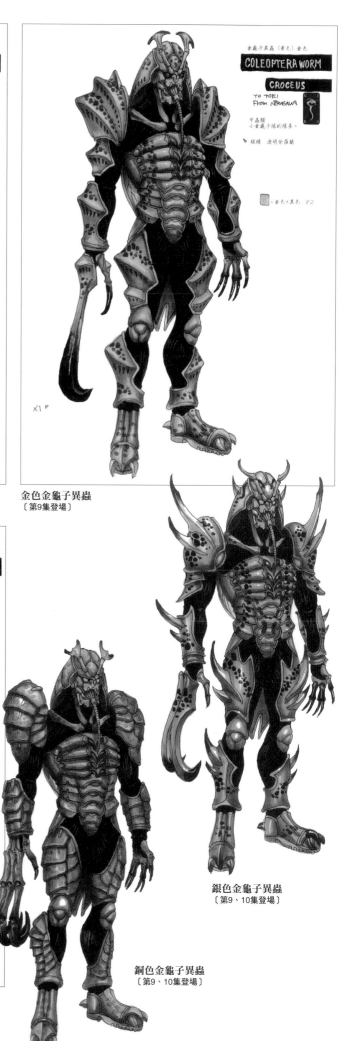

COLEOPTERA WORM
CROCEUS
TO TOEI
From NIRASAWA

甲蟲額。
小金蟲子隊的隊長。

眼睛 透明紫羅蘭

金色+黑色 ×2

X1

金色金龜子異蟲
〔第9集登場〕

銀色金龜子異蟲
〔第9、10集登場〕

銅色金龜子異蟲
〔第9、10集登場〕

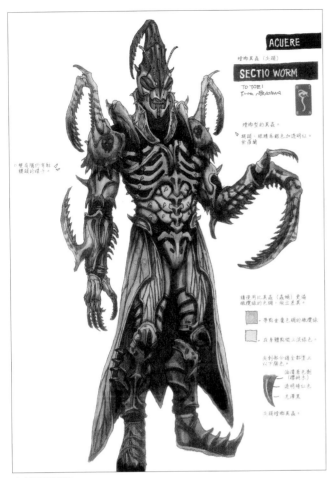

ACUERE

煙蟑異蟲〔尖頭〕

SECTIO WORM

TO TOEI
From AIKASAWA

煙蟑型的異蟲。

▷頭頭、眼睛為銀色加透明以
上的顏色。

尖頭螳螂異蟲
〔第13集登場〕

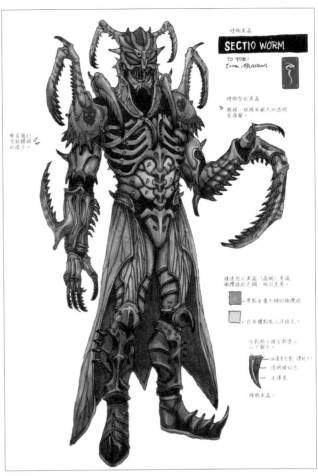

煙蟑異蟲

SECTIO WORM

TO TOEI
From AIKASAWA

煙蟑型的異蟲。
▷頭頭、眼睛為銀色加透明
的樣子。

螳螂異蟲
〔第13集登場〕

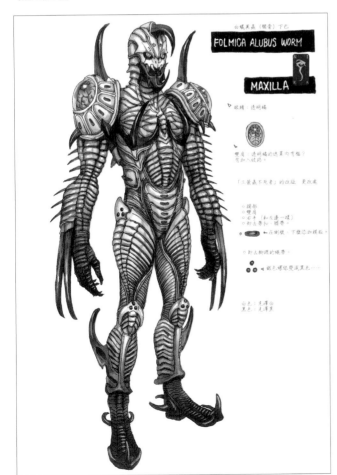

白蟻異蟲〔頭骨〕下巴

FOLMICA ALUBUS WORM

MAXILLA

▷眼睛・透明橘

顎骨白蟻異蟲
〔第15、16集登場〕

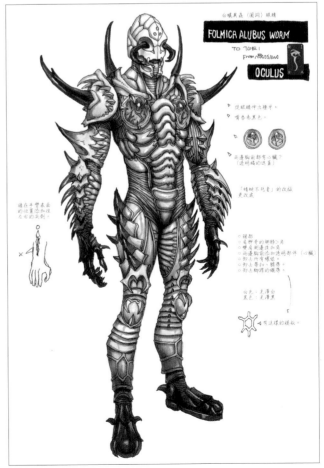

白蟻異蟲〔圓洞〕眼睛

FOLMICA ALUBUS WORM

TO TOEI
From AIKASAWA

OCULUS

圓洞白蟻異蟲
〔第15、16集登場〕

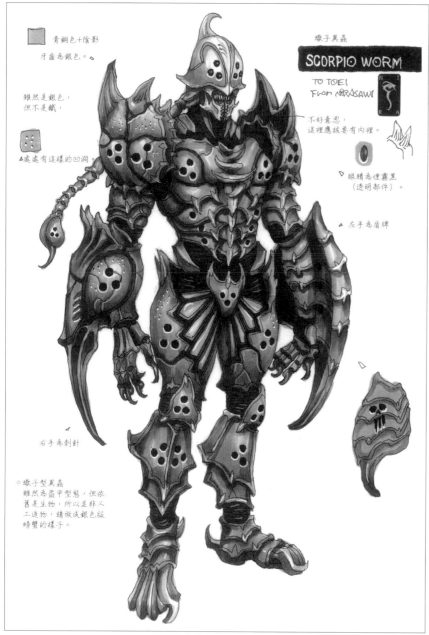

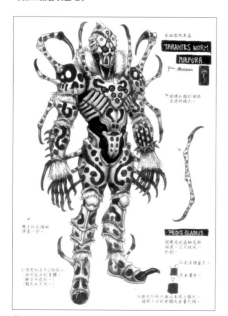

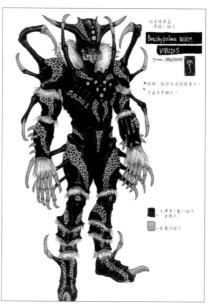

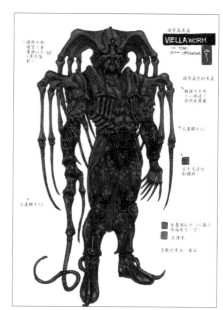

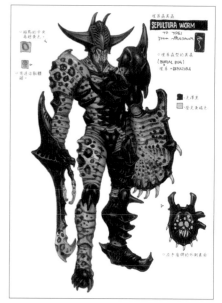

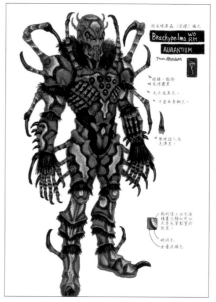

蠍子異蟲
〔第20集首次登場〕

埋葬蟲異蟲
〔第19、20集登場〕

提琴蟲異蟲
〔第17、18集登場〕

紫斑狼蛛異蟲
〔第22集登場〕

綠短尾蛛異蟲
〔第21、22集登場〕

橘短尾蛛異蟲
〔第21、22集登場〕

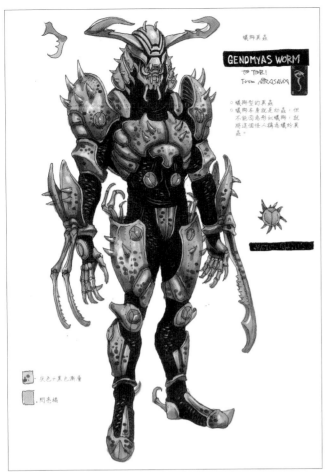

蟻獅異蟲
〔第25、26集登場〕

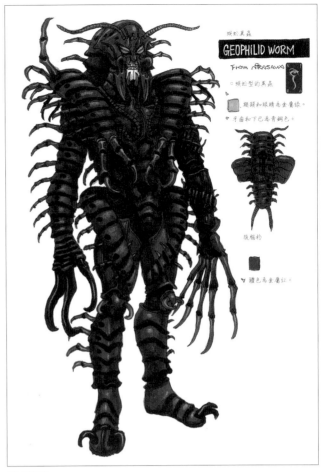

蜈蚣異蟲
〔第23、24集登場〕

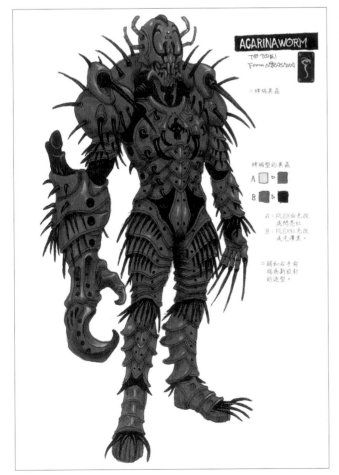

蜱蟎異蟲
〔第27集登場〕

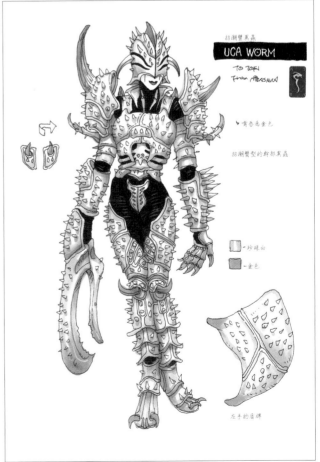

招潮蟹異蟲
〔第25集首次登場〕

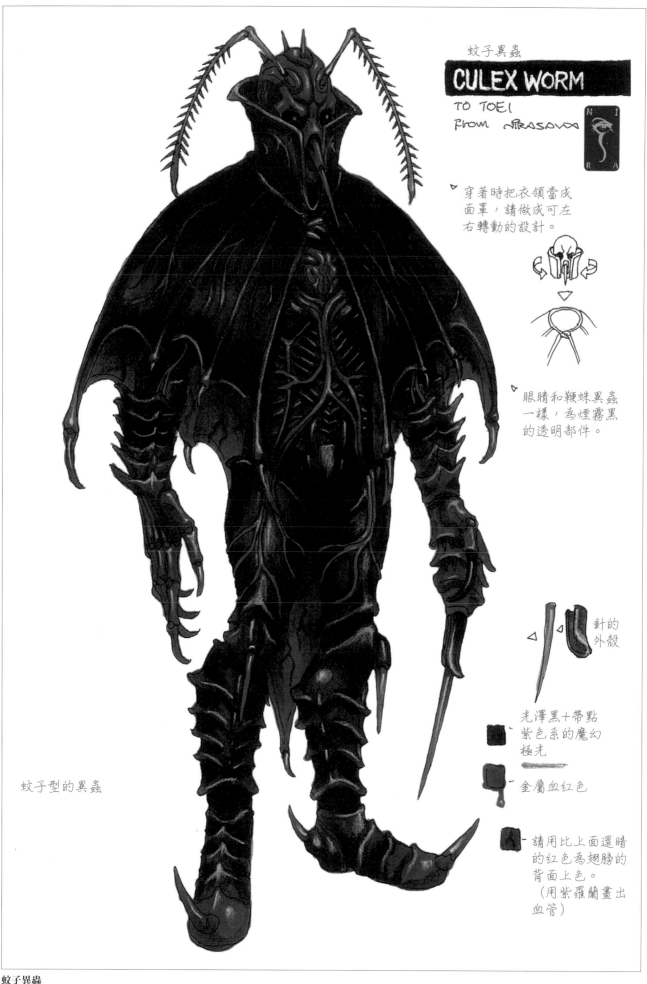

蚊子異蟲
CULEX WORM
TO TOEI
FROM NIRASAWA

穿著時把衣領當成
面罩，請做成可左
右轉動的設計。

眼睛和鞭蛛異蟲
一樣，為煙霧黑
的透明部件。

針的
外殼

光澤黑＋帶點
紫色系的魔幻
極光

金屬血紅色

請用比上面還暗
的紅色為翅膀的
背面上色。
（用紫羅蘭畫出
血管）

蚊子型的異蟲

蚊子異蟲
〔第29、30集登場〕

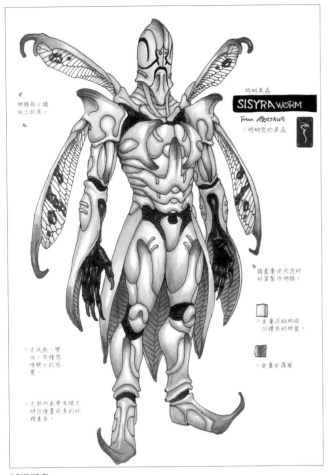

蜉蝣異蟲
〔第31集首次登場〕

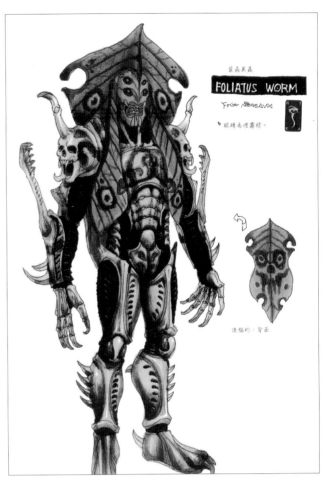

葉蟲異蟲
〔第31、32集登場〕

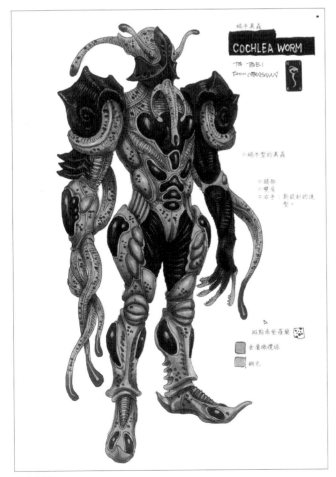

蝸牛異蟲
〔第35、36集登場〕

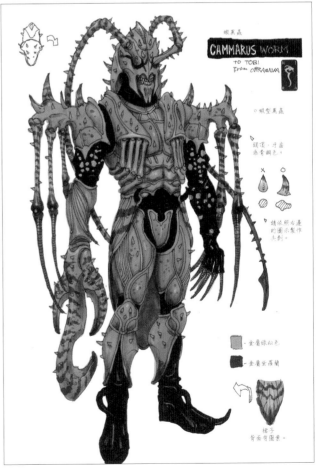

蝦異蟲
〔第33、34集登場〕

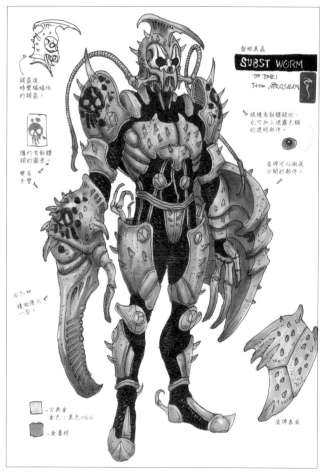

螯蝦異蟲
〔第39、40集登場〕

蚤蜥異蟲
〔第37、38集登場〕

鬿異蟲 聖劍型態
〔第42-44集登場〕

中華鬿異蟲 初始型態
〔第41、42集登場〕

鬿異蟲 圓盾型態
〔第45、46集登場〕

假面騎士KABUTO

圓洞弓背蟻異蟲

顎骨弓背蟻異蟲

在雜誌『電視英雄迷』招募特典『假面騎士KABUTO超戰鬥DVD誕生！Gatack Hyper Form！』出現的兩個怪人，是白蟻異蟲（圓洞和顎骨）的改色版。

蟋蟀異蟲
〔第48、49集登場〕

假面騎士電王

異魔神

DESIGNER
韮澤 靖

平成假面騎士系列第8部的風格獨特，號稱「史上最弱」的假面騎士需依靠怪人「異魔神」的附身才能夠變身、型態變換。附身在電王的異魔神包括桃太洛斯、浦太洛斯、金太洛斯、龍太洛斯（通稱4大太洛斯），他們和主角野上良太郎之間的一搭一唱產生前所未有的趣味，這種創新的設定為系列作品帶來極高的人氣。結果，即便電視節目播放結束，劇場版的作品依舊持續不斷。而且桃太洛斯在之後跨界合作的作品中頻頻登場，超越了作品的局限受到廣大觀眾長久的喜愛，成為東映英雄中最受歡迎的角色。設計師由連續參與2部作品的韮澤靖負責，這是他第3度擔綱設計師的工作。除了假面騎士零神的夥伴天津四以外，從4大太洛斯到各集登場的敵方異魔神，所有的異魔神都由他一人獨力設計完成。而本次異魔神的設計主題為「童話」。每個童話故事中的動植物為核心主題，並且在武器和各個細節中融入代表各篇童話內容的設計，創造出有別於前2部怪人造型的全新風格。

假面騎士電王

【DATA】2007年1月28日～2008年1月20日每週日8點～8點30分播映／朝日電視台系列／共49集
【STAFF】■原著：石森章太郎　■製作人：梶淳（朝日電視台）、白倉伸一郎、武部直美（東映）　■編劇：小林靖子、米村正二　■導演：田崎龍太、長石多可男、坂本太郎、石田秀範、金田治（JAPAN ACTION ENTERPRISE）、舞原賢三、田村直己（朝日電視台）、柴崎貴行　■音樂：佐橋俊彥　■特攝導演：佛田洋　■動作導演：宮崎剛（JAPAN ACTION ENTERPRISE）　■角色製作：RAINBOW造型企劃　■製作：朝日電視台、東映、ADK
《劇場版》❶『劇場版 假面騎士電王 俺，誕生！』2007年8月4日上映／■編劇：小林靖子　■導演：長石多可男
❷『劇場版 假面騎士電王&KIVA CLIMAX刑事』2008年4月12日上映／■編劇：小林靖子　■導演：金田治（JAPAN ACTION ENTERPRISE）
❸『劇場版 再會吧，假面騎士電王！最後的倒數』2008年10月4日上映／■編劇：小林靖子　■導演：金田治（JAPAN ACTION ENTERPRISE）
❹『劇場版 超・假面騎士電王&DECADE NEO世代 鬼島戰艦』2009年5月1日上映／■編劇：小林靖子　■導演：田崎龍太
❺『假面騎士×假面騎士×THE MOVIE超・電王Trilogy EPISODE RED: Zero no Star Twinkle』2010年5月22日上映／■編劇：小林靖子　■導演：金田治（JAPAN ACTION ENTERPRISE）
❻『假面騎士×假面騎士×假面騎士THE MOVIE超・電王Trilogy EPISODE BLUE: The Dispatched Imagin is Newtral』2010年6月5日上映／■編劇：小林靖子　■導演：舞原賢三
❼『假面騎士×假面騎士×假面騎士THE MOVIE超・電王Trilogy EPISODE YELLOW: Treasure de End Pirates』2010年6月19日上映／■編劇：米村正二　■導演：柴崎貴行

○面具的紋路為凹槽。△

※刻紋請做成突起線條。

這是MOMO（桃）的刻紋。

螺絲

○全身黑色的火焰刻紋幾乎都是MOMO（桃）的變形字。

AKAONI
MOMOTAROS
TO TOEI
From NIKASAWA

▷眼睛為煙霧黑

牙齒和金屬配件（鉚釘和帶扣）為青銅色。

— 光澤朱紅色

— 暗紅色（皮革質感）夜魔俠的感覺。

桃太洛斯
〔第1集首次登場〕

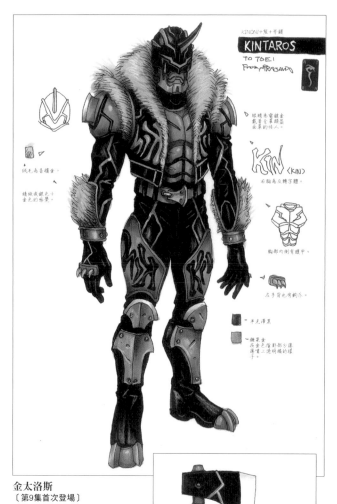

KINONI+鬼+斧鍜
KINTAROS
TO TOEI
FROM ATRASAWA

▷ 眼睛為電鍍貼
戴著全罩頭盔
面具的怪人。

KIN 〈KIN〉
右腳為反轉字體。

鎧甲為銀色＋
金色的質感。

胸部內側有護甲。

左手背色有銅爪。

半光澤黑。

蘋果董
在金色陰影部分要
準備透明感的樣子。

金太洛斯
〔第9集首次登場〕

毛光為高亮度。

RYUVOLBAR

URA ROD

MOMO BLADE

TAROS'S WEAPONS
TO TOEI
ISHIMORI PRO
FROM ATRASAWA

桃太洛斯、浦太洛斯、龍太洛斯在「劇場版　假面騎士電王 俺，誕生！」中
第一次亮相的武器。

AOONI+KAME
URATAROS
TO TOEI
FROM ATRASAWA

▷ 眼睛為透明綠。

○右腳的大字「URA」
在右腳為反轉字。

URA

兩側大腿有
點紅綠。

綠松色

靛藍色

青銅色

浦太洛斯
〔第5集首次登場〕

KINTAROS AX
TO TOEI
ISHIMORI PRO
FROM ATRASAWA

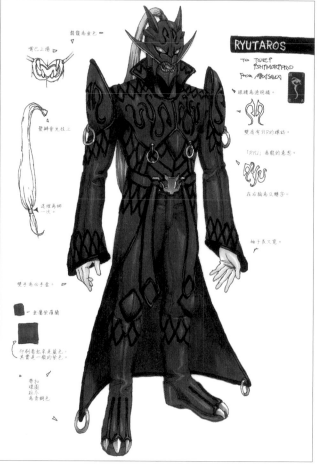

髮辮為金色。

黃色上揚。

RYUTAROS
TO TOEI
ISHIMORI PRO
FROM ATRASAWA

▷ 眼睛為透明綠。

RYU

雙肩有別R的樣子。

「RYU」為龍的意思。

在右腳為反轉字。

髮辮會光捷上。

袖子長又寬。

處理高綁
一次。

雙手為白的手套。

金屬紫蘇蘭

印刷看起來是藍色，
其實是一般的紫色。

愛環
扣環處
為青銅色。

龍太洛斯
〔第13集首次登場〕

096

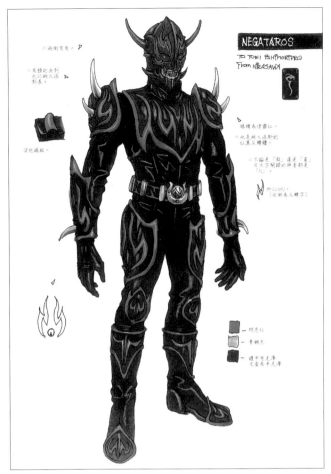

NEGATAROS

TO TOEI ISHIMORIPRO
From NIKASAWA

負太洛斯
〔劇場版❷登場〕

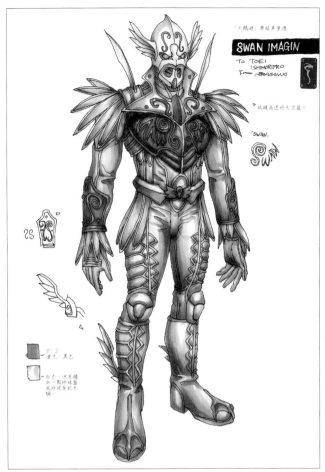

SWAN IMAGIN

TO TOEI
ISHIMORIPRO
From NIKASAWA

'SWAN'

齊格
〔第23集首次登場〕

NEOTAROS SWORD

泰迪
〔劇場版❸初登場〕

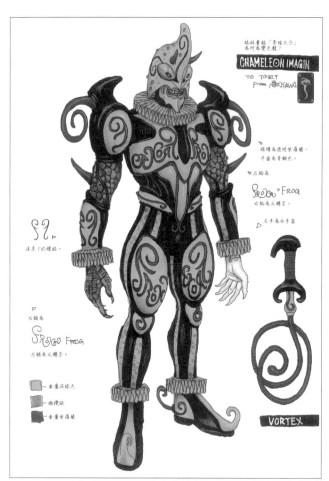

CHAMELEON IMAGIN
TO TOEI
From NTROSAWA

格林童話「青蛙王子」
為何為雙色龍？

眼睛為透明紫藤蘭。
牙面為青銅色。

右腦為
FROGIN FROG
右腦為反轉字。

左手為白色手套。

這是 F 的標誌。

右臉為
FROGN FROG
左臉為反轉字。

畫量淡綠色
橄欖綠
畫量紫藤蘭

VORTEX

變色龍異魔神
〔第3、4集登場〕

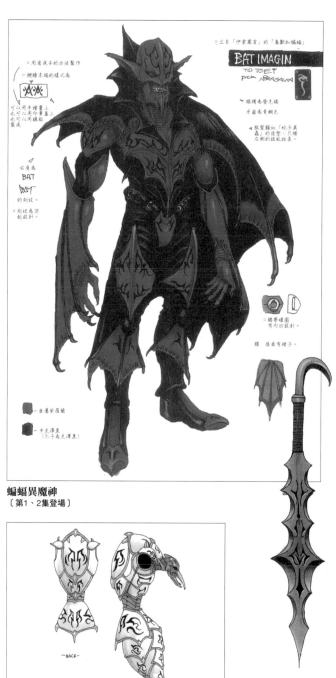

BAT IMAGIN
TO TOEI
From NTROSAWA

出自「伊索寓言」的「毒獸和蝙蝠」

用省成本的方法製作
翅膀末端的樣式為

可以用手繪畫上
色，可以用拓印蓋上
色，可以用模板
製作。

右肩為
BAT
BAT
的刺紋。

刺紋為突起設計。

眼睛為螢光橘。
牙齒為青銅色。

紋理類似「蚊子異蟲」的造型，只畫左側的抽象紋表。

腰帶環圈
背內的設計。

翼 橫面有褶子。

畫量紫藤蘭
米光澤黑
(不子為光澤黑)

蝙蝠異魔神
〔第1、2集登場〕

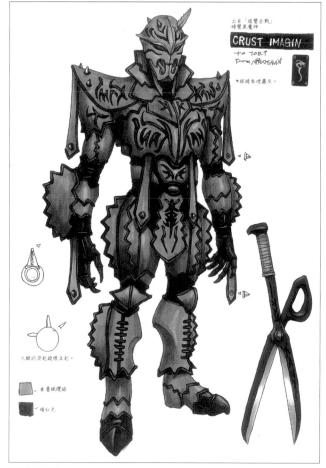

CRUST IMAGIN
TO TOEI
From NTROSAWA

出自「螃蟹合戰」
螃蟹異魔神

眼睛為煙霧灰。

大鉗的突起破壞立起。

畫量橄欖綠
暗紅光

螃蟹異魔神
〔第5、6集登場〕

GIGANDETH HEAVEN
TO TOEI
From NTROSAWA

-BACK-
-RIGHT SIDE-

翅膀珍珠白
珍珠灰
金色

融入了飛蟲的要素。

巨死獸天堂
〔第2集登場〕

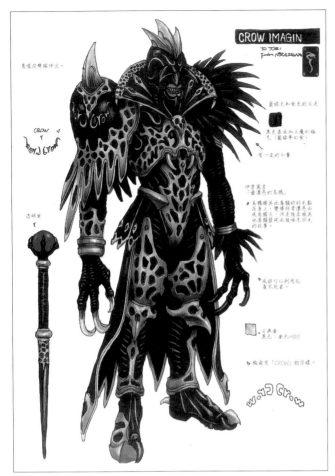

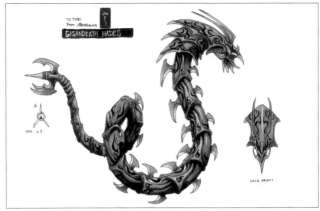

巨死獸冥界
〔第6集登場〕

烏鴉異魔神
〔第7、8集登場〕

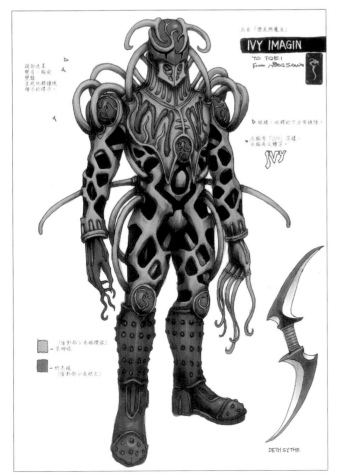

犀牛異魔神
〔第9、10集登場〕

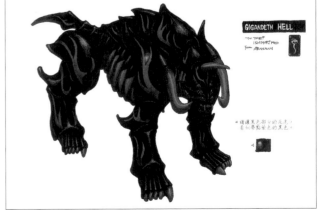

地錦異魔神
〔第11、12集登場〕

巨死獸地獄
〔第10集登場〕

OWL IMAGIN
-BACK-
TO TOEI
ISHIMORIPRO
FROM NIROSAWA

OWL IMAGIN
MASK UP

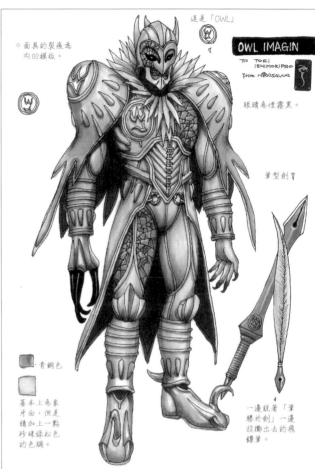

這是「OWL」

◦面具的裂痕為
內凹模板。

OWL IMAGIN
TO TOEI
ISHIMORIPRO
FROM NIROSAWA

眼睛為煙霧黑。

筆型劍▽

□-青銅色

基本上為象
牙白,但是
請加上一點
珍珠綠松色
的色調。

一邊說著「筆
勝於劍」一邊
投擲出去的飛
鏢筆。

貓頭鷹異魔神
〔第13、14集登場〕

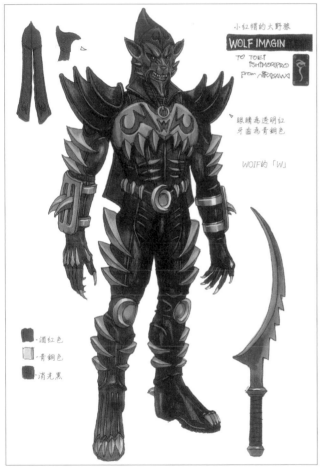

小紅帽的大野狼

WOLF IMAGIN
TO TOEI
ISHIMORIPRO
FROM NIROSAWA

眼睛為透明紅
牙齒為青銅色

WOLF的「W」

■-酒紅色
□-青銅色
■-消光黑

狼異魔神
〔第17、18集登場〕

WHALE IMAGIN - BACK -
FIN

WHALE IMAGIN
- FACE UP -

TO TOEI
ISHIMORIPRO
FROM NIROSAWA

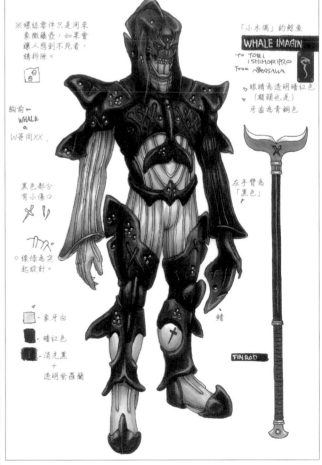

※螺絲零件只是用來
象徵藤壺,如果會
讓人想到不死者,
請拆除。

「小木偶」的鯨魚

WHALE IMAGIN
TO TOEI
ISHIMORIPRO
FROM NIROSAWA

◦眼睛為透明暗紅色
(顳顎也是)
牙齒為青銅色

胸前一
WHALE
的
W等同XX

黑色部分
有小傷口

◦線條為突
起設計。

左手臂為
「黑色」

□-象牙白
■-暗紅色
■-消光黑
+
透明紫羅蘭

蛸

FIN ROD

鯨魚異魔神
〔第15、16集登場〕

100

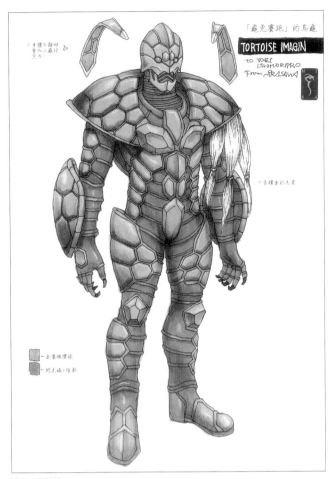

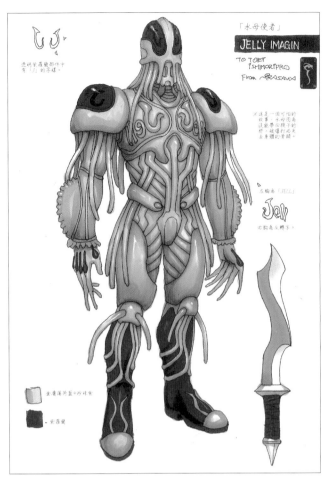

烏龜異魔神
〔第21、22集登場〕

水母異魔神
〔第19、20集登場〕

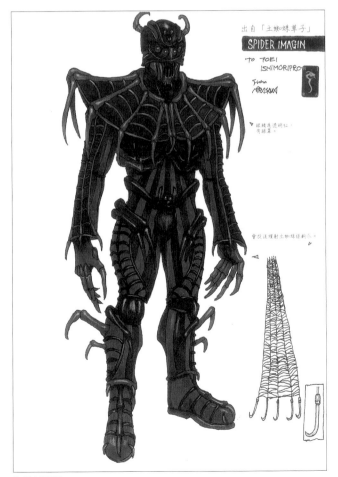

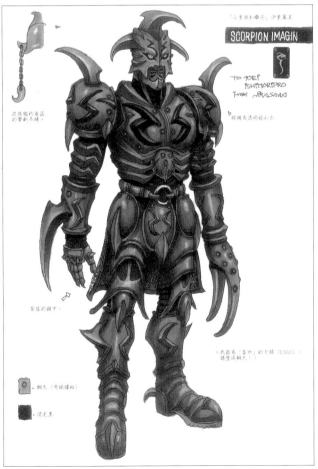

蜘蛛異魔神
〔第25、26集登場〕

蠍子異魔神
〔第23、24集登場〕

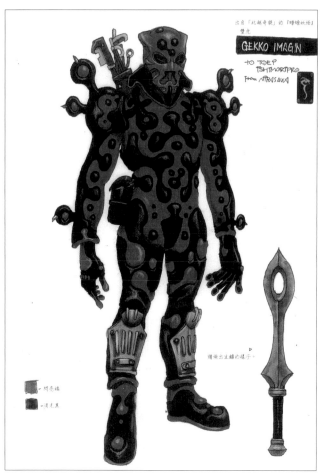

壁虎異魔神
〔第26、27集、劇場版❶登場〕

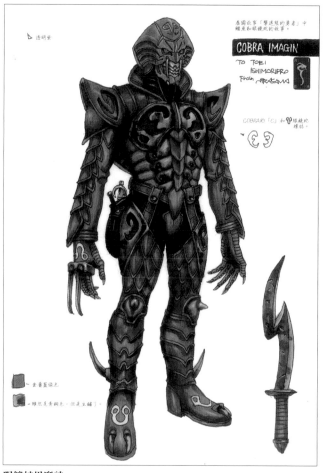

眼鏡蛇異魔神
〔第26、27集、劇場版❶登場〕

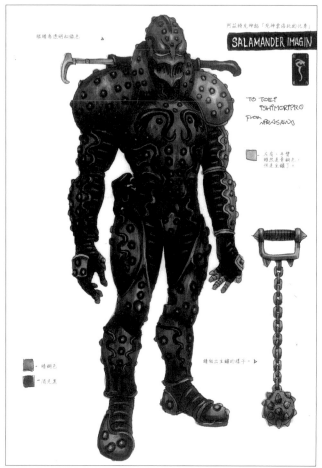

火蠑螈異魔神
〔第26、27集、劇場版❶登場〕

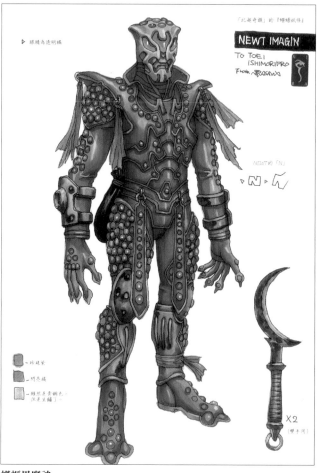

蠑螈異魔神
〔第26、27集、劇場版❶登場〕

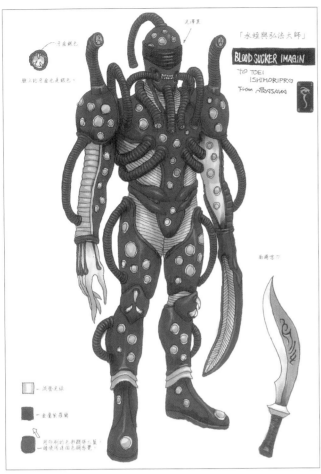

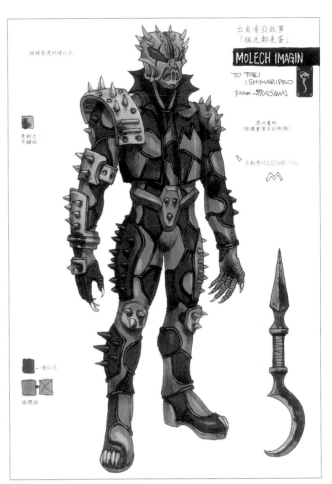

水蛭異魔神
〔第27、28集登場〕

蜥蜴異魔神
〔第27集、劇場版❶登場〕

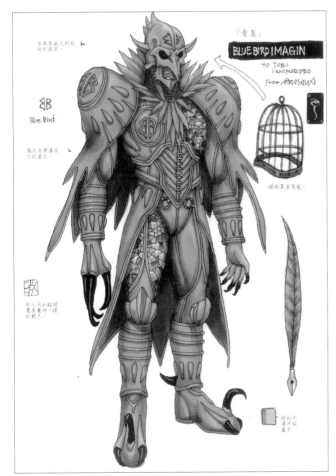

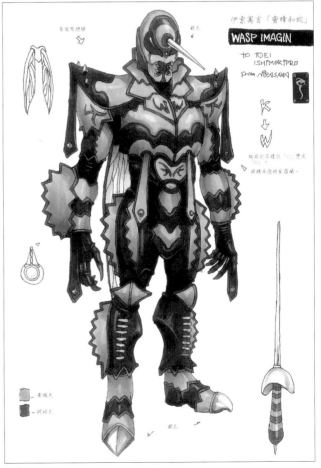

青鳥異魔神
〔第30集登場〕

黃蜂異魔神
〔第29集登場〕

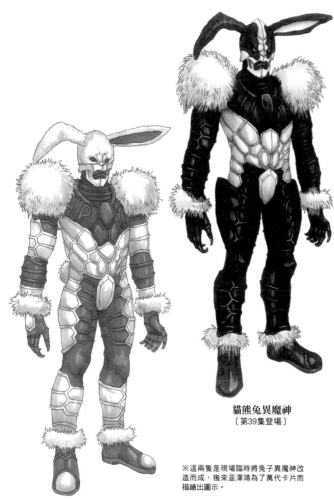

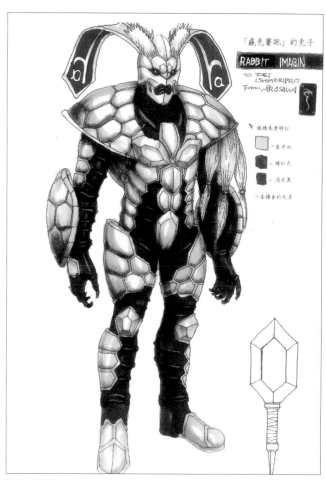

「龜兔賽跑」的兔子
RABBIT IMAGIN
TO TOEI
ISHIMORIPRO
From ΛRΛSΛWΛ

▷眼睛亮透明紅

□─象牙白

■─暗紅色

■─消光黑

※各種金屬色系

貓熊兔異魔神
〔第39集登場〕

※這兩隻是現場臨時將兔子異魔神改造而成，後來韮澤靖為了萬代卡片而描繪出圖示。

粉紅兔異魔神
〔劇場版❷登場〕

兔子異魔神
〔第31集登場〕

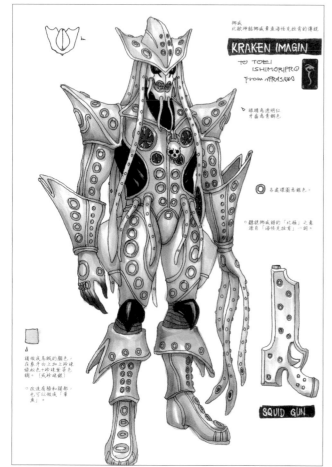

擁威
北歐神話傳說裏裏海怪克拉肯的傳說。

KRAKEN IMAGIN

TO TOEI
ISHIMORIPRO
From ΛRΛSΛWΛ

▷眼睛亮透明紅
牙齒亮青銅色

◎ 吸盤裸圓亮顏色。

◎ 驅鍵擁威格的「北極」之素 運用「海怪克拉肯」一詞。〔玻璃球眼〕

SQUID GUN

▫

讓做成焦楓的顏色，在身序白上加上珍珠綠松色＋珍珠紫苔色〔玻璃球眼〕

◎改速膚臉和頭部色，可以做成「章魚」。

烏賊異魔神
〔第33、34集登場〕

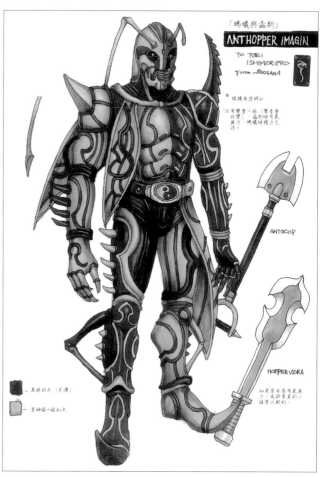

「螞蟻與蚱斯」
ANTHOPPER IMAGIN

TO TOEI
ISHIMORIPRO
From ΛROOSΛWΛ

▷眼睛亮透明紅

※有雙重人格（聲音會改變），晶劇時有勇氣，無力時有氣，螞蟻時精力充沛。

ANTSCOP

■─黑鐵珀色〔光澤〕

□─某珊瑚綠＋綠松色

HOPPER VIORA

如果原本客處有表勇力，或許家具的小鐵裝比較帥。

螞蟻蚱斯異魔神
〔第31、32集登場〕

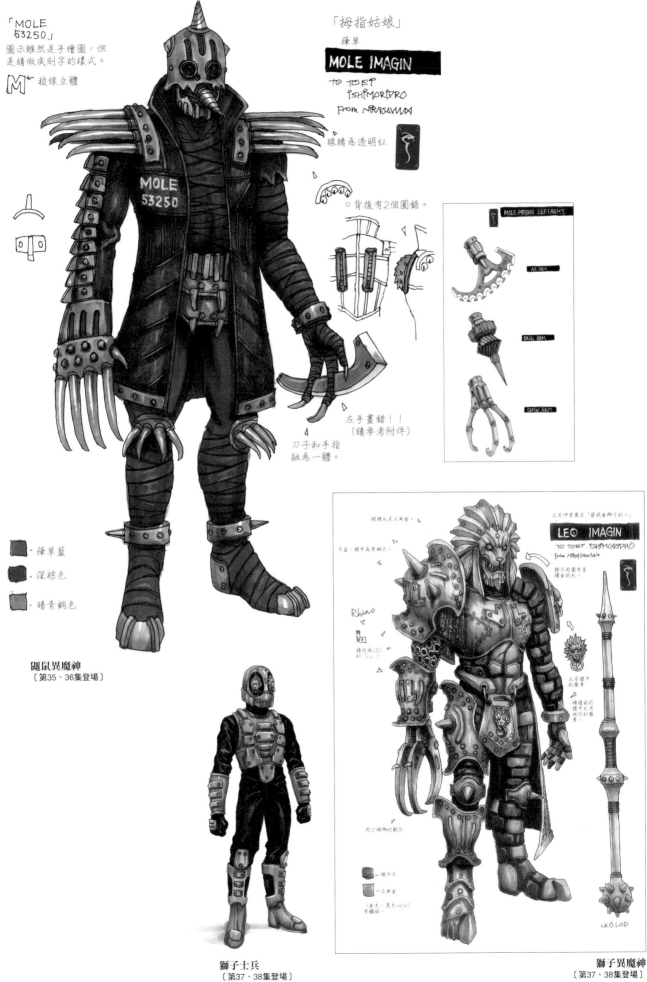

「MOLE 53250」
圖示雖然是手繪圖，但是請做成刻字的樣式。

Ｍ 稜線立體

「拇指姑娘」
葎草

MOLE IMAGIN

TO TOEI ISHIMORIPRO
From NIRASAWA

眼睛為透明紅

○背後有2個圓鋸。

MOLE IMAGIN LEFT ARM'S

AX ARM

DRILL ARM

CLOW ARM

左手畫錯！！
(請參考附件)

刀子和手指融為一體。

鼴鼠異魔神
〔第35、36集登場〕

葎草藍
深棕色
暗青銅色

眼睛也是古典紅。

牙齒・指甲是青銅色。

Rhino
請改成LEO的「L」。

出自伊童寓言「發現金獅子的人」

LEO IMAGIN

TO TOEI ISHIMORIPRO
From NIRASAWA

鬃毛用圓有種重的光。

左右肩甲的徽章。

繪製前的鎧甲與現在的有同樣的徽。

死亡雄神的刺。

暗灰色
古典金

(金色：黑色=6:4)
有鐵銹。

LEO LOP

獅子士兵
〔第37、38集登場〕

獅子異魔神
〔第37、38集登場〕

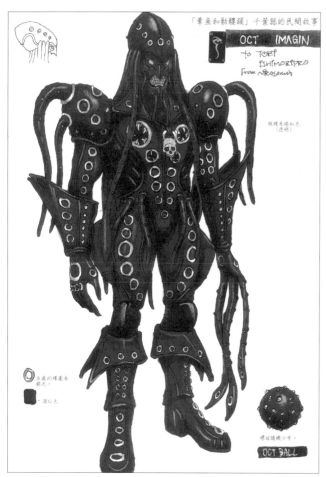

章魚異魔神
〔第41、42集登場〕

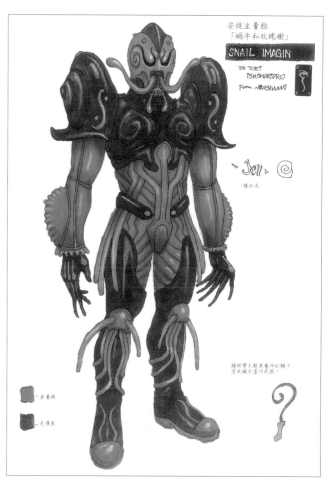

蝸牛異魔神
〔第39、40集登場〕

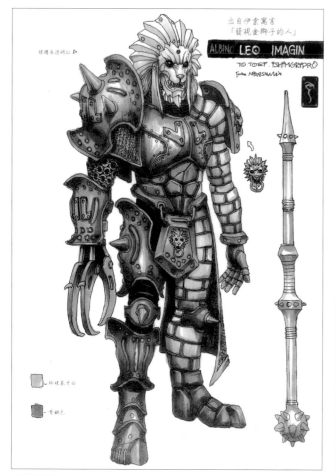

白獅異魔神
〔第43-46集登場〕

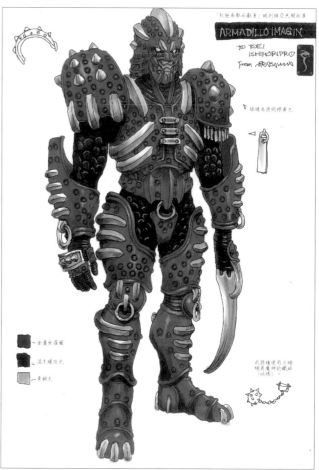

犰狳異魔神
〔第43、44集登場〕

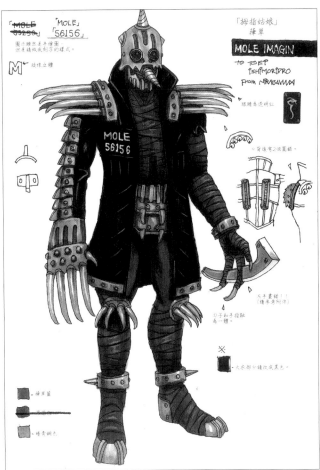

「MOLE」 「MOLE」
53256 「56156」

MOLE IMAGIN
「拇指姑娘」棒草

TO TOEI
ISHIMORIPRO
FROM NIRASAWA

NEW鼴鼠異魔神
〔第47-49集登場〕

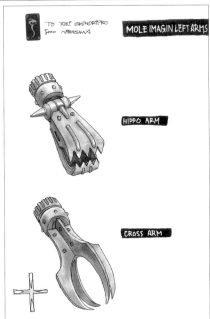

MOLE IMAGIN LEFT ARMS

TO TOEI ISHIMORIPRO
FROM NIRASAWA

HIPPO ARM

CROSS ARM

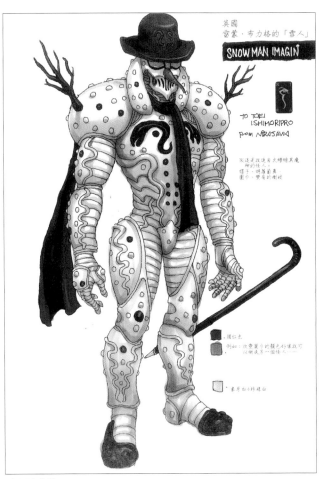

SNOWMAN IMAGIN
英國
雪蒙・市力格的「雪人」

TO TOEI
ISHIMORIPRO
FROM NIRASAWA

雪人異魔神
〔第45集登場〕

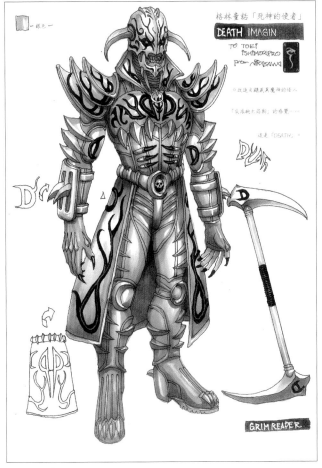

DEATH IMAGIN
格林童話「死神的使者」

TO TOEI
ISHIMORIPRO
FROM NIRASAWA

GRIM REAPER

死神異魔神
〔第48、49集登場〕

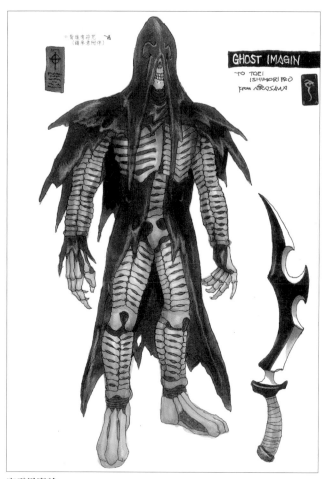

GHOST IMAGIN
TO TOEI ISHIMORI PRO From NIRASAWA

幽靈異魔神
〔劇場版❸登場〕

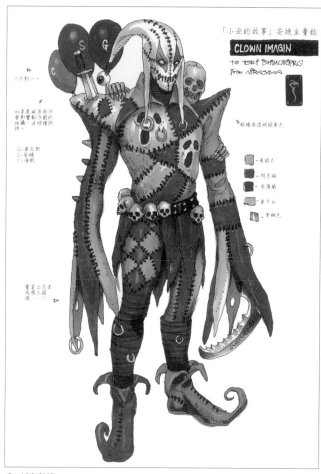

「小丑的故事」安徒生童話

CLOWN IMAGIN
TO TOEI ISHIMORI PRO From NIRASAWA

小丑異魔神
〔劇場版❷登場〕

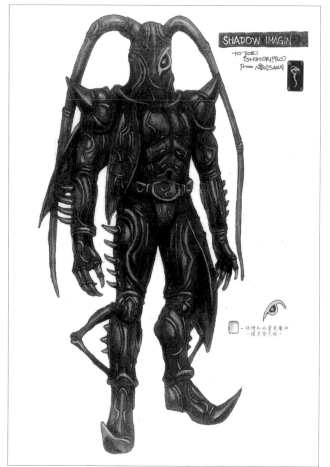

SHADOW IMAGIN
TO TOEI ISHIMORI PRO From NIRASAWA

影子異魔神
〔劇場版❸登場〕

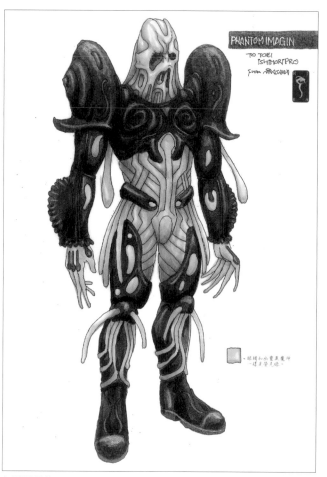

PHANTOM IMAGIN
TO TOEI ISHIMORI PRO From NIRASAWA

幻影異魔神
〔劇場版❸登場〕

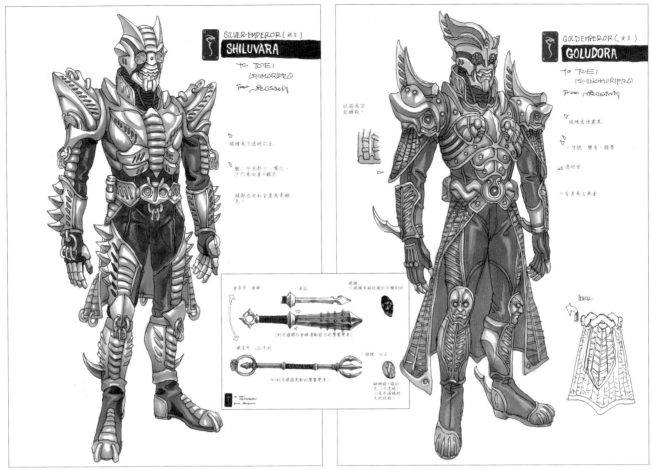

銀皇
〔劇場版❹登場〕

金皇
〔劇場版❹登場〕

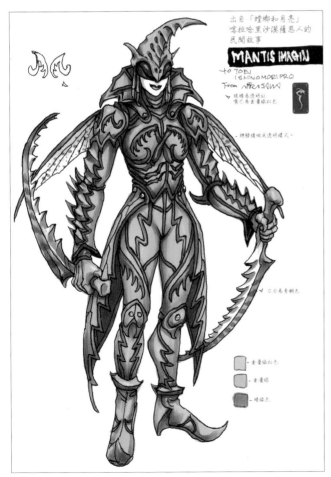

螳螂異魔神
〔劇場版❺登場〕

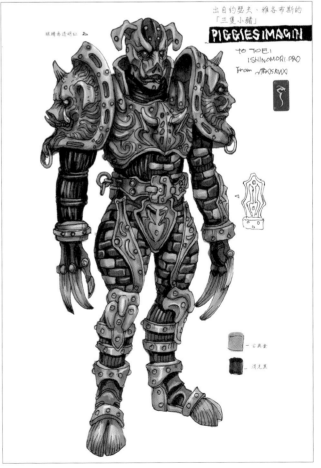

小豬異魔神
〔劇場版❺登場〕

假面騎士
KIVA

牙血鬼、傳說偶獸等怪人

DESIGNER
篠原 保

平成假面騎士系列第9部是唯一由跨越親子兩代的假面騎士展開故事，平行描述了現代與過去不同時間線的劇情。本部作品中假面騎士對抗的敵人是「牙血鬼」，他們多數以人類的外貌融入人類社會中，將人類的性命視同生命能量，當成糧食存活於世間。牙血鬼族可區分成昆蟲綱（昆蟲主題）、獸綱（哺乳類主題）、水生綱（水生生物主題）、蜥蜴綱（爬蟲類主題）等類別，另外還出現了由國王、皇后、主教和路克4名牙血鬼組成的最高集團「西洋棋四幹部」。故事透過幹部角色的設定，從邪惡勢力的一方豐富『假面騎士KIVA』劇情的精采度。牙血鬼的設計特色是全身賦予彩繪玻璃的意象、並且在如名稱般外顯的既定生物樣貌上，另外增添整體共通的鳥類主題。提出這些複雜概念的篠原保，不但負責所有的設計，並且也是第3次擔綱主設計師。他甚至構思了相當於牙血鬼族本名的「真名」，由此讓人深切感受到一種極具完整邏輯的怪人設計方法。

假面騎士KIVA

【DATA】2008年1月27日～2009年1月18日每週日8點～8點30分播映／朝日電視台系列／共48集
【STAFF】■原著：石森章太郎　■製作人：梶淳（朝日電視台）、武部直美、宇都宮孝明、大森敬仁（東映）　■編劇：井上敏樹、米村正二　■導演：田崎龍太、石田秀範、舞原賢三、田村直己（朝日電視台）、長石多可男、中澤祥次郎　■音樂：齋藤恒芳　■特攝導演：佛田洋　■動作導演：竹田道弘、宮崎剛（JAPAN ACTION ENTERPRISE）、新堀和男　■角色製作：RAINBOW造型企劃　■製作：朝日電視台、東映、ADK
《劇場版》『劇場版　假面騎士牙　魔界城之王』2008年8月9日上映／■編劇：井上敏樹　■導演：田崎龍太

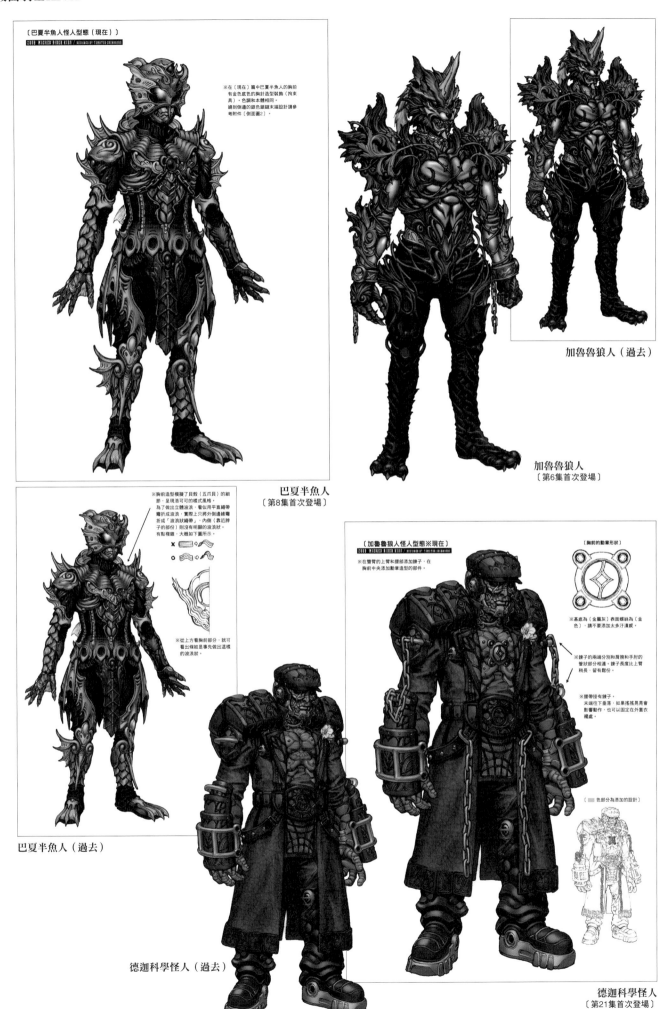

〔巴夏半魚人怪人型態（現在）〕
2008 MASKED RIDER KIVA / DESIGNED BY TAMOTSU SHIBASAKI

※在〔現在〕篇中巴夏半魚人的胸前有金色底色的胸計造型裝飾（拘束具）。色調和本體相同。
續到側邊的銀色鎖鏈末端設計請參考附件（側面圖2）。

加魯魯狼人（過去）

巴夏半魚人
〔第8集首次登場〕

加魯魯狼人
〔第6集首次登場〕

※胸前造型模擬了貝殼（五爪貝）的細節，呈現洛可可的樣式風格。
為了做出立體感波浪，看似用平直縫帶彎折成波浪，實際上只將外側邊縫彎折成「波浪狀縫帶」，內側（靠近脖子的部份）則沒有明顯的波浪狀。有點複雜。大概如下圖所示。

✕ ◯

※從上方看胸前部分，就可看出條紋是事先做出這樣的波浪狀。

〔加魯魯狼人怪人型態※現在〕
2008 MASKED RIDER KIVA / DESIGNED BY TAMOTSU SHIBASAKI

※在雙臂的上臂和腰部添加鍊子，在胸前中央添加章造型的部件。

〔胸前的勳章形狀〕

※基底為〔金屬灰〕表面螺絲為〔金色〕，請不要添加太多汙漬感。

※鍊子的兩端分別在肩膀和手肘的臂狀部分相連，鍊子長度比上臂稍長，留有鬆份。

※腰帶掛著鍊子。末端往下垂落。如果搖搖晃晃會影響動作，也可以固定在外套衣襬處。

巴夏半魚人（過去）

德迦科學怪人（過去）

〔 ■ 色部分為添加的設計〕

德迦科學怪人
〔第21集首次登場〕

#01

蜘蛛型怪人 〜真名：光明樂園的狂想曲〜
2006 MASKED RIDER KIBA / DESIGNED BY TAMOTSU SHINOHARA

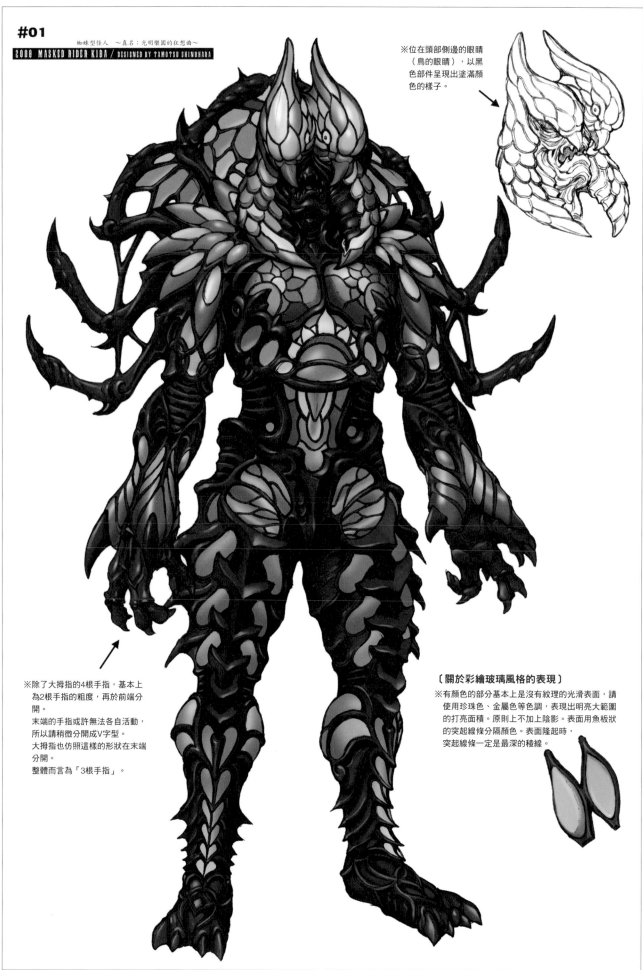

※位在頭部側邊的眼睛
（鳥的眼睛），以黑
色部件呈現出塗滿顏
色的樣子。

※除了大拇指的4根手指，基本上
為2根手指的粗度，再於前端分
開。
末端的手指或許無法各自活動，
所以請稍微分開成V字型。
大拇指也仿照這樣的形狀在末端
分開。
整體而言為「3根手指」。

〔關於彩繪玻璃風格的表現〕
※有顏色的部分基本上是沒有紋理的光滑表面，請
使用珍珠色、金屬色等色調，表現出明亮大範圍
的打亮面積。原則上不加上陰影。表面用魚板狀
的突起線條分隔顏色。表面隆起時，
突起線條一定是最深的稜線。

蜘蛛牙血鬼
〔第1集首次登場〕

112

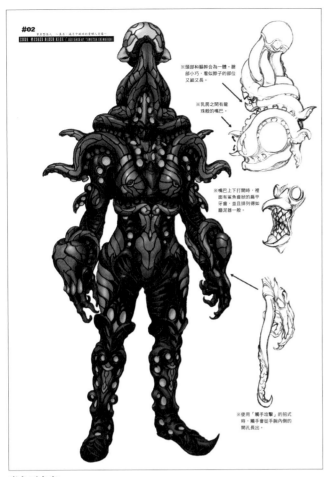

#02

2008 MASKED RIDER KIVA / DESIGNED BY TOMOTO SHIMOGORI

※頭部和軀幹合為一體，臉部小巧，看似脖子的部位又細又長。

※乳房之間有龍珠般的嘴巴。

※嘴巴上下打開時，裡面有鯊魚齒狀的扁平牙齒，並且排列得如磨泥器一般。

※使用「觸手攻擊」的招式時，觸手會從手腕內側的開孔長出。

章魚牙血鬼
〔第2集登場〕

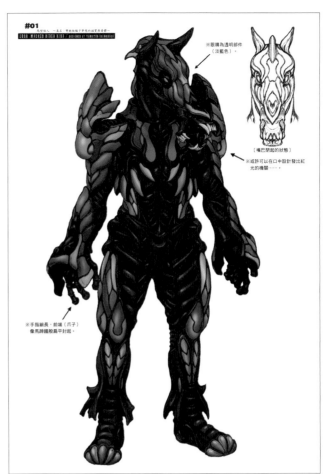

#01

2008 MASKED RIDER KIVA / DESIGNED BY TOMOTO SHIMOGORI

※眼睛為透明部件（流藍色）。

〔嘴巴閉起的狀態〕

※或許可以在口中設計能發出紅光的機關……。

※手指細長，前端（爪子）像馬蹄鐵般扁平封起。

馬牙血鬼
〔第1集登場〕

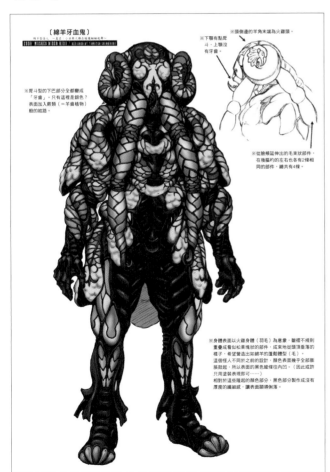

〔綿羊牙血鬼〕

馬型怪人．嘉名．三分與六部分血錠輪跑竞

2008 MASKED RIDER KIVA / DESIGNED BY TOMOTO SHIMOGORI

※頭側邊的羊角末端為火雞頭。

※下顎有點像笊斗。上顎則沒有牙齒。

※鬥斗型的下巴部分全都變成「牙齒」。只有這裡是銀色？表面加入蔬類（＝羊齒植物）般的紋路。

※從臉頰延伸出的毛束狀部件，在後腦約的左右各有2條相同的部件，總共有4條。

※身體表面以火雞身體（羽毛）為意象，皺褶不規則重疊或看似松果塊狀的部件，成束地從頭頂垂落的樣子，希望營造出如綿羊的蓬鬆體型（毛）。這個怪人不同於之前的設計，顏色表面幾乎全部膨脹鼓起，所以在表面的黑色縫條往內凹。（因此或許只用塗裝表現即可……）相對於這些隆起的顏色部件，黑色部分製作成沒有厚度的纖細感，讓表面顯得俐落。

綿羊牙血鬼
〔第5、6集登場〕

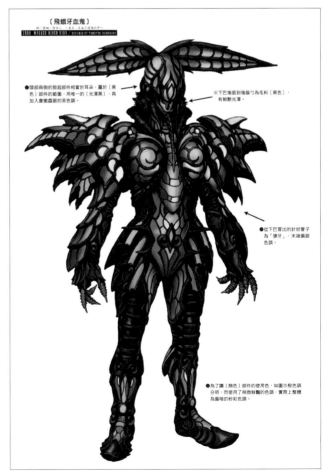

〔飛蛾牙血鬼〕

馬〔黑〕型怪人．嘉名．長與不達眼的跑竞

2008 MASKED RIDER KIVA / DESIGNED BY TOMOTO SHIMOGORI

●頭部兩側的鼓起部件相當於耳朵，屬於〔黑〕部件的範疇，用唯一的〔光澤黑〕，再加入像甲蟲眼的茶色。

※下巴後面到後腦勺為毛料〔黑色〕，有鮮艷光澤。

●從下巴冒出的針狀管子為「獠牙」，末端偏銀色調。

●為了讓〔顏色〕部件的使用色分明，而使用如圖示般色調，而精緻鮮艷的色調，實際上整體為幽暗的粉彩色調。

飛蛾牙血鬼
〔第3、4集登場〕

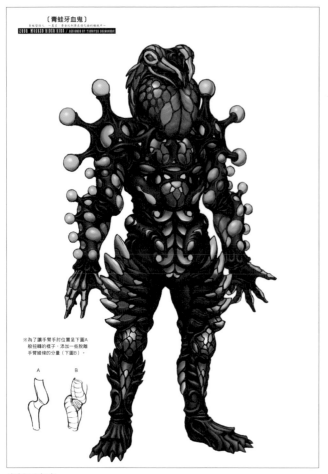

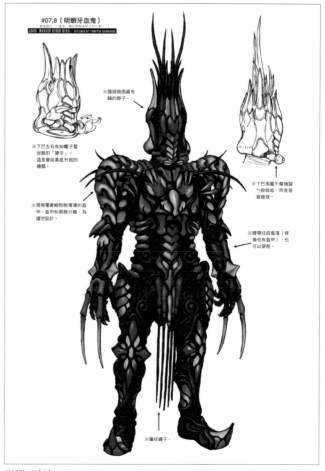

〔青蛙牙血鬼〕
青蛙怪人八～貴五　眾金玖則算是進化論的職狀不～
CROO MASKED RIDER KIBA / DESIGNED BY TAMOTSU SHINOHARA

#07,8〔明蝦牙血鬼〕
蝦怪人八～貴五　蝦仔與宿命對上的之姿～
CROO MASKED RIDER KIBA / DESIGNED BY TAMOTSU SHINOHARA

※頭部側面藏有
鰭的脖子。

※下巴左右有如蠍子螯
狀般的「獠牙」。
這是會從基底升起的
機關。

※肩膀覆蓋著蝦殼般薄薄的盔
甲。盔甲和肩膀分離，為
鏤空設計。

※下巴周圍不像後腦
勺般彎曲，而是垂
直纖維。

※腰帶往前垂落（背
後也有盔甲），也
可以穿脫。

※為了讓手臂手肘位置呈下圖A
般扭轉的樣子，添加一些脫開
手臂纖線的分量（下圖B）。

A　B

※簾狀繩子。

青蛙牙血鬼
〔第9、10集首次登場〕

明蝦牙血鬼
〔第7、8集首次登場〕

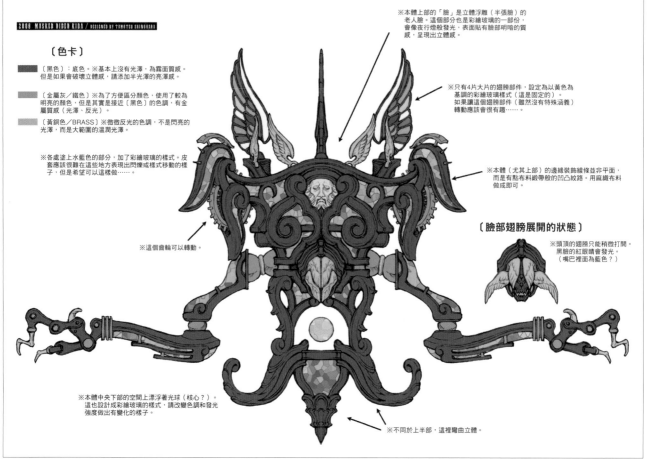

CROO MASKED RIDER KIBA / DESIGNED BY TAMOTSU SHINOHARA

〔色卡〕

〔黑色〕：底色。※基本上沒有光澤，為霧面質感。
但是如果會破壞立體感，請添加半光澤的亮澤感。

〔金屬灰／鐵色〕※為了方便區分顏色，使用了較為
明亮的顏色，但是其實是接近〔黑色〕的色調，有金
屬質感（光澤、反光）。

〔黃銅色／BRASS〕※微微反光的色調，不是閃亮的
光澤，而是大範圍的溫潤光澤。

※各處塗上水藍色的部分，加了彩繪玻璃的樣式。皮
套應該很難在這些地方表現出閃爍或樣式移動的樣
子，但是希望可以這樣做……

※本體上部的「臉」是立體浮雕（半張臉）的
老人臉。這個部分也是彩繪玻璃的一部份，
會像夜行燈般發光，表面貼有臉部明暗的質
感，呈現出立體感。

※只有4片大片的翅膀部件，設定為以黃色為
基調的彩繪玻璃樣式（這是固定的）。
如果讓這個翅膀部件（雖然沒有特殊涵義）
轉動應該會很有趣……

※本體（尤其上部）的邊緣裝飾線條並非平面，
而是有點布料緞帶般的凹凸紋路。用麻織布料
做成即可。

※這個齒輪可以轉動。

〔臉部翅膀展開的狀態〕

※頭頂的翅膀只能稍微打開。
黑臉的紅眼睛會發光。
（嘴巴裡面為藍色？）

※本體中央下部的空間上漂浮著光球（核心？）。
這也設計成彩繪玻璃的樣式，請改變色調和發光
強度做出有變化的樣子。

※不同於上半部，這裡蜷曲立體。

六柱之魔宴
〔第8集登場〕

114

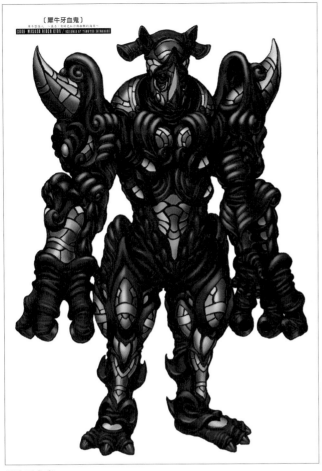

犀牛牙血鬼
〔第13、14集登場〕

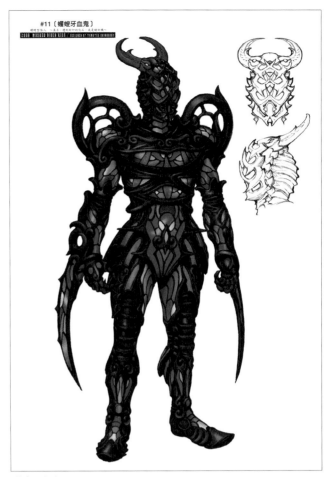

蟷螂牙血鬼
〔第11集登場〕

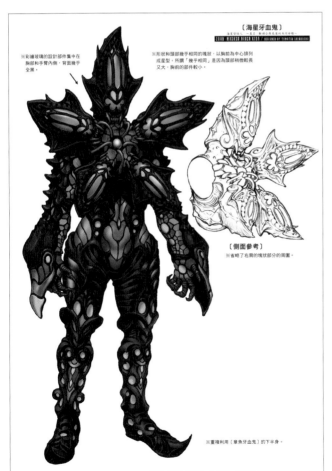

※彩繪玻璃的設計部件集中在胸部和手臂內側,背面幾乎全黑。

※形狀和頭部幾乎相同的塊狀,以胸前為中心排列成星型,所以「幾乎相同」是因為頭部稍微較長又大,胸前的部件較小。

〔側面參考〕
※省略了右肩的塊狀部分的周圍。

※重複利用〔章魚牙血鬼〕的下半身。

海星牙血鬼
〔第17、18集登場〕

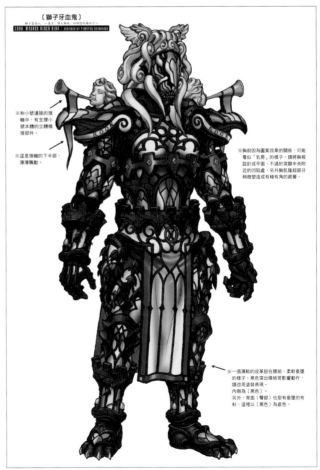

※和小號連接的旗幟,中有一支撐小號本體的立體精細連接部件。

※這是旗幟的下半部,薄薄飄動。

※胸前因為圖案效果的關係,可能看似「乳房」的樣子。請將胸板設計成平面,不過由突起中央附近的凹陷處,另外胸肌隆起部分精雕塑造成有稜有角的感覺。

※一張薄軟的皮革排在腰前,柔軟重墜的樣子。黑色突出模板若影動態,請改用濾裝表現。內側為〔黑色〕。另外,背面〔臀部〕也排有垂墜的布料,這裡以〔黑色〕為底色。

獅子牙血鬼
〔第15集首次登場〕

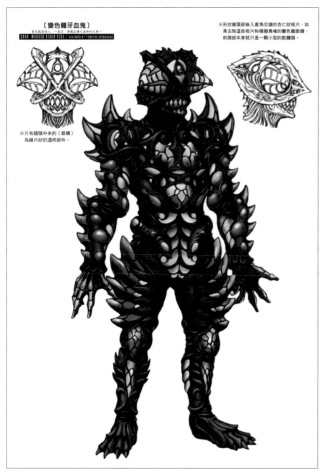

〔變色龍牙血鬼〕
變色龍型怪人 ～真名：潛藏在獵人森林的大妖～
2008 MASKED RIDER KIBA / DESIGNED BY TOMOYO SHIMOGAWA

※形狀像頭部嵌入直角交錯的杏仁狀板片，如果去除這些板片和模擬為鳥嘴的變色龍眼睛，則頭部本身就只是一顆小型的蜥蜴頭。

※只有頭盔中央的〔眼睛〕為鏡片狀的透明部件。

變色龍牙血鬼
〔第21、22集登場〕

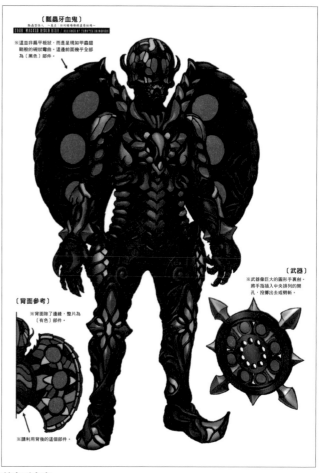

〔瓢蟲牙血鬼〕
飾品型怪人 ～真名：往復蠕動軀幹遠慮的幽靈～
2008 MASKED RIDER KIBA / DESIGNED BY TOMOYO SHIMOGAWA

※這並非扁甲板狀，而是呈現如甲蟲翅靭般的硬狀彎曲。這邊前面幾乎全部為〔黑色〕部件。

〔武器〕
※武器像巨大的圓形手裏劍。將手指插入中央排列的開孔，投擲出去或劈斬。

〔背面參考〕
※背面除了邊緣，整片為〔有色〕部件。

※請利用背後的這個部件。

瓢蟲牙血鬼
〔第19、20集登場〕

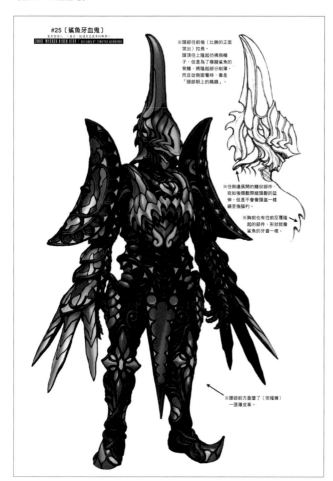

#25〔鯊魚牙血鬼〕
黑魚型怪人 ～真名：越過死亡泥沼的野獸～
2008 MASKED RIDER KIBA / DESIGNED BY TOMOYO SHIMOGAWA

※頭部往前後（比臉的正面突出）拉長。頭頂往上隆起彷彿烏帽子，但是為了模擬為鯊魚的背鰭，將隆起部分削薄。而且從側面看時，像是「頭部朝上的鯊魚」。

※往側邊展開的鰭狀部件宛如倒頭翻捲般的延伸，但是不會像魚頭盔一樣延至後腦勺。

※胸前也有往前反覆隆起的部件，形狀就像鯊魚的牙齒一樣。

※腰部前方垂墜了〔兜襠褲〕一張薄皮革。

鯊魚牙血鬼
〔第25集登場〕

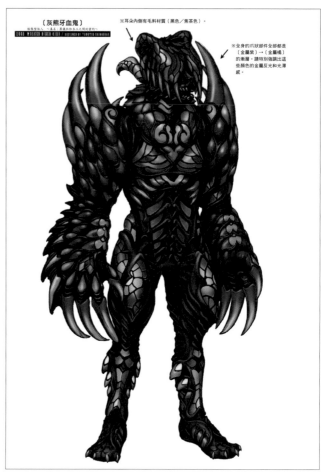

〔灰熊牙血鬼〕

※耳朵內側有毛料材質（黑色／焦茶色）。

※全身的爪狀部件全部都是〔金屬紫〕→〔金屬綠〕的漸層。請特別強調出這些顏色的金屬反光和光澤感。

灰熊牙血鬼
〔第23、24集登場〕

116

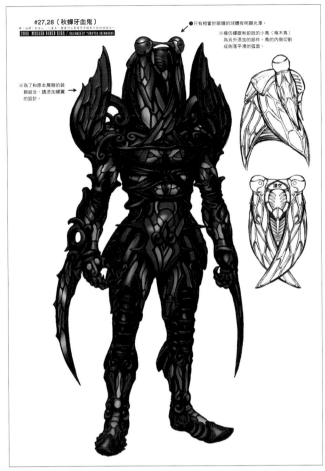

#27,28〔秋蟬牙血鬼〕
2008 MASKED RIDER KIVA / DESIGNED BY TAMOTSU SHINOHARA

※為了和原本屬糰的裝飾的結合，請加添蟬翼的設計。

●只有相當於眼睛的球體有明顯光澤。
※模仿蟬眼和前肢的小鳥（啄木鳥）為另外添加的部件。鳥的內側切割成倒落平滑的弧面。

秋蟬牙血鬼
〔第27、28集登場〕

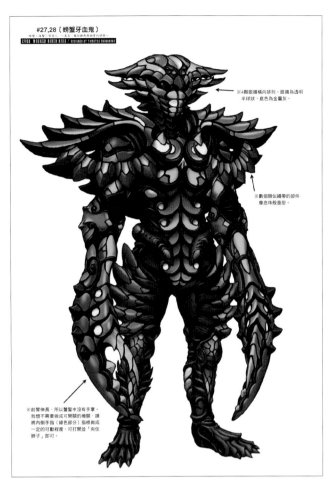

#27,28〔螃蟹牙血鬼〕
2008 MASKED RIDER KIVA / DESIGNED BY TAMOTSU SHINOHARA

※4顆眼睛橫向排列。眼睛為透明半球狀，底色為金屬灰。

※數個類似繃帶的部件像念珠般重扭。

※前臂伸長，所以蟹中沒有手掌。我想不需要做成可開關的機關，讓將內側手指（綠色部分）指根做成一定的可動程度，可打開並做「夾住脖子」即可。

螃蟹牙血鬼
〔第27、28集登場〕

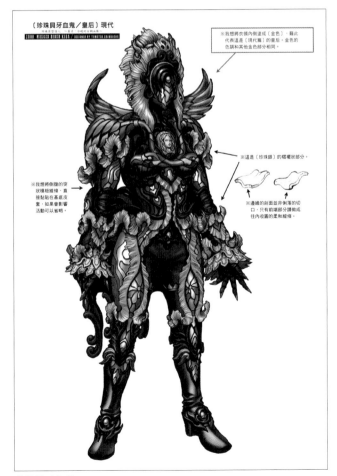

〔珍珠貝牙血鬼/皇后〕現代
2008 MASKED RIDER KIVA / DESIGNED BY TAMOTSU SHINOHARA

※我想將衣領內側塗成〔金色〕，藉此代表這是〔現代篇〕的皇后，金色的色調和其他金色部分相同。

※這是〔珍珠銀〕的褶襉狀部分。

※我想將側腹的突狀模板緩緩，直接貼貼在基底皮套，如果會影響活動可以省略。

※邊緣的剖面並非倒落的切口，只有前端部分請做成往內收窄的柔和的縐褶。

珍珠貝牙血鬼
〔第31集首次登場〕

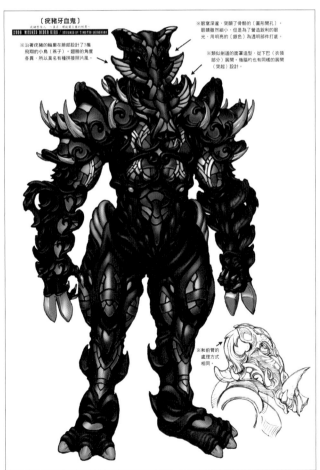

〔疣豬牙血鬼〕
2008 MASKED RIDER KIVA / DESIGNED BY TAMOTSU SHINOHARA

※沿著疣豬的輪廓在臉頰部設了3集飛翔的小鳥（燕子）。翅膀的角度各異，所以要各有種拼接照片風。

※眼窩深凹，突顯了骨骼的〔圓形開孔〕。眼睛雖然細小，但是為營造銳利的眼光，用明亮的〔銀色〕為透明部件打底。

※類似創道的面罩造型：從下巴〔衣領部分〕展開。後腦約也有同樣的展開〔突起〕設計。

※和前臂的處理方式相同。

疣豬牙血鬼
〔第29-31集登場〕

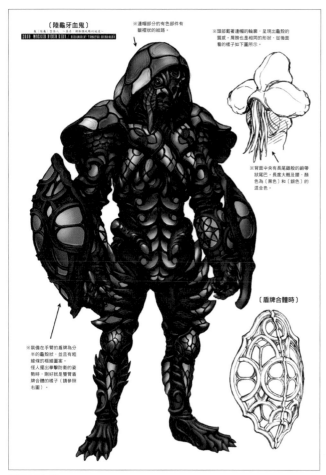

〔陸龜牙血鬼〕
2006 MASKED RIDER KIVA / DESIGNED BY TOMOTO SHINOKAWA

※連帽部分的有色部件有醃龜龜殼狀的紋路。

※頭部戴著連帽的輪廓，呈現出龜殼的質感，肩膀也是相同的形狀，從後面看的樣子如下圖所示。

※背面中央有長尾雞殼般的繃帶狀尾巴。長度大概是到腰，顏色為〔黑色〕和〔銀色〕的混合色。

〔盾牌合體時〕

※裝備在手臂的盾牌為分一半的蟲殼狀，並且有粗繩纏繞的粗繩圖案。怪人擺出爭鬥防衛的姿勢時，剛好就是雙臂盾牌合體的樣子（請參照右圖）。

陸龜牙血鬼
〔第32、33集登場〕

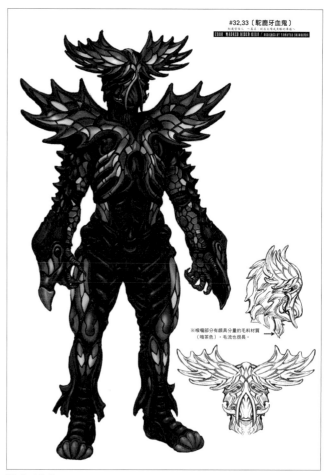

#32,33〔駝鹿牙血鬼〕
2006 MASKED RIDER KIVA / DESIGNED BY TOMOTO SHINOKAWA

※喙嘴部分有顏具分量的毛料材質（暗茶色），毛流也很長。

駝鹿牙血鬼
〔第32、33集登場〕

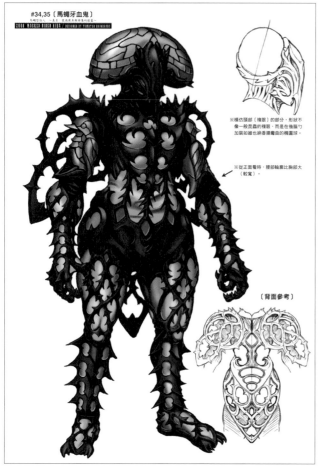

#34,35〔馬蠅牙血鬼〕
2006 MASKED RIDER KIVA / DESIGNED BY TOMOTO SHINOKAWA

※模仿頭部（複眼）的部分，形狀不像一般昆蟲的複眼，而是在後腦勺加裝如維也納香腸彎曲的橢圓球。

※從正面看時，腰部輪廓比胸部大（較寬）。

〔背面參考〕

馬蠅牙血鬼
〔第34、35集登場〕

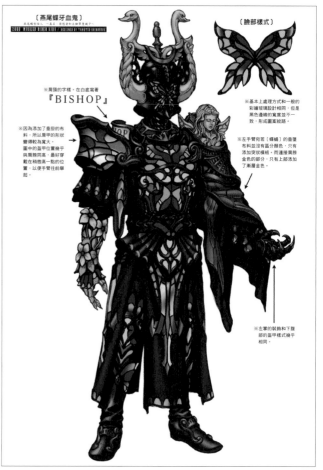

〔燕尾蝶牙血鬼〕
2006 MASKED RIDER KIVA / DESIGNED BY TOMOTO SHINOKAWA

〔臉部樣式〕

※肩頭的字樣，在白底寫著
『BISHOP』

※基本上處理方式和一般的彩繪玻璃設計相同，但是黑色邊緣的寬度並不一致，形成圖案紋路。

※因為添加了垂掛的布料，所以肩甲的形狀變得較為寬大。圖中的盔甲位置幾乎與肩勝相同，最好穿戴在稍微高一點的位置，以便手臂往前舉起。

※左手臂宛著〔蝴蝶〕的血望布料並沒有區分顏色，只有添加突狀樣板，而連接臉頰金色的部分，只有上部添加了滿層金色。

※左軍的裝飾和下圍部的血甲樣式幾乎相同。

燕尾蝶牙血鬼
〔第34集首次登場〕

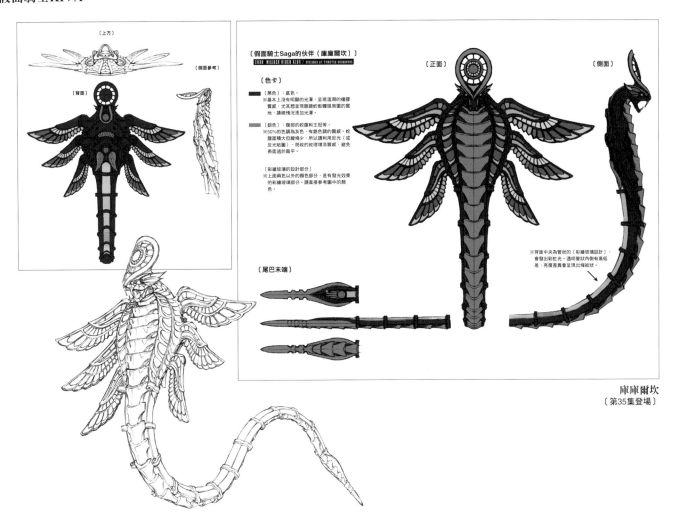

〔上方〕
〔側面參考〕
〔背面〕

〔假面騎士Saga的伙伴（庫庫爾坎）〕
2008 MASKED RIDER KIVA / DESIGNED BY TAMOTSU SHINOHARA

〔色卡〕

■（黑色）：底色。
※基本上沒有明顯的光澤，呈現溫潤的橡膠質感，尤其想呈現眼睛與蛇體頭部周圍的質地，請視情況添加光澤。

■（銀色）：50%的色調為灰色，有銠色調的質感。蛇腹面積大但繪製較少，所以請利用反光（或反光貼圖），利用斑紋的紋理增添質感，避免表面過白的扁平。

〔彩繪玻璃的設計部分〕
※上面兩色以外的顏色部分，是有發光效果的彩繪玻璃部分。請直接參考圖中的顏色。

〔尾巴末端〕

〔正面〕
〔側面〕

※背面中央為管狀的〔彩繪玻璃設計〕，會發出彩虹光。透明管狀內側有高低差，亮度差異會呈現出條紋狀。

庫庫爾坎
〔第35集登場〕

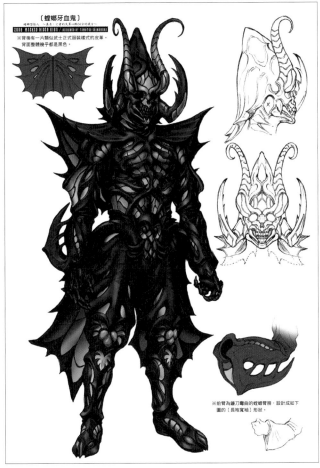

〔螳螂牙血鬼〕
2008 MASKED RIDER KIVA / DESIGNED BY TAMOTSU SHINOHARA

※背後有一片類似武士正式服裝樣式的皮革。背面整體幾乎都是黑色。

※前臂為鐮刀彎曲的螳螂臂膀，設計成如下圖的〔長袍寬袖〕形狀。

螳螂牙血鬼
〔第38、39集登場〕

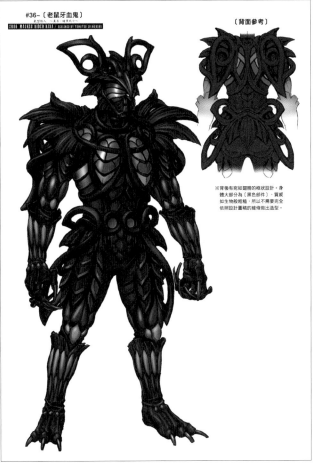

#36～〔老鼠牙血鬼〕
2008 MASKED RIDER KIVA / DESIGNED BY TAMOTSU SHINOHARA

〔背面參考〕

※背後有宛如翅膀的框狀設計。身體大部分為〔黑色部件〕，質感如生物般粗糙，所以不需要完全依照設計圖稿的綾線做出造型。

老鼠牙血鬼
〔第36、37集登場〕

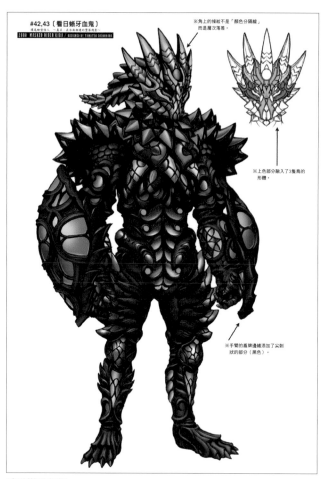

#42,43〔看日蜥牙血鬼〕
環境類型怪人。～真名：血液都透視的警惕精神～
2008 MASKED RIDER KIVA / DESIGNED BY TOMOTOSHI SHIMODORO

※角上的條紋不是「顏色分隔線」
而是層次落差。

※上色部分融入了3隻鳥的
形體。

※手臂的盾牌邊緣添加了尖刺
狀的部分（黑色）。

看日蜥牙血鬼
〔第42、43集登場〕

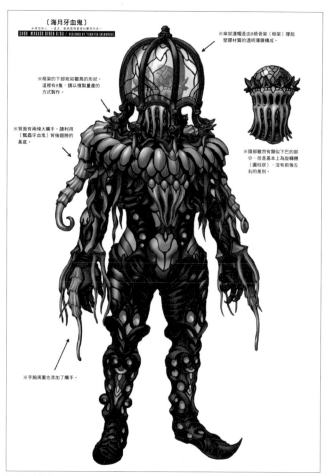

〔海月牙血鬼〕
水母型怪人。～真名：散熱與收縮前的鈣可用石～
2008 MASKED RIDER KIVA / DESIGNED BY TOMOTOSHI SHIMODORO

※傘狀邊帽是由8根骨架（框架）撐起
塑膠材質的透明薄膜構成。

※框架的下部宛如龜鳥的形狀。
這裡有8隻，請以複製量產的
方式製作。

※背面有兩條大觸手。請利用
〔瓢蟲牙血鬼〕背後翅膀的
基底。

※頭部雖然有類似下巴的部
分。但基本上為旋轉體
（圓柱狀），沒有前後左
右的差別。

※手腕周圍也添加了觸手。

海月牙血鬼
〔第40、41集登場〕

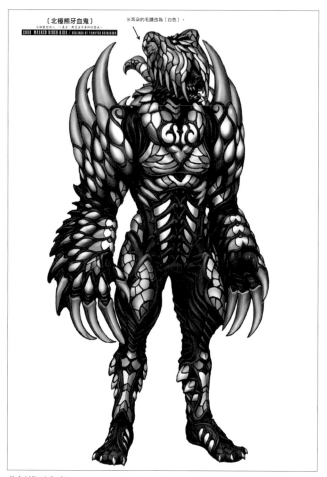

〔北極熊牙血鬼〕
北極熊型怪人。～真名：對完活手事料的武裝式～
2008 MASKED RIDER KIVA / DESIGNED BY TOMOTOSHI SHIMODORO

※耳朵的毛請改為〔白色〕。

北極熊牙血鬼
〔第44集登場〕

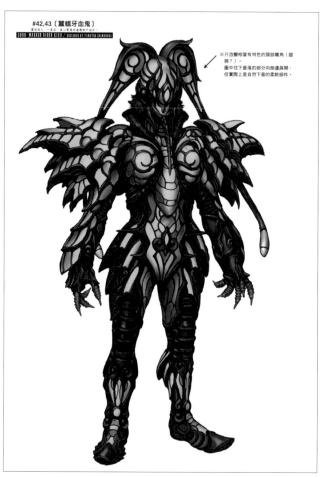

#42,43〔蠶蛾牙血鬼〕
蠶蛾型怪人。～真名：寶美的暴機械中治石～
2008 MASKED RIDER KIVA / DESIGNED BY TOMOTOSHI SHIMODORO

※只改變相當有特色的頭部觸角（翅
膀？）。
圖中住下垂落的部分向側邊展開。
但實際上是自然下垂的柔軟部件。

蠶蛾牙血鬼
〔第42、43集登場〕

劇場版〔蟻獅牙血鬼〕
COOK MASKED RIDER KIBA / DESIGNED BY TAMOTSU SHIRONUKE

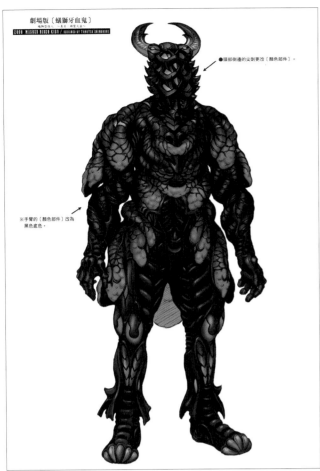

※頭部側邊的尖刺更改〔顏色部件〕。

※手臂的〔顏色部件〕改為黑色底色。

蟻獅牙血鬼
〔劇場版登場〕

〔手臂的武器／盾牌〕
※上下顛倒，中央的鏤空設計為下巴留有鬚髯的老人（男性）面容。

劇場版〔斑馬牙血鬼〕
COOK MASKED RIDER KIBA / DESIGNED BY TAMOTSU SHIRONUKE

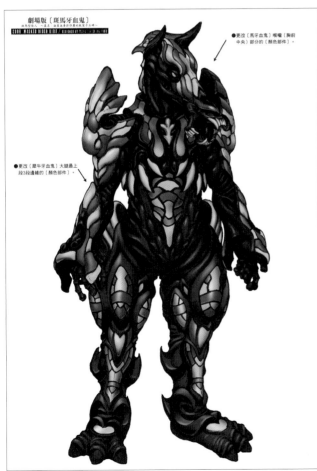

●更改〔馬牙血鬼〕喉嚨（胸前中央）部分的〔顏色部件〕。

●更改〔犀牛牙血鬼〕大腿暴上段3段邊緣的〔顏色部件〕。

斑馬牙血鬼
〔劇場版登場〕

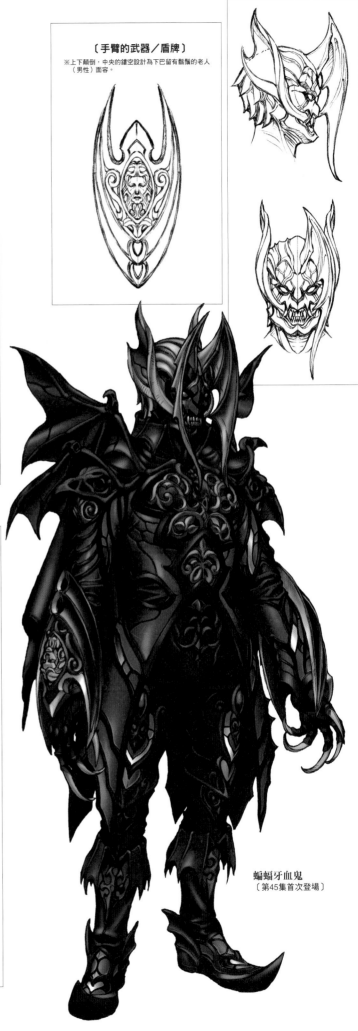

蝙蝠牙血鬼
〔第45集首次登場〕

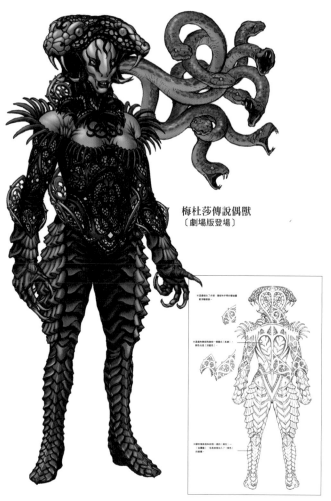

梅杜莎傳說偶獸
〔劇場版登場〕

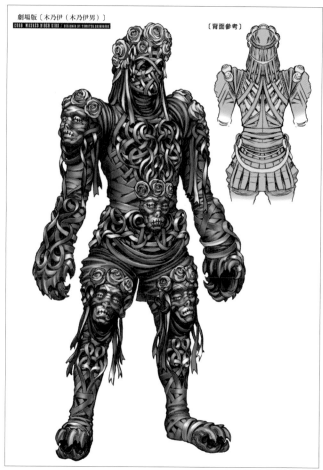

木乃伊傳說偶獸
〔劇場版登場〕

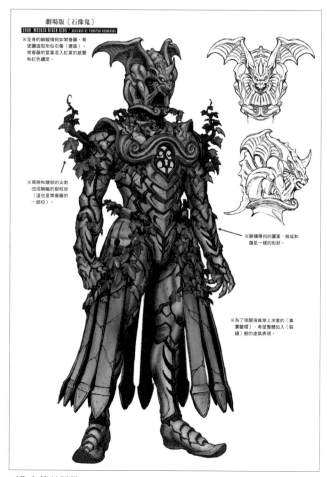

劇場版〔石像鬼〕
2000 MASKED RIDER KIDA / DESIGNED BY TAMOTSU SHIMOGUCHI

※全身的細緻線條如常春藤，希望讓造型形似石像（建築）。常春藤的葉子混入紅葉的感覺和紅色斑點。

※肩膀和腰部的尖刺改成蜷曲的樹枝狀（這也是常春藤的一部份）。

※解構腰帶扣的圖案，做成和腹肌一樣的形狀。

※為了突顯演員穿上皮套的〔真髓穿〕，希望整體加入〔裂縫〕般的塗裝表現。

石像鬼傳說偶獸
〔劇場版登場〕

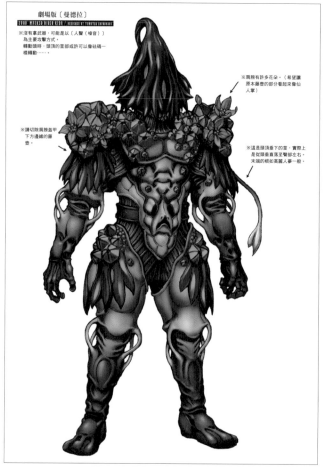

劇場版〔曼德拉〕
2000 MASKED RIDER KIDA / DESIGNED BY TAMOTSU SHIMOGUCHI

※沒有華武器，可能是以〔入聲（喰音）〕為主要攻擊方式。轉動頭時，頭頂的葉部或許可以像絩磆一樣轉動……。

※肩膀有許多花朵。（希望讓原本藤壼的部分看起來像仙人掌）

※請切除肩膀盔甲下方邊緣的藤壼。

※這是頭頂垂下的葉，實際上是從頭頂垂直落至臀部左右，末端的根如同高麗人蔘一般。

曼德拉傳說偶獸
〔劇場版登場〕

122

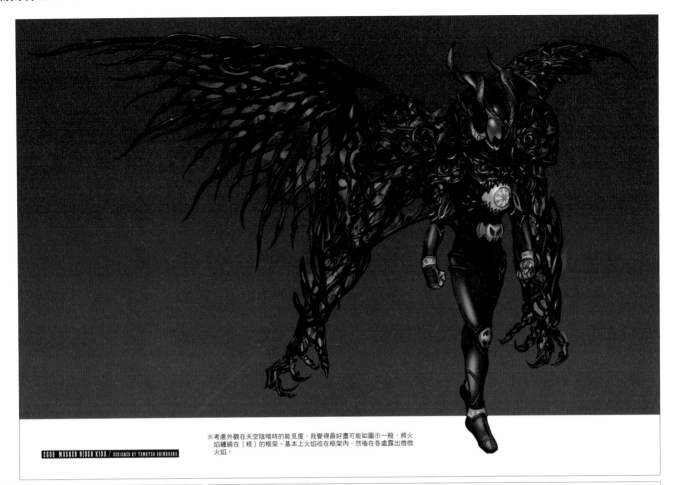

※考慮外觀在天空陰暗時的能見度，我覺得最好盡可能如圖示一般，將火焰纏繞在〔根〕的框架。基本上火焰收在框架內，然後在各處露出微微火焰。

2008 MASKED RIDER KIBA / DESIGNED BY TAMOTSU SHINOHARA

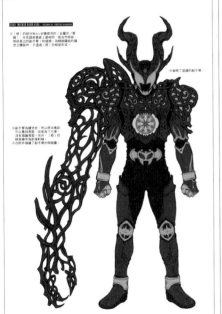

※〔根〕的部分從AC上本體使用的「金屬系」／「青銅」，在色調和質感上都相同。就是所形容，臂部突出的副手臂「和連所」。為解纏繞的感覺立體部件，只透過〔根〕的結架形成。

※省略了連接手臂。

※副手臂為鏈型式，所以原本應該可以看到裡面的「根」。但意為了使觀看得到「裡」的線條架空為外套形狀。

※左側有外露出了副手臂的側面圖。

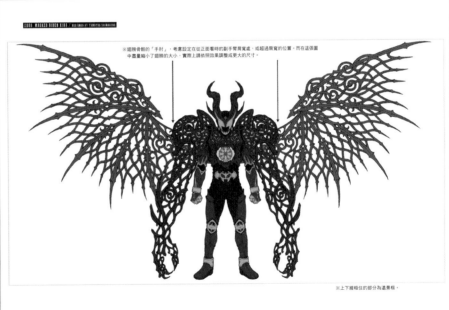

※翅膀骨骼的「手肘」，考慮設定在從正面看時的副手臂肩寬處，或超過肩寬的位置。而在這張圖中盡量縮小了翅膀的大小，實際上請依照效果調整成更大的尺寸。

2008 MASKED RIDER KIBA / DESIGNED BY TAMOTSU SHINOHARA

※上下緩框住的部分為遠景框。

Legend Arc
〔劇場版登場〕

「月之眼」就像漂浮在整個月球上的巨大眼睛。假面騎士Arc吸取這股能量，成功進化成強化型態的Legend Arc。

假面騎士
DECADE

歷代各類假面騎士怪人

DESIGNER
青木哲也、篠原 保、韮澤 靖、出渕 裕、雨宮慶太等設計師

一如作品名稱所示，在平成假面騎士迎向第10年之際，電視台以前所未聞的歷史回溯統整概念，推出平成假面騎士系列第10部紀念作品。故事以「RE：IMAGINE復刻版」為關鍵字，讓主角假面騎士DECADE穿梭在歷代假面騎士的世界（不同於原作的平行世界）推展整部劇情。在各個世界中與歷代假面騎士分別對抗的敵方組織會出現新的怪人。負責當時各部作品的設計師都參與此次的設計。另外，在第24、25集「真劍者世界」、第26、27集「RX世界」「BLACK世界」、第28、29集「Amazon世界」中，還實現了突破平成假面騎士框架的跨界合作。在『劇場版 假面騎士DECADE 騎士全員VS大修卡』中，實現歷代假面騎士主角一齊登場的畫面，其後更陸續促成許多與東映英雄角色跨界合作的風潮。而且在本部作品之後，由劇場版King Dark領軍的昭和騎士怪人也多次獲得重製（或是出現基於昭和設計概念的新型怪人）的機會。這也可說是本部作品帶來的最大賣點。不可諱言，由於「10年一次的紀念慶典」這個重要的因素，讓觀眾得以透過豪華設計師陣容創造的新型怪人，從邪惡勢力的角度一窺系列作品的過往。

假面騎士DECADE

【DATA】2009年1月25日～8月30日每週日8點～8點30分播映／朝日電視台系列／共31集
【STAFF】■原著：石森章太郎 ■製作人：梶淳、本井健吾（朝日電視台）、白倉伸一郎、武部直美、和佐野健一（東映） ■編劇：會川昇、米村正二、小林靖子、古怒田健志 ■導演：田崎龍太、金田治（JAPAN ACTION ENTERPRISE）、長石多可男、石田秀範、柴崎貴行、田村直己（朝日電視台） ■音樂：鳴瀬Shuhei、中川幸太郎 ■特攝導演：佛田洋 ■動作導演：宮崎剛（JAPAN ACTION ENTERPRISE） ■製作：朝日電視台、東映、ADK
《劇場版》❶『劇場版 超・假面騎士電王&DECADE NEO世代 鬼島戰艦』2009年5月1日上映／■編劇：小林靖子 ■導演：田崎龍太
❷『劇場版 假面騎士DECADE 騎士全員VS大修卡』2009年8月8日上映／■編劇：米村正二 ■導演：金田治
❸『假面騎士×假面騎士W&DECADE MOVIE大戰2010』2009年12月12日上映／■編劇：米村正二、三條陸 ■導演：田崎龍太
❹『假面騎士×假面騎士×假面騎士THE MOVIE超・電王Trilogy EPISODE YELLOW: Treasure de End Pirates』2010年6月19日上映／■編劇：米村正二 ■導演：柴崎貴行
❺『假面騎士×超級戰隊 超級英雄大戰』2012年4月21日上映／■編劇：米村正二 ■導演：金田治

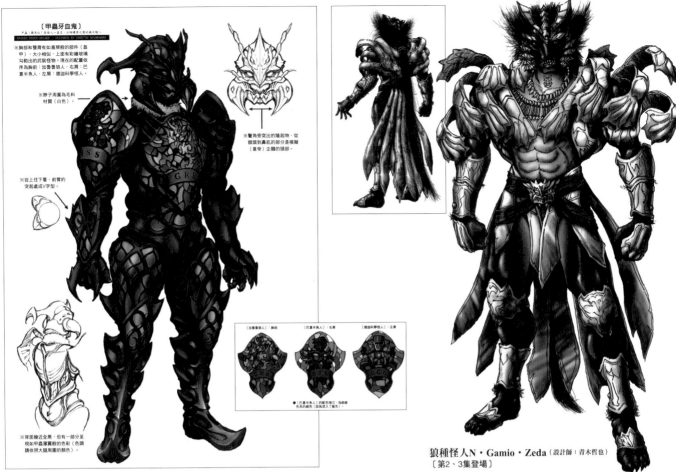

〔甲蟲牙血鬼〕

※胸部和雙層有如盾牌般的部件〔蓋甲〕大小相似，上面有彩繪玻璃勾勒出的武器怪物。現在的配置依序為武器怪人：加魯魯狼人，右肩：巴夏半魚人，左肩：德迦科學怪人。

※脖子周圍為毛料材質〔白色〕。

※從上往下看，前臂的突起處成V字型。

※觺角旁突出的隆起物，從額頭到鼻頭的部分是模擬〔皇帝〕企鵝的頭部。

※背面幾近全黑，但有一部分呈現如甲蟲薄翅般的色彩〔色調請依照大腿周圍的顏色〕。

〔加魯魯狼人〕：胸部　〔巴夏半魚人〕：右肩　〔德迦科學怪人〕：左肩

●〔巴夏半魚人〕的配色濃度，為綠色系的綠色〔因為混入了藍色〕。

甲蟲牙血鬼（設計師：篠原保）
〔第4、5集登場〕

狼種怪人N・Gamio・Zeda（設計師：青木哲也）
〔第2、3集登場〕

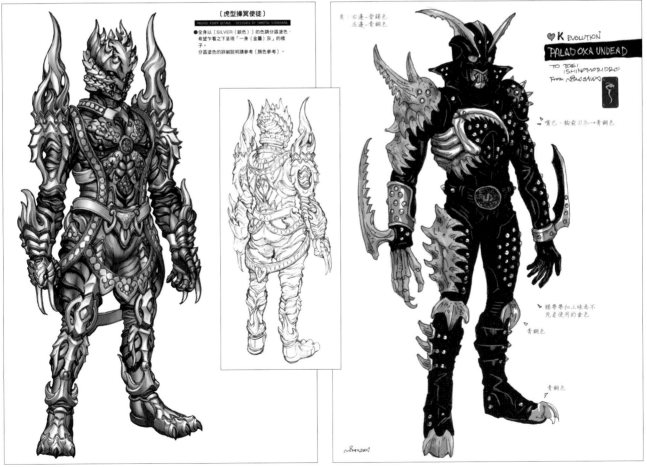

〔虎型操冥使徒〕

●全身以〔SILVER（銀色）〕的色調分區塗色，希望乍看之下呈現「一身〔金屬〕灰」的樣子。
分區塗色的詳細說明請參考〔顏色參考〕。

角：右邊－骨頭色
左邊－青銅色

♥ K EVOLUTION
PALADOXA UNDEAD
TO TOEI ISHINOMORIPRO
FROM NEOSAUX

→背巴・胸甲刀叉→青銅色

→腰帶帶扣上緣為不死者使用的金色

青銅色

青銅色

虎型操冥使徒（設計師：篠原保）
〔第10、11集登場〕

幽靈螳螂不死者（設計師：韮澤靖）
〔第8、9集登場〕

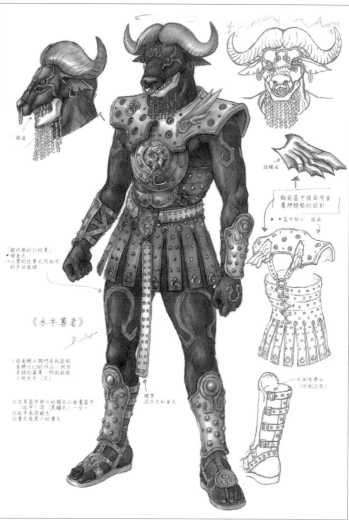

水牛尊者 金牛座・弩砲（設計師：出渕裕）
〔第12、13集登場〕

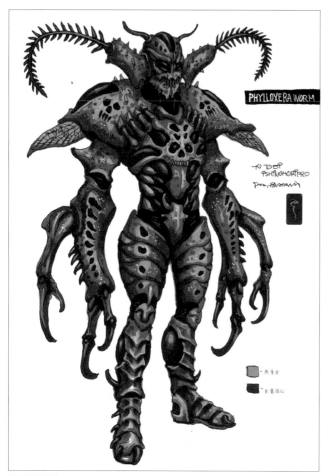

根瘤蚜異蟲（設計師：韮澤靖）
〔第16、17集登場〕

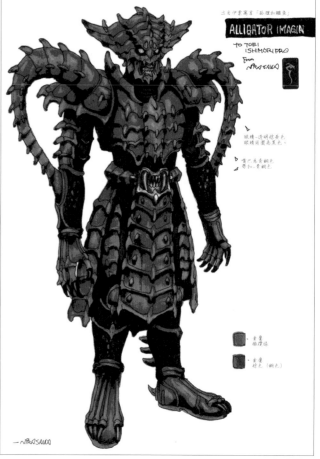

短吻鱷異魔神（設計師：韮澤靖）
〔第14、15集登場〕

126

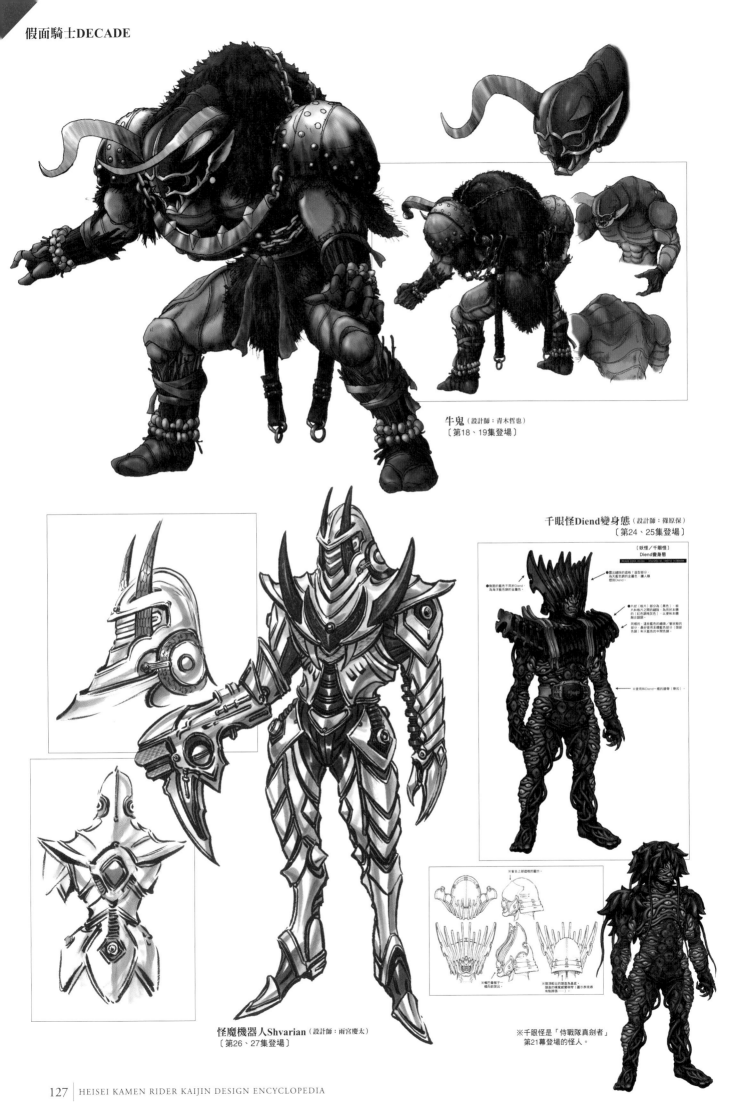

牛鬼（設計師：青木哲也）
〔第18、19集登場〕

千眼怪Diend變身態（設計師：篠原保）
〔第24、25集登場〕

怪魔機器人Shvarian（設計師：雨宮慶太）
〔第26、27集登場〕

※千眼怪是「侍戰隊真劍者」
第21幕登場的怪人。

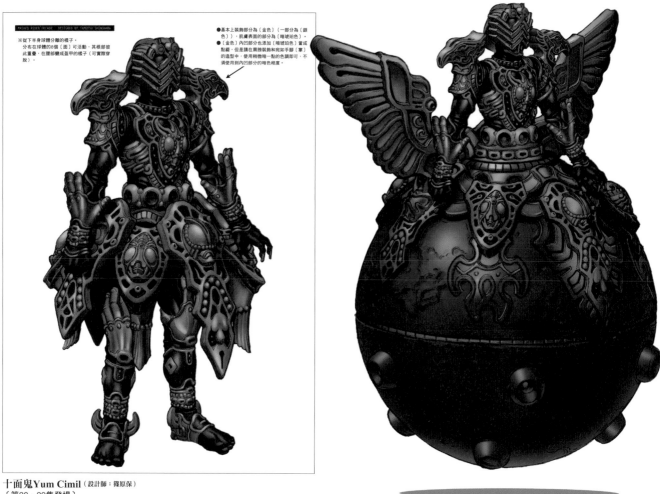

MASKED RIDER DECADE · DESIGNED BY TAMOTSU SHINOHARA

※從下半身球體分離的樣子。
分布在球體的8個〔面〕可活動。其根部彼
此重疊，在腰部變成盔甲的樣子（可實際穿
脫）。

●基本上裝飾部分為〔金色〕（一部分為〔銀
色〕）、肌膚表面的部分為〔暗琥珀色〕。
●〔金色〕內凹部分他添加〔暗琥珀色〕當成
點綴。但是誦在兩肩裝飾和宛如半腳〔掌〕
的造型中，使用在精微那一點的色調即可，不
滿使用到內凹部分的暗色程度。

十面鬼Yum Cimil（設計師：篠原保）
〔第28、29集登場〕

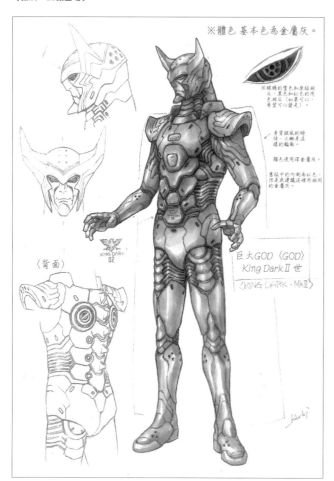

※體色 基本色為金屬灰。

※眼睛的瞳色和原版相
反，黑色和紅色的用
色相反（如果可以，
希望可以發光）。

身穿鎧甲的時
候，大概是這
樣的輪廓。

顏色使用深金屬灰。

舊版中的內側淡紅色，
但是和建議延理用指向
的金屬灰。

〈背面〉

KING DARK
02

巨大GOD〈GOD〉
King Dark II世
〈KING DARK · MkⅡ〉

King Dark（設計師：出渕裕）
〔劇場版❷登場〕

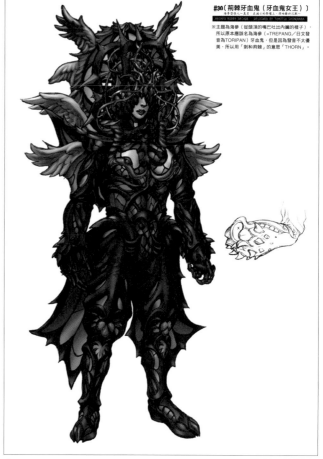

#30〔荊棘牙血鬼（牙血鬼女王）〕
海手型怪人～真吾 長城心的惡夢上。賢考積給的三成。
MASKED RIDER DECADE · DESIGNED BY TAMOTSU SHINOHARA

※主題為海參〔從頭頂的嘴巴吐出內臟的樣子〕，
所以原本種族名為海參（＝TREPANG/日文發
音為TORIPAN）牙血鬼，但是因為發音不太優
美，所以用「刺和荊棘」的意思「THORN」。

荊棘牙血鬼（設計師：篠原保）
〔第30集登場〕

假面騎士DECADE

電視蒼蠅怪人（設計師：青木哲也）
〔小學館『假面騎士DECADE超冒險 DVD守護吧！〈電視英雄迷的世界〉』登場〕

錆射螃蟹
〔劇場版❺登場〕

※這兩個怪人也是由株式會社Blend Master負責設計。

DOCTOR G
G博士

G博士
〔劇場版❺登場〕

Big Machine（設計師：篠原保）
〔劇場版❺登場〕

CREATURE DESIGNER INTERVIEW

『假面騎士空我』怪人設計的世界

《古朗基族》是在製作人的堅持講究下，嘗試創作出的全新怪人樣貌

訪問・撰寫◎gigan山崎

DESIGNER 01
阿部卓也

●有關參與『假面騎士空我』的經過。

阿部　我當時還是武藏野美術大學的學生，大概是2年級學期末放春假的時候。當時的我一心想讓自己的作品被看見，而將自己的插畫編集成檔案作品，並且四處爭取讓人賞識的機會。畢竟當時還處於SNS尚未興起的時代。由於大我2歲的哥哥在朝日SONORAMA的『宇宙船』雜誌編輯部打工，於是我想透過這層關係，將我的插畫遞給擔任SONORAMA文庫的編輯過目。然而或許我的插畫大多偏美式漫畫的風格，對方表示：「這不符合我們插畫和封面的需求，希望能描繪偏向機械或美少女風格的插畫」。其實我覺得對方的說法並沒有很傷人（笑），不過『宇宙船』雜誌編輯部的大石真司先生似乎閱閱了我的作品。大石先生不久擔任了『空我』的文藝編輯，那時他經常和高寺（成紀）先生有企劃上的合作。於是他透過哥哥與我聯絡表示：「我們正在尋找等候電影開始之前都還在描繪高寺先生企劃案的插畫，你是否願意和我們合作?」那時大概正逢高寺先生企劃的『（星獸戰隊）銀河人』吧？所以我那個時期，高寺先生還在構思後續的各種新企劃。對方還表示如果企劃案沒有通過，也不會支付這些插畫的費用，不知道我是否有意願。倘若我已經是專職的自由工作者，或許會對這些插畫的費用有點強人所難的條件，好在當時我還是在尋求機會的學生，希望被看見，作品被拿去用也無所謂，畢竟對我而言這是個天大的機會，我心想一定要試試看。

●直到負責怪人設計的經過。

阿部　一開始別說是『空我』，我還持續描繪不是假面騎士企劃的插畫。描繪內容不限於英雄角色的作品，還包括可愛生物與人類結合的作品，其實正不斷探索各種方向。好萊塢的作品多元，不論是『小精靈』或特攝片，還著重視覺效果的影片，都廣泛為一般大眾所接受，然而當時日本的特攝片卻歸類在某一個限定類別，我想高寺先生內心一直有試圖擴大受眾的想法。我記得自己甚至去看電影『星際大戰：威脅潛伏』時，我都一直在描繪插畫（笑）。為『空我』要在2000年1月開始播放，而我也在如此緊急慌亂的過程中，參與了怪人設計方向建構的作業，等我回過神來才赫然驚覺自己正負責怪人的設計。

●古朗基怪人設計概念構成的過程。

阿部　在我看來，高寺先生有點像執導『星際大戰』的喬治・盧卡斯，作品中都會有很鮮明的個人特色。他也像提姆・波頓一樣。偏好奇幻風格濃烈的作品，不完全依循真切現實，而是遵從自我的獨特美學和規則，在各個細節設計並建構出整體的世界觀。高寺先生自己本身也非常喜歡奇幻風格，這些特點完全體現在『銀河人』等作品中。雖然在『空我』企劃時，作品概念本身已確定並未考慮一定要讓觀眾認為是開劇，但是最初的應該並避免讓觀眾走寫實的路線。當然在中出現的怪人一定要是如此。原本當時也還沒決定要將劇名定為『空我』。

至於為何傾向寫實的硬派路線，以我當時還只是從旁觀看前製作業的年輕小輩來看，我認為大概有3個理由。第1點是編劇和企劃小組的合作。由於荒川（稔久）先生和企劃小組的合作，所以1999年夏天到初秋左右，我都一直在描繪和『空我』企劃案無關的內容。爾後因荒川先生的加入，至今分散的拼圖終於漸漸開始組合成形，構成現在大眾所知的『空我』樣貌。第2點，在古朗基族設定的寫實風格方面，村山（桂）先生和大石先生同為文藝編輯，占有舉足輕重的位置。他是一位很特別的人，非常熱衷於寫實，我覺得他雖然不是所謂的特攝宅，但是在影像和文學的素養以及人格特質，深深影響了古朗基族形象的鮮活度。第3點，或許是最關鍵的一點，也就是從電影拍攝轉為錄影帶拍攝也帶來很大的影響。皮套造型一直以來都是依照平面來製作，拍攝時總顯得很平面。我記得當時相關書籍中應該有刊載設計圖，最初的蝙蝠種怪人（Zu-Gooma-Gu）其實是紫色，而蜘蛛種怪人（Zu-Gumun-Ba）為黃色。然而實際邀請RAINBOW造型企劃依照設計圖製作成立體造型時，他們表示這些在錄影帶拍攝下，只會呈現如玩具般的樣貌，因此從顏色指定到部件大小決定以「內斂沉穩」的路線重新製作。想在當時錄影帶拍攝的畫質中，呈現完整的作品，就必須走寫實的路線。現在的假面騎士，影片畫面的濾鏡效果提升，還可以使用低成本但高品質的電腦特效、皮套製作的技巧也提高不少，才能在數位影片拍攝中呈現學齡前兒童喜愛的浮誇設計。我想這些都在假面騎士『空我』之後才能慢慢實現。

●古朗基怪人設計的方向。

阿部　我想對高寺先生而言，在一開始也尚未找到所謂的標準答案，這些設計出的結果，大部分都是大家一起嘗試摸索出的結果。不過畢竟要設計的是怪人不是怪獸，某種程度上還是要呈現出人類的外型輪廓。另外，我們不傾向增添各種令人畏懼的部件，而決定較為簡約的風格。實際作業時先從臉開始構思。我絞盡腦汁想出各種長相。我認為如果這是怪獸的設計，從整體輪廓來構思是比較有效率的方法，但或許高寺先生相信怪人要從臉著手。那時高寺先生還常對我說：「下次請提交1000張臉的設計」（笑）。當然他不可能真的這樣想，即便如此，我覺得他的意思應該是希望我交出大概30張臉的設計。在設計過程中，我曾提出一個想法，就是改變蝙蝠鼻子的大小比例，讓鼻子看起來像是眼睛，而塑造出之後的蝙蝠種怪人。原本鼻子變成眼睛這在生物進化上並不合理，

只是設計上的一種騙術，我還在思考是否可行的同時提出這個想法。不過高寺先生和文藝編輯人員的反饋是，「把蝙蝠不好看的鼻子轉換成帥氣的眼睛形狀，這個想法很棒！」，而採納了我的意見。比起臉部的講究，我覺得脖子以下的設計較為傳統。在保持人類外型輪廓的前提下，動物主題的意象，只是點到為止地融入於設計中。怪人的身體反而是利用裝飾配件展現所屬的個性。

● 關於古朗基怪人的服裝和配飾。

阿部　為了表現古朗基族野蠻、無法對談並且擁有自身文化的特點，我想到使用兜襠布這款服飾配件，同時也想透過兜襠布遮住皮套很容易產生的皺褶。手腳的布也有這層用意。換句話說，隨著「空我」的世界觀、古朗基一族的設定完成，前面提及的設計也成了必須添補的元素，因此才造成構思蝙蝠種怪人臉部的特點，和構思裝飾配件的時點之間有一段間差。因此有部分設計並不一定能完全依照既定模式來執行，例如變色龍種怪人（Me・Garume・Re）是之後登場的角色，不過設計和造型都是在初期設定，而沒有兜襠布的造型。至於裝飾配件的細節，應該是以貼近之前構思的腰帶扣風格來設計。接著我還參考了薩摩亞圖騰和黑社會身上的可怕刺青，完成古朗基族的腰帶刺青設計。

我認為是這一連串的作業，決定了古朗基族的裝飾風格。

● 關於被視為範本的修卡怪人，對古朗基怪人設計的影響。

由這樣的製作模式，在交由RAINBOW造型企劃製作的期間，我通常遞交給對方的設計圖都是皮套造型圖，或是經過確認描繪成筆直站立的全身設計圖，之後才追加有關裝飾配件的最終細節線稿，接著再完成最終的設計，至少在我擔任設計的時期，大多是以這種方式完成。這次刊有如實際姿勢樣貌的圖稿（5P的4個、7P右上方、9P下方中間的怪人），都是線稿作品。不過因為劇本是單色印刷，因此必須刊登在每集的劇本上，而在完成後所描繪的劇圖真是令人百感交集（笑）。為何會有彩色版的繪圖，我自己也記不太清楚。再次翻閱時，不禁令人感嘆，變色龍種怪人的用色還真是鮮豔！

阿部　我想高寺先生是為了當作美學基準的範例，舉了幾個騎士怪人的名字，雖然有點不太確定名字是否正確，例如：「可以參考烏賊惡魔，因為不同於剪刀豹人」。我自己本身大概在中小學的時候看過『假面騎士BLACK』和『（假面騎士BLACK）RX』，之後稍微看過雨宮慶太先生參與製作的錄影帶作品，因為並不熟整個世代的假面騎士，為了理解自己收到的設計指示，希望我從美術作品、生物學、年輕人特輯的錄影帶開始，就買了怪人圖鑑並借了許多怪人圖鑑的繪圖。但是我反而覺得大家對我的期待是，要跳脫過往「怪人設計的束縛」，就從其他方向發想設計繪圖。而且最重要的是，要提供大量靈感因應修正指示所需的「選項類別」，並且靈活因應修正指示的需求。我認為相較於特定設計師的藝術風格，『空我』的設計更側重於由製作人統一整體調性的風格。

● 古朗基怪人設計有型的訣竅。

阿部　古朗基怪人從初期的大致定位就是創造有型的怪人。當然每個人對於有型的定義不一，以高寺先生為主的小組成員究竟如何定義有型、解讀的過程就成了我們設計師的工作。至少從我的角度來看，我認為當時「高寺先生理想的有型長相，就是近似『（機動戰士）Z鋼彈』的Z式」。細細的眼睛和如面罩般的嘴巴、五官長相精明強悍。我覺得包括PLEX和石森PRO設計師提交的古朗基怪人設計，最後大多都朝這個輪廓方向調整。

● 自己負責的每個怪人，在設計上的重點。

【蜘蛛種怪人】（5P）

阿部　蜘蛛種怪人沒有沿用將蝙蝠鼻子當成眼睛的想法，而是在蜘蛛的單眼下畫線，設

如內文提到，交給造型時的蜘蛛種怪人（上）定稿，內容包括全身的設計，和針對裝飾了詳細說明的「合格」圖稿。從變色龍種怪人（下）也可看得出古朗基特有的設計過程。

就我所知，犀牛種怪人是以這張全身設計的線稿委託造型製作，和上面2個怪人一樣，都是另外描繪出詳細裝飾圖案的樣子。

計成細長眼睛，不過究竟是從蜘蛛的哪一點改造而成，答案似乎有點模糊的樣子（笑）。現在看來，我覺得自己無意識中受到90年代美式漫畫暗黑英雄造型的影響，與其說我當初設計的是蜘蛛人，倒不如說是其敵人猛毒的創作者，陶德．麥法蘭筆下的閃靈悍將面罩。這些怪人的設計挑戰在於「要將主題生物的元素表現在裝飾配件而非身體各部位」。例如頭上8隻腳的裝飾如蜘蛛絲的項鍊等。因為劇情決定要讓蜘蛛和蝙蝠最先出場，所以古朗基怪人的設計規則非事先確定，反而大多是透過製作過程中不斷嘗試而形成。甚至有些風格之後並未沿用，我想我們真的做了許多挑戰嘗試。說到這裡，我還記得高寺先生曾對我說：「請讓蜘蛛長出一大片的鬢角，就像尾崎紀世彥一樣」，但是我壓根不認識尾崎紀世彥，還上網搜尋有關他的資料（笑）。

說明設計的方向性，例如「我想做出這個樣子」、「我希望呈現這樣的樣貌」。基本上我們都交由RAINBOW造型企劃處理。即便如此，由於我自己能力不足，也就是說我不了解「皮套有可行和不可行之處」，設計欠缺考量造成造型組的困擾。例如動作時會產生皺摺的部分，可以用部件的切口或繃帶包住隱藏，這些都是在節目播放的一年間，慢慢學會的技巧。初期的怪人大多裝飾少，皺摺又很明顯。

【蝙蝠種怪人】（5P）

阿部　蝙蝠怪人是少數長有胸毛的古朗基怪人，我記得這部分是完成後依照要求添加的設計。我認為和蜘蛛怪人的胸毛一樣、體毛的想法可解讀成一種象徵性的部件，這不但能代表我們現實世界中既有的元素，又能在直覺上產生不協調的感覺，塑造出既野蠻又難以溝通的形象。我大概可以想像到後來古朗基怪人很少沿用這個想法的原因，就是有時在造型技術上難以恰如其分地將毛髮融入於設計中。要如何不要像人造物，不要讓人覺得是黏貼上的毛髮，最好能讓人像看到史恩康納萊的胸毛時會有心動的感覺。最後我盡量讓我的設計圖不只是皮套，在圖中「設計圖」，而是近似動漫的角色原案圖。

【蝗蟲種怪人】（5P）

阿部　最初通過的臉部設計中，是將飛蝗的圖案當成眼睛，甚至還請人用黏土做成縮小模型完成作業。但是看到太像假面騎士的設計，所以不管怎麼變化圖案設計，最終在定稿中將飛蝗變化圖案設計，看起來都太像假面騎士的臉。後來曾一度決定將顏色定為綠色，但是和空我的青龍型態」一起出現，而突然更改為茶色。在設計時的技術，綠色布幕無法拍綠色的物件，藍色布幕無法拍藍色物件，藍色和綠色角色不能一起對戰。因此決定在設計中添加「變異飛蝗」的意象，也就是在有限的環境空間中，如果飛蝗數量過度增加，身體會轉呈乾枯草色調，因而決定以此為由，建議改成茶色。結果對於假面騎士的致敬意味留下遺憾，促使後來「黑蝗蟲種怪人」這個哥哥角色的登場。

【變色龍種怪人】（7P）

阿部　我覺得變色龍龍種的古朗基怪人，在設計上好像還蠻順利的。定稿很快就獲得通過，而且是一開始就現身於開機發布的怪人，不過在故事中卻很晚登場，隸屬於「ME集團」。因為設定為「ME集團」，所以可說是歷經古朗基怪人規則建構、嘗試各種試錯過程的怪人，例如裝飾簡單、屬於沒有兜襠布的例外設計、重新調整色調等。

【黑蝗蟲種怪人】（9P）

阿部　他是蝗蟲種怪人的哥哥。這個時期我因為研究所考試的關係，怪人設計交由PLEX和石森PRO負責，我只負責『空我』相關的臨多文字設計。但是高寺先生對我提出委託表示「因為蝗蟲種怪人是請阿部設計的，這次是不是也可以請你設計呢？」我就此回歸到久違的怪人設計。雖然基本上是蝗蟲種怪人的重新上色，不過我還是重新設計了肩膀部件和圍巾。不僅止於皮套的再次利用，我想製作團隊都有強烈的意圖，希望在黑蝗蟲種怪人身上，完全表現出對假面騎士的致敬之情，藉此彌補設計變色龍怪人時的遺憾。蝗蟲怪人以蝗蟲翅膀為主題設計出對稱的設計，先書成對稱的樣子，再將一部份重新書成不對稱的設計，試圖表現出力量不對稱的設計。蝗蟲怪人以白色長圍巾，哥哥則擺脫這一點，變成紅色短「圍巾」。這個怪人出現在許多精彩片段的集數中，直到今日依舊有很多人表示「我超愛黑蝗蟲種怪人」。我很高興這個怪人成為故事中別具意義的角色，而且在人類型態藤王Mitsuru先生精湛的演技加持下，長時間登場而且不斷重複變化，成為大家喜愛的角色。

【犀牛種怪人】（5P）

阿部　設計本身屬於傳統風格，但是否能獲得通過的合格分數呢？如果設計可行，我希望身體可以更有趣的形式詮釋出皺摺的皮膚。後來當時有很多人表示，變身成怪人型態的身體卻比人類型態的身體纖瘦（笑）。怪人型態的演員因為要以職業摔角選手AKIRA（野上彰）演繹出真實壯碩怪人的體態。這個困難在於，人類型態比怪人型態的身體纖瘦，怪人型態因為要配合標準怪人的體型，即便演技沒有問題，但是怪人型態的體態就是比較纖瘦。這一點同樣發生在後面的蝙蝠種怪人究極型態，要如何維持人類身形輪廓，又要展現出巨人怪力，兩者兼顧都是設計成了一道艱鉅的門檻。連我的設計圖都有誇張的之處，例如若依照設計圖製作腳，看起來就只會像「小鬼Q太郎的腳」。應該無法看出是「真實壯碩的腳」。或許聘請全盛時期的阿諾．史瓦辛格演出才能呈現理想的外表。

【蝙蝠種怪人強化型態】（11P）

阿部　變身為究極型態時，設計呈現截然不同的全新造型，但是到了強化型態時，造型只是將正常型態的蝙蝠稍加改造。因此設計圖也沿用自正常型態的蝙蝠繪圖，我記得只是添加了頭髮之類的設計。連同正常型態的野中剛先生對高寺先生說：「只有究極型態怪人不像怪人，而變成了怪獸」。我想以相反的手法讓身體的一部份變瘦，或變得特別長，或說也能表現出不受控的力量，而此就只能往「增厚」的方向發展。過了很多年之後，我聽說曾任職萬代的野中剛先生，我希望自己有能力提出的方案是，實際上未變瘦，是因為眼睛錯覺讓一部份貌似變瘦長。在正常型態和強化型態中都曾出現象徵翅膀的橫條圖案，但是這個型態並未使用，而改成血管浮現的樣子。這個時候的思維改變，可能是考慮到橫條圖案並不能表現古朗基族的翅膀設計，不過卻稍微不同於後來確立的翅膀設計。

【蝙蝠種怪人究極型態】（11P）

阿部　因為已經完成了空我究極型態的設計圖，所以配合其外型構思設計。為了表現相同力道構成的變形樣貌，在手腳同一部位呈現同樣的尖刺設計，遍布身體的線條也如黑蝗蟲種怪人身上，大致呈現同等的究極型態樣貌。我想因為這是在古朗基族設定確立前，最前期設計的怪人。企劃初期尚未明確將其定位成寫實風格的劇集，也曾同意蝙蝠以「錯視」手法將鼻子比擬成眼睛，我自己還覺得可以嘗試超人力霸王怪獸中，成田亨先生在繪畫和設計上的抽象表現，於是想呈現這樣的特色。我將血管風格的表現，運用在究極型態的身體線條、古朗基族腰帶，但是或許稍微過於寫實，這其中的平衡拿捏真是一大挑戰（笑）。

【達古巴】（13P）

阿部　古朗基王的設計概念非常明確清楚，呈現純白高潔的樣子。由於是至高無上的存在，所以全身都是配件裝飾。另外，基於第一集以中間型態（13P）出場時留有頭髮的設定，於關節處長出融合昆蟲和人類的毛髮。在設計獨角仙種怪人（Go-Gadoru-Ba／10P）時也用了相同的元素。我認為在設計上稱得上是古朗基怪人的最終形態。

一開始雖然設定為偏向假面騎士的外表，最終經過高寺先生的調整，形成具有古朗基族特色的長相。那時才有了完整統合的感覺。即便後來再看也覺得整體造型處理得還不錯，是連自己都感到滿意的一個怪人。

達古巴從最終部件的設計交付到實際出場播放，並沒有很充裕的時間，每個人都是拚了命的趕上行程。雖然這是我個人的私事，當時我還是美術系大四的學生，也就是說我還得準備畢業製作。但是對製作方仍感到有點抱歉，部分完成度稍嫌不足（笑），對我而言，真心覺得達古巴設計也類似一份畢業製作。而且傾注所有心力，尤其造型部門花費極大的成本製作，但是在正式播放時只出現幾秒（笑）。我知道這種不計成本的做法，不但讓許多人印象深刻，對戲劇演出也充滿意義，正是如此，「讓人無法想像」的一切都讓我難以忘懷。

●回顧本部作品的設計作業。

阿部　在『空我』設計古朗基怪人的同時，我的另一份作業是研究各種象形文字的資料，創造出臨多文字。如今的我已成為文字研究者（笑）。當然我本來就對這個領域充滿興趣。然而，讓我想深入挖掘文字和設計方面的主要契機，絕對就是源自臨多文字的創作，所以參與『空我』的製作決定了我的一生，這麼說一點也不誇張。現在我最小的小孩剛好到了對假面騎士感興趣的年紀，前些日子還用紙箱製作假面騎士ZERO-ONE的萬聖節裝扮（笑），一起去超市附玩具的食品區時，看到自己20年前設計的文字，如今依舊出現在販售的人形上。這類情況絕對不會發生在其他工作。黑種蝗蟲怪人也好，達古巴也好，現在依舊被製作成商品。對我來說，真得是一件既幸福又感激的事。

DESIGNER 02

青木哲也

●在本部作品負責怪人設計的經過。

青木　我在PLEX以設計師的身分，從『特警Winspector』的後期參與企劃，相較之下，比起超級戰隊系列，我更常參與金屬英雄系列。就在這段期間，我也加入了『空我』的企劃。基本上我們是玩具企劃和設計的公司負責將品項商品化並且銷售的。但是為了在英雄節目中強調帥氣的英雄，我認為怪人的存在非常重要。因此我一直有個念頭，就是如果有機會，我們也要加入怪人的設計。後來我和鈴木和也、竹內一惠三人組成一個團隊，一起從事假面騎士相關的開發作業，順帶一提，這兩個人工作能力真得很強，如果都交由他們兩位負責，應該沒有我插手的餘地，但我想甚麼都不做會被罵吧！（笑）。於是向當時在萬代的野中先生提議：「PLEX是不是也能承接怪人的設計？」之後就請野中先生和高寺先生討論，一個怪物時發生的事？上面寫著「這個部分要GangGangGiGin！拜託了」，「GangGangGiGin是甚麼？」「銀河人』時，不是有GangGangGiGin的歌？」、「啊～是希望做成像銀河人嗎？」我記得我們之間曾有過類似這樣的討論（笑）。不過有時候高寺先生也會畫圖說明，這樣我也比較容易理解。如果只有文字說明比較難以掌握。是想要這樣設計嗎？還是那樣比較好？我必須不斷描繪草稿後遞交，經過反覆描繪遞交的過程，才能摸索出不同的解讀。因此直到節目後期的後期，我才能大概理解高寺先生的要求（笑）。

●關於古朗基怪人的概念和設計方向。

青木　我是從刻畫各種怪人開始協助設計，一開始不太能理解高寺先生的要求，非常辛苦。雖然讓我參考了已經完成的蜘蛛種怪人和蝙蝠種怪人的設計圖，依舊難以掌握其中的法則。蜘蛛並沒有因為是蜘蛛所以多了幾隻手，外表還是接近人類的模樣。這和我認知中的假面騎士截然不同，感覺似乎是要打造一種全新的怪人形象。這道作業似乎比我想像中要難上許多。結果我自己一個人實在是束手無策，一開始請所有組員一邊描繪一邊摸索出臉部設計的方向。因此我記得直到最終版本，大家已經畫了不少張設計圖。當時我似乎不知不覺能掌握高寺先生的思路脈絡。

●關於其他參與的設計師。

青木　截至目前為止，怪人設計對PLEX來說，也是一項難得接觸的全新工作，所以我覺得當作一次經驗也不是壞事，而請來鈴木負責香菇種怪人（8P），竹內負責海蛇種怪人（9P）的設計。一方面考慮到自己一個人描繪，一面覺得透過不同人描繪可以添加不同元素。有時在東映會談時會遇到石森PRO的飯田浩司先生，這時我們會一起吃飯，順便用類似作戰討論的會議，一起研究「高寺先生這樣說，但究竟是甚麼意思呢？」之類的事情。畢竟我們都是漫畫家，用畫得討論很快。不但能畫出明確的表情，還總能完美地將動物特徵融入設計中，所以容易了解是哪一種怪人。我每次都會受到「原來是這樣」的刺激。我想我和阿部先生應該是直到節目播映後的慶功宴上才終於見上一面。

●在古朗基怪人設計方面，覺得有趣和辛苦之處。

青木　每次高寺先生都用書面方式大量送來詳細的相關要求。首先要先仔細消化這些內容，思考高寺先生要哪一種設計，要解讀這些內容需要花費不少時間。我忘了是設計哪一種怪人，但究竟是甚麼意思呢？」之類的事情。我研究「高寺先生這樣說，但究竟是甚麼意思呢？」之類的事情，固化到某種形象，一方面覺得透過不同人描繪可以添加不同元素。

●自己負責的每個怪人，在設計上的重點。

【達古巴中間型態】（13P）

青木　我想當時高寺先生的腦中應該已漸漸理解。例如：蝙蝠的鼻子變成眼睛。然而若將豹的鼻子也變成眼睛，似乎又不符合設計法則。豹似乎有屬於豹的方法，必須保留身體的另一部份，若是豹應該要保留哪一個部分呢？豹說到底就是貓，但是外型卻沒有這類特徵。因此我記得一開始提交的怪人類似傳統的怪人形象，有大獠牙和長利爪，還長有獸毛。現在已經理解了，並不是這種表現手法。所謂的古朗基怪人，就是不要將生物特徵設計成外顯特徵。

【豹種怪人】（6P）

青木　設計時甚至沒有提過主題為鍬形蟲之類的討論內容，總之就是要描繪出外表強大的怪人。再次看到設計圖時，或許設計要求是要畫出類似『火箭大使』國亞的樣子。我想這個怪人應該如同至今的幹部怪人一樣，每集出場並且給部下指示，所以當古朗基女出場時讓我有點意外。

青木　我想當時高寺先生的腦中應該已漸漸構思出古朗基族的法則，豹有一個特點就是跑得很快，但是關於古朗基怪人，只要了解的人就...但是我擔心讓人誤以為是獅子怪人而不是豹，但是關於古朗基怪人，只要了解的人就豹，但是我刻意畫得很小，營造出速度感的臀部畫大，但是我刻意畫得很小，營造出速度感的臀部。設定。記得一開始還參考了當時相當有名的選手體型。記得應該是葛瑞菲絲·喬伊娜，或許名字有錯，但的確參考了當時相當有名的選手。我擔心讓人誤以為是獅子怪人而不是造成運動類型，加上是女怪人，因此決定模仿女性田徑競賽選手的體型。例如一般我們在描繪女性怪人時，會下意識習慣將臀部畫大，但是我刻意畫得很小，營造出速度感的形象。所謂的古朗基怪人，就是不要將生物特徵設計成外顯特徵。豹有一個特點就是跑得很快，所以我將怪人塑造成運動類型，加上是女怪人，因此決定模仿女性田徑競賽選手的體型。

知道，其實並不需要表明出這是哪一種怪人，這並非設計的重點。另外，就我現在看來，只有這個怪人有點奇怪。究竟是哪裡奇怪？頭上戴著不知所云的裝飾配件，但這是因為沒有其他裝飾更能明確表現其主題。由此可知這時我還處於摸索嘗試的階段。

烏賊種怪人的裝飾設計。

【烏賊種怪人】（6P）

青木　說到烏賊，也擁有相當獨特的特徵。例如：三角形的鰭，10隻觸腳，半透明的身體等。他不像豹種怪人一樣，會因為顏色的關係，使外表看似獵豹或貓咪，所以我覺得沒有這麼辛苦。觸腳元素就設計成盔甲。我覺得其中一隻觸腳像烏賊一樣一下子伸長，毫不猶豫地暴擊假面騎士，但好像不是這樣（笑）。沒想到竟是嘴巴噴出大量墨汁，所以我也曾擔心究竟會如何作戰。

【香菇種怪人】（8P）

青木　一開始也曾與大家一起設計，我也描繪了很多張準備稿。我記得是由我師選出一定的設計要素後，再交由鈴木接手處理。如果不這樣做，鈴木也會感到很辛苦，所以由自己掌握到一定的雛形後，最後再由他彙整成帥氣的樣子。聽說這個怪人之後會擊敗空我，所以我本來想以超強菇類為形象創造出魁武的體型。但是實際上呈現出一個纖弱、氣質詭異的怪人。這就是有趣之地方，像這樣乾脆交由他人描繪，就會呈現出不同以往的感覺，我覺得這樣也是一種不錯的做法。

【香菇種怪人變異型態】（8P）

青木　這個怪人誕生的過程，類似由身體的一部份複製再生而成，因此由鈴木描繪插畫，但是因為他同時要處理許多案件，相當忙碌，所以由我統整設計。這個怪人的設定為空有力氣，欠缺智力。我們收到的設計指示為，雖武有力的怪人。我希望是完全不同於原本香菇種怪人的傢伙。

【龜種怪人】（10P）

青木　當然會背負龜殼……也因為這樣，會有種『忍者龜』的錯覺，所以不行，那麼要如何表現烏龜的特色又讓我們陷入苦戰。例如：設計成矮胖的體型，雖然可以表現出圖，但是真的可以用皮革表現出來嗎？不過，如果不做成矮矮胖胖的樣子，看起來就不像烏龜？另外，還添加了圍巾，象徵烏龜伸長的脖子。故事後來雖然沒有出現當成武器使用的鉛球，不過大家應該都知道他身為GO集團，所以會使用武器。

【刺蝟種怪人】（10P）

青木　收到的設計要求是「像青少年的怪

計。

【蜜蜂種怪人】（6P）

青木　超大眼珠加上觸角和翅膀，類似蜜蜂這種動物才有的特色，有這些特徵，轉化成設計應該就不難才對。當然直到臉部定稿歷經無數次的重新設計，不過比起豹種怪人，這種過程應該稱得上順利（笑）。尤其高寺先生還應書給我一幅類似臉部形象的草稿，所以才能加速作業。胸前裝飾是以蜂窩為形象的設計。

【寄居蟹種怪人】（7P）

青木　若是尋常的寄居蟹怪人，應該會想到背負著巨大貝殼的樣子。但是在這裡寄居蟹的元素，卻用類似海螺狀的頭巾和纏繞的鍊子來表現。思考這些怪人各自獨有的裝飾也是一項艱鉅的作業。因為不但在設計上要隱約保有統一調性，還必須融入主題動物的特徵。提到寄居蟹還是覺得要有鉗子之類的元素，而在手臂添加造型相似的裝飾。從螳螂種怪人（7P）開始，每位怪人都會手持武器。感覺從這個部分著手，作業變得稍微輕鬆一些。

寄居蟹種怪人的裝飾設計。

【海蛇種怪人】（9P）

青木　我還負責盡量描繪出能表現高寺先生發想的素材，最後再請竹內協助完成。然而在這方面，我對於海蛇和蛇的差異困擾不已。說句奇怪的話，這就像河川的魚和大海的魚有何不同。究竟要如何區分才能明確表現出海蛇怪人，這個部分對我來說，我覺得也是一大挑戰。至少在我自己描繪的階段並未得出答案。海蛇大多給人更為鮮艷的印

獨角仙種怪人的頭部裝飾。

獨角仙種怪人射擊型態使用的武器「獨角仙弩槍」。獨角仙種怪人會對照空我的各種型態變化成格鬥型態、敏捷型態、射擊型態、剛力型態，並且分別使用不同的武器應戰。

鯊魚種怪人的裝飾設計。

海蛇種怪人的設計圖。從當時的相關書籍介紹中可以看到這是定稿，並記錄了顏色變更是由造型現場處理，但這次發現了實際上色的設計，所以刊登在P.009。不過這張圖稿畫有劇中手持的武器，是委託造型方時的定稿，所以我想顏色變更時不是由現場處理，而是另外描繪了指定顏色的圖稿。

人，而且原先的主題應該是虹魚，所以還依稀可見當時設定的痕跡。

● 回顧古朗基族的設計作業。
青木　真的是鬥志高昂的節目組，所以身為凡夫俗子的我真是竭盡所能地全力追趕。不過後面依舊受到大家認同，認為我是經過高寺先生認證的可用之才（笑）。

人」（笑）。如果至今的怪人都是大叔，這次要設計的就是少年。所以頭比較小、肩膀比較窄、手腳較為細長。另外，和大叔相比，較為華麗，所以設計如大叔般的豐腴造型。白髮可能是以『星際戰爭』的史崔克司令官，或『銀翼殺手』的魯格·豪爾（羅伊貝堤）為造型。好像有討論過這些內容。我想因為是豪豬所以刻意使用黑白色調。

以日本的獨角仙為主題，所以我想最後的敵人大概是赫力士大兜蟲（笑）。而且其中含有對舊作致敬的元素。蝗蟲種怪人完全就是在致敬1號騎士，所以這個怪人應該也要有類似假面騎士Stronger的元素，對此我也曾煩惱不已。另外，通常設計作業結束時，RAINBOW造型會製作黏土原型，這次卻由高寺先生親自動手製作，我想設計圖和最終的皮套造型有些許不同。

DESIGNER 03　飯田浩司

● 在本部作品負責怪人設計的經過。
飯田　我曾參與假面騎士空我本身的設計，所以從那時開始負責石森PRO的怪人設計。

● 關於古朗基怪人的概念和設計的方向。
飯田　因為不能直接設計出主題，這點令人感到非常苦惱。另外，我很佩服製作人高寺先生對裝飾配件和刺青等設計的堅持。

● 在古朗基怪人設計方面，覺得有趣和辛苦之處。
飯田　不論多奇妙的主題都要能夠設計成人，我記得還做成了軟膠娃娃。

大部分都是依照製作人給出的指令構思設計。

● 自己負責的每個怪人，在設計上的重點。

【食人魚種怪人】（6P）
青木　基本上我只是延續阿部卓也先生當初設計的形式。因為以食人魚為主題，構思咬攻擊人的樣子，但是後來改成用魚鰭攻擊，重新構思了設計。

【老虎種怪人】（7P）
飯田　在劇本會議上曾討論過這次為短篇作品，我以為不需要出現新的怪人就會結束，但並非如此，我記得還匆匆忙忙地完成設計。主題為老虎，但是為了加強恐怖效果，還以黑色為底色，將黃色身體有黑色條紋圖案的樣式互換。

【螳螂種怪人】（7P）
飯田　我也曾構思過男性的版本，不過最後決定為女性，並且想加上頭髮等設計。但是PLEX已經在豹種怪人用過類似的設計，所以不採用。因為是初期設計，所以沒有添加到兜檔褲的設定。主題為螳螂，所以設計出S型的大鐮刀當成武器，但是似乎不利於現場舞弄，所以有自我反省往後設計也得考量到動作戲的安全。

【貓頭鷹種怪人】（8P）
飯田　本來的構思為頭上長有羽毛的女性怪人，後來接到製作人的指令，重新修改設計。意外地好像很少有主題為貓頭鷹的怪人，我記得還做成了軟膠娃娃。

【野豬種怪人】（9P）
飯田　小學館「電視英雄迷」原創錄影帶中的怪人，主題為野豬。我曾收到在裝飾部分要有凹凸細節的指示。

【蠍子種怪人】（11P）
飯田　蠍子種的古朗基。以女版野豬種怪人的風格設計服裝。我記得臉部設計花了一些時間。我覺得眼睛形狀和額頭裝飾圖騰的設計也耗費了我極大的心力。

【野牛種怪人】（12P）
飯田　這是野牛怪人，有收到大概的設計圖，所以依照這個設計完成整體樣貌。這是我在GO集團中設計的第一個怪人。還會變成強化型態。在劇中得和泰坦型態的空我成強化型態，是很強悍的怪人。

【禿鷹種怪人】（13P）
飯田　禿鷹種的古朗基，沿用貓頭鷹種怪人身體部件所完成的設計。半閉的貓頭鷹眼睛或許是在石森設計時的習慣。這個部分是刻意描繪成這樣子。

● 回顧古朗基族的設計作業。
飯田　包括高寺製作人在內，每位工作人員的堅持，直到時間逼近依舊不斷嘗試，構思細節設計，我能夠參與這場盛宴，的確獲得非常寶貴的經驗，對我來說依舊是至今難忘的時光。

【獨角仙種怪人】（10P）
青木　高寺先生希望怪人呈現獨角仙解構後的樣貌，或是鋸齒狀的利牙，但是這些元素都不能直接設計出來，讓我有些苦惱。最後決定將這些特色化為裝飾配件。另外，為了強調女性特色，設計出類似頭髮的樣式往往垂落。不過一開始並沒有設定要設計為女性怪形，這是我覺得需要專注努力的地方。我想

【鯊魚種怪人】（12P）
青木　提到鯊魚就會想到大大的背鰭和獨特的鰓，

如何表現獨角仙的特色？然而一開始就決定

有如此華麗的感覺。我雖然理解為何會要求不可有如此描繪的角。我如今呈現的怪人完全不同，和我當初描繪的形象有差異，這和我心中以獨角仙為主題描繪的

『假面騎士顎門』怪人設計的世界

訪問・撰寫◎SAMANSA五郎

出渕裕和草彅琢仁攜手合作，以《不明生命體》為假面騎士怪人提供正確解答

DESIGNER 01
出渕裕

●參與『假面騎士顎門』的經過。

出渕　我是受到製作人白倉（伸一郎）先生的邀請。我在合作『顎門』的幾年前，曾經在某家遊戲公司的企劃中，經由東映鈴木（武幸）先生的介紹認識白倉先生。不過這（武幸）先生是我們第一次共事，一開始接到聯絡時，猛然想起「啊，是那時見過的白倉先生」。接著就開始談論要創造哪一種怪人和如何深入淺出的帶出概念。

●不明生命體＝尊者怪人的概念。

出渕　最初曾討論怪人為神的使徒或類似天使的角色，還描繪了類似異次元生物的草稿，不過從某個時點開始，我覺得「還是設計成動物好了」，而決定主題為動物的元素。不過依舊保留了天使的設定，所以才思考出角色出現時，怪人的頭上會出現類似天使光環的設計。另外，怪人的胸前也會出現如翅膀般的不明生命體的設計。這點表示怪人和高階尊者締結契約時會出現標誌，所以為了讓怪人署名而我們曾討論，當不明生命體後都會加入小小翅膀的設計。

●和草彅琢仁共同合作設計。

出渕　我自己一方面也想看看草彅先生所描繪的怪人，一方面也擔心自己能否畫一個完成所有的作業，而問他：「是否有意願一起作業」，因此介紹給白倉先生讓他也加入企劃。草彅先生和白倉先生相當合拍（笑）。我還有印象我們從『顎門』的討論，還延伸出傳說的神話、宗教議題等話題。後來我請他負責水生生物的主題設計。一開始請他設計出虹魟類尊者怪人（刺魟尊者），剛好怪人出場的時間正值夏天。我因而提議既然是夏天，何不創作許多海洋生物主題的怪人，『夏季海洋生物系列』，聽起來是不是不錯（笑）？接著出現海膽（海膽尊者）和虎鯨（虎鯨尊者）等各種生物。我個人非常喜歡螃蟹（螃蟹尊者）的設計。

●不明生命體的設計規則。

出渕　不論主題的設定為何，所有怪人的背後都會加入小小翅膀的設計。這點表示怪人的元素依舊缺乏有系統的彙整，所以我們從

●關於古代文明的風格裝飾。

出渕　初期階段的概念作法為，怪人的主題為動物。雖然如此，我在設計時融入了古代文明風格。雖然這些含意，隨便引用各種文明融入了古代文明風格。雖然這些含意，隨便引用各種文明至今，為了表現這些含意，我在設計上會讓角色如天使般且太古時代生活至今。

構思出羽毛筆的共通設計，腰帶也設定成共通的帶扣造型，這個部分的標誌關聯則由草彅（琢仁）先生負責設計。

出渕　我自己一方面也是假面騎士的名字為AGITO（顎門），依照白倉先生的解釋，造型主要是以尊者怪人為基礎創造出動物。前作『假面騎士空我』中，古朗基族不是有穿著如兜襠褲的設計嗎？簡單來說，這些是為了遮掩怪人動作時，髖關節部分會產生的皺褶，或是皮套等不夠細緻的地方。我覺得那也是一種方式，不過我不想做出相同的設計，所以在腰帶加上遮覆前面的垂墜細布條，當成一種共通設計。雖然沒有直接遮住皺褶產生的部位，但是在前面配置了更醒目的物件，也可以轉移觀眾的視線。

貼合主題生物的文明、神話、傳說、宗教等還沒完全成為天使，而在背後肩胛骨添加這服裝擷取意象，添加在身體的各部位。另外，刻意藉由添加不同於主題的鳥類怪人，依舊會創造鳥類怪人，在背後肩胛骨添加這樣突出的小小翅膀。因此即便創造鳥類怪人，另外，刻意藉由添加不同於主題的鳥類怪人，依舊會創造鳥類怪人，添加繩子或靴子穿的編織鞋。另外，刻意藉由添加不同於主題的編織鞋。

出渕　這些怪人的基礎，正是『假面騎士V3』。『剪刀豹人』的和炮龜怪人，我心中將視為『V3』。而選用了豹和烏龜來設計怪人。我記得白倉先生詢問：「為何要用豹和烏龜呢？」，我回答：「因為是『V3』」（笑）。

出渕　一部『假面騎士』，所以從這層意義來看，身為平成第2部作品的『顎門』，我心中將V3『空我』最初登場的是蜘蛛和蝙蝠怪人，其基礎正是第一部『假面騎士』，所以從這層意義來看。

●領航集數（第1、2集）的主題挑選。

出渕　主題選美洲豹的原因一如前面所述，在前置階段就有提到要做出3個顏色不同的怪人，所以我做出了一般美洲豹（豹屬・橙黃）、雪豹（豹屬・鉛白）和黑豹（豹屬・烏黑）。美洲豹是棲息在中美洲的動物，在阿茲特克和托爾特克都屬於「獸神」。阿茲特克的特斯卡特利波卡也是美洲豹的象徵，所以主題選美洲豹就是取自這個形象。黑豹（panther）是非洲的動物，所以我做出類似馬賽人風格的橘色斗篷，形象或許有點像索比亞帝國或非洲戰士。雪豹還給人色調高貴的感覺，我覺得只要改了顏色，就巧妙地做出變化。但是，我沒想到後面還會再出現（笑）。所以，當我聽到「再做出2個」的需求時，心想：「該如何是好？既然已經沒有其他豹種可以運用，我考慮後決定做出紅色調（豹屬・深藍）和藍色調（豹屬・赤紅）的顏色對比。結果這組藍色和紅色的搭配出

●自己負責的每個怪人，在設計上的重點。

【美洲豹尊者　豹屬・橙黃】（15P）
【美洲豹尊者　豹屬・鉛白】（15P）
【美洲豹尊者　豹屬・烏黑】（15P）
【美洲豹尊者　豹屬・深藍】（15P）
【美洲豹尊者　豹屬・赤紅】（15P）

乎意料地漂亮。而且這次的主角是一起出場的女王美洲豹尊者，所以這樣設計應該就可以了（笑）。

α和Udespar β。我覺得這是給同好的小彩蛋（笑）。

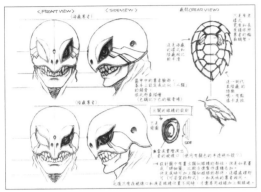

美洲豹尊者頭部的詳細設計。

烏龜尊者的頭部等詳細設計。可確認兩種頭部的細微差異。

【龜尊者 陸龜屬·陸生】（16P）
【龜尊者 陸龜屬·月洋】（16P）

出渕 這裡提出的設計是陸龜（陸龜屬·陸生）搭配海龜（陸龜屬·月洋）2個類型的怪人。兩個怪人的手臂形狀明顯不同。一方面要貼近主題，所以整體來看明顯加重了盔甲的比重。從小腿護甲等設計就可以看出，但是我自己心中構思的是古羅馬戰士的盔甲。脖子周圍用布纏繞，一方面是遮住接合部位，另一方面是我覺得有將烏龜的脖子伸長，而是以蛇腹般的元素作為意象，或許會有不錯的效果而融入設計中。面罩也利用烏龜頭部的模樣，做出陸龜和海龜不同的造型，海龜還加入『天堂幻象』的魅影面罩造型。另外，顏色設定為銅色和銀色，是在致敬『閃電人』的Udespar

【蛇尊者 蛇使·雄性】（16P）
【蛇尊者 蛇使·雌性】（16P）

出渕 我想以蛇神造型做出蛇尊者，所以想朝埃及風的方向設計，兩個怪人的區別是一男一女，以及色調為一紅一藍，而且要用不同的蛇類主題設計。手臂和小腿纏繞的繃帶，是源自埃及木乃伊的形象。不過紅色女性（蛇使·雌性）的主題卻來自希臘神話的梅杜莎（笑）。女生為毒性較強的珊瑚蛇，男生則是模仿珊瑚蛇的無毒性牛奶蛇，顏色很明顯就是設計成大王眼鏡蛇。這個組合也無需贅言，主題正是出現在石森先生漫畫版『假面騎士』的眼鏡蛇男和蛇姬梅杜莎。

【烏鴉尊者 烏鴉座·啼鳴】（17P）
【女王烏鴉尊者 烏鴉座·長髮】（20P）

出渕 我一開始就想選用烏鴉設計出烏鴉尊者。我覺得烏鴉的調性恨適合用於怪人的主題，而且也預感可行，實際設計後果真一如預期的好（笑）。男生的部分（烏鴉座·啼鳴）烏鴉並未往前突出，稍微往下，有點像過去義大利瘟疫醫生戴的烏鴉面具，藉由這層寓意，我覺得何不在輪廓設計上加入烏鴉座·秃頂）只在頭上設計了鉚釘，差異並不大。雖然如此，不明生命體不能夠加上頭髮，這是在最初階段段白倉先生曾告知的事項。因此在之後出現的美洲豹尊者初次嘗試添加鍊子當作頭髮，但是在那之前·也就是這時與我說當成頭髮，倒不如說以髮片的形式，將鍊子當成髮辮使用。話說回來，這個設計在動作戲時有不錯的效果。因為一般的設計在動作戲時會有不錯的效果喔！

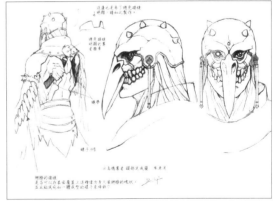

蛇尊者的武器設計。蛇尊者 蛇使·雄性使用左邊的錫杖。蛇尊者 蛇使·雌性使用右邊的鞭子。

蛇尊者頭部的詳細設計。

烏鴉座·啼鳴）。男生的部分（烏鴉座·啼鳴）實際設計後其實一如現場來說應該還是會發生許多狀況，比如被鍊子打到會很痛等。

另外，儘管接到指示不可以加上頭髮，但是女王烏鴉尊者（烏鴉座·長髮）卻加了一般的頭髮設計（笑）。嘴巴和胸前周圍，肩膀附近表現黑人女性肌膚，希望藉此呈現女性特有的性感樣貌，但是皮套是套上整件衣服覆蓋，所以有點走調。另外，設計圖中頭髮是白色的，但是實際皮套卻改為黑髮。正打算描繪女王烏鴉尊者時，聽聞女王比一起出場的烏鴉尊者更快被打敗，心想這樣就不是女王啦。後來出現的烏鴉尊者（烏鴉座·白髮）是獨自出場，所以將這個怪人（烏鴉座·白髮）設定為白髮，但這樣的話很快就會被打敗

頭髮在動作戲中會變得蓬鬆凌亂，但是鍊子有重量，所以動作時可以成束擺動。不過對電腦動畫，我還想讓這個鬍子可以動。正因為如此，不久之後在『神鬼奇航2：加勒比海盜』，不就出現了鬍子為章魚觸手的海盜（戴維瓊斯）。我覺得如果要用電腦動畫合成，而就太好了。不過當時要用電腦動畫製作實在太難了。手臂也是章魚觸手，但是在劇中為了可以抓東西，所以留下人類的大拇指和食指。頭的形狀配合部分並沒有特別具體的主題。

烏鴉尊者 烏鴉座·啼鳴的頭部設計。之後由此改造成烏鴉座·獨目和烏鴉座·秃頂。

烏鴉尊者改造處的詳細設計。右邊，左邊為烏鴉座·獨目，右邊為烏鴉座·秃頂。

【章魚尊者 軟足·八足】（17P）

出渕 這裡將觸手當成鬍鬚，我擔心有點老人家的感覺。如果不是用皮套造型，而是用電腦動畫，我還想讓這個鬍子可以動。章魚，以古代巴比倫尼亞或埃及神官頭部裝飾為形象設計出輪廓。另外，眼睛部分加上類似眼罩的硬質部件，是因為章魚具有軟體的特性，如果直接加上眼睛，就會產生不同於其他尊者怪人的氣質。我想在這裡突顯人形某一部分套用主題意象後呈現的感覺，所以試著在眼睛周圍附上硬質配件。另外，還以人稱龍珠的章魚嘴和烏賊嘴為形象，將鼻

子設計為尖狀。

【斑馬尊者 馬屬・異靈】（17P）
【斑馬尊者 馬屬・消亡】（17P）

出渕 我利用顏色設定，將斑馬的類型設計成類似底片負片（馬屬・異靈）和底片正片（馬屬・消亡）的變化。在風格上，我覺得利用羅馬風或類似西洋棋的騎士造型來設計，應該有不錯的效果。不過因為以斑馬為主題，下巴的設計挺費一些心思。不明生命體的共通細節為以人類為主題，要將這個部位和馬臉相容並非易事，因為把臉做得更小一些，再將斑馬的意象融入頭部，而是把臉做得更大了一些，依舊有反省的空間。

【蠍子尊者 金蠍・狡黠】（18P）

出渕 一如所見，從武器（斧頭和盾牌）設定就可以知道主題是G博士（『假面騎士V3』）。提到『V3』中和蠍子有關的元素，應該就是G博士。雖然G博士的怪人型態集中在頭部，但是頭盔和盾牌的蠍子都以蠍子當作主題，G博士自己也不是蠍子而是螃蟹（笑）。頭上有設計蠍雷同的蠍子頭盔，身體前面也有上下顛倒的蠍子，而且還出現在手臂的護甲，我在怪人身上添加了許多的蠍子標誌。另外，我還在脖子附近隱藏了和G博士相同的細節（笑）。

【胡狼尊者 邪犬・大鐮】（18P）

出渕 這是阿努比斯神的形象，我覺得將鍊子做成頭髮的設計很酷。記得長石（多可男）先生曾提到，在介紹烏鴉尊者時曾提到有（邪犬・青灰）的角色會出現，所以選描繪了新的武器，不過我並未指定顏色。因此可能是由現場處理，但是塗上灰色後，給人的感覺有點不同，這點稍微有點可惜。「真的很酷」，印象中他個人也很喜歡胡狼尊者（邪犬・大鐮）。我自己個人也似乎說過「我很想拍這樣的角色」，他曾表示完成的造型相當酷。記得長石（多可男）先生應該是這個角色出場集數的導演，完成的造型相當不錯，整體效果也很好，角色出場集數的導演，他曾表示形象是『假面騎士Stronger』的機器大元帥（笑）。

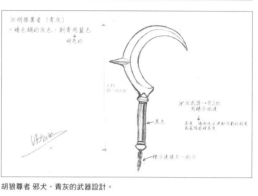
胡狼尊者 邪犬・青灰的武器設計。

【水螅尊者 水螅屬・起火】（18P）

出渕 收到主題為水母時，心想該如何是好？煩惱不已。設計時，我幾乎將水母的元素都集中在頭部，並且將整隻水母覆蓋其上。看起來宛如電腦黑魔的頭部。另外，水母為半透明，所以可依稀看到一張可怕的臉。另外，身體的一半剝去皮膚，呈現肌肉外露的狀態。再者，身體的一半則是有許多人臉，從皮縫補覆蓋的樣子。右胸的肋骨透出外顯。這也是源自水母半透明的形象，這也是衣服裝飾的部分，與其說設計成穿上盔甲的酷帥模樣，倒不如說是一身奇裝異服，讓整體充滿SM的拷問氛圍。既然是水母，鉚釘部件也不是成尖狀，而是偏圓弧的設計。乍看之下，或許覺得主題看起來是怪物科學怪人，但整形象是『假面騎士Stronger』的機器大元帥（笑）。

【女王美洲豹尊者 豹屬・領袖】（18P）

出渕 主題為黑豹，身體中央可拆卸的褐色部分，類似真實身體的樣子，刻意做得比較性感（笑）。既然身為豹之女王，所以整個披肩都是豹紋，我想強調出「豹之首領」的風範。衣服裝飾都使用埃及風格，額頭有芭絲特像（出現在埃及神話的女神），另外還加了一點埃及的意象。色調也充滿埃及風情，在白色和金色中加入藍色，臉上的妝容還用藍色畫出埃及風格的線條。

【蜜蜂尊者 蜜蜂屬・黃蜂】（19P）
【蜜蜂尊者 蜜蜂屬・甘蜜】（19P）

出渕 嚴格來說，男性（蜜蜂屬・黃蜂）並非蜜蜂。這裡選用的主題是胡蜂（笑）。胡蜂好鬥，所以我想如果讓他穿著配色相同的希臘風盔甲，應該會呈現不錯的造型。畢竟胡蜂真的很酷，因為臉非常恐怖。這個主題也設計成一對男女，女性（蜜蜂屬・甘蜜）的部分為蜜蜂。提到蜜蜂怪人就必定會想到蜂女（「假面騎士」）。蜜蜂不是有毛嗎？我將這些毛的意象化作絨毛，加在脖子周圍、肩膀、手套和靴子的開口，突顯女人味。我記得製作人塚田（英明）先生看了之後，給我的反饋是「這真是太棒了」，讓我感到格外開心。基本上塚田先生也是一位宅男，所以如果塚田先生說「很好！」，就是真的很好（笑）。

【螳螂尊者 先知・嗜血】（22P）

出渕 這是原本要出現在劇場版的樣貌，記得是為了劇場版而設計。對我而言，這個怪人的設計並不順利。我試著想像螳螂般的怪人，設計上有待檢討。另外，手臂不是直接設計成像螳螂的鐮刀狀，而是兩手逆向拿武器，試圖讓手看起來像螳螂的手臂，但是現場是照一般的方式拿武器。這是我在各方面都深感困難的怪人。

【豪豬尊者 豪豬・水系】（23P）

出渕 這是最後一個尊者怪人，因此對於主題設定猶豫不決，或許是豪豬使怪人的輪廓極具特色，而選擇了這個主題，不過也的針刺在頭上向上豎起，我覺得不但帶有龐克風又酷勁十足。另外，輪廓看起來很像原住民印地安酋長的羽毛裝飾，因此想將衣服和裝飾都設計成亞洲原住民的風格。

【貓頭鷹尊者 鳥屬・長尾】（23P）
【隼尊者 鳥屬・猛禽】（23P）

出渕 猛禽類的尊者怪人，我覺得相比之下這些做得比較順利。兩個怪人同時出現，所以將主題的鳥類設定為白色貓頭鷹和隼。因為鳥的品種不同，將主題的鳥類設計為白色貓頭鷹和隼。不過將面置設計成貓頭鷹主題的想法，則是在設計烏鴉尊者時構思的。我覺得用這樣的變化簡單易懂，設計成鴉也行得通，但是最終又想加入埃及和荷魯斯神的形象，就是下巴的鬍鬚同樣設計成埃及風。

【甲蟲尊者 聖甲蟲・強勁】（25P）

出渕 我將獨角仙的元素直接設計在頭盔和盔甲中，因此運用得蠻徹底。我記得主題為最強昆蟲，所以設計成充滿力量的形象，連武器都不是用劍，而是讓怪人手持如釘頭鎚般捶打擊殺的武器。與其一起出場的螞蟻尊者在設計上有相似之處，頭部後面同樣有往後垂落的頭巾造型。我還嘗試之前做過的鍊子鬍鬚。這樣設計之後，還讓怪人在劇中做出捋鬍鬚的動作。整體造型相當不錯，成挺帥氣的樣貌。

【地之天使】（25P）

出渕 天使是高階尊者，所以我想將主題設定為陸地生物的王者獅子。因為水之天使和風之天使都已經由草弭先生設計，所以這是依照自己的風格所設計。不過我想要設計使的調性非常協調。我曾經想要設計3個天使的主題，在最後的最後得以實現真好。

【螞蟻尊者 蟻屬・騎士】（25P）
【螞蟻尊者 蟻屬・步兵】（25P）

出渕 聽說是會大量出場的戰鬥員。因此除了黑色（蟻屬・步兵）發

【RAY-ROAD　BACK VIEW　B'　A'】
【B　A】
T. KUSANAGI

刺虹尊者平面和側面的頭部設計。

兵），還有定位為下級軍官的紅色戰鬥員（蟻屬・騎士）。但不是全身都是紅色，而是像紅色戰鬥員一樣，在黑色中加入紅色（笑）。這些標誌性設計象徵了「這是戰鬥員」（笑）。

【螞蟻尊者　蟻屬・王族】（25P）

出渕　我將蟻后的造型設定為帶有女形象的SM武裝修女（笑）。相當於螞蟻眼睛的部分確實都取自原版的顎門設計。造型組也將這個怪人做得非常帥氣。而且是造型優於設計，造型的眼睛雖然比較小，但我覺得這樣的比例做得更好。因為顎門的眼睛很大，我覺得非常幸運能將自己對生物的、對神祕主義的研究運用在不明生命體。

◉回顧『顎門』這一年。

出渕　簡而言之，我覺得很有趣。我覺得這是我的天職（笑）。之前都在設計超級戰隊，這是我第一次參與假面騎士，所以我非常開心能夠加入這項企劃。

【另類顎門】（22P）

出渕　這也當成怪人來設計。不過實際上在『假面騎士N・O』中就是怪人角色（笑）。嘴巴等造型在設計上也配合不明生命體的樣子，另外其他部分則可總結成一句話，這不就是假面騎士的樣子嗎？（笑）因為白倉先生對我說：「就照出渕先生喜歡的樣子設計吧」，所以我就依照心中的構想做出造型。不過既然是另類顎門，角和肩膀的徽章樣式、胸前中央的半透明部件，這些部件形狀不同於戰鬥員，做成橢圓形以示區別。

DESIGNER 02　草薙琢仁

◉在『假面騎士顎門』負責怪人設計的經過。

草薙　因為受到出渕先生的邀請而加入。我

【刺虹尊者　江虹屬・兜形】（19P）

草薙　這是我最先開始設計的怪人。我利用自己長年飼養虹魚的經驗，嘗試以鬼蝠虹和鰩魚為主題，設計出形似這類生物的怪物，不過似乎做得過於繁複。經過這次設計，讓我重新認識到設計不該造成動作戲的負擔。

【海膽尊者　海膽屬・饑渴】（20P）

草薙　主題為海膽，我不斷構思該如何設計。結果，自己還挺滿意的。

【魚尊者　南魚座・骨舌】（20P）
【魚尊者　南魚座・鋸齒】（22P）

草薙　形象源自棲息在亞馬遜河流域的怪魚，巨骨舌魚和食人魚。因為我覺得淡水魚比較適合，海水魚有點過於華麗的感覺。

【風之天使】（24P）

草薙　在我負責的螃蟹、海膽等水中生物當中，這是唯一以鳥類為主題的怪人，也是唯一的女性。設計上做出截然不同的形象，既美麗又高貴。

◉除了前面我們訪問的內容以外，是否還有未竟之語。

草薙　我在高中時曾和喜歡特攝片的同好，自行共同拍攝出8釐米的特攝片，並且在每年的文化祭中放映。對於進入高階影像學科的我來說，能夠在『顎門』參與「騎士怪人」的設計，實在是一件令人高興不已的事。

的Udespar和Sadespar。

【水之天使】（24P）

草薙　在上位者的不明生命體中，我試著讓計散發智慧和品味的感覺。雖然含有天使的形象在內，但必須和所謂宗教的天使形象保有一定的區隔。

◉關於不明生命體的概念和設計的方向。

草薙　在分配兩人設計的部分時，出渕的想法是他負責獸類、鳥類和昆蟲的主題，而我負責爬蟲類和水生生物的主題。我想是從各自擅長的領域出發，就能夠順利作業。另外，為了維持設計的一致性，由出渕設定的下巴，也就是AGITO，成了視覺上的共通點。另外，帶扣和胸前羽毛裝飾等共通造型則由我設計。

【刺虹尊者　江虹屬・帽形】（19P）

◉自己負責的每個怪人，在設計上的重點。

草薙　這點和動漫設計相同，看到自己的設計如同注入生命般鮮活躍動的樣子，真的是感動萬分。另外，我每次都非常感謝造型製作、演繹、表演，多虧其他人的協助，彌補了我設計上的不足。

◉在不明生命體設計方面，覺得有趣和辛苦之處。

【蜥蜴尊者　蜥蜴・右類】（22P）
【蜥蜴尊者　蜥蜴・左類】（23P）

草薙　主題是棲息在科隆群島的陸鬣蜥和海鬣蜥。在海陸兩區棲息的一對生物，宛如蜥蜴版

草薙　不明生命體既是兇殘的怪物，也具有純淨神聖的特性。我覺得虎鯨與海豚也有相同的感覺。這也促使最終水之天使的形象構思。

【虎鯨尊者　海怪・冥獸】（21P）

草薙　主題是形象帥氣的螃蟹招潮蟹，擁有左右不對稱的蟹螯。我特別留意要將設計集中在頭部，讓人視線落在胸部以上和臉部中，就能瞬間看出是螃蟹的樣子。我覺得應該設計得還不錯。

【螃蟹尊者　甲殼類・泛青】（21P）

◉回顧本部作品的設計作業。

草薙　這是一次非常有意義又難得的經驗。我期盼哪天能有再度活用這次經驗的機會。

『假面騎士龍騎／假面騎士555』怪人設計的世界

CREATURE DESIGNER INTERVIEW

篠原保的構思和創造，不但為平成假面騎士的譜系增添了絢麗繽紛色彩，還渲染出一片單色世界

訪問·撰寫◎SAMANSA五郎

DESIGNER
篠原保

CHAPTER01 『假面騎士龍騎』

●在『假面騎士龍騎』負責怪人設計的經過。

篠原 一如往常的某天，我突然接到製作人白倉（伸一郎）先生的電話。這大概是在『（超光戰士）山齊里奧』合作之後久違的聯繫。我知道『（假面騎士）顏門』是由白倉先生擔任製作，那時我身為一般觀眾觀賞劇場版時還曾想過，「真希望自己也能加入假面騎士的製作」。

●關於鏡怪人的概念和設計的方向。

篠原 我記得委託的內容，雖然只用皮套造型來表現，但是與主角締結契約的怪人有相同性質，也就是屬於相同世界觀的角色。無雙龍並沒有人類的外型，但鋼鐵巨牛明就是牛，卻有接近人類的外型，如果設定的世界可以接受這種表現形式，那就可以作成一次以電腦動畫呈現的敵人，我覺得是個不錯的想法。例如內心盤算著只要做一隻蜘蛛就是牛，卻有接近人類的外型，但鋼鐵巨牛明曾在CROWD共事的阿部（統）先生加入，這使我放心不少。正巧這個時候皮套造型，這使我放心不少。

PLEX，很幸運我可以透過他的關係，直接和『龍騎』的設計團隊交換意見。我從鏡世界的生物聯想到歐普普藝術，在表面設計了連續性的樣式，企圖透過這種錯視效果稍微跳脫出人類的全身像，企圖透過這種錯視效果稍微跳脫出人類外表，但是有時並不適合運用於主題生物，或是輪廓分量不如預期，讓我感到相當棘手。

●在鏡怪人設計方面，覺得有趣和辛苦之處。

篠原 雖然主題生物由我自己決定，但是不能和市面既有商品有所重疊，所以反而選擇了很普通、也非主流的生物，羚羊或野豬有點微妙，自己也在想這樣做下去有沒有問題嗎（笑）？造型做得非常好，但是用電腦動畫做出來的怪人就是有一定差距，這是我一直很在意的地方。雖然一般觀眾對此可能覺得沒有差別。

●自己負責的每個怪人，在設計上的重點。

【巨大蜘蛛】（27P／34P）

篠原 將第一個怪人設定為蜘蛛，應該是一種夢想（笑）。先不提這點，將蜘蛛選為第一種怪人，我將其設計成蜘蛛男戴著硬殼面罩的樣子。

【巨大蜘蛛·再生體】（27P）

篠原 對此我提出了一個想法，就是當他再次出場時，身體的一部分幻化為人形。一方面我希望之後可以視情況搭配電腦動畫，一方面這個設計還帶有實驗的意味。大家一看臉就知道，這是用過去的蜘蛛男（『假面騎士』第1集）為主題，不過以前我就想著：「假面騎士和修卡怪人系出同源，卻看不出彼此有所關聯，應該要重偏向某一方的造型」，由此想法描繪的草稿就成了這次設計的靈感。簡單來說，我將其設計成蜘蛛男戴著硬殼面罩的樣子。

【火山巨蟹】（28P）

篠原 首先決定將假面騎士Scissors的主題設定為螃蟹，也是與之締結契約的怪人。皮套怪人和電腦動畫製作的怪人差異在於，硬質感、輪廓，還有大小，如果要收斂成比例協調的人形，就必須讓主題表現得精巧又恰如其分。因此折衷設計成，在大大的螃蟹頭中，依照人類比例配置了機械造型的臉部，而且是張可清楚辨識的臉。儘管如此由

篠原 我記得一開始計畫只要替換頭上的角，這樣就能變成好幾種怪人。最初的想法是，將脖子設計得更長，拳頭伸長至下肢，讓整體跳脫人類的樣貌，但是我想一旦最初就以這個基準設計，後面作業就會越來越辛苦。而力求將設計方向轉回接近人類的外表。然而我沒想到竟然會有騎士（假面騎士Imperer）想跟這種怪人締結契約（笑）。在這個時候還有蠻多時間可以思考角的樣式，所以再次出場時，即便沒有接獲特別要求，我仍描繪了多種版本，並且請團隊從中挑選。尤其巨羚皇型怪人前仆後繼地不斷大量出現，所以巨羚皇就是融會了所有出場羚羊而完成的設計。

腳，其他用複製的就很輕鬆。因此配色也用黃色和綠色，以免與他人雷同。既然要做成非人類的外表，我打算多多運用可呈現整體樣貌的全身像，在身體放大骷髏頭的設計，從遠處看也散發邪惡的氣息。

篠原 我記得一開始計畫只要替換頭上的角，這樣就能變成好幾種怪人。結果做了2種怪人，並且用互補色的顏色配置來做出變化。當初的想法是，將脖子設計得更長，讓整體跳脫人類的樣貌，即計畫中的錯視效果，但是效果不如預期，即便主題是馬（苦笑）。

【萬兆羚羊】（28P）
【千兆羚羊】（28P）
【巨羚尼隆吉】（32P）
【巨羚皇】（32P）
【瑪鏃大羚羊】（36P）

於分量稍嫌不足，所以設計時放大描繪了上半身的輪廓，但實際造型仍稍微縮小處理。

【鋼鐵斑馬】（29P）

篠原 在設計羚羊系怪人時，曾考慮用部件替換的方式營造多種版本。這個想法運用在這個怪人上。馬的頭部會因為鼻尖位置大大影響外表給人的印象，但這時可以將黑色條紋運用在眼睛設計，所以整體外表頗為協調。因為是黑白配色，我的確也想當初始計畫中的錯視效果，但是效果不如預期，即便主題是馬（苦笑）。

【青銅斑馬】（29P）

【狂野豬怪】（29P）
【護盾豬怪】（33P）

篠原 這是我最早描繪的怪人之一，在大幅更改野豬外型的過程中，於兩側添加了大型板狀部件。我在負責設計的期間，除了巨大蜘蛛之外，還為所有怪人思考命名，所以對這些設計格外有感情。其中我特別滿意的就是這兩個怪人，想著既然為護盾，加強了防禦力，何不命名為護盾豬怪？從命名開始就自行將怪人系列化。

部，而且是張可清楚辨識的臉。儘管如此由盾豬怪？從命名開始就自行將怪人系列化。

計成十字的4根手指象徵蝴蝶。這是和死亡魔猴同一時期的設計，因此，將這個怪人的圓形眼睛配置在耳朵的位置，做出外型的差異。他在『（假面騎士）龍騎』以小士兵身分出場時我很開心。

騎士（『假面騎士DECADE』）的假面騎士Abyss（笑）。

【青空天牛】（30P）
【赤土天牛】（30P）

篠原　我之前也曾提過，這是我在成田亨先生過世時描繪的怪人，所以蘊藏了超人力霸王的設計。因為是男女成對，所以或許是超人力霸王的父母？不過聽說成田先生討厭彩色計時器，對於有人隨便亂加角和乳房也會很生氣，雖然他超級討厭這些設計（苦笑），但卻都是小孩子喜歡的造型，所以我想他不會計較。圓形設計，還長出奇妙的尖角。我並不是想表現叛逆，而是想表現「身為凡夫俗子的我，只能做出這些設計」。

【死亡魔猴】（30P）

篠原　我記得這時設計進度較為超前。因此描繪在設計圖中的巧思等說明內容，才能充分表現在本篇的作品中。雖然圓形眼睛的無機形設計讓人印象深刻，但是感覺似乎有類似的設計，如果這樣設計可能會變成類似眼鏡猴，設計出超大的眼睛。因此想將主題定為類似某個系列的某個怪人，如果這樣設計可能會變成類似眼鏡猴，設計出超大的眼睛。

【迅雷加爾多】（31P）
【暴風加爾多】（35P）
【幻影加爾多】（35P）

篠原　關於迅雷加爾多，收到的設計要求是希望利用斑馬鏡怪人改造，並且以鳳凰為主題。在這個階段，我應該還不知道假面騎士奧丁和黃金鳳凰的存在。我很苦惱該如何表現翅膀，原本在斑馬手臂的臂甲護具似乎還蠻好運用，所以予以保留，只將需求的元素集中設計在頭部。後來這得再次設計成暴風加爾多，為了設計出版本變化，必須添加令人印象深刻的主題，而從白頭海鵰獲取靈感，臉上用加爾多系列的共通元素，設計出相似的樣貌，再融合孔雀的形象，甚至參考了孔雀的配色。

【索諾拉布瑪】（33P）

篠原　因為在夏季播出，所以一下子就想到要選用的主題，並且決定選用蟬。因此從怪人會以音樂發動攻擊的形象，在設計中汲取了樂器的元素，再加上類似油蟬翅膀的細節，整體架構有一點像超級戰隊的怪人。

【獨奏蜘蛛】（35P）

篠原　原本的想法是在巨大蜘蛛的提案，而追加了大小和人等大的蜻蜓上普通人類的下半身（獨奏蜘蛛），後來變成要再追加2個怪人，變成蜘蛛軍團。大概是中間預算有增減吧（笑）！我接到的指示是為新增加的角色為女性。因此想著何不設計一個高挑的姊姊型（萊斯蜘蛛）和嬌小的可愛型（毒囊蜘蛛）（苦笑）。我想不論哪一個，之後或許都可以再改造成別的怪人，也可加入其他主題，例如蛹和章魚之類？結果並未使用。獨奏蜘蛛的顏色刻意使用了原本蜘蛛男的配色。

【轟鳴毒蜜蜂】（34P）
【轟鳴毒黃蜂】（34P）
【盛花毒黃胡蜂】（34P）
【冰霜之毒蜂】（34P）

篠原　我在製作這組怪人時樂在其中，一開始是三個一組，或許因為類似超級戰隊？因為會集體出現，所以設計成成分量明顯的輪廓，盡量不要過於強調細節。武器都在同一部位，但是各有不同的變化，讓人可以感受到其中些微的差異。主題為蜜蜂，所以我也明顯使用了大量的六角形樣式，就算臉部重新設計好幾次，也不以為苦。另外，當確定要以超級戰隊的形式設計時，我也很快做出決定，感覺上「追加戰士就要用金色或銀色」。

【瘋蟋惡徒／瘋蟋路者】（36P）

篠原　瘋蟋惡徒的名字是蟋蟀型怪人的暫定名稱，而他是Alternative（抉擇者）的契約獸。為了讓人更容易看出瘋蟋惡徒的臉部設計源自骰子（瘋蟋惡徒的日文名為サイコロ士，有骰子機器人的雙關含意），我將孔布滿整張臉。我有附註說明這是用來控制野生鏡怪人的機械裝置，從後腦杓可以稍微看見原本部分的臉。製作方只有摩托車型態的需求，並且很貼心地指示，可以用某一位騎士的摩托車加以改造，我非常開心地完成設計。變形後根本就是戰鬥電人查勃卡（苦笑）。

【深海錘擊者】（32P）
【深海堤壩】（32P）

篠原　這次的設計要求是一對怪人，一個為全新設計，另一個為鯊魚。我決定選用的主題是鯊魚，可以從身體呈流線型的狂野豬怪改造類似魚身的樣子，形狀則設定為極有特色的錘頭雙髻鯊。胸前的突出設計不利於動作戲，改造時原本想刪除，後來決定活用於輪廓造型中。因此添加上宛如魚鰭的握把，當成大砲使用。深海堤壩並未做成作勢咬人的感覺，而是將鯊魚牙齒的元素集中在雙臂和2把刀，身體則大量設計了象徵鯊魚鰓的縫隙設計。我沒想到會出現與他締結契約的象徵鯊魚鰓的縫隙設計。

【威斯鯤】（31P）
【巴庫拉鯤】（31P）

篠原　為了表現與烏賊本體無關、淡化觸腳的形象，將烏賊觸腳往後設計成威斯鯤，中途因為需要做出另一種版本類型，而描繪了巴庫拉鯤。或許從『神崎』士郎看出這是上下顛倒的烏賊，而從圖畫紙的另一端描繪出觸腳吧！我們就把這當成故事吧！

【膠態蠑螈】（31P）

篠原　我從形似忍者的形象獲取靈感，而決定將怪人設計成壁虎或蠑螈，我想可以讓他身後背著手裏劍。輪廓模仿壁虎的手掌，設

【幽靈水母】（34P）

篠原　因為是改造自膠態蠑螈，加上「這種身體只適用於黏滑類的生物」，而決定設計成水母。應該算綠海綿類的變種（笑）。大概只有讓人宛如麻痺的能力，而在手臂的前面加上電極般的觸手。

【萊斯蜘蛛】（35P）
【毒囊蜘蛛】（35P）

【刀面鬼】（37P）
【雷光騎兵】（37P）
【高速騎士】（37P）

篠原　我收到的設計要求是，這些怪人會集體出場，還會合體形成巨大的電腦動畫怪人。最後我決定設計成性質相異的龍，希望呈現出龍和龍對決的畫面，而選擇以Dragonfly，也就是蜻蜓為主題。雖然並未決定將龍騎留到最後（苦笑）。由此出現的群體就是幼蟲水蚤，另外我還有一個更進階的提案，而追加到巨大蜻蜓的上半身加上普通人類的下半身「假面騎士亡靈」（雷光騎兵），在臉部透明部件增加所謂「昭和的騎士」的突出複眼。雷光騎兵的後腦勺有蜻蜓，飛行時會出現光束翅膀，我利用蜻蜓可加入光束翅膀，非常靈活的部分（手和尾巴）呈現出明顯的造型對比，造型上沒有連接的前臂是用電腦動畫處理。

●關於怪人以外所設計的2名假面騎士和擬似騎士

篠原　關於假面騎士Scissors，不論如何像似騎士這種「砲灰騎士」，可謂是前所未有。故事才剛開始，雖說有13位，卻不知道是否還有騎士登場。因此沒有特別意識到是「假面騎士登場。在設計時抱持的心念是，「一位和主角使用相同系統的壞人」。選擇以螃蟹為主題是因為，考慮到可以將剪刀和甲殼分開當成武器使用。我記得將螃蟹頭配置在額頭後，不知道如何描繪身體，很苦惱要從何處擷取素材。結果也在胸部配置了類似螃蟹的意象（苦笑）。

假面騎士Imperer的設計要求是，騎士和千兆羚羊締結契約，可以操控所有的羚羊系怪人。我最先思考的是名稱，究竟要取名為Impulse（電擊），還是Imp（小惡魔）。這時恰好漸漸設定成類似惡魔或是詛咒的形象，臉的裂縫也很像圖騰設計。設計時使用毛料素材或繩帶固定盔甲，整體不使用機械類部件，構成較為粗獷的調性。整體的確呈現出有別於其他騎士的特性，因為後續登場的騎士也越來越少，有這種風格的騎士也不錯。在Alternative（抉擇者）和Alternative

由這部遊戲開始都以數位作業完成設計，而大量使用之前麥克筆未曾有過的顏色，我也質疑過這是否為數位化的壞處。

Zero（抉擇者零號）為「擬似騎士」的設計要求中，我還針對另外的設計提出，將螳螂型鏡怪人設計成人類外表，以及另一個類型截然不同的方案，結果成人類外表的提案雀屏中選。我記得騎士皮套和護具還營造加工的「人造感」。腰帶以颱風為主題，上面有套匣的插入口，左右不對稱，上下翻轉也能對應鏡世界的鏡像描繪。

●印象深刻的當時軼事。

篠原 『龍騎』的節目非常受到歡迎，讓我很自豪。久未連絡的朋友也寫信到朝日電視台表示「我有看喔」，我深深感受到受歡迎的程度。曾一度停止的怪人設計工作，因為這個關係持續了20年之久，我真的除了感謝依舊感謝。

●回顧『龍騎』這一年。

篠原 鏡怪人的質感，更具體來說因為PC材質會產生皺褶。究竟該如何處理才不會產生皺褶，或是即便產生皺褶也不顯眼，我記得我只在意這一點。其他最常煩惱的就是配色。

CHAPTER02

『假面騎士555』

●關於接續『龍騎』、連續2年負責怪人設計的經過。

篠原 一方面因為在『龍騎』後期就沒有鏡怪人設計的需求，所以在很早的階段就收到洽詢的企劃書草案。至今每年的設計都有不同，所以說實在的我自己覺得是否真的可以持續下去。白倉先生似乎對於邀請我參與鏡怪人題材的設計感到很抱歉，還跟我說：「下次讓你自由發揮」，不過我自己卻樂在其中。假設對方看到我的設計覺得不如預期，這會是我這邊的問題，我反而會覺得非常抱歉。

一開始思考的是如何表現動物的主題。『（假面騎士）空我』之後的騎士怪人，經常都以動物為主題，所以要從哪一個方向切入才會有耳目一新的感覺。後來想到從曾經死亡的切入點來表現，而決定以「動物的骸骨／骨頭」為主題。一口氣以這種形象描繪出草稿，描繪過程中也確立以「一身全白」的外表象徵「死亡和再生」的概念。後來，因為一些元素捨棄了骨頭的元素，但卻通過了我自認最難的一道關卡以「一身全白」。結果幾近完成的馬型怪人全面修改，我認為這完全是杞人憂天。

●自己負責的每個怪人，在設計上的重點。

【馬型操冥使徒】（39P）

篠原 首先他帶有阿波羅蓋斯特（『假面騎士X』）的形象（笑），接著將古希臘科林斯柱式的頭盔羽毛裝飾當作鬃毛，再順著頭盔輪廓構成鼻墊，完成馬頭的造型。身體基本上也效仿當時的盔甲樣式，身體共3處都有馬頭的設計，還加上處添加馬蹄形部件，我覺得可能有點太多（苦笑）。不過沒關係因為是反派主角。話說身為主角，我曾擔心這個「馬」的形象會不會有點呆萌？為了突顯特殊感，覺得或許設定成「獨角獸」也不錯，而所有的馬頭都長出角來。不過我完全是杞人憂天。普通型態的馬型操冥使徒，在輪廓上顯得較為圓弧，呈現優雅氣質，所以激情型態在弧度較大的部分都設計樣子。

【鶴型操冥使徒】（40P）

篠原 這個怪人也是，單純用「鳥」的主題。設計的想法為「這個人一定有自責的傾向，應該無法做壞事」，所以結花小姐奪去彎身往內深入，看來她也有積極的一面，應該卸下這些枷鎖。

【蛇型操冥使徒】（40P）

篠原 這個和當初的草稿完全一樣。也就是說，直接沿用蛇骨為主題的草稿。姑且試著將眼珠放進臉部凹洞中，但是太可怕了而沒有這樣做。和其他兩個人相比，為了營造較為通俗的氣質，而直接設計成穿著騎士外套的樣貌。其實在初期設計時應該是讓外套前面呈打開的狀態，但卻製作成能順利拉上的造型，或許是這個原因在劇中始終維持拉起的樣子。

●關於操冥使徒的概念和設計的方向。

篠原 初期就已經完成了操冥使徒的名字和配色。

●在操冥使徒的設計方面，覺得有趣和辛苦

篠原 在操冥使徒的設計方面，覺得有趣和辛苦，質，所以激情型態在弧度較大的部分都設計樣子。

※鐮肢（猶如蝦的手）展開就可以變成人類的手使用。

巨大蜘蛛的頭胸部細節。

萬兆羚羊參考圖

萬兆羚羊的頭部和手臂。

※這邊用鏤空設計

假面騎士龍騎 #22,23／迅雷加爾多・頭部參考

※內側為鏤空設計

迅雷加爾多的頭部。

※這邊可以用塗料上色（鐮蛛為綠色，內側為白色）

假面騎士龍騎 劇場版／刀面鬼・參考

刀面鬼的背面和側面。

※這邊塗綠

飛行時

一般時

假面騎士龍騎 劇場版／雷光騎兵・參考

成鋸齒狀，營造急躁的個性。

雷光騎兵的頭部細節。

【狼型操冥使徒】（40P）

篠原　劇中的乾巧不論是外表、個性還是行為，根本就像是一頭狼。這個角色受到大眾一致的認同。不過不是任何一個操冥使徒都可以變身成Faiz嗎？當我詢問讓乾巧擔綱「假面騎士」作品主角的原因時，他卻冷冷回道：「請認定成狼型」（笑）。然而我一下就理解他的想法，所以很快達成共識。頭部以越野賽戴的頭盔為基礎，身上處處都有象徵體毛的刀刃，給人無法靠近的白毛，我想從這裡尾巴可以看到些許柔軟的白毛，表現出乾巧內心溫柔細膩的一面。

【鰻魚型操冥使徒】（41P）

篠原　原本不是為了幸運四夜草描繪的稿件，而是打算當成既存稿事先提出，只是其中恰好有蜈蚣和鰻魚。所以我想分別設計成類似「請增加蝦和龍，我想你應該知道原因」的雙重人格，所以有兩種型態。結果收到聯絡表示：「請增加蝦和龍，我想你應該知道原因」，我並非因為知道原因，而是因為鰻魚本就比較偏向凶暴型態，我稍微修飾降低這個特性，以有種恢復原始狀態的感覺。當作一種類型變化的表現手法。

【蜈蚣型操冥使徒】（41P）

篠原　操冥使徒的設計就是會畫出大量的頭部草稿，這個怪人也是光想頭部就畫了無數的稿件，身體的部分則想設定成類似Wakkaman（『機器刑事』）的樣子。但是描繪起來非常繁複，讓我有點想逃避（苦笑）。其實我還是很認分地努力描繪，不苦……最後我還是考慮到做成造型更吉更辛苦……

【龍型操冥使徒 魔人型態／龍人型態】（42P）

篠原　因為收到明確的指示，這個怪人「有雙重人格，所以有兩種型態。真面目是小孩」，所以我想分別設計成有龐大身軀的戰士型（魔人型態）和奸詐腹黑的魔術師型（龍人型態）。當然也可以解釋為受到遊戲的影響，所以將巨大的部分表現更巨大，可怕的部分畫得更令人恐懼，盡量表現變身。劇中設定並非脫去盔甲後的身體，所以設計靈感來自小特有的純真且向凶暴型態。設計靈感來自小特有的純真且毫無節制，而是精神慢慢受到入侵後只留下龍上龍的身體（笑）。

【蜘蛛型操冥使徒】（42P）

篠原　我認為這是操冥使徒中，最令我苦惱的怪人，面臨嚴重的瓶頸。設計方向不是一般認知的強悍或可怕，而是類似小丑的形象，給人曾受到創傷的感覺，最後還是設計成有點可愛的樣子。如果只是一般跑龍套的怪人就算了，但如果是幹部候選人就另當別論。因此捨棄創傷的元素，修正為利落、偏向忍者的形象。一開始在頭上放了腳展開的蜘蛛，但是身體側邊也有蜘蛛，就顯得有些多餘，而在修改過程的同時，也將頭部改為毛狀髮型。但是應該要再設計得壯碩一些。

【龍蝦型操冥使徒】（41P）

篠原　這是經過追加討論後追加的怪人，其實如果是伊勢龍蝦，草稿中已經有只有頭部的設計。因此和製作團隊確認「可以用伊勢龍蝦的身形」，草稿中已經有只有頭部的戰士，並添加了女性的身體。因此龍蝦的臉部設計並未考慮到女性的身體。但是還是有將下巴修改得瘦一些，身上處彷彿做成串硬幣的金屬，則發想自伊勢龍蝦尖尖刺刺的樣子。

【象型操冥使徒】（43P）

篠原　原本在『假面騎士X』中，第2集才輪到巴尼克（象徵牧神潘的山羊型神話怪人）出場，但是在本劇中山羊型怪人已經出現過了，所以將這個怪人設計成擁有怪力的海克力士。他也是在半人半獸時，會變得非常巨大，而決定將主題設定為大象。大象只有微妙的差別而有不同的色調，但即便如此，在劇中因為從陰暗的隧道內出現，總讓人覺得「沒差啊」。象徵螳螂的鐮刀已經和身體融合為一體，和牛型的處理方式相同，設計成手持的武器。

【仙人掌型操冥使徒】（44P）

篠原　如龍子般的尖刺外皮和頭部形成雙重構造，藉此集中表現出角色的人體輪廓。造型如水乃伊男般有帶狀纏繞，並且在全身沾染茶色調的髒汙。若只做出輪廓差異，當鏡頭聚焦時很難看出差別，所以即便都是白色，也會考慮做出某種程度的色調差異，讓人得以分辨。

【螳螂型操冥使徒】（44P）

篠原　這和仙人掌型操冥使徒一樣，都屬於纖瘦的人類體型，但是下半身披上不覆展開的布料，藉此營造出不同的形象。身體各部位會因為質感而有不同的濃淡色調（苦笑）。即便如此，在劇中因為會從陰暗的隧道內出現，總讓人覺得「沒差啊」。象徵螳螂的鐮刀已經和身體融合。

【玫瑰型操冥使徒】（42P）

篠原　變身前的飾演者村井（克行）先生也曾公開表示，很多人都覺得好像「電腦黑魔」，其實我完全沒有這個念頭，腦中想的是光速超能人。他的形象正是小孩嚮往「自己變成英雄」的典型姿態。像村上社長這類的人會以為自己是行使正義的英雄吧！為了表現他的自戀，外表用玫瑰花裝飾。

【山羊型操冥使徒】（42P）

篠原　這也是半人半獸為原型的怪人，描繪的樣子類似希臘神話中的牧神潘，如果從原始神話涅斯的角度來思考，我覺得很符合於花形的定位而套用在他身上。山羊是一種很奇妙的象徵，帶有詛咒的意象，卻又富有田園詩意，看似柔弱，頭上的角卻又給人強悍的感覺。為了展現這個怪人沒著重於臉上覆蓋厚厚的圓弧展開的面具，身體則設計成簡潔不誇張的樣子。

【虎魚型操冥使徒】（43P）

篠原　我最初是想效仿出渕先生在『假面騎士V3』中，以『假面騎士X』中的豹和烏龜開始設計，才會想在這裡從『假面騎士X』的涅普頓開始著手。因為跳過了前一年（苦笑）。但是並不能直接用在主題中，所以既然和大海相關，就讓人聯想到魚。當然為了表現半人半獸，也曾考慮過使用「人魚」的設定。由於不會使用到色彩，我描繪出相當多細節。盔甲各個部件和相鄰的部件之間，以相當複雜的組合來構成，這是為了刻意做出不同於怪人的設計。

【牛型操冥使徒】（44P）

篠原　因為有3個怪人同時出現，所以必須著重於呈現每個人的輪廓差異。我利用從圓弧展開的牛角和背後到肩膀的分量感，極力讓怪人的外型顯得壯碩巨大。順著這樣的構思甚至想設計出很大的拳頭，但是如果連手也設計得很碩大會有些奇怪，所以將這個部分設計成手握的武器。看到鎖鏈連接的地方，會讓人想到鐵腕阿特拉斯。模仿加貓頭鷹的意象。

【烏賊型操冥使徒】（45P）

篠原　在一般人的認知中，長長的披風為教育人員或神官之類的角色，所以還是用從『假面騎』身分地位。臉部完全就是神官的樣子，較難看出所屬的主題，所以在身上各處配置了類似烏賊的部件，終於完成現在的樣子。

篠原　在一般人的認知中，長長的披風身分地位，所以若用在幹部階級以外的怪人身上，可能不太適宜，但是因為這個怪人為教育人員或神官之類的角色，所以還是用於虎魚型操冥使徒的形象。

【貓頭鷹型操冥使徒】（45P）

篠原　在穿戴防毒面罩和防護衣的人身上添加貓頭鷹的意象。描繪這樣身穿衣服的人的身上的設計。

騎士X』的涅普頓開始著手。因為跳過了前一年（苦笑）。但是並不能直接用在主題中，所以既然和大海相關，就讓人聯想到魚……『X』的部分只有第1、2集，並沒有打算完全延續下去。

但很有成就感，也是我最滿意的操冥使徒。起床可能會滿身是血吧（笑）！造型的質地堅硬又讓人聯想到虐待狂，還手持帶刺的鞭子。

【飛魚型操冥使徒】（46P）
篠原　這是改造自螳螂型操冥使徒。為了運用原本俐落的外型，考慮設計成旗魚或飛魚，最後決定設計成形狀更有特色的飛魚。全新的設計重點在於胸部到領子的部件是擷取水花飛濺的形象。

相當有趣。因為沒有太多型態變化，所以數量不多，但我想偶爾出現在群戲中，可為畫面增添變化。胖胖的手腳為外表增添趣味，也可輕鬆做出變化，但是因為裡面必須填塞東西，如果考慮到動作戲，就不能經常使用這樣的設計。

【聖甲蟲型操冥使徒】（45P）
篠原　從這個時候起，開始使用之前的存稿。如前面所述，準備了大量的頭部草稿，流程大概是從其中統整出樣式後，再思考身體造型。這個怪人也是如此，將甲蟲背後的圖案仿造成盔甲。這個怪人的主題為質感類似經過敲打的金屬，以及在關節部位加上毛料素材。蜘蛛雖然經常出現這類手法，但是在甲蟲的主題中很少使用毛類素材。

【蝸牛型操冥使徒】（45P）
篠原　這也是源自存稿，開始使用之前的輪廓比擬蝸牛，從隱士的形象發想成全身纏繞破布的造型。看起來似乎不是強悍，但是只要提早完稿，就可能成為經常運用的角色，所以也有機會出現在群戲中。

【問荊型操冥使徒】（46P）
篠原　一直盯著還沒決定主題就描繪的頭部，突然發覺：「好像問荊」（笑）。看起來很像虛無僧，所以開始描繪出類似和風裝扮的身體，但似乎和操冥使徒的形象不合，所以降低了和風要素。還好有趕上4月的播放。

【犰狳型操冥使徒】（46P）
篠原　在描繪大象時想到可以沿用在犰狳等身上。很順利就完成這個設計，即便如此，頭部、胸部、腰部和手腳以外都要改變，好像沒有太多所謂改造的優勢。頭部想設計成圓弧形，模擬出犰狳背後的部位設計出的風格。

【毒菇型操冥使徒】（46P）
篠原　這次很快就完成這個怪人的形象。利用原本虛無僧的形象，只添加了深草帽。或許很在意設計犰狳型操冥使徒時，增加許多步驟。這個時候，不打算用隱藏的手法，所以完全採用和風的風格。

【海參型操冥使徒】（47P）
篠原　這是改造自仙人掌型操冥使徒，為了消去原本帶狀的細節設計，花了不少心力。他和蟲型一樣都是類似龐克，非常努力……。原本是當成劇場版的小角色所提出的設計，因為沒有出現在劇場版而改在電視中登場，偶爾會有這樣的情況發生。原本的設定是小角色，所以不會擔心會不會太簡單。原本的設計中，本皮套的上半部覆蓋了半透明的服裝，在實際造型上刪去了這個設計。

【蟲型操冥使徒】（47P）
篠原　這個怪人的外表是刪去賊型操冥使徒的裙子和披風，再加上新設計的頭部。想呈現和原本紳士樣貌截然不同的龐克感，臉部完全設計成骷髏頭，表面爬滿蚯蚓。身體有鐵絲刺網纏繞，聯想自「蚯蚓可能居住的地方」。

【劍魚型操冥使徒】（48P）
篠原　這是沿用自設計飛魚型操冥使徒時曾構思過的旗魚提案。不是改造而是全新的設計，所以身體有劍狀的部件，基本的構造和飛魚型操冥使徒相似。肩膀有類似水花飛濺的設計。

【獨角仙型操冥使徒】（49P）
篠原　獨角仙改造自聖甲蟲型操冥使徒。整體呈現日本甲冑的風格，頭盔變成如烏帽子般的樣式，肩膀的鎧甲也配合頭盔造型變成超長大袖。大腿和腰部也都添加了鎧甲，意外地花了一些功夫。

【鴿型操冥使徒】（49P）
篠原　原本幸運四葉草就是以電腦黑魔團（『電腦奇俠01』）為設計主題，並且模仿了其中的人員配置，就是依照藍色鱷魚型操冥使徒，這次改造自鱷魚型操冥使徒，就在設計主題中，用細節添加來處理。

【藤壺型操冥使徒】（50P）
篠原　我想這是改造自蛙型操冥使徒，大象。外型設計確實轉用於其他怪人的設計。狂鶴的想法，雖然實際上中間還加入了天狗（笑）。爬蟲類和鳥類相容性很高，鱗狀……外型設計成美式足球員的樣子，武器足球，形成有些不協調的結構（苦笑），存稿快見底了而處於焦急趕稿的狀態。

【蠍子型操冥使徒】（47P）
篠原　將虎魚型操冥使徒肩膀的突起設計當成蠍子夾鉗，胸部當成身體，就成了蠍子。再和同樣帶有蠍子形象的頭部合體就完成設計。明明就是蠍子，卻少了最具象徵的尾巴為基礎來構想，這點很少見，可能當時正同步處理一連串的劇場版作業，所以沒有太多時間處理。

【海豚型操冥使徒】（47P）
篠原　這是改造自蝸牛型操冥使徒。他是一個亦正亦邪的角色，內心猶豫就表示還有良心，所以選擇了不太有邪惡形象的破布為主題。我覺得其實還脫去破布，添加流線型的部件即可，但是其實還脫去改變多了。醒目的白色圓球發想自海豚秀的表演。手臂的環圈和醒目的白色圓球發想自海豚秀的表演。手臂的環圈和放。

【兔型操冥使徒】（48P）
篠原　在設計狼型時，就遇到這道課題：「如何不用毛料素材來表現毛茸茸的樣子」。我曾考慮用編織樣式來表現材質紋理。想嘗試運用這種手法而選擇了兔人。一般呈現毛茸茸的部分全都使用前述的，扁平的耳朵像是編織圍巾一般往下垂，或許沒考慮到這一點（苦笑）。臉基本上以兔子為基礎來構想，但是看不太出來。

【蛙型操冥使徒】（48P）
篠原　話說我還沒有嘗試過軍事造型，而決定以特殊部隊的潛伏人員為形象設計這個怪人。身體描繪成深淺灰色的迷彩圖樣，這點常見於兩棲類的表皮而選擇以青蛙為主題，再和高領毛衣組合成頭部。難得出現武器槍，相連的球體源自青蛙蛋的樣子。

【鍬形蟲型操冥使徒】（49P）
篠原　鍬形蟲是全新的造型，和獨角仙是一對。這裡特別以標準鎧甲為基礎設計，一如文字所述，造型利用前立比擬鍬形蟲大顎，刻意往後翻起的大袖則強調出尖刺般的輪廓。

【秋葵型操冥使徒】（50P）
篠原　我們曾在小學館『一年級小學生』雜誌上徵選操冥使徒的作品，這是將優勝作品稍微修改後的怪人。挑選時我還與會列席，除了先由編輯部挑選數十件候選作品，我還看了所有參加徵選的作品，這是考慮了設計想法和繪畫能力來挑選的結果。順帶一提，描繪的小朋友是上幼稚園的小女生。以獲選者描繪的輪廓和大致的部件構成，基礎重新繪圖，再添加突然想到的登山元素，依照以上素材將各部分具體描繪出來。我覺得突然想到的秋葵黏呼呼的特性轉換成網狀的效果還不錯（笑）。提醒一下，同一集數（第39集）中出現的樹獺型操冥使徒，不是我設計的喔！雖然沿用了蚯蚓型操冥使徒的身體

【椿象型操冥使徒】（48P）

【章魚型操冥使徒】（49P）
篠原　填補了所有原有的網狀圖紋，所以難以辨識這是由兔型操冥使徒改造而成。提到章魚，通常會設計出極具特色的觸腳，但這裡卻刻意隱藏，而將重點放在急速出拳的形象，看起來就會像練習拳頭用的手套，但是放大拳頭，看起來就會要求突顯拳頭的設計，所以只利用大拳

枝，所以設計成水槍，還背負著鋼瓶。相連的球體源自青蛙蛋的樣子。

體

【傘蜥蜴型操冥使徒】（50P）

篠原　這是改造自劍魚型操冥使徒，領結式的胸前和燈籠狀的大腿等都是在蜘蛛型操冥使徒中未採納的小丑元素。即便轉為他用，也修改成具貴族風或類似王子的形象，但我不記得為何想將傘蜥蜴設計成這樣。

小蝙蝠翅膀。

【蟹型操冥使徒】（50P）

篠原　這是很前期描繪的草稿，一直沒有機會使用，而好好保存著，或是說就一直放著。閱讀劇情之後，覺得也太符合其中的形象。瞬間想起這份草稿，並且毫不猶豫地決定「就是他了！」。雖然沒有螃蟹，但是他在劇中會被人類大肆改造，所以完全看不出來是螃蟹，只因左手臂有大大的剪刀而設定為螃蟹，右半邊偏肉身的部份加上甲殼類的質感，以便和左半邊有大的差異感，結果還是決定不添加。因此完全看不出來是螃蟹，所以應該不會有太大的問題。

【蝙蝠型操冥使徒】（51P）

篠原　製作方突然告知「這是最後需要全新設計的怪人」，那時我還以為後面還需要5、6個怪人，正感到焦躁不安（苦笑）。正想著要選用哪一個特別的主題，結果選擇了蝙蝠。蜘蛛和蝙蝠對假面騎士而言都具有特殊意義。我曾想過類似佩帶「拔刀」的居合道大師，或決定設計成槍手、並且用棒球選手比擬蝙蝠的外型。我從『（忍者戰隊）』起十多年來一直想創造「身體的設計卻一波三折」，雖然一下子就遭到駁回，終於在這一刻得以實現。話說想往身體用斗篷象徵蝙蝠翅膀之後，為了讓大家集中於頭部的蝙蝠特色，只在手腳裝飾上看似流蘇設計的小蝙蝠翅膀。

【珊瑚型操冥使徒】（50P）

篠原　這是改造自獅子型操冥使徒。一方面在設計蝙蝠時已經盡心力，所以沒有多想，只好靠著重複原本就有的流蘇狀部分，設計成類似（『歸來的超人力霸王』的古代怪獸）團加或是雷鬼髒辮的樣子。直到快完成之時也還沒選定主題，整體而言偏南洋風，但是覺得好像「沒有格」，所以就定為珊瑚。而只將眼睛周圍重新描繪出珊瑚的意象。

【蝴蝶型操冥使徒】（52P）
【鵜鶘型操冥使徒】（53P）
【野豬型操冥使徒】（53P）
【天牛型操冥使徒】（53P）
【長頸鹿型操冥使徒】（53P）
【駝鹿型操冥使徒】（53P）
【鼴鼠型操冥使徒】（53P）

篠原　身體全部都是共通設計，用頭部和幾種胸前部件區分每個怪人。每個怪人的頭部也都源於基本形狀。感覺就是盡可能地描繪，畢竟也沒有表明總共需要幾個怪人。不好意思，老是說著相同的話，我為了不要太費工，從之前提到只描繪頭部的存稿中，挑選幾張傳統類型和輪廓有特色的操冥使徒的樣式，經過考慮後完成設計。蝸蝓型操冥使徒沿用了蝸牛的造型，所以並未描繪成稿。

【操冥使徒之王】（52P）

篠原　「我想反向呈現出，Faiz之所以有這種樣貌，都是因為他們侍奉這個王。」外表類似假面騎士的操冥使徒成了最終大魔王。主題為飛蝗。相信大家都已經看出來，我將曾構思成乾巧真面目的操冥使徒，修正成接近Faiz的樣子。還好沒有白費工夫（笑）。困難的部分在於相當於光子血液部分的處理。考慮過做成透明部分件然又讓其發光（不可行），或是只在這個部分做成「紅色」，後來突然發現因為以騎士為主題，所以為了顯得有些簡單乾淨，而決定設計出鱗狀模板，以增加一些線條。

【獅子型操冥使徒】（52P）

篠原　因為是只在電影中出現的末知角色，所以將臉設計成一眼即能辨別又近似人類的結構。添加當作鬢角的鰭狀設計，一開始在頭部並沒有所謂的鬢角，我覺得若是設計類似獅子頭的長鬃毛，就一定要在胸前放上一張獅子臉（笑），其他部分則統合成「非洲戰士」的形象。

【板齒犀型操冥使徒激情型型態】（53P）

篠原　設計要求和前一年一樣，用電腦動畫設計劇場版特有的巨大敵人。因為不論如何操冥使徒都是由人類所變，所以我想應該不會變成怪獸。因此決定解釋為操冥使徒的部分身體會讓能力暴走，而變成超級巨大化，因此增加了無法變回人形的藉口。為了表現出有特色的輪廓，我想可以添加巨大的角，以絕種的板齒犀為主題，這個犀牛的角中隱藏了失去的自我的人類樣貌。變成四隻腳行走的狀態，骨骼結構還是盡量往人類的架構下。我覺得除了頭和手腳等以外也要有活動的部位，而增加了脖子側邊往下垂落的鏈狀。隨著移動搖擺的造型還不賴。

●回顧『假面騎士555』這一年。

篠原　我覺得顏色真的很重要。畢竟開始進入設計時，有人提到「沒有區分出顏色的細節顯得沒有意義，所以也沒有添加的需要」（苦笑）。即便如此，我仍堅持不要有色彩，這也讓我在動物主題的表現上深感受限。當然造型概念和技術逐年進步，表現的類型也更為廣泛，但是只從「真實重現」的方向來評價作品顯得有些無趣。因此即便一次也好，我想試著在同一主題中，放棄追求質感，而只展現存在其中的「意義」。當然我有覺悟，在這一整年的設計中，作業時不但會拉高設計比重，而且不只造型，還會造成拍攝和燈光等全體工作人員的困擾，因為每天的日子既充實又難忘，我甚至從未有如果下次還有機會的念頭，因為每次都當成最後一次全力以赴。

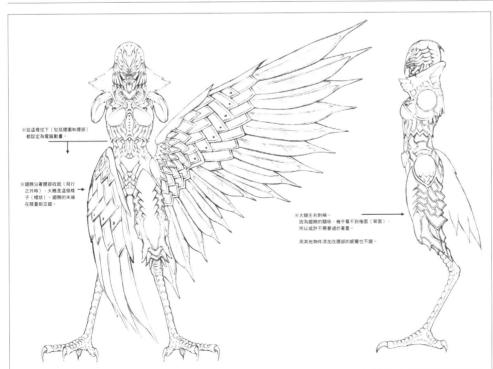

（鶴型操冥使徒飛翔型態的設計。在電視版中，必殺技只演出從大腿散發翅膀狀的光芒，但是在劇場版的激情飛翔型態中，會變化成這個翅膀和鳥爪。）

『假面騎士劍／假面騎士KABUTO／假面騎士電王』

韋澤靖將「熱愛」化為輪廓和細節，鮮活勾勒出無法抹滅的假面騎士怪人

怪人設計的世界

訪問、撰寫◎SAMANSAI五郎

探究

韋澤靖的假面騎士怪人設計

在平成假面騎士系列的怪人設計中，已逝設計師韋澤靖扮演了極為重要的角色。他透過視覺風格強烈的生物樣貌，創造型態多樣的怪人。對於平成假面騎士譜系的拓展，韋澤靖功不可沒，這點時至今日依舊無庸置疑。他和篠原保同樣在系列第一期擔任3部作品的主要設計師，雙雙貢獻出精彩絕倫的表現。

本篇將依據韋澤靖生前採訪的內容，回顧「不死者」、「異蟲」和「異魔神」的設計概念和重點，以及他對「怪人」的偏愛，希望有助於大家追憶韋澤靖對怪人設計的講究和該領域的藝術成就。另外，除了韋澤靖之外，篠原保和飯田浩司也分別設計了一個不死者怪人，我們也將一併介紹他們的設計想法。

CHAPTER01
『假面騎士劍』

DESIGNER01
韋澤 靖

●不死者一身漆黑的原因。

韋澤　因為之前操冥使徒的石像風格（單色調），大獲好評，所以我興奮地想著：「用黑色、鉚釘（飾釘）的設計應該很不錯！」而將設計方定為以皮革為基礎的龐克風格。其實初期我很節制地添加鉚釘等鐵類裝飾，但是到了蝗蚣（蜈蚣不死者／56P）開始使用大量的拉鍊、鍊條和釘板比擬成列密布的蜈蚣腳……，然後這類裝飾就慢慢增加，越加越多（笑）。構思作品中的怪人架構是件大工程，相當耗費心神，我想篠原保在這部分應該用盡全力，絞盡腦汁，那個男人真的很不簡單（笑）。操冥使徒全身都遍布著主題線索，我每次解讀時都覺得充滿樂趣。大家不覺得蛇型操冥使徒身穿皮革外套很帥氣嗎？另外，牙血鬼也很令人驚豔，充滿藝術價值。我覺得操冥使徒和牙血鬼絕對稱得上是藝術品，而且這絕非溢美之辭。我個人相當敬佩篠原保。因為我就只是用很一般的手法描繪怪人。我不不過很盡情地畫著自己喜歡的題材。反過來說就是，我不畫我不會畫的動物（笑）。我很不擅長描繪偶蹄目的動物，野牛（野牛不死者／60P）這類看似強悍的動物畫起來還可以，但是我真的不知道要如何將鹿之類的動物畫得有型，所以我請篠原保幫忙描繪了駝鹿（鹿不死者／55P）

●終極暗黑英雄「Joker」。

韋澤　我在Joker（63P）身上揉雜了相當多的元素。這是相當於電腦黑魔的角色，類似所謂的暗黑英雄。我描繪時想著希望他能大受歡迎，幸好成為大家喜歡的角色（笑）。在設計上我以撲克牌的小丑為主題，再加入由小丑帽化為天牛的元素，而且又在膝蓋稍微添加了骷髏頭裝飾。實在是難以自制（笑）。其實除了Joker，只要有機會我就會加上骷髏頭裝飾。既然是「不死者」，這樣的設計不是很呼應主題嗎？

●改造實驗體的主題。

韋澤　這是為了致敬歷代假面騎士幹部怪人的設計。第一個設計（改造實驗體D／61P）是很單純的人體試模型，接著做成偽假面騎士（改造實驗體F／64P）、蓋爾修卡大首領（改造實驗體B／64P），最後（改造實驗體G／64P）則是黑撒旦（『假面騎士Stronger』）（笑）。後來雖然不是改造實驗體，不過水母怪人（水母不死者／62P）則是致敬了影子將軍（『假面騎士Stronger』）。這是我在最初會議時帶去的一張發想描繪，從中塑造的怪人。劇中出現的樣貌是以此為依據重新修改，添加了許多細節。影子將軍添加了許多細節，既可怕又超級有型。石森先生好像是從逃離猩球中，滿身血管的變種人獲得啟發，不過他用面罩覆蓋，讓造型兼具高貴和狠辣的想法非常棒。大家是不是覺得加了面罩很不錯？還是沒這麼一回事（笑）。畢竟假面騎士『劍』是我第一次設計騎士怪人，我真的超級開心可以參與不死者的設計，我已經將我這32年間累積的功力，全數施展出來（笑）。

DESIGNER02
篠原 保

●在『假面騎士劍』負責主要設計師的始末。

篠原　最初和製作人日笠（淳）先生會面討論『劍』的企劃內容時，他曾向我詢問：「韋澤先生偶爾也會接這類電視製作的工作嗎？」一聽到他的疑問，我連忙回答：「我想他一定願意承接這個工作」，雖然我

●只設計一個不死者的經過。

篠原　我有和韋澤先生一起出席最初的企劃會議，因為他說會緊張。那時我毫無準備，內容完全展現出「屬於韋澤的世界」，所以我想包括在場的所有人員都一致認同，已經沒有我插手的空間。雖然散會時日笠先生對我說：「篠原先生你也要設計喔」，但是我以為那只是客套話（笑）。結果製作方還真的向我邀稿，我反倒感到驚訝。我並不知道韋澤先生不擅長鹿之類的動物設計。

J'S UNDEAD BUCKLE

・A＝JACK・BLACK
・B＝QUEEN・SILVER
・C＝KING・GOLD

JQK
1234567890

『假面騎士劍』中不死者的徽章，設計在腰帶的帶扣。

CHAPTER 02 假面騎士KABUTO

DESIGNER 03

飯田浩司

●只設計一個不死者的心境。

飯田　只設計一個不死者，我對於不死者的設計要領依舊一知半解，我記得自己是先交出設計後，等待韮澤靖先生的指示。

●自己負責的怪人，在設計上的重點。

飯田　看了本篇初期出場的怪人，我對於不死者的設計要領依舊一知半解，我記得自己是先交出設計後，等待韮澤靖先生的指示。

●回顧不死者的設計作業。

篠原　我自己現在回過頭看不死者怪人會覺得很遺憾，因為再也無法見到如此精彩的作品，除了韮澤先生，沒有其他人可以勝任這項工作。所以即便只有鹿和斑馬混入其他人的設計，我也覺得很礙眼，應該還是要請韮澤先生設計。雖然他說著「我不會畫可愛的動物主題的！」而將案件分出時，韮澤先生顯得可愛又可憐的樣子……但我還是覺得可惜啊！

自己負責的怪人，在設計上的重點。

【鹿不死者】（55P）

篠原　看了韮澤先生的設計，我對於該如何真正進入設計作業得很遺憾，因為再也無法見到如此精彩的作品，除了韮澤先生，沒有其他人可以勝任這項工作。所以即便只有鹿和斑馬混入其他人的設計，我也覺得很礙眼，應該還是要請韮澤先生設計。雖然他說著「我不會畫可愛的動物主題的！」而將案件分出時，韮澤先生顯得可愛又可憐的樣子……但我還是覺得可惜啊！

●以自身造型作品「蟲蛹」為主題的蛹體（83P）。

韮澤　那是在我過去的造型作品中，以蟲蛹，也就是以「閃電人」蛹人為主題的設計。原本作品中的蟲蛹，手指從自己的眼睛穿出，身上並沒有腳，而為了劇中的動作...

●回顧不死者的設計作業。

飯田　看了韮澤先生的設計，我總覺得如鹿臀般的質感。但是這個時候我總覺得有種漂亮的地方是，在肩膀露出的可見部分呈現如鹿臀的地方。這樣聽起來似乎是種漂亮的估量做法。但是最佳做法。

所以我想透過設計圖表達，交由韮澤先生評估最佳做法。這樣聽起來似乎是種漂亮的說詞，但我內心的真心話是：「你應該懂的，就放過我吧」！

DESIGNER

韮澤靖

●「異蟲」的設計概念。

韮澤　一開始製作人白倉（伸一郎）先生告知我主題為蟲時，大概只提到了異蟲。他說：「你很喜歡昆蟲，所以沒問題的」，我卻向他提出：「幹部怪人可以加入甲殼類的主題嗎？」因此招潮蟹異蟲的元素是螃蟹，招潮蟹手下蝦異蟲（89P）運用的元素就是螃蟹，鱟蝦蟹異蟲（91P）是鱟，螯蝦異蟲（92P）是螯蝦。話說最後出現的幹部怪人蟬，不過我完全當成蟬蟲在設計（笑）。

【斑馬不死者】（56P）

飯田　草稿設計時只有一個很模糊的形象，真正進入設計時變得有些吃力。雖然參考了斑馬『電腦奇俠』的模樣，依樣畫葫蘆地描繪出手持武器的樣子，但是我卻不知道該如何將武器運用於戲中。

●回顧不死者的設計作業。

飯田　韮澤先生設計的世界實際又具體，其中的一切都讓我覺得既酷又帥。

●即便如此大量添加了喜愛的骷髏頭設計，像在致敬過去的怪人

韮澤　跳蚤異蟲（85P）簡直就是跳蚤骷髏頭，「變身忍者嵐」。我還在胸口加了血，我可不打算繼續糾結這一點，反而想直接交稿。畢竟模仿韮澤先生就僅止於模仿的程度，絕對不可能真的超越韮澤先生，雖然他提出（笑）。但是我這樣做卻惹怒了篠原。雖然他說：「不要這樣設計」、「必須開發新的元素」，但我就是很想呈現這樣設計。另外，這次我沒有像設計不死者時那麼誇張，相當克制。但是「卑鄙」的做法，極少使用。對此篠原覺得是「（魔法戰隊）魔法連者」最後的終極大魔王（絕對神闇魔）不就有大量的骷髏設計？如果要克制，就會變成那樣喔（笑）！因此太限制骷髏頭的設計，有害精神健康喔（笑）。更何況異蟲有擬人的能力，我覺得可以加入骷髏頭。至於蒼蠅異蟲（86P），我有三考慮，然後試著將設計放入紅色面罩中。只是才設計過不死者，現在又用這個手法設計（笑）。

DESIGNER

韮澤靖

●東映最受歡迎的明星怪人「桃太洛斯」的誕生。

韮澤　桃太郎和赤鬼在自助餐喝咖啡」，但我聽得一頭霧水（笑）。

●「異魔神」的設計概念和在第3部作品開闢的新境界。

韮澤　因為受限於「童話」的設定，和之前2部的設計走向截然不同。一開始雖然還沒決定異魔神這個名字，奇妙的是，定下這個名字後，靈感源源不絕。我曾隨口問道：「○○詛咒如何？」白倉先生回覆：「不是這個路線」（笑）。決定異魔神的主題後，我覺得像舞台劇的烏鴉角色等，這類將動物擬人化的服裝應該很適合童話的調性。因此，對我來說，並沒有在異魔神的設計獲得解放的感覺。大家應該很有感覺我相當收斂。不過，在設計不死者時已經為所欲為了解取報酬嗎（笑）？

●即便如此，讓蟲蛹長出手臂和腳。因為在設計中加入了骷髏和骸骨的主題，所以對於有人認為這是在致敬修卡戰鬥員，我並不感到意外，但實際上並非如此。而這也不代表我手邊的存稿都已經用盡（笑）。

●韮澤靖的怪人是用「熱愛」設計而成。

韮澤　這對我來說，真的是夢寐以求的工作，有人讓我盡情設計小時候就很喜歡的假面騎士。一開始也說過，我已經使出渾身解數，釋出我積累的所有想法。因為豹不死者『57P』的盔甲就像豹子（笑）？因為螳螂型異蟲（螳螂的異蟲／87P）也很像第一個螳螂怪人螳螂男（『假面騎士』）。這就是為何我會提到真的可以

●個人特別滿意的設計。

韮澤　答案可能會讓大家感到失落，我最滿意的是鼴鼠不死者（59P）。雖然乍看類似戰鬥員的怪人，但是眼睛有鑽頭，或許這該不適合兒童節目的設計深得我心。相反的JOKER、蜈蚣那樣完全放膽設計，當然從另一方面來說也是我很喜歡的設計。

●像在甲蟲標誌（笑）。但是我這樣做卻惹怒了篠原。雖然他說：「怎麼不明白呢」？我朝這個方向實行，但這次轉為收斂簡化，其中所需的心力和時間讓我在設計異魔神時獲得很大的感觸。例如為了將道路標誌轉化為有效的圖示，以便讓人一目瞭然，這類設計在簡化的過程需要花費不少時間。異魔神的設計近乎這類作業，並不是單純的繪圖的作業，至今的作業都朝寫風格，也一直（笑）。

●個人特別滿意的設計。

韮澤　跳蚤異蟲（85P）。我還是跳蚤骷髏頭，「變身忍者嵐」。我簡直就是跳蚤骷髏頭，我可不知道會有甚麼效果（笑）。另外，在火焰的部分，我想像黑色肌膚配上紅色火焰的紋路，不動明王是黑色肌膚配上紅色火焰的紋路，所以我反過來做成黑色的赤鬼（笑），而臉這是會把紋路做成黑色的可愛惡魔之類的元素，大概就只用火焰刻紋的元素，我可不知道會有甚麼效果（笑）。可愛惡魔之類的元素，大概就只用火焰刻紋在身上寫下「MOMO」的字樣。因此憑聲音和動作竟然就翻轉了外表給人的印象，令我驚艷不已，也讓我獲益良多。

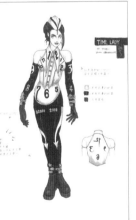

在『假面騎士電王』除了怪人之外，常設角色直美（上）和劇場版客串角色「牙王」（下）的服飾設計。

青木哲也

CREATURE DESIGNER INTERVIEW

「假面騎士響鬼」怪人設計的世界

由妖怪化為巨型怪獸和等身大怪人的全新主題，展開《魔化魍》的世界

訪問・撰寫◎CHAINSAW BROS.（SAMANSA五郎・gigan山崎）

青木哲也

● 參與『假面騎士響鬼』的經過。

青木　這時我已經離開特攝部門，所以好像是從旁協助的形式加入。我記得參加當時，響鬼的設定都已經定案。

● 關於魔化魍的概念和設計的方向。

青木　和古朗基族（『假面騎士』空我）的時候一樣，我自己心中尚未摸索出明確的方向，所以最初好像是自由描繪出類似草稿的設計後才提交出去。我想就是在這一來一往、修修改改的期間，我漸漸從高寺（成紀）先生的反饋彙整出設計的概念，也就是在怪人身上結合各種形似妖怪樣貌的動物。後來的作業模式變成，在我可以理解的情況下，將高寺先生提供的訊息一點一點放入定稿中，有時即便自己覺得行不通，還是會將有所遲疑的稿件交出去。若因此收到高寺先生退回的反饋草稿，那就再幸運不過了，因為這樣的作業最快速（笑）。但是不同於古朗基族，這次還可以使用電腦動畫，設計可以不受限於人類的輪廓。這點或許是讓設計有趣的部分，又稍微輕鬆的部分。

● 自己負責的每個怪人，在設計上的重點。

【土蜘蛛】（69P）

青木　雖然是蜘蛛，但是製作方好像有提到希望帶入老虎的形象。最後我用黃色和黑色的條紋色彩帶入相關性。蜘蛛腳從小屋突然冒出，四處走動的場景，出現在我一開始大量描繪的草稿中，後來直接獲得採用。

【怪童子和妖公主】（69P等頁面）

青木　這些怪人的設計和土蜘蛛同時並行，直到定稿之前依舊歷經艱辛。我記得前往東映描繪時，高寺先生就在旁邊從中指導直到深夜。雖然部分造型有變，但是基本上沿用相同的皮套，我想這是一開始就決定的事項。因為部分的調性，而加入了類似和服衣領交疊的設計。至於為何要有圍巾，應該是想強調他們近似人類的身分。不過這樣的設計意外地有點類似古朗基族。有眼睛，也有嘴巴，只有部分變化成怪物的樣貌，基本上他們就是人。換句話說，如果把『鬼太郎』中的塗壁當成魔化魍，童子和妖公主應該就是鬼太郎。擁有類似人類的樣貌，比起其他的妖怪也是高出一個等級的存在。這個部分在直到定稿後，我才開始設計。不過在這些設計映描繪時，高寺先生就在旁邊從中指導直到深夜。

點。通常超厲害的角色會長出大量尖刺，讓得應該是個魔化網也不是走這個路線。因為認真說起來，他就只是一個巨人。另外，天狗（第28集等級數登場）是改造自山彥的怪人，雖然我畫了數張設計圖，但並沒有完成定稿。因此是由造型組在現場思考完成的怪人。

【山彥】（70P）

青木　在決定不使用電腦動畫，而是製作成造型後，我才開始設計。因為我想展現前所未有的怪物樣貌。若依照過往怪人的角色，他們就是負責和騎士戰鬥，但是這次主要的敵人是魔化魍，所以他們是魔化魍生出的怪人？還是魔化魍飼養的寵物？不過好像兩者皆是。因此我曾自我檢討，自己未能將設計充分展現在設計中。或許應該讓他們顯得更強悍一些，不過因為他們並未直接參與戰鬥，而比較類似後方支援的角色。身體細節受限於人類的輪廓。還是山彥化為鸚鵡學舌的發想來繪製草稿，而最終設定調為又像直立人又像山男，又像是超人力霸王的傳說怪獸「烏」。但究竟是甚麼樣子？外表並沒有明顯的怪物眼中會是甚麼樣子？真的能讓人感到可怕？有厲害或很強的怪物也不會輸。我一直從玩具商的想法思考，這個怪人究竟該如何應戰？另外，劇中在各地的感覺嗎？我在繪圖的階段一直很在意這一個怪人究竟該如何應戰？

【蟹坊主】（70P）

青木　誠如大家所見，在這類作品中，蟹坊主也只是隻普通的螃蟹，稱不上特別（笑）。因為就算依樣畫葫蘆地將口吐泡泡的樣子移植在設計中，看起來就像是超級戰隊系列的怪人，所以為了追求真實感，究竟該如何是好？我甚至提過，還是乾脆拍出真正的螃蟹？事實上，嘴巴的完成圖就採用了真實螃蟹的樣子。不過也不能從頭到尾都挪用真實螃蟹形象，所以讓蟹殼的部分浮現宛如臉的設計。我想這個部分就可以表現出他並非單純的巨大生物而是妖怪。至於背後會設計藤壺，應該是想到當假面騎士騎在背上而真正螃蟹的樣子。不過這個發想構思而成。由這個發想構思而成。

方現身的蟹坊主，顏色都不相同，但是我記得應該沒有特別要求我設計出各種顏色。只是因為在電腦就可以更改顏色，所以我一開始設計了幾種顏色版本，當成顏色討論的參考資料，所以可能是使用了當時討論的資料。

【一反木綿】（71P）

青木　我覺得這個怪人讓我苦思良久。我認為高寺先生想要創造一個全新的妖怪形象，而且要完全不同於水木茂先生的妖怪。但是另一方面，在大家根深蒂固的認知中，妖怪的長相就是水木妖怪的樣子，所以魔化魍擺明就會被拿來和水木妖怪相互比較，讓人備感壓力。如果太像大家熟知的「一反木綿」，就不是高寺先生要求的一反木綿。那麼，究竟要從何處表現一反木綿的特徵？提到一反木綿，那就是一條飄動柔軟的布，如何不使用布以外的物件，表現飄動柔軟的形象？由上往下看時，就像一條白布。結果我們還加入鳥的元素。他是在空中飛翔的虹魚怪，尾巴和手還讓他像一隻鳥。好像也有加入虎鯨和燕子的元素。我想虹魚和鳥的元素，是出自高寺先生的點子。

【巨山蟻】（71P）

青木　設計的前提是，沿用土蜘蛛的部分模型。雖然描繪許多草稿，最終還是決定設計成螞蟻和蜘蛛的合體。

【恐獸】（72P）

青木　這個當初也有討論不要用電腦動畫而是用造型製作，並且嘗試各種方法，不過這時就已決定設計成結合犀牛和烏龜的魔化魍。我們決定模仿成一個巨大的岩石，就像卡美拉把脖子和手腳收起的樣子，因此我們還考慮是不是要在背上加上眼睛。超人力霸王的怪獸也常出現這樣的設計，用燈光表現怪獸在洞窟或森林中，只有眼睛在轉動的樣子，這就是我們想勾勒出的形象。

竟是一個集團，這個集團有共通特點，比如添加會微動物特色的裝飾，或身上纏繞某一種布，但是布不論我如何理解魔化魍，依舊沒有看出其中類似法則的依據。因為我了解不得太透徹吧（笑）。怪人設計真的很不簡單。我覺得比我原本負責的英雄設計難上許多。

反覆往來討論的期間，提出從青蛙頭長出稻子的想法。其中只保留了稻子的部分。我想添加會微動物特色的裝飾，或身上纏繞某一種布，比我企劃改寫『空我』假面騎士群像，還要高出了好幾個等級。不知道是不是把目標設定得太高……

【武者童子和鎧甲公主】（73P等頁面）

青木　或許製作方認為除了假面騎士和巨大怪獸的戰鬥之外，還需要加深和等身大怪人之間的故事情節。這樣一來就不得不承認，之前的童子和妖公主的設計不足的緣故。很覺，所以才會需要出現強化型態的設計。由說明，有點記不起來。不好意思，當時應該是有收到製作方詳細的設計，但是我自己確實有這種感受。

【塗壁】（73P）

青木　究竟這張圖是在向誰傳達「這是塗壁」呢？很不可思議吧！為何會想到將貝類和樹木合體，平凡如我是不會知道的……這回並沒有多次試畫的前期草圖，而是一下子就設計出完整輪廓，我認為這是因為一開始就收到很具體的設計要求。只用武器和巨大怪獸對戰，似乎和自己想像的場景有所出入。直到現在，我仍舊是這麼認為。

不過這是將高寺先生的繪圖清稿騰出。這表示塗壁的設計師並不是我，而是高寺先生。

【錯亂童子】（74P）

青木　單純讓武者童子和鎧甲公主披上盔甲，手持武器，設計成簡單易懂的強化版本，但是大家表示太像狂戰士的樣子，所以為了表現不穩定的形象，決定設計成左右不對稱的樣子。或許在『響鬼』故事風格中，來回確認設計的需要更加強等身大怪人的動作戲，而加入亂的故事情節。雖然可能和高寺先生的童子的故事情節。

旨相左，但是倘若自己是觀察者而設計完成。高寺先生還要求要在觸角和嘴巴加入天牛的元素。

【姑獲鳥】（74P）

青木　最初考慮以形似「姑獲鳥」的鳥類為基礎，中途好像就改變這樣的構思。高寺先生提出選擇深海魚的新想法，讓我感到頗為驚訝。每個魔化魍在當成基礎的動物選擇上相當獨特，最後究竟以甚麼為選擇基準，說實在我並不清楚。高寺先生經常說出比我更深一層或好幾層的發想。這是因為，最後我自己提案的作品只有一開始的土蜘蛛，我總是無法做出讓高寺先生讚賞的設計，真是非常汗顏。

【巨鯰】（75P）

青木　這個就像是鯰魚和燈籠安康魚的合體。外型和蟹坊主一樣簡單易懂。魔化魍是動物和動物的合體，但卻不會因此產生全新的生物，我們會明確將各自的元素保留下來，透過組合呈現出大家看到的樣子。

【網切】（75P）

青木　網切就像是蟹坊主加入螯蝦和蝦的合體。這也是統整了高寺先生心中已有的形象，實際上我參考了他提供的繪圖完成的指示。貓怪長出如九尾狐般的尾巴，並且利用斷尾繁衍出更多貓怪，而這個想法來自製作方的提議。基本上在『響鬼』中好像很少有這類暗藏玄機的設計提案。

【巨鯰之胃袋】（75P）

青木　回頭看當時的傳真資料，上面寫著「主題就是地底移動的蚯蚓、鼴鼠、螻蛄等動物的樣子。就像身體會拉長的妖怪一樣，整體外型就是身體會拉長的妖怪。」送出依照說明描繪的稿件，但有點認知的差異，來回回確認設計的期間，終於完成在劇中出場的樣子。當初好像也沒有討論魔化魍有另外的本體。

魍。或許我自己心中還有所糾結吧！內心大概在嘀咕，高寺先生會感到不耐煩吧！我想高寺先生會感到不耐煩吧！那個傢伙又把魔化魍亂畫成超級戰隊的怪人！」（笑）。正因為沒有才會是魔化魍，從青蛙變得可怕嗎？小孩會覺得很可怕嗎？正因為沒有才會是魔化魍，從青蛙身上長出稻子的想法，但卻不是魔化的感覺，一種挑戰新事物有共通特點，這個集團還有一種期待又熱血的感覺。挑戰難度。

【山荒】（74P）

青木　這個的作業模式也是，一開始的工作就是統整高寺先生心中明確的形象。雖然不是動物而是妖怪「山荒」，但卻有融入了動物山荒的元素，並且結合了水牛的樣子。高寺先生還要求要加入膝蓋跪地的造型，所以我提出用長毛覆蓋下半身。雖說是一如塗壁時的作業，在設計上絕大部分都出自於高寺先生之手，我只是負責讓形象更清晰明確，所以並沒有覺得特別辛苦之處。

【無名】（76P）

青木　無名只是將已完成的姑獲鳥和山荒合體，所以沒有想像的辛苦。高寺先生非常在意無名像四隻腳怪獸般，用膝蓋跪地的造型。雖說是當成武器，但最終只有在土蜘蛛的腳加上小小的尖刺。大概是因為卻太可愛了。

【泥田坊】（76P）

青木　這個從初始開始到定稿畫了無數的稿件。我和高寺先生埋頭研究只在不斷組合田地生活的各種生物，感覺自己只在求出完美配對的時間。

【貓怪】（77P）

青木　我記得反覆修改稿件的情況並不多，先收到了高寺先生明確的指示。貓怪長出如九尾狐般的尾巴，並且利用斷尾繁衍出更多貓怪，而這個想法來自製作方的提議。基本上在『響鬼』中好像很少有這類暗藏玄機的設計提案。

【河童】（77P）

青木　如果大家習慣了之前的魔化魍形象，或許會說這是河童？這是我們左思右想，別出心裁的設計，意外地畫出近似大家心中的樣貌。我想最初收到的要求是要設計成類似繫的樣子。

【鎧甲土蜘蛛】（77P）

青木　當初打算結合一般認為形象較為強悍的昆蟲元素，例如螳螂或獨角仙，因此考慮當成武器，但最終只有將腳（第一節）當成武器。

●節目播放集數過半時，突然負責怪人設計的經過和心境
飯田　記得好像是東映公司更換製作人後，我在第一次的劇情會議上收到通知。有點突然，所以內心也很不安：「我能勝任嗎？」

●關於魔化魍的概念和設計的方向
飯田　白倉（伸一郎）製作人有提出關鍵元素「這是和機械部件合成的怪人」，所以記得自己設計時內心想著「是要設計成毒蠍幫得嗎？」。

●在魔化魍設計方面，覺得有趣和辛苦之處
飯田　我想設計出更新奇古怪又令人毛骨悚然的妖怪應該很不錯。結果自己設計的妖怪然的妖怪應該很不錯。結果自己設計出內心也很不安。

●自己負責的每個怪人，在設計上的重點
飯田　大家經常將主題「火車」畫成貓怪，

【火車】（78P）

●回顧本部作品的設計作業
飯田　我覺得比古朗基族困難。古朗基族畢

但是我既然是妖怪，就選了狐狸的形象描繪草稿，所以就繼續完成了定稿。因為設計的要求為「和機械部件合成的怪人」，所以脖子周圍的火焰部件，我想用現代的輪胎造型詮釋牛車的車輪，輪輻也設計成金屬風格。同一時期在劇場版（魔化網忍群）中也有狐狸設計的造型，主題發生重疊。我設計的白狐有點過於單純。

人的設計主題是嵐的敵人。

【鎌鼬】（78P）
飯田　因為我曾看過一段描述鎌鼬攻擊方式的說明：「轉動、斬斷、上（止痛）藥」，所以如果上述三項結合在設計中應該很有趣。因此我以地獄犬為形象，畫成有三顆頭的鼬鼠，但是卻很苦惱如何分配頭的位置。另外，我還想將一半設定為骷髏頭，加深妖化的程度。會在手腳添加車輪，可能是因為在手腳末端加上鎌刀，該如何行走。所以將鎌刀咬在口中，並且在耳朵也各配置鎌刀，變成4把鎌刀。

【呼子】（79P）
飯田　我覺得這也是配合劇中能力設計的妖怪，但是有點太像鱷魚了。設計時想結合力量強大的爬蟲類，但是我不記得為何選擇了鱷魚和蛇。我想是配合「呼子」的能力，而在肩膀的蛇口中添加了梵文風格的文字，這是為了想多少增添一點妖怪的元素。

【木靈】（79P）
飯田　一如「木靈」之名，以樹木為形象設計的怪人。當初雖然有要求：「和機械部件合成的主題」，然而這時以不受此限，變成一般手持武器的怪人。

【覺】（79P）
飯田　從傳說中的描述「顏色是黑色」，將主題設定為黑豹。手腳末端為紅色，是因為計畫要將全身都畫成黑色，而且並未決定描繪哪一種鳥類的主題。胸前設計成一張臉，是因為我覺得解讀並猜測人類想法時，如果是嵐會同步說出會很有趣。這是我想嘗試在胸前出現一張臉的設計，不過好像成了一個可愛的怪人。

【野神】（78P）
飯田　在妖怪選擇方面，我會搜尋自己喜歡的題材，設計主題方面，則從我喜歡的昆蟲的大顎，挑選了蠍子和鍬形蟲。將蟑螂化成鍬，是因為在漫畫『假面騎士BLACK』中鍬形蟲怪人的手臂變成了剪刀。所以想著何不把他變成一隻強化版的魔化魁。

【輷輷首】（79P）
飯田　錘頭雙鬢鯊和蜈蚣類的合成獸。我自己對節肢動物的化石深感興趣，而將喜歡的題材合體設計成圖。背後設計成凹凸不平，是因為我覺得背部平滑並不可怕，而不是有特定的主題。

●本部作品中特別滿意的一個怪人。
飯田　第一個設計的怪人不是魔化魁，而是假面騎士朱鬼吧！火車的設計過於單純，但是以長脖子的朱鬼來說，造型比例協調，看起來相當酷。相反的朱鬼的鬼臉因為設計太大的關係，比例失衡。我自己還有HG（HIGH GRADE REAL FIGURE）系列的扭蛋呢（笑）！

【鬼之鎧】（78P）
飯田　收到的要求是，以劇場版火焰大將為設計基礎。我直接沿用了變身版忍者嵐的設計。會想將鬼之鎧設計成嵐，是因為我認為若要改變火焰大將的肩頭和臉，應該可以把嵐當成主題使用，而不是因為知道劇場版火焰大將。

【鳴汪】（78P）
飯田　幼體和成體都是以蟬為主題。我想用聲音攻擊，非蟬莫屬，和火車一樣都是一種擴音器有添加文字，胸前加上了擴音器。

●回顧『響鬼』的設計作業。
飯田　未能接續前半部魔化魁毛骨悚然的氛圍，有點不到位的感覺，我自己也在檢討包括朱鬼在內，如果能更恐怖詭異就好了。

●自己負責的每個怪人，在設計上的重點。
【二口女】（80P）

DESIGNER 03
出渕裕

●關於參加夏季劇場版的經過和對於設計的要求。
出渕　我從製作人白倉先生收到劇場版的邀約。雖然我從製作人白倉先生收到特別登場的敵人類型的要求。我聽聞要以時代劇的方式製作，心想難道是『變身忍者嵐』（笑）。雖說如此，只有二口女真的是嵐的角色重製。

●自己負責的每個怪人，在設計上的重點。
【紅狐（魔化魁忍者群）】（80P）
【白狐（魔化魁忍者群）】（80P）
出渕　因為我覺得這類忍者系的怪人很少有狐狸面具的造型表現，所以設計時運用了狐狸面具。一方面覺得應該會很帥氣，實際上也真的很酷，不是嗎（笑）？設計時想到血車黨的標誌，而將手上的武器畫成血刀。我想身為狐忍者應該很擅長使用這樣的武器。另外，和尊者（『假面騎士顎』）一樣，有一個為紅色造型，是紅色戰鬥員的樣子（笑）。

【火焰大將】（80P）
出渕　他的角色定位相當於「嵐」的骸骨丸，不過骸骨丸並非盔甲武者，所以設計上並未有特定的主題。相較於二口女的西洋盔甲，火焰大將穿著的是日式盔甲，總之設計時希望他看起來很強悍。

【二口女】（80P）
出渕　這個主題是「嵐」的敵方首領魔神齋，變身的是女生，所以設計時宛如魔神齋的下方有一個女性面容，而這才是實際本體。盾牌完全就是以『嵐』的血車黨標誌為主題（笑）。「血狂魔黨」和「血車黨」的組織名稱源自日文讀音相同，皆為ちぐるまとう，是由我構思提出。

●回顧本部作品的設計作業。
出渕　很開心讓我有機會來設計。魔神齋幾乎依照原版重製，但是好像做得太像了（笑）。

【大蛇之童子】（81P）
【大蛇之公主】（81P）
出渕　他們都戴著歌劇魅影般的面具，則分別用紅色和藍色加以區別。我們請竹田團魁先生製作服裝，因此是用劇團☆新感線舞台服裝的表演形象設計出造型。我覺得這個部分的效果很好。

DESIGNER 04
草彅琢仁

●在劇場版負責1個怪人設計的經過和心境。
草彅　東映的白倉一郎先生在『假面騎士顎』，很照顧我，是他向我提出邀約。對此我非常感謝。

●自己負責的每個怪人，在設計上的重點。
【大蛇】（81P）
草彅　這是日本神話中引起暴亂的異神，也是生命的來源。大劫難所帶來的威脅不完全是邪惡的，而是本身就存在。形象利用北海道東北部和九州西南群島常見的原始繩紋造型，或許直接借用了秋田鄉下常見的鹿舞服裝，或是獅子舞。我覺得劇中電腦動畫的造型和漂浮感成功展現幻獸大蛇的虛幻。

●回顧大蛇的設計作業。
草彅　直到完稿，整個設計的過程都非常艱難，差點無法交出設計。結果使行程變得很緊迫。

「假面騎士ＫＩＶＡ」怪人設計的世界

由雙重主題和設計規則建構的《牙血鬼》絢麗繽紛，綻放出華麗多彩的怪人群像

訪問・撰寫◎SAMANSA五郎

DESIGNER 篠原保

●關於牙血鬼的設計概念「彩繪玻璃的意象」

篠原　一開始製作人武部（直美）和導演田崎（龍太）提出的想法是，「因為以吸血鬼為主題，所以設定為以吸取維生的生物為主題」。由於這樣的設定會限縮在蚊子或蝴蝶之類，目標範圍相當受限，所以我覺得不要限定主題，而是在風格上呈現一致性，並且提出「彩繪玻璃」的方案。很久以前我心中就有這樣的設計構思，但是無法賦予意義，所以一直保留沒有提出。於是當製作『（假面騎士）KIVA』之時，我和田崎先生在最初討論時向他提出「因為是這種類型的作品，應該要呈現出哥德風的調性」。我自覺有充分的理由說服他人，而在討論時提出意見。

關於彩繪玻璃風格的表現，我在造型指示上寫了「這個部分不需要設計得太仔細」。除此之外的造型部分都簡化成「黑色部件」，所以「彩色部件」只需要用塗裝呈現光滑質感即可。我每次都會考量其中的平衡，一想到「這次造型可能沒有太多時間」，就盡量增加彩色部件。而「原則上不加陰影」的指示也是相同的考量。另外，有加陰影的造型若要經過高解析拍攝，就會清楚顯示出塗裝表現，所以我自己也不是很喜歡……所以從反向來思考，或許可以使用稍微有過曝效果的色調。

●關於牙血鬼另一項共通概念，設定為「鳥類主題」的經過

篠原　我長期製作超級戰隊的怪人設計，經常面臨創作的瓶頸，每當此時我就會思索是否有新的設計可能並且實際嘗試。其中一個方法是，何不先捨棄在紙上用筆描繪線稿的作法，而改用拼貼的方式。在電腦繪製基本的人形輪廓，再於其上裁切拼貼成形。這時曾用鳥類的照片集作為試圖拼貼成形。我很期待從拼貼作業中偶然迸發的新意，但是腦中最先浮現的念頭總是「出現類似鍬形蟲的樣子吧」！我很意外並未出現想要的樣子，覺得這行不通。但是我後來想，「彩繪玻璃」的發想就是以此為基礎，牙血鬼設計作業本身的方向也很接近當時的作業，我在拼貼時完成的圖像還成了蜘蛛牙血鬼的原型。從這個角度來看，我覺得拼貼的嘗試並非無謂之舉。

於是將蜘蛛牙血鬼身上描繪了兩個鳥頭，因而將全體牙血鬼都定位為「鳥怪人」。主題的鳥類都不相同，但是如果有這樣的框架，對我來說也比較容易執行。因此作業的過程中桌上一定會擺一本鳥類圖鑑。每每看到圖鑑就會發愁，這次該如何設計呢（笑）？牙血鬼的主題雖然都由我自己選定，不過當描繪到一半發覺「咦？怎麼看起來好像馬」時，依舊維持看起來像馬的作業，所以最初設想的主題和最終完成的稿件，設計相符的例子很少（笑）。

●牙血鬼的「真名」

篠原　這也是我構思的。因為我自己心中設定所有的牙血鬼都是「鳥類怪人」，所以想定化為主題的鳥類都有關聯，這是我自己的小把戲，並不是特別講究的部分，但是田崎先生似乎曾表示，「這很有趣」，就當成正式設定使用（笑）。超現實主義畫家中有位名為馬克思・恩斯特的藝術家，他在畫作上的句子充滿翻譯腔，相當特別。我在嘗試拼貼創作的時期，就覺得這點真有趣，而從這時起就萌發了真名實驗的想法。恩斯特的作品常出現鳥的素材，所以我想「鳥」的主題也有受到他的影響。

●關於西洋棋四幹部

篠原　雖然提出的時間點不一，但這4個幹部的設計卻完全在同一時期開始思考。同時從草稿開始作業，我很著重4人並排時的輪廓區別……然而最終這4人未曾同時出場（笑）。另外，蝙蝠牙血鬼的主題是桃太洛斯。第1集的蜘蛛牙血鬼，其主題是電王聖劍型態。因為《假面騎士電王》大受歡迎，所以我想必須以超越『電王』為目標，而從那麼首先就從打倒『電王』開始。然後我自己為了確認「最終是否打倒『電王』」，把最後的牙血鬼（蝙蝠牙血鬼）主題訂為桃太洛斯（笑）。因此只有最初和最後早已決定，這就是我隱藏的主題，是在我心中隱藏一年的目標。

●將改造納入構思的皮套構造

篠原　在設計牙血鬼時，從一開始設計就考慮到可於後期改造時使用，我提出將上半身和下半身分成兩個部分，所以我覺得腳的設計應該不需要特別著墨，所以說得極端一些，考慮到重複使用腳的狀況之下，我想著也可以讓大家有相同的下半身。結論是如果觀眾所見的畫面，頂多只有臉和上半身，就可以不需要將預算配置在多餘的地方。

●關於武裝怪物

篠原　武裝怪物以PLEX描繪的原案設計為基礎。企劃書刊載了這個設計，我收到的委託應該是要確認設計圖和牙血鬼的風格是否一致，並沒有特別的細節說明，但是我想這驚慌失措中完成的設計就不需要再描繪，但卻成了我在設計圖就完成的設計（笑）。是武部小姐認為不需要特別說明。

●自己負責的每個怪人，在設計上的重點

【加魯魯狼人】（111Ｐ）

篠原　牙血鬼也有加入巴洛克風的設計元素，但是因為這個部分設定為黑色部件，所以不太明顯，變成隱約可見的感覺。然而這

篠原　裡是加魯魯狼人的主要部分，我希望設計得更顯眼。不過好像設計得太繁複，因為在株式會社設計力道過度，實際上

MegaHouse ART WORKS MONSTERS系列中，負責加魯魯狼人的造型師曾說：「我不想再做第2次了」（笑）

【巴夏半魚人】（111P）

篠原　設計方向本身和加魯魯狼人相同，只是稍微改變樣式，設計得偏洛可可風。這點的很接近雕像的感覺，但是究竟要修改到甚麼程度呢？究竟要修改到甚麼程度？說真的，自己有點無法拿捏取捨。儘管臉出定稿，決定「就這樣了」，也先進入造型作業，自己就是有種尚未完稿的感覺，後來還曾經遞交過修正稿件表示：「還是麻煩您做成這樣」。造成現場人員的困擾，真的很抱歉。

【德迦科學怪人】（111P）

篠原　德迦科學怪人完全沒有糾結。巴夏半魚人依照設計圖做成造型後，有種身穿盔甲的感覺，苦惱著如何讓他更像生物，但是德迦科學怪人因為是科學怪人怪物，不論怎麼努力還是會出現人工鑿痕。若是這樣，就用直接的方法。還加上了和其他2隻出現時也不遜色的裝飾等，所以我覺得這個很快就定稿了。

【蜘蛛牙血鬼】（112P）　真名：光明樂園的狂想曲

篠原　這是第一個設計的牙血鬼。蜘蛛怪人很容易設計。即便描繪時沒有特定的章法，由於最後添加了大量的腳而看起來就像蜘蛛。

【馬牙血鬼】（113P）　真名：雙胞胎騙子夢想的誠實與憂鬱

篠原　鳥類主題是鸚哥。因為蜘蛛牙在主題設計方面有點不明顯，所以這個牙血鬼就明顯設計成馬的樣子。但是並沒有特別想要做成馬力十足的怪力角色。這是我第2個描繪的怪人。設計上和蜘蛛是成對的怪人。蜘蛛有很多細膩的色彩圖案，所以這裡盡量減少彩色部件，嘗試考慮以黑色部件為主的樣式。

【章魚牙血鬼】（113P）　真名：滿月中破碎的貴婦人肖像

篠原　我想在第1、2集出現的3個怪人試各種設計，所以章魚最先考慮的是有趣的形狀。相較之下，這是比較類似超級戰隊的設計路線，我想或許在第1、2集出現時不像假面騎士的風格，還在第1、2集的關係，所以讓我再努力一些（笑）。

【飛蛾牙血鬼】（113P）　真名：名為不道德的井

篠原　鳥類主題選擇的是類似紅頭伯勞的小型鳥類。

【綿羊牙血鬼】（113P）　真名：小丑與火難在暖爐翩翩起舞

篠原　綿羊型牙血鬼。綿羊型牙血鬼則是纖瘦的體型，所以為了在輪廓做出差別，想設計出胖嘟嘟的樣子。不過我也不太想讓本體顯得過胖，因此把整個身體設計成往下垂的感覺。在開始描繪時，第1、2集的牙血鬼的造型物都完成了，因此我漸漸了解在造型階段的處理方式，而掌握到用色的方向。

【明蝦牙血鬼】（114P）　真名：燭台與指南針立約之宴

篠原　我先讀過劇情，知道這是一位廚師變成的牙血鬼，所以選擇蝦子作為主題。雖然靈感不是出自超級戰隊，不過簡而言之，設計成會巧妙運用自己身體的形象（笑）。我們不是常在結婚典禮看到鶴的飾品嗎？就是以此為意象，鳥類主題的設計就是將鶴嵌在臉的側邊。

【六柱之魔宴】（114P）

篠原　這個我自己也有點不太清楚（笑）。得找個說法表明：「這裡看起來像是手」，但其實不是手（笑）。一方面有這層原因在，而將手設計成雙層構造。另外，在下巴加上一隻倒過來的鳥，將頭倒過來看，就可以看出來這個部分像一隻鳥停在樹梢休息。

【青蛙牙血鬼】（114P）　真名：黃金比例葬在進化論的襯紙中

篠原　鳥類主題為軍艦鳥。軍艦鳥類似青蛙的喉嚨鼓起，所以設計成類似青蛙的樣子。接續在綿羊、明蝦等變形設計之後，所以有種回歸基本設計的感覺，頭部的設計有點類似蜘蛛牙血鬼的處理方式。

【獅子牙血鬼】（115P）　真名：開天闢地，初啼怒吼鎮四方

篠原　這是第1、2集的作業告一段落後，委託的要求是：「如同在城堡奔跑對戰時的敵人」，我想可能是出現微不同於一般的城堡般的傢伙，所以設計成「因為要和一座城堡對戰，這邊也得派出如城堡般的傢伙」。隱約設計成吊燈的造型，上層也真的呈現一棟建築的樣子。鳥的種類是⋯⋯生活在南方、感覺特別艷麗的鳥（笑）。

篠原　牙血鬼一直朝著重生物質感的方向來設計，然而獅子牙血鬼身為幹部怪人（西洋棋四幹部的外型），所以我認為應該要讓他看起來不同於其他的牙血鬼。整體設計維持至今在黑色部件加上裝飾的部分，並且嘗試添加人造的元素。我覺得加在臉前面的鳥和肩膀的部分很像青蛙。我就乾脆在肩膀也加上鳥。聽說西洋棋「Rook」（劇中音譯為路克，為獅子牙血鬼人類型態的名字）本來就有大鵬鳥的含意。不過因為大鵬鳥是想像的鳥類，圖鑑並未刊載，最終加入了渡鳥的元素。坦白說我覺得都是想像的鳥。花這麼多心思都是希望和其他的牙血鬼有所區別。

【蝙蝠牙血鬼】（115P）　真名：遭到封印的化石，或是纏紉機

篠原　設計前提為沿用飛蛾牙血鬼的下半身，有人提議「何不用某一種蟲類」，而選擇了蝙蝠。我不記得是用哪一種鳥類主題。

【犀牛牙血鬼】（115P）　真名：有緋紅色沙與船骸的海角

篠原　因為輪到KIVA的科學怪人型態出身，描繪時想著：「那就畫一隻軟體生物維持人形的動物吧」！每次設計的目標都是盡量維持人形又要脫離人形，但是畢竟目標是由人演出的戲劇，所以還是無法脫離。

【海星牙血鬼】（115P）　真名：斷頭台與鳥屋共同的命題

篠原　設計前提為沿用章魚牙血鬼的下半身，描繪海星時，我以胸部為中心添加上星星狀的元素，盡量不讓觀眾聯想到演員的設定。因此，我認為在動作戲上會有難度。手甲的鳥是鴕鳥。

【瓢蟲牙血鬼】（116P）　真名：任何賭場都將虛榮枯竭

篠原　只有上半身是新造型，設計時必須單

計時才會盡量排除這類元素。

就這個部分做出和另一個怪人的差別，而很容易就會添加上巨大物件的方向作業。這個怪人改造自大蝦（明蝦牙血鬼），也使用了他的上半身，所以在設計構思上，非常刻意運用外在的改造差異。胸前的鳥是安地斯神鷹，脖子長有羽毛，做成展翅的樣子。安地斯神鷹的眼睛部分很顯眼，不過只有在塗色階段變成如此，原本我並不打算突顯此處。

【變色龍牙血鬼】（116 P）
【真名：潛藏在鹽之晶格的夫妻】
篠原 這個怪人沿用了青蛙牙血鬼的設計，感覺重點都集中在臉部。提到變色龍怪人，似乎是每年都會描繪的設計。因此我構思了不同以往的做法。眼睛為鳥，但是我忘記了主題，否則不會有這樣的顏色區分。不過我想這應該是依據某一種所設計。

【灰熊牙血鬼】（116 P）
【真名：葬儀社和木工之間的密約】
篠原 改造設計的方法持續一段時間後，終於迎來久違的全新設計。因此雖說是全新設計數在構思的感覺（笑）。不過雖說是全新設計，但我想往後或許會沿用這個下半身，所以以描繪時想設計出可用於敏捷型哺乳類牙血鬼的樣式，例如至今未曾出現的老虎。我想描繪的上半身並不是熊，而是鬣狗，但是畫著畫著覺得「怎麼都像一頭熊」（笑），我承認他已經不是鬣狗了，因為我想鬣狗類的主題是後來追加的。鳥出現鷹隼向後方、變成臉的樣子，所以哪裡會出現嘴眼法，不要在背後，而是將細節都集中在頭部，其實背後畫有一幅小鳥展翅的樣子。節目到最後都看不見背後，但選擇秀鷹隼後，讓秀鷹隼朝向後方、變成臉的樣子，所以我想設計出哪裡會出現嘴眼法，不要在背後，而是將細節都集中在頭部，其實背後畫有一幅小鳥展翅的樣子。因此設計有一幅小鳥展翅的獅子，但最終依舊變成可愛的生物。因此設計師子，這頭熊就會顯得太可愛了。雖然模仿了獅子，但最終依舊變成可愛的生物。

【鯊魚牙血鬼】（116 P）
【真名：抵達灰色彼岸的郵票】
篠原 這個怪人也是沿用大蝦（明蝦牙血鬼）的上半身。從決定主題選用這種長鳥喙的鳥之後才開始設計，最後成了鯊魚（笑）。胸前並排的白色鯊魚牙成了重點。幸好這個部分和裝飾的調性一致。

【秋蟬牙血鬼】（117 P）
【真名：擔憂同父異母哥哥詭異行徑的梳妝台】
篠原 因為該出現有夏季主題的怪人而定為蟬。眼珠部分的鳥類設計，至今曾出現很多次，但這就是用了這樣的設計（笑）。鳥是啄木鳥。雖說改造自蠟蟬牙血鬼設計，其說沿用，我倒覺得是活用了大部分的設計。

【螃蟹牙血鬼】（117 P）
【真名：模仿辭典與胸骨的誘餌】
篠原 接續了青蛙和變色龍，沿用了爬蟲類牙血鬼的下半身。使用這個素體時，腦中一直想著要改變他的輪廓。觀眾應該也看得出哪裡會出現這個階段，所以我想著要改變他的輪廓。節目到最後都看不見背後，一直著要改變他的描繪的上半身並不是熊，而是畫著畫著覺得象添加在肩膀，是兩隻紅鶴。在過去篇出現的怪人。我並未經手。

#27.28【螃蟹牙血鬼】補充
【背面參考】
※從後面的刺狀突起的垂直、展開翅膀的樣子。

螃蟹牙血鬼頭部和背後的設計。

【疣豬牙血鬼】（117 P）
【真名：螺旋槳王國的傾覆】
篠原 首先我收到的委託內容是：「請設計成很厲害的樣子」，所以使用犀牛角的部分為白色，有點近似西洋棋四幹部的感覺，造型華麗高貴。鳥類主題用燕子，頭上像是有3隻鳥接連飛過的照片（笑）。這個角色有企圖奪取王位的設定，所以上幾乎沒有使用。因此後來還曾再次利用這個設計（笑）。

【珍珠貝牙血鬼】（117 P）
【真名：單人牢房般的洋裝】
篠原 最初的設定為渡之母親，所以我想「只能選用珍珠了」。不過主題只有珍珠具有一定的挑戰性，而將整身都放滿有關珍珠的聯想。因為是階級更高的牙血鬼四幹部的皇后），稍微調整比例，裝飾不再只是立體物件，還加入了鏤空雕飾。鳥的意象添加在肩膀，是兩隻紅鶴。在過去篇出現的版本由現場處理，我並未經手。

【陸龜牙血鬼】（118 P）
【真名：朝黏膜眨眼的坡道】
篠原 雖然是爬蟲類怪人，因為形象近似而沿用了螃蟹牙血鬼的下半身。為了讓人一眼就知道是烏龜，添加了龜殼的盾牌，但實際上幾乎沒有使用。所以後來還曾再次利用這個設計（笑）。因為他是被假面騎士Saga打敗的牙血鬼，我想讓他呈現缺乏戰鬥力的樣子而設計成垂肩。鳥類主題為長尾雞，從臉的周圍和背後露出尾羽。

【燕尾蝶牙血鬼】（118 P）
【真名：禁慾者和左腳單隻襪子】
篠原 這個主教的黑色部位和路克一樣，在同樣的地方加以白色協調。既然要添加人造物件，我想是不是加上有意義的物件，所以主教也加上石膏像。左手以蛹的形象描繪，簡單來說，就是我想將其做成有所隱藏的怪人。因為他給人的印象是，只有左手臂維持不動。我非常滿意在『555（Faiz）』的設計理方式幾乎相同，但是當作小角色打劇場版的設計。頭上的天鵝相當醒目，但是用鉛筆畫時，才想到「啊！這裡只能塗白色」。提到天鵝，不是會讓人聯想到漂流者大爆笑的服裝嗎？所以其實我在畫天鵝的時候相當猶豫（笑）。

【駝鹿牙血鬼】（118 P）
【真名：刻在太陽或魚眼的車痕】
篠原 秋天到了，想描繪充滿紅葉意象的怪人，最後設計成紅駝鹿。顏色也選用紅葉。倒，雖然也不是為了報仇而讓就變成這樣了（笑）。提到天鵝，不是會讓人聯想到色階段，才想到「啊！這只能塗白色」，不過到了上色階段，就變成這樣了（笑）。啊！這樣的設計手法，不過實際上只用在蠟蟬牙血鬼身上。這讓我想起描繪馬蠅牙血鬼時，心中還遐想著「啊！」。因此連續描繪了很多之前的草稿，我想做這個。頭上的鳥就是烏鴉。

【老鼠牙血鬼】（119 P）
【真名：暗黑死亡】
篠原 聽說這個怪人類似『電王』的齧鼠異魔神，是會大量出現的傢伙，所以設計得很仔細。不過因為要讓皮革能量產製作，所以仍得設計成方便造型的樣子。因此我想著那就只要看起來華麗一點點就好，結果就成了如今的設計。背後的火焰狀設計和牛虻（馬蠅牙血鬼）相同。我想大量使用這樣的設計手法，不過實際上只用在蠟蟬牙血鬼身上。這讓我想起描繪馬蠅牙血鬼時，心中還遐想著「啊！」。因此連續描繪了很多之前的草稿，我想做這個（笑）。在背後做出類似的設計。頭上的鳥就是烏鴉。

【馬蠅牙血鬼】（118 P）
【真名：裝滿腐魚與詩集的搖籃】
篠原 牛虻型牙血鬼。這時並沒有太多時間，也不知道是女性。於是設計時只好從自己至今未採用這些元素中，硬是挑了可以使用的元素。單純集結這些元素，變成類似「接受生體改造」的故事，不斷加進設計中，好像胡亂放進很多東西的感覺，變成類似「接受生體改造」的故事，幸好結果還不賴（笑）。

【庫庫爾坎】（119 P）
篠原 這是假面騎士Saga的伙伴，有句之相關的台詞是「希望你形似Sagaro的樣子」，因此他容易讓人覺得近似一條蛇。樣子也有張Sagaro的臉而看似一條蛇。樣子很容易讓人覺得這樣也沒關係。背後添加的細節稍微類似六柱之魔宴。

【螳螂牙血鬼】（119 P）
【真名：亡者的失算＝4點36分的謊言】

篠原　這個完全就是死神的形象。他的角色是讓過去的牙血鬼再生，一般不會指定角色設計，所以既然受到指定，就抱持著得不負所託的心情設計（笑）。明顯設計了一張骷髏頭的臉，但是如果一味加深這個形象，會過於相似超級戰隊所以想盡量避免的部分。鳥類主題貓頭鷹設計在帶扣。稍早之前有收到指示說：「設計時可不沿用之前的下半身」，過去都是沒有沿用下半身的前提下設計，所以下半身都沒有加入主題元素，這次則加滿全身。

【海月牙血鬼】（120 P）
【真名：散熱器與葡萄的鬱悶同居】

篠原　這裡沿用了瓢蟲與葡萄的牙血鬼的下半身。我一直想設計一個頭戴斗笠的怪人。韮澤（靖）先生也曾以當『電王』設計了一個頭戴鳥籠的青鳥異魔神，輪廓少見，描繪起來也很有趣。我覺得可以當成自己改造時的素材，而考慮在這個時候使用。頭部為雙層結構，所以覺得對演員來說動作戲會很辛苦，是令人討厭的設計，還和對方說：「已經最後了，就麻煩您再辛苦一些」（笑）。籠中鳥並沒有特別設定哪一種鳥，總之是幼鳥。

【看日蜥牙血鬼】（120 P）
【真名：在水面相連的墮落殘影】

篠原　我收到的指示是『不可小看的敵人』。防禦力高，受到攻擊也能逃脫，大概只有這些設定，我想機會難得，為了使用烏龜（陸龜牙血鬼）沒有使用的盾牌，決定從烏龜改造（笑）。我原本沒打算設定為蜥蜴，畫著畫著就越來越像蜥蜴，所以主題就變成環尾蜥蜴。「Sungazer（看日蜥）」是巨型環尾蜥蜴的英文名，我覺得不直接翻成日文很有趣。所以想用英文名設計出巨型環尾蜥蜴的牙血鬼。臉上排列了3隻鳥，是看著烏龜的照片畫的。

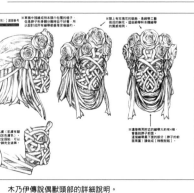

木乃伊傳說偶獸頭部的詳細說明。

【蟻獅牙血鬼】（121 P）
【真名：頭髮大盜】

篠原　蟻獅型牙血鬼。劇場版的牙血鬼只有收到改色的設計指示，既然製作方表示可以用交換色塊部件來設計，所以我在綿羊牙血鬼的身體放上了蠍蝮牙血鬼的頭，綿羊的頭部為其特色，所以大幅更改了他的外型。

【斑馬牙血鬼】（121 P）
【真名：淪落為香菸俘虜的敗家子石碑】

篠原　這也是用改色的方法設計，用馬牙血鬼的上半身搭配犀牛牙血鬼的下半身。身體有點太壯，或許看起來有點像負重的馬。造型的色調稍微與我設計的不同，我想這是經過現場判斷的結果。

【鸇蛾牙血鬼】（120 P）
【真名：真心實意從毒藥瓶中溢出】

篠原　利用了很常重複使用的飛蛾牙血鬼，有種最終回歸原點的感覺。設計要求為：「請改變飛蛾牙血鬼的顏色」，但是我覺得為何不直接使用，所以提出只改變一部分的意見。

【北極熊牙血鬼】（120 P）
【真名：對荒淫辛香料的禁戒】

篠原　製作方有提到可能會同時出現2個鳥龜怪人，所以「決定第2個就從這個改造吧」！而開始構想要重複利用灰熊牙血鬼的設計，結果這個提議講不了了之，所以後來只有重新上色就登場了。

【蝙蝠牙血鬼】（121 P）
【真名：黎明沉睡的精彩故事結局】

篠原　我有點苦惱，因為這是『KIVA』作品中最後出現的怪人，而且關於主題，我只想到蝙蝠。不同於其他怪人，我有點想在全身呈現一些風格上的差異，而在這個怪人身上展現一些牙骨上的做法，也未用於其他牙血鬼。在現代篇中復活的造型中，臉部做成脫離人類、偏向動物的樣貌。

●每個傳說偶獸在設計上的重點。

●負責夏天劇場版的【傳說偶獸】的設計概念。

篠原　設計思路如同加魯魯狼人等武裝怪物。我也曾考慮木乃伊男，但是……最後好像還是變成這樣的設計（笑）。

【木乃伊傳說偶獸】（122 P）

篠原　原本想描繪木乃伊男，卻突然畫風一轉成了現在的樣子，我不太記得自己有反覆構思。用於操控這個怪人的死亡面具，並非來自設計的要求，最初的要求只附上一張集結各具木乃伊的圖片。雖然有類似的裝飾，但也沒有刻意要加入植物的元素，只是在完成4個傳說偶獸時，想呈現一致性而追加的設計。雖然只有綁帶的部分為綠色（苦笑）。

梅杜莎傳說偶獸頭部的詳細說明。

【曼德拉傳說偶獸】（122 P）

篠原　這是植物主題的怪人，為了不要和『（魔法戰隊）魔法連者』曼陀羅小子的形象重疊，名字取為「曼德拉」，身上有往下擴散的葉片輪廓，但是腹部配置人臉的似乎給人相似的印象，大家覺得如何？

【石像鬼傳說偶獸】（122 P）

篠原　怪物的依據並非哥德式建築常見的石像鬼，只是借用雕像本身的樣式，所以我想選擇一個表面較為倒落的怪人當成基礎。將石像鬼的頭部縮小，以類似花窗的形狀和簡約的立板，構成裙狀裝飾添加在身體，設計成是石柱的感覺。為了加深建築感添加纏繞的爬牆虎，剛好有2個改造怪人是用植物的元素，因而將所有的傳說偶獸加上這項『元素』。

【梅杜莎傳說偶獸】（122 P）

篠原　一提到梅杜莎，就讓人想到頭髮是蛇的怪物，爬滿整個頭。如果做整個畫的大頭，基本上用電腦動畫等方式產生爬滿蛇的效果，所以事先預留空洞，這個也是一開始並沒有設定植物和鏤空的圖案，是後來才加上彼岸花等有設定植物和鏤空的圖案，是一團不動的蛇，所以做成只會是一團不動的蛇，只會做成造型的樣子。

●回顧『假面騎士KIVA』這一年。

篠原　這是自己當初設定的路線和設計的方向，但是我認為『KIVA』是一部強調暗黑面的故事。不過這是星期日早晨播放的節目，所以我也反省了最終自己的設計是否有未貼合作品之處。我想即便平成假面騎士中，怪人對作品所背負的比重並沒有很重，對作品的影響也不大，但自己畢竟身為其中的一份子，我本身當然會希望有一份好的成績。其中至少自己設定的路線和3個怪人的想法是…：「我真想這樣做」，不過在『DECADE』的第4、5集『KIVA篇』中，這些遺憾也讓我創造出新的牙血鬼，最終已拼盡全力，真的是很開心有完美收尾。

『假面騎士DECADE』怪人設計的世界

以歷代設計師創造的全新怪人，統整假面騎士系列的惡人譜系

訪問・撰寫◎CHAINSAW BROS.（SAMANSA五郎・gigan山崎）

DESIGNER 01　青木哲也

●參與本部作品的經過和心境。

青木　某天我接到白倉（伸一郎）先生本人來電詢問：「我想製作新的古朗基大魔王，你覺得要設計甚麼樣的怪人？」我回覆：「若是最終大魔王，我內心的設定為狼種怪人」，結果就由我本人承接了描繪設計圖的工作。

●在本部作品的設計方面，在設計上覺得有趣和辛苦之處。

青木　基本上我本身會謹遵有關古朗基族的設計規則，但是如果讓高寺（成紀）先生生氣表示，根本就沒有依照規則吧（笑）！

●自己負責的每個怪人，在設計上的重點。

【狼種怪人N・Gamio・Zeda】（125P）

青木　造型上必須讓這個怪人看起來比達古巴・Daguva・Zeba還要強悍和厲害，所以我添加了更多金色的部分和裝飾，其背後展開的部件則具有狼爪的意象。另外，我想透過很多條尾巴的設計，表現這個怪人並非一頭普通的狼，而融入了如達古巴般相同的形象。簡單來說，因為想添加如九尾狐般相同的披風造型，但如果只是單純的披風造型，感覺兩人的等級不分上下，所以必須用稍微不同的形式表現這個怪人的強悍。

【牛鬼】（127P）

青木　如果只是將響鬼怪轉化成類似生物的存在，我對於怪人的設計並不會有任何困擾，而且稿件應該一次就可以通過。但是當我收到的邀稿是直接設計出全新的魔化魍「牛鬼」，連「響鬼墜入黑暗面」這類的故事背景都沒有，這不禁讓我懷疑是否能如期交卷。因為比起古朗基族，魔化魍有更多只有高寺先生才理解的設計法則。

【電視蒼蠅怪人】（129P）

青木　以『假面騎士V3』電視蒼蠅怪為基礎，將臉修改成附有藍光雷射DVD的現代款電視，添加室外天線，在翅膀黏貼硬碟。我很喜歡交DVD盤的嘴巴，帶蠢萌的感覺（笑）。

●回顧本部作品的設計作業。

青木　老實說，我覺得不委託我，而是交由其他設計師處理，設計應該更出色，製作方好像要注意這一點……（笑）。但是，久違的怪人設計依舊讓我樂在其中。

DESIGNER 02　篠原保

●參與本部作品的經過和心境。

篠原　我想因為並非擔任『DECADE』的主設計師，所以沒有特別的儀式感，而第一個委託設計的角色是甲蟲牙血鬼。不過我和製作人宇都宮（孝明）從『假面騎士KIVA』之後就一起投入『（侍戰隊）真劍者』的製作，而武部（直美）小姐也繼續負責『DECADE』的拍攝，所以總覺得有持續合作的感覺。由於這時的重心擺在『真劍者』，所以我有提出要求，希望自己的工作行程以『真劍者』為先。

●在本部作品的設計方面，在設計上覺得有趣和辛苦之處。

篠原　怪人設計和『真劍者』的設計就這樣開始同步並行，但是『真劍者』每次的設計都讓我苦惱不已，描繪工作持續臨瓶頸。大概的狀況就是花了一天描繪的稿件，隔天一早就撕掉重新來過。說起來還真不好意思，這段期間自己曾想過要放棄。而進入『DECADE』的作業，與其說快樂，倒不如說讓自己精神為之一振，獲得喘息的空間。簡單來說，因為這是曾經處理過的主題，要如何設計，自己再清楚不過。如果能夠以自我戲仿的形式設計，這更是一個可補償去遺憾的機會，我真的覺得對我幫助很大。

●自己負責的每個怪人，在設計上的重點。

【甲蟲牙血鬼】（125P）

篠原　提到牙血鬼就想到利用這種手法在身體「作畫」，結果直到劇終都沒能實現。當我希望有一個牙血鬼會吸收武裝怪物的設定時，聽到新的牙血鬼利用武裝藝術的設定提案時，心想「就是他了」，並且和製作方確認提議，終於想法得以實現。不過沒料到在劇中幾乎沒有繪圖，呈現空白狀態（苦笑）。

【十面鬼Yum Cimil】（128P）

篠原　我曾提交幾個方案，包括原版十面鬼（『假面騎士Amazon』）的升級版、類似裝置藝術的版本、刪去原版中人面岩部分的版本，結果裝置藝術的提案通過。不過只是運用了當中的想法，就是讓十面鬼離人面岩，以人類的姿態戰鬥拍攝動作戲。本來亞馬遜為加文明，然而我對於這方面相當陌生，所以覺得應該可結合偏中美洲的瑪雅阿茲特克文化，經過詢問確認才著手設計，以實際神像為基礎，搭造型添加了變形的騎士面罩。Yum Cimil的名字也是借用瑪雅死神之名。

【千眼怪（Diend變身態）】（127P）

篠原　由於決定了千眼怪會變身成Diend的造型，所以我在這個設定的前提下反向思考，將Diend造型中可替換的上半身，利用與之相對的線條和顏色設計成千眼怪。

【虎型操冥使徒】（125P）

篠原　當初的想法是，這個角色會取代龍型操冥使徒的地位，於是我想到和龍相對的老虎。而如果要呈現相對的設計，其他3個幹部怪人都是沒表情的臉，因此決定將虎型操冥使徒的臉設計成有眼睛和嘴巴，五官分明的樣子。設計『555（Faiz）』時，不太使用東洋風的主題，但是因為老虎給人的印象，因而設計成偏亞洲風格的造型。由於操冥使徒是相隔已久的案件，所以這次設計時有點用力過度，線條過多，這些是自己需要檢討的部分。

【荊棘牙血鬼】（128P）

篠原　我想做成的造型類似『KIVA』本篇中魔宴般「行走的神殿」，牙血鬼身上背著祭壇狀的設計，觸手會從中伸出並且如面紗般遍布全身。我還構思造型更生味十足的內容，例如海參吐出內臟的樣子，但是有點太過噁心，而改成鐵絲刺網的形狀，所以主題

為「有刺植物（荊棘）」。一旦決定這樣設計後，我立刻加上大量的翅膀，真是奇怪的習慣啊……！

【Big Machine】（129P）
篠原　我收到白倉先生來信寫道：「希望設計成結合克瑞斯要塞和Gigant horse的巨大機器人（苦笑）！內心想著這又是甚麼天馬行空的想法啊，我想不論任何一個都是由我設計，所以他才會向我提出邀稿。我將它們強行切割，多次以變形的手法嘗試各種設計，而不是要刪去某部份，或極端放大某部份。因為並不是要削去某部份，糾結在這個設計似乎沒有太大的意義。如果將克瑞斯要塞前端的頭部直接當成臉似乎稍嫌不足，因而只有在頭部添加形似惡魔的新設計。活動的部位有點少，所以讓身體盡出觸手狀的線狀武器，並且在末端模仿石森先生萬畫版『假面騎士』的Big Machine。

Big Machine上半身變形的過程（設計：篠原保）。

●除了怪人以外，關於第6、7集設計的假面騎士Abyss。
篠原　設計思路和假面騎士Impere一樣，我想到可以在造型用兩個深海怪人，再加上鯊魚型的深淵召甲大口咬住卡片，如此一來應該很有趣，而決定這樣設計。我記得臉部凹面有縫隙的設計，希望縫隙因角度呈現不同的變化，藉此產生表情。基底皮套刻意放入了最新潛水衣呈現色塊設計。

●回顧本部作品的設計作業。
篠原　同時製作超級戰隊和假面騎士兩齣戲的怪人，感覺自己掌控了週日早晨的兒童節目時段。

DESIGNER 03
韮澤靖

韮澤靖負責3個分別出現在「劍世界」、「電王世界」、「KABITO世界」的怪人。主題為一種外表看似枯葉的螳螂，幽靈螳螂讓我們簡單介紹這些怪人的主題。

【短吻鱷異魔神】（126P）
以伊索寓言「狐狸和鱷魚」的鱷魚為形象，出現在這個世界的異魔神。

【幽靈螳螂不死者】（125P）
（英文名…Ghost Mantis）。

【水牛尊者·金牛座·弩砲】（126P）
出渕　我強烈建議設定成怪力角色，而選擇水牛為主題。另外，這也是最後一個尊者怪人，因此想在身體各部位都加入「Ω」的符號，而大量添加在額頭、肩膀、手背、大腿，而我自己也不知道哪來的靈感，或許因為是最後一個，所以用了Ω的符號（希臘文最後一個字母）（笑）！設計時又在怪人的下巴加入一個鍊子鬍鬚。耳朵和武器到處都有扣環，象徵牛的鼻環。

●自己負責的怪人，在設計上的重點。
出渕　我強烈建議設定成怪力角色，而選擇水牛為主題。

●回顧『假面騎士DECADE』的設計作。
出渕　我真的只有參與少部分，沒想過會邀請我設計電影（劇場版）假面騎士DECADE『騎士全員VS大修卡』的King Dark。不過，或許我太瘦，但是我很開心能畫出由自己構思、站起來也很帥氣的King Dark。

【King Dark】（128P）
出渕　King Dark曾在『假面騎士X』站起來，在那之前一直都是躺臥的姿勢，我想做出與之截然不同的造型，或許對此產生反抗的心態吧。

DESIGNER 05
雨宮慶太

●關於在本部作品只負責1個怪人設計的經過。
雨宮　我直接收到東映製作人白倉先生本人

DESIGNER 04
出渕裕

●參與本部作品的經過和心境。
出渕　這部作品我只參與一項設計，所以並沒有參加事前的企劃階段，我覺得只是單純接到一個不明生命體的設計委託。因為已經很習慣不明生命體的設計，有種只要確定法則又可以繼續設計的感覺。因此不覺得有卡關的地方。不過在行程上或許有點延誤交期，但是這些不好的回憶，我們就忘了吧（笑）！

【根瘤蚜異蟲】（126P）
出渕　這部作品的主題為根瘤蚜。浮現在胸前和雙肩的骷髏頭設計，也曾出現在『KABUTO』篇中的異蟲，完全就是韮澤靖的設計風格。

●在改造類怪人中，也曾在電影『平成騎士對昭和騎士假面騎士大戰 feat.超級戰隊』中，負責改造原本在『假面騎士ZX』登場的豪豬洛伊德。關於這次參與的過程和設定要求。
出渕　完全沒有印象了（笑）。設計方面似乎沒有特別具體的指令要求，所以我想應該是由我自行構思設計。

【豪豬洛伊德】（235P）
出渕　頭上長有豪豬針刺，擷取原版豪豬洛伊德的元素，原版的針刺就像一般豪豬，這版則設計成像莫西干人一樣怒髮衝冠的髮型。另外，我還想做成左右不對稱的外型。於是左半邊就設計成學校化學實驗室放置的人體模型，為什麼會這樣想呢（笑）？現在自己也有點想不起來原因了。

●對於造型和成為劇中焦點的感想。
雨宮　關於造型，我知道東映作品從設計圖完成到拍攝的時程非常緊迫，所以很感謝他們完整做出造型。不過黑色部分有紋路圖樣的部分沒有完全表現出來，這點我覺得有點可惜。即便如此，比例拿捏和倒角加工都非常完美，絕對是最高水準的作業。

●最後的結語。
雨宮　我想對一直以角色設計為目標的年輕人說一些話，設計圖不過就是一張圖，最重要的是不論描繪的圖形有多帥氣，如果沒有反映出這個角色擁有的思想（或沒有思想）、行為舉止、與作品的相關性，那就稱不上是設計圖。而僅僅是一張畫。重要的是，這書者本人的思想和構思。我想說的是，才稱得上是一名角色設計師（笑）。

的連絡，希望我設計1個延伸自『假面騎士BLACK RX』的怪人。在這之前，我曾在『劇場版 假面騎士DECADE騎士全員VS大修卡』，負責騎士的設計，因而收到這次的邀約。很久沒有參與和東映的怪人設計，覺得很開心。

●自己負責的怪人，在設計上的重點。

【怪魔機器人Shvarian】（127P）
雨宮　外型為銀色和黑色的雙色調。形象為迪斯加隆『假面騎士BLACK RX』開發小組製造的怪魔機器人。我想這或許是個接近英雄角色的怪人，描繪時我在不破壞敵人的調性下，將這種想法氛圍融入在設計線條中。

（笑）！眼睛的細節依照原版的顏色。Dark，只是使用相反的顏色。

第 2 期

2009 — 2018

HEISEI KAMEN RIDER SEREIS

PHASE 2

假面騎士W

假面騎士奧茲／OOO

假面騎士Fourze

假面騎士Wizard

假面騎士鎧武／GAIM

假面騎士Drive

假面騎士Ghost

假面騎士EX-AID

假面騎士Build

假面騎士ZI-O

假面騎士
W

摻雜體等怪人

DESIGNER
寺田克也

平成假面騎士系列第11部『假面騎士W』，為本系列第2期的作品華麗地拉開序幕。劇情描述了2位主角會變身成一名假面騎士，齊力對抗人類透過蓋亞記憶體的力量，變身成怪人「摻雜體」引發的犯罪行為。其中經營博物館的園崎家控制著故事的舞台「風都」，他們不但將蓋亞記憶體散播給市民大眾，每位成員也會變身成摻雜體。故事將他們設定為固定登場的邪惡幹部，並且從邪惡勢力推動劇情主軸的發展。另外，各個故事都是以偵探劇的架構，讓主角在2集一個單元內解決摻雜體的犯罪行為，因此故事基本上都起因於摻雜體，怪人在劇情編寫方面占有很大的比重。蓋亞記憶體封裝的程式可重現地球記憶中的現象與事件，將蓋亞記憶體插入身體，就可透過注入記憶體中內建的「地球記憶」變身成摻雜體，由於這樣的設定，怪人主題除了有生物或物質等具體的物體，還有「恐怖」、「禁忌」、「天候」、「夢魘」等抽象的事物，題材多樣、前所未見。將這些主題一一設計成怪人的正是初次參與本系列作品的插畫家寺田克也。這些設計中還包括「區域」、「昨日」等，讓人難以想像如何轉換成怪人的主題，但是寺田克也都能全數具體表現出這些怪人的樣貌。透過他無窮無盡的想像力為怪人設計譜系翻開新的篇章。

假面騎士W

【DATA】2009年9月6日～2010年8月29日每週日8點～8點30分播映／朝日電視台系列／共49集
【STAFF】■原著：石森章太郎　■製作人：本井健吾（朝日電視台）、塚田英明、高橋一浩（東映）　■編劇：三條陸、荒川稔久、長谷川圭一、中島Kazuki　■導演：田崎龍太、諸田敏、黑澤直輔、柴崎貴行、石田秀範、坂本浩一　■音樂：鳴瀨Shuhei、中川幸太郎　■動作導演：宮崎剛（JAPAN ACTION ENTERPRISE）　■特攝導演：佛田洋　■製作：朝日電視台、東映、ADK
《劇場版》❶『假面騎士×假面騎士W&DECADE MOVIE大戰2010』2009年12月12日上映／■編劇：米村正二、三條陸　■導演：田崎龍太
❷『假面騎士FOREVER W - A to Z命運的記憶體』2010年8月7日上映／■編劇：三條陸　■導演：坂本浩一
❸『假面騎士OOO and W Feat Skull Movie大戰Core』2010年12月18日上映／■編劇：三條陸、井上敏樹　■導演：田崎龍太
《V CINEMA》❶『假面騎士W RETURNS Accel篇』2011年4月21日販售／■編劇：長谷川圭一　■導演：坂本浩一
❷『假面騎士W RETURNS Eternal篇』2011年7月21日販售／■編劇：三條陸　■導演：坂本浩一

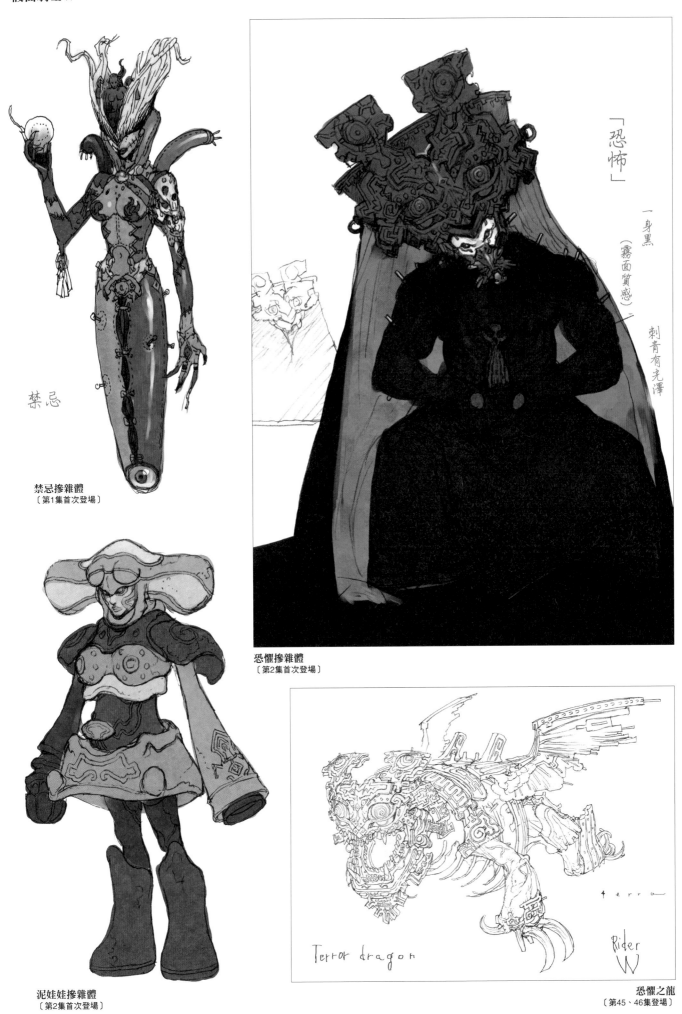

禁忌

禁忌摻雜體
〔第1集首次登場〕

「恐怖」

一身黑
（霧面質感）

刺青有光澤

恐懼摻雜體
〔第2集首次登場〕

Terror dragon

terra

Rider
W

泥娃娃摻雜體
〔第2集首次登場〕

恐懼之龍
〔第45、46集登場〕

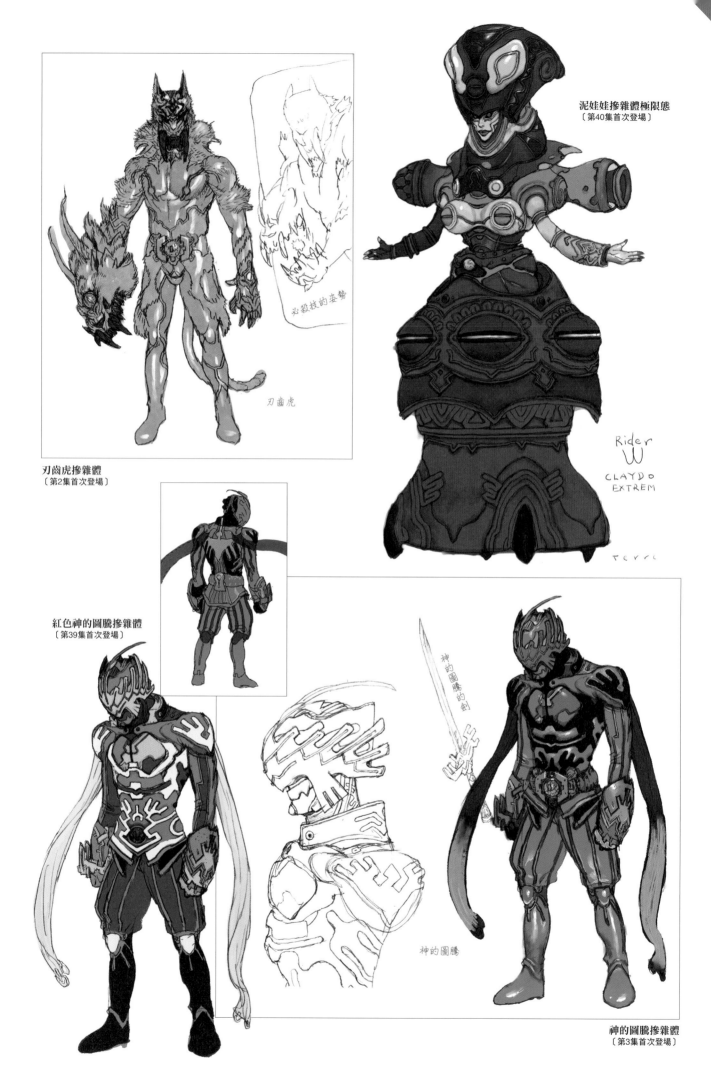

泥娃娃摻雜體極限態
〔第40集首次登場〕

必殺技的姿勢

刃齒虎

刃齒虎摻雜體
〔第2集首次登場〕

Rider
CLAYDO
EXTREM

紅色神的圖騰摻雜體
〔第39集首次登場〕

神的圖騰的劍

神的圖騰

神的圖騰摻雜體
〔第3集首次登場〕

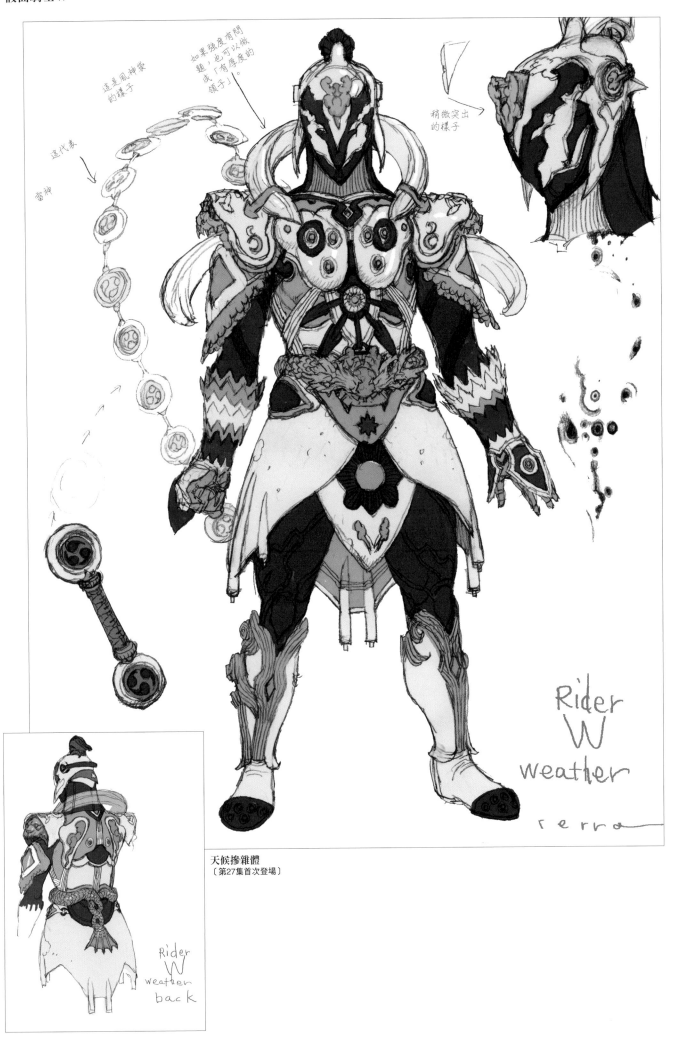

這代表
雷神

這是風神袋
的樣子

如果強度有問
題，也可以做
成「有厚度的
領子」。

稍微突出
的樣子

Rider
W
weather

rerra

Rider
W
weather
back

天候摻雜體
〔第27集首次登場〕

暴龍摻雜體
〔第1、2集登場〕

熔岩

熔岩摻雜體
〔第1集登場〕

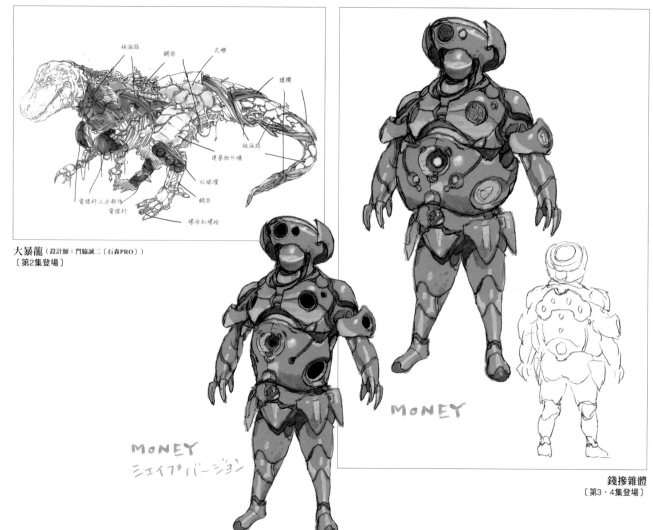

柏油路　　鋼絲　　　貝殼

螺欄

柏油路

連築物外牆

紅綠燈

電線杆上方部件　　鋼絲

電線杆　　　　螺母和螺栓

大暴龍（設計師：門脇誠二〔石森PRO〕）
〔第2集登場〕

MONEY
シェイプバージョン

MONEY

錢摻雜體
〔第3、4集登場〕

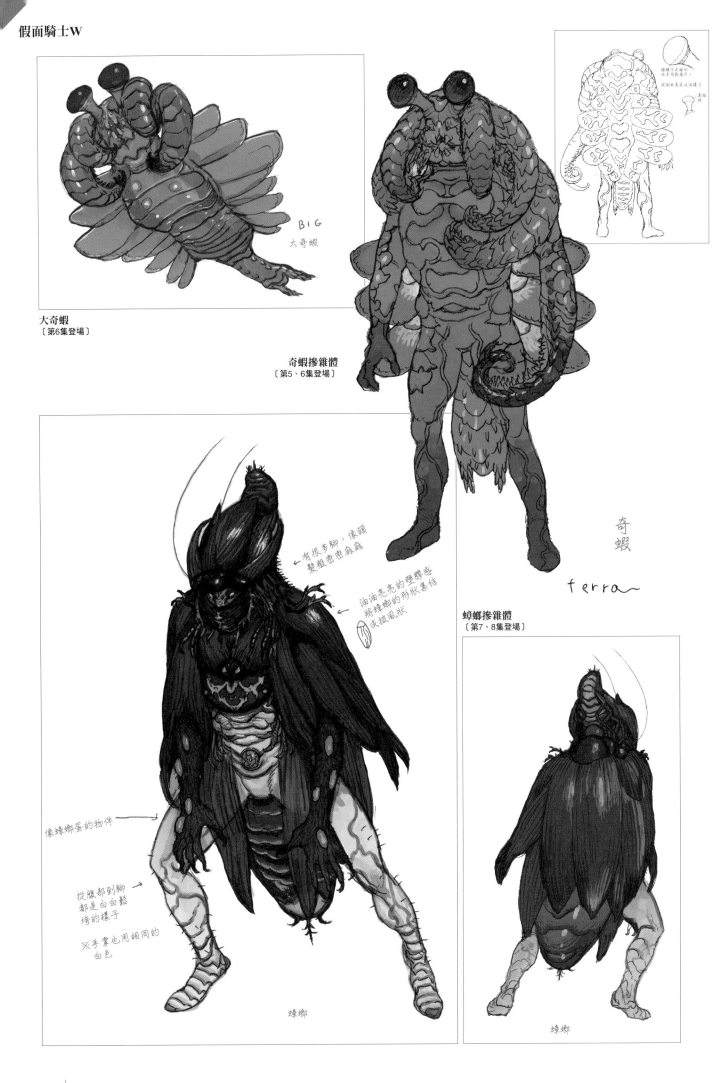

大奇蝦
〔第6集登場〕

BIG
大奇蝦

奇蝦摻雜體
〔第5、6集登場〕

奇
蝦

ferra

蟑螂摻雜體
〔第7、8集登場〕

← 有很多腳，像頭
髮般密密麻麻

← 油油亮亮的塑膠感
將蟑螂的形狀集結
成披風狀

← 像蟑螂蛋的物件

從腹部到腳 →
都是白白鬆
垮的樣子

※手掌也用相同的
白色

蟑螂

蟑螂

軟化奶油狀

或是

相同質感

不透明

有深度的
半透明感

類似口香糖

類似巧克力

類似軟糖

類似半透
明的糖

甜點摻雜
體版本
ver **2**
terra

甜點摻雜體
〔第9、10集登場〕

甜點摻雜
體版本
ver **2**
terra

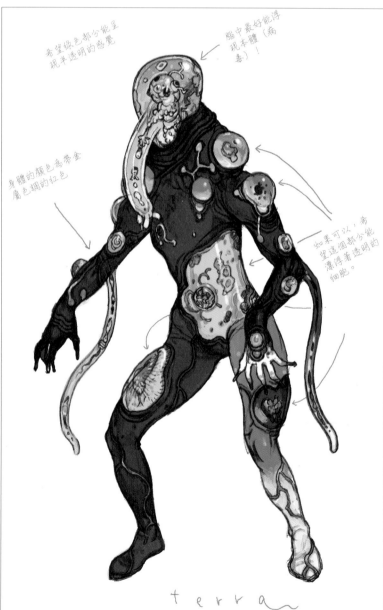

希望綠色部分能呈
現半透明的感覺

腦中最好能浮
現本體（病
毒）！

身體的顏色為帶金
屬色調的紅色

如果可以，希
望這個部分能
漂浮著透明的
細胞。

terra

病毒摻雜體
〔第11、12集登場〕

sweets
Back

+

假面騎士W

威力腕摻雜體
〔第15、16集登場〕

RIDER
W
威力腕

暴力摻雜體
〔第13、14集登場〕

RIDER
W
Bird powered
terra

強化型態

鳥摻雜體
〔第17、18集登場〕

RIDER
W
Bird
terra

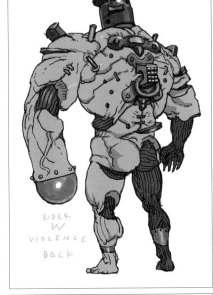

RIDER
W
VIOLENCE
BACK

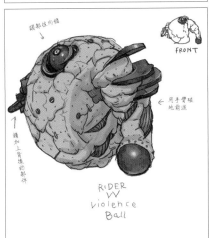

FRONT

RIDER
W
Violence
Ball

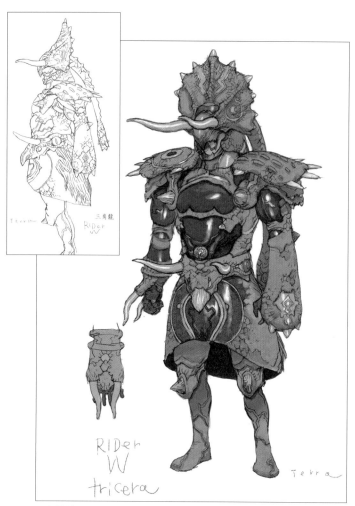

三角龍摻雜體
〔第21、22集登場〕

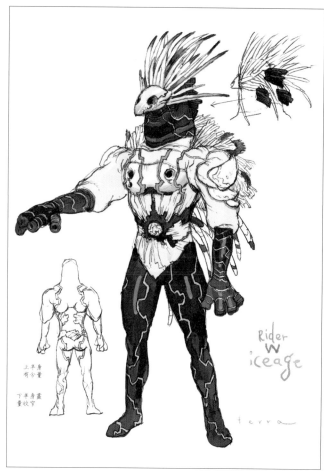

冰河時代摻雜體
〔第19、20集登場〕

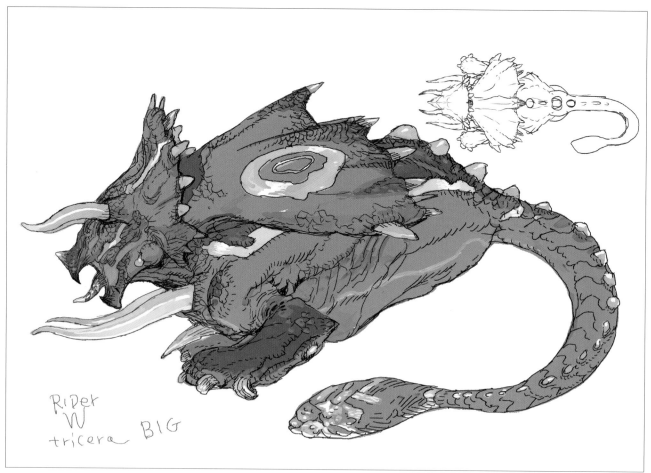

大三角龍
〔第22集登場〕

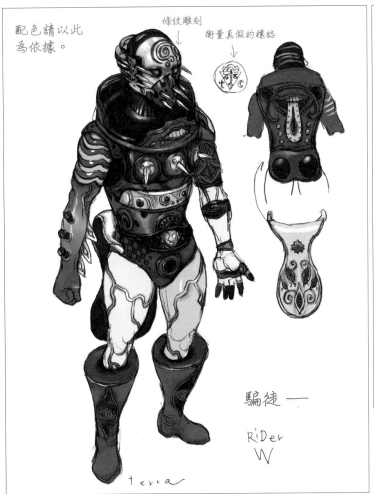

配色請以此
為依據。

條紋雕刻

衡量真假的標誌

騙徒——
RiDer
W

terra

騙徒——
side
RiDer
W

terra

騙徒摻雜體
〔第23、24集登場〕

Rider
W
玩偶
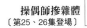

Rider
W
玩偶

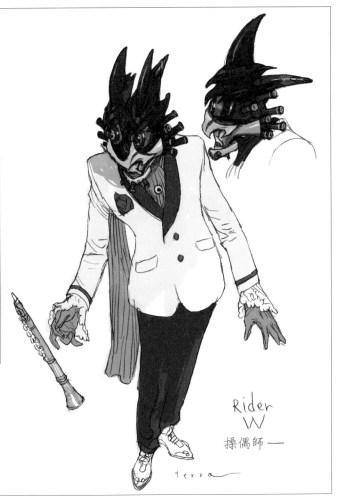

Rider
W
操偶師——

terra

操偶師摻雜體
〔第25、26集登場〕

Nightmare Rider W BACK

夢魘摻雜體
〔第29、30集登場〕

Back　side

Rider W 野獸構圖

野獸摻雜體
〔第31、32集登場〕

Nightmare Rider W

terra

Rider W 野獸

Rider W Zone

Rider W Zone open

區域摻雜體
〔第32集登場〕

168

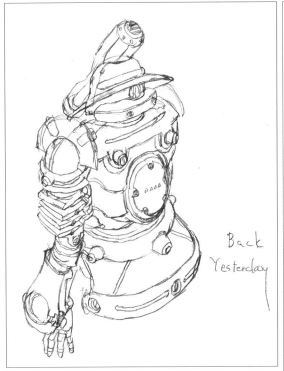

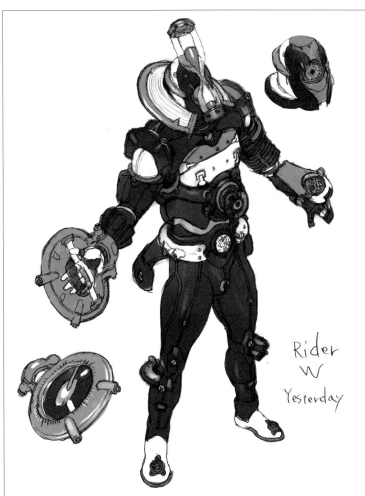

昨日摻雜體
〔第33、34集登場〕

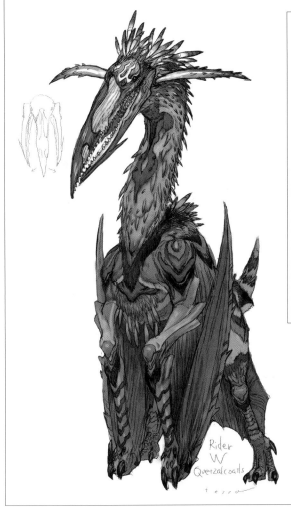

風神翼龍摻雜體
〔第35、36集登場〕

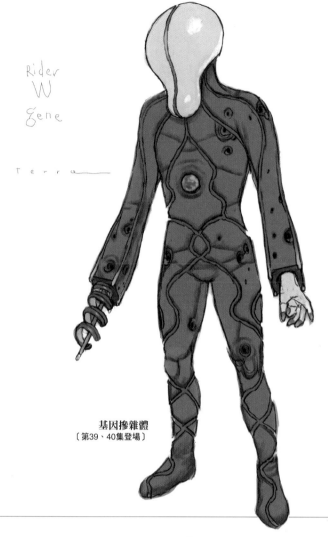

Rider
W
Gene

Terra

基因摻雜體
〔第39、40集登場〕

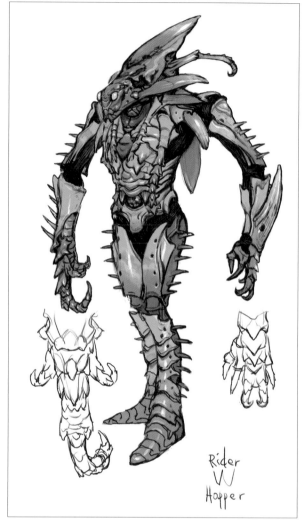

蝗蟲摻雜體
〔第37、38集登場〕

Rider
W
Hopper

Rider
W
Jewel

terra

珠寶摻雜體
〔第41、42集登場〕

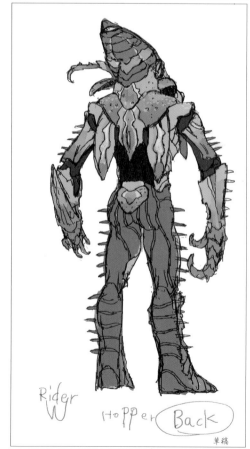

Rider
W
Hopper Back

草稿

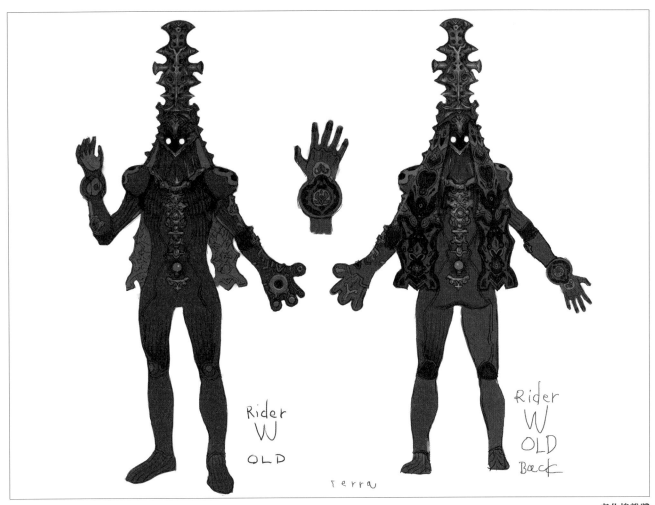

Rider W OLD

Rider W OLD Back

Terra

老化摻雜體
〔第43、44集登場〕

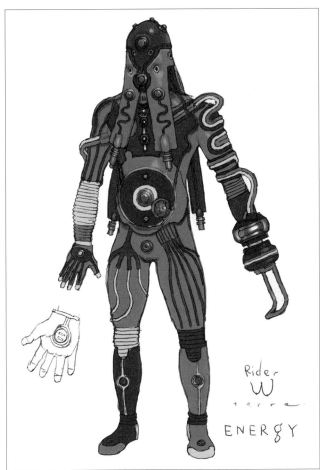

Rider W Terra ENERGY

能源摻雜體
〔第49集登場〕

樂園摻雜體
〔第47、48集、V CINEMA❷登場〕

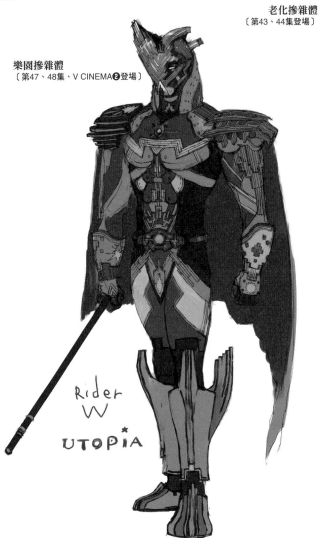

Rider W UTOPIA

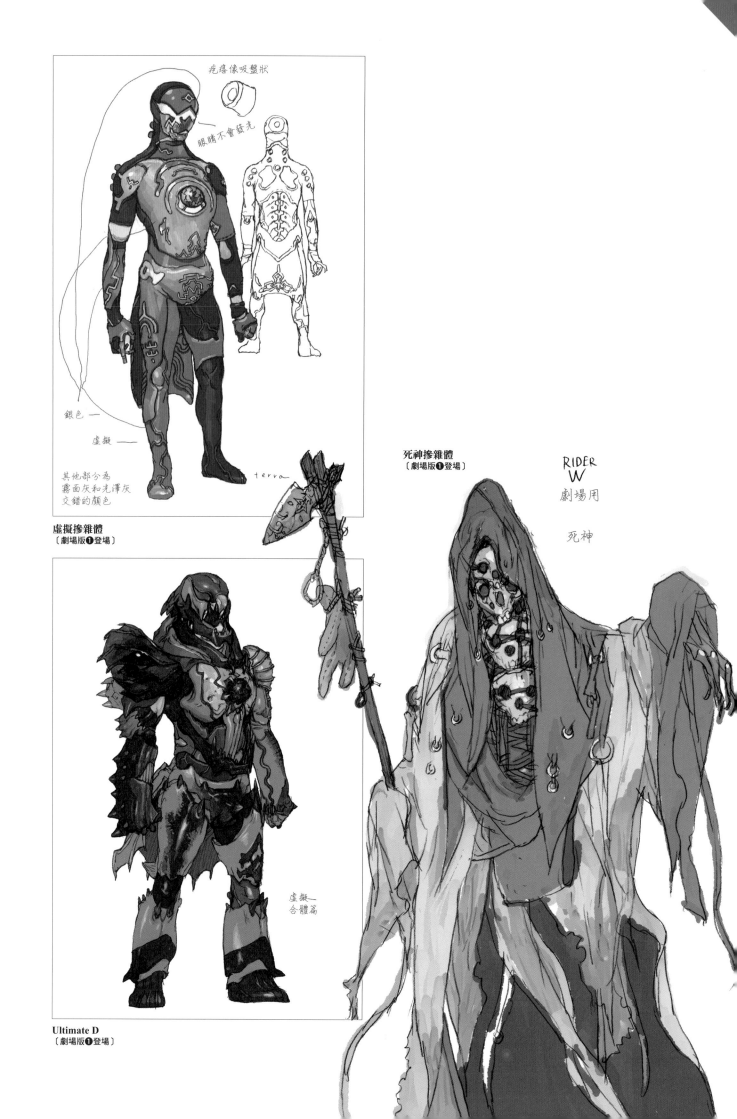

疤瘩像吸盤狀

眼睛不會發光

銀色
虛擬

其他部分為
霧面灰和光澤灰
交錯的顏色

terra

虛擬摻雜體
〔劇場版❶登場〕

死神摻雜體
〔劇場版❶登場〕

RIDER
W
劇場用

死神

虛擬
合體篇

Ultimate D
〔劇場版❶登場〕

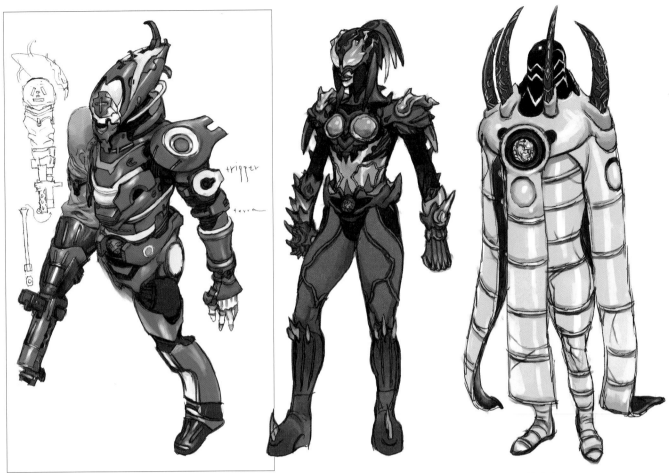

槍手摻雜體
〔劇場版❷、V CINEMA❷登場〕

炎熱摻雜體
〔劇場版❷、V CINEMA❷登場〕

月神摻雜體
〔劇場版❷、V CINEMA❷登場〕

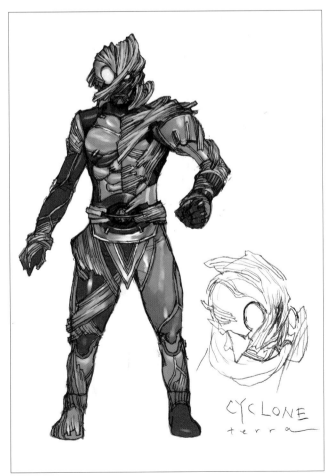

旋風摻雜體
〔劇場版❷、V CINEMA❷登場〕

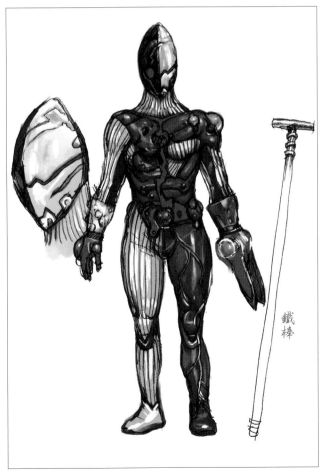

鋼鐵摻雜體
〔劇場版❷、V CINEMA❷登場〕

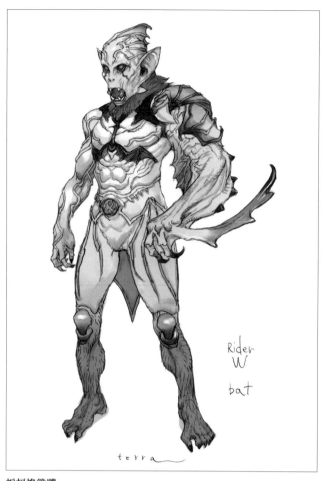

Rider
W
bat

terra

蝙蝠摻雜體
〔劇場版❸登場〕

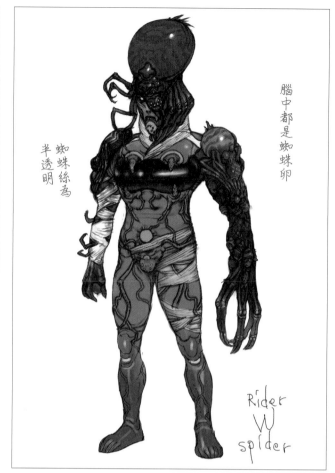

腦中都是蜘蛛卵

蜘蛛絲為半透明

Rider
W
spider

蜘蛛摻雜體
〔劇場版❸登場〕

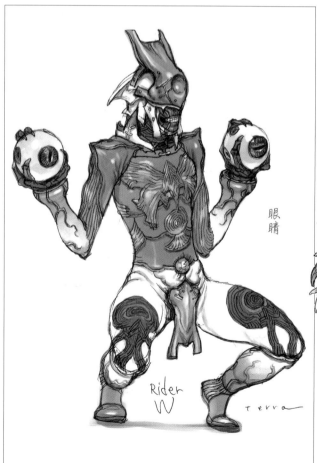

眼睛

Rider
W

terra

眼睛摻雜體
〔V CINEMA❷登場〕

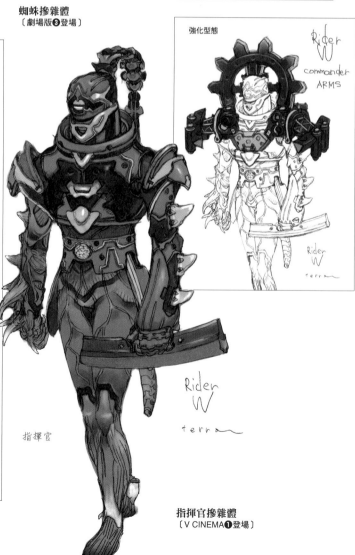

強化型態

Rider
W
commander
ARMS

Rider
W

terra

指揮官

Rider
W

terra

指揮官摻雜體
〔V CINEMA❶登場〕

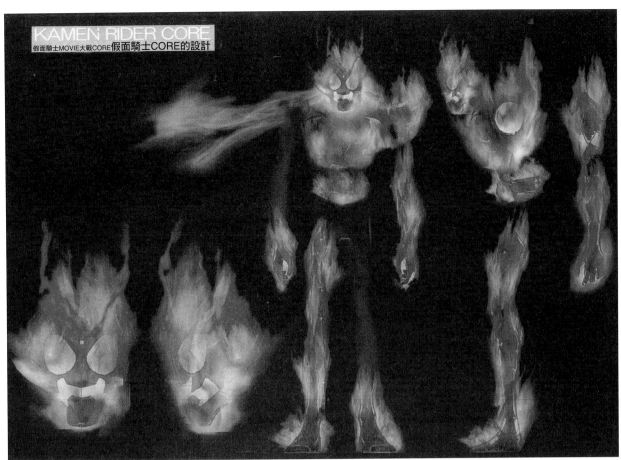

KAMEN RIDER CORE
假面騎士MOVIE大戰CORE 假面騎士CORE的設計

假面騎士CORE
〔劇場版❸登場〕

假面騎士CORE為『MOVIE大戰CORE』的終極大魔王,
本頁刊登的設計圖,是依照特攝導演佛田洋描繪的草稿為
基礎所繪製。另外,劇中利用電腦動畫的成品由Framewor
ks Entertainment的岡本晃設計。

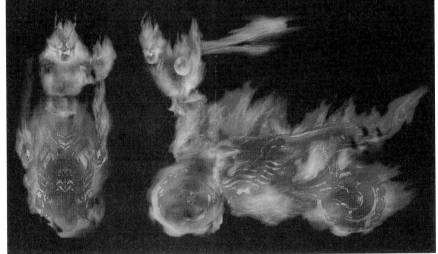

假面騎士MOVIE大戰CORE 假面騎士CORE的設計

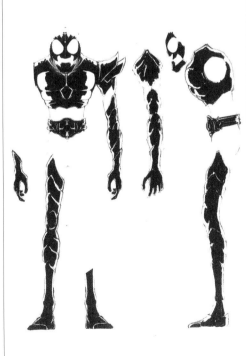

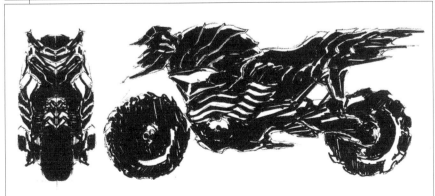

假面騎士
假面騎士奧茲／OOO

貪婪怪人、貪婪獸等怪人

DESIGNER
出渕 裕、篠原 保

平成假面騎士系列第12部以人類的「慾望」為主題，描寫了一場由欲望產生核心硬幣的爭奪戰。主角英雄假面騎士利用獲得的核心硬幣達到型態變換，而不完全體的幹部階級怪人「貪婪怪人」從800多年的沉睡中甦醒，一心要取回缺少的硬幣以恢復原本的樣貌，也就是為了恢復完整體而戰鬥，本篇故事就是在這樣的架構下展開。最初復活的1名鳥系貪婪怪人「安酷」只有右手為實體，他自從和主角火野映司／假面騎士奧茲攜手合作後，開始蒐集復活所需的硬幣。其他4名貪婪怪人（烏霸、梅茲魯、卡佳里、佳美爾），則是將構成自己身體的普通硬幣投入人類體內，以人類欲望為糧食製造出各集的怪人「貪婪獸」，並指揮他們執行作戰行動。貪婪獸的主題全都依循貪婪怪人的屬性，擷取自鳥系、昆蟲系、貓系、水生系、重量系等生物。這些設計由主設計師出渕裕和從旁協助的篠原保共同操刀，分擔的比例不分上下。在這場由兩位優秀設計師初次合作的表演中，創造出許多經典的騎士怪人。

假面騎士奧茲／OOO

【DATA】2010年9月5日～2011年8月28日每週日8點～8點30分播映／朝日電視台系列／共48集
【STAFF】■原著：石森章太郎 ■製作人：本井健吾（朝日電視台）、武部直美、高橋一浩（東映） ■編劇：小林靖子、米村正二、毛利亘宏 ■導演：田崎龍太、柴崎貴行、金田治、諸田敏、石田秀範、舞原賢三 ■音樂：中川幸太郎 ■動作導演：宮崎剛（JAPAN ACTION ENTERPRISE） ■特攝導演：佛田洋 ■製作：朝日電視台、東映、ADK
《劇場版》❶『假面騎士OOO and W Feat Skull Movie大戰Core』2010年12月18日上映／■編劇：三條陸、井上敏樹 ■導演：田崎龍太
❷『OOO・電王・All Riders Let's Go假面騎士』2011年4月1日上映／■編劇：米村正二 ■導演：金田治
❸『劇場版 假面騎士OOO WONDERFUL將軍與21枚核心硬幣』2011年8月6日上映／■編劇：小林靖子 ■導演：柴崎貴行
❹『假面騎士×假面騎士Fourze & OOO MOVIE大戰MEGA MAX』2012年12月10日上映／■編劇：中島Kazuki、小林靖子 ■導演：坂本浩一

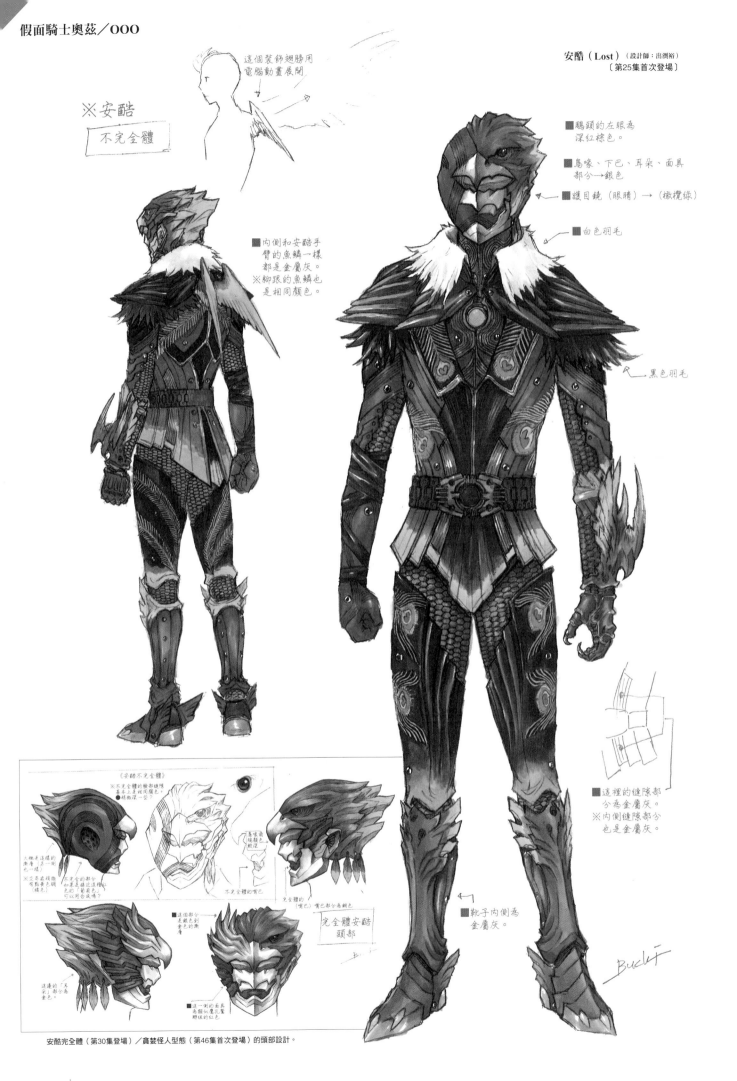

這個裝飾翅膀用
電腦動畫展開

※安酷
不完全體

安酷（Lost）（設計師：出淵裕）
〔第25集首次登場〕

■鵰頭的左眼為
深紅棕色。

■鳥喙、下巴、耳朵、面具
部分→銀色

■護目鏡（眼睛）→（橄欖綠）

■白色羽毛

■黑色羽毛

■內側和安酷手
臂的魚鱗一樣
都是金屬灰。
※腳跟的魚鱗也
是相同顏色。

■這裡的縫隙部
分為金屬灰。
※內側縫隙部分
也是金屬灰。

《安酷不完全體》
※不完全體的臉部都連綤
基本上是用相同顏色。
●橄欖深一些？

不完全體的嘴巴

完全體的
（嘴巴）嘴巴部分為銅色

完全體安酷
頭部

■靴子內側為
金屬灰。

安酷完全體（第30集登場）／貪婪怪人型態（第46集首次登場）的頭部設計。

卡佳里（設計師：出渕裕）
〔第1集首次登場　※完全體在第8集首次登場〕

烏霸（設計師：出渕裕）
〔第1集首次登場　※完全體在第8集首次登場〕

佳美爾（設計師：篠原保）
〔第1集首次登場　※完全體在第8集首次登場〕

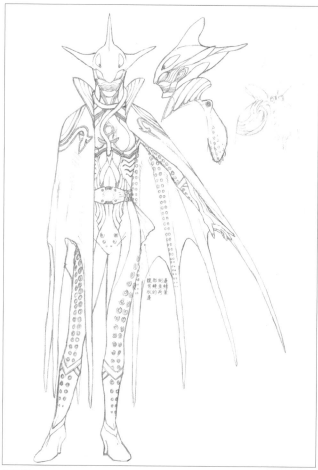

梅茲魯（設計師：出渕裕）
〔第1集首次登場　※完全體在第8集首次登場〕

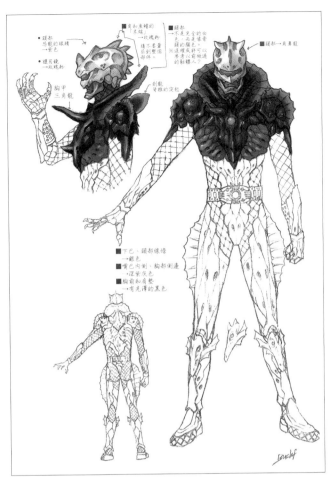

映司貪獒怪人（設計師：出渕裕）
〔第46集首次登場〕

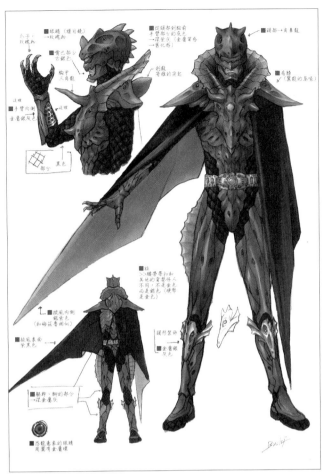

恐龍貪獒怪人（設計師：出渕裕）
〔第44集首次登場〕

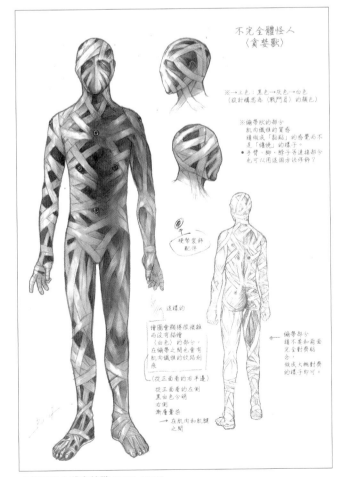

白色不完全體貪獒獸（設計師：出渕裕）
〔第1集首次登場〕

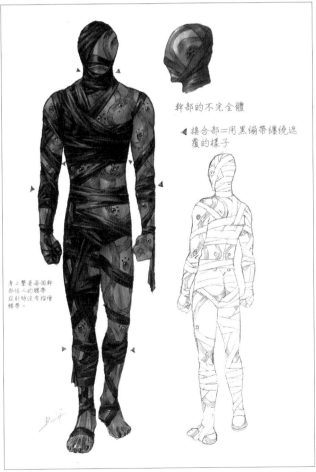

除了回憶的場景，右邊頁面的4個貪獒怪人直到結局以完全體回歸之前，每個怪人都會露出身體部份的肌膚，以不完全體的型態活動。這個貪獒怪人的素體，就是為了這時露出的部分而設計。

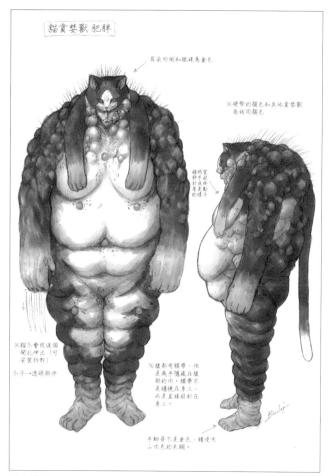

貓貪婪獸（設計師：出淵裕）
〔第3、4集登場〕

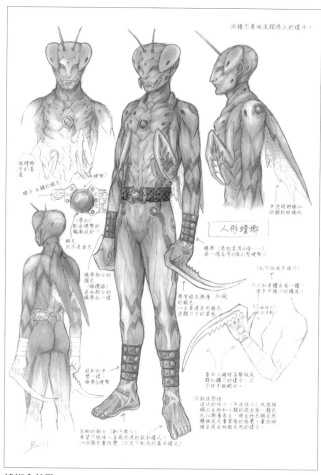

螳螂貪婪獸（設計師：出淵裕）
〔第1集登場〕

象鼻蟲貪婪獸（設計師：篠原保）
〔第2集登場〕

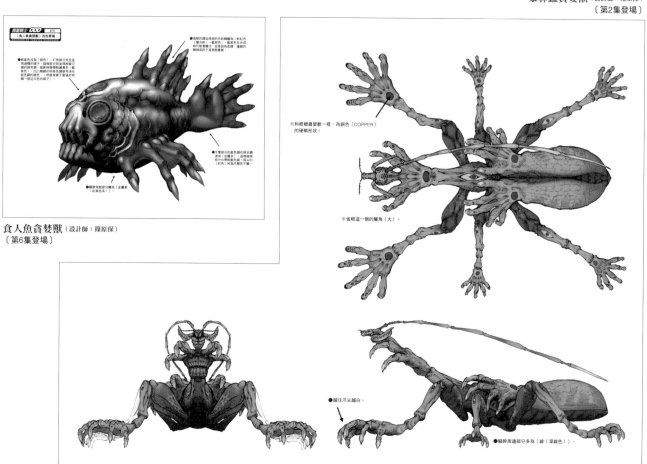

食人魚貪婪獸（設計師：篠原保）
〔第6集登場〕

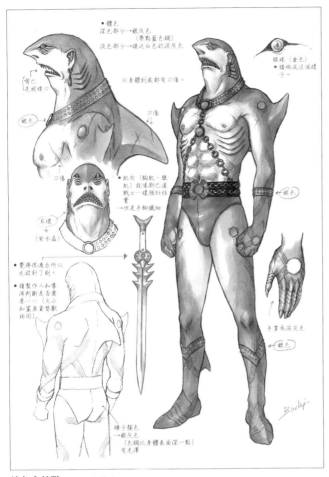

● 體色
深色部分→銀灰色
(帶點藍色調)
淺色部分→接近白色的淺灰色

※身體到處都有刀傷。

眼球〈金色〉
● 瞳孔成這個樣子。

肌肉(胸肌、腹肌)就像斯巴達戰士一樣強壯結實
→但是手腳纖細

※身體到處都有刀傷。

● 覺得很適合所以把殺到的刀傷

● 請製作人導演判斷是否需要……(大小和鯊魚貪婪獸相同)

手畫臂深灰色
銀色

樣子顏色
→銀灰色
(色調比身體表面深一點)
有光澤

鯊魚貪婪獸(設計師：出渕裕)
〔第9、10集登場〕

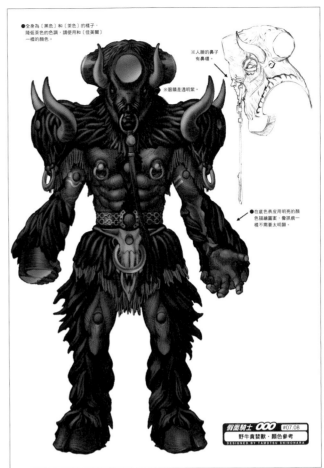

● 全身為〔黑色〕和〔茶色〕的樣子。
降低茶色的色調，請使用和〔佳美爾〕一樣的顏色。

※人臉的鼻子有鼻溝。

※眼睛是透明紫。

● 在底色表皮用明亮的顏色描繪圖案，像抓痕一樣不需要太明顯。

假面騎士OOO #07.08
野牛貪婪獸．顏色參考
DESIGNED BY TAMOTSU SHINOHARA

野牛貪婪獸(設計師：篠原保)
〔第7、8集登場〕

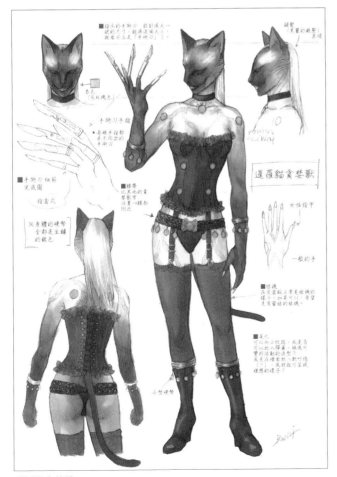

■ 撿來的手術刀。因計成長大一號的尺寸，超過這個大小故看不出是「手術刀」。

■ 手術刀手指
身體和指甲不同但都是手術刀

■ 手術刀細節完成圖
指套式

※身體的硬殼全都是生鏽的銀色

■ 腰帶
比其他的貪婪獸窄。但是一樣都在腰附近。

女性指甲

一般的手

■ 長靴
在皮裝靴上素色綁綁的樣子。如果可以，希望是靴統的綁帶。

■ 顏色
可以加上斑紋，或是為了可以放入數位修圖，做成可以靈活的運型？
或者是在蓋皮上添加動物條紋，做好就可以是斑紋的樣子了

暹羅貓貪婪獸(設計師：出渕裕)
〔第13、14集登場〕

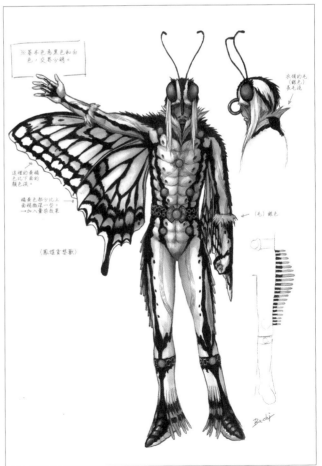

※基本色為黑色和白色，交界分明。

蹄甲的光
(銀色)
是光澤

※眼睛是透明紫。

這邊的黃綠色比下面的顏色深。

這裡的黃綠色比下面的顏色深。

精黃色部分在上面黃綠色上一些。
→加入漸層效果

(鳳蝶貪婪獸)

〔光〕銀色

鳳蝶貪婪獸(設計師：出渕裕)
〔第11、12集登場〕

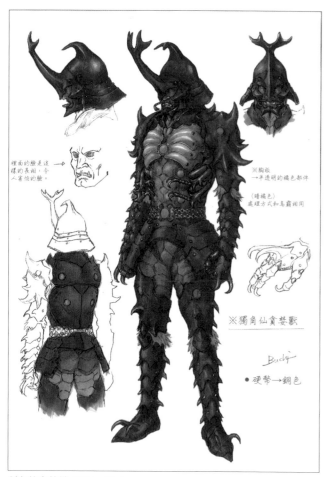

裡面的臉是這樣的長相，令人害怕的臉。

※胸板
→半透明的橘色部件
（暗橘色）
處理方式和烏霸相同

※獨角仙貪婪獸

Bucky

●硬幣→銅色

獨角仙貪婪獸（設計師：出淵裕）
〔第17集登場〕

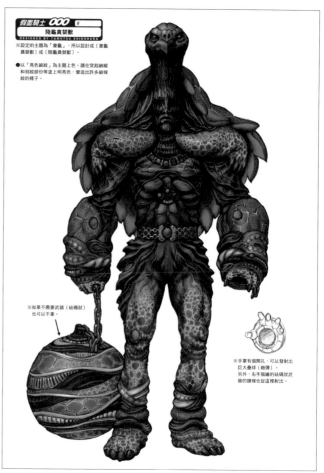

※設定的主題為「象龜」，所以設計成「象龜貪婪獸」或「陸龜貪婪獸」。

●以「亮色細紋」為主題上色。請在突起細紋和刻紋部份等塗上明亮色，營造出許多細條紋的樣子。

※如果不需要武器（砧碼狀）也可以不拿。

※手掌有個開孔，可以發射出巨大叠球（砲彈）。另外，右手揮鏈的砧碼狀武器的鏈條也從這裡發出。

陸龜貪婪獸（設計師：篠原保）
〔第15集登場〕

●全身是帶有紫色調的消光灰。頭部冠狀部分和4對腳的根部等，有部份為灰色調的明亮區塊。

●這裡包括頭部前端，連同尾巴、背上的鰭、章魚觸手前端等末端部分，都沒有〔細紋〕而且還有一點暗沉。沒有〔細紋〕的部分有點光澤。

〔側面圖〕

※背鰭的圖騰紋為鏤空狀。

※刻在身體表面的圖騰會發出藍白光。並不會常常發光，而會隨著脈搏閃爍。圖騰周圍的〔細紋〕也會稍微「流露」光芒。

●鮮豔的金色

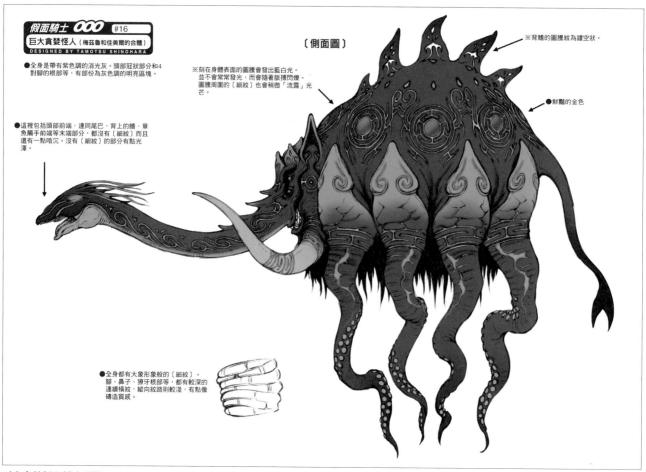

●全身都有大象形象般的〔細紋〕。腳、鼻子、獠牙根部等，都有較深的連續橫紋，縱向紋路則較淺，有點像磚造質感。

巨大貪婪怪人暴走型態（設計師：篠原保）
〔第16集登場〕

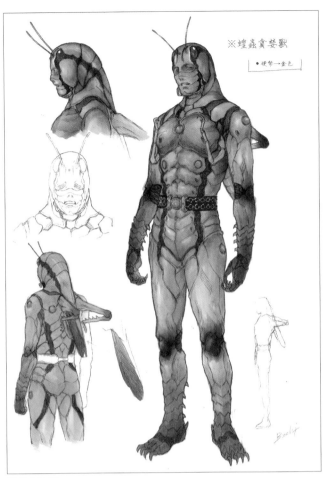

※蝗蟲貪婪獸
→硬幣→金色

蝗蟲貪婪獸（設計師：出渕裕）
〔第21、22集登場〕

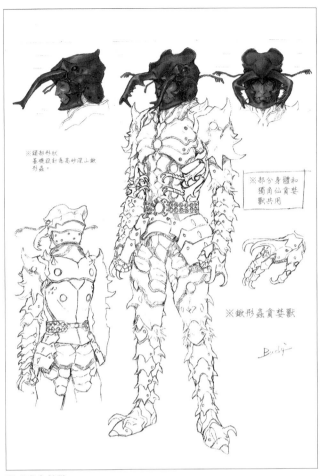

※躡部形狀
基機段對高高砂深山鍬
形蟲。

※部分身體和
獨角仙貪婪
獸共用

※鍬形蟲貪婪獸

鍬形蟲貪婪獸（設計師：出渕裕）
〔第17、18集登場〕

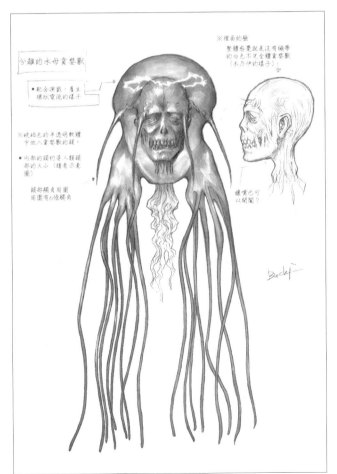

分離的水母貪婪獸

※裡面的臉
整體貪婪獸就是沒有鋼帶
的白色不完全體貪婪獸
（本店伊的樣子）

●配合演戲，產生
環狀電流的樣子

※綠銅色的半透明軟體
卞放入貪婪獸的頭。

●內部的頭約普人類頭
部的大小（請看示意
圖）

頭部轉角周圍
周圍有6條觸角

環嘴巴可
以開闔？

小型水母（設計師：出渕裕）
〔第19、20集登場〕

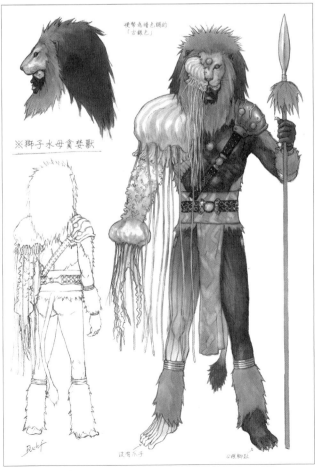

硬幣為暗色調的
「古銅色」

※獅子水母貪婪獸

獅子水母貪婪獸（設計師：出渕裕）
〔第19、20集登場〕

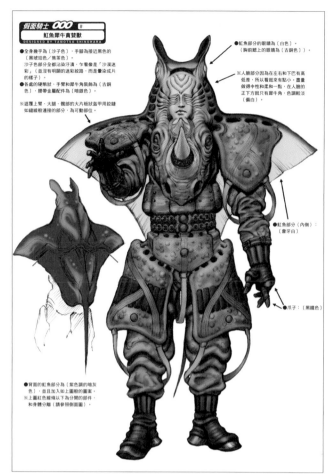

● 虹魚部分的眼睛為〔白色〕。（胸前鯊魚上的眼睛為〔古銅色〕）。

※人臉部分因為在左右和下巴有高低差，所以看起來有點小。盡量做得中性和柔一點，在人臉的正下方就只有犀牛角，色調較淡（偏白）。

● 全身幾乎為〔沙子色〕，手臂為接近黑色的〔黑褐色／黑茶色〕。沙子色部分全都沾染汙漬，午看會是「沙漠迷彩」（並沒有明顯的迷彩紋路，而是暈染成片的樣子）。

● 各處的硬物狀、手臂和犀牛角裝飾為〔古銅色〕，腰帶金屬配件為〔暗銀色〕。

※遮覆上臂、大腿、臀部的大片板狀盔甲如縫線般連接的部分為可動部位。

虹魚部分（內側）：〔象牙白〕

● 背面的虹魚部分為〔紫色調的暗灰色〕，並且加入如上圖般的圖案。
※上圖如虛線以下分開的部件，和身體分離〔請參照側面圖〕。

爪子：〔黑鐵色〕

虹魚犀牛貪慾獸（設計師：篠原保）
〔第23、24集登場〕

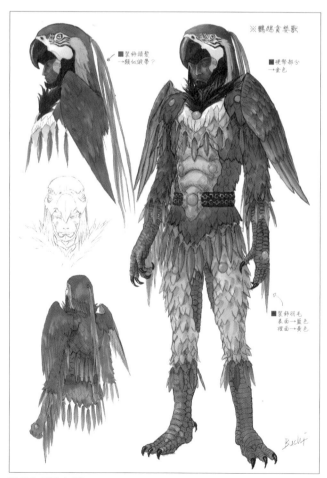

※鸚鵡貪慾獸

■鸚鵡頭髮 →類似辮帶？

■硬幣部分 →金色

■鸚鵡羽毛 表面→藍色 裡面→黃色

鸚鵡貪慾獸（藍）（設計師：出渕裕）
〔第25、26集登場〕

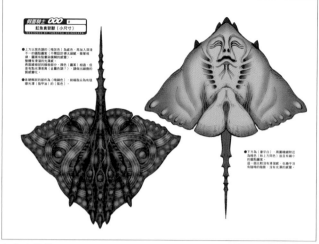

● 上方以深藍綠色〔暗藍色〕為底色，高加入深淺不一的圖案配色（不需設計得太誇張，簡單地讓整體有漸層的感覺）。表面越偏好的部分越淺〔圖案〕相近，但是每處的濃度〔金屬感〕有所不同！讓人分辨出個別質感哦！

● 各種硬物狀的部件為〔暗銅色〕，部分和有稜線光澤〔角甲殼〕的〔紫色〕。

下方為〔象牙白〕，周邊稜線則記為暗銅色〔和上方同色〕且包含細小的圖案圖案。
這一面比較沒有濕潤感，也應予沒有稜角的陰影，沒有光澤的質感。

虹魚貪慾獸（小尺寸）（設計師：篠原保）
〔第23、24集登場〕

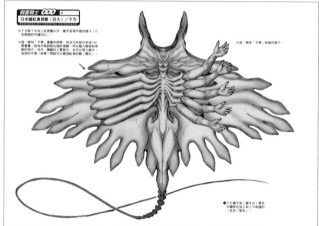

※下方部分中有人形圖案以外，幾乎是垂直平面的樣子（只有左邊的手臂例外）。

※這一個是「卡臂」，伸長的樣子。

※這一個是「手臂」，垂長的樣子。

下方幾乎為〔象牙白〕色，外圍圖紋記為上和上方相近的〔灰色／紫色〕。

日本蝠虹貪慾獸（巨大）／下方

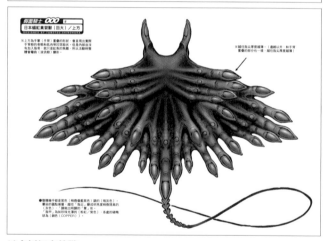

※越偏好之厚度越薄〔邊緣〕以外，和手臂重疊的部分也一樣，越靠近指尖厚度越薄。

● 整體排排手部分呈現藍紫色〔帶微偏藍色〕，調約〔淡灰色〕；邊緣的圓點無數〔指尖〕，變成明亮點的色調〔灰色／紫色／白色／黃色〕，各種的硬物狀為〔銅色〔COPPER〕〕。

日本蝠虹貪慾獸（巨大）／上方

日本蝠虹貪慾獸（設計師：篠原保）
〔第24集登場〕

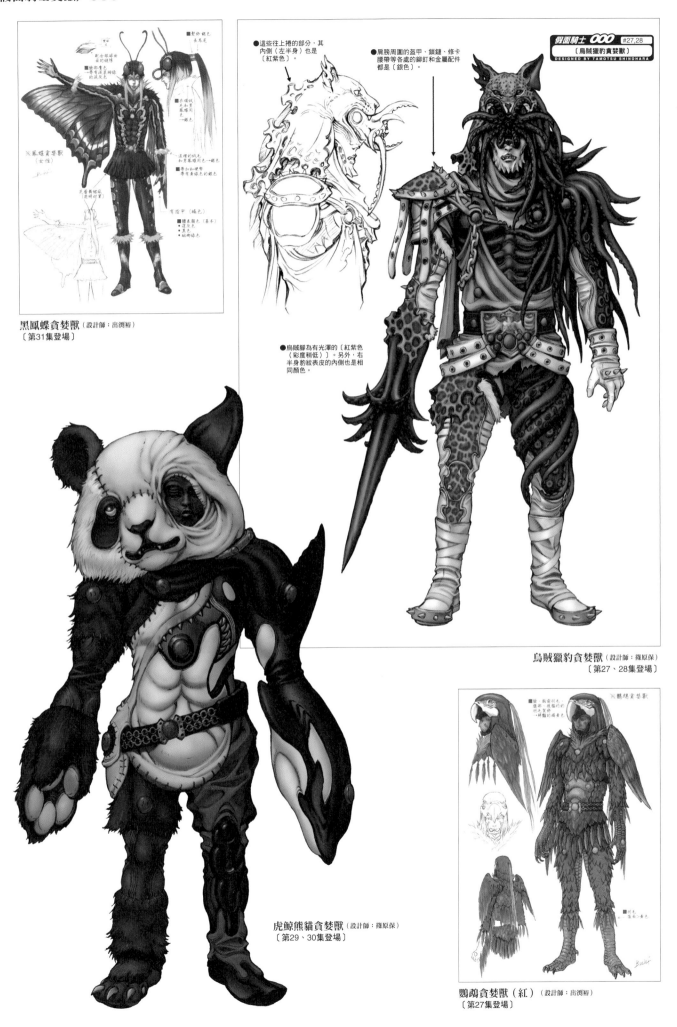

■ 燐粉 銀色
表皮裂

■ 觸角 銀色
表膜尾

影金線蘊蘊
→帶有深藍色
的淺灰色

■ 眼 試光
黑色表
皮集種周

→ 銀色

※ 鳳蝶貪婪獸
（女性）

這裡的試光
和黑集種周
圍→銀色

有指甲（褐色）

■ 附加配帶
帶有深綠色的銀色

有指甲（褐色）

■ 體表褐色（基本）
深灰色
黑色
玫瑰綠色

黑鳳蝶貪婪獸（設計師：出淵裕）
〔第31集登場〕

●這些往上捲的部分，其
內側（左半身）也是
〔紅紫色〕。

●肩膀周圍的盔甲、鎖鏈、修卡
腰帶等各處的鉚釘和金屬配件
都是〔銀色〕。

假面騎士 OOO #27,28
〔烏賊獵豹貪婪獸〕
DESIGNED BY TAMOTSU SHINOHARA

●烏賊腳為有光澤的〔紅紫色〕
（彩度稍低）。另外，右
半身豹紋表皮的內側也是相
同顏色。

烏賊獵豹貪婪獸（設計師：篠原保）
〔第27、28集登場〕

虎鯨熊貓貪婪獸（設計師：篠原保）
〔第29、30集登場〕

●翅、肚有羽毛，
偏都一條銀約的
紅色→鮮豔的橘黃色

※ 鸚鵡貪婪獸

鸚鵡貪婪獸（紅）（設計師：出淵裕）
〔第27集登場〕

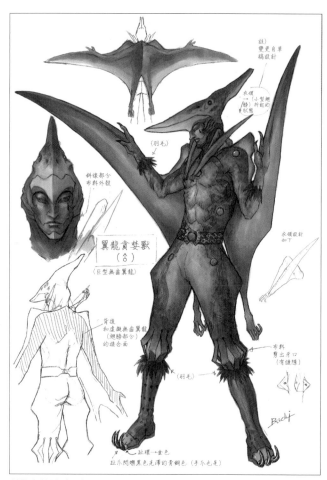

翼龍貪婪獸（♂）（設計師：出渕裕）
〔第32、33集、劇場版❶登場〕

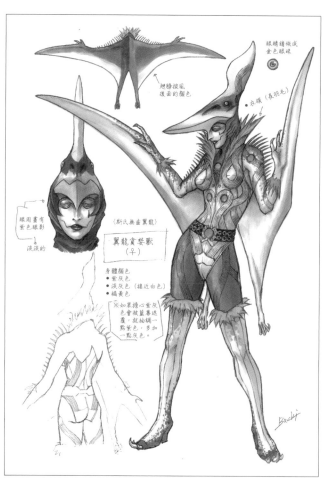

翼龍貪婪獸（♀）（設計師：出渕裕）
〔第32集、劇場版❶登場〕

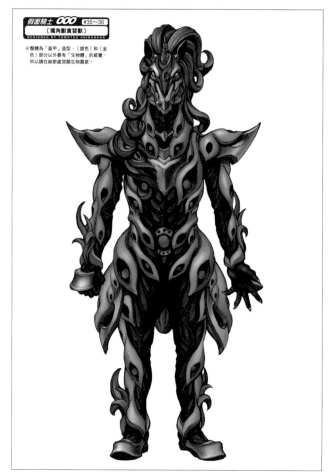

獨角獸貪婪獸（設計師：篠原保）
〔第35、36集登場〕

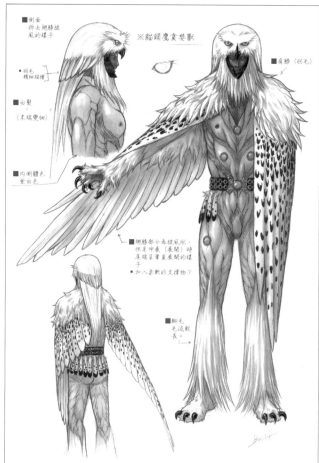

貓頭鷹貪婪獸（設計師：出渕裕）
〔第33、34集登場〕

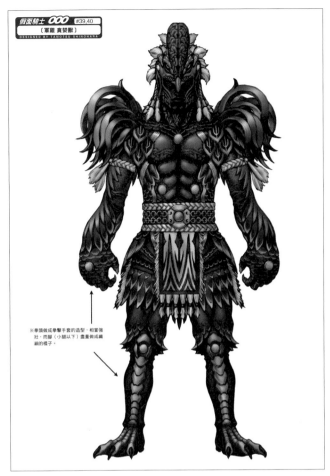

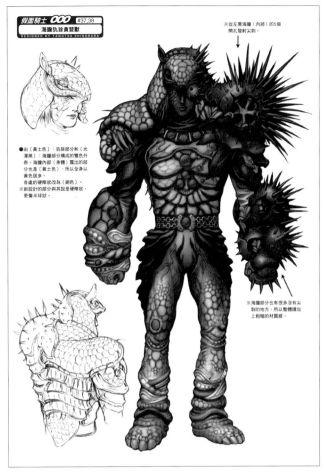

軍雞貪婪獸（設計師：篠原保）
〔第39、40集登場〕

海膽犰狳貪婪獸（設計師：篠原保）
〔第37集登場〕

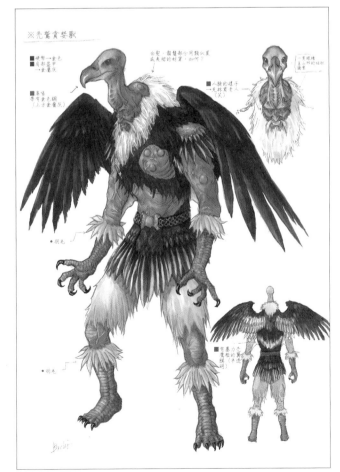

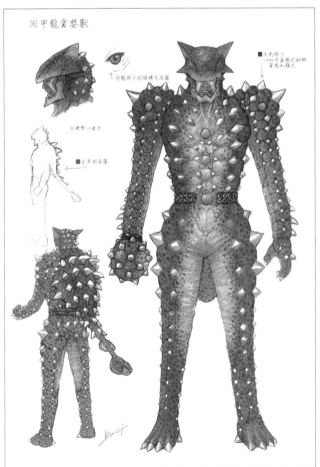

禿鷲貪婪獸（設計師：出渕裕）
〔第43集登場〕

甲龍貪婪獸（設計師：出渕裕）
〔第41、42集登場〕

硬幣容器 暴走型態（設計師：篠原保）
〔第48集登場〕

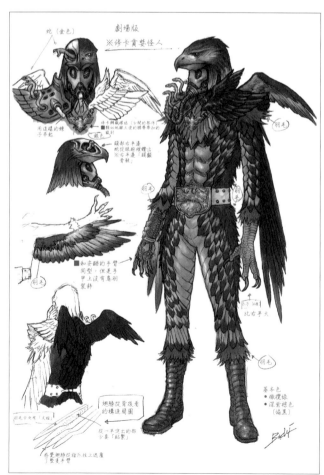

修卡貪婪怪人（設計師：出渕裕）
〔劇場版❷登場〕

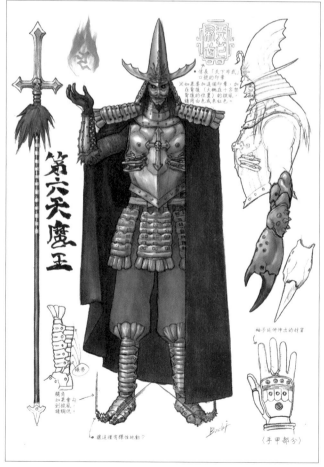

鎧武者怪人完全體（設計師：出渕裕）
〔劇場版❶登場〕

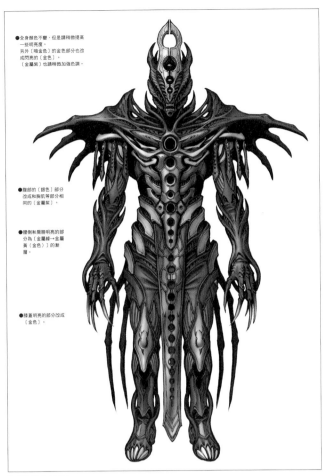

●全身顏色不變，但是請稍微提高一些明亮度。
另外〔暗金色〕的金色部分也改成閃亮的〔金色〕。
〔金屬紫〕也請稍微加強色調。

●腹部的〔銀色〕部分改成和胸肌等部相同的〔金屬紫〕。

●提倒和肩膀明亮的部分改為〔金屬綠→金屬黃（金色）〕的漸層。

●膝蓋明亮的部分改成〔金色〕。

加羅怪人型態（設計師：篠原保）
〔劇場版❸登場〕

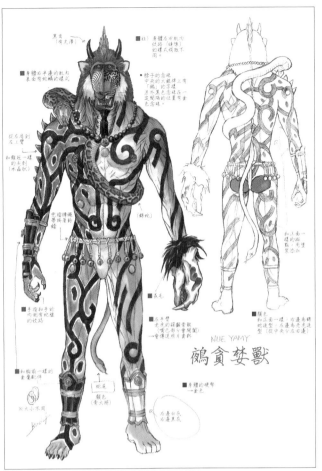

NUE YAMY
鵺貪婪獸

鵺貪婪獸（設計師：出渕裕）
〔劇場版❸登場〕

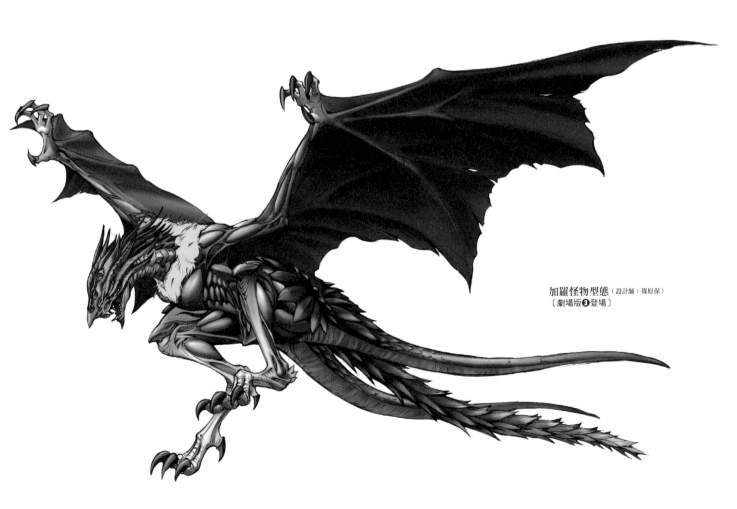

加羅怪物型態（設計師：篠原保）
〔劇場版❸登場〕

假面騎士
Fourze

宙體闇使等怪人

DESIGNER
麻宮騎亞

平成假面騎士系列第13部將故事設定在校園的劇情架構，深受大家的喜愛與歡迎。身為轉學生的主角和朋友一起成立「假面騎士社」，齊心對抗威脅校園和平的「宙體闇使」。劇中所有的視覺設定都充滿了「太空」元素，例如假面騎士的設計主題為火箭和流星，假面騎士社的社團教室為月表基地的月兔艙門。敵方陣營在這一點也相同，宙體闇使的主題設定為「星座」。名為切換者的變身者利用宙體闇使開關變身，不過一旦負面情緒升高，開關轉為終極啟動的狀態後，切換者在變身後的身體會從宙體闇使脫離，藉此提升戰鬥力，然而這將無法以一己之力恢復原本的樣貌。此外，超越終極啟動的人，將進化成名為「十二使徒」的上級宙體闇使（以12星座為主題）。學校理事長和老師們變身的十二使徒，是劇中設定為幹部的固定角色。本部作品的生物設計師為知名漫畫家麻宮騎亞，代表作包括『魔法陣都市』、『怪傑蒸氣偵探團』等。他也是一位知名的動畫師，會使用另一個名稱參與動畫製作，曾負責多部作品的角色設計。這部作品是他第一次參與特攝片的製作。在作品中他以流暢的筆觸，將主題為星座的怪人，精緻細膩地呈現在大家面前。

假面騎士Fourze

【DATA】2011年9月4日～2012年8月26日每週日8點～8點30分播映／朝日電視台系列／共48集
【STAFF】■原著：石森章太郎 ■製作人：本井健吾（朝日電視台）、塚田英明、高橋一浩（東映） ■編劇：中島Kazuki、三條陸、長谷川圭一 ■導演：坂本浩一、石田秀範、柴崎貴行、諸田敏、田崎龍太、山口恭平、渡邊勝也 ■音樂：鳴瀨Shuhei ■動作導演：宮崎剛（JAPAN ACTION ENTERPRISE） ■特攝導演：佛田洋 ■製作：朝日電視台、東映、ADK
《劇場版》❶『假面騎士×假面騎士Fourze & OOO MOVIE大戰MEGA MAX』2011年12月10日上映／■編劇：中島Kazuki、小林靖子 ■導演：坂本浩一
❷『假面騎士X超級戰隊 超級英雄大戰』2012年4月21日上映／■編劇：米村正二 ■導演：金田治
❸『假面騎士Fourze The Movie大家的宇宙來了！』2012年8月4日上映／■編劇：中島Kazuki ■導演：坂本浩一
❹『假面騎士×假面騎士Wizard & Fourze Movie大戰Ultimatum』2012年12月8日上映／■編劇：浦澤義雄、中島Kazuki ■導演：坂本浩一

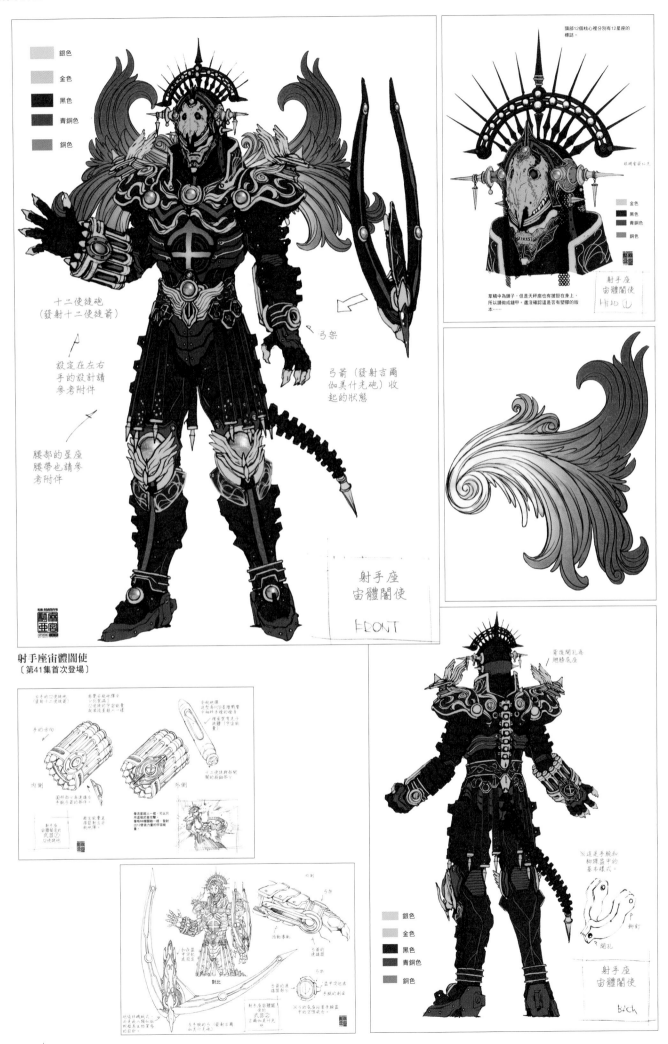

銀色
金色
黑色
青銅色
銅色

十二使徒砲
（發射十二使徒箭）

設定在左右
手的設計請
參考附件

腰部的星座
腰帶也請參
考附件

弓架

弓箭（發射吉爾
伽美什光砲）收
起的狀態

射手座
宙體闇使

FRONT

頭部12個核心裡分別有12星座的
標誌。

金色
黑色
青銅色
銅色

草稿中為鏈子，但是天秤座也有披掛在身上，
所以請做成鎧甲。還沒確認這是否有塑閉的版
本……

射手座
宙體闇使
HEAD (U)

射手座宙體闇使
〔第41集首次登場〕

背後閉孔是
翅膀底座

銀色
金色
黑色
青銅色
銅色

射手座
宙體闇使

BACK

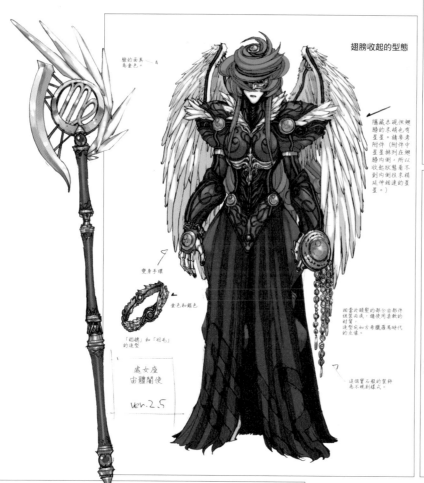

翅膀收起的型態

臉的面具為金色

隱藏未視但翅膀的末端也有呈星芒附件（附件中呈排列在翅膀內側，所以收起狀態看不到伸延相連的星。）

翅靈式頭髮的部分宙都件供製而成，請使用柔軟的材質。造型是和古希臘羅馬時代的造型。

雙身手環
金色和銀色
「稻穗」和「羽毛」的造型

這個寶石框的裝飾亦不規則樣式。

處女座
宙體闇使

Ver.2.5

處女座兩邊都有呈星芒狀

處女座的翅膀展開的狀態

※從後面連動成一類，一長一短的星左右開合也可以

翅膀似連動成蛇腹似的樣子慢慢展開。星座星芒連動

例如

和星星連動一般的翅膀豎立，收成小小星展開（有點像蝴蝶、蛾人的翅膀♡）

收折

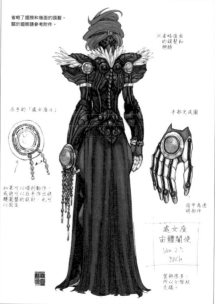

省略了翅膀和後面的頭髮。關於翅膀請參考附件。

※省略後面的頭髮和髮飾

左手的「處女座α」

手部光滑圈

如果可以揮刀動作，成針可以在手中收體圓型的飾針，也可以圓座

指甲為透明部件

處女座
宙體闇使

Ver.2.5
BACK

裝飾很多，所以分階段交稿。

處女座宙體闇使
〔第1集首次登場〕

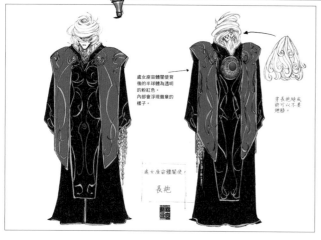

處女座宙體闇使背後的半球體為透明的粉紅色。內部會浮現徽章的樣子。

穿長袍時或許可以不要翅膀。

處女座宙體闇使
長袍

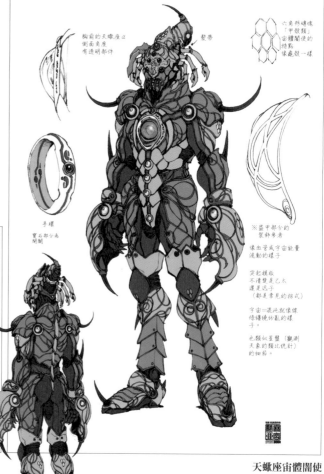

六角形網構「甲殼類」宙體闇使的特點像蠍般一樣

胸肩的天蠍座α倒面寬度有透明部件

髮帶

手環
寶石部分開闔

※盔甲部分的裝飾參考

像血管或宙宇能量流動的樣子

突起模板不清雙是乙木還是迅子（都是常見的招式）

宙宇＝混沌到像像像停讓讓的亂的樣子。

也顯從星盤〔讓測天象的類比統針〕的細緻。

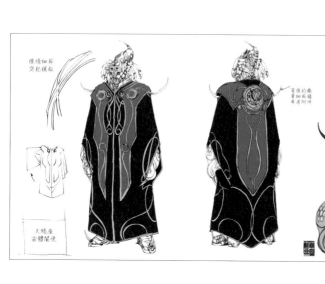

裸線細筋突起模板

背後的徽章細前繡着附件

天蠍座
宙體闇使

天蠍座宙體闇使
〔第2集首次登場〕

192

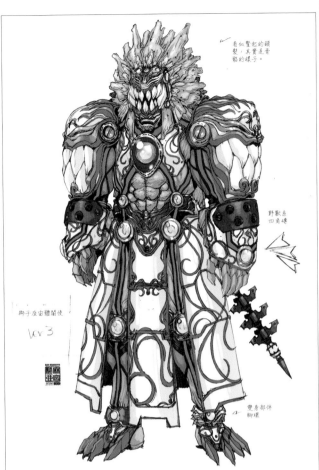

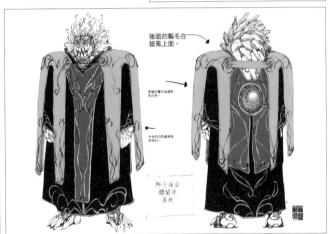

獅子座宙體闇使
〔第1集首次登場〕

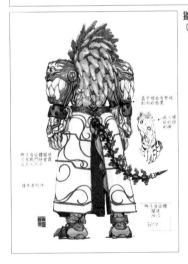

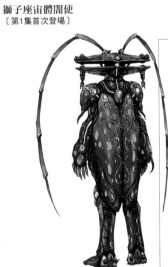

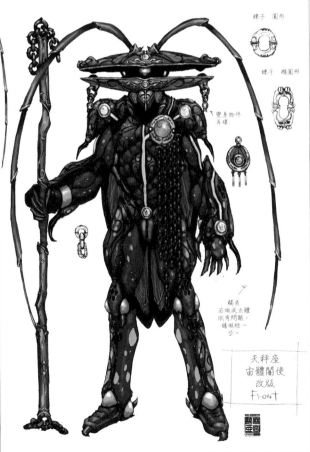

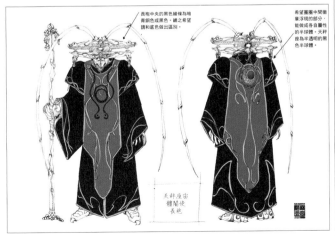

天秤座宙體闇使
〔第1集首次登場〕

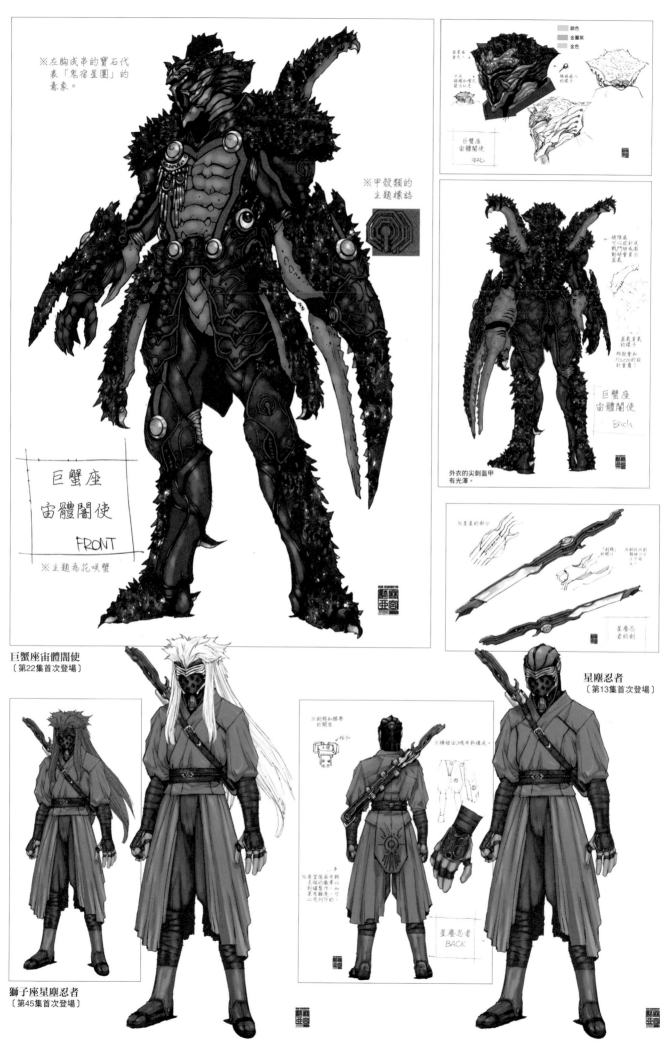

※左胸成串的寶石代表「鬼宿星團」的意象。

※甲殼類的主題標誌

銀色
金屬紫
金色

巨蟹座
宙體闇使
草圖

巨蟹座
宙體闇使
FRONT
※主題為花咲蟹

巨蟹座宙體闇使
〔第22集首次登場〕

外衣的尖刺盔甲有光澤。

巨蟹座
宙體闇使
BACK

星塵忍者的劍

星塵忍者
〔第13集首次登場〕

星塵忍者
BACK

獅子座星塵忍者
〔第45集首次登場〕

194

假面騎士Fourze

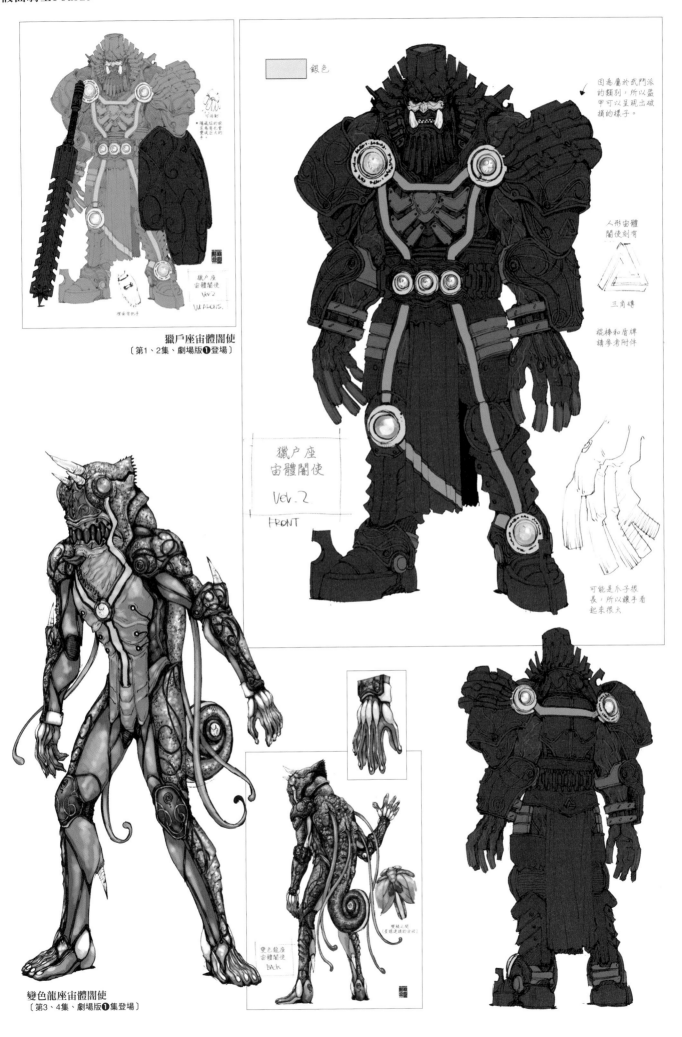

因為屬於武鬥派的類別,所以盔甲可以呈現出破損的樣子。

銀色

人形宙體闇使刻有

三角礦

棍棒和盾牌請參考附件

可能是爪子根長,所以讓手看起來很大

獵戶座宙體闇使
〔第1、2集、劇場版❶登場〕

獵戶座
宙體闇使
Ver.2
FRONT

變色龍座宙體闇使
〔第3、4集、劇場版❶集登場〕

變色龍座
宙體闇使
BACK

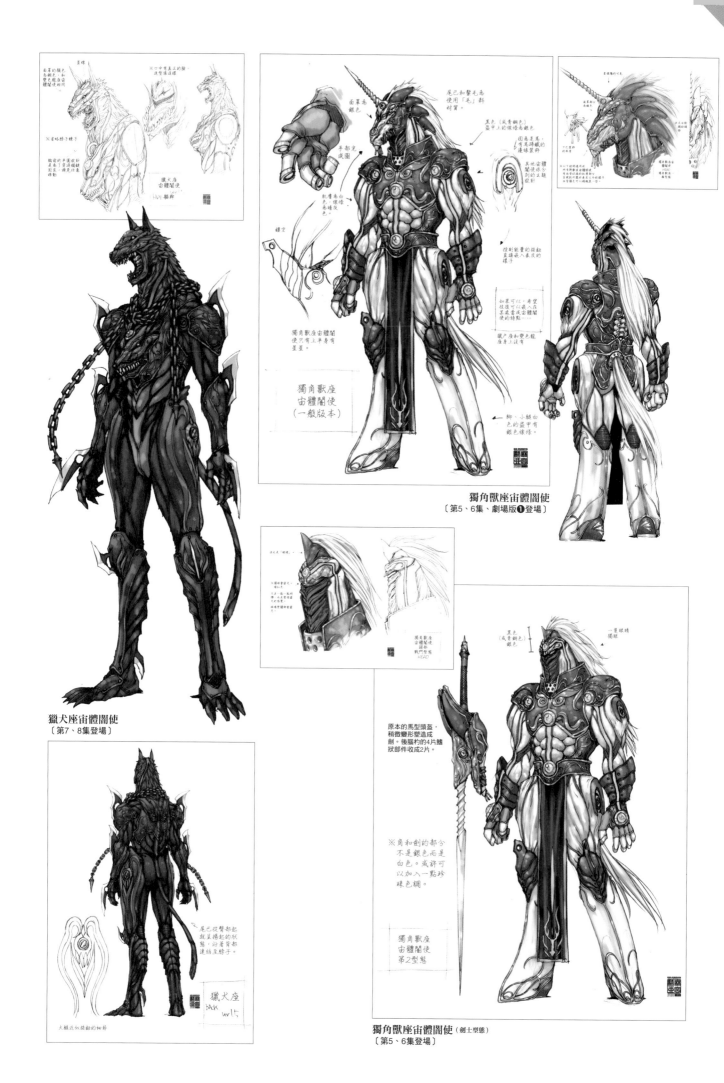

獵犬座宙體闇使
〔第7、8集登場〕

獵犬座宙體闇使
（一般版本）

獨角獸座宙體闇使
〔第5、6集、劇場版❶登場〕

獨角獸座宙體闇使
第2型態

獨角獸座宙體闇使（劍士型態）
〔第5、6集登場〕

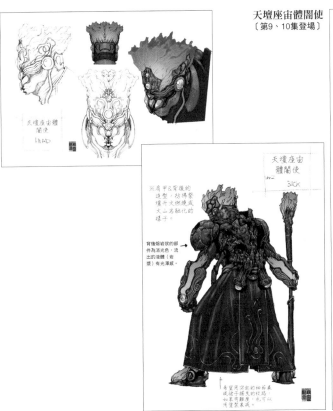

天壇座宙體闇使
〔第9、10集登場〕

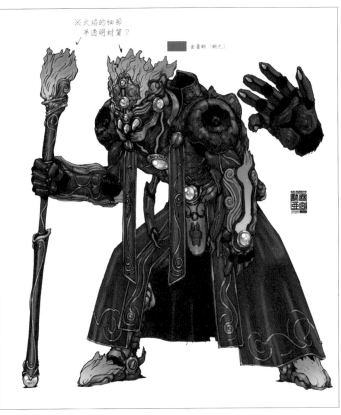

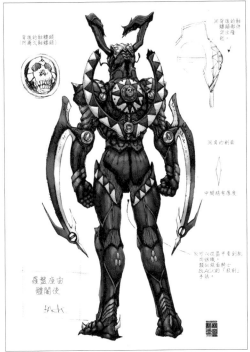

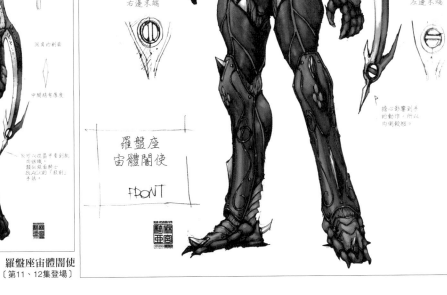

羅盤座宙體闇使
〔第11、12集登場〕

天蠍座超新星
〔第14集登場〕

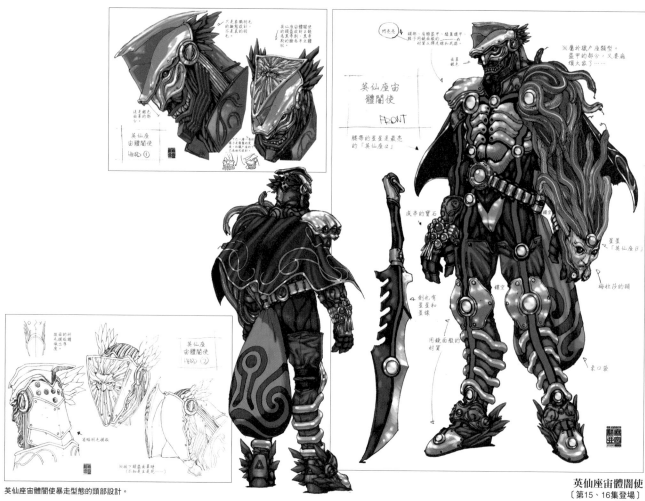

英仙座宙體闇使暴走型態的頭部設計。

英仙座宙體闇使
〔第15、16集登場〕

198

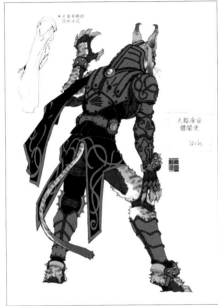

肩膀的布和裙子的下襬希望
加入這樣的線條。

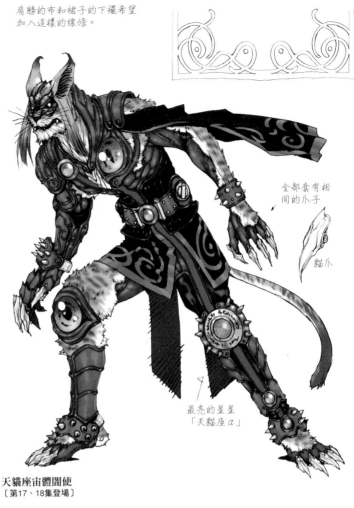

全部套有相同的爪子

貓爪

最亮的星星
「天貓座α」

天貓座宙體闇使
〔第17、18集登場〕

銀色面具部分。下巴不是銀色。

魚鱗狀部件（材質為貼附的部分）有鐵的質感（還有鏽斑）。

硬翼部分為鱗片。

手臂的龍沒有眼睛，但是兩手合併發出火焰時，火焰燃燒，眼睛會發光。

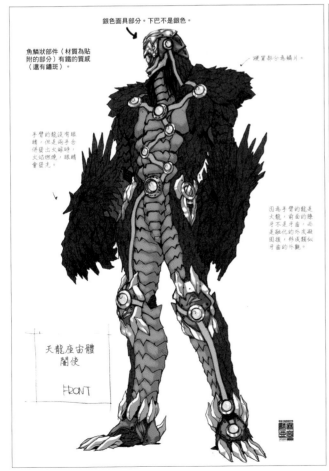

因為手臂的龍是火龍，肩面的穗子不是牙齒，而是融化的外皮被固復，形成類似牙齒的外觀。

天龍座宙體闇使

FRONT

天龍座宙體闇使
〔第19、20集登場〕

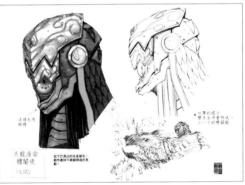

天龍座宙體闇使
HEAD

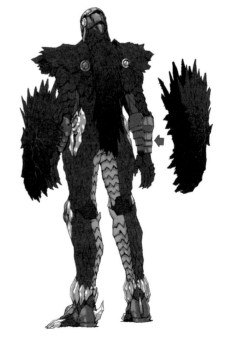

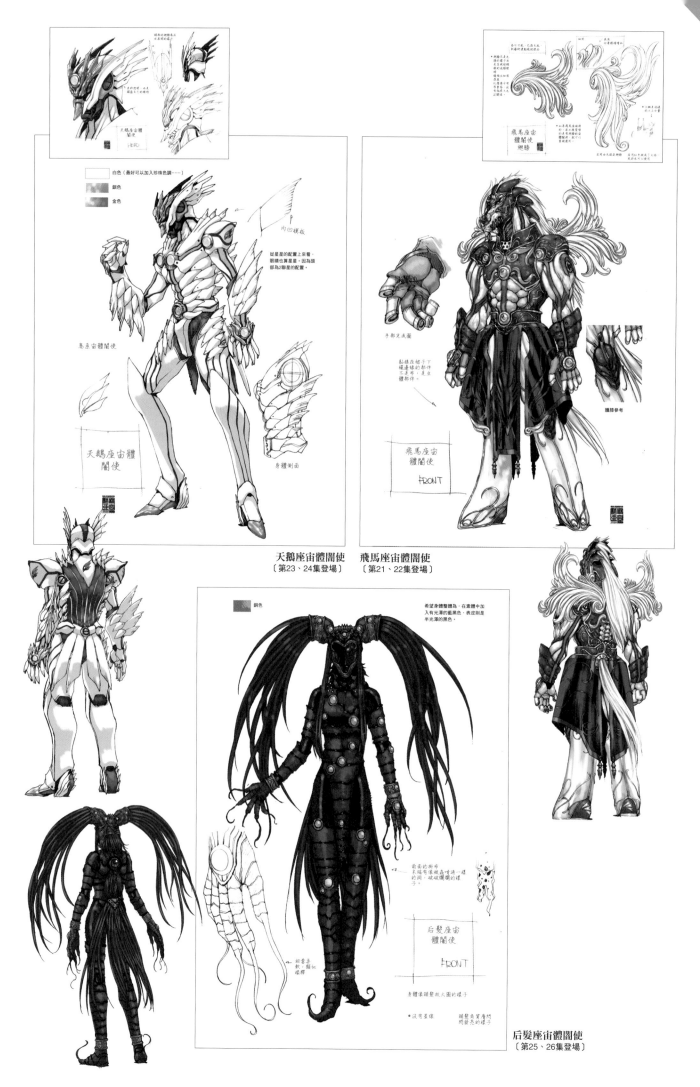

白色（最好可以加入珍珠色調……）
銀色
金色

內凹模板

從星星的配置上來看，眼睛也算星星。因為頭部為2聯星的配置。

鳥系宙體闇使

天鵝座宙體闇使

身體側面

手部光成圖

鴨嘴在帽子下相連接的部件不是布；是立體部件。

膝蓋參考

飛馬座宙體闇使
FRONT

天鵝座宙體闇使
〔第23、24集登場〕

飛馬座宙體闇使
〔第21、22集登場〕

銅色

希望身體整體為，在素體中加入有光澤的藍膜色，表皮則是半光澤的黑色。

前面的掛布未攤布做為背過一環的洞，破破爛爛的樣子。

相當手軟的，鑲飾環繞

后髮座宙體闇使
FRONT

身體凜頭髮放大圖的樣子

沒有星標
頭髮與實層閃閃發亮的樣子

后髮座宙體闇使
〔第25、26集登場〕

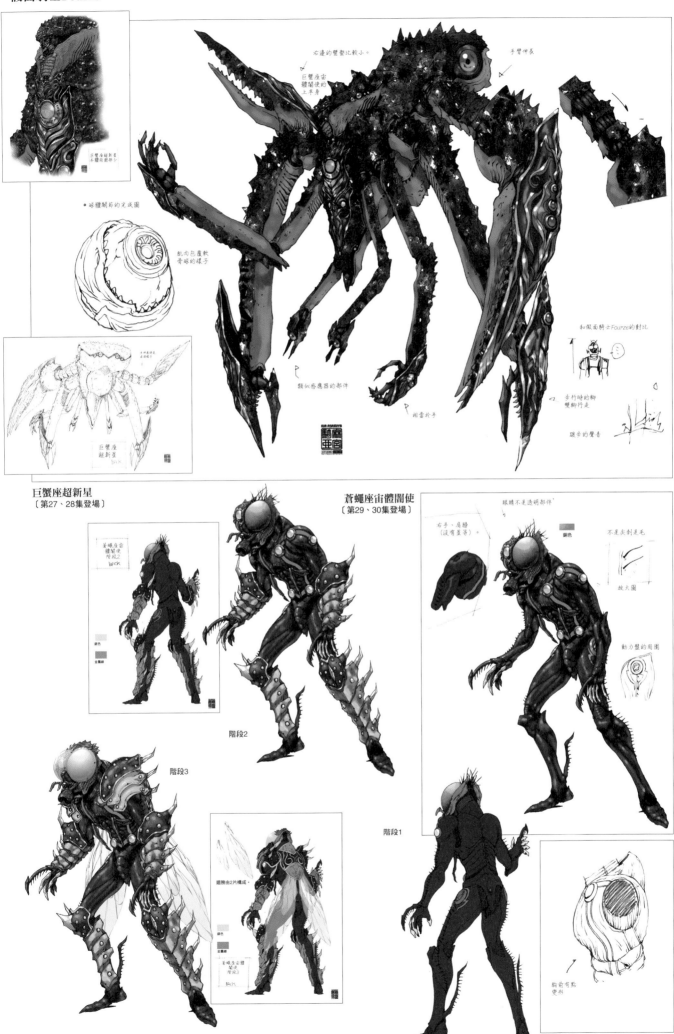

右邊的蟹螯比較小。

巨蟹座宇宙體闇使的上半身

手臂伸長

日蟹合超新星本體周圍部分

●蟹體闇部的完成圖

肌肉包裹軟骨骼的樣子

和假面騎士Fourze的對比

類似感應器的部件

相當於手

步行時的腳蟹腳行走

踱步的聲音

巨蟹座超新星bak

巨蟹座超新星
〔第27、28集登場〕

蒼蠅座宇宙體闇使
〔第29、30集登場〕

眼睛不是透明部件

右手、扃勝（沒有星音）。

蒼蠅座宇宙體闇使階段2 back

銅色

不是尖刺是毛

放大圖

銅色

金屬綠

階段2

動力蟹的周圍

階段3

階段1

翅膀由2片構成。

銅色

金屬綠

蒼蠅座宇宙體闇使階段3 back

腳爪有點變形

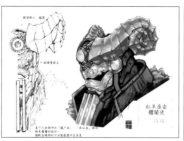

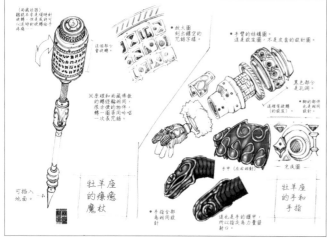

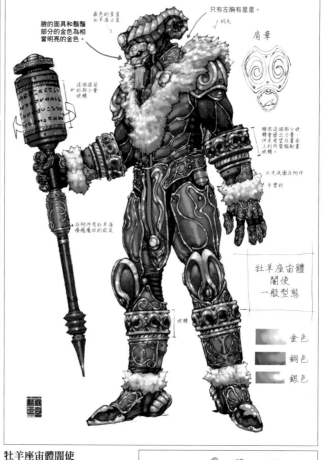

臉的面具和鬚髯部分的金色為相當明亮的金色。

最亮的星星是由牡羊座注氣。

只有左胸有星星。

紙毛

肩章

牡羊座宇體闇使一般型態

金色
銅色
銀色

牡羊座宇體闇使
〔第31、32集、劇場版❸等登場〕

牡羊座的癢癢魔杖

可插入地面。

放大圖裡露出鏤空的冗齒容器。

手臂的結構圖。這是設定圖，不是皮裝的設計圖。

黑色部分是孔洞。

牡羊座的手和手指

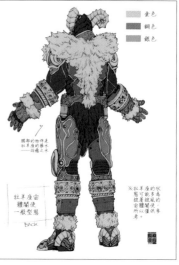

金色
銅色
銀色

牡羊座宇體闇使一般型態

BACK

牡羊座超新星
〔第32集登場〕

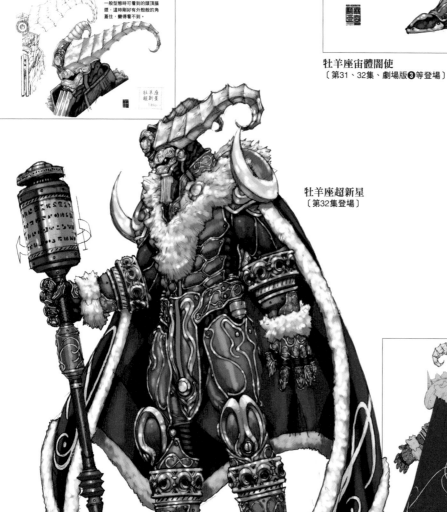

牡羊座超新星
back

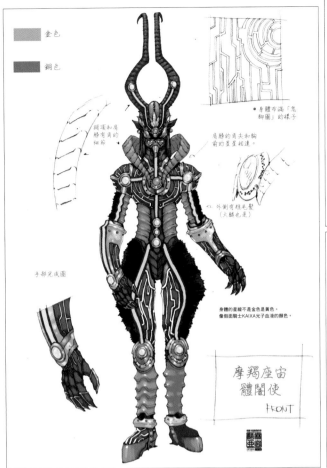

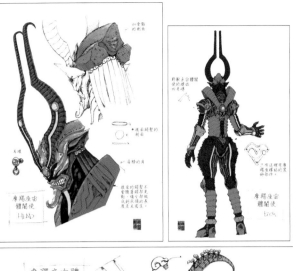

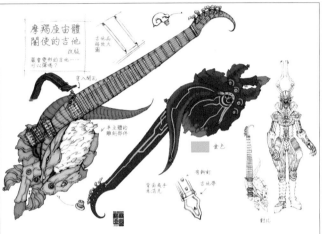

摩羯座宙體闇使
〔第35、36集、劇場版❸等登場〕

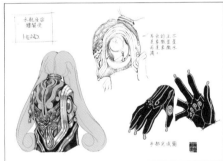

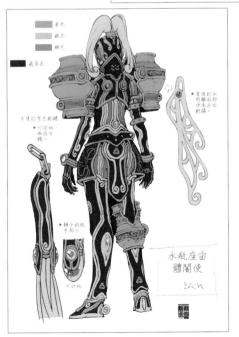

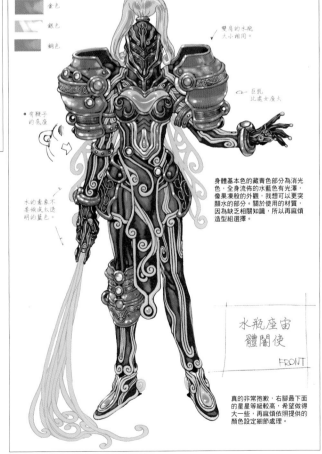

水瓶座宙體闇使
〔第37、38集、劇場版❸登場〕

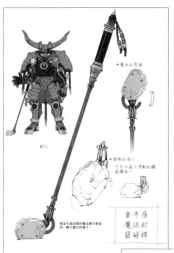

金牛座宙體闇使
〔第39、40集、劇場版❸登場〕

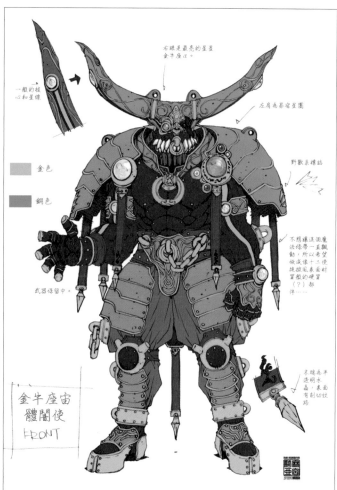

雙子座宙體闇使
〔第43、44集、劇場版❸登場〕

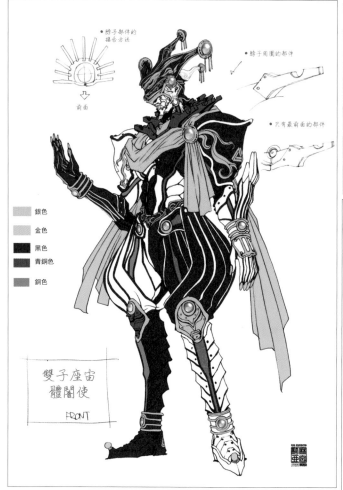

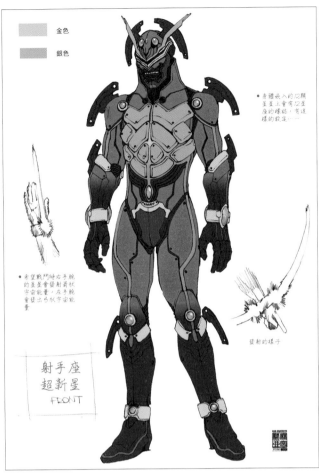

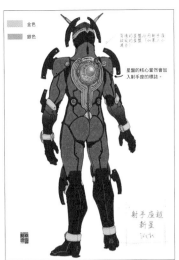

金色
銀色

●身體戰鬥時的右手腕
的星星會發射箭狀的
宇宙能量，左手腕則
會發射出弓狀宇宙能
量。

鍍射的椅子

●身體嵌入的12顆
星星上會有12星
座的標誌，有這
樣的標準……

射手座超
新星
FRONT

金色
銀色

星盤的核心當然會加
入射手座的標誌。

射手座超
新星
BACK

射手座超新星
〔第47、48集登場〕

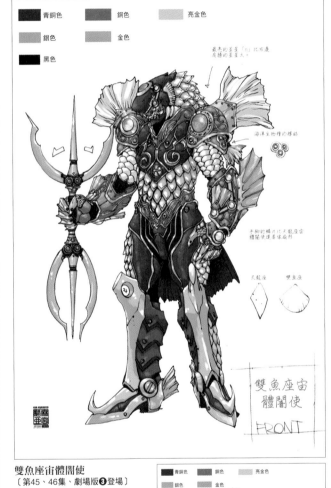

青銅色　銅色　亮金色
銀色　金色
黑色

最亮的星星「力」比右處
肩勝的星星大。

海洋生物的標誌

武仙座宙
體闇使
FRONT

近似銀鏡蛇
型的蛇

●身體的刺紋
代表宇宙闇
使的肌肉。

「操棒」是由
十二使座星座
殘存的意念化
成的物體。

鑲嵌上12個按
鍵，則有12星
座的標誌。

有肉塊狀的
生物質感

金色
銀色

雙魚座宙
體闇使
FRONT

雙魚座宙體闇使
〔第45、46集、劇場版❸登場〕

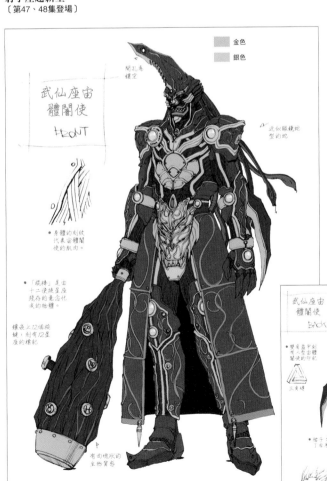

武仙座宙
體闇使
BACK

●雙身盤中刻
有12星座宙體
闇使的印記。

三角頻

●武仙座棒宙
體棒的完成圖

●尾後概約長出
有略左半邊的蛇

青銅色　銅色　亮金色
銀色　金色
黑色

●木繪光流圖

雙魚座宙
體闇使
BACK

武仙座宙體闇使
〔劇場版❹登場〕

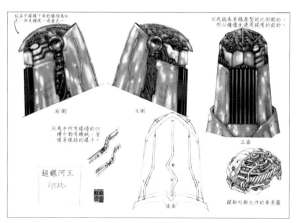

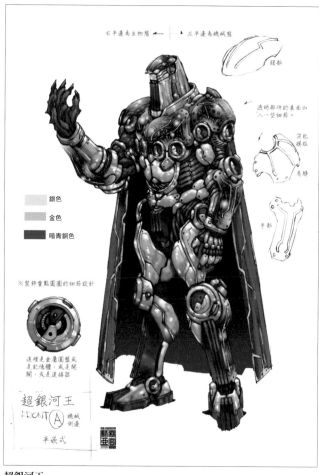

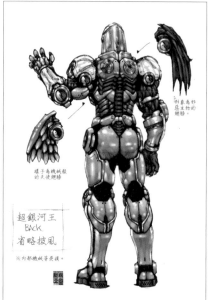

銀色

金色

暗青銅色

超銀河王
〔劇場版❶登場〕

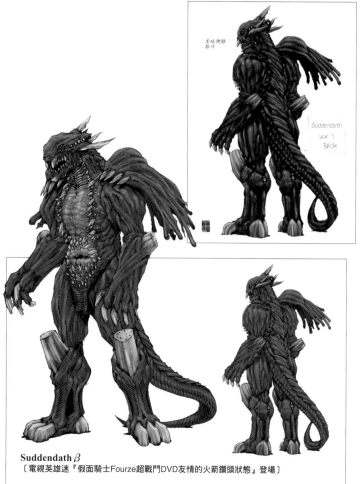

Suddendath β
〔電視英雄迷『假面騎士Fourze超戰鬥DVD友情的火箭鑽頭狀態』登場〕

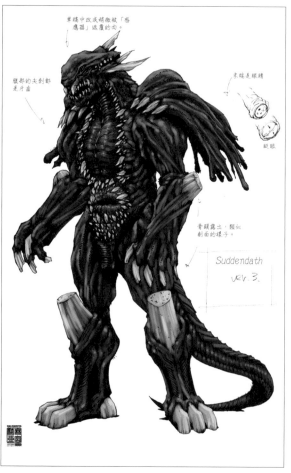

Suddendath
〔劇場版❶登場〕

假面騎士Fourze

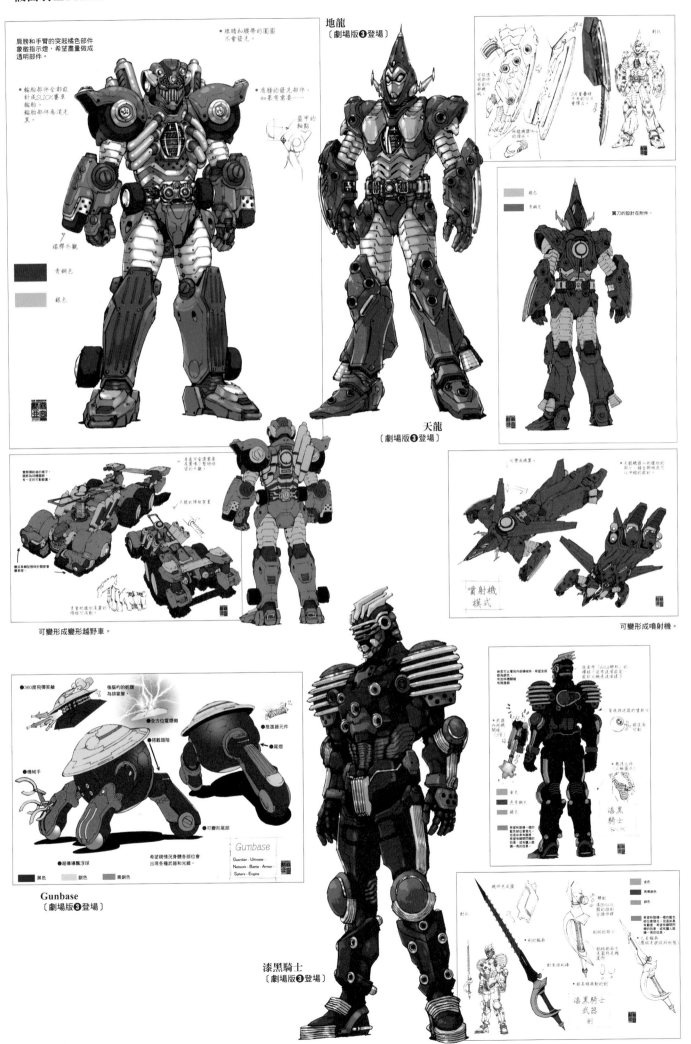

肩膀和手臂的突起橘色部件象徵指示燈,希望盡量做成透明部件。

• 眼睛和腰帶的圓圈不會發光。

• 肩膀的發光部件,如果有需要⋯⋯

• 輪胎都伴全部設計成SLICK賽車輪胎。輪胎部件是消光黑。

擦膠外觀

青銅色

銀色

地龍〔劇場版❸登場〕

銀色

青銅色

實刀的設計在附件。

可變形成變形越野車。

天龍〔劇場版❸登場〕

噴射機模式

可變形成噴射機。

Gunbase〔劇場版❸登場〕

●360度飛彈莢艙

後弧約的蛇腹為排氣管

●全方位電漿砲

●推進器元件

●搭載踏階

尾燈

●機械手

可變形尾部

●超傳導飄浮球

希望視情況身體各部位會出現各種武器和光線。

Gunbase
Guardian · Ultimate · Network · Battle · Armor · Sphere · Engine

黑色

銀色

青銅色

漆黑騎士〔劇場版❸登場〕

漆黑騎士 BACK

金色

亮青銅色

銀色

漆黑騎士武器 劍

伊路
〔劇場版❹登場〕

- 伊比路的條紋細節內四模板

- 脖子上有伏魔三劍俠的「鉤練主題」。這是為了封印邪惡勢力殘留的練子設計，用相同的細節組合成練表。

- 厚度和原版的相同

- 胸前部分原版為機械部件，這裡的部件看起來像是某種昆蟲的內臟。

骨頭為黑色。
蟲的部分，看似內臟的部分有光澤。
表面覆蓋了透明紅色外殼的樣子。
背後翅膀呈收折的狀態。

打開時翅膀大概有這麼大。（如果有打開……）

銀色

伊拉擋殺計攝果考附件

佐丹
〔劇場版❹登場〕

加拉鳥
〔劇場版❹登場〕

- 腰帶和手臂的蛇鱗狀

裡面不是鱗甲而是像蚯蚓的部分

- 腰帶和小腿的模板和伊比路為共通設計

金色
青銅色
銀色

加拉
〔劇場版❹登場〕

208

假面騎士Fourze

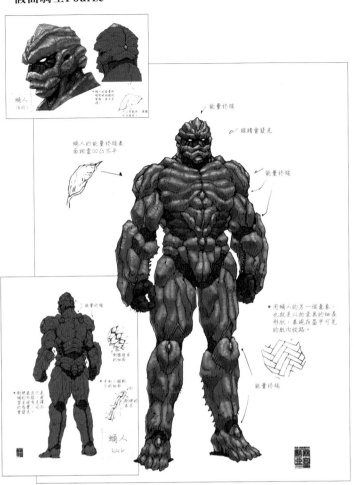

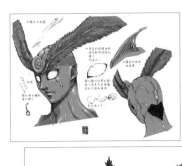

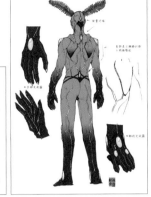

蛹人
〔劇場版❹登場〕

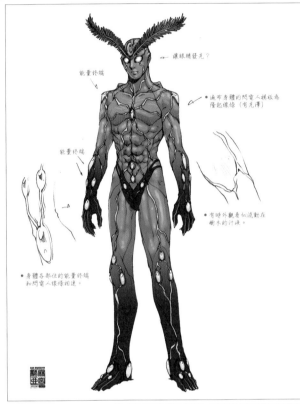

閃電人
〔劇場版❹登場〕

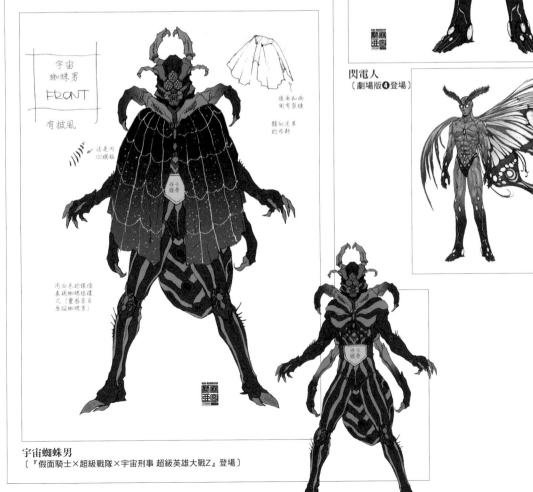

宇宙蜘蛛男
〔『假面騎士×超級戰隊×宇宙刑事 超級英雄大戰Z』登場〕

假面騎士
Wizard

魅影等怪人

DESIGNER
丸山 浩

平成假面騎士系列第14部以「魔法師」和「戒指」為主題，不論角色還是世界觀都帶有強烈的奇幻色彩意象。故事中假面騎士克服了絕望而獲得了力量，敵方怪人「魅影」則是誕生自人類的絕望。由此無需贅言，單憑貫穿作品主軸的關鍵詞「絕望」，就點明了本部作品將一改前作的歡樂調性，轉成較為沉重的劇情走向。魅影的基本構成包括，冷酷無情的最高首領賢者、幹部階級的菲尼克斯、梅杜莎、異端分子葛雷姆林、戰鬥員食屍鬼和各集的怪人。除此之外，還會出現許多巨大的魅影，它們誕生自人類因魅影感到絕望的裏世界。這些角色設計幾乎都出自於設計師丸山浩之手，他曾多次參與『超人力霸王特利卡』等平成超人力霸王系列的角色設計。一如每個怪人的名稱所示，魅影的主題全都圍繞在神話中出現過的幻獸、怪物和天神等角色，但是不會侷限在原角色形象，而是完全自由發想，創造出極具特色的怪人，充滿原創性。乍看不易顯露的主題設計與元素，這樣有趣的表現手法和明顯充滿丸山浩的強烈個人特色，為平成假面騎士怪人的設計譜系留下不可忽視的一頁。

假面騎士Wizard

【DATA】2012年9月2日～2013年9月29日每週日8點～8點30分播映／朝日電視台系列／共53集
【STAFF】■原著：石森章太郎　■製作人：本井健吾、佐佐木基（朝日電視台）、宇都宮孝明（東映）　■編劇：Kida Tsuyoshi、香村純子、石橋大助、會川昇　■導演：中澤祥次郎、諸田敏、舞原賢三、田崎龍太、石田秀範、柴崎貴行　■音樂：中川幸太郎　■動作導演：石垣廣文、宮崎剛（JAPAN ACTION ENTERPRISE）　■特攝導演：佛田洋　■製作：朝日電視台、東映、ADK
《劇場版》❶『假面騎士×假面騎士Wizard & Fourze Movie大戰Ultimatum』2012年12月8日上映／■編劇：浦澤義雄、中島Kazuki　■導演：坂本浩一
❷『假面騎士×超級戰隊×宇宙刑事 超級英雄大戰Z』2013年4月27日上映／■編劇：米村正二　■導演：金田治
❸『劇場版　假面騎士Wizard in Magic Land』2013年8月3日上映／■編劇：香村純子　■導演：中澤祥次郎
❹『假面騎士×假面騎士 鎧武&Wizard天下決勝之戰國Movie大合戰』2013年12月14日上映／■編劇：毛利亘宏、香村純子　■導演：田崎龍太

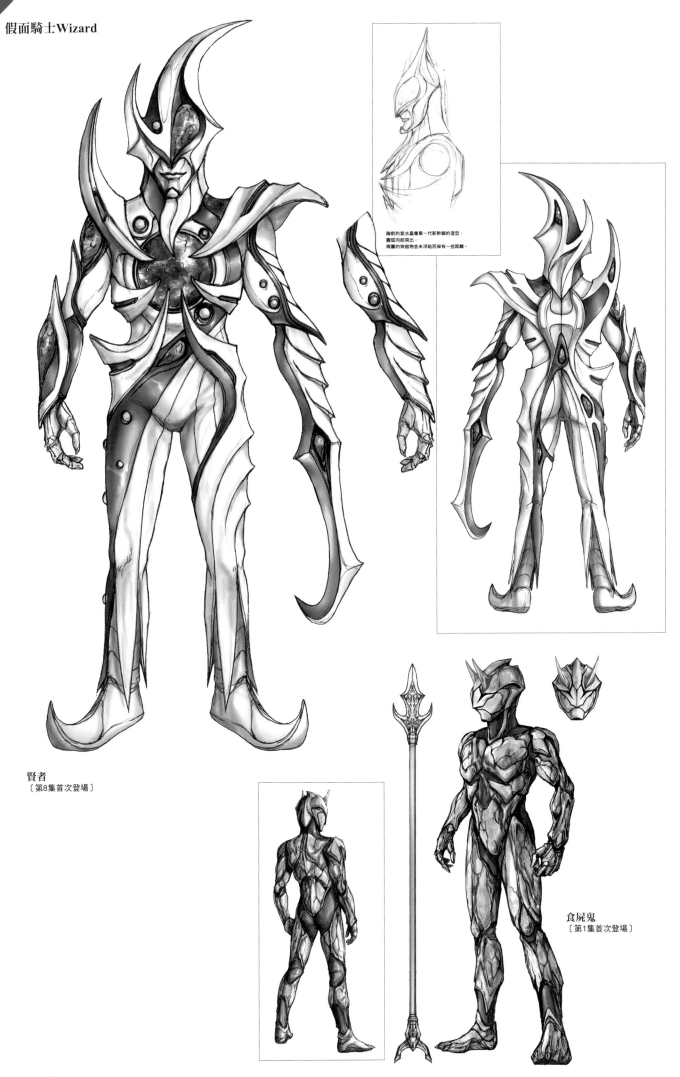

胸前的紫水晶像第一代新幹線的造型，
圓弧向前突出，
周圍的突起物並未浮貼而保有一些距離。

賢者
〔第8集首次登場〕

食屍鬼
〔第1集首次登場〕

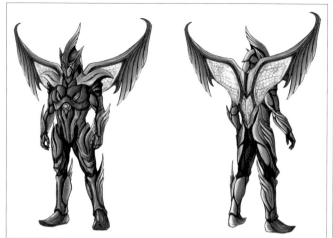

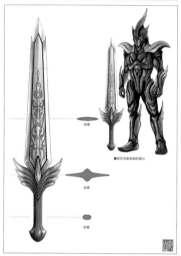

■正面紅色的部分為有機質感，後面則轉為堅硬的質感。

■整體色彩為金屬色調。從正面到背後呈現由紅色轉為橘色、黃色、銀色的漸層。

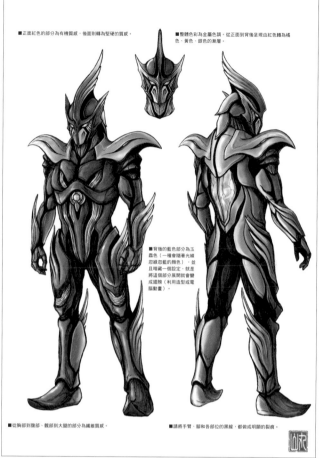

■背後的藍色部分為五蟲色（一種會隨著光線改變色的顏色），並且隱藏一個設定，就是將這個部分展開就會變成翅膀（利用造型或電腦動畫）。

■從胸部到腹部，髖部到大腿的部分為纖維質感。

■請將手臂、腳和各部位的黑線，都做成明顯的裂痕。

菲尼克斯
〔第1集首次登場〕

胸口的中央部件和肩膀胎上的眼睛請用相同的塗裝。

綠色部分呈現五蟲色的效果或許可以銀色為底色，再塗上透明色調的色彩。

蛇腹部分和肩膀部件使用不同的綠色調。

肩膀的胎為金屬灰底色，再用乾刷塗上銀色。

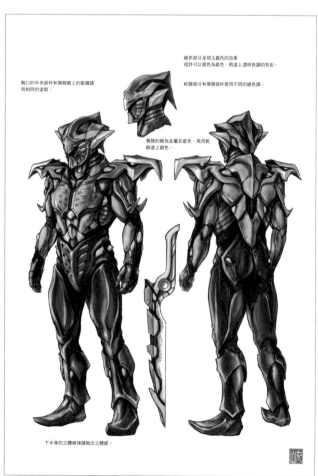

下半身的立體線條請做出立體感。

葛雷姆林
〔第23集首次登場〕

■整體色彩為金屬色調。

■直接貼附在手臂、胸前、背後等造型的部分為魚鱗質感。

■頭頂請使用能表現透明感的塗裝。

■請衡量頭部蛇的長度和分量，避免影響動作。

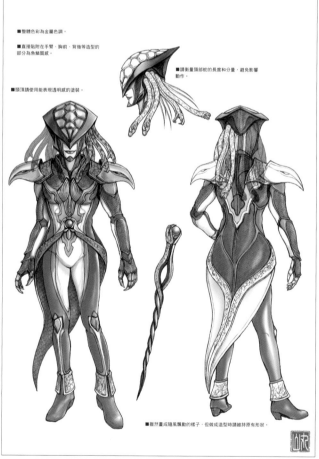

■雖然畫成隨風飄動的樣子，但做成造型時請維持原有形狀。

梅杜莎
〔第1集首次登場〕

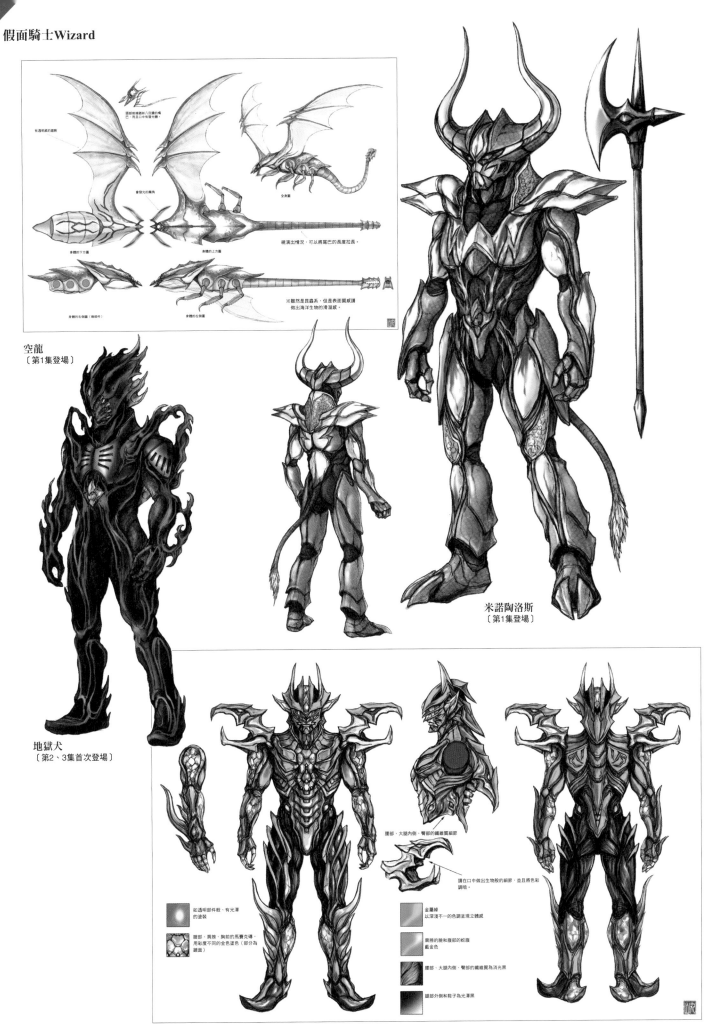

空龍
〔第1集登場〕

地獄犬
〔第2、3集首次登場〕

米諾陶洛斯
〔第1集登場〕

葛雷姆林進化型態
〔第51集登場〕

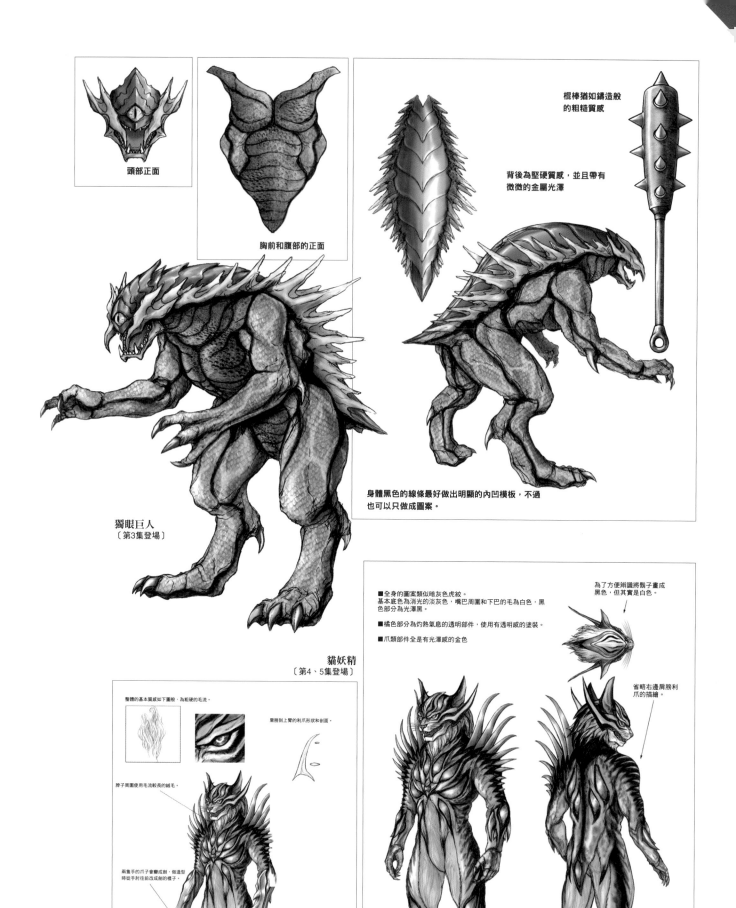

頭部正面

胸前和腹部的正面

棍棒猶如鑄造般
的粗糙質感

背後為堅硬質感,並且帶有
微微的金屬光澤

獨眼巨人
〔第3集登場〕

身體黑色的線條最好做出明顯的內凹模板,不過
也可以只做成圖案。

貓妖精
〔第4、5集登場〕

整體的基本質感如下圖般,為粗硬的毛流。

肩膀到上臂的利爪形狀和剖面。

脖子周圍使用毛流較長的絨毛。

兩隻手的爪子會彎成劍,做造型
時從手肘往前改成劍的樣子。

■全身的圖案類似暗灰色虎紋。
基本底色為消光的淡灰色,嘴巴周圍和下巴的毛為白色,黑
色部分為光澤黑。

■橘色部分為灼熱氣息的透明部件,使用有透明感的塗裝。

■爪類部件全是有光澤感的金色

為了方便辨識將鬍子畫成
黑色,但其實是白色。

省略右邊肩膀利
爪的描繪。

214

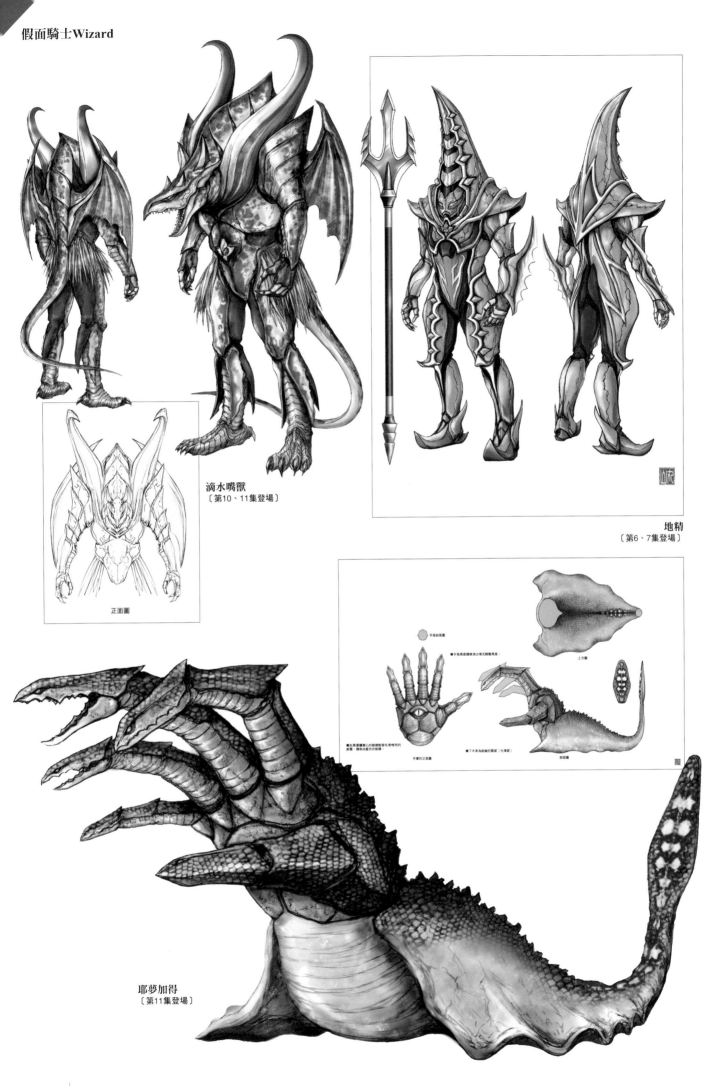

滴水嘴獸
〔第10、11集登場〕

正面圖

地精
〔第6、7集登場〕

耶夢加得
〔第11集登場〕

■黑色部分的細節呈現有機質感，猶如肌肉纖維一般。

■銀色盔甲有金屬板經過搥打的細節。
請不要做出如工業製品般的光滑感。

■紅色圖案不以塗裝表現，而要做出立體感。
可以用平面黏貼的方式製作，但還是希望表面要有光澤感。

面罩正面

■從面罩的縫隙可以看到眼睛和嘴巴。
如果眼睛和嘴巴有現成的部件，請沿用既有
部件。

面罩側面

瓦爾基麗
〔第12、13集登場〕

■模擬真實眼睛的部件。

■後腦杓有雷鬼髒辮的髮型。
（可以用塗裝表現）

■盔甲做成將貝殼加
工打磨後的樣子。

■武器

■如繃帶纏
繞的質感。

■黑色部分（手臂和突起狀的線條）用亮片呈現光澤感。

蜥蜴人
〔第2集、第14、15集登場〕

正面剖面圖

上方圖

下方圖

側面圖

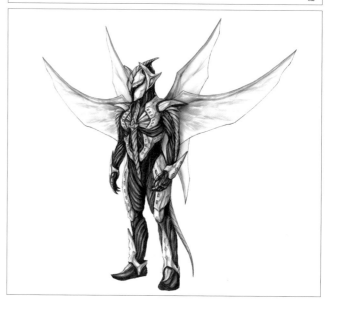

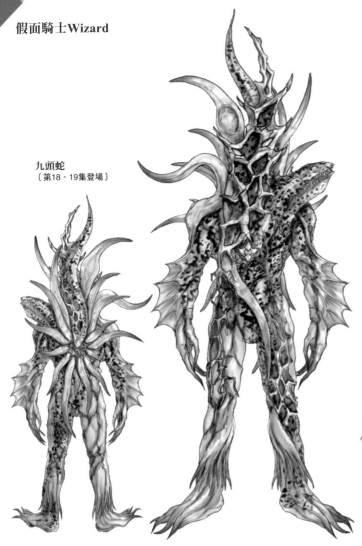

九頭蛇
〔第18、19集登場〕

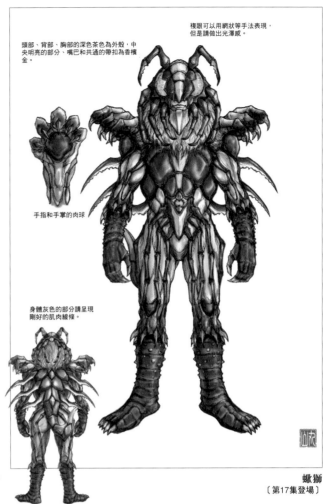

複眼可以用網狀等手法表現，
但是請做出光澤感。

頭部、背部、胸部的深色茶色為外殼，中
央明亮的部分、嘴巴和共通的帶扣為香檳
金。

手指和手掌的肉球

身體灰色的部分請呈現
剛好的肌肉線條。

蠍獅
〔第17集登場〕

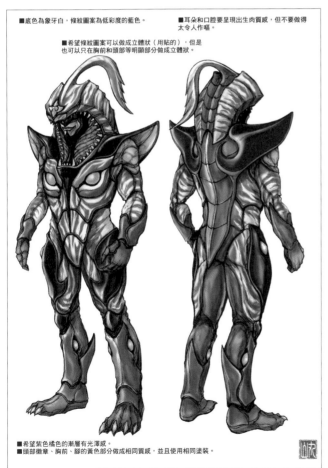

■底色為象牙白，條紋圖案為低彩度的藍色。
■耳朵和口腔要呈現出生肉質感，但不要做得
太令人作嘔。

■希望條紋圖案可以做成立體狀（用貼的），但是
也可以在胸前和頭部等明顯部分做成立體狀。

■希望紫色橘色的漸層有光澤感。
■頭部徽章、胸前、腳的黃色部分做成相同質感，並且使用相同塗裝。

虎人
〔第24、25集登場〕

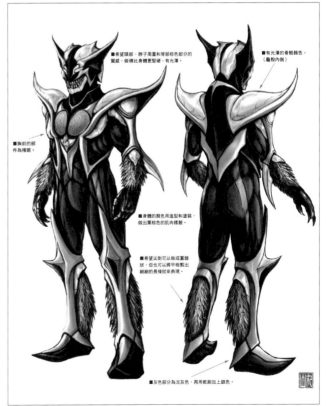

■希望頭部、胖子周圍和背部棕色部分的
質感，做得比身體更堅硬、有光澤。

■有光澤的骨骼顏色。
（龜殼內側）

■胸前的部
件為複眼。

■身體的顏色用造型和塗裝，
做出棗棕色的肌肉樣貌。

■希望尖刺可以做成圓體
狀，但也可以將平板剪出
細細的具條狀來表現。

■灰色部分為淡灰色，再用乾刷加上銀色。

蒼蠅王
〔第21、22集登場〕

蒼蠅王附身在人類的「手下」。

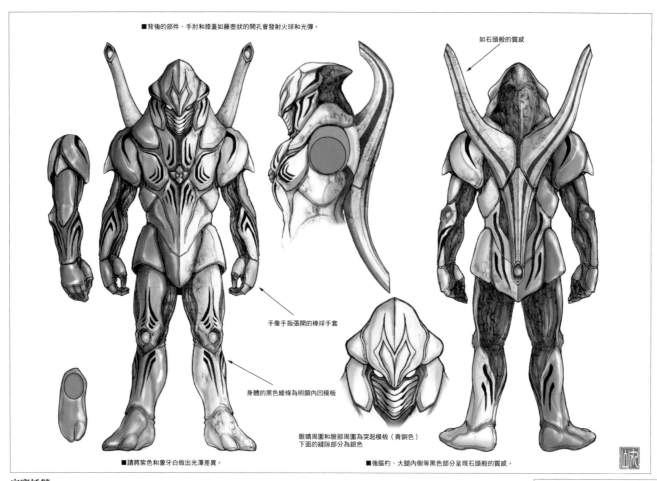

■背後的部件、手肘和膝蓋如藤壺狀的開孔會發射火球和光彈。

如石頭般的質感

手像手指張開的棒球手套

身體的黑色線條為明顯內凹板板

眼睛周圍和臉部周圍為突起板板（青銅色）
下面的縫隙部分為銀色

■請將紫色和象牙白做出光澤差異。

■後腦杓、大腿內側等黑色部分呈現石頭般的質感。

守寶妖精
〔第28、29集登場〕

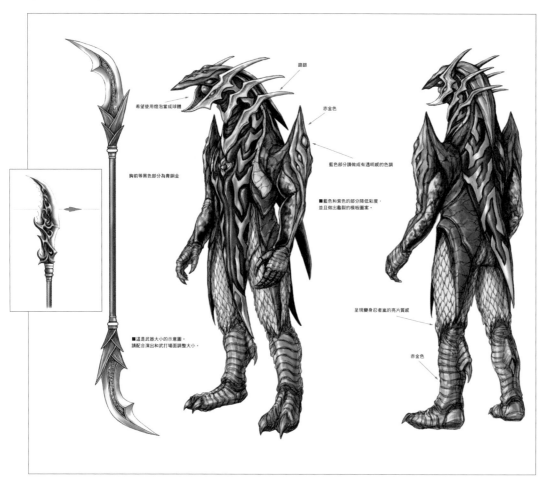

踏銀

希望使用燈泡當成球體

赤金色

胸前等黑色部分為青銅金

藍色部分請做成有透明感的色調

■藍色和紫色的部分降低彩度，
並且做出龜裂的板板圖案。

■這是武器大小的示意圖。
請配合演出和武打場面調整大小。

呈現變身忍者嵐的亮片質感

赤金色

雷吉翁
〔第30、31集登場〕

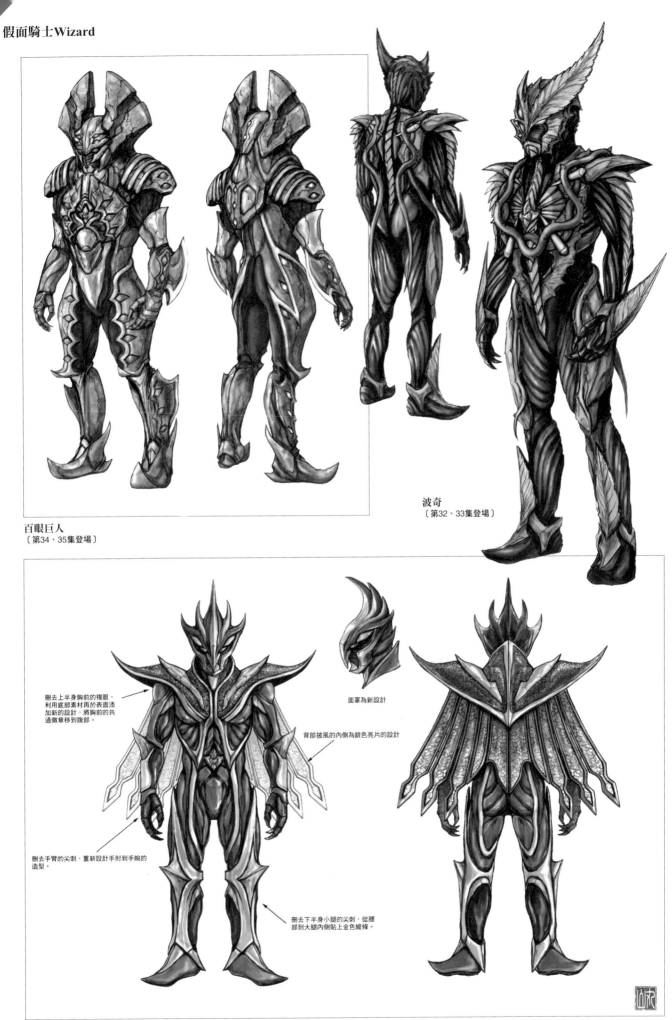

百眼巨人
〔第34、35集登場〕

波奇
〔第32、33集登場〕

刪去上半身胸前的複眼，
利用底部素材再於表面添
加新的設計，將胸前的共
通徽章移到腹部。

面罩為新設計

背部披風的內側為銀色亮片的設計

刪去手臂的尖刺，重新設計手肘到手腕的
造型。

刪去下半身小腿的尖刺，從腰
部到大腿內側貼上金色綫條。

拉姆
〔第36、37集登場〕

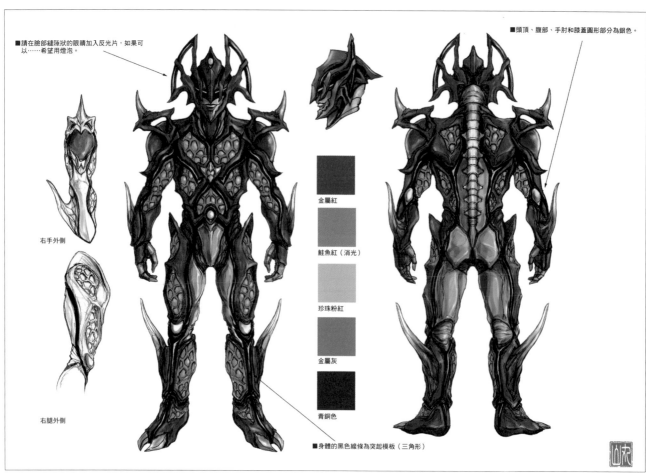

■請在臉部縫隙狀的眼睛加入反光片，如果可以……希望用燈泡。

■頭頂、腹部、手肘和膝蓋圓形部分為銀色。

右手外側

右腿外側

金屬紅

鮭魚紅（消光）

珍珠粉紅

金屬灰

青銅色

■身體的黑色線條為突起模板（三角形）

巴哈姆特
〔第38、39集登場〕

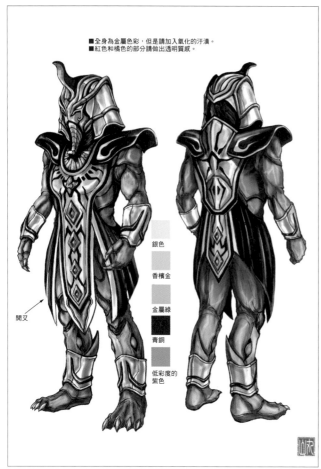

■全身為金屬色彩，但是請加入氧化的汙漬。
■紅色和橘色的部分請做出透明質感。

開叉

銀色

香檳金

金屬綠

青銅

低彩度的紫色

斯芬克斯
〔第42、43集登場〕

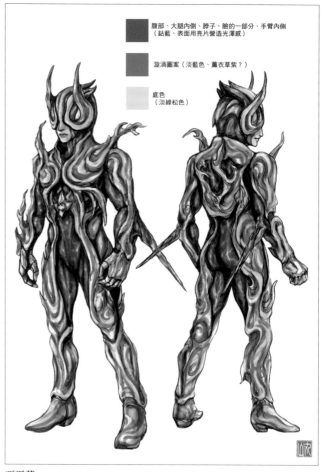

腹部、大腿內側、脖子、臉的一部分、手臂內側
（鑽藍、表面用亮片營造光澤感）

漩渦圖案（淡藍色、薰衣草紫？）

底色
（淡綠松色）

西爾芙
〔第40、41集登場〕

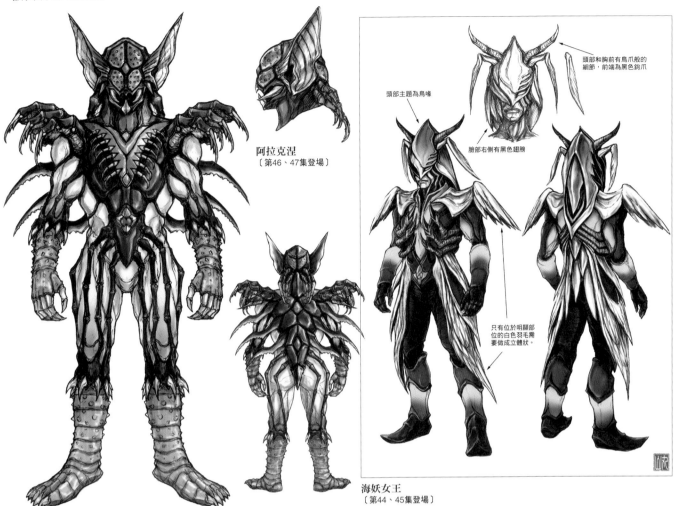

阿拉克涅
〔第46、47集登場〕

頭部主題為鳥喙

臉部右側有黑色翅膀

頭部和胸前有鳥爪般的細節，前端為黑色鉤爪

只有位於明顯部位的白色羽毛需要做成立體狀。

海妖女王
〔第44、45集登場〕

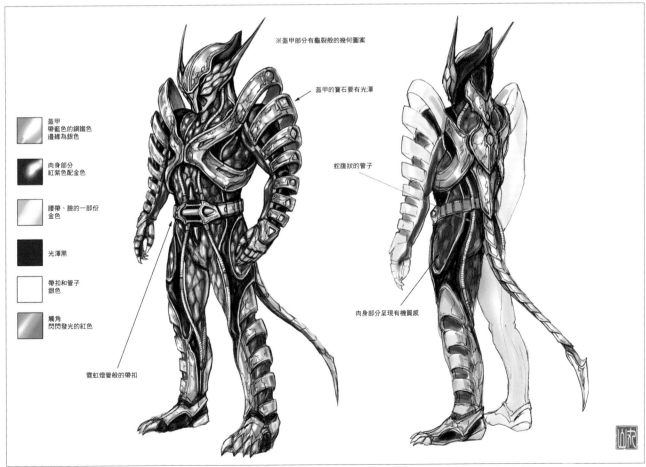

※盔甲部分有龜裂般的幾何圖案

盔甲的寶石要有光澤

蛇腹狀的管子

盔甲
帶藍色的銅鐵色
邊緣為銀色

肉身部分
紅紫色配金色

腰帶、臉的一部份
金色

光澤黑

帶扣和管子
銀色

觸角
閃閃發光的紅色

肉身部分呈現有機質感

霓虹燈管般的帶扣

阿瑪達姆
〔第52、53集登場〕

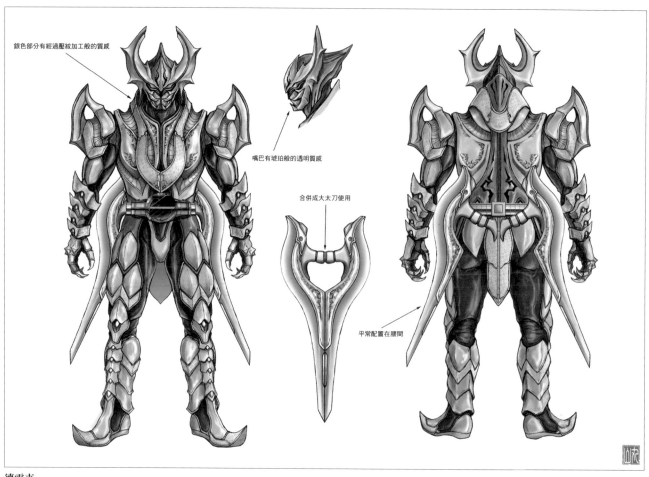

銀色部分有經過壓紋加工般的質感

嘴巴有琥珀般的透明質感

合併成大太刀使用

平常配置在腰間

德雷克
〔劇場版❸登場〕

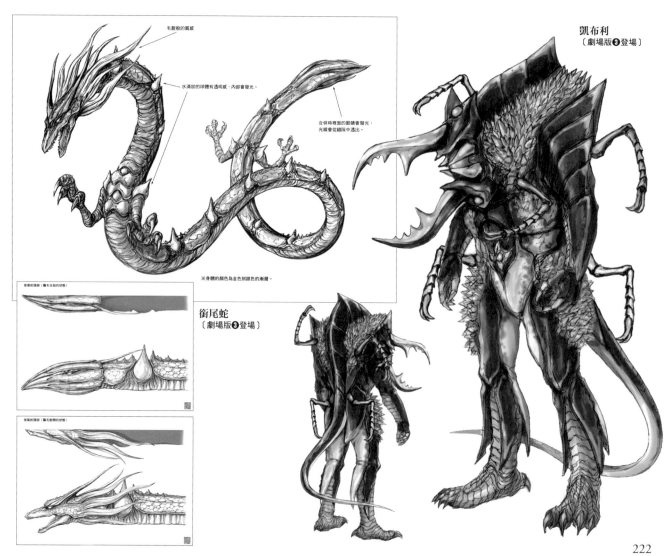

毛髮般的質感

水滴狀的球體有透明質感，內部會發光。

合併時裡面的眼睛會發光，光線會從縫隙中透出。

※身體的顏色為金色到銀色的漸層。

凱布利
〔劇場版❸登場〕

衛尾蛇
〔劇場版❸登場〕

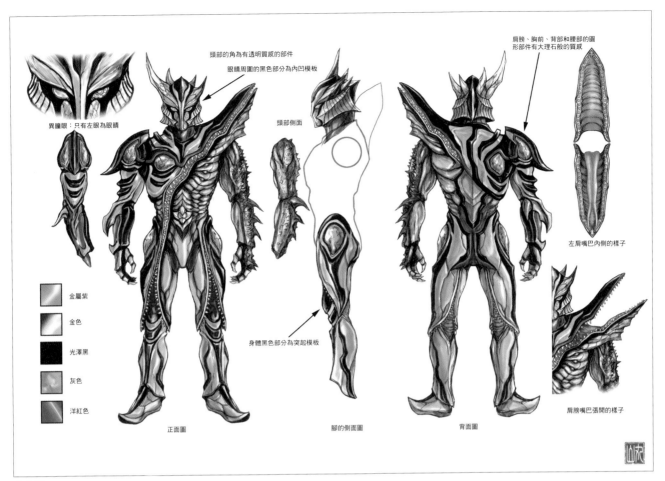

頭部的角為有透明質感的部件

眼睛周圍的黑色部分為內凹模板

異瞳眼:只有左眼為眼睛

頭部側面

肩膀、胸前、背部和腰部的圓形部件有大理石般的質感

左肩嘴巴內側的樣子

身體黑色部分為突起模板

肩膀嘴巴張開的樣子

金屬紫

金色

光澤黑

灰色

洋紅色

正面圖

腳的側面圖

背面圖

食人魔
〔劇場版❹登場〕

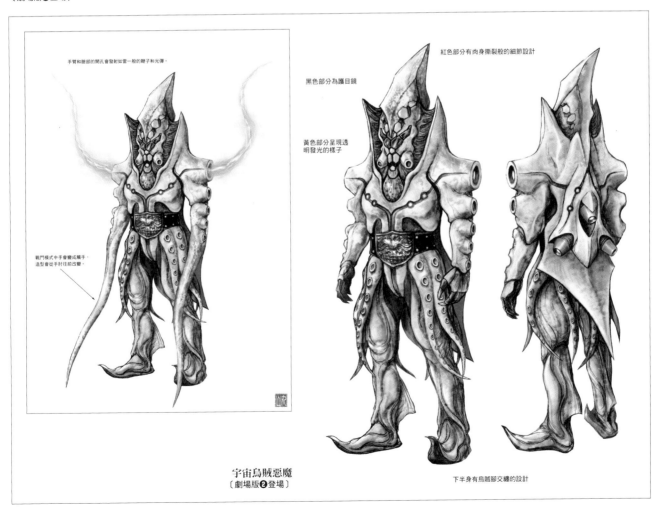

手臂和臉部的開孔會發射如雷一般的鞭子和光彈。

紅色部分有肉身撕裂般的細節設計

黑色部分為護目鏡

黃色部分呈現透明發光的樣子

戰鬥模式中手會變成觸手,造型會從手肘往前改變。

下半身有烏賊腳交纏的設計

宇宙烏賊惡魔
〔劇場版❷登場〕

假面騎士
鎧武／GAIM

異域精靈、霸者等怪人

DESIGNER
Niθ、山田章博、篠原 保、中央東口、出渕 裕

平成假面騎士系列第15部的設定為假面騎士身穿水果主題裝甲變身、型態變換，塑造出令人印象深刻的英雄形象，再加上長篇劇情經過一整年展開的精采故事，贏得許多觀眾的好評。假面騎士對戰的敵人是生活在異世界「海爾冥界森林」的生物「異域精靈」，以及智力極高的神祕生命體「霸者」。異域精靈的造型主題為生物，並且以不同的主色調，例如綠色代表中華風、藍色代表和風、紅色代表西洋風來區分出不同的風格，再分別由山田章博、篠原保、Niθ負責設計。霸者也是由大家共同分擔的形式作業，其中只有一隻由中央東口設計。除了由多位設計師參與作業，還從顏色、設計概念讓每個怪人顯得個性分明，因此登場怪人都呈現出不同的個人風格。包括劇場版和電視特別篇登場的異域精靈和霸者，如果連這些屬性不同的怪人都納入計算，則每位設計師負責的數量大概所差無幾。不過Niθ可稱得上是主要設計師，因為他除了負責設計相當於戰鬥員的下級異域精靈之外，還負責一名英雄角色變身成最終大魔王的設計，也就是假面騎士巴隆的變身者驅紋戒斗在故事尾聲轉變為霸者巴隆的造型。另外，在本部作品播放的同時，還上映了由東映英雄角色跨界合作的電影，而當中的怪人設計則是由出渕裕操刀。

假面騎士鎧武／GAIM

【DATA】2013年10月6日～2014年9月28日每週日8點～8點30分播映／朝日電視台系列／共47集
【STAFF】■原著：石森章太郎　■製作人：佐佐木基（朝日電視台）、武部直美、望月卓（東映）　■編劇：虛淵玄、七篠Torico、砂阿久雁（NITRO PLUS）、毛利亘宏、鋼屋JIN、海法紀光（NITRO PLUS）　■導演：田崎龍太、柴崎貴行、諸田敏、中澤祥次郎、石田秀範、金田治（JAPAN ACTION ENTERPRISE）、山口恭平　■音樂：山下康介　■動作導演：石垣廣文、竹田道弘（JAPAN ACTION ENTERPRISE）　■特攝導演：佛田洋　■製作：朝日電視台、東映、ADK
《劇場版》❶『假面騎士×假面騎士 鎧武&Wizard天下決勝之戰國Movie大合戰』2013年12月14日上映／■編劇：毛利亘宏、香村純子　■導演：田崎龍太
❷『平成騎士對昭和騎士　假面騎士大戰feat.超級戰隊』2014年3月29日上映／■編劇：米村正二　■導演：柴崎貴行
❸『劇場版　假面騎士鎧武 足球大決戰！黃金的果實爭奪盃！』2014年7月19日上映／■編劇：鋼屋JIN　■導演：金田治
❹『假面騎士×假面騎士Drive&鎧武Movie大戰Full Throttle』2014年12月13日上映／■編劇：三條陸、鋼屋JIN　■導演：柴崎貴行
《電視特別篇》『烈車戰隊特急者VS假面騎士鎧武春假合體特別篇』2014年3月30日播映／■編劇：毛利亘宏　■導演：中澤祥次郎

初級異域精靈（綠色）（設計師：Niθ）
〔第1集登場〕

初級異域精靈（紅色）（設計師：Niθ）
〔第1集登場〕

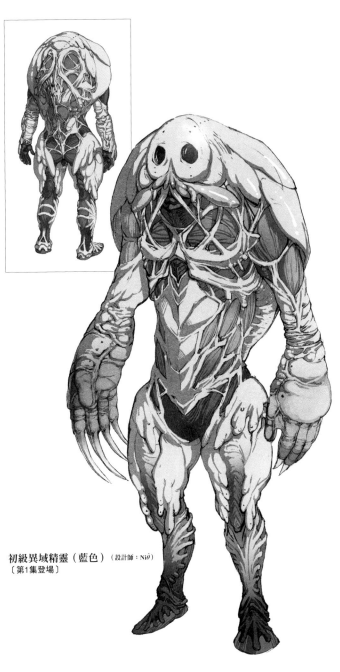

初級異域精靈（藍色）（設計師：Niθ）
〔第1集登場〕

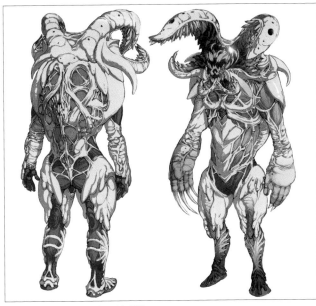

初級異域精靈（藍色）凶暴型態（設計師：Niθ）
〔第1集登場〕

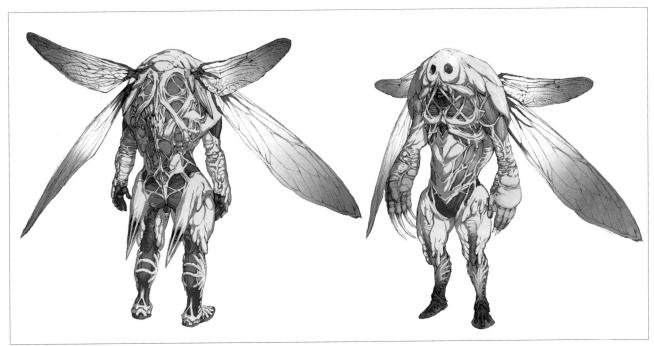

初級異域精靈飛行型態（設計師：Niθ）
〔第1集登場〕

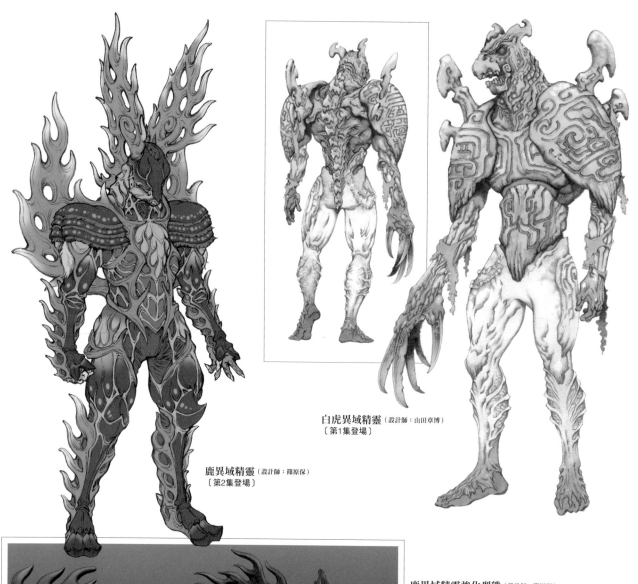

白虎異域精靈（設計師：山田章博）
〔第1集登場〕

鹿異域精靈（設計師：篠原保）
〔第2集登場〕

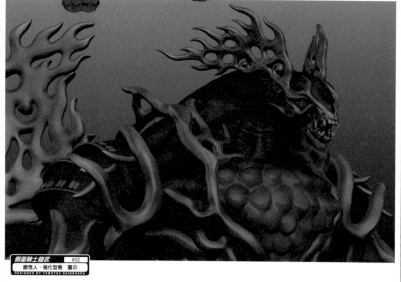

鹿異域精靈強化型態（設計師：篠原保）
〔第2集登場〕

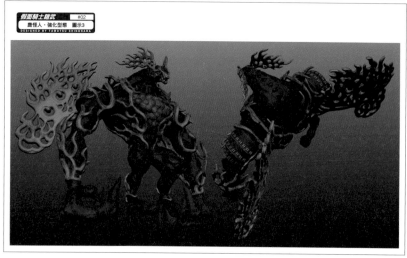

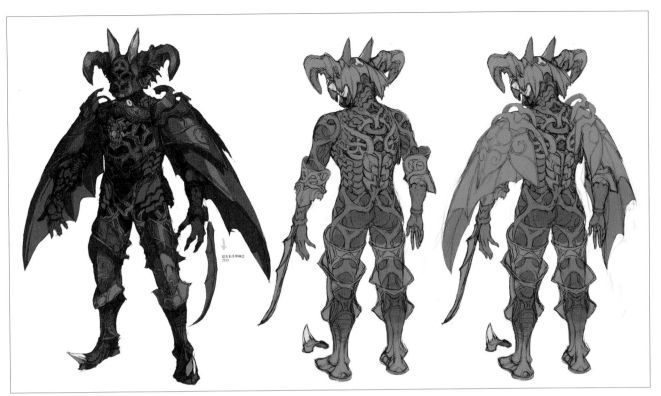

蝙蝠異域精靈（設計師：Niθ）
〔第4、5集登場〕

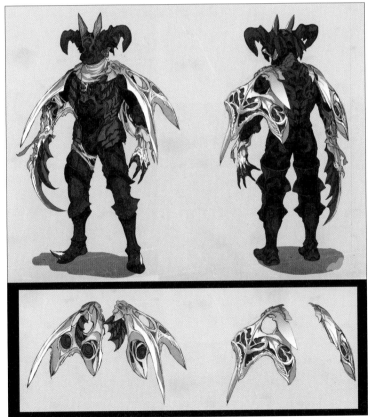

蝙蝠異域精靈變種型態（設計師：Niθ）
〔第8、9集登場〕

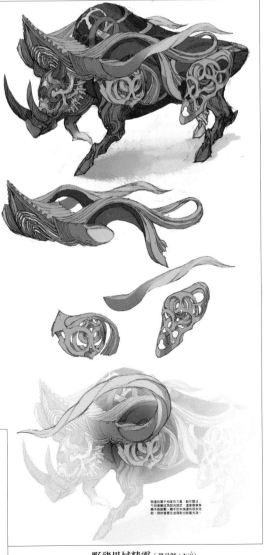

物通的觸手相當有力量，動作靈活。
不但會纏住敵物與剛武，這些觸角會
觸手能裝擊。觸手的末端直很多功
能，例如會產生並發射出相當量光澤。

野豬異域精靈（設計師：Niθ）
〔第7集登場〕

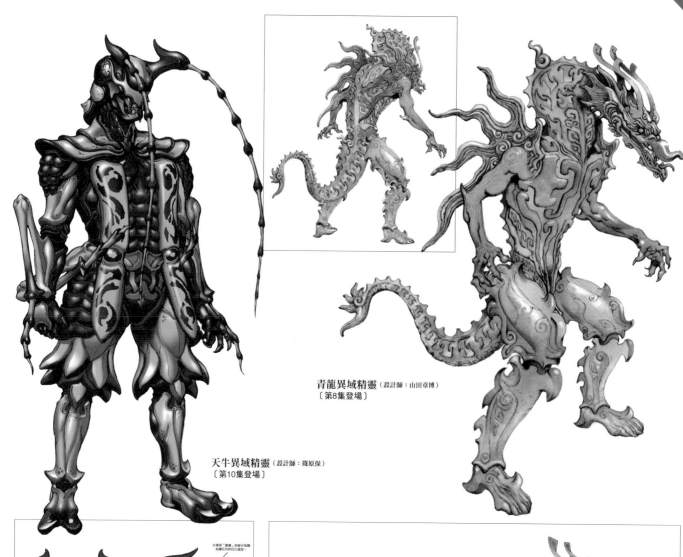

青龍異域精靈（設計師：山田章博）
〔第8集登場〕

天牛異域精靈（設計師：篠原保）
〔第10集登場〕

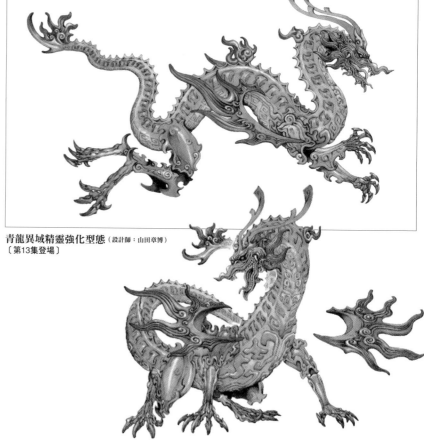

青龍異域精靈強化型態（設計師：山田章博）
〔第13集登場〕

貔貅異域精靈（設計師：山田章博）
〔第13、14集登場〕

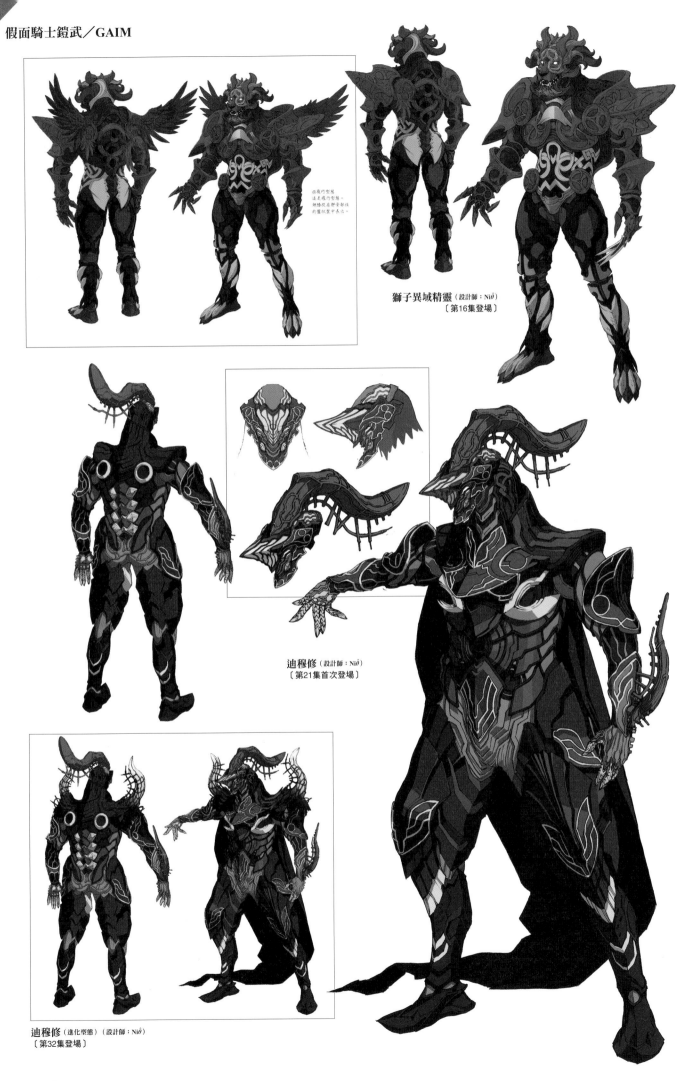

画飛竹型惡
這是飛行型態。
網膀腹局獅會新住
的蟹狀盤中表出。

獅子異域精靈（設計師：Niθ）
〔第16集登場〕

迪穆修（設計師：Niθ）
〔第21集首次登場〕

迪穆修（進化型態）（設計師：Niθ）
〔第32集登場〕

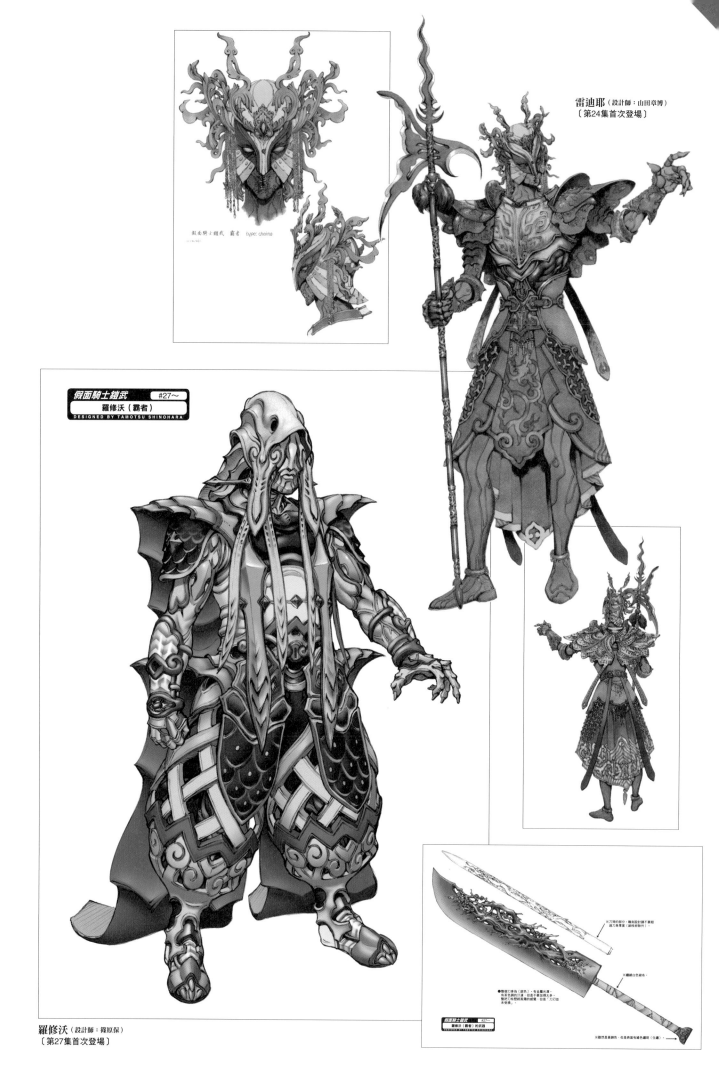

假面騎士鎧武 #27～
羅修沃（霸者）
DESIGNED BY TAMOTSU SHINOHARA

假面騎士鎧武 霸者　type: chaina

雷迪耶（設計師：山田章博）
〔第24集首次登場〕

羅修沃（設計師：篠原保）
〔第27集首次登場〕

※刀背的部分，離刃設置計讓干葉結
通刀身厚度（細修刃除外）。

●整個刀身為〔銀色〕，有金屬光澤。
有茶色鋼的汙漬，但是不要這得太多。
要把刀布整射高環的感覺。但是「刀刃雖
未發黃感。

※繼續白色研布。

假面騎士鎧武 #27～
羅修沃（霸者）的武器

※雖然呈黃銅色，但是表面有綠色繡斑（生繡）。

230

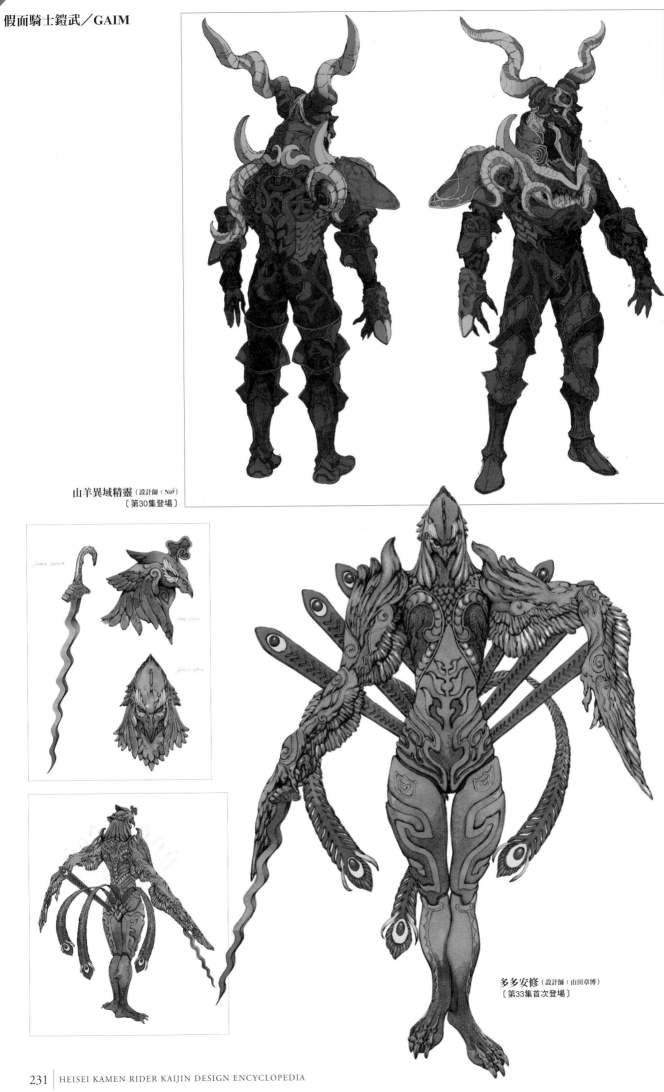

山羊異域精靈（設計師：Niθ）
〔第30集登場〕

多多安修（設計師：山田章博）
〔第33集首次登場〕

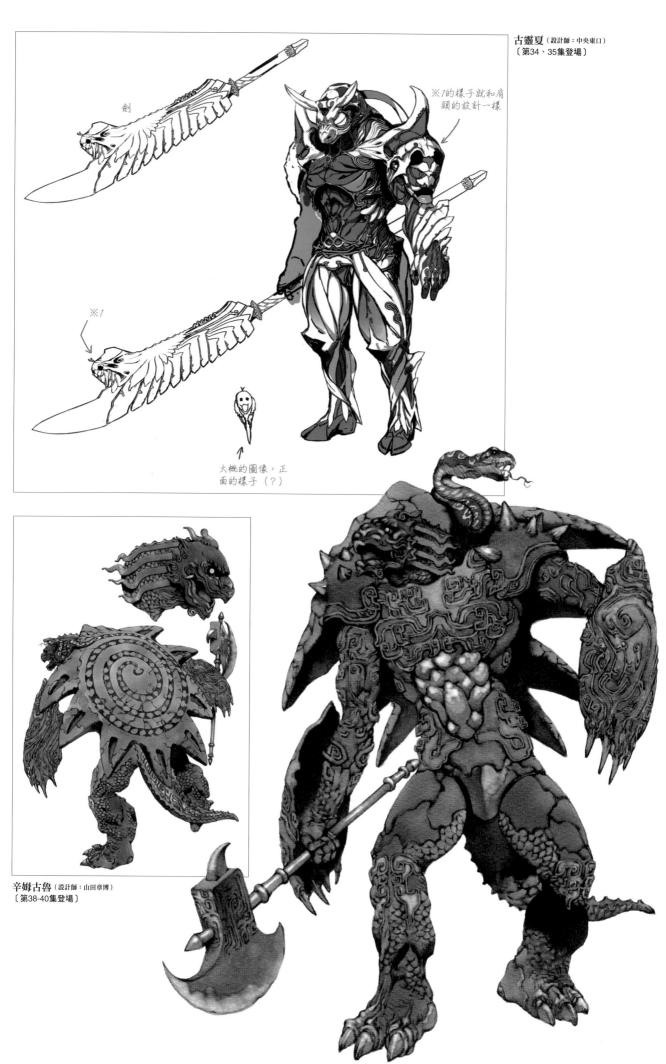

劍

※*1* 的樣子就和肩
頸的設計一樣

古靈夏（設計師：中央東口）
〔第34、35集登場〕

※*1*

大概的圖像，正
面的樣子（？）

辛姆古魯（設計師：山田章博）
〔第38-40集登場〕

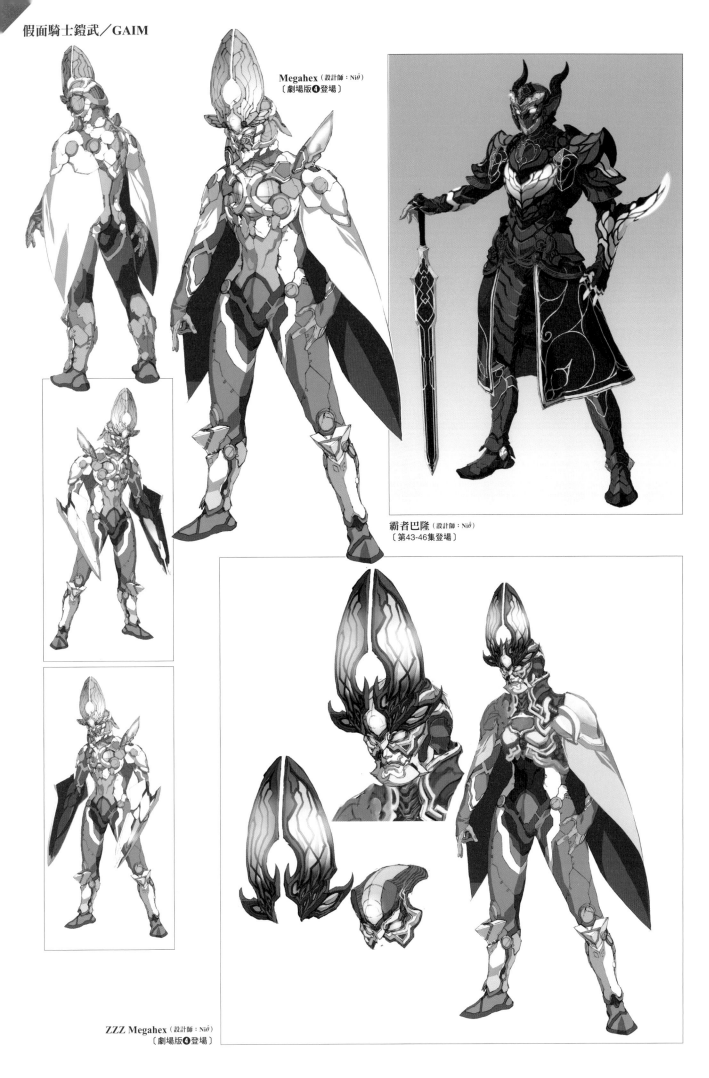

Megahex（設計師：Niθ）
〔劇場版❹登場〕

霸者巴隆（設計師：Niθ）
〔第43-46集登場〕

ZZZ Megahex（設計師：Niθ）
〔劇場版❹登場〕

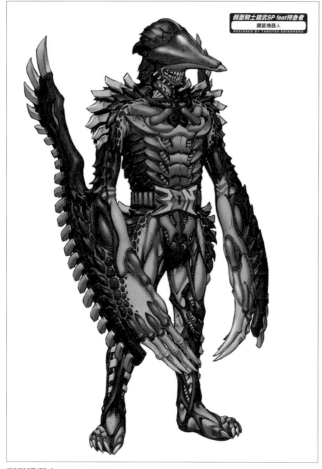

鼴鼠機器人（設計師：篠原保）
〔電視特別篇登場〕

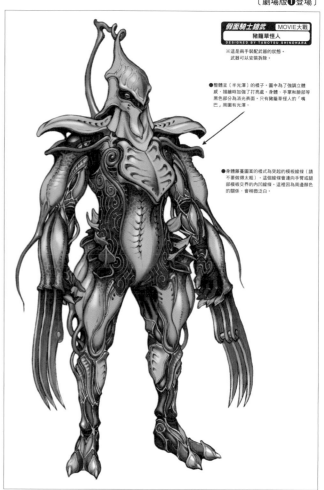

豬籠草怪人（設計師：篠原保）
〔劇場版❶登場〕

※這是兩手裝配武器的狀態。
　武器可以安裝拆除。

●整體呈〔半光澤〕的樣子。圖中為了強調立體
　感，描繪時加強了打亮處。身體、手掌和臉部等
　黑色部分為消光表面。只有豬籠草怪人的「嘴
　巴」周圍有光澤。

●身體藤蔓圖案的樣式為突起的模板線條（請
　不要做得太粗）。這模板線條會通向手臂或腿
　部模板交界的內凹線條。這裡因為周邊顏色
　的關係，會稍微泛白。

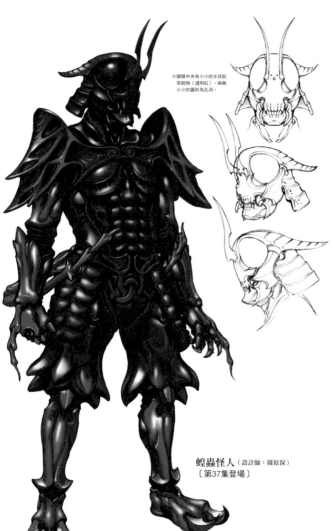

※頭頂中央有小小的半球狀
　突起物（透明紅）。兩側
　小小的圓形為孔洞。

蝗蟲怪人（設計師：篠原保）
〔第37集登場〕

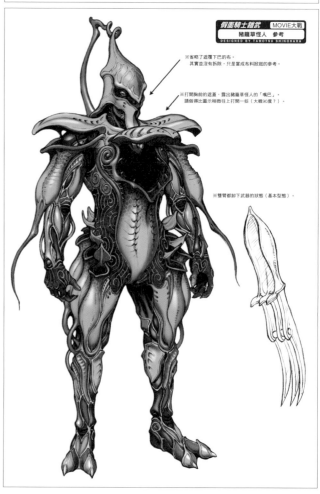

※省略了遮覆下巴的布。
　其實並沒有拆除，只是當成布料掀起的參考。

※打開胸前的遮蓋，露出豬籠草怪人的「嘴巴」。
　請做得比圖示稍微往上打開一些（大概90度？）。

※雙臂卸下武器的狀態（基本型態）。

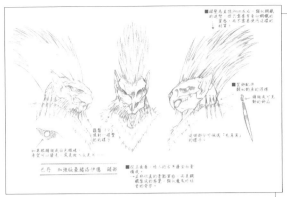

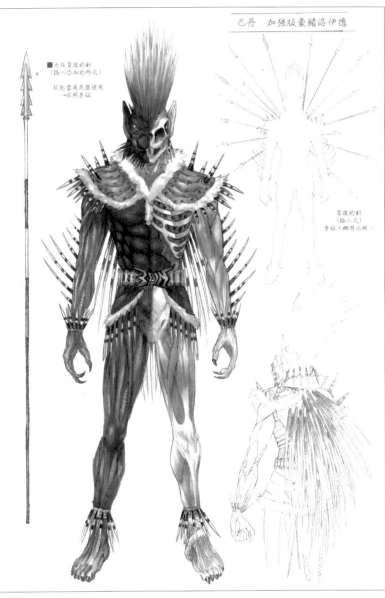

巴丹 加強版豪豬洛伊德

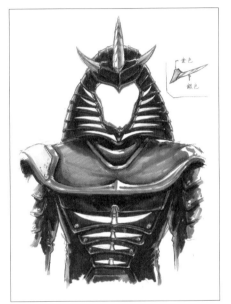

暗闇大使
〔劇場版❷登場〕

※負責造型的Blend Master以地獄大
使（在『劇場版 假面騎士DECADE
騎士全員VS大修卡』登場）為基礎
添加細節做成。

豪豬洛伊德（設計師：出渕裕）
〔劇場版❷登場〕

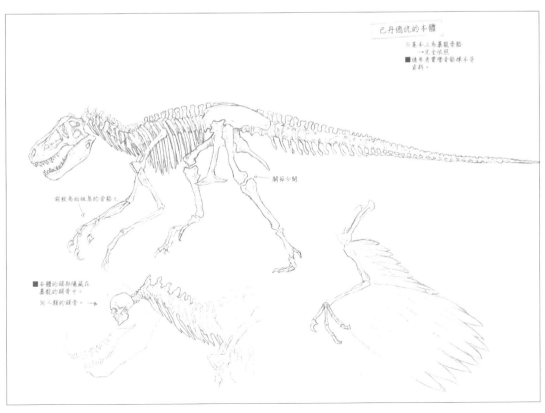

巴丹德统的本體

骸骨恐龍（設計師：出渕裕）
〔劇場版❷登場〕

假面騎士
Drive

惡路程式等怪人

DESIGNER
竹谷隆之、桂 正和

平成假面騎士系列第16部完全走向機械化的路線，假面騎士以「汽車」為主題，利用「輪胎交換」達到型態變換，其夥伴為具有人格的變身腰帶（俗稱腰帶先生）。故事的主角為一名刑警，隸屬於專門調查神秘事件的警察廳特殊狀況下事件搜查課，劇情描述了他和攸關人類存亡的機械生命體「惡路程式」之間的殊死戰。惡路程式的本體為電子生命體，形狀類似稱為核心的數字，每個惡路程式都有所屬的編號。在Heart、Brain、Medic等幹部階層的帶領下，依照級別分成屬於戰鬥員的下級惡路程式，和由下級惡路程式進化成各集怪人的上級惡路程式（以及融合進化型態）等。負責本部怪人的設計師為竹谷隆之，作品遍布模型、玩具到影視作品等多種領域，為生物造型領域首屈一指的大師。針對這次的怪人設計，他從一名造型家的觀點和感性，塑造出立體的生物輪廓和細節，整體樣貌栩栩如生，強烈的視覺表現力道為『假面騎士Drive』建構出更為完整的世界觀。另外，因為『銀翼超人』、『ZETMAN超魔人』、『TIGER & BUNNY』等作品為大家所熟知的漫畫家桂正和，則負責設計了『劇場版　假面騎士 Drive Surprise Future』當中的1個惡路程式。值得一提的是，由於竹谷隆之和桂正和友好的驚喜參與，英雄漫畫專業創作者在節目結束的慶功宴中還獻花致意。

假面騎士Drive

【DATA】2014年10月5日～2015年9月27日每週日8點～8點30分播映／朝日電視台系列／共48集
【STAFF】■原著：石森章太郎　■製作人：佐佐木基（朝日電視台）、大森敬仁、望月卓（東映）　■編劇：三條陸、長谷川圭一、香村純子、毛利亘宏　■導演：田崎龍太、柴崎貴行、諸田敏、山口恭平、金田治、石田秀範、鈴村展弘、舞原賢三　■音樂：鳴瀬Shuhei、中川幸太郎　■動作導演：石垣廣文、宮崎剛（JAPAN ACTION ENTERPRISE）　■特攝導演：佛田洋　■製作：朝日電視台、東映、ADK
《劇場版》❶『假面騎士×假面騎士Drive&鎧武Movie大戰Full Throttle』2014年12月13日上映／■編劇：三條陸、鋼屋JIN　■導演：柴崎貴行
❷『超級英雄大戰GP假面騎士3號』2015年3月21日上映／■編劇：米村正二　■導演：柴崎貴行
❸『劇場版　假面騎士Drive Surprise Future』2015年8月8日上映／■編劇：三條陸　■導演：柴崎貴行
❹『假面騎士×假面騎士Ghost＆Drive超MOVIE大戰Genesis』2015年12月12日上映／■編劇：林誠人　■導演：金田治
《V CINEMA》❶『Drive SAGA假面騎士Chaser』2016年4月20日發行／■編劇：三條陸　■導演：石田秀範
❷『Drive SAGA假面騎士Mach／假面騎士Heart』2016年11月16日發行／■編劇：三條陸、長谷川圭一　■導演：石田秀範

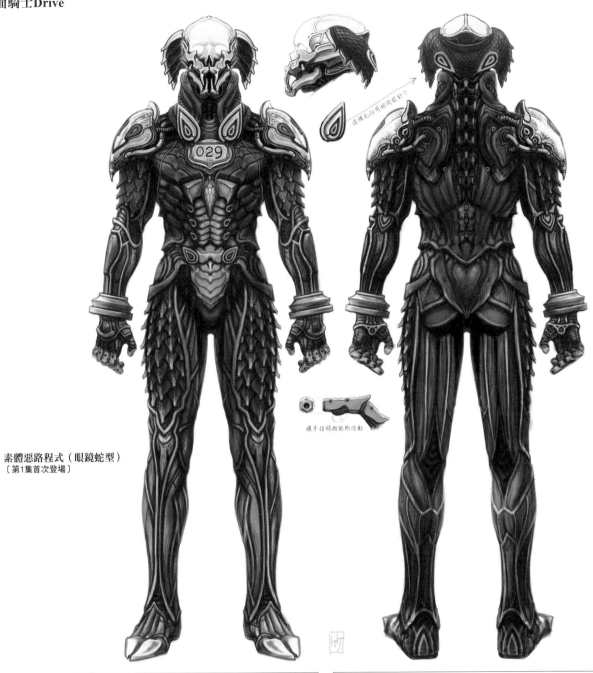

這裡也沿用相同設計?

摸手指精微能鉤活動

素體惡路程式（眼鏡蛇型）
〔第1集首次登場〕

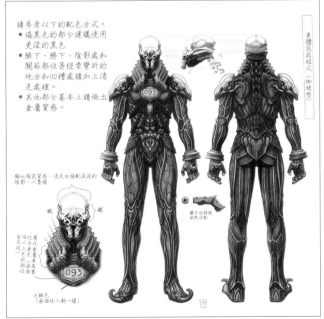

請參考以下的配色方式。
● 偏黑色的部分建議使用
更深的黑色。
● 腋下、膝下、陰影處和
關節部位等經常彎折的
地方和凹槽處請加上消
光處理。
● 其他部分基本上請做出
金屬質感。

素體惡路程式（蜘蛛型）

頸似陶瓷質感－清光白搭配深沈的
陰影，入墨線

蒼綠化舊
不入古化
同上重金
色的一要
的要點
位置書

古翻色
（等個性人都一樣）

摸手指精微
能鉤活動

素體惡路程式（蜘蛛型）
〔第1集首次登場〕

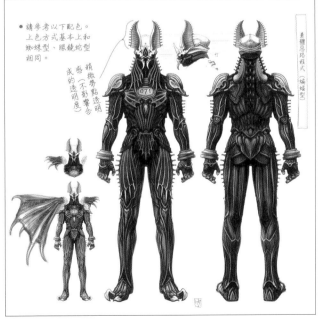

● 請參考以下配色。
上色方式基本上和
蜘蛛型、眼鏡蛇型
相同。

素體惡路程式（蝙蝠型）

稍微帶點透明
感（不影響整
成的透明度）

素體惡路程式（蝙蝠型）
〔第1集首次登場〕

※未標示設計師名字的圖示皆出自於竹谷隆之的設計。

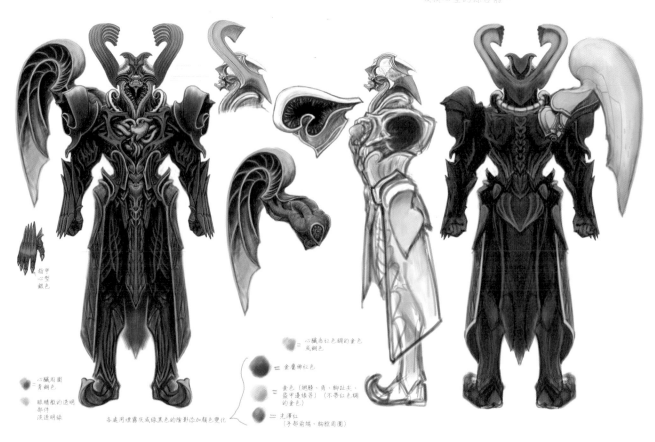

Heart惡路程式
〔第2集首次登場〕

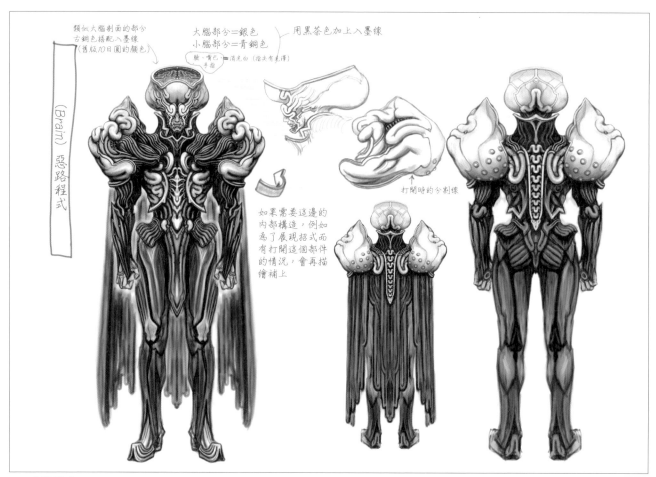

Brain惡路程式
〔第2集首次登場〕

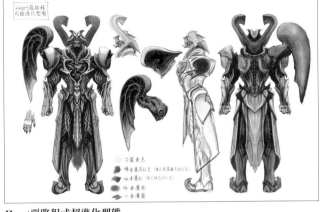

Heart惡路程式超進化型態
〔第38集首次登場〕

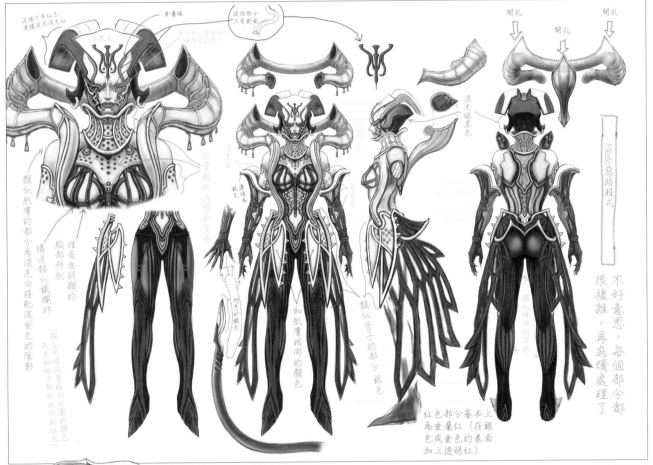

Medic惡路程式
〔第21集首次登場〕

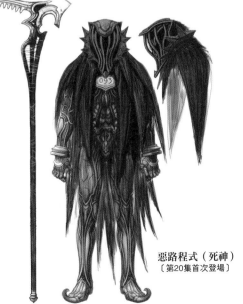

惡路程式（死神）
〔第20集首次登場〕

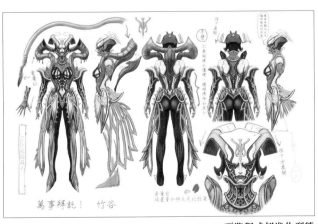

Medic惡路程式超進化型態
〔第42集首次登場〕

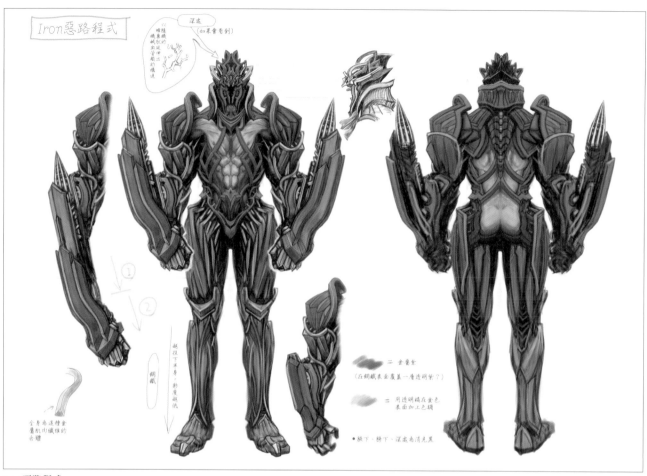

Iron惡路程式
〔第2集登場〕

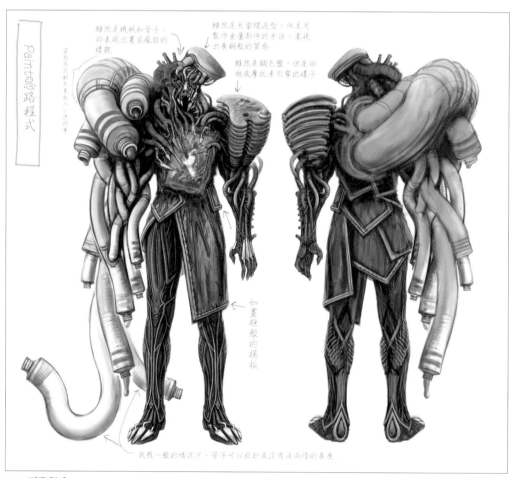

Paint惡路程式
〔第3、4集登場〕

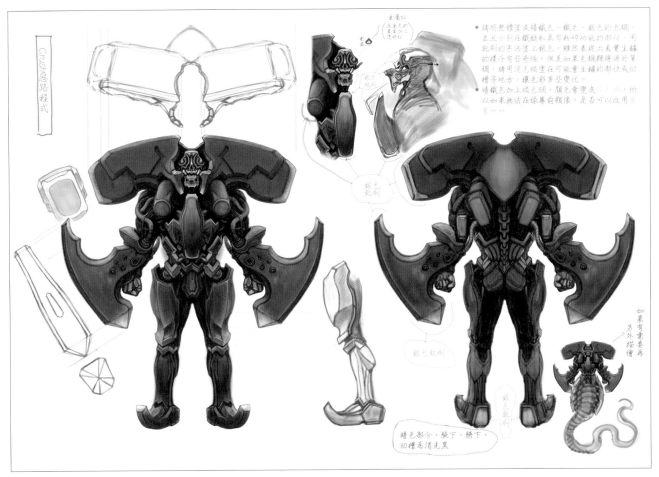

Crush惡路程式
〔第4-6集登場〕

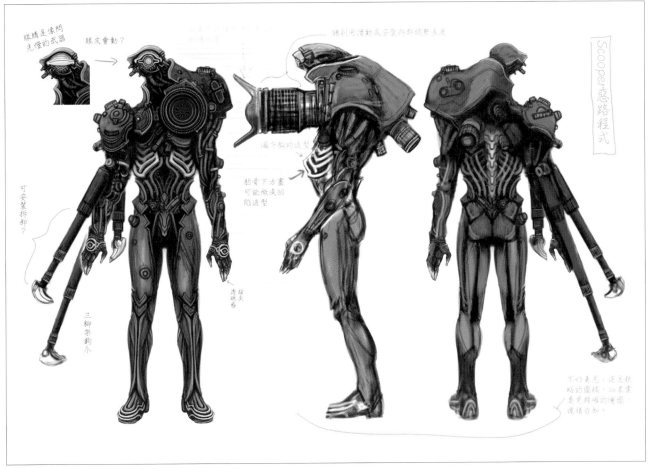

Scooper惡路程式
〔第7、8集登場〕

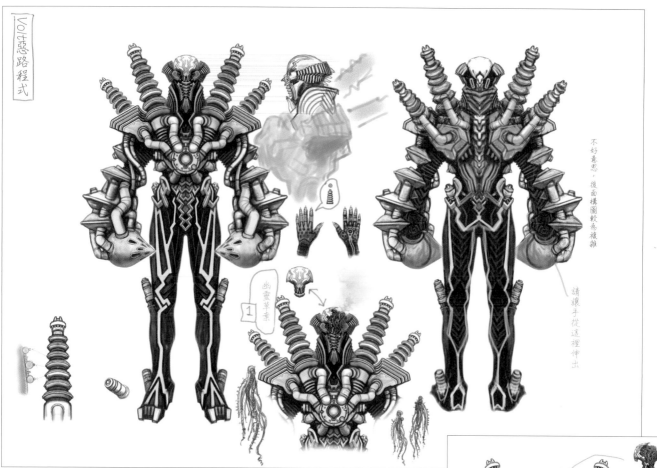

Volt惡路程式
〔第9集登場〕

Volt幽靈
〔第11集登場〕

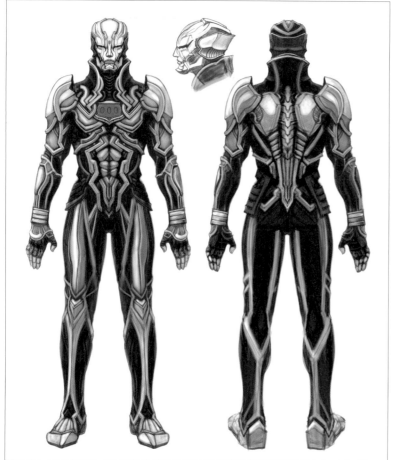

零原型
〔第11集首次登場〕

這個控制面板是Volt惡路程式的「電力收集裝置」，按下按鍵可召喚出Volt幽靈。

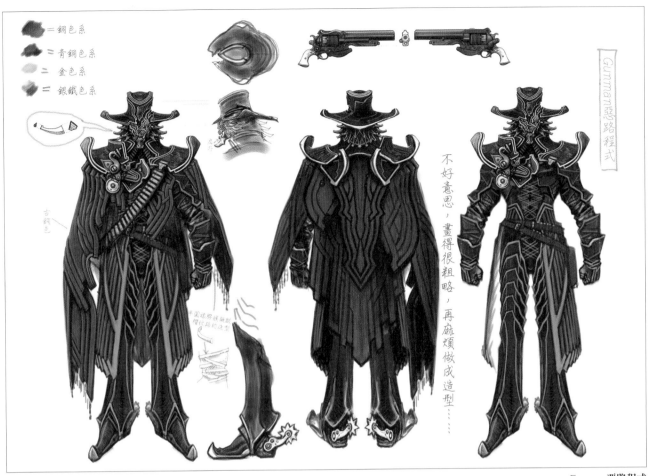

不好意思，畫得很粗略，再麻煩做成造型……

Gunman惡路程式
〔第12、13集登場〕

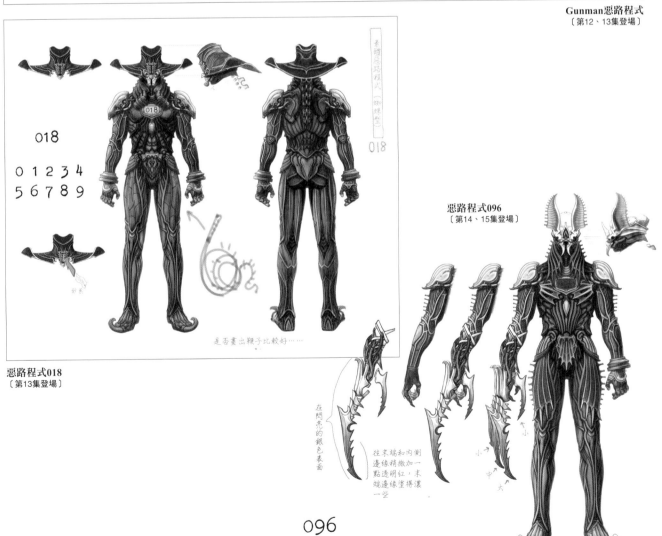

018

0 1 2 3 4
5 6 7 8 9

是否畫出鞭子比較好……

惡路程式018
〔第13集登場〕

惡路程式096
〔第14、15集登場〕

096

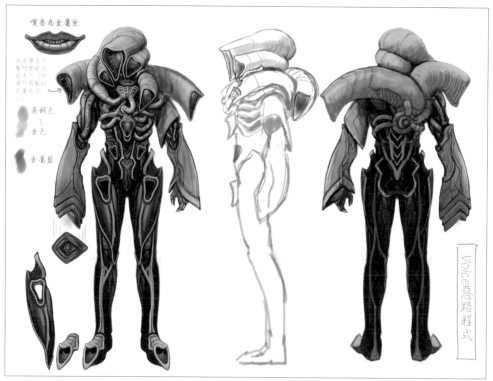

Voice惡路程式
〔第16、17集登場〕

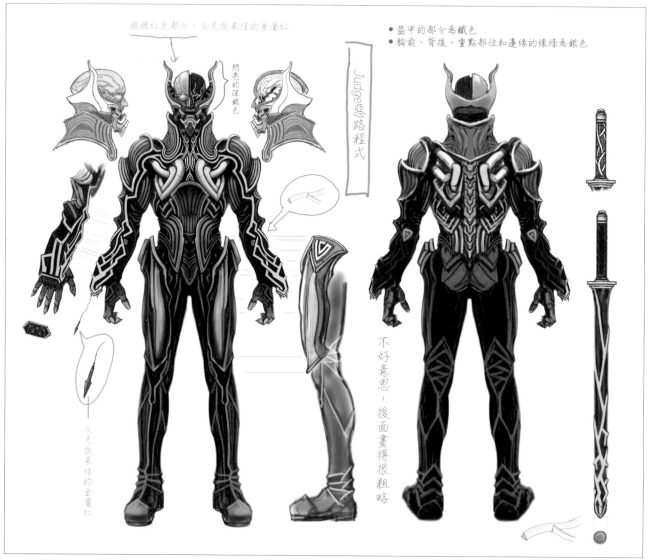

Judge惡路程式
〔第18、19集登場〕

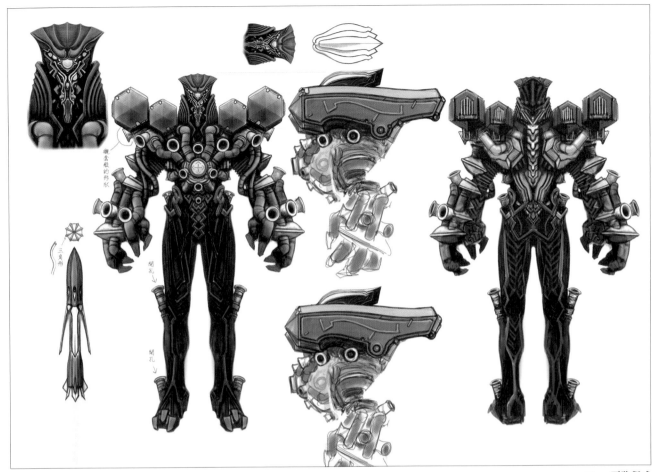

Shoot惡路程式
〔第23、24集登場〕

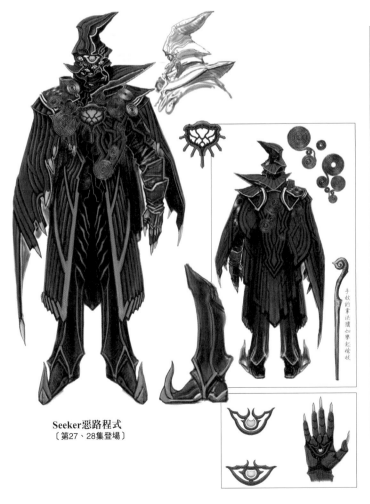

Seeker惡路程式
〔第27、28集登場〕

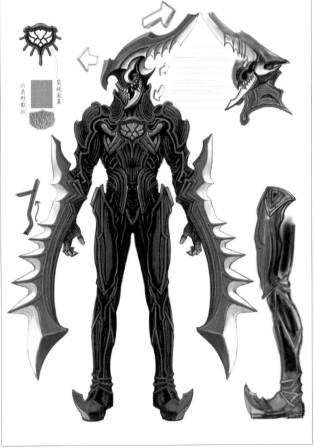

Sword惡路程式
〔第25、26集登場〕

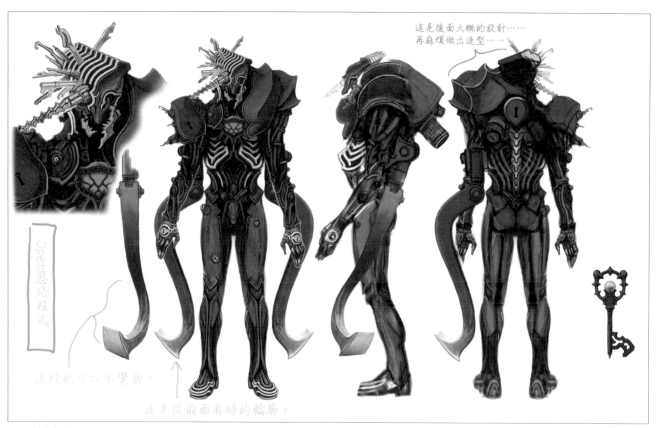

這是後面大概的設計……
再麻煩做出造型……

Open惡路程式
〔第29、30集登場〕

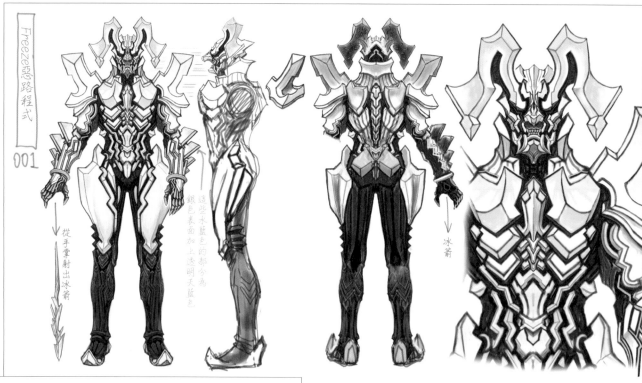

Freeze惡路程式
〔第31、32集登場〕

Freeze惡路程式超進化型態
〔第32、33集登場〕

246

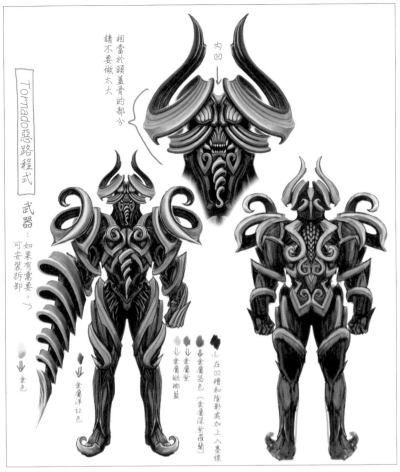

Tornado惡路程式
〔第39、40集登場〕

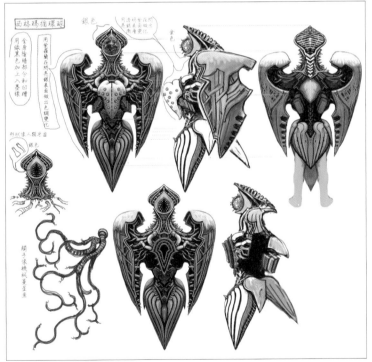

西格瑪循環球
〔第46、47集登場〕

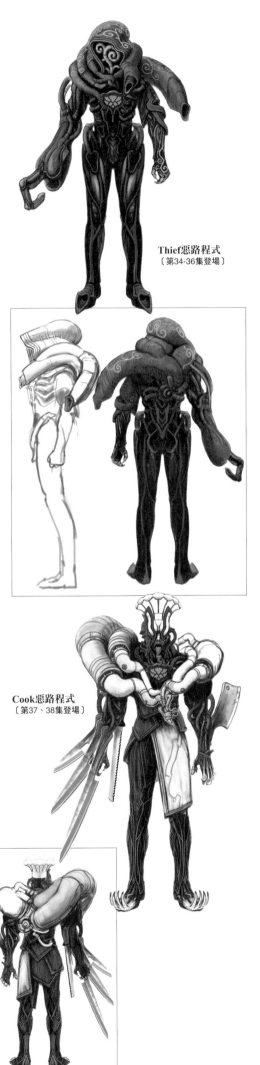

Thief惡路程式
〔第34-36集登場〕

Cook惡路程式
〔第37、38集登場〕

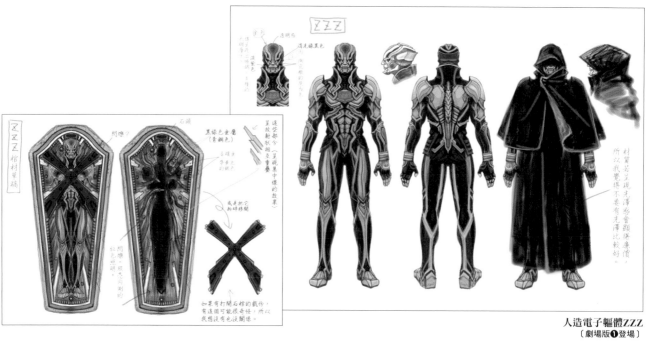

人造電子軀體ZZZ
〔劇場版❶登場〕

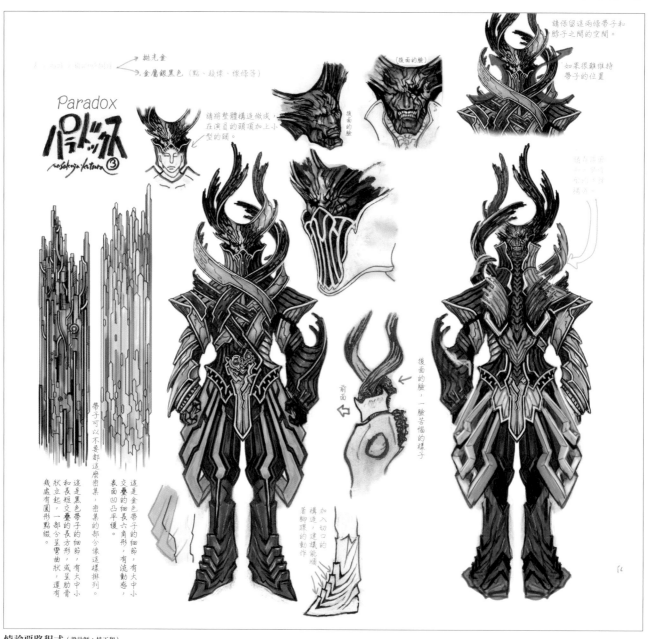

Paradox
パラドックス
masakazu katsura ③

悖論惡路程式（設計師：桂正和）
〔劇場版❸登場〕

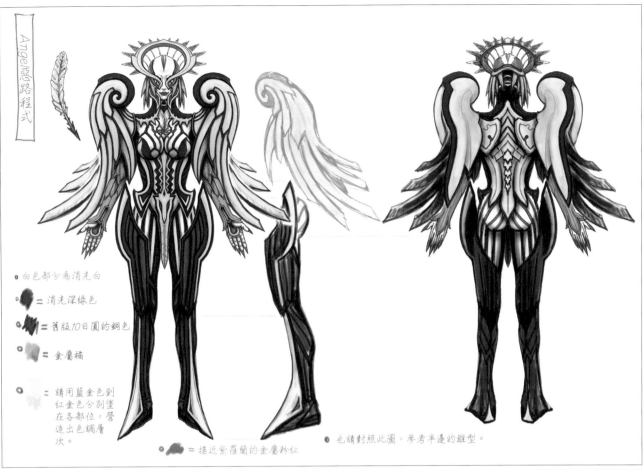

- 白色部分為消光白
- ⬤ = 消光深綠色
- ⬤ = 舊版10日圓的銅色
- ⬤ = 金屬橘
- ⬤ = 請用藍金色到紅金色分別塗在各部位,營造出色調層次。
- ⬤ = 接近紫羅蘭的金屬粉紅

也請對照此圖,參考半邊的雛型。

Angel惡路程式
〔V CINEMA❶登場〕

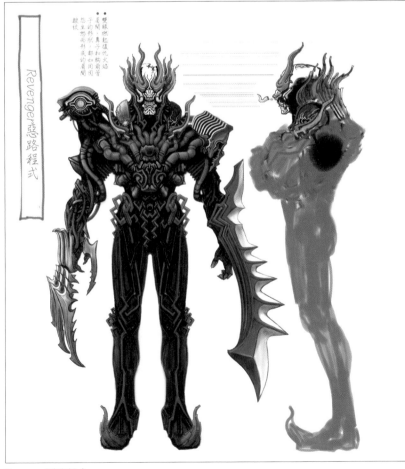

Revenger惡路程式
〔V CINEMA❷登場〕

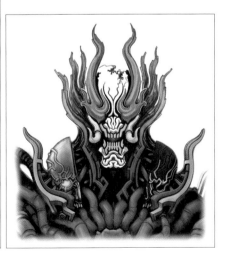

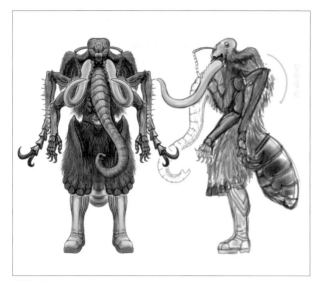

螞蟻猛瑪象
〔『d Video特別篇假面騎士4號』登場〕

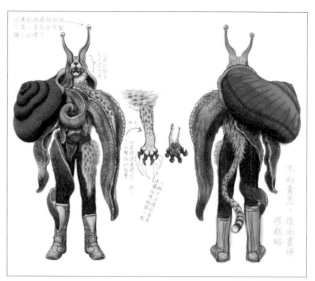

獵豹蝸牛大人
〔劇場版❷登場〕

烏魯加亞歷山大
〔Ⓐ登場〕

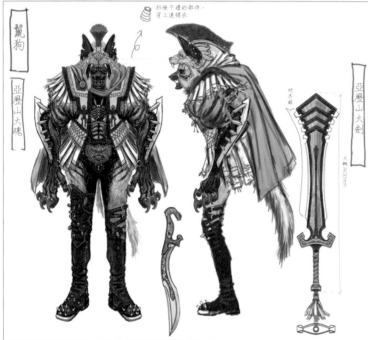

CROSS OVER MOVIE
Ⓐ『『假面騎士1號』2016年3月26日上映／■劇本：井上敏樹　導演：金田治
Ⓑ『假面騎士×超級戰隊 超級英雄大戰』2017年3月25日上映／■劇本：米村正二　導演：金田治

假面騎士Drive雖然沒有在主要標題中，卻和2部東映英雄聯名電影，由竹谷隆之負責生物角色的設計。獵豹蝸牛和亞歷山大獸都是修卡怪人，或是從修卡衍生的新修卡怪人，所以屬於同一類別而在這裡合併介紹。

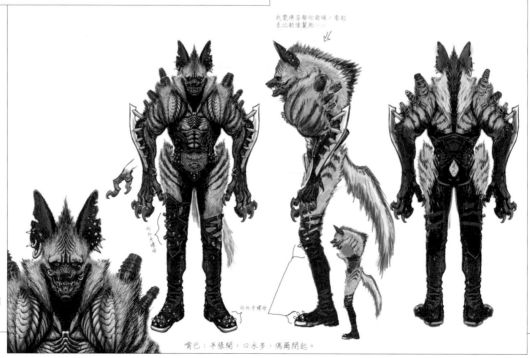

烏魯加
〔Ⓐ登場〕

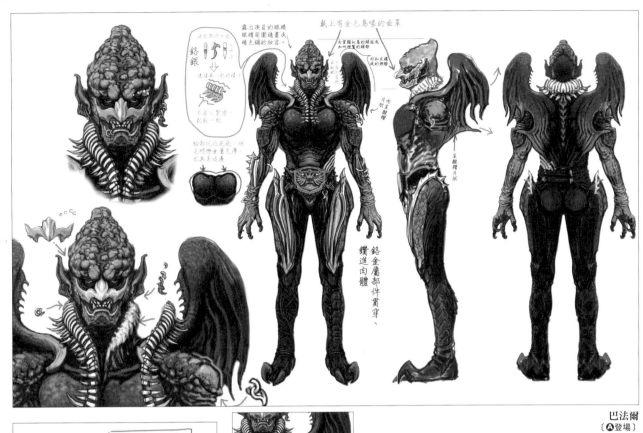

巴法爾
〔Ⓐ登場〕

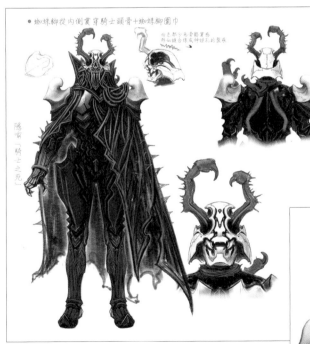

響尾蛇怪人
〔Ⓐ登場〕

巴法爾的新星修卡臂章

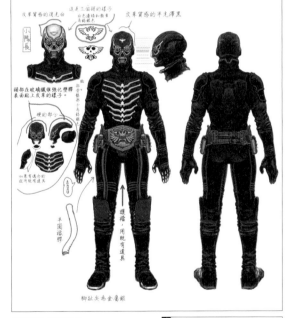

新星修卡戰鬥員
〔Ⓐ登場〕

大蜘蛛大首領
〔Ⓑ登場〕

戰鬥員臂章

假面騎士
Ghost

眼魔、護魔者等怪人

DESIGNER
島本和彥和BIGBANG-PROJECT、田嶋秀樹（石森PRO）、Niθ

平成假面騎士系列第17部的故事主角在第1集就身亡，而以幽靈的樣貌成為假面騎士，劇情設定特殊令人感到驚奇。本部假面騎士變身時需要使用幽靈眼魂（Eyecon），裡面寄宿著英雄和偉人的靈魂。騎士借助他們的力量，也就是穿上連帽衣幽靈，就可以變身成各種型態。另外，每集中的怪人「眼魔」也會使用眼魔眼魂。怪人以象徵各個英雄偉人的元素為主題，出現許多不同的類型，例如：宮本武藏為刀、愛迪生為電力、莫札特為音符等。其他還會出現屬於幹部階級的「上級眼魔」、「終極眼魔」，以及利用各種元素為主題的「護魔者」。這些設計都由初次參與本系列作品的漫畫家島本和彥和BIGBANG-PROJECT一手包辦。眼魔的基本樣貌為下半身穿著長靴的簡約造型，再將主題元素全部疊加在上半身，風格上充滿昭和騎士怪人（俗稱緊身衣怪人）的調性。由此可見，島本和彥以回歸作品原點的獨特手法向石森章太郎致敬，不過這些也是基於製作人指示的設計。護魔者與之不同，以全身造型表現出現代風的設計，豐富多樣的怪人群像讓戲劇更加精彩。另外，在劇場版出現的假面騎士Extremer則由石森PRO的田嶋秀樹設計。而經過改色的偉大之眼負責擔綱電視系列的終極大魔王。

假面騎士Ghost

【DATA】2015年10月4日～2016年9月25日每週日8點～8點30分播映／朝日電視台系列／共50集
【STAFF】■原著：石森章太郎　■製作人：佐佐木基（朝日電視台）、高橋一浩（東映）、菅野Ayumi　■編劇：福田卓郎、毛利亘宏、長谷川圭一　■導演：諸田敏、山口恭平、柴崎貴行、鈴村展弘、渡邊勝也、坂本浩一、田崎龍太、金田治　■音樂：坂部剛　■動作導演：宮崎剛（JAPAN ACTION ENTERPRISE）　■特攝導演：佛田洋　■製作：朝日電視台、東映、ADK
《劇場版》 ❶『假面騎士X假面騎士Ghost＆Drive超MOVIE大戰Genesis』2015年12月12日上映／■編劇：林誠人　■導演：金田治
　　　　❷『假面騎士1號』2016年3月26日上映／■編劇：井上敏樹　■導演：金田治
　　　　❸『劇場版　假面騎士Ghost 100個眼魂與Ghost命運的瞬間』2016年8月6日上映／■編劇：福田卓郎　■導演：諸田敏
《V CINEMA》『Ghost RE:BIRTH假面 士Specter』2017年4月19日發行／■編劇：福田卓郎　■導演：上堀內佳壽也

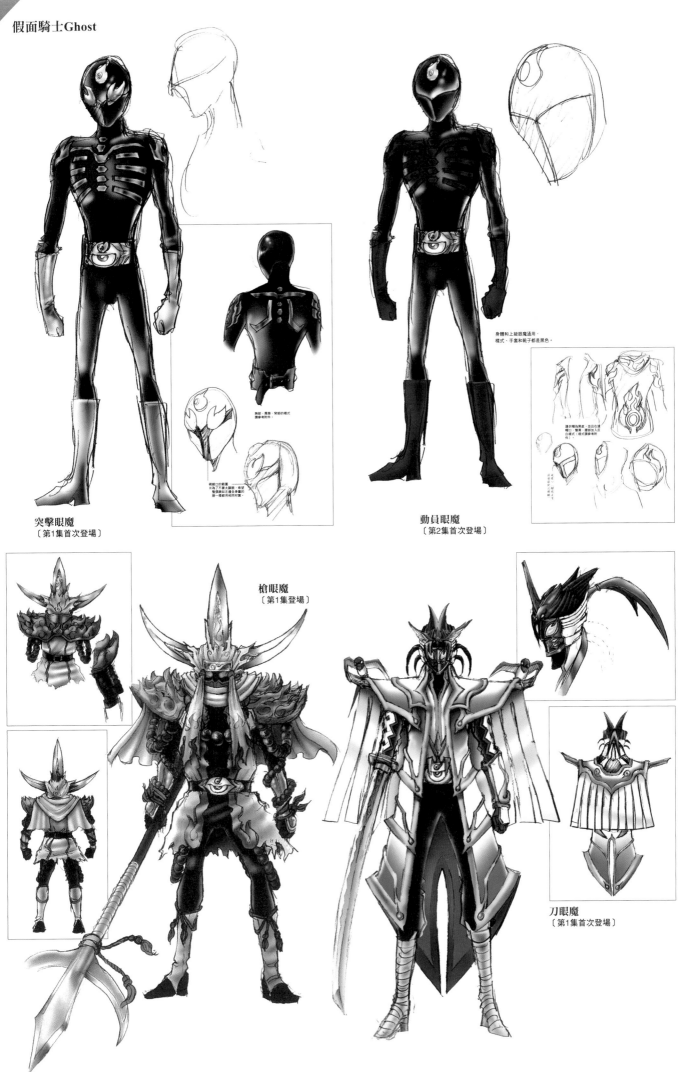

身體和上級眼魔通用，
樣式、手套和範子都是黑色。

突擊眼魔
〔第1集首次登場〕

動員眼魔
〔第2集首次登場〕

槍眼魔
〔第1集登場〕

刀眼魔
〔第1集首次登場〕

※未標示設計師名字的圖示皆出自於島本和彥和BIGBANG-PROJECT的設計。

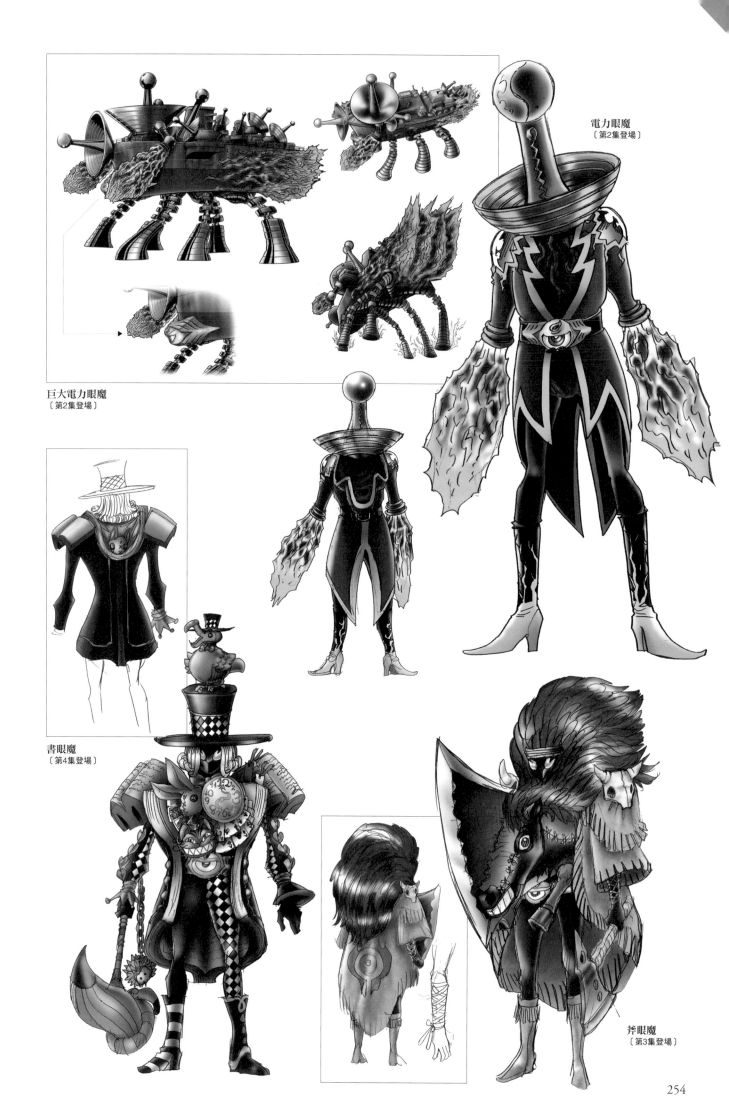

電力眼魔
〔第2集登場〕

巨大電力眼魔
〔第2集登場〕

書眼魔
〔第4集登場〕

斧眼魔
〔第3集登場〕

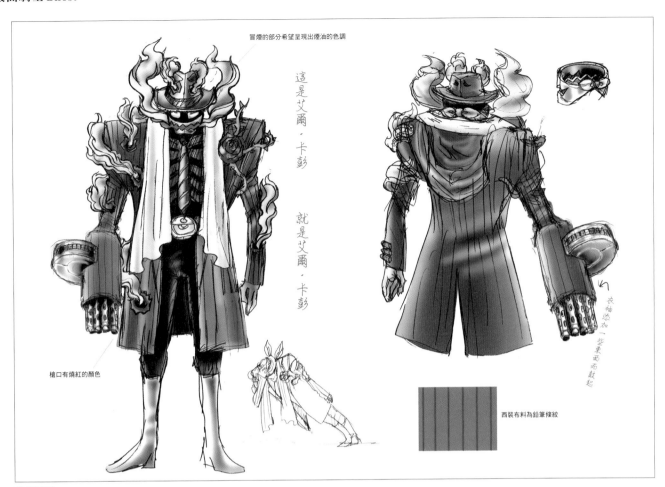

冒煙的部分希望呈現出煙油的色調

這是艾爾‧卡彭

就是艾爾‧卡彭

槍口有燻紅的顏色

衣袖添加一些東西而凸起

西裝布料為鉛筆條紋

機槍眼魔
〔第5集登場〕

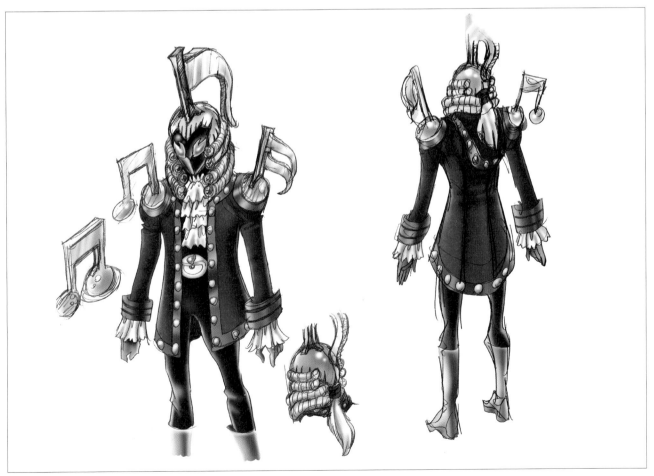

音符眼魔
〔第6集登場〕

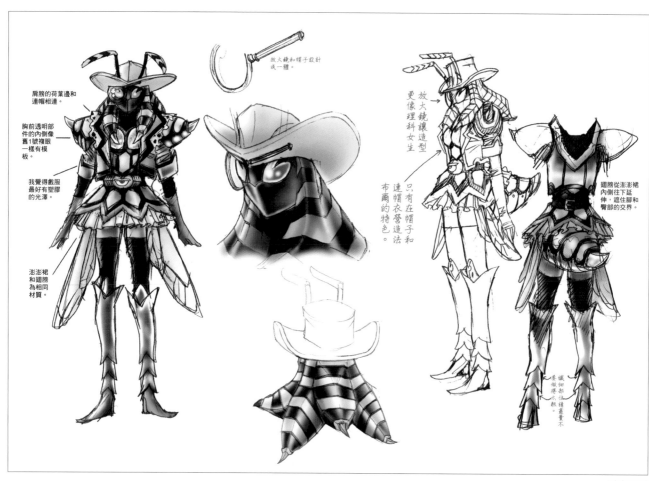

放大鏡和帽子設計
成一體。

肩膀的荷葉邊和
連帽相連。

胸前透明部
件的內側像
舊1號複眼一
樣有模板。

我覺得戴服
最好有塑膠
的光澤。

澎澎裙
和翅膀
為相同
材質。

放大鏡遠造型
更像理科女生

只有在帽子造法
和連帽衣管造法
布爾的特色。

翅膀從澎澎裙
內側往下延
伸,遮住腳和
臀部的交界。

纖細柱位繪盡量重不
景做樣衣繪重。

昆蟲眼魔
〔第7、8集登場〕

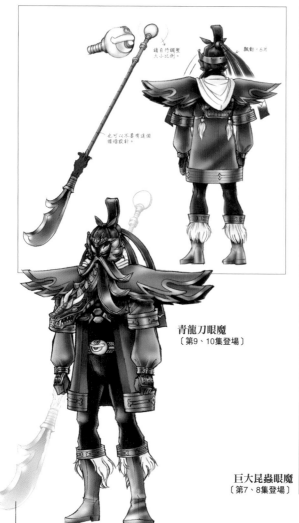

鏡自竹鐧整
大小比例。

飄動:6片

也可以不要有這個
像線設計。

青龍刀眼魔
〔第9、10集登場〕

武器大概的尺寸。

巨大昆蟲眼魔
〔第7、8集登場〕

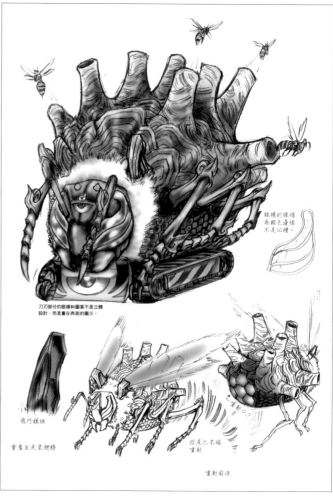

眼睛的鑲線
垂銀色邊緣
不是回槽。

刀刃部分的眼睛和圖案不是立體
設計,而是畫在表面的圖示。

飛行模組

會產生走來翅膀

從尾巴末端
噴射

噴射前進

256

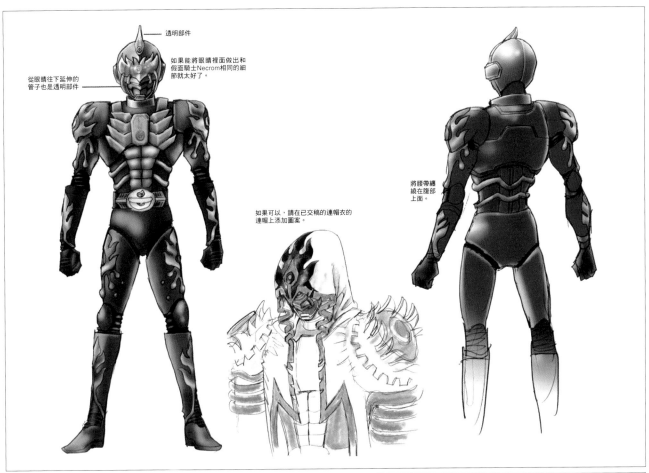

透明部件

如果能將眼睛裡面做出和假面騎士Necrom相同的細節就太好了。

從眼睛往下延伸的管子也是透明部件

如果可以，請在已交稿的連帽衣的連帽上添加圖案。

將腰帶纏繞在腹部上面。

上級眼魔
〔第10集首次登場〕

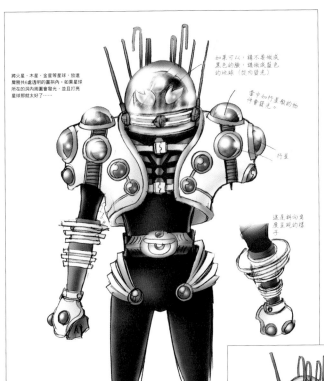

將火星、木星、金星等星球，放進肩膀騎共6處透明的圓拱內。如果星球所在的洞內周圍會發光，並且打亮星球那就太好了……

如果可以，臉不要做成黑色的臉，請做成藍色的地球（從內發光）

雷中如許真假的物件會發光。

行星

還是斜向角度呈現的樣子

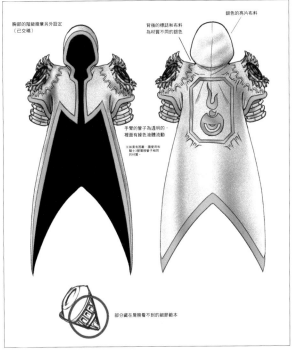

胸部的階破撤單另外設定（已交稿）

背後的標誌和布料為材質不同的銀色

銀色的亮片布料

手臂的管子為透明的。裡面有綠色液體流動

※如果沒有困難，請使用和騎士繁屬管子相同的材質。

部分藏在肩膀看不到的細節範本

行星眼魔
〔第13、14集登場〕

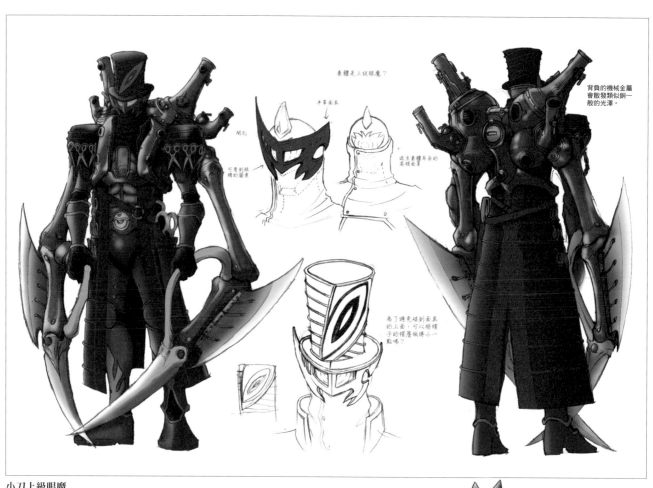

素體是上級眼魔？

半�̆面具

閉孔

可看到眼睛的圖案

可看到眼睛的圖案

連至素體耳朵的高頻面具

背負的機械金屬會散發類似銅一般的光澤。

為了避免碰到面具的上面，可以把帽子的帽層做得小一點嗎？

小刀上級眼魔
〔第18集登場〕

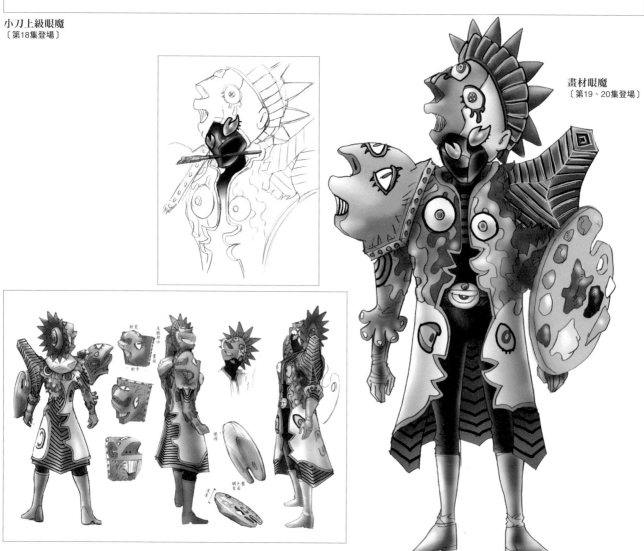

畫材眼魔
〔第19、20集登場〕

假面騎士Ghost

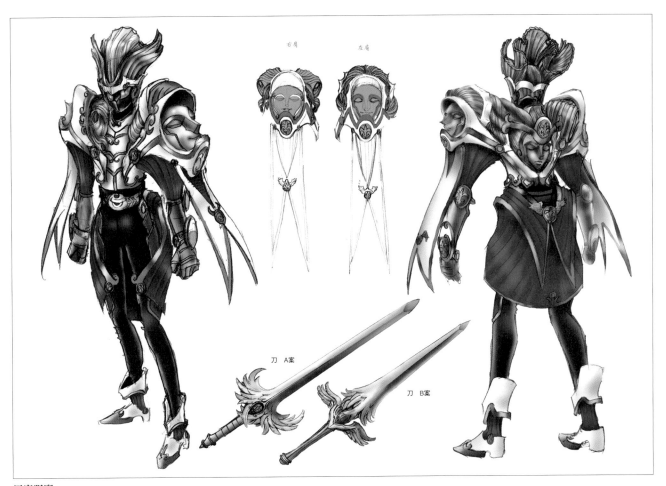

右肩　左肩

刀　A案

刀　B案

甲冑眼魔
〔第21、22集登場〕

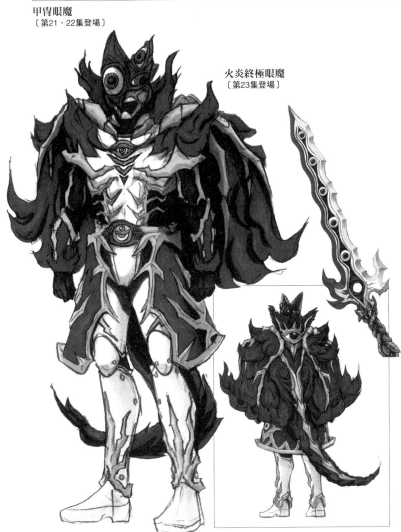

火炎終極眼魔
〔第23集登場〕

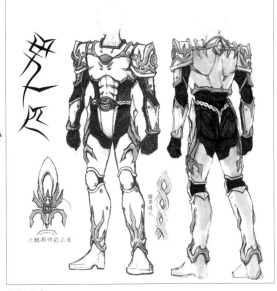

終極眼魔
〔第22集登場〕

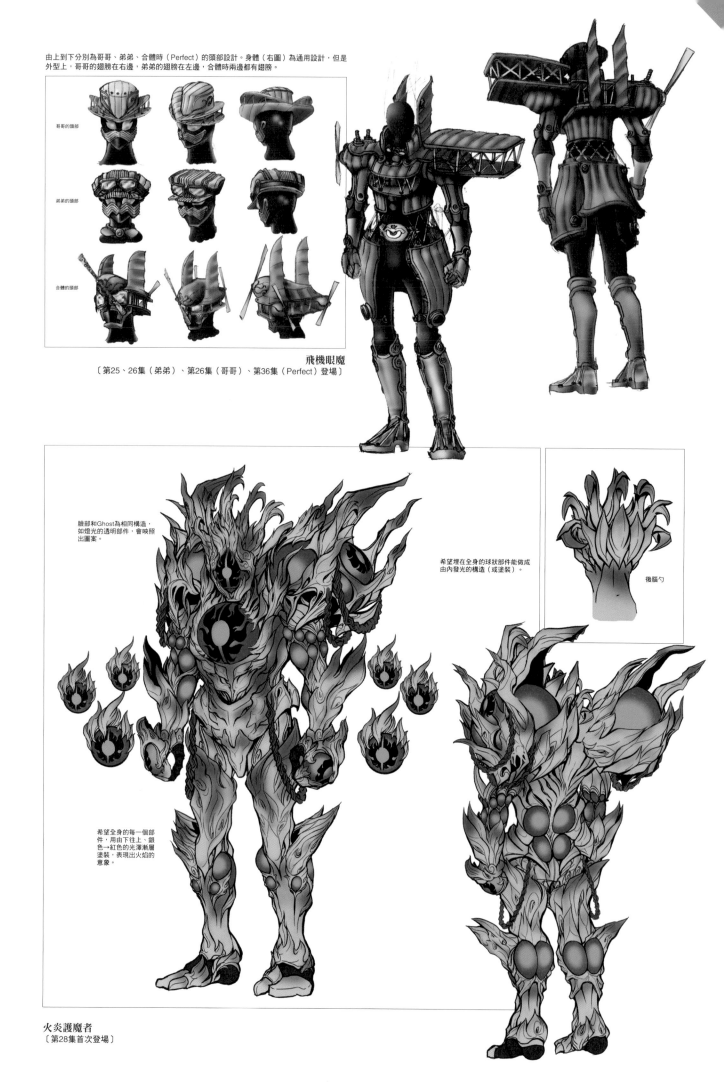

由上到下分別為哥哥、弟弟、合體時（Perfect）的頭部設計。身體（右圖）為通用設計，但是
外型上，哥哥的翅膀在右邊，弟弟的翅膀在左邊，合體時兩邊都有翅膀。

哥哥的頭部

弟弟的頭部

合體的頭部

飛機眼魔
〔第25、26集（弟弟）、第26集（哥哥）、第36集（Perfect）登場〕

臉部和Ghost為相同構造，
如燈光的透明部件，會映照
出圖案。

希望埋在全身的球狀部件能做成
由內發光的構造（或塗裝）。

後腦勺

希望全身的每一個部
件，用由下往上、銀
色→紅色的光澤漸層
塗裝，表現出火焰的
意象。

火炎護魔者
〔第28集首次登場〕

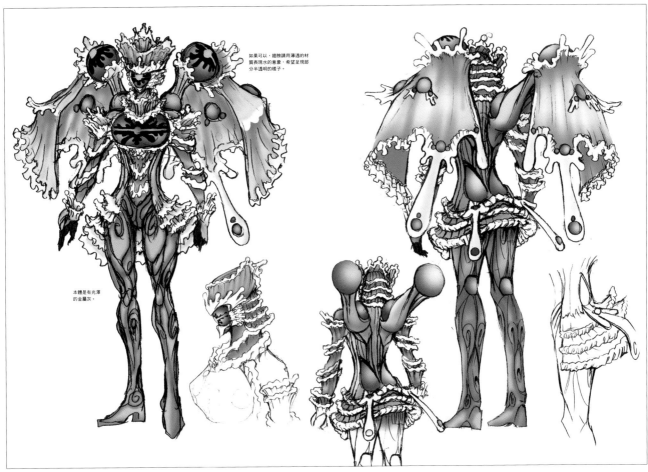

如果可以，塑膠請用薄透的材質表現水的意象，希望呈現出部分半透明的樣子。

本體是有光澤的金屬灰。

液體護魔者
〔第34集首次登場〕

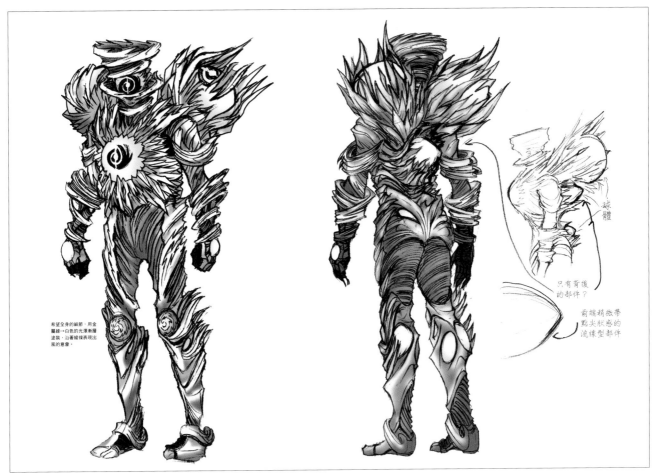

希望全身的細節，用金屬線→白色的光澤漸層塗裝。沿著繪緣表現出風的意象。

球體

只有背後的部件？

前端精緻帶點尖狀感的流線型部件

氣流護魔者
〔第36集首次登場〕

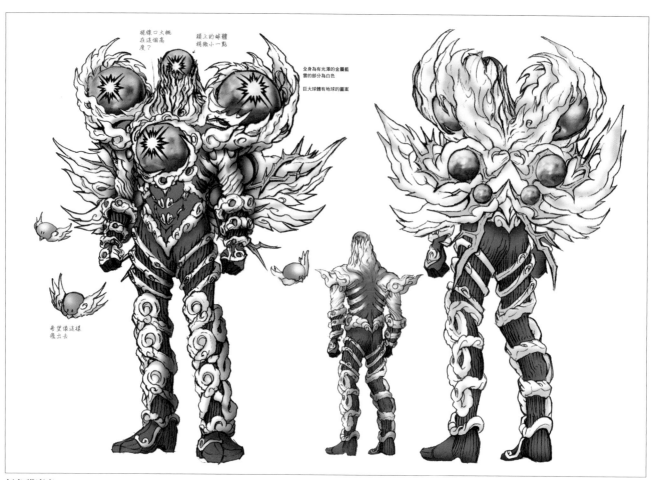

氣象護魔者
〔第39集首次登場〕

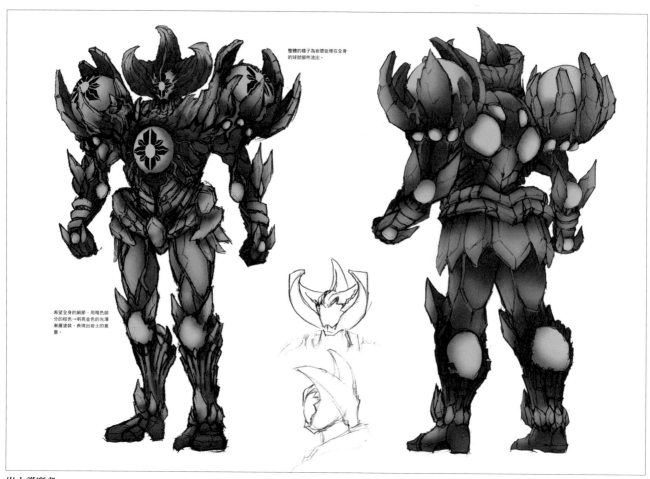

岩土護魔者
〔第39集首次登場〕

槍矛護魔者
〔第42集登場〕

槍銃護魔者
〔第41、42集登場〕

弓箭護魔者
〔第41、42集登場〕

鐵鎚護魔者
〔第42集登場〕

劍刃護魔者
〔第45、46集登場〕

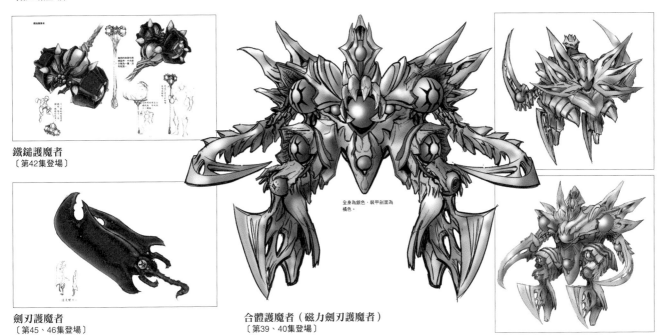

合體護魔者（磁力劍刃護魔者）
〔第39、40集登場〕

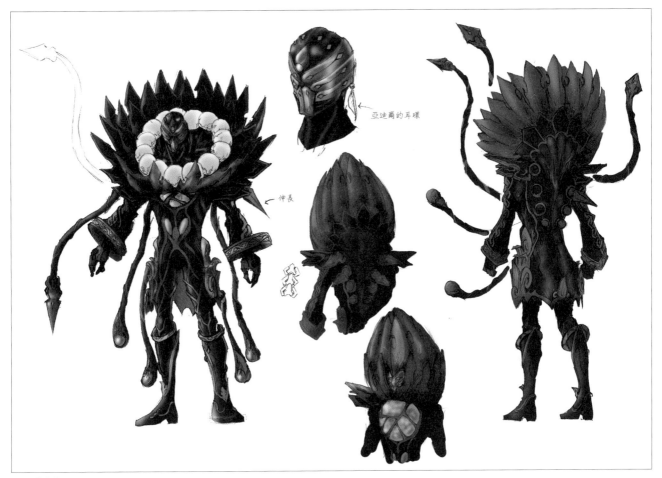

完美護魔者
〔第38集首次登場〕

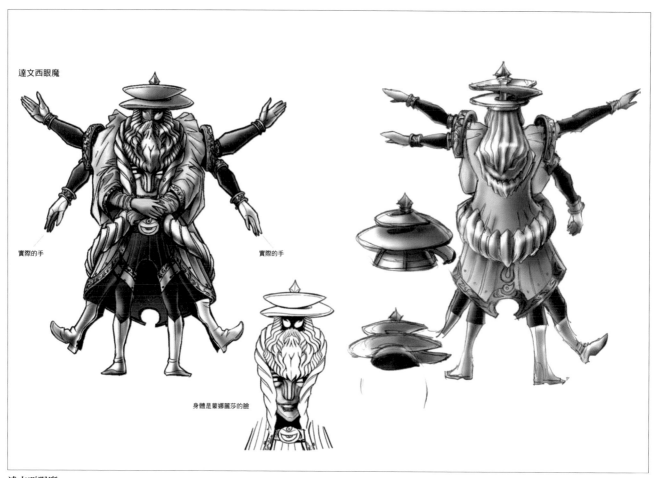

達文西眼魔

實際的手

實際的手

身體是蒙娜麗莎的臉

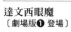達文西眼魔
〔劇場版❶ 登場〕

米開朗基羅眼魔
〔劇場版❶登場〕

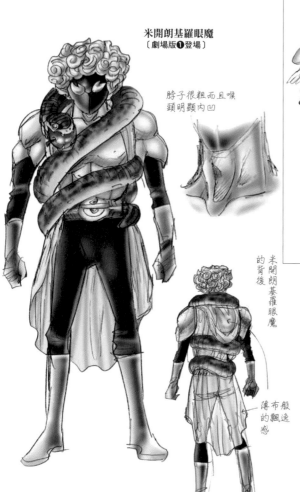

脖子很粗而且喉頭明顯內凹

米開朗基羅眼魔的背後

薄布般的飄逸感

拉斐爾眼魔

拉斐爾眼魔的貝雷帽

眼睛為垂眼，仿照自拉斐爾的實際自畫像。

※天使光圈的樣子像盤狀的半透明氣球，只有邊緣是黃色。

拉斐爾的部件

天使光圈大一點比較好，但是為了避免影響動作稍微小一點。

樣子像蛇蛇娃娃〔晴和時期的小黑人黑娃娃〕一樣輕〔氣球〕？

手臂也是飄逸材質

發光般的羽衣

飄逸材質

拉斐爾眼魔
〔劇場版❶登場〕

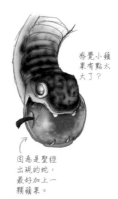

感覺小蘋果有點太大了？

因為是聖經出現的蛇，最好加上一顆蘋果。

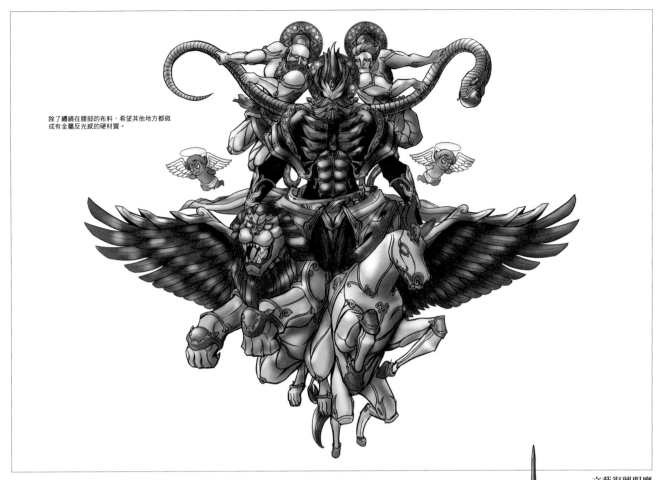

除了纏繞在腰部的布料，希望其他地方都做
成有金屬反光感的硬材質。

文藝復興眼魔
〔劇場版❶登場〕

假面騎士Extremer
（設計師：田嶋秀樹）
〔劇場版❸登場〕

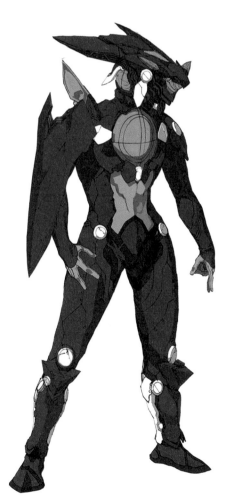

Evolude（設計師：Niθ）
〔V CINEMA登場〕

假面騎士
EX-AID

缺陷者等怪人

DESIGNER
寺田克也、篠原 保、Ni$\hat{\theta}$

平成假面騎士系列第18部假面騎士的外型之特殊，在歷代造型中可謂是數一數二，帶給許多粉絲很大的衝擊。假面騎士的主題為遊戲，對戰的敵人則是會感染人類的新型電腦病毒「缺陷者」。主要類型包括擔任戰鬥員角色的缺陷者病毒、負責指揮的幹部古納法缺陷者，以及會讀取劇中遊戲資料形成特定外貌的各集怪人缺陷者。換句話說，每集出現的缺陷者設定為劇中遊戲角色的樣貌。由於設計對象原本就是不存在的遊戲，所以至少從形式上來看，是假設為一個虛幻遊戲的角色，來完成怪人具體的設計。而這項特殊的任務就交由繼『假面騎士W』之後，第2次參與設計的寺田克也。這次劇中出現的怪人雖少，但是從幾乎毫無線索到可窺見源自遊戲的特定主題，設計的種類卻相當豐富。而在播放結束之際，在劇場版客串和擔任終極大魔王的怪人等，則由篠原保擔綱設計，為作品的精彩劇情錦上添花。

假面騎士EX-AID

【DATA】2016年10月2日～2017年8月27日每週日8點～8點30分播映／朝日電視台系列／共45集
【STAFF】■原著：石森章太郎　■製作總監：佐佐木基（朝日電視台）　■製作人：大森敬仁（東映）、菅野Ayumi（朝日電視台）　■編劇：高橋悠也　■導演：中澤祥次郎、坂本浩一、山口恭平、諸田敏、上堀內佳壽也、田村直己（朝日電視台）　■音樂：-ats-、清水武仁&渡邊徹（teabridge production）　■動作導演：宮崎剛（JAPAN ACTION ENTERPRISE）　■特攝導演：佛田洋　■製作：朝日電視台、東映、ADK
《劇場版》❶『假面騎士平成GENERATIONS Dr. Pac-Man對EX-AID & Ghost with傳奇騎士』2016年12月10日上映／■編劇：高橋悠也　■導演：坂本浩一
❷『假面騎士×超級戰隊 超級英雄大戰』2017年3月25日上映／■編劇：米村正二　■導演：金田治
❸『劇場版　假面騎士EX-AID Ture Ending』2017年8月5日上映／■編劇：高橋悠也　■導演：中澤祥次郎
❹『假面騎士平成世代巔峰決戰BUILD&EX-AID with傳說騎士』2017年12月9日上映／■編劇：武藤將吾、高橋悠也　■導演：上堀內佳壽也
《V CINEMA》『假面騎士EX-AID Trilogy Another・Ending』／■編劇：高橋悠也　■導演：鈴木展弘
❶『假面騎士Brave & Snipe』2018年3月28日發行
❷『假面騎士Para-DX with Poppy』2018年4月11日發行
❸『假面騎士Genm VS Lazer』2018年4月25日發行

缺陷者病毒
〔第1集首次登場〕

Virus
rider ExOID
terra

Virus
rider ExOID
terra

暗黑古納法缺陷者
〔第9、10集登場〕

紅蓮古納法缺陷者
〔第32集首次登場〕

怪人的共通物件，
顏色會因為怪人而
有所不同

Graphite
rider XX

古納法缺陷者
〔第1集首次登場〕

※未標示設計師名字的圖示皆出自於寺田克也的設計。

阿蘭布拉缺陷者
〔第2集登場〕

索爾堤缺陷者
〔第1集登場〕

摩塔斯缺陷者
〔第4集登場〕

里波爾缺陷者
〔第3集登場〕

柯拉波斯缺陷者（DoReMiFa熱舞）
〔第6集登場〕

柯拉波斯缺陷者（機戰大衝突）
〔第5集登場〕

柯拉波斯缺陷者（蒼穹爭霸）
〔第7、8集登場〕

柯拉波斯缺陷者（戰慄武士決鬥）
〔第7集登場〕

PUZZLE Rider E

哈特納缺陷者
〔劇場版❶登場〕

多拉爾缺陷者
〔劇場版❶登場〕

蓋諾姆斯（設計師：Niθ）
〔劇場版❶、V CINEMA❷登場〕

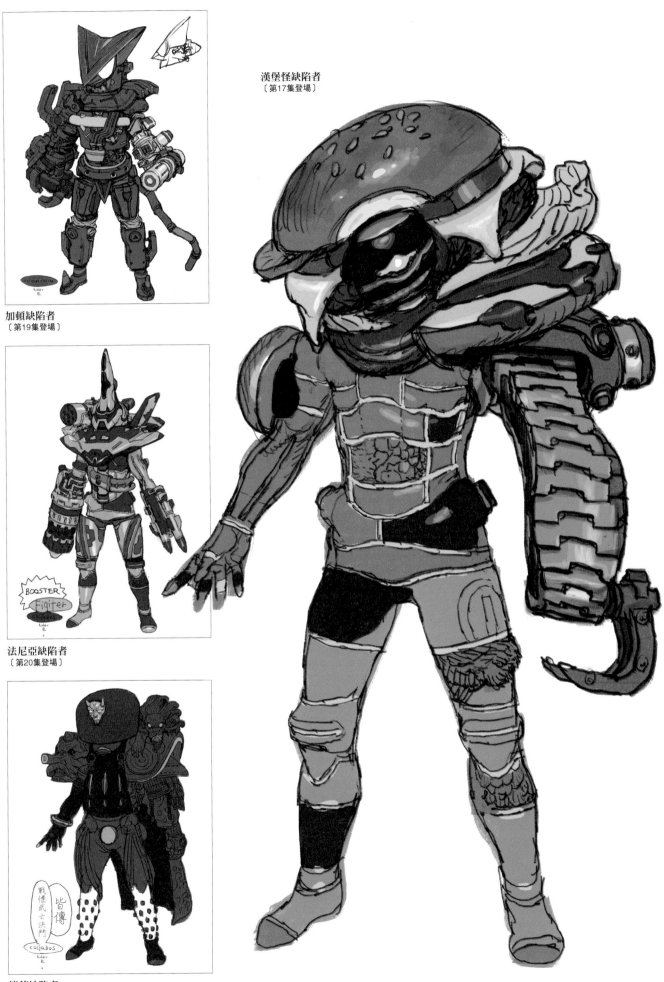

漢堡怪缺陷者
〔第17集登場〕

加頓缺陷者
〔第19集登場〕

法尼亞缺陷者
〔第20集登場〕

皆傳缺陷者
〔第21集登場〕

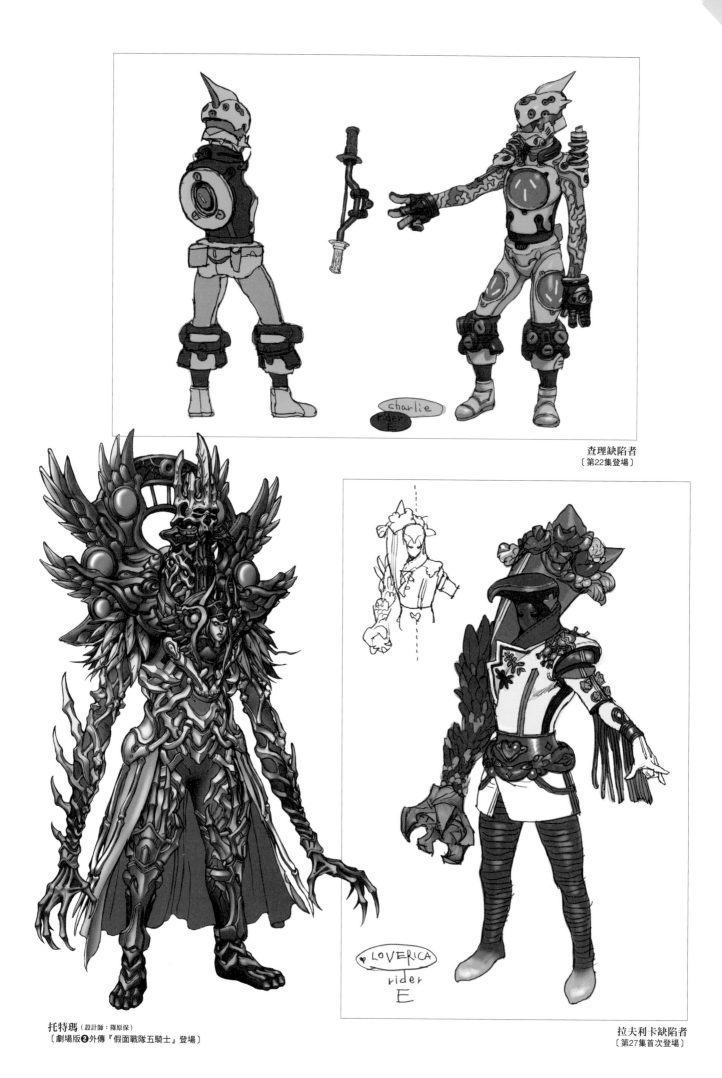

charlie rider E

LOVERICA rider E

托特瑪（設計師：篠原保）
〔劇場版❷外傳『假面戰隊五騎士』登場〕

蓋姆迪烏斯機器（設計師：篠原保）
〔劇場版❸登場〕

蓋姆迪烏斯缺陷者（設計師：篠原保）
〔第41集登場〕

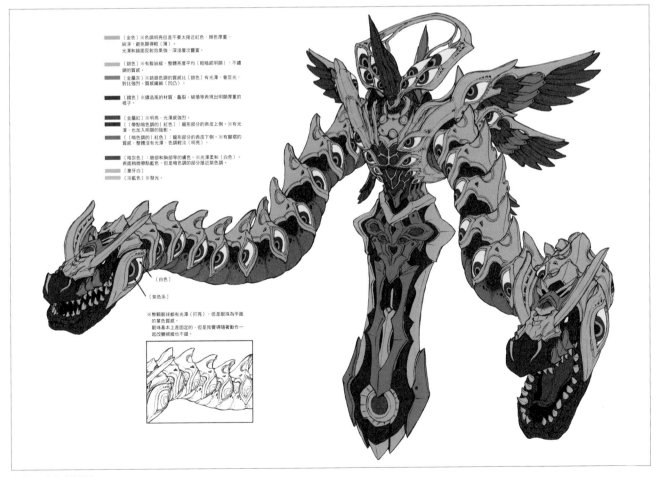

超蓋姆迪烏斯機器（設計師：篠原保）
〔劇場版❸登場〕

假面騎士 Build

保衛者、猛擊者等怪人

DESIGNER
篠原 保

平成假面騎士系列第19部刻意一改前作「假面騎士的風格」，在英雄外型、設定、作品世界觀等方面，將「假面騎士的風格」主軸定為人體實驗，並且以「戰爭」為主題，建構了一個世界觀較為沉重的故事。在東都、西都、北都3大勢力的角力戰中，還有一個秘密社團浮士德在背後操控所有事件。本部作品的敵方怪人就是浮士德在人體實驗中製造的「猛擊者」。人類變成猛擊者後，會喪失人類所有的情感，並且無差別的攻擊人類。這點和力量提升一階的「猛擊者危險」相同，接著之後還可分階段進化為變身後仍保有自我的「堅硬猛擊者」、堅硬猛擊者的強化版「危險猛擊者」、不再擁有人類本體的「克隆猛擊者」，以及透過和克隆猛擊者結合的最終型態「失落猛擊者」。而在背後支持浮士德的難波重工，其製造並且分派至各勢力的機械兵「保衛者」，在外型方面和集團之間的戰爭，都強烈突顯本部作品的軍事色彩。另外，除了番外篇的V CINEXT之外，本部作品的生物設計，包括終極大魔王的外星生物艾博魯特都是由篠原保一手操刀。篠原保雖然一直陸續參與本系列作品，但這次是他自「假面騎士KIVA」起、歷經10部作品之後，再度獨自擔綱設計師一職。他設計的作品極具邏輯架構，對於「假面騎士Build」世界觀的建構，占有絕對的重要性。

假面騎士Build

【DATA】2017年9月3日～2018年8月26日每週日8點～8點30分（至第4集）播映、9點～9點30分（第5集之後）播映／朝日電視台系列／共49集
【STAFF】■原著：石森章太郎　■製作總監：佐佐木基（朝日電視台）　■製作人：井上千尋（朝日電視台）、大森敬仁、谷中壽成（東映）、菅野Ayumi　■編劇：武藤將吾　■導演：田崎龍太、上堀內佳壽也、諸田敏、中澤祥次郎、山口恭平、柴貴行　■音樂：川井憲次　■動作導演：宮崎剛（JAPAN ACTION ENTERPRISE）　■特攝導演：佛田洋　■製作：朝日電視台、東映、ADK
《劇場版》❶『假面騎士平成世代巔峰決戰BUILD&EX-AID with傳說騎士』2017年12月9日上映／■編劇：武藤將吾、高橋悠也　■導演：上堀內佳壽也
❷『劇場版　假面騎士BUILD合而為一』2018年8月4日上映／■編劇：武藤將吾　■導演：上堀內佳壽也
❸『平成假面騎士系列第20部作品紀念作　假面騎士永遠的平成世代』2018年12月22日上映／■編劇：下山健人　■導演：山口恭平
《V CINEXT》❶『Build NEW WORLD假面騎士Cross-Z』2019年1月25日電影上映、2019年4月24日發行／■編劇：武藤將吾　■導演：山口恭平
❷『Build NEW WORLD假面騎士Grease』2019年9月6日電影上映、2019年11月27日發行／■編劇：武藤將吾　■導演：中澤祥次郎

〔戰鬥員（東都版）〕
DESIGNED BY TAMOTSU SHINOHARA

〔戰鬥員的武器（突擊步槍）〕
DESIGNED BY TAMOTSU SHINOHARA

保衛者使用的刺槍型武器「保衛步槍」。

保衛者（東都版）
〔第1集首次登場〕

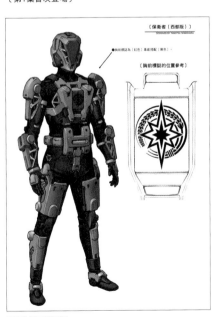

〔保衛者（財團X版）〕
DESIGNED BY TAMOTSU SHINOHARA

〔臉部標誌的位置參考〕

〔胸前標誌的位置參考〕

X

FOUNDATION

X保衛者
〔劇場版❶初登場〕

〔保衛者（西都版）〕
DESIGNED BY TAMOTSU SHINOHARA

●胸前標誌為〔紅色〕基底搭配〔黑色〕。

〔胸前標誌的位置參考〕

保衛者西都版
〔第22集首次登場〕

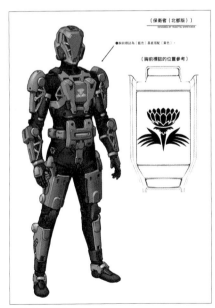

〔保衛者（北都版）〕
DESIGNED BY TAMOTSU SHINOHARA

●胸前標誌為〔藍色〕基底搭配〔黃色〕。

〔胸前標誌的位置參考〕

保衛者北都版
〔第16集首次登場〕

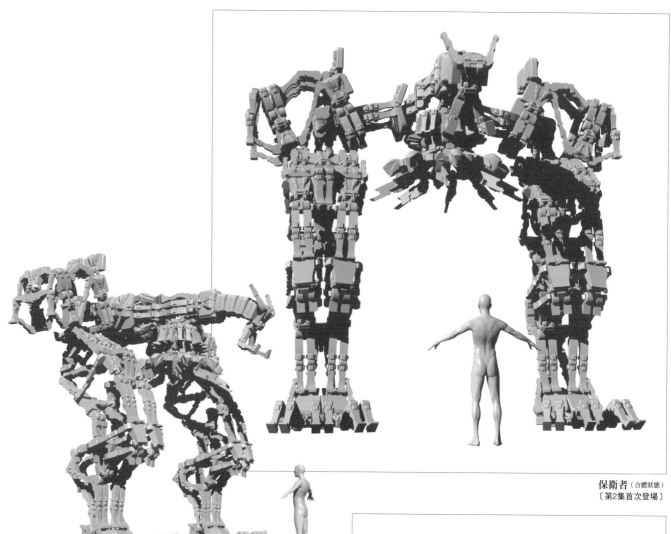

保衛者（合體狀態）
〔第2集首次登場〕

※下半身的配色維持現狀。

〔右手臂〕
〔左手臂〕

堅甲保衛者
〔第29集首次登場〕

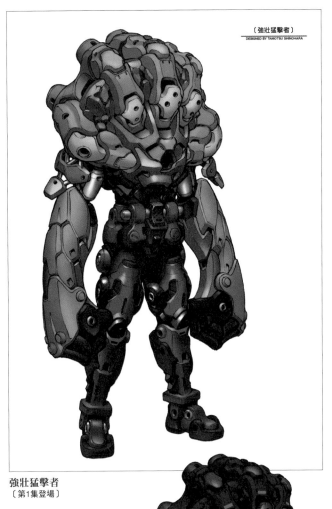

〔強壯猛擊者〕
DESIGNED BY TAMOTSU SHINOHARA

強壯猛擊者
〔第1集登場〕

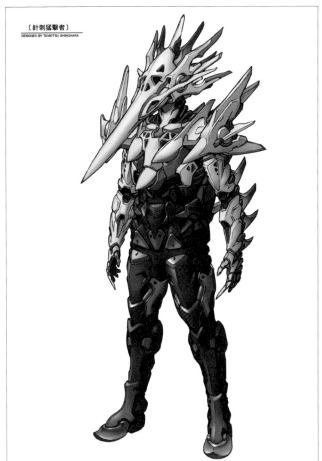

〔針刺猛擊者〕
DESIGNED BY TAMOTSU SHINOHARA

針刺猛擊者
〔第1集登場〕

強壯猛擊者危險
〔第8集登場〕

強壯克隆猛擊者
〔第33集登場〕

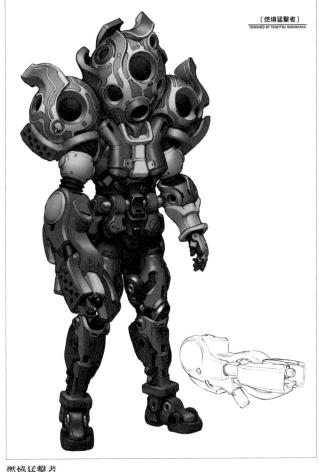

〔燃燒猛擊者〕
DESIGNED BY TAMOTSU SHINOHARA

燃燒猛擊者
〔第2集登場〕

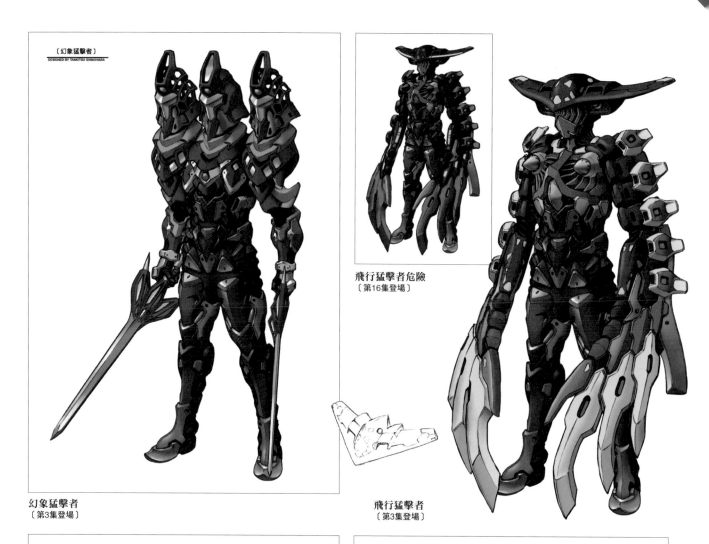

〔幻象猛擊者〕
DESIGNED BY TAMOTSU SHINOHARA

幻象猛擊者
〔第3集登場〕

飛行猛擊者危險
〔第16集登場〕

飛行猛擊者
〔第3集登場〕

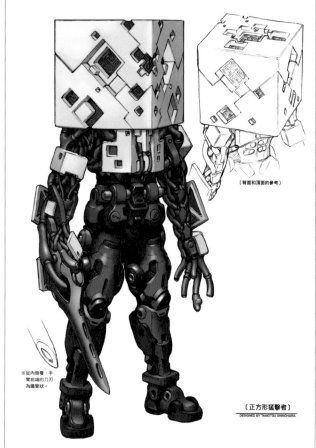

〔背面和頂面的參考〕

※從內側看，手臂前端的刀刃為鐮刀狀。

〔正方形猛擊者〕
DESIGNED BY TAMOTSU SHINOHARA

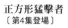

正方形猛擊者
〔第4集登場〕

〔背面和頂面的參考〕

獠牙猛擊者
〔外傳『ROUGE』集登場〕

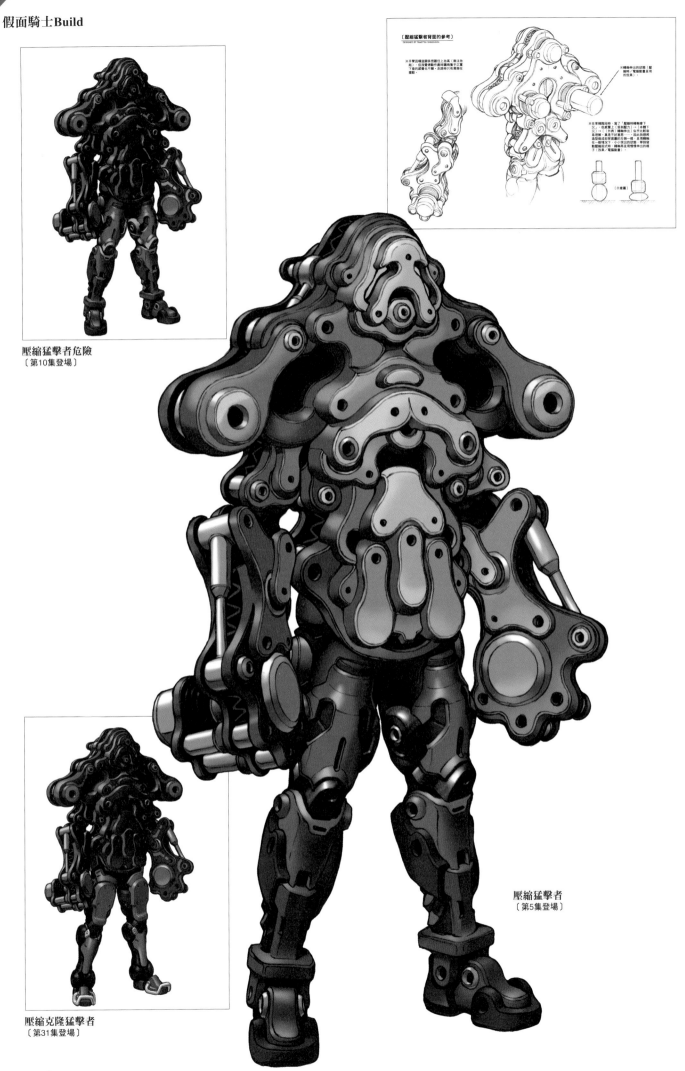

〔壓縮猛擊者背面的參考〕

DESIGNED BY TAMOTSU SHINOHARA

壓縮猛擊者危險
〔第10集登場〕

壓縮克隆猛擊者
〔第31集登場〕

壓縮猛擊者
〔第5集登場〕

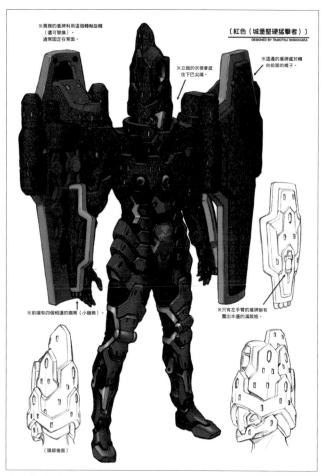

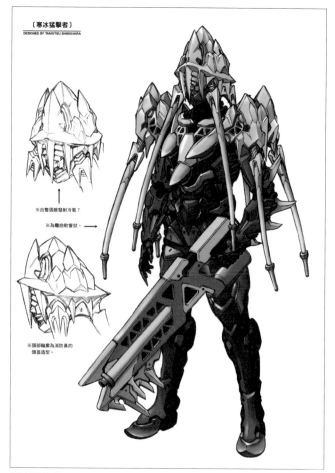

※肩膀的盾牌利用這個轉軸旋轉
（還可替換）。
通常固定在背面。

〔紅色（城堡堅硬猛擊者）〕
DESIGNED BY TAMOTSU SHINOHARA

※這邊的衣領會遮住下巴尖端。

※這邊的盾牌處於轉向前面的樣子。

※前端有四個相連的砲筒（小砲筒）。

※只有左手臂的盾牌嵌有露出半邊的滿裝瓶。

〔頭部後圖〕

城堡堅硬猛擊者
〔第16集首次登場〕

〔寒冰猛擊者〕
DESIGNED BY TAMOTSU SHINOHARA

※由整張臉發射冷氣？

※為彎曲軟管狀。

※頭部輪廓為消防員的頭盔造型。

寒冰猛擊者
〔第7集登場〕

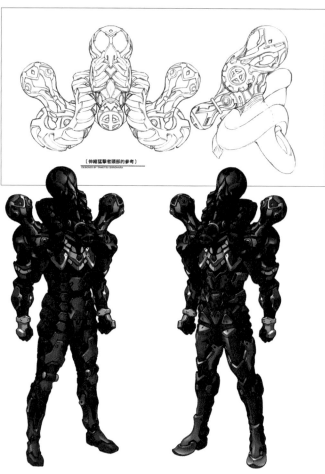

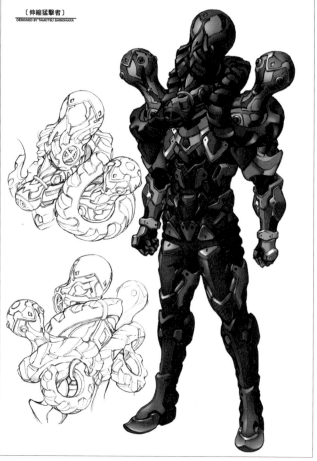

〔伸縮猛擊者〕
DESIGNED BY TAMOTSU SHINOHARA

〔伸縮猛擊者頭部的參考〕
DESIGNED BY TAMOTSU SHINOHARA

伸縮克隆猛擊者
〔第31集登場〕

伸縮猛擊者危險
〔第15集登場〕

伸縮猛擊者
〔第11集登場〕

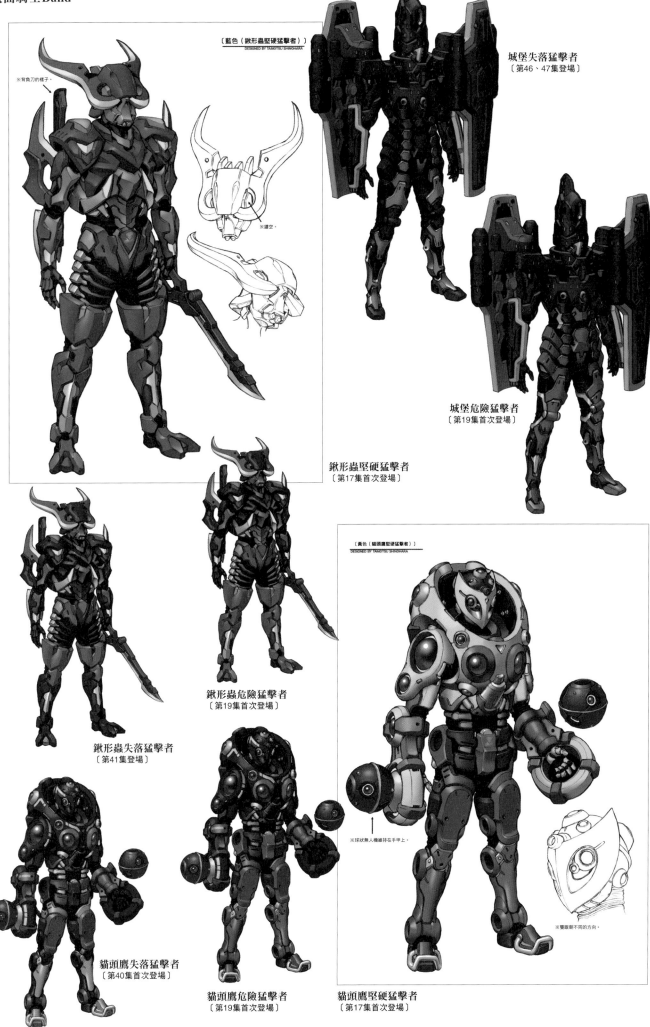

※背負刀的樣子。

〔藍色（鍬形蟲堅硬猛擊者）〕
DESIGNED BY TAMOTSU SHINOHARA

※鏤空。

城堡失落猛擊者
〔第46、47集登場〕

城堡危險猛擊者
〔第19集首次登場〕

鍬形蟲堅硬猛擊者
〔第17集首次登場〕

鍬形蟲危險猛擊者
〔第19集首次登場〕

鍬形蟲失落猛擊者
〔第41集登場〕

〔黃色（貓頭鷹堅硬猛擊者）〕
DESIGNED BY TAMOTSU SHINOHARA

※球狀無人機維持在手甲上。

※雙眼朝不同的方向。

貓頭鷹失落猛擊者
〔第40集首次登場〕

貓頭鷹危險猛擊者
〔第19集首次登場〕

貓頭鷹堅硬猛擊者
〔第17集首次登場〕

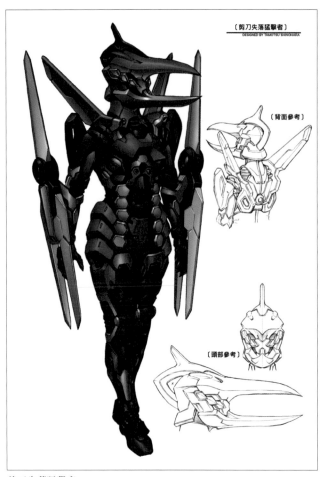

〔剪刀失落猛擊者〕
DESIGNED BY TAMOTSU SHINOHARA

〔背面參考〕

〔頭部參考〕

剪刀失落猛擊者
〔劇場版❷登場〕

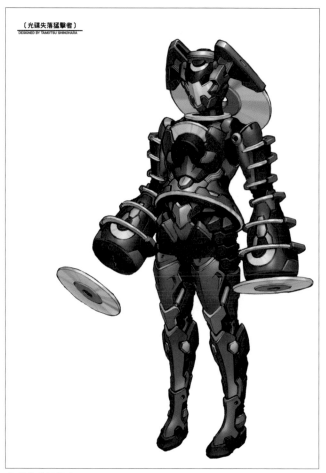

〔光碟失落猛擊者〕
DESIGNED BY TAMOTSU SHINOHARA

光碟失落猛擊者
〔第43集登場〕

〔斑馬猛擊者（草稿）參考〕
DESIGNED BY TAMOTSU SHINOHARA

〔背面參考〕

〔斑馬失落猛擊者〕
DESIGNED BY TAMOTSU SHINOHARA

斑馬失落猛擊者
〔劇場版❷登場〕

〔艾博魯特（究極型態）〕
DESIGNED BY TAMOTSU SHINOHARA

艾博魯特（怪人型態）
〔第45集首次登場〕

艾博魯特（究極型態）
〔第48、49集登場〕

幻影粉碎者
〔V CINEXT❷登場〕

大砲前端有砲口。

深綠色（霧面）
橙色（光澤、純淨）
銀色
黑色（霧面）
紅色（光澤、純淨）
銅色（大砲基底和右手指）

※陰影導請用金屬色（青銅色或暗銅色）。

轉印貼圖

請將火神砲的前端用霧面黑做出新屬。

※眼睛的儀表露出（沒有透明鏡面）請將指針做成立體狀。

PLEX負責設計。

假面騎士 ZI-O

另類騎士等怪人

DESIGNER
出渕 裕、篠原 保、田嶋秀樹（石森PRO）

———

本部作品在播放過半之際，日本年號改為「令和」而肩負起平成假面騎士最終回的任務，成了第20部紀念作品。不同於第10部紀念作品『假面騎士DECADE』平行穿梭在歷代假面騎士的世界，這次故事設定為時空旅行前往各騎士的時代。本部作品的假面騎士ZI-O、月津、沃茲和前面19部歷代騎士跨時空合作，展開一段屬於紀念作品的特別故事。他們在各時代對抗的敵人，為暗中計畫改變時間的未來人集團時劫者。時劫者打造出聽命行事的怪人，正是可透過另類手錶獲得假面騎士力量的「另類騎士」。一如其名，概念就是將歷代騎士變成怪人。設計師選擇了曾參與系列第1期和第2期生物設計的出渕裕和篠原保（另外，第15、16集登場的巨大機器人大魔神則由石森PRO的田嶋秀樹負責）。兩人依循過去攜手合作『假面騎士KIVA』的模式，由主設計師出渕裕構思設計概念和基本規則，篠原保則從出渕裕的設計解讀、擷取其中元素後，開始自己的設計作業。兩人合作創造的另類騎士保有一定的共通性，又在詮釋和細節上散發鮮明的個人風格。從邪惡勢力的角度統合歷代騎士，為平成假面騎士系列作品畫下完美的句點。

———

假面騎士ZI-O

【DATA】2018年9月2日～2019年8月25日每週日9點～9點30分播映／朝日電視台系列／共49集
【STAFF】■原著：石森章太郎　■製作總監：佐佐木基（朝日電視台）　■製作人：井上千尋（朝日電視台）、白倉伸一郎、武部直美（東映）、菅野Ayumi　■編劇：下山健人、毛利亘宏、井上敏樹　■導演：田崎龍太、上堀內佳壽也、諸田敏、中澤祥次郎、山口恭平、柴崎貴行、坂本浩一、杉原輝昭、田村直己　■音樂：佐橋俊彥　■動作導演：宮崎剛（JAPAN ACTION ENTERPRISE）　■特攝導演：佛田洋　■製作：朝日電視台、東映、ADK
《劇場版》❶『平成假面騎士系列第20部作品紀念作　假面騎士永遠的平成世代』2018年12月22日上映／編劇：下山健人　導演：山口恭平
　　　　❷『劇場版　假面騎士ZI-O Over Quartzer』2019年7月26日上映／編劇：下山健人　導演：田崎龍太
　　　　❸『假面騎士令和時代的開端The First Generation』2019年12月21日上映／編劇：高橋悠也　導演：杉原輝昭
《V CINEMA》『假面騎士ZI-O NEXT TIME Geiz、Majesty』2020年2月28日電影上映、4月22日發行／編劇：毛利亘宏　導演：諸田敏

■關於脊椎

從中央劃分顏色

脊椎的另一邊
→藍色

誕生年份只在左肩

背部編號

2017

BUILD

眼睛線條的起伏畫法請參考這裡

護頰稍微往下的樣子

上唇
（紫粉紅）

■變成野獸的樣子

→用電腦動畫處理（？）

→突顯裡面的眼珠
（讓其發光）

■腰帶金屬帶扣
→有溶化和處處生鏽的感覺

→黑色部分也有溶化的感覺

→腰帶為鏽色

眼睛線條請參考右邊中央的圖示

線條為內凹設計

Buchi

造型上眼珠外殼設為半透明，所以可穿透外殼看見裡面的眼珠細節。

從這條線

開啟，就會露出裡面的眼珠

→用電腦動畫處理時

→可以不做成騎士型複眼。

另類Build（設計師：出渕裕）
〔第1、2集登場〕

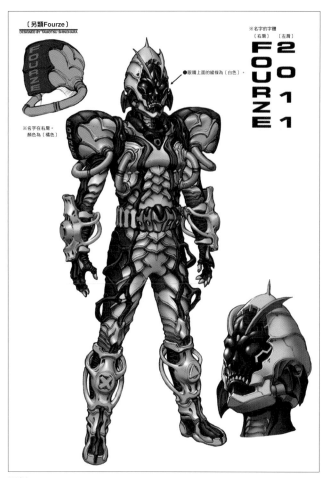

〔另類Fourze〕
DESIGNED BY TAMOTSU SHINOHARA

※名字的字體
〔右肩〕 〔左肩〕

F2 O U R Z E 2 0 1 1

●眼睛上面的線條為〔白色〕。

※名字在右肩。
顏色為〔橘色〕

另類Fourze（設計師：篠原保）
〔第5、6集登場〕

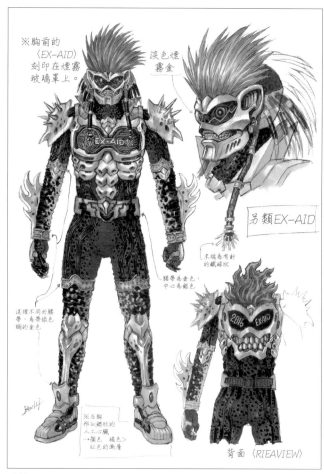

※胸前的
〈EX-AID〉
刻印在煙霧
玻璃罩上。

淡色煙
霧金

另類EX-AID

末端為有針
的戟球狀。

腰帶為金色，
中心為銀色。

這煙不同於腰
帶，為腰帶相
關的金色。

※左胸
形似心臟的人工出臟。
→顏色〔橘色〉
紅色的漸層

背面〈RIEAVIEW〉

另類EX-AID（設計師：出渕裕）
〔第3、4集登場〕

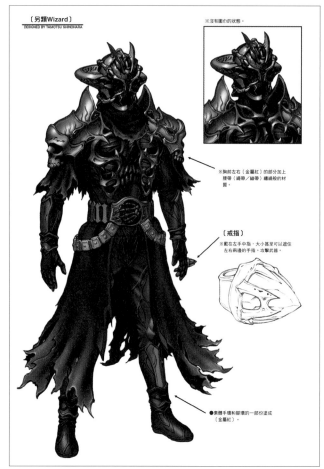

〔另類Wizard〕
DESIGNED BY TAMOTSU SHINOHARA

※沒有圍巾的狀態。

※胸前左右〔金屬紅〕的部分加上
繃帶〔繃帶/繃帶〕繃繃般的材
質。

〔戒指〕
※戴在左手中指，大小甚至可以遮住
左右兩邊的手指。攻擊武器。

●素體手環和腳環的一部份塗成
〔金屬紅〕。

另類Wizard（設計師：篠原保）
〔第7、8集登場〕

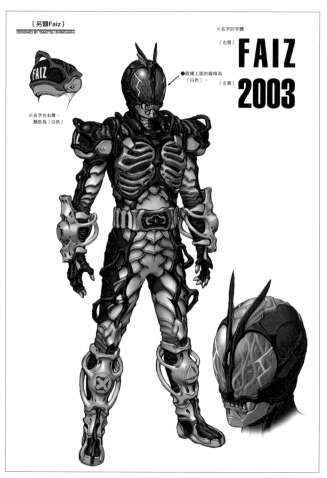

〔另類Faiz〕
DESIGNED BY TAMOTSU SHINOHARA

※名字的字體

〔右肩〕

FAIZ 2003

〔左肩〕

●眼睛上面的線條為
〔白色〕。

※名字在右肩。
顏色為〔白色〕

另類Faiz（設計師：篠原保）
〔第5、6集登場〕

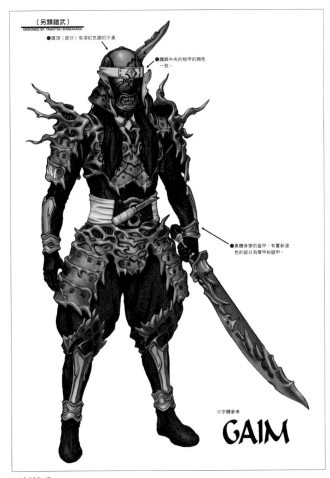

〔另類鎧武〕
DESIGNED BY TAMOTSU SHINOHARA

●頭頂（部分）有深紅色調的汙漬

●護額中央的核甲的顏色一致。

●素體身穿的盔甲。有重新塗色的部分為臂甲和腿甲。

※字體參考

GAIM

另類鎧武（設計師：篠原保）
〔第11、12集登場〕

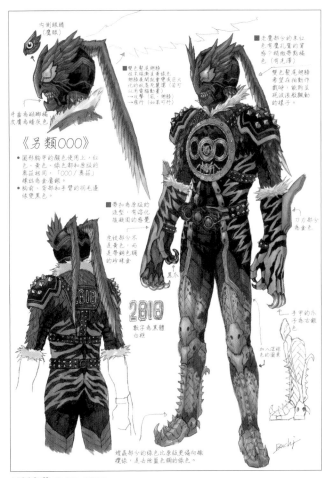

●內側眼睛（靈眼）

●光覺部分的末紅色有靈扎翼的質感了稍微帶點橘色（有光澤）

雙色髮絲想膀技术希望主要綠色想膀展開的實現产生巨大的效果如果量凜（也可以用電腦繪圖）→攻擊（流、側翼）→靈行（如果可行）

雙色髮絲翅膀希望在相動作載時、能動呈現波浪飄動的樣子

《另類OOO》

●圓形駒甲的顏色使用上，紅色、黃色、綠色都和原版的奧茲相同，「OOO／奧茲」樣結為金量銀。
●胸前、背部和手臂的羽毛邊緣變黑色。

●帶扣為原版的造型，有溶化的複雜圖的惡靈。

忠紋部分不是黃色，而是帶鋼色調的珍金的珍金

刀刃部分應金色

黑色

●手甲的小子卷古銅

加入深綠的靈黑

2010

數字為黑體白框

螳螂部分的綠色比原版更偏向橄欖綠，是去掉藍色調的綠色。

另類奧茲（設計師：出渕裕）
〔第9、10集登場〕

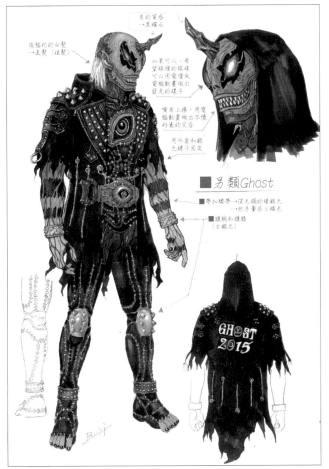

勇的翼卷→黑曜石

後腦杓的白髮→直髮（後髮）

如果可以，希望眼裡的眼珠可以用電腦或電腦動畫做出發光的樣子

嘴前上樣，用電腦動畫做出不慣好意的笑容

用外盒和銀色的螺子固定

■另類Ghost

■帶扣螺卷→深色調的暗銀色→把手畫塗上橘色

■護腕和護膝（古銀色）

GHOST 2015

另類Ghost（設計師：出渕裕）
〔第13、14集登場〕

※只有嘴巴的前端可（透明紅）可發光唯一內側。
內部不是黑色，希望讓造型清晰的〔綠色〕等顏色。

※辮子超起地畫上●和高相成還開同材質

●紅色部分為〔金屬紅〕，只有嘴部分内（中）中央。配飾的細部希望加入深色調，空間層製細樣。

●護緣高黑（包括眼珠）全部用〔黑色〕賞勝空與的帽子。

●本體用（銀調／青銅）營造出海報色的帽子。
強調色為（黑色）（和靈體的身機同）。

黃色部分為〔有點橘色〕的金色。

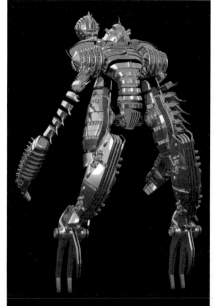

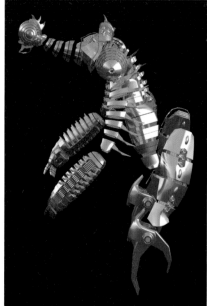

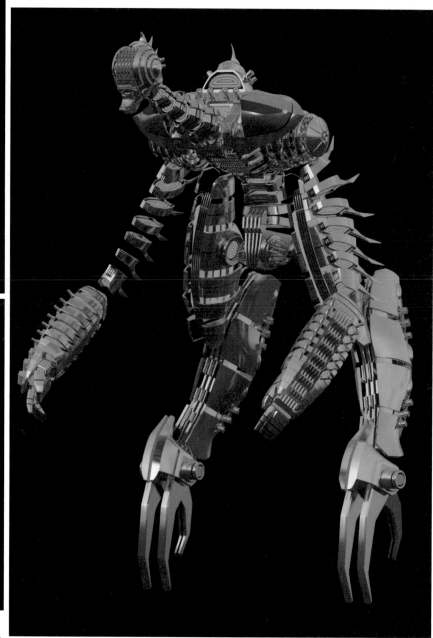

大魔神（設計師：田嶋秀樹）
〔第15、16集、劇場版❷登場〕

家臣（設計師：篠原保）
〔第15、16集、劇場版❷登場〕

家臣（量産型）（設計師：篠原保）
〔劇場版❷登場〕

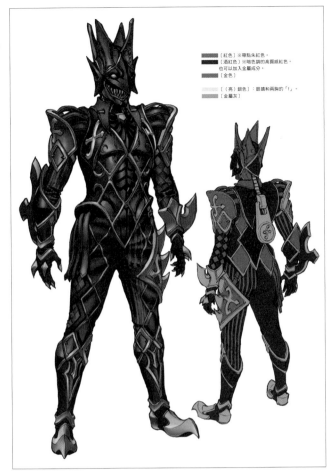

■■■■ 〔紅色〕※帶點朱紅色。
■■■■ 〔酒紅色〕※暗色調的高質感成紅色。
也可以加入金屬成分。
■■■■ 〔金色〕

■■■■ 〔亮〕銀色〕：眼睛和兩胸的「1」。
■■■■ 〔金屬灰〕

風塔羅斯（設計師：篠原保）
〔劇場版❶登場〕

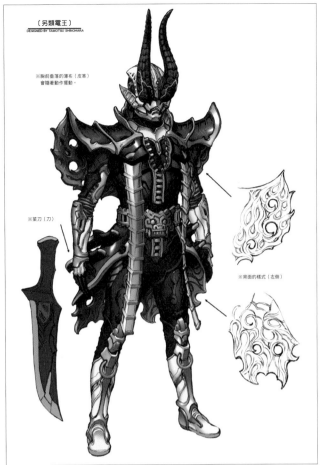

〔另類電王〕
DESIGNED BY TAMOTSU SHINOHARA

※胸前垂落的薄布（皮革）
會隨著動作擺動。

※菜刀（刀）

※背面的樣式（左側）

另類電王（設計師：篠原保）
〔劇場版❶、第39、40集登場〕

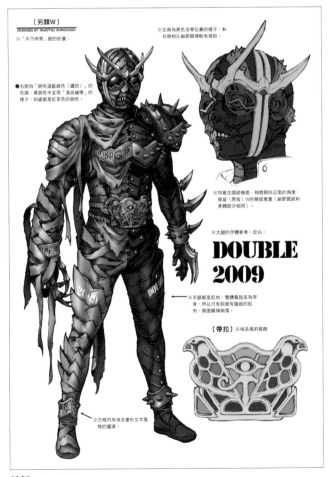

〔另類W〕
DESIGNED BY TAMOTSU SHINOHARA
※「木乃伊男」般的形象。

※左側為黑色皮帶包裹的樣子，和
右側相比細節顯得較有規則。

●右側為「鋼布滿藍綠色（鏽斑）」的
色調。青銅色中呈現「滲血繃帶」的
樣子，到處都是紅茶色的銅色。

DOUBLE
2009

※大腿的字體參考。反白。

※特意在臉部側面，稍微朝向正面的角度，
保留（原版）W的臉部意象（細節質感和
身體部分相同）。

※手腳都是肌肉，整體看起來為瘦
身。所以只有前面有隆起的肌
肉，側面縱線倒落。

〔帶扣〕※埃及風的裝飾

※方框內有埃及象形文字風
格的圖案。

另類W（設計師：篠原保）
〔劇場版❶、第43集登場〕

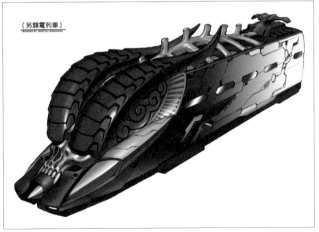

另類電王使用的「另類電列車」（劇場版❶登場）。

〔另類電列車〕
DESIGNED BY TAMOTSU SHINOHARA

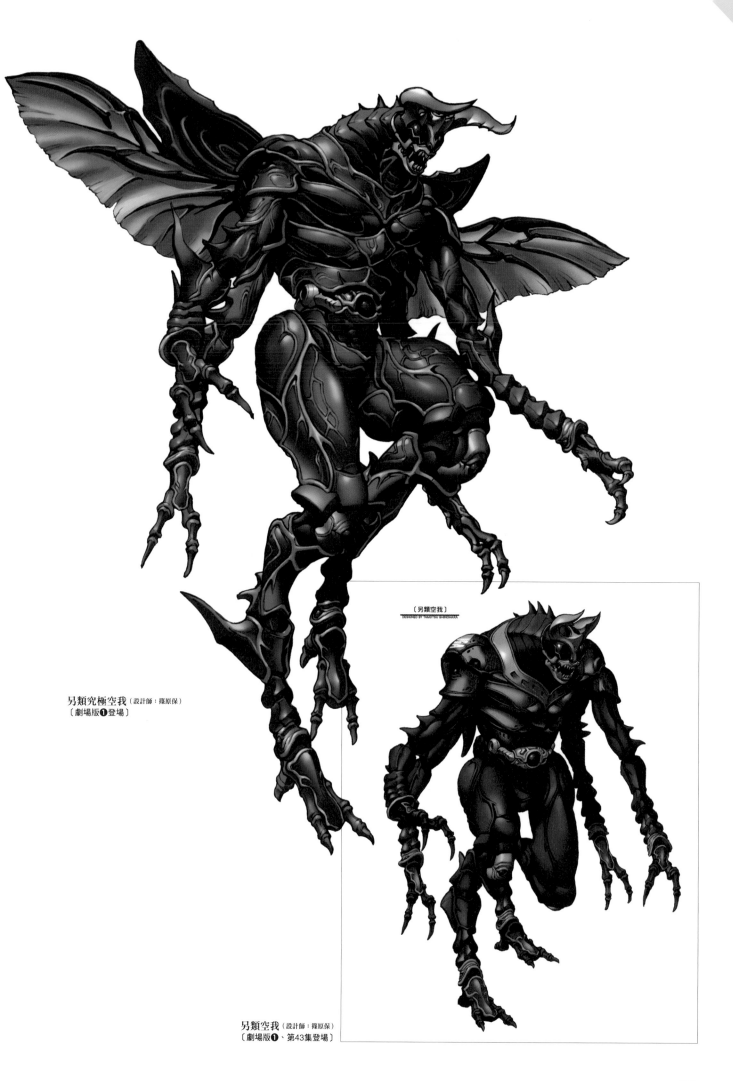

〔另類空我〕
DESIGNED BY TAMOTSU SHINOHARA

另類究極空我（設計師：篠原保）
〔劇場版❶登場〕

另類空我（設計師：篠原保）
〔劇場版❶、第43集登場〕

〔另類猜謎〕
DESIGNED BY TAMOTSU SHINOHARA

※字體參考
20XX QUIZ
●後腦勺左側為年份（年份未知，所以標記為「20XX」，請標記實際設定的年份），後腦勺右側為名字「QUIZ」。這邊的標記要能清晰易讀，不要受到皺褶的影響。

另類猜謎（設計師：篠原保）
〔第19、20集登場〕

■ 另類忍者

※包括頭部（實已和手體）裝飾的新頭蓋部分，全都是金屬銀色。

帶有的萬字符燒化，亦鐵色。

■眼睛（鏡頭部分）
扎記果賀的顏色
→傳統忍者製麻
→沒有顏色

胸前和膝部手臂側狀的部分
→手體亦黑鐵色
→刀刃亦金屬銀

頭顱亦黑鐵色。

「影子某園」風格的頭巾

肋骨（？）和脊椎部分的淺銀灰色
→帶金屬感

ニ千二十二

忍者刀（短刀）
刀身版發黑光（黑曜石般的光澤）

刻意做成傳統的手甲鉤
→可以用市售的產品

另類忍者（設計師：出淵裕）
〔第17、18集登場〕

〔另類機械〕
DESIGNED BY TAMOTSU SHINOHARA

※破情況如圖伸長纏繞或吸收養分。

另類機械（設計師：篠原保）
〔第23、24集登場〕

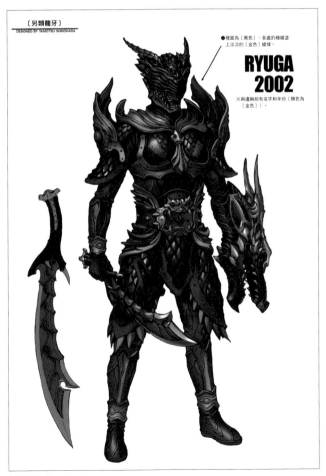

〔另類龍牙〕
DESIGNED BY TAMOTSU SHINOHARA

●堆面為〔黑色〕，各處的稜線塗上淡淡的〔金色〕線條。

RYUGA 2002
※兩邊胸前有名字和年份（顏色為〔金色〕）。

另類龍牙（設計師：篠原保）
〔第21、22集登場〕

另類ZI-O的武器（剑→分離式）
（合體→子）

和另類ZI-O的比例對比

另類ZI-O
這次的設計基本上很
接近ZI-O的輪廓。

這個部分為「白色」。

銀色

黑色手線
→如果覺得這個
設計太多線，可
以刪去。

（肘整）和膝蓋亦同
一部件

銀色

※腰帶、臉前和額
頭的年份標記
2018 X
2019 O

另類ZI-O（設計師：出淵裕）
〔第25-28集登場〕

抱歉，請將領子
圖案改成童色。

天線長短和
ZI-O相反。

長天線角
形狀，左
右不對稱

月袋處理方
式相同
→相同

另類ZI-O II

額頭的數位手線
→有2019標記

→對稱

■臉部的透視
※情形剛好和上→只是的標
・這設本體透明高手透明，可
見本內側胸部的顏色。
・內側圓狀的眼睛部分，請用深
色，讓這個圓都的比周圍更顯突
出。
・騎士眼睛應細的形狀和實際

臉部、頭部

另類ZI-O II（設計師：出淵裕）
〔第41-43集登場〕

292

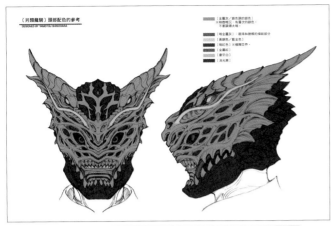

〔另類龍騎〕頭部配色的參考
DESIGNED BY TAMOTSU SHINOHARA

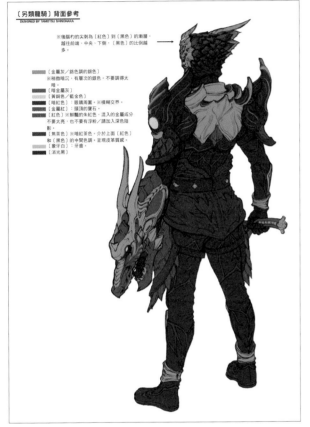

〔另類龍騎〕背面參考
DESIGNED BY TAMOTSU SHINOHARA

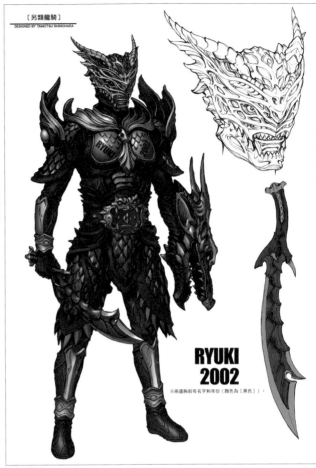

〔另類龍騎〕
DESIGNED BY TAMOTSU SHINOHARA

RYUKI 2002
※兩邊胸前有名字和年份〔顏色為〔黑色〕〕。

另類龍騎（設計師：篠原保）
〔『假面騎士ZI-O外傳RIDER TIME假面騎士龍騎』、第43集登場〕

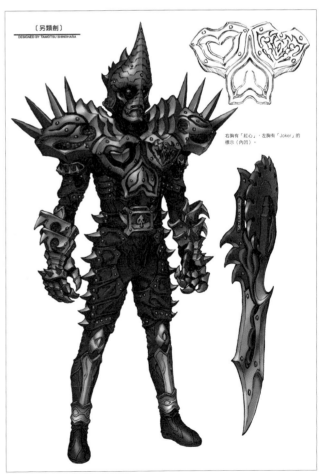

〔另類劍〕
DESIGNED BY TAMOTSU SHINOHARA

右胸有「紅心」，左胸有「Joker」的標示（內凹）。

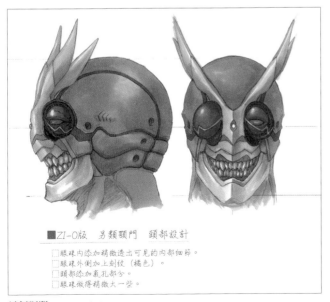

■ZI-O版　另類顎門　頭部設計
□眼球内添加精微透出可見的内部細節。
□眼球外側加上剣紋（橘色）。
□頭部添加氣孔部分。
□眼球做得精微大一些。

另類顎門（設計師：出渕裕）
〔第31、32集登場〕

另類劍（設計師：篠原保）
〔第29、30集登場〕

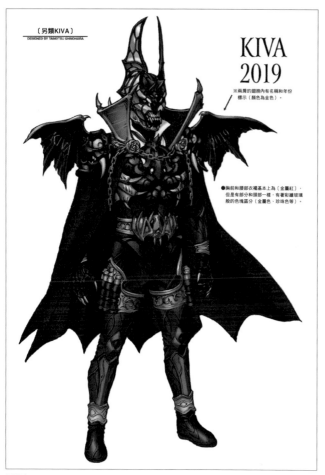

〔另類KIVA〕
DESIGNED BY TAMOTSU SHINOHARA

KIVA 2019

※兩肩的鎧甲內有名稱和年份標示（顏色為金色）。

●胸前和腰部衣襬基本上為〔金屬紅〕，但是有部分和頭部一樣，有著彩繪玻璃般的色塊區分（金屬色、珍珠色等）。

另類KIVA（設計師：篠原保）
〔第35、36集登場〕

■另類響鬼

（裡面的眼睛）
※眼睛周圍塗成白色，在一些地方添加亮綠色線條

黑色亂髮

動作戲時連甲冑都不會扁掉的柔軟材質

可拆裝拆開

金棒固定住的樣子

眼罩（遮革形態嘴巴硬硬的，可插在棒的內側）

用鎧層稜朝順色交疊的樣子

黑色合成皮歸縫鏡閃的樣子

2019

HiBK
(h)
(i)
(B)
(K)

另類響鬼（設計師：出淵裕）
〔第33、34集登場〕

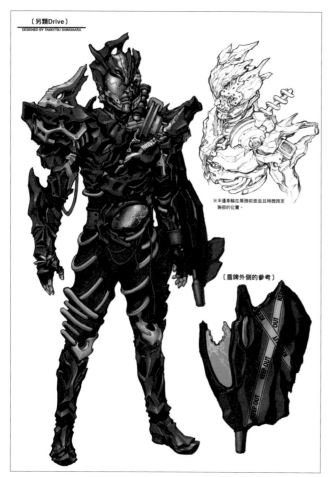

〔另類Drive〕
DESIGNED BY TAMOTSU SHINOHARA

※半邊車輪在肩膀前的面並且稍微調至胸部的位置。

〔盾牌外側的參考〕

另類Drive（設計師：篠原保）
〔第44、45集登場〕

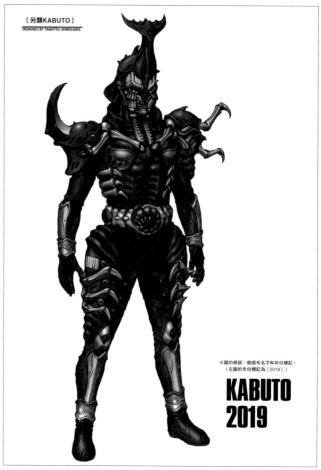

〔另類KABUTO〕
DESIGNED BY TAMOTSU SHINOHARA

※腳的根部、側面有名字和年份標記。
（左腳的年份標記為〔2019〕）

KABUTO 2019

另類KABUTO（設計師：篠原保）
〔第37、38集登場〕

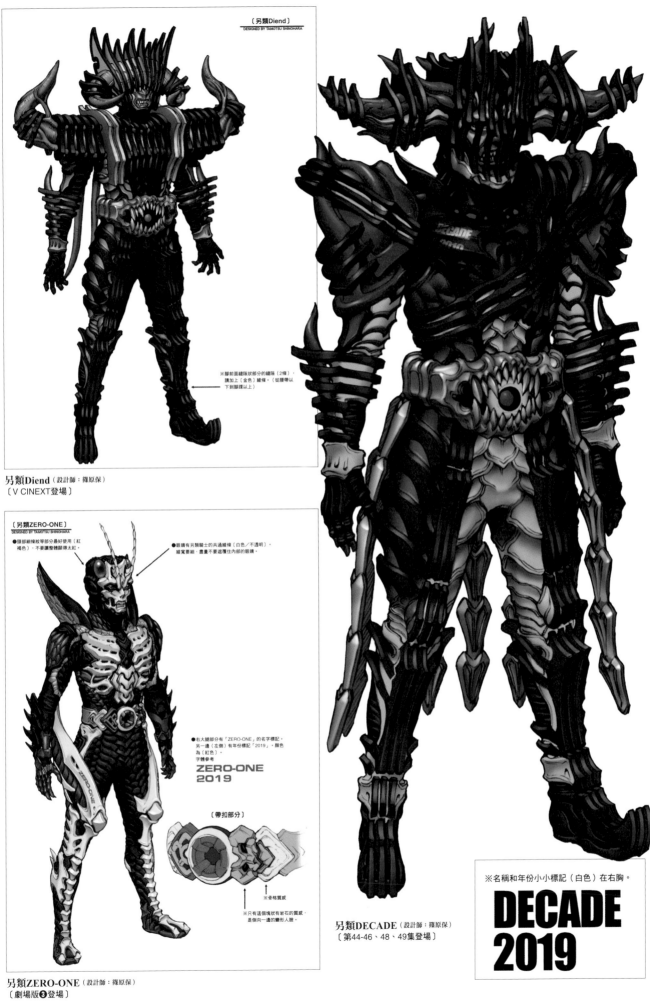

〔另類Diend〕
DESIGNED BY TAMOTSU SHINOHARA

※腿前面縫隊狀部分的縫隊（2條），
請加上〔金色〕縫線。（從腰帶以
下到腳踝以上）

另類Diend（設計師：篠原保）
〔V CINEXT登場〕

〔另類ZERO-ONE〕
DESIGNED BY TAMOTSU SHINOHARA

●頭部細縫紋等部分最好使用〔紅
褐色〕，不要讓整體顯得太紅。

●眼睛有另類騎士的共通縫線〔白色／不透明〕。
縫寬要細，盡量不要遮覆住內部的眼睛。

●右大腿部分有「ZERO-ONE」的名字標記。
另一邊（左側）有年份標記「2019」。顏色
為〔紅色〕。
字體參考

ZERO-ONE
2019

〔帶扣部分〕

←骨格質感

※只有這個塊狀有岩石的質感，
是倒向一邊的變形人臉。

另類ZERO-ONE（設計師：篠原保）
〔劇場版❸登場〕

另類DECADE（設計師：篠原保）
〔第44-46、48、49集登場〕

※名稱和年份小小標記（白色）在右胸。

DECADE
2019

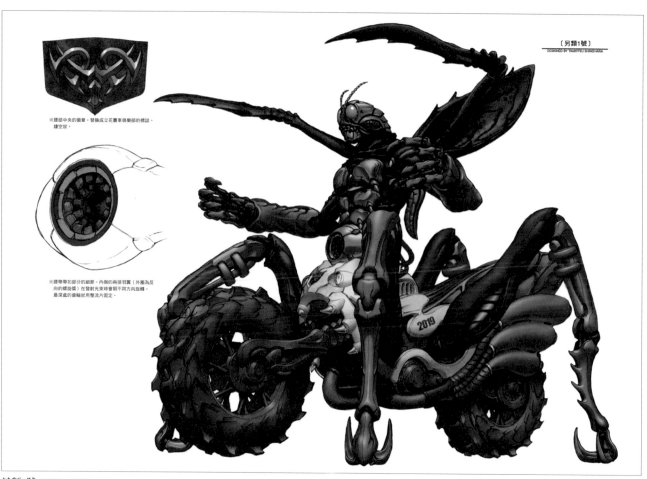

另類1號（設計師：篠原保）
〔劇場版❸登場〕

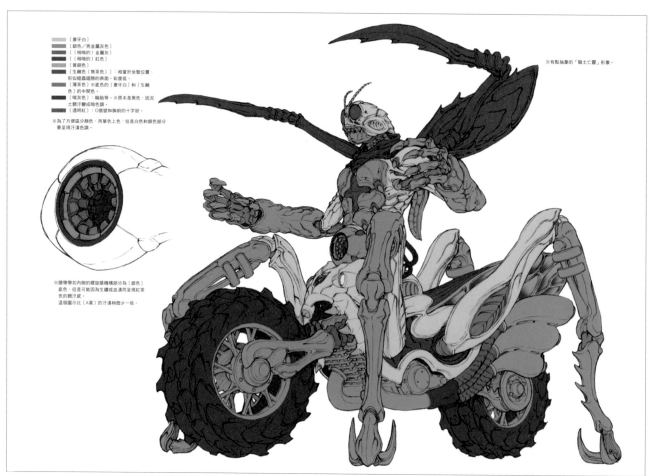

另類新1號（設計師：篠原保）
〔劇場版❸登場〕

『假面騎士W』怪人設計的世界

寺田克也的設計法則為，世間萬物一切現象與想法皆能化為有形的《摻雜體》

訪問・撰寫◎CHAINSAW BROS.（SAMANSA五郎、gigan山崎）

DESIGNER　寺田克也

●接受『假面騎士W（DOUBLE）』生物角色設計邀約的原因

寺田　我第一個想法是應該很有趣，不過我也是第一次一整年都在設計假面騎士怪人，所以有種拼盡全力的感覺（笑）。「假面騎士」是從我懂事開始就有的節目，所以我並非20歲左右，我想應該會很得意自滿，然後「全部設計成自己喜歡的樣子」，但這是工作需要冷靜以對。我覺得幸好可以在那個時間點設計，才能夠保持冷靜自持的距離。

盡量描繪成日本東北巫女潮來的風格。初期只決定這個設定。為了很純粹只依照字面和設計。存在本身化為有形物，例如將野獸設計成野獸、夢屬設計成夢屬。我覺得既然由我設計，一定會帶有個人色彩。果真最後的成品充滿自我特色，但是我並沒有利用特殊技巧，而是以日本東北女巫潮來的濃厚風格，直接表現在設計成品本身。因此作業還是一路順利通過大家的審核，還是其實只因為沒有修改的時間？

●摻雜體的設計概念。

寺田　主題是「地球的記憶」，因此一開始的感覺是「有一切的可能」，不過「這樣範圍太廣」，得縮小主題，所以製作人塚田（英明）先生和石森PRO的工作人員縮小了主題範圍。如此一來就可看到大概的線索，儘管如此依舊有太多可能性，如果依照自己的喜好著手，大概會缺乏連貫性。於是自己的喜好著手，大概會缺乏連貫性。於是是我第一個描繪的怪人，想著：「何不設計自己的喜好著手。

●關於設計的方向。

寺田　設計作業從幹部方面開始著手（園崎家的摻雜體）。因為還有（角色劇照）拍照見面會，所以較早描繪這個部分。不過基本上在很前期時就已經考慮下半身為緊身褲。這個部分一方面有點向最早的『假面騎士』致敬。另一方面也是方便自己設計，事先設定下半身保有人類外型，就能和其他部位的設計產生對比變化。尤其恐懼（摻雜體），是我第一個描繪的怪人，想著：「何不設計出外型簡約的怪人」，而出現這意想不到的設計。幸好有負責造型的株式會社Blend Master，因此不論我在『W』中設計得多簡潔，都能轉嫁責任，請他們做出不讓人覺得偷工減料的造型（笑）。設計簡約，造型難度就會很高。因為細節越多越能修飾。但是這次我想盡可能簡單一些。結果究竟是否成功，我無法判斷，我希望的外型是讓人一看到輪廓立刻就知道「這是怪人」，所以恐怕是一個預告範本，藉此向大家宣告「我會設計造型簡約的怪人」。

●和造型師蟻川昌宏的關係。

寺田　我突然接到消息，在第一集就要設計熔岩（摻雜體）的火焰，究竟該如何完成？（笑）這個部分我想讓造型的蟻川（昌宏）先生挑戰看看，一門心思就是想依賴Blend Master設計。我心中真的只在意這個部分。自己設計的好壞並非重點，能夠讓Blend Master做成造型才算是成品，因此接下來的暴龍（摻雜體）也一樣，完全是相信造型的能力所描繪。究竟Blend Master會將這個做到甚麼程度？因為我真的滿腦子都在思考要如何製作出精良的頭部造型……。蟻川先生，真得很抱歉（笑）。但我有點想嘗試，像這樣把人吃掉的怪人。其實神的圖騰（摻雜體）的臉部設計，還藏有給蟻川先生的訊息。我在第一次和蟻川先生合作的案子『未來忍者（慶雲機忍外傳）』電影中，設計了其中所有的角色，這次我借用其中的主角風格，將名為不知火的機械忍者稍稍融入怪人的側臉，像是在說：「蟻川先生，您有發現嗎？」這樣說起來有點像情書的感覺，總而言之就是類似這樣的意味（笑）。

●自己負責的每個怪人，在設計上的重點。

【恐懼摻雜體】159P

寺田　恐懼，也就是「恐怖」，是很抽象的題材，所以我將中國銅鐸的形象配置在頭部，主題為假想的生物「饕餮」，擷取它會「吞食恐怖」的形象，融入設計中。我覺得光是白色的臉就相當醒目，所以很想全身都設計成黑色，但是只有黑色，設計上會不得顯眼不足？所以讓怪人穿上紅裙般的服裝，並且讓裙襬向外擴展呈現穩定的感覺。我一開始就將恐懼定義為「相當虛無的怪懼模素、禁忌繽紛。一開始設計出這兩個怪人時，心裡曾估量著：蟻川先生會怎麼做成人」，虛無是最可怕的，這是我自己心中的造型？（笑）

【禁忌摻雜體】159P

寺田　禁忌在設計上有點邊做邊摸索。一開始沒有做出腳，很想知道「這樣可行嗎？」現在會得「還好這樣設計了」，但並不是指去除腳，而是指「受到拘束」的主題。實際上我只是用腳包裹住，其中藏有2隻腳。這個怪人蠻直接表現了我個人風格，因此某種程度上恐懼和禁忌是成對的設計。所以顏色上恐懼模素、禁忌繽紛。一開始設計出這兩個怪人時，心裡曾估量著：蟻川先生會怎麼做成詮釋。

【恐懼之龍】159P

寺田　誰都沒想到最後會出現這樣的怪人。在一般認知下，這裡剛好呈現頭部的造型，實際上這裡是一個無關次元的空洞空間，只是這條龍看起來像一張臉，這是我在設計上的想法，希望讓人有種東西會突然從這裡飛出的感覺。

【禁忌之龍】159P

寺田　所以將頭上當成通往恐怖的入口，我覺得只是單純變成龍的怪人，因為要表現「要出現囉！」的感覺，所以描繪這個傢伙時，內心想著：「出現吧！」我覺得只是單純成變身用。

【泥娃娃摻雜體】（159 P）

寺田　我想創造屬於自己的類型，而添加了人臉。怪人皮套一旦加上臉，一定會像人形，但是我想這是泥娃娃，所以有人的臉應該很正常吧？外觀、輪廓都想呈現可愛的樣子，這也很符合角色形象。

【泥娃娃摻雜體極限態】（160 P）

寺田　這個怪人的身上有遮光器土偶等各種娃娃元素的印記，並且設計得較為巨大。這個巨大尺寸是設計的重點。總之設計成龐然大物，才會展現震撼感。看到巨人馬場就可以明白，只因為身形巨大就會讓人覺得強悍。與其說有哪些設計元素，倒不如說就像我在『哥吉拉最後戰役』設計凱薩基多拉時一樣，要呈現一眼就有「無法戰勝」的感覺，以上就是大概的構思。我個人蠻喜歡這個設計，但是因為是白色很容易顯髒，我個人蠻喜歡這個設計，但是因為是改變設計的泥娃娃，所以有點苦惱和在意的地方。幸好能做出希望的效果。

【天候摻雜體】（161 P）

寺田　這也是有點致敬『未來忍者』的敵人設計。設計橡伎時的靈感是日光東照宮，這個怪人差點難產，非常艱辛才完成。他關於整體設計的主題都尚未決定，有點神聖的感覺。不過，我自己覺得還有一些「臨門一腳」的空間，這雖然是風神雷神，卻不想設計其中一位的臉，所以利用雲的形狀完成臉的模樣。天候摻雜體會受到劇中角色的影響，讓我很開心。

【錢摻雜體】（162 P）

寺田　摻雜體只設定了統一穿著緊身褲，其關於整體設計的主題都尚未決定，從某種程度而言，目前的設計是可行的。不過，我自己深深受到成田亨先生設計的影響，也很尊敬他。我成長的過程中一直看著這些內容，所以多少會帶點他的風格。但是這些都只是將前輩的作品當作設計發想的基礎，成田先生設計了這麼多的怪獸和怪人，而且很多都是前所未見的樣貌。我認為要到達這個境界絕非一蹴可及。因此我深知自己難望項背，即便深知自己能向他看齊。

【甜點摻雜體】（164 P）

寺田　畢竟是以甜點為主題的怪人，一定會呈現變形扭曲的樣貌，所以盡可能做成難以想像的模樣。不聽人話的傢伙最惹人厭。有種白費唇舌的感覺。不聽人話的傢伙也具有這樣的個性（笑），設計裡多少想表現這層涵義。若是有這種人真的令人討厭。我希望讓他有可愛的一面。任何角色都有基本的共通性，不論如何我都希望讓他加入可愛的元素。可愛但是會說「咆嘯撕咬」，所以只插有鐵板。這個設計就是將自己擁有的暴力建構成一個怪人。有種白費唇舌的感覺。不聽人話的傢伙也具有這種個性，有種行不通的設計。缺少可愛，對我來說「對我來說」也要依稀呈現這個氛圍。相反的，不論多可愛的人，如果少了可愛就不會受歡迎，即便人很壞，若很可愛也會受到喜愛。這也是我自己對工作的感受，我希望讓他有可愛的一面。人觀看，我覺得必須多一點可愛的感覺。畢竟要讓人觀看，我覺得必須多一點可愛的感覺。即便隱藏也要呈現這個氛圍。相反的，不論多恐怖都是可以透過演出的手法呈現給觀眾。

【神的圖騰摻雜體】（160 P）
【紅色神的圖騰摻雜體】（160 P）

寺田　製作人塚田（英明）先生要求「請做出像假面騎士般帥氣的敵人」。在這之前，我並不在意怪人是否酷帥，所以這時打算設計出一個有點酷帥的傢伙。我至今依舊非常喜愛『未來忍者』不知火的設計，是否能夠超越這個作品，成了我自己的一道課題。但是這個怪人並不是超越，只是致敬。畢竟一類似『Blend Master和我的合作究竟可以默許到甚麼程度？』（笑）這個「默許」是重點，雖然造成造型組很多麻煩，但我想知道許到甚麼程度？」（笑）這個「默許」是重容許的範圍。我也很久沒接觸皮套造型的工作，尚在探索中。

【刀齒虎摻雜體】（160 P）

寺田　貓已經是有形的貓，設計表現就是一隻貓（笑），毫無糾結。所以只著重色調表現。我覺得「很少有銀色的貓」，另外就是將劍齒虎的長牙設計成紅色。「貓也會變身！」我很喜歡這個主題，但是在設計上沒有太多的細節講究。

【熔岩摻雜體】（162 P）

寺田　熔岩……就是熔岩（笑）。這個怪人我決定設計得很直接，很快就描繪完成。我覺得在創造這個怪人時，腦海隱隱約約浮現的主題是『原子小金剛』，不是熔岩大使卻會發光，並且在身體表面添加其他素材。我很喜愛手塚治虫先生的設計風格，所以深受影響，我自己覺得隱約可以看到他的影子。

【奇蝦摻雜體】（162 P）

寺田　這完全就是一隻大奇蝦（笑）。只是增加他的觸鬚。實際的觸手只有2條，但是卻好像一下子濃縮加入好幾隻奇蝦。這是會不斷噴出主題元素和變形的奇蝦，所以體內會反覆出現相同主題。蟑螂（蟑螂摻雜體）也是，有些摻雜體會用這種詮釋設計而成。增生、變大！變大、增生！這個構思是我個人設計的基本方法。

【暴龍摻雜體】（162 P）

寺田　就是暴龍的樣子。我覺得把暴龍的樣子彙整成人類的輪廓有點無趣，所以突發奇想地想著，何不把牠做成臉？外型給人的感覺是如果放置之不理，就會長成一隻真正的恐龍，但是卻只至完全成形前，剛開始生長的樣子。用電腦動畫就會變得很大。關於熔岩和暴龍，就像在做幹部時一樣，有些部分刻。腦中浮現了一些類似的形象，我想要讓人有種不舒服的感覺。雖然看影像時，動作速度很快大概看不太出來（笑）。有手持武器，那肌肉就是武器，所以我想「這就以肌肉為主題吧！」如果按照前面「巨大就是力量」的說法，那麼「肌肉就是力量」。暴力基本上就是拒絕對話，所以露出牙齒有「不聽人話」的意味而沒有耳朵和眼睛，臂加上蟑螂蛋。『假面騎士BLACK』最初的怪人陣容給我強烈的震撼，讓我印象深刻。

【蟑螂摻雜體】（163 P）

寺田　這裡表現出蟑螂令人作嘔的感覺。對日本人來說蟑螂是黑色的，我希望調色會讓人感到腥臭作嘔，下半身為藍白色，還在手

【大奇蝦】（163 P）

寺田　這完全就是一隻大奇蝦（笑）。只是增加一下子的觸鬚。實際的觸手只有2條，但是卻好像一下子濃縮加入好幾隻奇蝦。這是會不斷噴出主題元素和變形的奇蝦，所以體內會反覆出現相同主題。蟑螂（蟑螂摻雜體）也是，有些摻雜體會用這種詮釋設計而成。增生、變大！變大、增生！這個構思是我個人設計的基本方法。

【病毒摻雜體】（164 P）

寺田　影響我最深的藝術家是法國一位漫畫家墨比斯，這個風格有點像墨比斯的繪圖。影響我最深的藝術家是法國一位漫畫重點在於身體血的顏色呈現如病原、研究室和實驗室的藍綠色光線。血液中會產生像膿和實驗室的藍綠色光線。血液中會產生像膿一般的東西，這就是設計發想的形象來源。一旦做成造型絕對會令人感到不舒服，所以有人說：「如果不是兒童觀賞的電視，又會做成甚麼樣呢」？讓我相當滿意。

【威力腕摻雜體】（165 P）

寺田　這個怪人想呈現的是，既然是武器就將這個元素利用得淋漓盡致！因為收到塚田先生的要求：「希望讓他騎摩托車」，所以用骷髏頭的骨架來代替安全帽的透明護目鏡。我覺得下面有臉，表面有透明配件的設計會很有趣。我自己也很想嘗試這樣的素材。其他就只在構思要在哪些部位添加哪種武器。

【暴力摻雜體】（165 P）

寺田　如果是人類型態的「暴力」，只要沒

大致的輪廓，這是側面的樣子

請確認比例

Rider W iceAge

冰河時代摻雜體側面的設計。

這是大致的比例圖示

side hopper

蝗蟲摻雜體側面的設計。

RIDER W ARMS

威力腕摻雜體側面的設計。

【鳥摻雜體】（165P）

寺田 我讓這個怪人揹了一隻鳥（笑）。不合理的添加也是我在設計中會運用的一種方法。另外，我也希望怪人一齊現身時，能呈現變化不一的畫面，如果設計成鳥，不但可拉長脖子，也能營造我想要的變化。讓怪人背在身上，身高就會顯得更高。當我看到設計圖時才發現，頭根剛好就位在視線口，但我其實並沒有刻意為之。如果再添加一些圖案就好了（笑）。

後，設計就變得很快。我在這時覺得「必須事先說明我所設計的形象」，為了盡可能傳達不說就無法理解的部分，我還在設計圖上備註要有「寒氣逼人的感覺」。尤其這個怪人在設計上非常簡單，所以我也擔心究竟造型可呈現多少設計上的含意。不過，我也因此寫下了「遲交了，真是抱歉」（笑）。

【冰河時代摻雜體】（166P）

寺田 這個設計「不屬於任何類別」，所以絞盡腦汁才完成現在所見的樣貌。最初曾想過，何不設定成北極熊，不過北極熊應該不在冰河時期而在北極吧（笑）！之後我又想，還是將全身設計成一幅景色，將地球初始之時，熔岩冷卻變黑，冰河流動的景象融入整體的造型。一想到用白色和黑色上色

【三角龍摻雜體】（166P）

寺田 前面有提到我未閱讀劇本就設計，所以我不知道這是女性變身。有一陣子在不知情的情況下繼續作業，後來我想：「至今都沒有粉紅色的三角龍吧？」那就做成粉紅色（笑）。反向思考也是另一種運用於設計的方法。只是剛好是女孩子（笑）。有人覺得因為是女生所以設計成粉紅色。讓我有點不是滋味，但造型本身非常完美。

【大三角龍】（166P）

寺田 這是電腦動畫製作，所以可以隨心所欲地描繪，設計成在天空翱翔的三角龍。塚田先生還曾向我確認後腳「只是看不到還是沒有？」，我回覆還真沒有。因為我覺得「如果加上後腳就只是一般的三角龍」，所以沒有腳。消失也是我喜歡的設計方法之一。大家覺得要加上腳？還是不要加上腳呢（笑）？

【騙徒摻雜體】（167P）

寺田 聲音的摻雜體，所以不論甚麼外型，重點都在於他是一個騙徒，所以讓他帶著可以魅惑人心的麥克風，「這是會使人受傷的道具」，還在嘴巴加上刺。在背後伸出舌

頭，象徵「這是謊言」的標誌。再來就只要有一副普通的輪廓即可。

【操偶師摻雜體】（167P）

寺田 因為人偶也會一起出場，所以要操偶師本身就只設計成這樣。這是因為製作方的要求為：「人偶也包括在預算中，所以摻雜體本身就利用現有的服裝來設計。」另外他會用笛子操縱人偶，那就讓他穿上管弦樂手的服裝，頭並沒有具體的主題……究竟為何會變成這種形狀？（笑）但真的甚麼都沒有。雖然最後變成類似迦樓羅的樣子，所以我想在一些地方讓他散發有點虛無，或形體模糊的感覺。我不確定是否完整表現出這樣的設定，總之就是不將他固定成形。因此盡量讓大家看不出具體模樣。在設計上是有點難度的怪人。設計莉可娃娃（人偶）時就沒有這些煩惱，只要在正常狀態下表現可愛，之後再顯得可怕即可，腦中一直浮現「怪奇大作戰」的主題（笑）。有種「淒厲聲劃破黑暗」的感覺。乍看像是普通的娃娃，其實我想刻意拉長手的長度來呈現怪異的比例，並且設計了這樣的服裝。

【夢腦摻雜體】（168P）

寺田 我很喜歡每個地方比例稍有不同的樣子。所以肋骨往一邊偏移，一開始也沒有這張臉（正面看時的左邊）。我想做出「卡里加利博士的小屋」中卡里加利博士那樣的感覺，稀奇的是接到通知表示：「這個有點怪異……」（笑），因此我想「好吧」，那就增加頭。並且增加兩顆頭。「一個是鳥

【野獸摻雜體】（168P）

寺田 肚子加上一張超大的野獸面容，簡直就是石川賢（『魔獸戰線』）的風格（笑），提到野獸，就不得不提到石川賢。我自己非常喜歡，所以很快就完成。背後只設計成獸毛。有種刻意將野獸塞在前面的感覺。野獸主要以獠牙和利爪表現，並且造型做成可拆除的部件，做工相當細膩，令人激賞。這個部分讓我驚嘆不已，是非常漂亮的造型。

子」，其他就交給造型處理了。沙漏的部件，其實也不一定要構成沙漏的樣子。但麼，給人來歷不明的感覺。依照慣例依舊暗藏給蟻川先生愛的訊息，例如：手臂是方形，請從上往下流動。感覺在說「設計可以如此取巧嗎？」（笑）。

【區域摻雜體】（168P）

寺田 這是後來才決定要出現在劇本的角色，而收到的追加委託，所以有點緊急。劇情中有提到這是非人類型態的傢伙，具有劃出網格座標、操控人類移動的能力，所以我想乾脆設計成無機物，好像只能這樣。這是個造型處理。我也很期待會變成甚麼樣子。另外，聽說腳非常有力，所以要將全部的蟲腳都加在下面，彷彿腳的力量都往下凝聚，讓人乍看有「這是腳！」的感覺。

【風神翼龍摻雜體】（169P）

寺田 這個尺寸超大，我想做出華麗的感覺。只有輪廓設計成原本的風神翼龍，另外就恣意描繪成我喜歡的樣子。一不小心，果真又畫出有角的設計。但是「因為會用電腦動畫，那就大量加上吧」！抱持這樣的心態添加地這麼密集，若要用造型製作還真是得稍微考慮一下。電腦動畫的效果超好

【蝗蟲摻雜體】（170P）

寺田 重點只有一個，就是趴在頭上的小小的蝗蟲（笑）。外型發想自如果這裡有一個小的蝗蟲，做成造型後，頭的大小很引人注目，正因為如此我很喜歡這個造型。令人不舒服的樣子。我覺得顏色處理得相當好。（經過造型處理）我也很期待會變成甚麼樣子。

【昨日摻雜體】（169P）

寺田 昨日……因為就是昨日（笑）。我思考了各種方案，但是很快就想到了沙漏，並且以「那就做成沙漏！」的構思完成設計。與其說設定了某一個主題，倒不如說將沙漏設計成瓶狀的機器人的樣子。因此，只有沙漏。心想著「希望能做出結實緊密的樣子」。因此，只有設計得超簡單。一開始還遐想只要設計成一身

【基因摻雜體】（170P）

寺田 據說是操控人類基因的摻雜體，所以本身就是呈現幾何學的輪廓，還加上了光學注射的針。基因的元素利用螺旋狀表現。另外，全身布滿基因流動的樣子。塚田先生對張臉，突顯臉……（笑）所以他拿是做成不倒翁的樣子？」，但是我沒有要引起事端，所以作罷。

【珠寶摻雜體】（170P）

寺田 完全就是一顆寶石。主要設計元素包括寶石、優雅的曲線、銀色戒台。設計構想蘊含「我希望是一個優雅的造型」，下半身是緊身褲，分量都集中在上半身，還有芭蕾舞者的感覺。不過我自己覺得設計時會不會想太多（笑）。變身後的傢伙卻是個超級大壞蛋，我看電視時想著「超壞，這個傢伙真該死！」（笑）。

【老化摻雜體】（171P）

寺田 這也是「不屬於任何類型的類型」。在塚田先生的委託中寫著：「如同恐懼般的存在」，由此延伸出主題。另外，他加快現人類毛骨悚然的想法。另外，他加快人類老去的時間，在設計發想中還嘗試利用都卜勒效應。所謂的都卜勒效應是指，越靠近會顯示紅移，逐漸遠離會顯示藍移的現象，因此我引用得有相同設計，顏色用來表示時間流逝。引用得有點牽強，一開始聽說是老化時，心想難道是三得利（三得利有一款威士忌的名稱是OLD）？（笑）所以就想「還是做成不倒翁的樣子？」，但是我沒有要引起事端，所以作罷。

【能源摻雜體】（171P）

寺田 我想乾脆做成電池吧！就是乾電池（笑）。我想在顏色上做得有趣一些，所以使用了時尚家電使用的顏色，最後的綠色，意外地還挺適合的。

【樂園摻雜體】（171P）

寺田 因為變身者（變身者可是加頭順）很自以為是，我想那就做成不可一世的造型，所以用帶點裝飾風格的古銅色和金色，完成充滿格調的樣子。右邊非常漂亮，左邊則有缺損。他還有「我已經尾聲了可以過」『假面騎士X』，但是我覺得阿波羅蓋斯特這個角色和設計都很好。不過我覺得阿波羅蓋斯特沒有特別參考設計。

●關於在劇場版負責的怪人。

【死神摻雜體】（172P）

寺田 因為設計重點在於不能花費太多預算，所以將身體設計成一大塊布，並且將骨體頭相連，這是「屬於增加部件的類型」。畢竟這個虛構角色就是這樣的形象設定，所以我想這個怪人從某種意義來看，或許便宜即可。

【虛擬摻雜體】（172P）

寺田 聽說虛擬摻雜體只會偽裝，是挺可悲的角色，所以只在身體描繪圖案，不讓他拿武器之類的物件。這也是「不屬於任何類型就完成的設計。

計。造型做得很美，超漂亮。

寺田　新生命體……也就是德拉斯。我對德拉斯有特殊情感……為何？為什麼呢（笑）？『假面騎士ZO』是德拉斯第一次出現的作品，負責的設計師為雨宮先生，他有時會來到現場，然後突然說：「今晚可以完成改色嗎？」竹谷（隆之）先生也曾幫德拉斯塗色。雨宮先生還會在旁邊彈著吉他，呈現謎之景象（笑）。我也曾幫忙德拉斯塗色。或許因為遇到某種難關，一心想呈現出強悍的樣子。紅色暈染部分是金屬染上血色的感覺，代表德拉斯滲透到表面。雖然有種「只要乍看無敵，其他都無所謂」的意味，但是描繪時我覺得類似肩膀透明部件的地方會出現一大挑戰，或是說「（要做成造型呈現出來）」應該有難度（笑）。他在劇中好像一下就被打倒的角色，不過畢竟設計歸設計，劇情歸劇情。

寺田　這讓我描繪時想著「德拉斯，讓我們相會吧」。因此讓我想到德拉斯。雨宮先生還會在旁邊幫忙，我曾謎之景象，我也曾幫忙德拉斯塗色。鋼鐵摻雜體是不鏽鋼光澤金屬和鈍銀的合體。槍手摻雜體的形象設計成機械，用類似狙擊手的感覺，所以一開始就試著做出拉長的感覺。炙熱摻雜是由女性變身，有女騎士的感覺，讓我稍微感到困惑，所以一開始就試著做出拉長的感覺。直到最後依舊不習慣，我並不討厭這個拉長的感覺。月神的樣子有點像是左右不同。月神的樣子有點像是左右完全對稱。隱約有這種效果。聽說製作方希望有顧問參謀的氣質，我想他或許不需要有太多動作。

【旋風摻雜體】173P
【月神摻雜體】173P
【炙熱摻雜體】173P
【槍手摻雜體】173P
【鋼鐵摻雜體】173P

寺田　這5個怪人在設計上都已設定好顏色，我並沒有太苦惱。塚田先生都有針對每一個造型、提出大概的意見，舉例來說，旋風摻雜體就是加入一些酷帥的形象。原本就明顯具有記憶體的性質，所以我覺得只要注意比例協調即可。旋風摻雜體有漩渦的感覺。

●關於左右不對稱的設計。
寺田　蜘蛛（摻雜體）很明顯左右並不對稱，蝙蝠（摻雜體）只有手是左右不對稱。而且，蝙蝠（摻雜體）只有手是左右不對稱。關於這一點並不是我特別的偏好，而是我覺得這樣比較自然。刻意將身體做成對稱的感覺，關於這一點並不是我特別的偏好，而是我覺得這樣比較自然。這些部分呈現明顯的不對稱，我還是讓這些部分呈現明顯的不對稱。

寺田　蝙蝠和蝙蝠。蝙蝠的摻雜體即可。感覺只是剛好選用蜘蛛和蝙蝠。摻雜體的設計一如以往，我就像日本東北地方的潮先女巫，依照主題描繪出我感受到的樣子，用完全相同的手法設計。

●節目結束後也負責『假面騎士1000 and W Feat Skull Movie 大戰Core』『假面騎士Skull』部分的摻雜體設計。
寺田　主題設定為出現在第一部『假面騎士』第1集和第2集的蜘蛛男和蝙蝠男，但出現裡面有小蜘蛛在活動的樣子。另外，我想將蜘蛛超大腹部放在頭部。臉部像人的設計是為了符合塚田先生提出的設定，並不是特別想到將早期的修卡怪人、身體纏繞的白線象徵蜘蛛絲。因此我曾拜託蟻川先生，「不要將這裡做成繃帶纏繞的樣子」。

【蝙蝠摻雜體】（174P）
寺田　這個比蜘蛛簡單多了。這代表多少帶點早期的設計感。依照過去的習慣，顏色也是設計的一種方法，一種做出差異的方法。而且，（假面騎士）Skull也是黑色，所以或許做成白色是個好方法。臉部不自覺出現，我對所有的怪物都懷有特殊情感，吸血鬼想像的長相。我對於吸血鬼想像的長相，所以從這一點來說，簡單想讓它勉強轉動，即便構造上不合理，我也有點想知道會不會轉動，但是好像沒有這個打算

●自己負責的怪人，在設計上的重點。
寺田　這個怪人在設計上沒有特別的訴求，只是將一般摻雜體的設計直接套用在蜘蛛身上。總之以數量堆疊的手法來設計。可以只做一隻，但是我覺得集結很多數量感覺更詭異。盡量讓這裡（胸部）呈透明，希望呈現出裡面有小蜘蛛在活動的樣子。另外，我還想將蜘蛛超大腹部放在頭部。臉部像人的設計也不是為了符合塚田先生提出的設定，並不是特別想到將早期的修卡怪人。身體纏繞的白線象徵蜘蛛絲。

【蜘蛛摻雜體】（174P）

●每個怪人在設計上的重點。
寺田　首先製作方曾告訴我「指揮官是這樣」的角色定位，指揮官會有分身，所以「就沿用面置的設計吧」！指揮官本身定位令官的角色，士兵＝軍服，給人身著制服的怪人，於是我想設計成立領的造型。另外，我覺得是一種機械和生物合體的怪人，在兇殘冷靜中呈現野獸的氣息和外表制服般的堅毅。皮膚類似昆蟲，一旦去除外殼，裡面就是血肉肌肉，這是我自己的想像（笑）。雖然有提示是指揮官，但沒有其他線索（笑）。有任何可能，那我就照一般的方式處理囉！沒有特別在外表呈現力量提升（強化型態）的樣子。虛有其表的感覺（笑）。做成玩具或許很有趣。有點像美國玩具的樣子，有點請造型自由發揮的意味。不過挺想知道會不會轉動，即便構造上不合理，我也有點想讓它勉強轉動，但是好像沒有這個打算

【指揮官摻雜體】（174P）

●重新回顧一連串的設計作業。
寺田　我之前好像說過「我認為現在出現的怪人，但是如果再次出現身的怪人，也可以說我有種感覺，就是即便他們並未復活，依舊存留在記憶中，這表示只要我還在，未來我仍能夠隨時畫出摻雜體」，實際上我的確又在『風都偵探』中描繪摻雜體。我好像也說過：『稱不上總結，感覺上我還是繼續，所以稱不上總結（笑）。『W』仍舊未完待續，因為實際上還在繼續，所以稱不上總結（笑）。

●關於V CINEMA『假面騎士W RETURNS』的作業。
寺田　我想應該不會再有機會了，沒想到又收到委託，內心非常開心。沒有比蜘蛛和蝙蝠更適合出現在電視系列的怪人設計。

寺田　我想應該不會再有機會了，沒想到又收到委託，內心非常開心。沒想到又時未顧慮紙張畫面的大小，而沒能畫出腳（笑）。但是好不容易構思出來的摻雜體，就是好不容易構思出來的，通常作業若遇到相同情況就會重來，一直描繪下去。裝飾細節也沒有特殊的主題或意義。還有一些個人描繪習慣會隨意冒出的圖案。後續就交給造型的蟻川先生了。

【眼睛摻雜體】（174P）
寺田　在窮途末路之下，決定將這個怪人的主題設定為「眼睛」，但是我想如果刻意讓眼睛從臉上消失，反而更讓人注意這裡。產生趣味，只因為指揮官的色調較暗沉，如此形成鮮明對比。姿勢並沒有特別的意義。剛開始就已經對了！讓我大吃一驚，然後覺得真是太好了！這樣就好了！我其實很想到現場，想到現場確認是否為嘉那蕾音（笑）。

寺田　在設計階段我對我依舊具有挑戰的價值。另外，在「變身前）是嘉那蕾麗，姿勢並沒有設計成女性怪人。直到快完成之際，我聽到「（變身前）是嘉那蕾麗」，我大吃一驚，然後覺得真是太好了！（笑）。

的怪獸對我依舊具有挑戰的價值。另外，在設計階段我對這個怪獸依舊具有女性怪人（笑）。

然。人類在生活中幾乎很少有左右對稱。例如現在坐在椅子上說話，姿勢也是不完全對稱？基本上就是這種感覺。人臉也絕對是左右不同。基本上就是這種感覺。因此真正左右對稱的世界反倒會讓人感到詭異。更進一步來說，平常我們眼睛所見的世界，經常都依據我們自己的視線位置，呈現左右的樣子，所以才會覺得不對稱是自然的。沒錯，如果是靜態畫面的確讓人在意，但是一旦呈現動態畫面，大家應該很少去留意究竟是對稱的部分，但基本上不會特別留意或許才更為自然。當然有時也會有需要對稱的部分，但一如往常，後續就勞煩Blend Master了。

『假面騎士奧茲／OOO』怪人設計的世界

兩大設計師以生物主題描繪假面騎士怪人《貪婪怪人》和《貪婪獸》展現經典

訪問・撰寫◎CHAINSAW BROS.（SAMANSA五郎、gigan山崎）

DESIGNER 01
出渕裕

●在本部作品和篠原保初次合作怪人設計的經過。

出渕 收到武部（直美）小姐邀約的時間點，我正在導演『宇宙戰艦大和號2199』，時間完全重疊，所以我一開始就想要婉拒這個邀約，不過我從事這個工作這麼多年幾乎未受大眾所熟知，再這樣下去難免會有人想：「那傢伙到底在做甚麼？」（笑）。因此我回覆了「如果做得不順利可能會耽誤行程，但是我會抱著必死的決心投入這個工作」。

我也有表明要自己獨力完成不但困難，還可能會造成大家工作上的困擾。結果武部小姐提議，「那你覺得和篠原先生一起合作如何？」我雖然是第一次和篠原先生合作，但是我一直都認為他是一位相當出色的設計師，所以一心期望能與他共事。我倒是希望自己不要造成他的困擾（笑）。

●貪婪獸和貪婪怪人的設計概念。

出渕 首先明確的設計要求包括，主題為動物以及會出現4個幹部怪人。其他的要求大概就是「請設計成能辨識出是甚麼怪人和源自哪一種動物」。然而突然在第2集出現象鼻蟲，雖然知道貪婪獸源自哪一種動物，但卻是大家不熟知的動物（笑），或許製作方一方面也希望多多挑選至今未曾利用過的主題動物。為了和奧茲的聯組有所連結，貪婪怪人的主題以蝗蟲或獅子等為主。但是怪人身上必須要有3種屬性相同的主題，這項規定在設計上相當棘手。當然，如果可以自行選擇就簡單多了，但是既定的主題類似鍬形蟲、螳螂、蝗蟲的形式。如果區分成哺乳類和魚類也還算簡單，但是只針對貓科追本溯源，好像狗也可以算是同一屬性（笑）。大概還是獅子、老虎和豹之間才有相似的部分。另外，章魚、鰻魚、虎鯨這些動物似乎已完全不同。然而最讓我苦惱的是重量系怪人，因為時間有點緊迫，所以我提出「不好意思，這個部分請拜託篠原先生處理」（笑）。前面也有提到，我同時還在導戲中，所以在設計作業時間不多的情況下，還要因應開場一次出現的幹部怪人，我真的很難再交到貪婪怪人的稿件。烏霸還算勉強處理上色，梅茲魯和卡佳里則是光交出線稿就已經筋疲力竭，而只能用文字指定顏色，就已經筋疲力竭。

●貪婪怪人和貪婪獸的設計區別。

出渕 相較於幹部型貪婪怪，貪婪獸的設計會以原始生物看似穿了一身衣裳，基本上貪婪獸的設計以原始生物的特色為主。雖然其中幾個貪婪獸也有類似穿戴服裝般的造型，但是貪婪怪人的服裝經過設計，並且具有更偏向騎士般堅硬的造型。不過若真的呈現英雄的樣貌就糟了，所以目標是雖然相近但卻混合了怪人的氛圍。臉部處理方面，同樣將貪婪怪人的臉部設計成具的樣子，眼睛類似護目鏡的形狀和具合為一體。由於這些怪人都是人類欲望的具體化身，所以乾脆保留人臉，只是在眼睛部位加上如眼鏡般的三道或四道縫隙設計。這些縫隙設計也都清楚添加在貪婪怪人的護目鏡上。另外，身體也有添加縫隙般的條紋，當成共通設計。

●自己負責的每個怪人，在設計上的重點。

【安酷（Lost）／安酷完全體】（177P）

出渕 我一開始是先設計出安酷的手臂，才由此反向描繪出全身，不過這時已經掌握了貪婪怪人的統一調性，所以作業格外順利。安酷和其他的貪婪怪人相同，配色為黑色和象徵硬幣的顏色，不過我沒有將象徵性的顏色做成身上的重點色，反而加強了紅色調。因為在設計鸚鵡貪婪獸時，我覺得比起用一種顏色，掺入漸層色調的鳥更漂亮，不完全體上色方式若依照其他的貪婪怪人處理，不但無法成為這樣的安酷外型，而且既然要真正的安酷（安酷完全體）分開製作皮套，那就做這樣的安酷髮型。真正的安酷，臉為不對稱的設計，右邊額頭的黃色部分代表人類型態的安酷髮型。因為只出現在回憶場景中，我想應該不會有人發現（笑）。

一般不是會往前突出嗎？其實在設計鍬形蟲貪婪獸時的確是這樣設計，但這邊卻是往後反向突出。肩膀有類似觸角的設計則比較像天牛的樣子，總之既然已加入了鍬形蟲、螳螂和蝗蟲的元素，其他還有甚麼元素都無關緊要了（笑）。不過我很講究胸前的半透明感。我曾要求「希望不只是單純地上色」。

【烏霸】（178P）

出渕 自己也有想過是否有其他的設計手法，但是想試試帶有生物騎士的感覺。因此連臉都有騎士的影子，基本上整體的基調就是螳螂。連眼睛都挪用自螳螂，但處理成護目鏡的樣子而合成一體。這點同樣運用在梅茲魯和卡佳里的設計。另外，鍬形蟲同樣運用在梅茲魯和卡佳里的設計。另外，鍬形蟲的下顎。

【梅茲魯】（178P）

出渕 首先，我覺得要讓章魚顯得酷已是相當高的門檻，所以試著加上很多人一提到章魚就會想到他有8隻腳，事實上當章魚展開觸腳時，觸腳之間是有薄膜相連，所以我將這點化為披風。另外，將吸盤的設計嵌入身上，如此一來全身都有了章魚的元素。再者，一旦她完全復活，披風的後面就會出現章魚頭。令我苦惱的反倒是鰻魚（笑）。似乎只能將牠捲縮在脖子，不過因為她總是以不完全的狀態出現，所以大家看到的都是外型為虎鯨的女性，而且沒有一處有鰻魚。

【卡佳里】（178P）

出渕 我在肩膀的明顯處加上貓掌。若是設

計貪慾獸，會很寫實的將動物紋路描繪出來，例如鶴貪慾獸，但是卡佳目上是貪慾怪人，所以避免直接在全身描繪出虎紋，而描繪成經過設計的線條。簡單來說，即便頭髮運用獅子的鬃毛，但他並非貪慾獸，所以不可以直接長出鬃毛，而要設計成終極戰士的髮型。另外，我有標註希望這種髮型會隨動作戲時的動作擺動。梅茲魯的披風和烏霸肩膀的觸角也有同樣要求。

【螳螂貪慾怪人】（180 P）
出淵　這是第一集的貪慾獸，而想將螳螂的臉立起，也就是設計成人類的臉，再加上眼睛的縫隙設計。若要說何謂標準怪人，這就是標準怪人。

【恐龍貪慾怪人】（179 P）
【映司貪慾怪人】（179 P）
出淵　收到的設定要求為翼龍、三角龍和暴龍，但是一開始卻不知道該如何融入翼龍的設計。膝蓋有一種名為迅猛龍的小型恐龍。雖然製作方表示映司貪慾怪人「可以只改變顏色嗎？」，但若真的只有改色會太無趣，而且我想順應映司活力有朝氣的氣質，所以在肩膀盔甲加上衣領的設計，讓整體呈現不同的輪廓。因此映司貪慾怪人並沒有翼龍的元素。另外，這時映司處於無法克制的暴走狀態，所以我想設計出更粗暴原始的感覺。頭部塗成白色是聽從了武部小姐的提議。因為對於恐龍貪慾怪人的頭部，她訝異的表示「我還以為是骨頭！」，所以如果看起來像骷髏頭，那將映司貪慾怪人的頭部塗成白色就說得通了。

【白色不完全體貪慾獸】（179 P）
出淵　我思考著該如何表現素體貪慾獸，不過眼睛有縫隙的部分成了貪慾獸的共通點。如果只是用繃帶纏繞就成了木乃伊，所以纏繞的方式近似肌肉組織的感覺。

【貓貪慾獸】（180 P）
出淵　製作方表示：「請設計成大胖子」，我不禁發出「咦」的質疑（笑）。在煩惱如何表現的同時，構思著整體應該是偏向塊狀圓鼓的樣貌，而非肥肉垂贅的樣子。我覺得如果將他設計成變形的貓咪模樣，難以建構成形，所以處理的手法是讓貓趴在背後。

【暹羅貓貪慾獸】（181 P）
出淵　當製作方告知「這也是貓系怪人，該如何設計」時，我內心的想法是，之前貓貪慾獸的設計並非出於我的本意（笑），所以我提議設計成女性的暹羅貓怪人。說真的我很想在上面添加貓的眼睛，原本並不是這樣定的，指尖有手術刀。另外，不可以排除的主題設計了這個造怪人，所以我還是很努力設計了一個造怪人，所以我還是很努力設計，當製作方要求貪慾獸要有吸取東西的形象時，我提出將鳳蝶納入設計主題。我個人很滿意暹羅貓貪慾獸的設計。

【鯊魚貪慾獸】（181 P）
出淵　我想如果要設計出類似鮟的元素，就得明顯表現縫隙的樣子，並且試著描繪出類來，不過我直接做出像是鯊魚的血盆大口套用在貪慾獸的身上，所以做出有點偏離人臉的樣子。簡單來說，我想做出像類似『海王子』的尖頭海怪（笑）。或許稍微移動眼睛的位置，再加上人類的鼻子，就多少有點貪慾獸的模樣，我想這樣設計就可以了。但是我沒想到這個貪慾獸會大批現身（笑）。

【鳳蝶貪慾獸】（181 P）
出淵　原作萬版畫『假面騎士』中曾出現化身為女人的蝴蝶怪人，我想做出相似的樣子。由於主題訂出的昆蟲都是色調簡單的種類，剛好可以運用翅膀的顏色設計出華麗的樣子。我覺得這個貪慾獸設計得較為順手。

【翼龍貪慾獸】（♀）（186 P）
【翼龍貪慾獸】（♂）（186 P）
出淵　有點歐洲風的造型，或是說有點威尼斯面具舞會的感覺。設計時想著撲克牌小丑的形象。在雄性和雌性肩膀等身體部分做出不同的設計。另外，翼龍有很多種類，後腦杓的形狀也都不盡相同。因此我也利用了這個元素，雄性的設計基礎為斯氏無齒翼龍。

【貓頭鷹貪慾獸】（186 P）
出淵　我在設計鳥類貪慾獸時，最講究翅膀設計的方式。至今的鳥類怪人都是在手臂，或是身上添加翅膀，但是我想在設計貪慾獸時一改過往的方法。例如：翼龍設計成披著斗篷的樣子，禿鷹則連接在背後。因此我想讓貓頭鷹貪慾獸，像肩膀長出翅膀般，將翅膀披覆在肩膀。

篠原先生設計。設計內容大致就是……我也有畫出貪慾獸的臉，但是畫面中卻看不太清楚（笑）。另外，篠原先生設計的電腦動畫怪人，也都有完整加上貪慾獸的臉。

【蝗蟲貪慾獸】（183 P）
出淵　我自己有種「終於等到」的感覺（笑）。聽說負責劇本的毛利（亘宏）先生很喜歡。設計上有原作萬畫版假面騎士BLACK的感覺。撇去嘴巴和眼睛，整體造型簡直一模一樣。或許也很像BLACK RX（笑）。總之我曾在『假面騎士THE FIRST』設計出身穿衣服的騎士，這次的設計感覺則是與之相對的生物騎士，另類顎門也是這種風格。

【鍬形蟲貪慾獸】（182 P）
出淵　這對貪慾獸的形象類似在『假面忍者赤影』出現的兄弟檔。因為同時出現兩個，所以收到的設計要求包括，設計成雌雄一對人，所以可以配合安酷類的兜蟲、利用改色或只將頭替換成鍬形蟲等的尖頭表現，簡單來說就是「可以沿用設計嗎？」。總之身體使用相同素體，然後設計成現在所見的造型。獨角仙和鍬形蟲雖說是相近種類，但絕不是同一種昆蟲……不過這點姑且不提（笑）。

【鸚鵡貪慾獸】（藍）（184、185 P）
出淵　武部小姐說：「這是初次出現的鳥怪人，所以可以配合安酷地用紅色」，不過我在之前調查了鸚鵡的種類後發現，藍色的鸚鵡比較華麗，或許藍色比較好，而讓他吃驚不已（笑）。結果後面還是用改色讓紅色鸚鵡現身。我覺得色調和成品都挺不錯。

【獅子水母貪慾獸】（183 P）
出淵　提到設計概念，其實就是蓋爾修卡怪人（笑）。雖然以黑人形象來描繪，但是造型時將人臉改為茶色。

【小型水母】（183 P）
出淵　製作方罕見地提出「來做個電腦動畫怪人」。電腦動畫類的怪人基本上都是交由次（深切期盼）。

【黑鳳蝶貪慾獸】（185 P）
出淵　這是以沿用鳳蝶貪慾獸為前提的設計。讓他穿上了裙子，還變了顏色。只出現一次就被打倒，讓人感到有點可惜。提到可惜，篠原先生設計的陸龜貪慾獸也極好，造型成品也非常棒，但是聽說只出現一集，而且是在最後突然出現又突然結束。若是如此絕妙的設計，希望還有機會能再出現利用一次（深切期盼）。

【甲龍貪慾獸】（187 P）
出淵　用很直接的手法表現主題，不過在這之前我並不知道會出現犰狳類的貪慾獸。如果事先知道，我會用稍微不同的手法來表現……。在設計禿鷲貪慾獸時也遇到相同情況，連配色都相當雷同。

【禿鷲貪慾獸】（187 P）
出淵　這個有點像老爺爺的感覺，禿鷹脖子不是會長一圈白毛嗎？這是最後一隻而且我想至今也沒有老人型的貪慾獸。我覺得設計得還不錯。但是這也只出現一集。只要是造型不錯的怪人一集就會被打倒（笑）。

【鎧武者怪人完全體】（188 P）

出渕　我聽說這是由織田信長變身的怪人，所以就依照他的形象設計。因為是甲殼類怪人，所以收到的指令是「請加入蝦、螃蟹和蠍子的元素」。若容許我發表意見，我想說的是蠍子不是甲殼類（笑）。不過整體感覺是很像啦！

● 關於篠原保設計的貪婪獸。

【修卡貪婪怪人】（188P）
出渕　嚴格來說，這應該不算貪婪怪人（※貪婪獸）。核心硬幣經過修卡首領改造成修卡硬幣，又吸收了安酷遺失的普通硬幣，而誕生了究極「修卡」怪人）。因此設計時完全不依照貪婪怪人的法則，而是以蓋爾修卡的首領怪人應該要展現的風格來設計。所以主題為融合了老鷹和蛇的蓋爾修卡標誌。因為是修卡貪婪怪人，其實應該不需要蛇的元素，所以整體比例為老鷹怪人再用蛇點綴的感覺。這也意味著如果直接描繪蓋爾修卡的首領怪人，就不會出現這個樣子。另外，還戴上類似二戰德軍的防毒面具，當然象徵修卡的元素。

【鴕貪婪獸】（189P）
出渕　一開始大家對於「要設計成哪一種貪婪獸」提出了各種意見，雖然不是貪婪怪人，但是大家希望這個怪人擁有3種特性，我因而提議以鴕為主題，分別包含了猿猴、老虎、蛇。雖說是猿猴但放入日本獮猴，而是山魈（笑）。有點可惜的是左手的老虎骸骨，平常接受邀的時候，對我來說相當榮幸的一件事。雖然對兒童來說，這邊應該可以再處理得更好。或者說淺顯易懂的設計較為適合。

風格，或者說淺顯易懂的

DESIGNER 02
篠原保

● 在本部作品負責怪人設計的經過。
篠原　我當時也正好在忙另一件作品，並沒有參與「奧茲/OOO」的計畫。不過在一開始收到邀約時，只討論到關於巨大電腦動畫生物的設計，同時也感受到關於武部小姐走投無路的心情，我心想現場應該已處於緊急狀況。我一想到這裡，就覺得應該要接下這份委託才行。我覺得對我而言更要擔任出渕先生的助手是難度極高的任務，若是平常接受邀約，或許從各方面我都會考慮再三。然而現在情況緊急，總之並不是退縮的時候。結果好。從「能和出渕先生共事」這點來看，對我來說是相當榮幸的一件事。

● 貪婪獸所需的設計重點。
篠原　這點我還想向人請教呢（笑）。我對於主題配置、自然和人工的設計比例困惑不已。一旦收到、看到出渕先生新的設計圖又更加苦惱。那種感覺大概就是「啊！原來也可以這樣做」。我一直處於摸索的狀態，直到最終都不確定是否有達到要求。

● 回顧本部作品這一年。
出渕　篠原先生真的救了我。我已經拼盡全力了。篠原先生在貪婪獸的設計上都盡量接近我的風格。至於獨角獸貪婪獸應該是參考『機神幻想』的人馬兵？而烏賊獵豹貪婪獸也有種「如果讓出渕先生要描繪蓋爾修卡怪人，應該就長這樣」的感覺，彷彿在對我說：「你看你看」（笑）。總之，我很開心地完成這份作業。因為我認為不論是貪婪獸還是貪婪怪人，自己都有充分將主題概念落實在設計中，我想應該有完成他人交付的任務。

● 在設計分配時的注意事項。
篠原　以協助的形式參與設計時，我會盡全力配合主設計師創造的世界觀來設計。更進一步來說就是要「假裝」成主設計師來設計。其分，一掃我對此的擔憂，但至少要能夠不破壞其建構的世界觀，幸好我長時間擔任雨宮（慶太）先生的助手，意外地這對我來說並不困難。可以觀摩汲取他人的設計，這才是最令人開心的事。

在參與『奧茲/OOO』企劃時，一開始只提到巨大的怪人，不過也有提到「或許請你幫忙設計一個幹部」。但是那個時候會完成的設計只有烏霸和螳螂貪婪獸，另外就只有卡佳里和梅茲魯的臉和相關草稿。在這樣的情況下，我苦思著出渕先生接下來會想要做些甚麼？而我又可以幫忙甚麼？不過武部小姐和出渕先生都是非常重視創作者個性的人，所以我想他們可能會說讓我有透過武部自由作業，而沒有特別討論或協商。當然我有透過武部小姐多次提出許多疑問，例如：「眼睛有縫隙是所有怪人的共通點嗎？」

● 自己負責的每個怪人，在設計上的重點。
【佳美爾】（178P）
篠原　我首先想到的問題是，當並列為貪婪怪人時的共通性和獨特性，這兩者的比例如何分配，其次是每個貪婪怪人身上的主題……若是佳美爾，要面對的問題還包括要如何將犀牛、大猩猩和大象這些動物意象融入設計中。這時從唯一可以參考的烏霸的設計，還有腰帶這種風格來看，若說這是「昆蟲系假面騎士」，我覺得毫無違和感，如此解讀設計目標後，我就開始思考如何來設計一個大象版的假面騎士。另外，用盈甲部件堆疊出分量，並且盡可能不要覆蓋身體前面以便活動，再試圖從輪廓做出差異化。身體表面有犀牛表皮般的紋路和裂痕，在設計中加入這些生物特性，不過在交稿前又改成抽象的樣子，再試圖以圖案或日本書中描繪的大象紋路為意象。考慮到動作戲的需要。在手臂添加類似大砲的設計，不過我沒想到這個姿勢只出現一次（苦

● 關於主要負責的重量系怪人。
篠原　雖然我曾經單純設計過大塊頭，或是比一般纖瘦的貪婪獸胖，或只要呈現粗壯的外型即可，但是突然在第3集出現了個別貓貪婪獸……（苦笑）。所以體型成了個別特徵，因為設計轉為明顯偏向「強壯」或「有重量」的方向。

【象鼻蟲貪婪獸】（180P）
篠原　田崎導演曾說：「不一定要用大眾熟知的昆蟲，也可以用比較特別的昆蟲」。由於這部作品表達的主題是「慾望」，我覺得最契合這個主題的正是「手」。感覺上這能輕易讓人理解到東西的心情。不過因為象鼻蟲不是熟知以手的主題為中心，而是設計由空見慣的形狀，所以我想手是盡量完整表現出象鼻蟲的輪廓特徵，因此設計轉為明顯偏向「強壯」或只要有一點點不尋常，就會引人注意。描繪時我不斷連接、扭轉自己的手臂，嘗試要如何讓手構成類似昆蟲的樣子。

所在位置」，所以我擔心造型製作時能夠完美表現出這部分嗎？若能表現出來，會不會太可怕？但是螳螂貪婪獸的造型做得恰如其分，一掃我對此的擔憂，之後每次都能樂在其中，想著該如何添加這個設計（笑）。

【食人魚貪婪獸】（180P）
篠原　象鼻蟲已經是「手」了。接下來也討論過是否要用其他主題，我擔心這樣後面是不是要設計由腳或鼻子變成的妖怪，而在此就先全部限定在「手」。既然是貪婪獸，要刻意將手明顯地向外伸出。另外，既然是貪婪獸，要表現出明顯有種人面魚的感覺（笑）

【野牛貪婪獸】（181P）
篠原　這是第一個用皮套做成的貪婪獸。把牛的鼻子設計成人臉，用這樣公式化的手法以描繪就煞費苦心。不過我總覺得還要再多畫一些甚麼，因此捨棄自己平常只以「像牛的人」為形象，有節制地描繪設計。雖然還是加上了牛角、牛鈴等，而決定只以「像牛的人」為形象，有節制地描繪設計，不過我沒想到這個姿勢只出現一次（苦

環（苦笑）。

【陸龜貪慾獸】（182P）

篠原　從一開始設計腦中就瞬間浮現了全身的樣貌，相較於設計野牛貪慾獸時輕鬆許多。然而這並不代表我比之前更加掌握設計的要領，我想的是從節目開始播放，我已經看到『奧茲／OOO』的作品群像，嚴格來說並非融為一體，但是我確定符合貪慾獸的設計要求。

【巨大貪慾怪人暴走型態】（182P）

篠原　武部小姐的要求是：「這不單單是合體生物，我希望他還要有神聖感」。因此我試著將佳美爾和梅茲會的主題生物放在一起，其中可視為神聖的生物似乎只有大象，因此以大象為主，再將其他元素添加在身體各處。恍若頭冠的部分和身體的圖案也都以神聖的意象表現，與此同時也想稍微突顯「看似生物」，但因為是硬幣集合體，所以當然還不知道未來的劇情走向。在這時我設計的依據是，自己心中最終回的最終大魔王。

【虹魚貪慾獸】（184P）

篠原　這個設計只是更加強調虹魚身上看似動的部位應該不錯，而且就像在設計紅魚貪慾獸時，不想讓大家聚焦在手的設計，所以後續才追加。

【虹魚犀牛貪慾獸】（184P）

篠原　在準備稿階段的繪圖中已經有「如披必他絕對會依照這圖形象完成現代版的貪慾獸」一想到這裡，我就想必須盡量加入許多昭和的元素，並且轉為現代風的設計。另外，武部小姐和劇本的小林（靖子）小姐好像完全都不知道海豹葵的事，兩人都不自覺大叫「好巧」（笑）。

生執導的集數。如果由出渕先生來設計，想是一邊看照片一邊描繪而成（苦笑）。

【日本蝠虹貪慾獸】（184P）

篠原　背後很多「手」的設計，是我一邊拼貼自己手掌的照片，一邊思考得出。如果腹部的設計手法和紅魚貪慾獸相同，臉的部位就變得很巨大，所以將人臉為核，再將人的全身融入整個腹部。人造物，只有在熊貓的部分加上縫線的細節，使他看起來像玩偶。

【虎鯨熊貓貪慾獸】（185P）

篠原　這是我提出的主題。正好手邊在處理合用熊貓表現真木（清人／恐龍貪慾怪人）扭曲的人格，他正是創造這個貪慾獸這也是我從一開始設計，腦中就直接浮現了整體的樣貌，頭部扭曲和在單眼中的人臉配置，這些想法都得出。不過如果將人臉放在正中央，不是很像穿著熊貓裝的工讀生嗎（笑）？但是我想通常很多小孩都會排斥讓熊貓當壞人，所以為了突顯這是加類似細小城牆的物件，在周圍和上下都添加。

【烏賊獵豹貪慾獸】（185P）

篠原　這個怪人身上沒有放入任何佳美爾的元素，原本就不是我會設計的樣式喔！而且大家應該也可明顯看出。在紀念集數出現的角色，在那時我就有點考慮要改造成虯烏賊和獵豹的組合，正是模仿海葵豹這個角猋。海膽切開後可以看到裡面的設計，是參考海膽毒魔（『假面騎士』）。因為這真的

【海膽尪徐貪慾獸】（187P）

篠原　在開始設計陸龜貪慾獸時，我就在想只要移除陸龜背後的甲殼，就可改造成其他的角色，在那時我就有點考慮要改造成虯獸為主題，就會如此描繪」之後我向他本人說明設計想法，他頓時語塞無言（笑）。

【獨角獸貪慾獸】（186P）

篠原　這也很簡單。我描繪時心中有一個標準解答，就是「如果出渕先生以獨角獸貪慾獸為主題，就會如此描繪」之後我向他本人說明設計想法，他頓時語塞無言（笑）。

【軍雞貪慾獸】（187P）

篠原　鳥類貪慾獸在構造上，似乎總有不免的設計成這種鳥喙，並且將翅膀放在肩膀，所以我有點不太知道該如何設計。每次遇到翅膀都讓我頭痛，這次我想嘗試去掉反而讓我設計自己都看不順眼。最基本的龍形並無先例。因此大膽用簡單明瞭的鱗類。一提到軍雞就會想到泰國，一提到泰國就想到泰拳（笑），所以添加一點泰拳的風格元素，但是角色好像顯得過於強悍。

【硬幣容器　暴走型態】（188P）

篠原　田崎導演提出一個想法，就是「並非生物而是裝飾藝術」，這對我來說也是最能理解的折衷方案所以並不難設計。為了加強偏重於「物體」的印象，我將基本形狀設定如金字塔般上下相連的簡單造型，而為了營造龐然大物的感覺，在周圍上下都添加類似細小城牆的物件。牆面圖案的形象則來自第一集出現的石棺。

●回顧本部作品的設計作業。

篠原　能和出渕先生一起共事是我莫大的榮幸。畢竟他是我國高中時期相當崇拜的人物。出渕先生和我的設計果真有很大的不同。我想知道其中的差異，我循著設計圖的線條一條一條驗證，總是驚訝於「究竟是如何取捨選擇才決定這樣的描繪線條？」越驗證越發現實力的差距。線條不多不少，每條線都恰如其分地落在屬於自己原本的位置。正因為簡單才不成為完成度高且不容質疑的設計。而且在看的時候還會藏有令人著迷的趣味。這一年來我深深了解何謂天才和普通人的差異。經常出現讓我感受輒臥的低落心情，但是整體來說是一次難能可貴的美好體驗。

【加羅怪人型態】（189P）

篠原　這個怪人也沒有讓我苦思良久，也是很簡單的類型（笑）。一開始描繪的草稿就已經是這個造型。有種像木乃伊般的令人著迷的趣味。身體中央有一列圓形圖案，象徵了煉金術的象徵。我也可以將這些洞穴當成渴求硬幣的符號，希望能曾要求顏色不要使用太暗沉的色調，希望能華麗一些，結果用色區分顯得有些刻意。

【加羅怪物型態】（189P）

篠原　基本上沒有受到任何指令限制，全權交由我來設計。在劇場版巨大的電腦已成半固定的角色，印象中這類方便運用的類型已全數出籠。於是我不斷思考各種至今未曾出現的主題，然而這樣的思維作業順利，不論怎麼設計自己都反而無法讓我頭痛。此時赫然想起，加羅意象是翼龍造型，而且加入等身大的加羅般的長尾巴，我只想到用這個部分才能呈現色彩繽紛又可靈活動。

『假面騎士Fourze』怪人設計的世界

麻宮騎亞以星座為主題，開闢了屬於華麗怪人《宙體闇使》的新境地

訪問・撰寫◎CHAINSAW BROS.（SAMANSA五郎、gigan山崎）

DESIGNER 麻宮騎亞

●在本部作品負責怪人設計的經過。

麻宮　我突然收到石森PRO田嶋（秀樹）的來電表示：「有案件想拜託您處理」，我興趣。這讓我放心不少。如此一來真的比較好切入設計。我自己內心最初就已決定，一開始想的是：「難道是要我描繪騎士的漫畫」。正當我思考詢問：「我可以畫哪一部的騎士漫畫」，他回覆：「不是漫畫，我想邀請你加入本篇的作業」，我不禁：「蛤？」一聲（笑）。接著他說：「我想請你設計『假面騎士奧茲／OOO』之後的騎士怪人」。「確定找我嗎？我沒做過怪人設計耶」。一次都沒有，他表示：「但是我想請你只要告訴我可以接還是不能接就好了」。回答：「我想我沒有理由拒絕你」。之後我大約過了一個禮拜，我和坂本（浩一）導演和塚田（英明）製作人等工作人員見面，這個時候才真正感覺到：「這一切都是真的」（笑）。因為有兩本漫畫正在連載，我已有覺悟和假面騎士的工作同時作業，我想畢竟這種機會可遇不可求。因此決定非得全心投入這項工作，不要讓人說：「果真請麻宮先生處理是不行的」。

●宙體闇使的基本概念和設計上的規則設定。

麻宮　在初次見面時，塚田先生就提到：「這次我們打算以星座為主題」，我心想原來如此。我自己從小就對星座和天文非常有興趣。我自己內心最初就已決定，一開始想：「不論作程還是設計線條再簡單一些」，塚田先生也和我說了一句話：「麻宮先生提交的怪人都好像相連才會呈現出形狀」。因為星座得沿著線條相連才會呈現出形狀。只配置星星是無法表現出來」。於是，針對設計出相連的星星，還是不要相連的星星，我詢問：「大家覺得哪一種比較好？」大家都回答：「連起來應該比較容易看出來」。

再者，就是以非生物的星座為主題，也要同時加入昆蟲的主題。這也是我自己設定的規則。原因是，要問有哪一個是昆蟲的星座，就只有蒼蠅座而已。但是「假面騎士」，若沒有出現昆蟲敵人，不覺得不太對味嗎？

●設計作業中特別辛苦之處。

麻宮　星塵忍者我大概修改了三次。這也是我至今第一次出現重新設計的狀況。即使是幹部大概一次就通過，但是星塵忍者就一直遭到「不對」「不是」的駁回。利用碎形設計的繪圖，我自己還挺喜歡的，而且覺得這樣應該對了吧？依舊遭到「不對」的退稿，我記得星塵忍者的設計真的讓我吃足苦頭。

●各集怪人的細節之精緻，恍若幹部怪人的等級。

麻宮　我有聽到大家這麼說。現場給予的評價也不錯，在完成第一個怪人獵戶座宇宙體闇使時，就聽到有人問：「從第一集就出現這種造型？很像幹部怪人耶」（笑）。於是田嶋先生和我說：「麻宮先生」，（造型組）Blend Master在哀號了，所以設計線條請再簡單一些。」，我心想：「已經這麼嚴重了嗎？」因此現場似乎流傳著：「每次麻宮先生提交的怪人都好像是幹部」。並說道：「如果身上有太多盔甲製作上有點辛苦。所以可不可以盡可能設計成變色龍座宇宙體闇使的程度」。雖然我回答：「啊～這樣啊」，但是改善的幅度不大。而且到了中期的時候，我對其中幾個怪人還特別用心。不過從後段開始，出現等同主題為射手座，因此武器就用顯而易見的弓箭。頭上彷彿骸骨的部分為馬的骨頭。雖然想到一點，就是一定要讓他散發威嚴氣勢。

●自己負責的每個怪人，在設計上的重點。

麻宮　基本上我想放入所有十二使徒的元素，腰部繫有12星座的腰帶。另外，因為概念為一人大寺院（笑），所以結合了各種元素設計成類似的主題。畢竟這是由鶴見（辰吾）先生扮演的理事長變身，為了要將這份威嚴注入設計之中，究竟該如何是好，我只想到一點，就是一定要讓他散發威嚴氣勢。

【射手座宙體闇使】（191P）

麻宮　原先設計時的設定為，天之川學園高中的4位女老師都是幹部，而且每位女性的配件都會成為變身的物件，所以天蠍座身上添加綁頭髮的髮圈是源自最初的想法。變身小物成了宙體闇使，就發現他就是一側面看宙體闇使，就發現他就是一條辮子。因為暫時不知道他的真面目，基本上完全沒有加入女性的元素。當我一聽到他是由女性變身的怪人後立刻詢問：「要女性化一點嗎？」不過得到的回覆是：「不，和性別無關，請照一般的方式處理。」

【天蠍座宙體闇使】（192P）

麻宮　和天蠍座宙體闇使一樣，戴耳環也是源自變身小物的想法。頭部的鎖，將天秤的構成元素分散在身上。另外，星座主題屬於無機物，所以選了一昆蟲主題而加入天牛……但是大部分的人都說是蟑螂（笑）。的確也不能說沒有蟑螂的影子，或許把觸角往前是錯誤的設計。如果轉

【處女座宙體闇使】（192P）

麻宮　大家都沒料到處女座的真面目竟是大叔，畢竟一看外表就完全是個女性的造型，我自己也覺得「欸？」（笑）。Blend Master完整組合出處女座的翅膀和手持的麥穗，我以為在造型上不能直接依照設計做出頭部的髮型。由於處女座有星雲（M104）在其中，所以我以星雲的意象設計成捲髮的造型。我個人覺得應該將之稱為奶霜的造型。大家都說不是奶霜而是便便（笑）。若讓瞭解我的人來說，他們應該會說「這最有麻宮

【天秤座宙體闇使】（193P）

麻宮　和天秤座宙體闇使一樣。戴耳環也是源自變身小物的想法。頭部的鎖是兩個疊起的天秤器皿，手持秤桿，左胸的分銅鎖，將天秤的構成元素分散在身上。另外，星座主題屬於無機物，所以選了一昆蟲主題而加入天牛……但是大部分的人都說是蟑螂（笑）。的確也不能說沒有蟑螂的影子，或許把觸角往前是錯誤的設計。如果轉解我的人來說，他們應該會說「這最有麻宮

到後面我覺得一定會像天牛，但是天秤座很符合校長先生的角色，相當受到大家歡迎，幸好命很長（笑）。

【獅子座宙體闇使】（193P）

麻宮　提到獅子座，我的腦中自然想起『森林大帝』的獅子，因此設計成一頭白獅。我想如果將鬃毛設計成毛髮，最後想到可丸就糟了，而構思了各種樣式。最後想到可以設計成松果的樣子。我還在附件中寫下上述的相關說明。由於初期設定的關係，這裡也保留了左腳的腳鍊。

【巨蟹座宙體闇使】（194P）

麻宮　這個怪人塚田先生有特別交代：「總結一句話，請做出帥氣的宙體闇使」，這一點可謂是一大難題，不過我很喜歡螃蟹這個主題。這是招潮蟹和花咲蟹的合體。實際上我是一邊看著螃蟹一邊描繪……結果是去吃螃蟹（一起大笑）。

【星塵忍者】（194P）

麻宮　關於這個怪人，我收到的指示為：「除了武器和面罩以外，請都以服裝來表現」，所以他全身都是由布料設計的造型。主題依照塚田先生的需求，是美國電影中出現的忍者。他類似宙體闇使，卻不能成為宙體闇使，因為身上都沒有星星。忍者還按照連獅造型為主題在頭上添加頭髮，還將獅子的意象設計在和風的忍者裝束中。

【獵戶座宙體闇使】（195P）

麻宮　神話中的歐利恩是個體格相當健碩的天神，所以依照這個造型來設計。顏色為紅色是因為主題中帶入一點鬼的意味。一提到鬼就不得不提到赤鬼和青鬼，所以這是赤鬼。我想如果是壞人的角色，一般會使用黑色或暗色調，但是Fourze是純白色的，所以我想設定哪一種顏色應該都可以，我想讓怪人和Fourze對峙時，呈現清楚的色差。一般會有不錯的效果。

【變色龍座宙體闇使】（195P）

麻宮　這完全就是一隻變色龍。變色龍座只有三顆星，所以身體的星星配置包括眼睛一顆星、胸前一顆星和尾巴的一顆星，排列方法和真實星座一模一樣。設計時腦中不禁想到死神變色龍（『假面騎士』）。而沿用了角色的黑粒質感和額頭尖刺的設計（笑）。另外，還增加上變色龍的特色，設計成很長的舌頭部件，但是從口中吐出太過一般，而是從背後垂掛著4條長舌。

【獨角獸座宙體闇使】（196P）

麻宮　我描繪這個怪人時很開心。塚田先生的要求是「請把角取下，不就成了常見的馬型劍使」，不過只將角取下，就設計成常見的馬型怪人。因此我建議「乾脆把整張臉取下，設計成類似西洋劍，這樣如何？」將劍取下後（劍士型）的臉，會呈現西洋劍面罩的造型。

【獵犬座宙體闇使】（196P）

麻宮　獵犬座是擁有兩隻狗的星座。為了將這兩隻狗設計在一個怪人身上，而在胸前加上另一張狗臉。獵犬座用鎖鏈將兩頭狗繫住，所以還設計了那個鎖鏈，另外因為是獵犬，還在各處妝點上尖狀設計用來象徵牙齒和爪子。

【天壇座宙體闇使】（197P）

麻宮　名為天壇座，是第一個非生物主題。既然為祭壇，而有火在燃燒的設計。因此在肩膀到背後的紅色區塊設計了7個黑色圓球。背後的中央有階梯，是由於他身上背著祭壇，背部拱起的關係。他擺出的姿勢，像是老婆婆，這和我設計的形象不同。不過我想這是指老婆婆等同女巫的意思，或許這樣的作法比較好。

【羅盤座宙體闇使】（197P）

麻宮　星座為羅盤座，昆蟲主題為鍬形蟲。鍬形蟲是戰鬥力很強的昆蟲，帥氣形象令人喜愛，不過我在他背後中央加上了骷髏頭的意象。『傑森王子戰群妖』中曾出現一艘以阿爾戈號為主題的船，而羅盤座正是這艘船分解成船帆、羅盤等好幾個部分後才誕生的星座。而提到『傑森王子戰群妖』就不可避免地讓我想到骷髏劍士，所以我想「大概之後會出現船帆座」，為了讓人瞭解出場角色的相關性，那就使用有共通的意象吧」！而單方面把『傑森王子戰群妖』中骷髏頭的元素放進設計，結果卻聽說其他的夥伴不會出來（笑）。

【天蠍座超新星】（198P）

麻宮　接到委託時，塚田先生提出：「設計的方向大概類似在『神鬼傳奇』出現的魔蠍大帝」，我自己也很喜歡『神鬼傳奇』，所以在設計這個怪人時就設計成那個樣子（笑）。在設計這個怪人時，上半身維持原樣，下半身利用電腦動畫，當看到播出畫面時，覺得是外表看起來就很強的怪人，從視覺上清楚表現出這是最終型態。

【英仙座宙體闇使】（198P）

麻宮　柏修斯也屬於天神類，所以設計上和同類型的獵戶座設計相似。相對於獵戶座設計成赤鬼，這裡設計成青鬼。另外，設計手法和獵戶座一樣，幾乎直接描摹神話中的形象。另外，左手臂有柏修斯打敗的梅杜莎（蛇髮女妖），身上的魔袋也是依照神話描述的樣子，我看到造型成品時心想：「哇！連魔袋也做了」！（笑）。想到他攻擊的方式是丟鐵球（笑）。

【天龍座宙體闇使】（199P）

麻宮　如果照一般的手法設計龍就會和蜥蜴龍過於相似，所以我稍微改變設計概念，我的想法是繪的時候，在兩隻手臂重疊放上兩個龍頸，就會構成龍的臉，我後來才發現『555（Faiz）』的龍型操冥使就是這個造型（笑）。自我反省的部分是，對於龍鱗狀態的說明要再詳細一些。因為乍看之下，可能會誤以為是鳥的造型。

【天貓座宙體闇使】（199P）

麻宮　主題為天貓座，所以基本上完全設計成貓的樣子。聽說這個星座的關鍵字就是「眼睛」（※天貓座只有一顆非常亮的星星，而且非常難找到，因此劃定這個星座的波蘭天文學家約翰·赫維留斯自己還留下了這段話：「為了在其中找出山貓的樣貌，觀察者需要有山貓般銳利的眼光」）因此我在左胸和右膝都配置兩個放大的眼睛。另外，在相反的一邊，從頭到右胸、腰、左膝、腳踝配置了星座的星星，不過老實說，這樣看得出來是一隻貓嗎（笑）？我不擅長描繪動物，所以一旦出現動物主題總是一邊參考山貓的照片一邊描繪。也因為這樣我有稍微

【飛馬座宙體闇使】（200P）

麻宮　這是改造自獨角獸宙體闇使的設計。改造部分包括改變顏色、換上裙裝，添加翅膀。如果像處女座一樣設計成真正的翅膀就太無趣了，所以我覺得要做成稍微特殊的造型，而決定描繪成這個形狀。後來我還改變了翅膀的顏色，並且加在射手座的後面（笑）。

【天鵝座宙體闇使】（200P）

麻宮　塚田先生的要求是「請以天鵝描繪出麻宮先生版的英雄」，如此強烈地要求，我想應該要設計出這種感覺（笑）。後來有說「不要在後面加上翅膀」，所以在肩膀、側邊、手臂和大腿都加上翅膀的意象。

【后髮座宙體闇使】（200P）

麻宮　這是我曾經想要描繪成宙體闇使的一個怪人，我想將形象如此特殊的星座描繪成宙體闇使。不過在最初完成設計草稿時，想著該如何處理頭髮的細節，而想了許多方案。但是我一開始就知道是女性怪人，因此想呈現女性化的髮型，而設計成雙馬尾，身體畫得不夠可

愛，自己覺得有點可惜（笑）。

【巨蟹座超新星】（201 P）

麻宮：因為和天蠍座超新星一樣都是大型怪物，所以基本上就是一隻大螃蟹。不過收到訊息表示：「希望設計手法不同於天蠍座超新星」「但是還是要有上半身」，因此整體的造型是，將巨蟹座宇體闇使的上半身嵌入巨大的螃蟹頭中。設計完成後，身為武器的吉他，看到播出的畫面時有點驚訝，而且舌頭還被砍斷，但他真的太愛說話了（笑）。

【蒼蠅座宇體闇使】（201 P）

麻宮：蒼蠅座的設計要求為：一開始為平平無奇的怪人，後來隨著部件的增加而慢慢變強。之後又和塚田先生進一步討論，因為蒼蠅的頭上會冒出粗粗的毛，我擔心「星期天一早讓觀眾看到這樣的毛，會不會太噁心？」他回覆「沒關係的」。主題是一般俗稱的綠頭蒼蠅。

【摩羯座宇體闇使】（203 P）

麻宮：魔羯座又名山羊座，所以思考著要如何表現羊角，塚田先生有提醒：「黑山羊會讓人聯想到女巫和黑魔法，請盡量避免這一點」。另外還提到「他會手持吉他發出音樂攻擊」，我不禁「欸？」（笑）。既然如此，那就將頭上的羊角設計成音叉，讓他拿著當成武器的吉他。設計完成後，石森PRO田嶋先生對我說：「應該要這樣」「麻宮先生，拿法不應該是這樣」（笑）。另外，我想讓整體偏纖瘦體型，結果身體的顏色竟是黑色。

【雙子座宇體闇使】（204 P）

麻宮：雖然是雙子座，但是現在要以油獸佩斯塔的手法來設計，我覺得不太可行。如果是怪獸，就不能夠以人形的怪人做出像雙胞胎的設計，所以我用白色和黑色將整個身體分成兩半，表現「雙子」的元素。如果是由城島悠希和暗黑悠希變身而成，所以上也是由悠希變身的宇體闇使，身體分成兩半，表現「雙子」。另外，塚田先生還要求「不同於其他的形象設計」，所以我在頭冠的設計中加入了金的元素。白色和金色都給人高貴的印象，因此我覺得這樣的設計也很不錯。

【武仙座宇體闇使】（205 P）

麻宮：這是延續獵戶座之後，英仙座之後，屬於鬼系列的第3個怪人，接續赤鬼、青鬼，這次終於輪到給鬼（笑）。赫克力士屬於天神類，既然如此，我還加入了赫克力士長戴大兜蟲的意象，完成這樣的設計（笑）。神話中的赫克力士的披風穿著獅子座的毛皮。所以在設計上玩了一點巧思，在腰部設計的象徵獅頭的門襟，裙裝設計則和獅子座完全相同。

●關於在劇場版中將石森角色人物高清重製的設計。

【超銀河王】（206 P）

麻宮：超銀河王主題為石森先生設計的銀河王（『假面騎士8騎士VS銀河王』）。伴隨童年長大的角色，如今由自己設計出新的樣貌，這個機會百年一遇。

麻宮：一如預期壓力山大，但也覺得非常榮幸。伴隨童年長大的角色，如今由自己設計出新的樣貌，這個機會百年一遇。

【天龍】（207 P）
【地龍】（207 P）

麻宮：這兩個怪人在某部分受到很大的批評。一開始我就知道他們屬於敵方角色，因為畢竟只是用於主題設計，所以至少要更改名稱出現。如果要做壞人的角色，一開始就不應該冠上天地雙龍的名字，但是作業到一半時有人說道「就叫天地雙龍」，我心想「說出來了！」（笑）。我也非常想大幅的更動，會使原著（『宇宙鐵人天地雙龍』）的粉絲感到反感。我自己也非常喜歡「讓嘴巴可以活動」，所以在設計上，還和原版一樣，盡量朝這個方向設計。另外，在設計上，噴射機的部分，特攝導演佛田（洋）先生表示和原版一樣，盡量朝這個方向設計。另外，在設計上，噴射機的部分，特攝導演佛田（洋）先生表示和原版一樣，盡量朝這個方向設計。

【Gunbase】（207 P）

麻宮：包含從手部前端伸出的爪子，我都刻意完全依照原著的Gonbesu。不過整體外形比電影的尺寸還要大。簡單來說，其設計概念就是天地雙。

堅持即便全部塗成黑色，也要能明顯展現出身形。

全身都是紅色，感覺顏色一直呈現流動的狀態，所以為了平衡顏色的流動感，在手腳都加上黑色穩定輪廓線條。（『假面騎士8騎士VS銀河王』）為基礎。不過另一顆頭裡有蜥蜴龍（『假面騎士β』）。「電視英雄迷」附錄的DVD還有出現Suddendath，所以描繪設計時在細節處稍作變化，並且改換顏色調。這是完全想那應該是最強悍的怪人。因為他也是和Fourze足足纏鬥了將近兩週的時間（笑）。

【水瓶座宇體闇使】（203 P）

麻宮：我沒有收到關於這個怪人的指示，所以完全由我自己構思。通常水瓶座的特別指象，繪圖都是將水從傾斜的水瓶剖半，讓水從中流瀉而出。兩肩的盔甲就是剖開的水瓶。塚田先生對此盛讚有加，說道：「真是太棒了！」（笑）。我一開始就知道是女性怪人，所以描繪時有刻意表現出女性線條。

【金牛座宇體闇使】（204 P）

麻宮：一開始有畫幾張草稿，全部都是獵戶座類型的怪力角色，但是如果做成像獵戶座類型的樣子，不論是預算還是時間都有點無法配合，因此我想上半身的分量就利用斗篷造型，而不是實際輪廓來表現。後來又想到，主題是牛，那何不反向思考，忽略臉的部分，而將分量加在背後到肩膀的線條，表現出明顯突出的輪廓，就能讓怪人擁有魁梧壯碩的身形，形成這個樣貌。一直以來我在設計宇體闇使時，最在意的就是輪廓。我很。

【射手座超新星】（205 P）

麻宮：塚田先生和坂本導演的意見是：「希望線條少一些」、細節簡單一點，要能方便動作戲的武打動作」，所以設計手法完全不同於天蠍座和巨蟹座的超新星，而設計成類似英雄的感覺。色調上基本為紅色，而設計成類似假面騎士Faiz的爆發型態（笑），但是如果。

【雙魚座宇體闇使】（205 P）

麻宮：首先在企劃剛開始時，製作方曾表示「可以畫任何你想畫的」，我從天龍類、鳥類、黃道十二座的主題已提交了5、6個怪人的草稿，我自身為其中的雙魚座（笑），並且曾經描繪過草稿。我格外明顯地設計出魚類的意象，而且我有特別留意一點，就是魚鱗的表現。經過天神類的檢討審視，我這次很詳細說明了魚鱗的形狀。

【超銀河王】（206 P）

麻宮：超銀河王主題為石森先生設計的銀河王（『假面騎士8騎士VS銀河王』）。伴隨童年長大的角色，如今由自己設計出新的樣貌，這個機會百年一遇。將形象有點類似電腦奇俠，以左右對稱的方式將左半邊設計成生物體，右半邊嵌入機械式的身體，而將繪出變形分鏡的畫面，並且很開心，製作方將其採用後表現於劇中。讓這兩個怪人能變換組合成交通工具的型態。我覺得在劇中呈現變形的畫面很不錯，而描繪出變形分鏡的畫面，並且很開心，製作方將其採用後表現於劇中。

【Suddendath】（206 P）

麻宮：這就是直接以原版的Suddendath

的究極生命體，但又想加入生物元素，所以我覺得還是只設計成機械的型態。銀河王是所有創世主的首領，是所謂的。

【牡羊座宇體闇使】（202 P）
【牡羊座超新星】（202 P）

麻宮：我在描繪牡羊座時非常起勁。據說是國王的角色，所以我一心想創造出金光閃閃的華麗造型。在牡羊座的神話中有出現一頭擁有金色毛皮的羊，因此我特別依照這樣的形象設計。和獵戶座一樣，並沒有將羊毛改成其他的表現方式，而是想直接呈現出來，衣領、手腕、腳踝都加上羊毛。為了讓牡羊座超新星更具奢華氣勢，加長放大了羊角的尺寸，還加上充滿王者風範的披風。

308

惡魔族之劍
Jankel
基本型態

- 中央鑲入魔導石不是平滑球狀，而是類似尚未打磨的寶石
- 薩拉德紅色、伊拉德黃色、加拉德藍色
- 類似光劍「Adegan水晶」的寶石
- 薩拉德、伊拉德、加拉德分別有不同的裝飾
- 劍尾有3片羽翼狀部件
- 加入魔法陣

惡魔族之劍
Jankel
變形類型

- 薩拉德
- 伊拉德
- 加拉德

伏魔三劍俠使用的武器「惡魔族之劍Jankel」因為空間的關係，並沒有刊登在設計圖的頁面，所以在這裡介紹。請大家一定要確認麻宮先生在文中提到個人堅持的設計重點。

的火藥庫，頭和肚子開啟就會吐出武器和飛彈。而且從後面還會伸出第3隻腳，其靠近本體有一個踏階，能讓天地雙雄搭乘在上面四處移動。這樣一來，似乎就會以較小的尺寸大量出現。意外的運用方法，縮小也有縮小的樂趣（笑）。

【漆黑騎士】（207P）

麻宮　天地雙雄為邪惡的一方，所以與之戰鬥的漆黑騎士就站在相反的位置，但是在這部戲中的要求是：「請將漆黑騎士也當成敵人來描繪」。另外，在原版「宇宙鐵人天地雙龍」中是5個敵人的合體，所以仔細地在身體各處放入了5個敵人的元素，也因為如此設計了5道縫隙，因此胸口也有5個洞。

【佐丹】（208P）
【伊路】（208P）
【加拉／加拉鳥】（208P）

麻宮　這個作業是將『伏魔三劍俠』的3個英雄（佐比丹、伊比路、加貝拉）直接設計成現代感的生物敵人，S.I.C的伏魔三劍俠的資料上色。不過我對武器惡魔族之劍Jankel非常講究。武器設定為惡魔族之劍，劍的中心嵌入魔法石，而在護手添加了魔法陣，劍彷彿像是將原版設計直接融入造型設計中。並且分別用各自的代表色塗上3種造型。這個部分還特別請大家多留意（『假面騎士』）。我想要「加入大量萬畫版的精髓」，所以就試著描繪於一開始的草稿中。也就是我想挑戰設計成兩隻腳，四隻手的怪人。不過4隻手的造型已經有重拍版，所以不能如此設計，改成從側邊長出的觸角，幸好完成的輪廓近似原版（笑）。

就是很好的設計。我覺得最辛苦的部分就是Master仔細做出差異。我個人非常喜歡S.I.C的伏魔三劍俠，不過我不知道是否可以透過畫面確認（笑）。

【蛹人】（209P）
【閃電人】（209P）

麻宮　田嶋先生真的很愛原作『閃電人』，因此在我描繪時提供了許多意見。尤其閃電人裡有宇宙的風格，那就是布滿星星的披風。臉則幾乎就是寫實版的蜘蛛男。如果要問造型做得非常完美。宇宙烏賊惡魔才是幹勁而且塊頭又大，看來是不太可能了。

「請做出神聖又瑰麗的感覺」，所以設計時不但融入一般鳳蝶翅膀的意象，還會呈現電流釋放的樣子。另外，蛹人設計得相當帥，由於完全依照原作會有無法做成實際造型的部分，所以不斷思考要如何設計，才能在盡量不破壞原著形象的情況下，加入自己的風格。

彷彿像是將原版設計直接融入造型設計中。另外，翅膀的部分，塚田先生要求：明。對設計師而言是莫大的幸福。線條立體、輪廓分明。若要說自己的期望，那就是希望版的蜘蛛男也能在本篇中更為活躍。

●設計的重點。
【宇宙蜘蛛男】（209P）

麻宮　如果哪天可以設計蜘蛛男，我自己個人很開心完成配戴腰帶的設計。因為那是修卡腰帶。經過這次自己實際設計，我再次佩服昭和騎士怪人的設計和造型。即便用現在的眼光來看，依舊覺得真了不起。身為第二部『假面騎士』。

●東映英雄跨界合作電影『假面騎士×超級戰隊×宇宙刑事 超級英雄大戰Z』在節目播放完結8個月後上映，負責當中宇宙蜘蛛男設計的經過。

麻宮　在『Fourze』曾共事的田嶋先生和我提到設計需求。時間有點久遠，記得不是很清楚。不過大概是說組織為宇宙修卡，所以造型偏向宇宙的風格，並且希望有修卡腰帶。

騎士」。身為第一部『假面騎士』的世代，對於可以重新設計蜘蛛男，心中真是感慨萬千。在『假面騎士』的作業中，我有很多話想告訴還是小屁孩時的自己。以現階段來看，這個宇宙蜘蛛男是我最後一個騎士怪人的作業。如果還有機會，我還想設計怪人和敵人。抱著強烈的期望。

●回顧『假面騎士Fourze』的設計作業。

麻宮　非常辛苦，但最重要的是在滿樂趣。與其說辛苦倒不如自己賺到了。另外，身為『假面騎士Fourze』作品的第一位觀眾，我身陷其中，還買了許多周邊商品（笑），劇集相當有趣，真的很慶幸自己也能參與這部作品。

『假面騎士Wizard』怪人設計的世界

代表超人力霸王系列的設計師與假面騎士交會出《魅影》的獨創性

訪問‧撰寫◎編輯部

DESIGNER

丸山浩

●在『假面騎士Wizard』負責怪人設計的經過。

丸山　我是受到石森PRO田嶋秀樹先生的邀請而參與了『假面騎士Wizard』的作業。田嶋先生曾經負責『超人力霸王特利卡』的電腦動畫，我們因此而結識。在那之後，我耳聞他在石森RPO參與過許多案件，某天突然收到他的聯絡詢問：「有沒有興趣設計新假面騎士的怪人？」當時我已轉為自由工作者自行接案，二話不說就答應了他的邀請。我原先就曾在負責假面騎士造型的EXPRO打工，還藉此機會進入了特攝界，而『超人力霸王VS假面騎士』正是我第一次被列入片尾工作人員（角色設定）名單的特攝作品。時光飛逝，對於能夠成為超人力霸王和假面騎士兩邊的設計師，我覺得真是緣分甚深。

●關於魅影的概念和設計的方向。

丸山　魅影的名稱取自於神話，但是在設計上並未要求我一定要符合這個名稱的形象，可以讓我自由發揮。設計初期挑選了眾所周知的神獸，準備了草稿。有些怪人的設計就選自這些草稿設計，也有很多設計未受採用，所以魅影的設計也要能方便打鬥，希望像初期修卡怪人般俐落的造型。另外，製作方希望有類似修卡腰帶的物件，當成魅影的共通元素，因此我在魅影的頭部、胸前和腹部等處，都添加了如鳥喙銜著寶石般的徽章，當成魅影的共通點。

●關於常設角色幹部魅影的共通元素。

丸山　幹部怪人以添加在兩肩的鳥喙狀盔甲來替代共通徽章。每一個幹部的盔甲設計多少都有些不同。聽說包含首領，最後會出現4個幹部，所以將主題定為中國神話的靈獸「四神」。

●自己負責的每個怪人，在設計上的重點。

【賢者】（211P）

丸山　賢者的主題為四大神獸中的「白虎」。在一身黑白的圖案中藏有白虎的意象。身體中央的寶石為紫水晶，帶有象徵智慧的色彩。因為製作方要求將寶石散布全身，所以在草稿階段就已添加寶石的設計。另外，導演舞原賢三負責賢者初次登場的集數，所以我在背後加上變形的羅馬字「MAIHARA（舞原的日文

【食屍鬼】（211P）

丸山　在戰鬥員的設計要求方面為「印象宛如泥娃娃」，因此我從設計存稿中挑選形象吻合的稿件設計完成。身體橘色部分宛如熔岩又宛如血液，用來表現泥娃娃的生氣。另外，因應製作人的要求添加角的設計，我想這是製作人「希望有一個象徵性的元素」。

【梅杜莎】（212P）

丸山　梅杜莎的主題是四神中的「玄武」。結合了蛇和鳥龜。頭部有龜殼的設計，周圍黑色部分設計成護目鏡的造型。為了表現女性形象，在腰部添加裙裝造型，或許將整體設計得更加纖瘦、突顯女性化線條也不錯。

【菲尼克斯】（212P）

丸山　菲尼克斯的主題為四神中的「朱雀」。朱雀和希臘神話的鳳凰都與火有關連，就這層關係來看也很適合當作設計主題。讓人聯想到火焰的身體色調，和鳥類翅膀的意象，這些從初搞到定稿基本上沒有太大的更動。全身的色彩為金屬色調，從正面到背後為紅色、橘色、黃色、銀色的漸層。

對於他專用的劍，導演的要求是「希望他手持一把巨大的武器」，所以我設計的尺寸大到差點無法實際揮舞。

【葛雷姆林】（212P）

丸山　葛雷姆林的主題為四神中的「青龍」，我在肩膀的共通設計添加了龍的意向。雖然名為「青（日文的青為藍色）龍」，但全身為綠色，一如「青竹」的說法，原本青也用來指稱綠色。我希望綠色的體色能像吉丁蟲的外表，讓青龍展現獨特的光澤感，但是因為各種因素未能如願。

【葛雷姆林（進化型態）】（213P）

丸山　葛雷姆林的進化型態更加突顯龍的意象。身體的玉蟲色近似內心的想像，我相當喜歡完成的皮套。另外，我還玩了一點巧思，在背後肩胛骨刻上變身前的名字「ソラ（人類名為瀧川空，此空的日文平假名寫法，羅馬拼音為SORA）」。因為劇中角色很在乎身為人類的名字，對此聊表一點心意（笑）。扮演瀧川空一角的前山剛久先生也有發現這個巧思，播映結束後，我們在中野太陽廣場舉辦最終舞台劇的後台見面時，他曾開心地和我說：「我有發現喔！」

【米諾陶洛斯】（213P）

丸山　設計形象源自希臘神話中的牛頭人，我希望能再突顯一點生物特徵。

【空龍】（213P）

丸山　第一個用電腦動畫呈現的魅影，讓人想到『假面騎士響鬼』出現的電腦動畫魔化目追逐的場景，所以將臉的黑色部分改成護目鏡，以確保視線安全。

【地獄犬】（213P）

丸山　具體表現出火焰的形象。角色有機車追逐的場景，所以設計了無法在皮套實現的逆關節，觀看他的動作姿態會讓人覺得很可愛。

【獨眼巨人】（214P）

丸山　這是用電腦動畫呈現的魅影，所以設計

【貓妖精】（214P）

丸山　這是我至今第一個將貓配置在正面的

設計。提到貓的武器莫過於利爪，所以在身體添加了大量的利爪。劇中有一場戲是利爪刺傷了從背後偷襲的Wizard，我很開心演出時有巧妙運用到這個設計。

蜘蛛的手腳，彷彿是蠍獅的手腳。另外，肩膀有野獸般的手，蠍獅的手腳還添加了甲殼類和多種生物的元素。

【地精】（215 P）
丸山　當初因為「魅影」的關係，設計成像『閃電人』的五臉班巴拉怪人一樣，添加很多的臉，但是實在大過神似而作罷（笑）。

【滴水嘴獸】（215 P）
丸山　描繪時幾乎要設計成怪獸的樣貌。外型特徵是頭為鳥，尾巴從頭部長出，身體以魚類般的圖案和光澤感為形象，這樣反覆看還真像條鯖魚（笑）。

【耶夢加得】（215 P）
丸山　這是我在超人力霸王系列中曾經想設計的型態，若要做成皮套會非常巨大（大概需要2～3人演出）而放棄，幸好這次得償所願，做成電腦動畫的魅影。

【瓦爾基麗】（216 P）
丸山　盔甲如金屬敲打製成，呈現粗獷的感覺，黑色部分的樣子為有機般的肌肉纖維。臉部的縫隙中藏有牙齒。

【蜥蜴人】（216 P）
丸山　我原本的設想是，後腦杓的雷鬼髮辮組做得很細膩，讓我既感謝又讚嘆不已。這是我初期準備的存稿，預設形象為獨眼巨人賽克洛普斯。

【蠍獅】（217 P）
丸山　蠍獅的核心主題為蜘蛛，身體也長出的元素。

【九頭蛇】（217 P）
丸山　這是各種樣的海洋生物的合體。最初的設計並沒有一張像各種海洋生物的臉，但是導演要求：「希望加上眼睛」而變更設計。珊瑚、魚鰭等加入了各種生物，我自己很滿意錢鰻部分的設計。

【蒼蠅王】（217 P）
丸山　就是蒼蠅的樣子，胸前有複眼般的細節設計，手腳也都添加毛。我有準備各種樣式的身體顏色，最後決定使用茶色系。作業時還同步設計了他的手下。

【虎人】（217 P）
丸山　虎人和貓妖精相反，為了不要一眼就看出是貓科怪人，分散配置了象徵貓科的部件。虎眼在胸前，虎口在臉上，虎尾從頭部長出。虎耳設計在肩膀。耳朵和口內都很有生物質感，但不至於令人害怕。造型也做得很好。

【守寶妖精】（218 P）
丸山　體色左右不同，這是東映英雄角色常見的特色，我自己也非常喜歡。手肘和膝蓋的洞穴都有藤壺，背後的水管正是藤壺延伸出來的樣子。

【雷吉翁】（218 P）
丸山　這是致敬早期『變身忍者嵐』的皮套風格，不禁令人會心一笑。臉部為鳥喙狀，只保留一點嵐的元素。

【波奇】（219 P）
丸山　因為圓谷Productions會以綠幕拍攝，配色方面大多不使用綠色，所以我很開心外表可以使用綠色，造型也如設計般完成。

【百眼巨人】（219 P）
丸山　將地精的身體部件全部改成眼睛的配置，營造出截然不同的恐怖氛圍。眼睛的顏色全部預設為藍色，不過定稿時將頭部3排眼睛中的最下排，和胸口的共通徽章都設定為紅色。

【拉姆】（219 P）
丸山　造型上因應製作方要求「希望為華麗的設計（色彩）」。以蒼蠅王為基礎，去除手腳的毛，將臉部設計成鳥喙狀，並且添加鳥類的形象，加上了如尾巴的披風，還變更了共通徽章的位置。

【巴哈姆特】（220 P）
丸山　收到委託時，聽說這個怪人的定位為第二幹部，所以在臉部盔甲放入類似幹部的特色。全身配色宛若生肉，為了讓設計顯得俐落，加入黑色線條。另外，眼睛裝置顯得在劇中的夜戲會呈現很好的效果，但我驚訝地是自己竟未特別要求要安裝燈飾。

【西爾芙】（220 P）
丸山　這個怪人以地獄犬為基礎，當初以水為主題設計，最後卻成了操控風的角色。手肘有巨大的尖刺，殘留了當初水流和冰柱的形象。我有要求用亮片讓身體表面呈現光澤感。

【斯芬克斯】（220 P）
丸山　這個怪人以虎人為基礎，我想只要隱藏胸前眼睛的特點，再添加裝飾配件，就可完全改變成另一個形象。整體使用金屬色調，還加入鏽化般的汙漬。眼妝描繪成宛如埃及王的樣子。

【海妖女王】（221 P）
丸山　這個怪人以蜥蜴人為基礎，保留下半身的樣式。外型特色是身體看似有鳥爪從背後抓住，而且形成肋骨的形狀。頭部以鳥喙為主題，這是由女性Gate變身的魅影，所以如果加添女人味，或許會呈現另一種不同的樣貌。

【阿拉克涅】（221 P）
丸山　這個怪人的基礎是以蜘蛛主題的蠍獅，再重新描繪設計。臉以蝙蝠主題，頭部藍色部分全都設定為眼睛。關於眼睛有多少都會讓人聯想到『假面騎士』的蜘蛛男形象。

【阿瑪達姆】（221 P）
丸山　整體形象為全身纏繞類似戒指的金屬盔甲。一開始並沒有添加寶石，後來因應導演要求而添加。臉上的寶石也是在這時追加。肉身部分描繪出有機質感，和金屬形成對比。

【德雷克】（222 P）
丸山　和巴哈姆特同樣定位為第二幹部，所以加強突出的肩膀盔甲的設計。在腰部設計了往兩側突出的拐棍型武器，合體後還可以當成大太刀揮舞。當然這個怪人也有做成皮套造型，但是劇中主要以假面騎士Sorcerer的身分出場，幾乎很少現身，有點可惜。

【凱布利】（222 P）
丸山　為了劇場版怪人我提交了很多的草稿，這是從中選中的稿件。設計基礎為滴水嘴獸，特色是縱向添加的鍬形蟲巨顎。

【衛尾蛇】（222 P）
丸山　在提出的許多草稿中，兩端都有臉的魅影，從正面看到的左邊為上顎，右邊為下顎。因為完全呈現左右不對稱的設計，眼睛也設計成異色瞳。實際畫面中利用電腦動畫讓嘴巴張開，吞食魅影，製作得非常有趣。

【食人魔】（223 P）
丸山　整體就是嘴巴的魅影。從正面看的左邊為上顎，右邊為下顎。眼睛也設計成異色瞳，...

【宇宙烏賊惡魔】（223 P）
丸山　我很喜歡原版的烏賊惡魔，所以要依照原版的色調，只用白色和紅色上色。我想讓吸盤很顯眼，因此放大添加在肩膀等部位。另外，我很高興的是還可以描繪修卡腰帶。魅影的共通部件就是以修卡的老鷹標誌為設計意象，所以我覺得設計構思有關聯性。

● 除了魅影，在東映英雄跨界合作的電影『假面騎士×超級戰隊×宇宙刑事 超級英雄大戰Z』，還負責了1個宇宙卡怪人的造型，關於這個設計的重點。

● 在魅影的設計方面，覺得特別有趣和辛苦之處。
丸山　這是我第一次整年都在描繪同一類的敵人，幾乎都只用郵件溝通來快速決定各個事項，對我來說是非常新鮮又珍貴的經驗。

『假面騎士鎧武/GAIM』怪人設計的世界

多位設計師以不同顏色和風格共同合作，藉由全新嘗試創造出豐富多彩的《異域精靈》

訪問・撰寫◎SAMANSA五郎

DESIGNER 01
Niθ

●在本部作品負責怪人設計的經過。

Niθ　NITRO PLUS的Djitarou向我邀約表示：「虛淵（玄）委託我們新一部的假面騎士，你意願如何？」我聽了立刻回覆：「請讓我接！」回覆速度之快真是前所未有。對方在設定上希望有幾位負責怪人的設計師。雖然我很快就答應接案，但是一個人設計實在是心驚膽顫，聽到這個設定瞬間鬆了一口氣。

●關於負責的顏色和風格。

Niθ　決定的經過大概是還沒有人負責紅色和西洋風的設計概念，所以我自告奮勇表示願意負責。在和風、西洋風和中華風中，這是我比較擅長的設計風格，所以又讓我稍稍放心。不過擅長的量並不多，所以如果要多設計一個西洋怪人，我恐怕就無法應付……但是這樣的設定已經幫了我一個大忙了。

●在異域精靈的設計作業方面，覺得有趣和辛苦之處。

Niθ　因為是皮套造型，我不太瞭解設計呈現的樣子，過程中有點不得其門而入。田崎（龍太）導演提供的建議是：「在關節等部位，設計得複雜一些才有修飾的效果」，這句話讓我獲益良多。最重要的是能挑戰全新的領域，我覺得充滿樂趣。

●自己負責的每個怪人，在設計上的重點。

【初級異域精靈】（225P）

Niθ　以蟲卵和幼蟲為主題，全身的圖案象徵了脫皮和成長。外皮的間隙、上色的凱爾特圖案的意象。我想設定的圖案規則是，若在文化上越屬於年代久遠的圖案，則該異域精靈的能力較低；若變成中世紀左右的圖案，則代表能力增強。

【初級異域精靈 凶暴型態】（225P）

Niθ　藍色和風系的造型，設計3隻裡最可愛的造型。我想或許在後半段情節較為沉重面容時會讓人想起他的樣子。話說到這裡，我怎麼覺得劇情走到一半就沒看到他了。

【初級異域精靈 飛行體】（225P）

Niθ　翅膀混合了蜻蜓和蟬的羽翼，輕貼在應是翅膀生長的位置。

【蝙蝠異域精靈】（227P）

Niθ　西洋風異域精靈的基本造型設計，是我設計得最輕鬆的怪人。因為是西洋文化中的蝙蝠，所以在龍和吸血鬼這類幻獸的意象中，融合了約莫是15世紀的盔甲設計主題。因為擔心只有這三元素會不會太敷衍單薄，而又在胸口、腿部和背後混入了如凱爾特圖案的意象。

【蝙蝠異域精靈 變種型態】（227P）

Niθ　這是蝙蝠異域精靈的原型態，在翅膀剛羽化的狀態下，翅膀有初級異域精靈翅膀般的圖案。這個狀態是模擬昆蟲剛脫皮蛻變為成蟲的樣子。

【野豬異域精靈】（227P）

Niθ　為了讓小孩買西瓜鎧甲的造型玩具，就要做出外表看似很強的設計。我在設計怪人時希望產生的效應是，西瓜鎧甲型態的騎士酷炫地擊敗怪人，騎士超級酷帥，小孩就會央求媽媽購買西瓜鎧甲的造型玩具！設計中加入13、14世紀時期的圖案。我將有加入這個圖案的怪人視為提升一個等級。

Niθ　我還試圖加入西洋建築的意象，但是畫到一半就覺得力有未逮。在故事設定上，海爾冥界似乎曾觸及古代人類，但我不確定是海爾冥界曾接觸人類文明，還是由海爾冥界向人類世界汲取了人類文明。我們在會議上曾熱絡討論，若加入古建築設計應該會很有趣，所以利用增加肩膀分量的輪廓做出變化。這個肩膀的設計也運用於後續出現的霸者巴隆。

【獅子異域精靈】（229P）

Niθ　為了讓小孩買大弓機動弓箭和檸檬能量鎖頭定鎖種子，就要做出外表看似……（以下省略）。我會特別留意大弓機動弓箭和檸檬能量鎖頭定鎖種子，因為在小孩眼中看似壞人的假面騎士，也會使用這個武器。但是從這時起我開始煩惱該如何呈現出更好看的造型，這就是經過各種嘗試的怪人。

【迪穆修】（229P）

Niθ　這個怪人耗費我很多心力，但是因為從前面幾個皮套怪人的設計經驗，所以我覺得從這時起慢慢可看出立體化呈現的樣子。

【迪穆修 進化型態】（229P）

Niθ　由於劇組表示…「因為無法增加太多預算，可不可以用簡單的方法呈現出力量提升的樣子」，所以試著在肩膀加上角，試著利用增加肩膀分量的輪廓做出變化。這個肩膀的設計也運用於後續出現的霸者巴隆。

【山羊異域精靈】（231P）

Niθ　這個怪人改造自蝙蝠異域精靈，我將設計迪穆修時發想的西洋蔓草圖案，運用在他的身上。

【霸者巴隆】（233P）

Niθ　作業來到尾聲，這是製作人和我都耗費苦心力的一個怪人。設計稿一直未能通過，重新設計了非常多次，但卻是最快樂的一次作業。霸者巴隆的作業結束後，真的就要揮別『鎧武/GAIM』的工作，或許作業時帶有些許遺憾的心情吧！造型做得非常完

美，讓怪人顯得非常帥氣，甚至隱隱約約散發著神聖的感覺。在紅色騎士的基本主題中，大量添加巴隆隊標誌、戒斗、假面騎士巴隆的意象，再設計成帶有異域精靈風格的樣貌。另外，裙裝部份是武部小姐的想法。透過這層設計展現出戒斗的特色。

【Megahex】(233P)

Niθ 製作方表示他是達成不同文化進化的機械生命體，而且和共同演出的惡路程式不同的設計路線，所以我大膽挑戰了科幻風格的設計。

【ZZZ Megahex】(233P)

Niθ 這個設計的過程大概是，我有點冒昧地以竹谷（隆之）先生的人造電子軀體NZZ（248P）為基礎，改造頭部設計成的......合成怪人？不過，設計時讓我感到誠惶誠恐。

●對於造型和成為劇中焦點的感想。

Niθ 經過Blend Master的造型、皮套演員的演出，透過大家的努力呈現在螢幕上的怪人，真的就像是實際存在的生物，令人感動不已。初級異域精靈不小心設計得有點驚悚，我擔心地想著「明明是兒童觀看的作品，會不會太恐怖了點？是不是搞砸了？」

●關於其他設計師負責的怪人。

Niθ 每次看到山田（章博）先生和篠原（保）先生的設計圖都覺得獲益良多。我有這兩位先生的作品和畫冊，不過可以近身觀看整個創作的過程，這次難得的機會成了我最寶貴的經驗。

●最後的結語。

Niθ 好像歷經夢幻的一年，再次回顧有很多需要改善和反省的地方，這樣設計或許能呈現更好的造型，或是更能表現出屬於『鎧武／GAIM』的獨特性，對此深切反省。當初真的有點害怕，心想真的多虧所有工作人員的協助，尤其製作人武部小姐、石森PRO的山邊（浩一）先生，真的給我很多的支持，讓我即便跌跌撞撞依舊走完這段旅程。這是一份除了感謝還是感謝的設計作業。

DESIGNER 02
山田章博

●在本部作品負責怪人設計的經過。

山田 出淵先生一直是假面騎士系列的設計師，我和他從以前就是至交，因為他知道我熱愛特攝，所以將我介紹給製作人武部小姐。原本『鎧武／GAIM』異域精靈的設計屬意出淵先生，但是出淵先生考慮自己本身忙不過來，既然有此機會，那就成了山田章博從事特攝的機會。而我則順應了他這番好意。

●關於負責的顏色和風格。

山田 我想假面騎士的設計早已確定，原先的概念中已經包括了顏色以及風格，除了要呼應假面騎士龍玄的設計之外，其他風和中華風這三大類型。中華風為綠色系，西洋風和日本風。

●在異域精靈的設計作業方面，覺得有趣和……

山田 除了要呼應假面騎士龍玄的設計之外，其他讓設計師自由發揮。

辛苦之處。

山田 一開始已經決定以古代中國想像的幻獸為主題，不過在不知道總共需要幾個怪人的情況下，很難建立系統。例如：即便我想以四神（白虎、青龍、玄武、朱雀）的形象來設計，但是委託本身有時不需要4個，有時又希望盡快完成4個。另外，中華風為綠色系，然而這樣會發生和背景綠幕合成的狀況，就有不可以使用的綠色（笑）。

●自己負責的每個怪人，在設計上的重點。

【白虎異域精靈】(226P)

山田 我覺得中國商周時代的虎紋設計很有趣，所以將此設計直立行走的樣子。「白虎」用綠色會讓人感到奇怪，但我的想法是青銅色的肌膚是由藍綠色的異域精靈覆蓋。故事中他是第一個高於預設值的異域精靈，因為我本身還沒完全掌握概念設定。在劇中甚至沒有稱呼，但是在製作上一定要有名字，因而命名為「白虎異域精靈」，幸好之後決定了四神（四大聖獸）的設定。

【貔貅異域精靈】(228P)

山田 因為需要四神以外的幻獸，所以我從南朝的由來有諸多說法，不勝枚舉，不過貔貅一如其名，本來就是驅魔避邪的祥瑞之獸。初瀨變身成異域精靈的悲慘劇情中，用祥瑞之獸來表現他受困於執著權力的姿態格外的諷刺。為了配合成白虎異域精靈的裕也同步調，也為了變製作，只針對頭部設計。

【雷迪耶】(230P)

山田 因為海爾冥界的大前提就是源自於許多神話和傳說，少數民族的創世神話或許也可以找到設計的靈感，所以將某個神話中的蝴蝶定為主題。也可能有霸者會對人類感到同情，因而在初期設計概念中構思象徵母親的形象。即便後來改變設計概念，依舊留有一些最初的設計，雷迪耶成了女性型（中性）的異域精靈。

●對於造型和成為劇中焦點的感想。

山田 造型團隊的技術之高超經常拯救了我。即便我只是精微更改毛色，製作人武部小姐和石森PRO的山邊先生也是不吝讚美。一切都只是設計師檢討之處。不過第40集讓我很開心。因為綠色系怪人大出動。

●關於其他設計師負責的怪人。

山田 三種類型的設計由3人負責，彼此之間也沒有交流就開始分別出作業，我直到最後都擔心只有自己走錯設計的方向。結果真的出現令我擔心的結果，幸好還有另外兩位設計師，我負責的部分較少，應該不會對整體造成太大的殺傷力。篠原先生原本就是創造平成假面騎士風格的其中一人，Niθ設計師的異域精靈，讓我再次學到許多寶貴的經驗。

【青龍異域精靈】(228P)

山田 這是中華風的龍人，不過我希望他有修長的身體，所以將脖子重疊成S型。我想這讓皮套演員在視線掌握上很辛苦。角色定位為「可怕又堅硬」，因此增加了讓人聯想到金屬的部件。主題為南朝後期的北魏青龍像。

【青龍異域精靈強化型態】(228P)

山田 全部用電腦動畫，所以設計成原本「青龍」的樣子。我記得因為使用電腦動畫製作，製作方還建議即便有脫離本體的部件都沒關係，對我來說真是一大幫助。很開心可以讓龍蜿蜒，對上我有點煩惱如何處理蛇的元素。另外，

【多多安修】(231P)

山田 主題為象徵南方和火的「朱雀」，所以部分使用紅色，不過有留意配色以免影響中華風為綠色的概念。我讓多多安修和辛姆古魯手持象徵性的武器，但是這樣一來，也就難以將白虎與青龍2個怪人一起並列為四神。往後若還有機會，這是必須考慮的部分。

【辛姆古魯】(232P)

山田 主題為四神中的「玄武」。玄武並不只是烏龜幻獸，還和蛇合為一體，所以設計上我有段煩惱。

「玄」意指黑色，所以頭部等一些部分使用黑色。設計時有留意避免讓他被認成有名的烏龜怪獸。

扭動。

●最後的結語。

山田 在影像作品中有關生物以外的設計或皮套以外的造型，至少都曾有過相關經驗。但是，即便做了許多年，對於第一次接觸的內容依舊感到陌生。假面騎士這個大企劃花費了我一整年的時間作業，我覺得工作環境相當高壓。即便如此，大家每次仍會閱讀劇本，仔細設定。就像熱中遊戲的小孩，如果也沒有改變。對於受邀參與的我來說，能夠永遠玩下去該有多好？真是段美好時光。謝謝大家。也希望異域精靈能帶給大家一些美好的回憶。

篠原保

●在本部作品負責怪人設計的經過。

篠原 經過嗎？因為武部小姐計畫請多名設計師參與，所以「總之也先通知篠原吧」！就我所知應該是這樣的經過吧！

●關於負責的顏色和風格。

篠原 最初我在討論的時候，有決定以動物為主題，並且由自己負責「藍色和風」。我想如果已經如此明確區分，就不需要特別在意各個設計師之間要有一致性，我心理負擔也稍微減輕了些。不過基本上我還是要看其他完成的設計，以配合應該要描繪的線條數量、大概的密集度等。另外，我還分配到在前面集數（第1、2集）出場的電腦動畫角色，不過我從製作『假面騎士龍騎』開始，就在思考「用3D電腦動畫表現的角色，應該要提交3D電腦繪圖」。然而因為時間的限制一直無法如願。就這樣經過10年，終於有機會讓我實現，我知道這有些不可理喻，但是我提出「希望可以讓我交數位檔」。畢竟要從購買檔案製作的應用程式開始，要如何操作才能在最後完成多細膩的設計？我對這個部分一無所知，對現場應該會造成不少麻煩。總之完成的設計還可當作之後的實驗案例，不失為很好的經驗。

●在異域精靈的設計作業方面，覺得有趣和辛苦之處。

篠原 為了添加「和」的文化要素，我想加上甲胄與和服的形象，但又擔心是否太過簡單，尤其在初期被要求盡量降低這樣具體的樣子，究竟該用甚麼表現手法才不會表現出和中華風相似的「和」風，這讓我頭痛不已。考慮了數種樣式，結果沒有出現這麼多數量的異域精靈（苦笑）。不過，也慶幸自己靈感尚未枯竭。

●自己負責的每個怪人，在設計上的重點。

【鹿異域精靈】（226P）

篠原 沿著身體描繪出和風的火焰意象，藉此讓其他部分看起來都很窄，而選擇以鹿為主題。鹿就完全改變成火焰，不過前面集數，即使現場表演時也有運用這個設計。最初描繪的樣子太像『假面騎士劍』的鹿不死者，而不得不修改，又重新描繪了各種造型，結果再怎麼修改依舊像現在的設計，只好完成最初稿件的設計。我想將火焰部分塗成藍色，但是試塗後，「藍色怪人」的感覺薄弱，最後從各種配色中選出適合的色調。

【鹿異域精靈 強化型態】（226P）

篠原 如果一直做成電腦動畫的角色，就會很容易做成非人形的樣子，所以這次刻意提出「做成雖是人形但比例特殊的怪人」。因為打算用3D數位資料交付，與其設計成非人形以外的造型，不如降低難度做只需稍微辨識的樣子。當我完成大致的雛型時，特攝導演佛田（洋）先生在會議上表示：「我想設計成雙手著地，身體旋轉的樣子」。我雖然拒絕「即便現在提出這樣的意見，身體和手臂都成一體了，一旦旋轉就會扭斷」。但我依舊硬著頭皮接受，結果大幅修改了設計。這時將原本長在背後的大片火焰移到肩膀。

【豬籠草怪人】（234P）

篠原 基本上是要讓植物怪人身上展現類似忍者的風格。在造型上留意做出對比變化，例如極端巨大的豬籠草部分和與之相連的細長造型，甚至是配色。設計階段並未標明他的主題，所以後續可方便添加異域精靈的元素和偏機械感的部分，但是沒想到最後依舊沒有標明主題。

●關於其他設計師負責的怪人。

篠原 我非常喜愛『蒼色騎士』，有全部的DVD。所以我一直很期待可以看到Nθ先生的設計變成皮套時會呈現甚麼樣子。有時看到實際造型時，不禁感嘆「這裡原來是這樣做的啊」！我想本人應該不是隨手畫出，而是費了不少心思，不過這讓我償所願相當滿足（但不滿意角色數量）。每次都受到新的刺激，獲益良多。

●最後的結語。

篠原 我覺得最大的失敗是未盡力做好彙整，追根究柢在於，一如往常地，以有一年時間的心情在作業，前期作業時不應該保留心力。我覺得不能忘記「為一個怪人全力以赴」的精神。

【天牛異域精靈】（228P）

篠原 ……

【鼴鼠機器人】（234P）

篠原 因為他在劇場版也曾和老虎機器人、高清重製版的豪豬洛伊德一起出場，但只要不需要太顧慮他有類似「巴丹怪人」的特色，我將肉身體部分和人工部分明顯區別，應該就赴。

【羅修沃】（230P）

篠原 這時已經完成迪穆修和雷迪耶的設計，所以目標是介於兩者之間，思考要如何分別擷取一些元素又能設計出別樣風格。聽說「基本上是不太動的人」，因此我想用類似烏賊的元素構成披著連帽的隱士輪廓，讓人有種根往地面蔓延，往下擴散的印象。以將軍根為形象，放入武士禮服上衣和褲裙的樣式風格，褲裙長度會掃過地面，而且是雙層構造，因為前提為「不太動」。

【蝗蟲怪人】（234P）

篠原 這是改造自天牛異域精靈的怪人，刪去類似身體衣領的造型特色，就可以呈現出不同的變化。為了填補刪去的部位，運用了類似變形梯板（Converter rung）的細節設計（笑）。臉反而直接沿用了劇場版「裝甲螳螂怪人」的頭部，但我並沒有抱持投機取巧的心理。沒有特別「做出類似昭和騎士」的想法。肩膀的設計就像從側面看螳螂翅膀的模樣。

篠原 我想讓這個怪人的戰鬥力和西瓜鎧甲勢均力敵，提出很多方案，這是從中選出的設計。考慮了在第1、2集出現的頻率，想以昆蟲的設計。這邊比預設提前加入和服的元素，試著以昆蟲的風格表現鎧甲武者披上陣羽織的形象。這的臉也是不小心依照習慣描繪出不該有的樣式。或許是因為這時已經開始『（烈車戰隊）特急者』的作業，所以沒有太多的時間。總之作業的大前提是，我會以『鎧武／GAIM』的作業為優先。

中央東口

●在本部作品負責怪人設計的經過。

中央 因工作關係拜訪NITRO PLUS時，Dijiarou社長曾向我提出邀請：「其實現在……」，並且說：「就拜託你了！」我想大概是過去接過生物描繪的工作而記得我。

●自己負責的每個怪人，在設計上的重點。

【古靈夏】（232P）

中央 設定部分和設計的方向都歷盡艱辛。為了參考圖案設計還苦惱到借貸，經過一番曲折終於決定以牛為主題，因為牛既有力量又蘊含神聖氛圍。此外，還添加繩紋陶器和武士的元素、並且配置了帶佛教色彩的輪狀光背造型。我覺得很有和風感，應該有武士的神聖氛圍吧？

色」。他或許是UFO改造人，但是劇中並沒有如此描寫，所以我先將鑿洞的手臂從一般尺寸做成巨大尺寸，再將鑿岩機的鑿刀並列在手臂上形成拉鍊狀的造型。並且將類似漫畫般「蓋上頭盔就像戴上太陽眼鏡」的構思，轉化為寫實的風格，設計出臉部。

●對於造型和成為劇中焦點的感想。

中央 非常完美的退場……先不開玩笑，我看的時候心中感慨道：「哇！真的出現在假面騎士劇中……」

●關於其他設計師負責的怪人。

中央 超級厲害，由衷佩服。大家的作品都很帥氣。

●最後的結語。

中央 帶給大家很多困擾，深感抱歉，收到完成的皮套造型照片時，不禁「哇」一聲地叫出來。我覺得既辛苦又開心，還成了我學習的機會。

『假面騎士Drive』怪人設計的世界

生物造型大師為假面騎士怪人史塑造出如夢魘般令人畏懼的《惡路程式》

訪問・撰寫◎SAMANSA五郎

竹谷隆之　DESIGNER 01

●關於設計的基本概念。

竹谷　怪人的名稱已定為「惡路程式」，會複製人類的職業技術和性質……我一開始有點無法理解這個設定（笑）。於是我用文字寫下各種還不夠完整的想法，不過或許不適合兒童節目吧！我提出的怪人幾乎都沒能通過（笑）。作業的順序是先同時設計幹部和戰鬥員（下級惡路程式），我記得第一個設計完成的是Heart惡路程式。原本的名稱並不是心，我正苦惱要如何用原主題設計時，製作方表示「請將主題改為心」。如果改為心，那就是人類的心。於是我想，怪人之所以成為怪人，也就是怪人，是因為他們將人類的心複製成自己的心，但是人心中還存在於許多多並不值得讚揚的部分，而他們連這個部分也全數吸收。因此心的形狀雖然是主題，但是都是扭曲、缺損、解體的心，怪人是由變形的心所合成。

●在本部作品負責怪人設計的經過。

竹谷　其實之前曾有一次受邀參與作品設計，但是當時實在無法配合作業的時間。於是當時受到邀約時，我抱持著內心感激的心情接受，我從未投注於特攝怪獸怪人的設計，所以自己缺少這方面的想法，也感到有些不安，不過這是個難得的機會，因此想嘗試挑戰看看。

而Brain惡路程式既然名為頭腦，就是以腦為主題，而且我還把頭做得很大（笑）。雖然這是我在設計上的刻意為之，但因為我一直有把頭畫太大的傾向，所以究竟是在做造型時將其放大，還是設計和造型之間的認知差異。這是我第一次固定長度將其放大，還是設計和造型之間的認知差異……不由自主地過於理想化。關於這一點我認為篠原保先生的做法最正確。因為他會仔細研究了解皮套演員的體型、皮套造型的模板，以這些為基礎構思如何讓腳顯得修長，如何設計讓頭顯得較小，讓設計完全套用於造型。不過這次負責造型的是Blend Master，所以以我描繪時內心默默地想著，針對這部分他們應該會拿捏出最佳比例。例如在第1集出現的Iron惡路程式和我理想的比例不同，但卻莫名地散發出一種氛圍，風格非常類似我很欣賞的成田亨先生，讓我感到這樣的造型比例也很好。另外，在參與的期間，我也慢慢了解了這一方面的作業，經過這一年的設計，真讓我獲益匪淺。對方明明要委託專業，我卻來學習，就只畫成沒有眼睛的設計。這樣好像有點不太對（苦笑）。

為了表現惡路程式的機械生命體，加入脊髓般的部件當作共通的設計。不過，我認為的機元製並讀取人類的機械生命體的設定。因此，將脊椎部件做成倒角設計，並且做成金屬材質，才更能突顯其無機質的一面。惡路程式的細節通常都是以此為基礎思考。但也不是說沒有出現過偏離法則的設計（笑）。

●戰鬥員＝下級惡路程式的設計。

竹谷　因為主題是最早的『假面騎士』，而定為蜘蛛（第1集蜘蛛男）、蝙蝠（第2集蝙蝠男）和隔幾集的眼鏡蛇（第9集眼鏡蛇男）。但是我覺得雖然為戰鬥員，但也可以不要這麼簡單。於是一時興起而添加不少設計，因為我一直有這項法則依循，將有利於設計。惡路程式的細節通常都是以此為基礎思考。

眼睛，最後刪去部分怪人的眼睛，接著慢慢蝙蝠的脖子有收折的翅膀，因此配合骨頭線條在全身加上縱向條紋，另外在各部位加上鋸齒狀的尖刺。這怪人或許帶有（法蘭西斯・福特・科波拉）科波拉『吸血鬼：真愛不死』中德古拉的形象。因為電影中有出現紅色盔甲，整體都由縱向條紋構成。蝙蝠型的下級惡路程式有耳朵，特色獨具。蝙蝠的臉就只是個凹洞，但有8顆眼睛。眼鏡也是做成蛇的眼睛位置鑿成如同蛇窩的凹洞。基本上我個人很愛凹洞設計，並在眼睛位置鑿成如同蛇窩的凹洞。

（笑）。這3個怪人，不管哪一個我都很愛，但是我記得蜘蛛設計起來最順手，畢竟蜘蛛的造型最簡單。

●自己負責的每個怪人，在設計上的重點。

竹谷　一開始設計的是蜘蛛（spider），我覺得這是3個裡面最單純的怪人。我在設計時有特別留意，只要替換其中的部件，就能相對簡單地做出版本變化，但是在製作過程中，很多地方都有很大的變化。最後因為一定要設計成外型相同的怪人，而提出那就改變某部分的顏色。至於個別的特徵，提到蜘蛛就讓人想到蜘蛛絲，眼鏡蛇則有類似爬蟲類的鱗片。

【下級惡路程式】（237P）

【Heart惡路程式】（238P）

竹谷　「心」的主題一般來說本身就具有溫暖的形象，但是這裡我卻反向思考要如何設計出凶惡的感覺。最初我想在胸部設計成有一個深洞的心型，我覺得將弱點暴露在人類所謂的心臟位置，是一個不錯的做法，並且以此設計成形。這表示即便露出弱點，我依舊強悍！不過或許並非怪人真正的弱點，我想有這些凹洞，但位於喉嚨的心型是一個凹洞。我想有代償意味（笑）。雖然並沒有代償意味，但位於喉嚨的心型是一個凹洞，應該似蜘蛛絲，眼鏡蛇則有類似爬蟲類的鱗片。

很容易施展招式或光束（笑）。不過重要的是喉嚨開孔就不會是人類，我希望呈現不像人類，希望呈現整體這樣的感覺，並沒有特別的威嚴。顏色為紅色並沒有特別的深意。單純因為是心，就是如此直接（笑）。

【Heart惡路程式超進化型態】（239P）

竹谷　這個就是單純將Heart惡路程式改色，從紅色變成金色。超進化型態全部都只有改變顏色，造型上並沒有特別更動。

【Brain惡路程式】（238P）

竹谷　頭腦意指大腦，所以主題自然就是大腦。頭頂的平面位置為腦的橫切面，鎖骨周圍的細節為小腦，眼睛周圍和肩膀為較大的區塊為大腦。基本上用不同意象來描繪。因為主題的關係，總讓人感到毛骨悚然的氛圍，並沒有太多苦惱，還彎順利就完成了。不過所謂的頭腦派，形象就是「冷靜再冷靜」，我一邊這樣構思一邊設計成這樣的形象。我也沒料到中途竟會變成如此性格的角色（笑）。色調感覺上應該不適合用輕浮的紅色和金色，而決定使用沉穩的綠色和銀色。Brain惡路程式的設計有基本的大方向，並沒有太多苦惱，還彎順利就完成了。

【惡路程式（死神）】（239P）

竹谷　Medic惡路程式的手下，一開始的設定大概是：「毫無意志，只是隨人使用的棋子」，所以我覺得不要有表情比較好，頭部，讓DRIVE無效攻擊，我還在他身上添加畫框的設計。結果主題是象徵畫家的符號，這些符號散布在全身，在肩膀有層層疊疊的調色盤，宛如引擎一般，我一直想呈現由機械構成的樣子，這是我最大的堅持。以前提是希望外表看起來很堅硬，但只有在這邊覺得只好使用布遮蓋，並且在往下墜的部分做出碎褶，不想讓它看起來就只是一層布。

【Iron惡路程式】（240P）

竹谷　怪人會複製肉體，再更換成金屬，因此直接使用鐵和肉體的意象。設計重點為在怪人的上半身嵌入原本的人類肉體。最初的形象稍微偏韓·索羅在『星際大戰五部曲：帝國大反擊』中，遭到碳化冷凍的樣子，但是好像畫得過於精細，讓製作方有難色的意象，所以將重點設計在有一張看似可粉碎假面騎士的嘴巴。但是一想背後露出臀部的肉身通過了（笑）。描繪時構思到竟然很乾脆地通過了（笑）。反覆重製好多次，終於決定這個設計。不過，反覆重製過多次，終於決定這個設計。不過另一想背後露出臀部的肉身沒關係？沒...

【Paint惡路程式】（240P）

竹谷　飾演人類的是大柴亨先生，我覺得好形象有符合的感覺（笑）。一邊想著主題是「塗料」，所以一邊默默決定讓他以顏料發出攻擊。因為畫家會有的貝雷帽之類的配件（笑）。我將這些符號散布在全身，在肩膀有層層疊疊的調色盤，宛如引擎一般，我一直想呈現由機械構成的樣子，這是我最大的堅持。

【Crush惡路程式】（241P）

竹谷　這個一看就知道是著重力量招式的傢伙，所以描繪成一副狠角色的樣子（笑）。雖然如此，當初以左右不對稱的設計思考了各種方案，不斷嘗試，結果最後還是決定設計成左右對稱的樣子。主題為「破壞」，但是一開始接到的指令為「以鐵鎚為主題」，所以全身上下都是鐵鎚，看起來就像是極具分量的鐵塊。另外，因為要呈現出「粉碎」的意象，所以將重點設計在有一張看似可粉碎假面騎士的嘴巴。

【Volt惡路程式】（242P）

【Volt幽靈】（242P）

竹谷　提到「電氣」「伏特」會有那些符號？我從此處切入開始摸索。畢竟一出現就得一眼看出是什麼怪人，但是也談不上一眼看穿，我自己看有點困惑。不過我想在劇中這部分如果加入金光閃閃的合成光，應該就不言而喻了（笑）。我對於Volt幽靈的構思是裂開的頭部內會有一些線路，幽靈正是從其中快速生出。我想只要加入填充物就很容易構成「損壞」的符號。因為幽靈的構思是從腳內會有一些線路，填充物與其說是內臟，或許稱為線路等零件更為貼切。

【Scooper惡路程式】（241P）

竹谷　劇本堅持要以「相機鏡頭」的元素，由此想設計在正中間，很難維持整體比例。另外，我也在思考臉上只有一個眼睛是否可行，但是我並不會設計在正中央，而是...

【零原型】（242P）

製作方的設定要求為「素體中的素體」，並且表示「這個怪人亦正亦邪，或許比較偏向英雄定位」，因此得小心不要依照過去的習慣設計成太過邪惡的人物。首先設...

【人造電子蝠體ZZZ】（248P）

會吃錢，所以戴上帽子以便呈現出搶把手兄弟的樣子，同時還添加了帽子。不過如果設計成一般般的橫向投幣口，我想從鏡頭的角度很難看到鈔票塞進的樣子，所以為了方便拍攝，設計成縱向吃進鈔票的樣子。

【惡路程式096】（243P）

竹谷　製作方表示蝙蝠（下級惡路程式蝠型）要有進化到一半的感覺，而決定「只要有進化到一半的感覺」，而決定「只...」因為有指示「只...」的要求為「明顯巨大的爪子」，所以依照需...

【Gunman惡路程式】（243P）

竹谷　這個怪人也使用容易解讀的槍手符號，也就是用西部電影服裝設計而成，基本上只有設計成披風的造型。雖然如此，因為...而用稍微...如果槍看起來不像和平捍衛者（柯爾特單動式陸軍轉輪手槍），就少了西部電影的味道，即便如此，設計成披風避免直接著布料或皮革製品，因此雖然是柔軟材質，披風卻設計成只依舊避免露出一把真槍，而用稍微不同的線條畫法來設計。

【惡路程式018】（243P）

竹谷　這個怪人的設定為Gunman惡路程式的弟弟，兩人會一起出場，但是有別於保鑣的哥哥，弟弟複製了大總管或是說黑市商人的人類型態，所以會吃錢。基本上是從蜘蛛（下級惡路程式）改造而來，所以加以便呈現出搶把手兄弟...

計好ZZZ之後，再更改面部、胸前樣式和色調，描繪成000（零原型），但是還有色調。不過在電腦繪製時，左右對稱的設計反而較為輕鬆。只要計劃好色調添加一點素體，所以除了外還想像觀音面容一邊描繪完成。

一邊設計的作品。

求描繪放大（笑）。

【Voice惡路程式】（244P）
竹谷 怪人的特徵是「發出聲音」，而在身體加裝許多擴音器，或稱為凹洞。我前面有提到我很愛凹洞的設計，所以不知不覺又……（笑）。大腿根部和腳趾尖到處都有明顯的刀刃設計，其他沿用Judge惡路程式的設計，應該也行得通。不過自己也不清楚為何將頭部設計成這種輪廓……（笑）。頭部和雙臂的刀刃都添加一些設計巧思，設計上只做了這些變更。

【Judge惡路程式】（244P）
竹谷 主題是「制裁」而讓我想到，是否要設計成「蝙蝠俠」中愛問「你要選哪一個」的雙面人，或是加上一個天秤，究竟哪一種才好。於是我畫了幾張設計圖，包括以天秤和活骷髏各半張臉的傢伙，還有直接以死骷髏為主題的設計，結果是現在這個設計雀屏中選，而且角色似乎不是我想像中「你要選哪一個」的個性，相反的屬於殺伐果斷的類型（笑）。另外，原本的人類有習劍道的設定，所以武器的主題為竹劍。

【Sword惡路程式】（245P）
竹谷 這個設計是以Judge惡路程式為基礎。主題是「劍」，因此在頭和雙臂都加上騎士等，構思很多種形式，也想過自己就是使東西結凍，或許搭配透明部件會很有意思，不過若是如此就合成設計，會有點棘手。另外，因為他是罪大惡極的大壞蛋，所以也考慮設計成惡魔的形象，最後決定以這個主題為中心方向，設計成純粹邪惡又酷帥的怪人。細節主題為冰或是雪花之類的意象，並且設計成具有金屬質感的樣子。可想而知顏色會選用白色，不過在其出場集數之後，我遇到雨宮（慶太）時，他說：「怎麼好像出現得像牙狼、不是金色就是牙狼的設計」（笑）。並不是金色就是牙狼，另外這個怪人是久違的全新造型設計。

【Seeker惡路程式】（245P）
竹谷 設計要求為「類似魔法師」的感覺，但是如果頭部的設計太像帽子，就會被發現原設計為Gunman惡路程式。雖說如此，我想有了披風的設計應該也會被發現了吧！因此如果增加完全不同的設計，應該就可以改變形象，而在心中不斷默唸「更像魔法師、更像魔法師」，並且在表面隨機描繪一圈又一圈的焊料，製作成機能不明的材料。頭部設計了很多眼睛，是因為已經是獨眼設計，所以只能設計成百眼，不過平常都畫成沒有眼睛的怪人，我想偶爾有這樣的設計也不錯。

【Shoot惡路程式】（245P）
竹谷 這個怪人的原設計為Volt惡路程式，由於會在劇中發射飛彈，所以在肩膀上明顯設計了大量的飛彈莢艙。我本來想加裝更多酷炫的發射器，但有人告知我：「不好意思，他其實只會發射4次飛彈」（笑）。我依照設定修改成只會發射4次飛彈的樣式。看到原設計我只是改變了顏色，身體輪廓幾乎和Volt惡路程式相同，不過或許引人注目的上半身在劇中有很多特殊的細節，所以意外地在劇中看不出來是改造他人的設計。

【Open惡路程式】（246P）
竹谷 這個設計以Scooper惡路程式為基礎，但設計要求為「開啟」，所以我想將主題設定為鎖，還將頭部設計成瑞士刀、手臂加上撬棍象徵「撬開」的意象，總之就是將打開的工具散布在全身。不過播放後，我收到（菲澤靖）的電話問道：「這次的主題是甚麼啊？」（笑）。的確我自己也覺得「好像有點難理解」。我自己檢討應該要更完整。

【Freeze惡路程式超進化型態】（246P）
竹谷 我一開始考慮是否要設計成類似假面騎士等，構思很多種形式，也想過凍結也就是使東西結凍，或許搭配透明部件會很有意思，不過若是如此就合成設計，會有點棘手。另外，因為他是罪大惡極的大壞蛋，所以也考慮設計成惡魔的形象，最後決定以這個主題為中心方向，設計成純粹邪惡又酷帥的怪人。細節主題為冰或是雪花之類的意象，並且設計成具有金屬質感的樣子。可想而知顏色會選用白色，不過在其出場集數之後，我遇到雨宮（慶太）時，他說：「怎麼好像出現得像牙狼、不是金色就是牙狼的設計」（笑）。並不是金色就是牙狼，另外這個怪人是久違的全新造型設計。

【Thief惡路程式】（247P）
竹谷 這個怪人以Voice惡路程式為基礎。全身感覺被戴上的「漩渦」細節設計環繞，所以好像變得有點難看。由於主題為「扭轉」，而想著該如何表現……那就先扭轉（笑）。除了將全身藏在漩渦之中、其他並沒有特殊的設計。現在看來覺得有種無計可施的感覺。雖然別無他法，仍設計出來了，但真的難度很高（感慨萬千）。

【Cook惡路程式】（247P）
竹谷 這個怪人以Paint惡路程式為基礎，主題為「廚師」，基本上大概只能用廚師帽，為了讓人覺得它不具有人格，我覺得它不具有人格，我想設計出這種感覺。觸手扭動伸出讓人感到害怕。我想設計一邊，但是胸部以上是用立體造型製作。

【Tornado惡路程式】（247P）
竹谷 這個怪人以Iron惡路程式為設計基礎。全身被繞上的「漩渦」細節設計環繞，所以好像變得有點難看。由於主題為「扭轉」，而想著該如何表現……那就先扭轉（笑）。「你說了這些話，還不是自己做完了？」所以我想一定要請他自己做一次（笑）。後來要設計劇場版的敵人，設定為怪人會和未來的人合體，所以我想可以創造出一些特殊的設計，因此我覺得很適合請柱先生負責。剛好我自己因為行程的關係也非常忙（笑）。當然柱先生出場也好像也非常忙。

【西格瑪循環球】（247P）
竹谷 這是「將人類數據化的最終大魔王」，因此我想設計成將人類放入體內的構造，有點類似一種名為鐵處女的刑具，結果製作方表示：「不是耶，不是一個人一個人……」（笑）。簡單來說，我不了解它會將所有人一次數據化的設定。我將形狀設計成裸海蝶平常看起來就像天使，當捕食時會一下子伸出觸手。我想設計出這種感覺，觸手扭動伸出讓人感到害怕。我覺得應該要

●播放完畢後，再次負責V CINEMA的惡路程式。
竹谷 我的本業是造型，所以寺田（克也）對我說：「你用立體造型交出設計稿……」，我好像回他「雖然你這樣說，但是太強人所難了」。不過V CINEMA登場的Angel惡路程式和假面騎士Heart，雖然只有胸部以上是用立體造型製作。我

地表現出來，雖然現在才這樣想。

竹谷 一開始受邀設計『DRIVE』怪人時，我想如果我要身兼其他的工作，一定會面臨手忙腳亂的情況，實際上為了防萬一，我曾和柱（正和）先生表示：「若忙不過來時，是否可以請您幫忙？」結果被他抱怨「你說了這些話，還不是自己做完了？」所以我想一定要請他自己做一次（笑）。後來要設計劇場版的敵人，設定為怪人會和未來的人合體，所以我想可以創造出一些特殊的設計，因此我覺得很適合請柱先生負責。剛好我自己因為行程的關係也非常忙（笑）。當然柱先生出場也好像也非常忙（笑）。

和菜刀當作廚師的符號。另外，劇本中有提到「黃金醬料」，所以全身設計成可以抽取醬料的植物，Paint惡路程式往下垂掛在身上的顏料軟管，在這裡則往反向聚集在一處，並且在前端加上儲存醬料的小瓶罐。不過這樣一來不符合劇本設定，所以最後還是將瓶罐改成水龍頭。另外，他會「品嚐」，所以從口中伸出長長的舌頭、趾案，就是以綠幕遮覆皮套演員的腳，像是漂浮在天空，不過在播出的畫面中是將整個吊起來。

●夏天上映的劇場版，只有悖論惡路程式不是由自己設計的原因。
竹谷 這個怪人應該看得懂，如果改造自Paint惡路程式，這裡應該可以改成圍裙吧（笑）！

表現出脫離人體的感覺，換句話說，就是設計概念為機械裸海蝶。一開始以Crush惡路程式為基礎來設計，但是越來越沒有Crush惡路程式的影子……。在設計圖上背後只殘留一點點Crush惡路程式的部件，最後還是比較快，或許全新製作還比是一個全新的造型。設計上，還考慮過一個方案，有些複雜。另外，將Paint惡路程式的畫框塗成白色，就成了廚師的圍裙。我想製作成看得懂，就成了廚師

想正因為有寺田先生的那番話，這次才會這樣處理。除了立體造型，還畫了設計圖，我想有了立體造型也有利於造型組員的思考，還好決定這麼作業。不過花了我兩倍的心力，然而是我自己想這麼處理，也不能抱怨（笑）。

● 每個怪人在設計上的重點。

【Angel惡路程式】（249 P）

竹谷： 之前設計Medic惡路程式時，我描繪了完全女性化的身形，卻未能呈現出理想的造型，我想是因為製作纖細身材的難度較高……但是應該是我不懂得記取教訓（笑）。不過我這次在茶色身體的收腰曲線，加入了明亮的金色線條，讓腰部位置比實際高出許多，我想如此一來，做成造型時，即便腰部變粗，乍看之時依舊覺得很纖細。另外，畢竟名為「天使」，頭上的光圈和翅膀是一定得出現的設計（笑）。

【Revenger惡路程式】（249 P）

竹谷： 這個怪人的設定的確是各個惡路程式的合體，以Shoot惡路程式為基礎，添加上各種部件（左臂為Sword惡路程式、右臂為惡路程式018、右肩為Scooper惡路程式、左肩為Open惡路程式、胸前為Crush惡路程式的頭加在脖子兩側、臉的正中央裂開，可看到下面一張臉設計成類似佛像（寶誌和尚立像）的面容……我好像是想這樣設計，應該是（笑）。

● 除了惡路程式以外，在劇場版和外傳負責的怪人，在設計上的重點。

【獵豹蝸牛大人】（250 P）

竹谷： 概念為蓋爾修卡怪人，是兩種不同生物的結合，牠們的速度剛好是一快一慢。再以獵豹和蝸牛為主題之時，決定加入一點趣味性，所以基本上不斷思索究竟要如何設計才能呈現出趣味性，而構思了許多方案，幾經曲折終於決定這個設計。我想左右不對稱的部分點出了蓋爾修卡怪人的特色。因為另一個螞蟻猛瑪象我想用左右對稱的設計。

【巴法爾】（251 P）

竹谷： 我聽聞藤岡弘先生會出演『假面騎士吧？』，常常被他說成海螺（笑），果然必須得讓人一看就知道是哪一種怪人。因此應該要努力設計才行，得讓韮澤更看得出是甚化為有形，更是難上加難。將無形的悖論化為有形，這也是有趣的悖論。

竹谷： 我聽聞藤岡弘先生會出演『假面騎士』，當初藤岡先生會出演『假面騎士』，由於發生意外無法繼續演出，未能直接和一些修卡怪人戰，因此參與這次演出，並且表示「我想和其中的暴力禿鷹對戰」，這讓我在畫這個怪人時熱血沸騰。這樣一來名字就不一樣了，他會不會說：「他才不是暴力禿鷹」，我想，因為這個緣故，所以我依循原本的造型手法，將設計重點放在同樣露出演出者的眼睛，設計烏魯加時也是如此。

【螞蟻猛瑪象】（250 P）

竹谷： 螞蟻猛瑪象和獵豹蝸牛大人共同負責劇中蓋爾修卡怪人的角色，指令要求設計出蓋爾怪人的形象，因此我認為得在腳上套上黃色靴子才符合要求。但是如果不在設計中加入猛瑪象的腳，就無法完整表現出猛瑪象的形象，這讓我苦惱再三，而決定將猛瑪象的腳設計在膝蓋，成為現在大家看到的樣子。我本來以為稿件可能無法通過，沒想到製作方表示：「這感覺不錯」而接受這個設計（笑）。

【烏魯加】（250 P）

竹谷： 製作方表示：「主題為蠻狗」，既然要呈現出蠻狗的樣子，我在身體加上條紋，再加上大大的耳朵，還特別留意避免讓他像一頭狼。結果，竟然命名為「烏魯加」，如果名字會讓人聯想到狼，那我之前的苦心不就白費了！（笑）。真的是很令人擔心。

【烏魯加亞歷山大】（250 P）

竹谷： 我是後來才知道烏魯加會變成亞歷山大，並且收到指示，「請在外表添加」亞歷山大的元素，不斷左思右想，最後我想就只有這個辦法吧（笑）！因為無法抽離人類的要素，所以只好披上典型的亞歷山大大裝備。

【響尾蛇怪人】（251 P）

竹谷： 直接使用暗闇大使的頭部設計，所以只有臉是響尾蛇怪人，只有更改臉部設計。

【大蜘蛛大首領】（251 P）

竹谷： 這個怪人隱喻假面騎士的死亡，而將頭部設計成蜘蛛腳由內側貫穿假面騎士骷髏頭的樣子。若轉換成披風脫去的狀態，這些紅色的腳就會變成圍巾。

【新星修卡戰鬥員】（251 P）

竹谷： 我想讓修卡戰鬥員更為寫實一些，而將全身用布料表現的外型，改成部分為硬質部件。主題為骨骼，所以我想讓手部動作時能很顯眼，而將骨骼的意象設計在手部。

● 重新回顧一連串的設計作業。

竹谷： 設計作業本身雖然已不是我初次接觸。

● 在設計作業方面，覺得特別辛苦之處。

有這個辦法吧（笑）！因為無法抽離人類的要素，所以只好披上典型的亞歷山大大裝備。

的工作性質，不過卻是我第一次設計假面騎士怪人，如果自己在表現上能再放開一些就好了。當時韮澤靖精神還不錯時，每週都會來電問著：「這次是甚麼怪人？」那是海螺吧？」，常常被他說成海螺（笑），果然必須得讓人一看就知道是哪一種怪人。因此應該要努力設計才行，得讓韮澤更看得出是甚麼樣的怪人，我對此深深反省，不過現在想處。

● 在設計作業方面，覺得特別辛苦之處。

巧合。黑臉上的眼睛也被遮住隱藏，過去的臉使用較多黑色，是一張愁苦的臉。

● 對於皮套造型和成為劇中焦點的感想。

辛苦或困難之處在於時間緊迫，而且和自己的工作重疊，壓力很大。將無形的悖論化為有形，更是難上加難，但這也是有趣的悖論。

未來色為金色，過去色為黑色的決定也可能實屬

DESIGNER 02

桂 正和

● 負責劇場版設計的經過。

桂： 因為竹谷先生忙不過來而邀請我加入設計。

● 關於設計概念。

桂： 我從竹谷先生了解設計規則並以此作業。當我聽到「希望三天內提交」，真是讓我不知所措，因為我自己手邊的工作也正在臨交稿期限。但是一直受到竹谷先生的照顧，所以優先處理他的委託。

● 自己負責的每個怪人，在設計上的重點。

【悖論惡路程式】（248 P）

桂： 主題為「過去與未來時間線」悖論。悖論程式演出的電影也超有趣。設計假面騎士怪人是一項難能可貴的工作，能有此機會是我最大的收穫，竹谷先生，感謝！

桂： 主題為「過去」，因此重點在於頭部交錯且前後都有一張臉。正面的臉為「未來」，後面的臉為「過去」。用兩張臉來表示矛盾，竹谷先生沒有給我太多之前的臉（矛盾），所以我不知道金色是否超進化型態的訊息的顏色，不過未來色為金色，過去色為黑色的決定也可能實屬

● 重新回顧一連串的設計作業。

桂： 設計作業本身雖然已不是我初次接觸。

● 在設計作業方面，覺得特別辛苦之處。

桂： 原本不習慣看到假面騎士開車的畫面，看著看著一直到現在也不但不覺得奇怪，還覺得蠻帥氣的。戲劇內容也很有趣。設計假面騎士怪程式演出的電影也超有趣，能有此機會是我人生一項難能可貴的工作，真是讓人是最大的收穫，竹谷先生，感謝！

● 對於皮套造型和成為劇中焦點的感想。

桂： 皮套帶給特攝迷獨特的快樂和感動。有一點和電視相同，就是怪人會被打敗消滅很可憐，尤其這次只在電影出現，演出的時間很短。

● 對於『假面騎士Drive』作品本身的感想、以及回顧本部作品的設計作業。

桂： 辛苦或困難之處在於時間緊迫，而且和自己的工作重疊，壓力很大。將無形的悖論化為有形，更是難上加難，但這也是有趣的悖論。

『假面騎士Ghost』怪人設計的世界

回歸假面騎士怪人原點的同時，將英雄偉人化為《眼魔》怪人的精妙手法

訪問・撰寫◎SAMANSA五郎

DESIGNER
島本和彥和
BIGBANG-PROJECT
（齋藤大哲和玉井桂一）

●在本部作品負責怪人設計的經過。

島本　石森萬畫館修建紀念會在宮城縣舉辦時，也有很多石森PRO和東映公司的人前來共襄盛舉，在會場中我問道：「我想做怪人設計，不過是不是很辛苦？」石森PRO的田嶋（秀樹）先生回應：「很累喔！你想要畫幾個？」我想可能是因為這樣而有了參與的機會。不過從那次談話已經過了很多年，為何會想邀請我呢？本來我很開心，但聽到作品名稱為『假面騎士Ghost』，頓時感到苦惱。我自己覺得靈異題材很可怕，都不接這類型的案件（笑）。另外，我本身的工作早已忙得無法抽身，並且決定拒絕之後的所有委案，這時如果只接這個案件，對於其他的委託有點難以交代。因此電話聯絡了麻宮騎亞先生，還說：「我覺得你應該要接這個案件」，因此決定接案。

●關於眼魔的設計概念

島本　我收到的設計要求是，眼魔的造型要為緊身衣怪人，基本上就是造型簡約的怪人。

不過看了評價，有人表示：「因為由島本設計，難怪有這麼重的昭和味」，或是認為我隨便設計，所以讓我感到不是滋味，加上我已有想加入流行的元素，而添加滿滿的設計，結果又引發反彈。但是我不喜歡有人說我昭和味太重！所以大概有這類的抗衡（笑）。不過我自己也偏好初期的騎士怪人，所以不想設計得太繁複，而且覺得應該要設計成方便伸展活動的人類體型，這點倒是沒說錯。不過我沒想到主題竟是人類（英雄和偉人）。如果是動物或植物主題就好了，但是如果要以簡約手法設計出英雄偉人的樣子，就不能直接表現出英雄偉人的主題，如此一來又覺得不得不加上繁複的設計。

名稱則乾脆利用讓人聯想到英雄的某個物件，取名為「某物」眼魔，設計的作業模式為：以英雄為主題來構思，再以此決定名稱。不過在設計怪人時，我覺得最困難的問題是，如何決定眼睛和嘴巴的形狀，但收到的訊息是：「因為每次都是以同一個突擊眼魔（素體）為基礎設計，所以不須琢磨這個部分」。因此一開始設計就挺順利。只是即便臉和素體部分每次都得重新製作，所以我想或多或少都會有所改變？或許我可以在中途做些改變。

●自己負責的每個怪人，在設計上的重點。

島本　大哲先生。

【動員眼魔】253P
【突擊眼魔】253P

●關於眼魔的設計者。

島本　我不明白一開始收到的委託內容（笑）。「請設計非人類」「請設計出火、天空、土和風」。越想越沒有頭緒，於是製作方進一步說明：「請設計出類似奧創或密卡登的形象，然後加上金屬般的肌肉」。我自己擅長描繪火（笑），所以當告訴我要畫火焰肌肉，我馬上回覆「這我改變臉的設計，加上眼睛。眼睛如火焰般燃燒的樣子很有我的特色，不知是否可行（笑）。

●關於在劇終登場的護魔者。

島本　我花了不少心力設計護魔者。老實說魔上半身加入的骨骼意象，當然是為了致敬修卡戰鬥員。後續收到的設計要求還包括「眼魔會穿上連帽衣」和「盡量設計簡約」，以便增加動員眼魔和突擊眼魔的可能性，所以我想應該要用俐落簡潔的線條來設計。突擊眼魔比動員眼魔更高一階，所以只有5個武器型怪人。

玉井　有關武器型護魔者的共通設計。我們已了解這類型怪物設計，例如之前提交的巨大眼魔，但是之後又接獲通知：「要有5個武器型怪人，並且變成每個人形護魔者手持的武器」，最後演變成各位所見的設計。一開始對方面有難色表示：「太多細節了，單純的武器就好」，但是我對這個部分頗為堅持。畢竟每個主題和形狀若失去含意，設計就可能不成立，因此也讓大哲先生感到相當困擾。

島本　我喜歡讓敵人和騎士同樣配有眼魂腰帶的設定，首先構思了腰帶的設計。而在眼魔的設定，我首先構思了腰帶的設計。

【刀眼魔】（253P）

島本　為了對付武藏眼魂，以佐佐木小次郎的形象來設計。小次郎會有「燕返」的劍術，並以此使出名為「曬衣竿」之稱的長刀，並以此設計燕子，在右手臂配置一把長刀。當我看到完成的皮套時，發現刀太粗又太長，這是我的失誤，沒能設計到造型完成後的樣子。不過肩膀添加的燕子做得很可愛，我聽說造型組做得很開心，心想幸好造型組喜歡（笑）。

【槍眼魔】（253P）

島本　這也是以武藏的對手寶藏院胤舜為形象，頭設計成簡單易懂的槍型，但其實形狀不同於胤舜的槍（笑）。不過這樣的輪廓形狀為較帥，畢竟他是「槍」眼魔，不是「胤舜」眼魔。第一集中兩人一起出現，幸好小次郎（刀眼魔）有表現出比較像上級的樣子。

【斧眼魔】（254P）

島本　設計的造型為，斧頭劈開同樣在腹部的馬後冒出……但我覺得這是個失敗的作品（笑）。因為鏡頭大多鎖定在臉部。另

【電力眼魔】（254P）

島本　相對於愛迪生的「直流電」，尼古拉・特斯拉使用的「交流電」（笑）。設計上以特斯拉構思的「特斯拉線圈」為主題。想設計得不同於普通人類，輪廓稍微脫離人類的身形，而將脖子拉長，不過這下完全脫離了連帽（連帽衣）的設定。我畫到一半時完全忘記連帽的設定〈笑〉。這時作業時間還算充裕，也可能是有點過於投注其中，所以還在設計圖上說明了必採用於劇中。

【巨大電力眼魔】（254P）

島本　設計要求為「巨大化的電力眼魔」，我想只單純設計成巨大化的樣子太無趣，而將主題設定為特斯在費城實驗使用的船隻（護衛驅逐艦「埃爾德里奇號」）。這樣一來就好玩多了。

外，他會抱住女人當作人質，在畫面中鏡頭很少會帶到腹部，所以即便觀眾看到角色，也不會看到我設計的亮點。這怪人的設計亮點除了馬頭之外，還有前腳……，這代表整體造型也是怪人騎在馬上，但可惜的是，從畫面上無法清楚看到前腳。我在設計時遷就著畫說：「這個會很不錯喔！」我應該要更了解設計在播放中呈現的樣子。描繪得很有趣，從電視觀看時卻無法感受這份樂趣，這是我必須檢討的地方。

【畫眼魔】（254 P）

島本 主題為路易斯·卡羅『愛麗絲夢遊仙境』，我非常喜歡這個設計。「設計得太繁複，很不好做」。頭上的鳥是我一直到最後，設計稿中畫了一隻鳥，我覺得將其作廢有點可惜，所以把這隻鳥當成裝飾加在頭上，劇中巧妙利用這隻鳥的樣子，雖然引起不悅，幸好結果是好的（笑）。

【機槍眼魔】（255 P）

島本 不過這是兒童節目，不能讓怪人太大艾爾彭。主題為美國芝加哥黑幫老大艾爾彭的樣子，所以設計成有如自然融入人類的細節。他的身上有被子彈攻擊留下的彈孔，而設計成彈孔冒煙的樣子，超帥！這是我原本的構思，將煙描繪成火焰般的形狀，超帥！這是我原本的構思，和火焰這類物質在造型處理上相當有難度。這是我後來檢討的部分。另外，當我思考如何讓右手更像機關槍的造型時，有人提議「類似『人造人009』中的004的樣子」就決定設計成這個形狀。接著我又想若不加一點綠色或紅色，就少了一些樂趣，而在胸前口袋插上一朵玫瑰，頭戴帽子的設計除了增加趣味性，也是為了突顯人類的主題，因為想讓他有點時尚感。

【巨大昆蟲眼魔】（256 P）

島本 一開始有提到「以推土機的電腦動畫為素材」，而從恐龍戰車的樣子討論到蜜蜂戰車。至於說到蜜蜂的可怕，莫過於胡蜂的蜂窩，因此將身體構思成胡蜂窩，而且還暗藏了蜜蜂會從中飛出的設計。後方加上噴射口，並且以蜜蜂從中飛出的樣子，可說是胡蜂窩的意象呈現六角形並列的樣子，並且以蜜蜂呈現六角形並列的混合車。

玉井 我負責的工作是顏色搭配，當時大家對於絕對領域要用黃色還是膚色的意見分歧。後來島本老師判斷「這是給小孩看的節目；膚色不妥！」而決定使用黃色。

【音符眼魔】（255 P）

島本 這次的騎士以貝多芬魂為主題，所以眼魔不能以鋼琴為主題，而用音符設計成看起來不能以鋼琴為主題。描繪時我自己覺得這個構思真是太省。儘管在設計音符眼魔時，我想說必須以音符為主題，並得到肯定。因此一提到騎士怪人中的蜂女答覆，「可以使用蜜蜂嗎？」並得到肯定答覆，因為我想必須和至今大家認識的蜂女有所區別，而且當時正好流行理科系女生，所以為了帶點理科系女生的風格，加上單片眼鏡，並且做成稍微突出的造型，而是添加在肩膀，並讓我擔心的部分是否有做成時尚又可愛的造型，不知道這裡也做成蓬鬆的髮型就會和蜂女一樣。頭髮如果也做成蓬鬆的就會和蜂女一樣。這是我自己相當喜歡的一個怪人。

【昆蟲眼魔】（256 P）

島本 初期曾說過，「不可以是女性」，但是因為我提議「既然以昆蟲學家法布爾為主題，可以使用蜜蜂？」並得到肯定，因為大家都已經嘗試過各種詮釋手法。雖然我覺得把蜂子化為龍的形狀是個不錯的設計，但是在畫面上似乎沒有想像中的有趣，我就知道不能將亮點放在腹部，卻又構想了類似的設計。另外，即使曾被告知「請設計成更好活動的樣子」，即不要把蝴蝶設計得太大，但是我又提議「不好意思，只要把鬍鬚做成龍就好，如果不行，把鬍鬚做成刀也可以」，不斷拜託造型組製作（笑）。

【青龍刀眼魔】（256 P）

島本 這不是普通的困難。在網路上搜尋關羽（『三國志』），會出現各種角色人物，大家都已經嘗試過各種詮釋手法。雖然我覺得把鬍子化為龍的形狀是個不錯的設計，但是在畫面上似乎沒有想像中的有趣，值得反省。儘管在設計斧眼魔時，我就知道不能將亮點放在腹部，卻又構想了類似的設計。另外，即使曾被告知「請設計成更好活動的樣子」，即不要把蝴蝶設計得太大，但是我又提議「不好意思，只要把鬍鬚做成龍就好，如果不行，把鬍鬚做成刀也可以」，不斷拜託造型組製作（笑）。

【上級眼魔】（257 P）

島本 最初聽到的訊息是，他是幹部眼魔，不過當製作方表示：「重點是眼藥水」，我也不禁感到一頭霧水（笑）。指定內容大概是「因為是眼藥水」。如果顏色為綠色，那就說成主要色調為綠色」，因為以突擊眼魔為主題，所以指定嘴巴設計成假面騎士1號的碎裂牙，而做出相似的造型。另外，因為是眼藥水，我將眼睛流下淚水，而將眼睛部分設計成眼藥水點太多，流下淚水的樣子（笑）。

玉井 至今的緊身衣怪人都有連帽衣的設定，但我們卻收到訊息表示，這個怪人不會有連帽衣。製作方表示「要先在劇場版中出現，請緊急製作」，設計完成後，製作方又來說應該很困難。

【畫材眼魔】（258 P）

島本 主題為立體派繪圖，我想那就直接沿用這樣的繪圖手法，讓主題的繪圖解構到無法分辨的程度，讓主題的繪圖解構到無法維持一定的輪廓線條。還有一個重要的點，就是能從中移動突顯眼魔的眼睛。我盡可能維持一定的輪廓，我想如果只有正面的繪圖，對造型組來說應該很困難。

玉井 我認為立體掌握會很困難，而請大哲先生也描繪了背後和側面的繪圖。明明已經在劇場版描繪很多位藝術家，之後才描繪這個怪人，卻覺得格外吃力。

【行星眼魔】（257 P）

島本 設計原型為第一位太空人尤里·加加林，所以我很留意細節，以便讓人看出他是蘇聯太空人而非美國太空人，這也是我自己很喜歡的一個設計，所以很期待他的演出，而怪人也很符合劇情的需要，真是太好了。

【小刀上級眼魔】（258 P）

島本 刀的設計又引起反彈。製作方表示「會出現從樓梯跌落的場景，背了這些部件，要怎麼拍動作戲？」（笑）。設計原型為開膛手傑克，所以後面背著象徵時代的蒸汽機，以蒸汽龐克的造型營造出時代感，在作品中這是產生霧氣的機器。因為我覺得加上刀更有狂妄的感覺，是不錯的設計，但製作方表示「這樣會太恐怖，請不要這樣設計」。我心想明明就選用了這個主題，卻改成理髮師的剪刀，變得比較不可怕的樣子。劇中也有出現一般的刀眼魔，但這裡披上連帽衣的樣子太可怕而要求不要這樣設計？（笑），那就改成理髮師的剪刀，變得比較不可怕的樣子。

玉井 製作方表示：「請設計出比上級眼魔還要強的眼魔」。明明之前已經要求設計出比他還強的眼魔，而設計上級眼魔和突擊眼魔，終極眼魔比他還強，是甚麼意思？所以我還蠻苦惱的（笑）。

【甲冑眼魔】（259 P）

島本 我也很喜歡這怪人，但是他出場的戲份並不多。描繪女性時，我自己很樂在其中，也很希望受到大家喜歡，所以也不會想創作讓人看了著迷的設計（笑）。

外設計出連帽衣」，這就是設計的過程。

齋藤 最初收到的是火炎終極眼魔的委託，接著製作方表示「也請描繪出這個版本」，而在後來描繪出這個版本。這是由大哲所設計。臉和身體分別設計。

【終極眼魔】（259 P）

齋藤 剛設計出來時，大家和愛臉上大的眼珠。既然是眼魔，我想就以令人害怕的眼珠風格，而構思如何完美添加設計，這時有人表示「太可怕了」，因此最可怕程度，降低可怕程度。

【火炎終極眼魔】（259 P）

島本 因為前一個上級眼魔是液體，所以我想這次就以火和雷為主題。

齋藤 剛設計出來時，大家都很喜歡臉上大的眼珠。既然是眼魔，我想就以令人害怕的眼珠風格，稍微調整，降低可怕程度，但是不能太可怕。而武器的劍上添加了5顆眼珠，大家還很喜歡眼珠（笑）。製作方表示：「之後會讓他穿上連帽衣，所以請另外設計出連帽衣」。

【飛機眼魔】(260P)

齋藤　因為是萊特兄弟，所以是以飛機為主題的眼魔。收到委託時，只提到是兄弟，等設計完成後接到提醒：「他們可以合體吧！」所以也設計了Perfect型態的飛機眼魔。

島本　我思考著要前後合體、上下合體還是左右合體？我覺得左右合體看起來最厲害（笑）。另外，在頭部的設計中，哥哥用雙翼機的機翼設計成帽子，弟弟用飛機引擎設計成帽子。

玉井　雙翼機不就讓人想到紅色巴隆嗎？所以設計成偏珊瑚色。

島本　雙翼機的顏色很帥，左右合體又太像紅色巴隆，所以設計成偏珊瑚色。

【火炎護魔者】(260P)

島本　我看到完成的造型時深受感動，甚至讓我覺得有了這個怪人，參與這個系列作品就值得了，真的非常感動（笑）。如果要說這次怪人中我最滿意的是哪一個，毫無疑問就是他。

【液體護魔者】(261P)

島本　描繪火焰之後來到了水，我想在護魔者中設計一位女性，但是有點太像小女孩的感覺，所以設計成龜裂的輪廓，我覺得整體的細節少了肌肉線條的樣子，覺得有點可惜。

【氣流護魔者】(261P)

島本　我思索著是否有比火更好的題材來表現護魔者。而我想到氣流應該也不錯。因為是風，所以必須要呈現速度感，沒有大多繁複的裝飾，設計成簡潔俐落的樣子。如果是風，「龍捲風」或許是不錯的點子，因此臉部像是被龍捲風包圍一般，胸前設計成以極快的速度前進時，風會在胸前散開的樣子，造型也呈現出不錯的效果。我認為以外型顏有速度感，造型也呈現出不錯的效果。

【岩土護魔者】(262P)

島本　相較於風，土給人比較厚重的感覺，而決定表現出重量感。胸前和肩膀的眼珠部分，設計成由上往下俯瞰外形，還加入龜裂的火山時，熔岩噴發的樣子。另外，還加入龜裂的火山時，熔岩噴發的樣子。岩土怪人雖然有點無聊（笑），但是想設計成令人害怕、不敢靠近的怪人。

也很帥氣但是好像少了一點挑戰性，這個部分分氣流護魔者就顯得較為厲害，所以對他有特殊的感覺。設計中還有加入一些厲害的發現是由兩人扮演的設計。另外，不知為何想將眼珠做成金色，好像從土中挖掘金元素一般，呈現高級感，這是我覺得很不錯的地方。

【合體護魔者】(263P)

島本　製作方表示「由兩人穿上皮套演出」，我腦中想起要刪去四隻腳中內側的兩隻，不知道油獸佩斯塔。小時候看時，油獸佩斯塔是由兩個人扮演，所以我想做出不讓人開心的造型。另外，不知為何想讓人變成了眼魔的眼睛，這是讓人感到有趣之處。

也要製作成造型，而且原本聽說只要做頭部，後來似乎要做出全身，讓我非常開心。

【米開朗基羅眼魔】(264P)

島本　達文西畫得有點像怪物，所以這裡想設計成美男子。在設計中放入「禁果」中的蛇和蘋果，並且以一般熟知的雕像為主題。

玉井　作業流程主要為，由老師完成設計，再由大哲先生完稿，騰出線稿後，我再上色。也自己對色彩的想像和老師心中的色調意外地一致，很多稿件都順利通過，所以下次還有機會，希望也能讓我構思怪人的口頭禪和必殺技！

待加強之處，真的很抱歉未能滿足騎士迷的期望……我自己也深切地反省。不論是護魔者還是眼魔，都是以實際人物為基礎設計，所以作業時非常緊張。即便是怪人，我也覺得不可以畫成在抹黑這些實際人物的樣子，希望結果能如我所願（笑）。

【氣象護魔者】(262P)

島本　主題為天空，所以想做出大魔王般的莊嚴感。不過用怪人表現天空有些難度，所以以雲層環繞的感覺間接表現出天空。我很開心火的造型讓我覺得「正中我心！」，然而氣象護魔者似乎無法表現出「這是誰構思的？」，有種格格不入的感覺，還好造型順利的製作出來。接連設計了水、風這些藍色系的主題，有點不知道該如何做出區別，而稍稍添加了雷的元素，多虧有這個部分做出差異。

【劍刃護魔者】【鐵鎚護魔者】【槍矛護魔者】【槍銃護魔者】【弓箭護魔者】(263P)

齋藤　為了能夠對付假面騎士Ghost擁有的機件，武器型護魔者成了尋找出路的解方。

島本　弓箭是由禿鷹，槍枝的主題為蝙蝠，蛇雖然不是槍矛但是代表鐮刀的意象，蜘蛛用於鐵鎚，劍已經出現過一集。加上「假面騎士」初期怪人中尚未運用到的角色是蠍子男，那就以蠍子為主題吧（笑）！劍會分成兩把使用，是由於製作方指定：「要對應武藏的雙刀」。

【拉斐爾眼魔】(264P)

齋藤　我將突擊眼魔的眼睛顛倒配置，雖然帥氣的米開朗基羅對照之下，我想將拉斐爾設計成有點瘋狂的樣子，卻很恐怖的感覺。畢竟那個時代的繪畫主題似乎都怖的感覺。

島本　因為是3人一起出場，所以想讓一個人的眼型有點變化，我們只是將眼睛倒過來，對造型來說應該也很簡單，但這類元素就用在米開朗基羅身上，則一如外表所示，一看就是畫家的樣子。而且兩個肩膀加上天使，變成了眼魔的眼睛，這是讓人感到有趣之處。

【完美護魔者】(263P)

島本　主題為花，花朵綻放，光芒四射的護魔者。

玉井　一開始的設計定位為護魔者的老大，但是中途製作方表示「一開始就會以露臉的形式登場」，所以請先submit設計，我記得作業時既疑惑又急迫。提交的設計包括以花苞的狀態和盛開的狀態，還向東映提議「花苞的狀態是否可以電腦動畫製作，盛開的狀態則以造型製作，這樣也不會造成組負擔過重？」，東映公司很乾脆地答應。結果花苞又很厲害的眼魔，呈現出不錯的效果。

【達文西眼魔】(264P)

島本　在怪人身上放滿了大家對李奧納多・達文西普遍認知的形象（笑）。有多隻手和腳是源自「維特魯威人」。因為大家都知道『達文西密碼』，所以先從這裡取材。另外，頭上戴的「螺旋直升機」來自達文西的發明手稿，胸前則有「蒙娜麗莎」的手和臉。我並不打算做出很可怕的樣子，結果散發另一種詭異的氛圍，而且不同於至今出現在電視中的眼魔。我覺得他的樣子看起來很強接觸過的領域，學到非常多的經驗，個人覺得非常美好。雖然收到「昭和味濃厚」等各種評價，這也是一種學習（笑），也有許多是職人的技術。

【文藝復興眼魔】(265P)

玉井　當時收到的委託要求為：「因為使用電腦動畫」「基本上請讓他們合體變強」

島本　我個人覺得後面有兩個男人的設計很好。我覺得這真的設計得很酷，因為在拉斐爾肩膀的天使往兩側飛走，如果有那兩隻天使應該就不可怕了吧（笑）！

◉回顧『Ghost』這一年。

島本　我最擔心的是，有很多怪人看起來都沒有比假面騎士強，這樣行得通嗎（笑）？結果我似乎多慮了，造型乍看之下並不會讓人覺得是改造的怪人，在James小野田先生和岡田和也先生的演技加持下，呈現出很好的銀幕效果，讓我學到許多。我想這就是近。

◉對於造型和成為劇中焦點的感想。

Niθ　最初討論時，我曾擔心怪人Megahex的改造顯現『Ghost』的世界觀能讓人覺得是改造的怪人嗎？Megahex的改造方式是將Megahex手臂的部件加在頭上，所以我想自己在設計時才刻意將Ghost眼魂的主題配置在臉部附近。

DESIGNER 02

Niθ

◎在V CINEMA負責1個怪人的設計重點。

【Evolude】(265P)

Niθ　我當初提出草案時曾問道「這樣設計如何？」。改造方式是將Megahex手臂加在頭上，所以我想自己在設計時…

『假面騎士EX-AID』怪人設計的世界

寺田克也再次操刀的《缺陷者》和篠原保後續接手的《蓋姆迪烏斯》，共同締造了一場接力完全比賽

訪問・撰寫◎SAMANSA五郎

DESIGNER 01 寺田克也

● 在本部作品負責怪人設計的經過。

寺田　我本來將『假面騎士W（DOUBLE）』當成最後一部騎士作品，不過剛好時間能夠配合而接受邀約。

● 關於設計的方向和基本概念、主題。

寺田　我收到的設計要求為「希望使用鮮豔的配色」。另外，內在主題為是否可以融入不同於『W』摻雜體架構的設計。針對這一點，我未能設計出明確的架構，是需要反省的地方。

● 自己負責的怪人，在設計上的重點。

【古納法缺陷者】（267P）

【缺陷者病毒】（267P）

寺田　設計方式有稍微依循『W』時的病毒摻雜體（164P），透露著我設計時的習慣手法。但是，這是我以自己喜歡的輪廓所描繪的怪人，是為了『EX-AID』所描繪的第一個怪人。

【阿蘭布拉缺陷者】（268P）

寺田　這或許是完成後我較為滿意的設計。不過，一旦沒有讓自己充分理解『EX-AID』劇中的遊戲（當中的角色形象為缺陷者的主題）設定，而只針對設定而設計，我會明顯覺得自己心中無法完整建構出確立的

【暗黑古納法缺陷者】（267P）

【紅蓮古納法缺陷者】（267P）

寺田　我早已忘了委託這個設計的緣由，完全在腦中消失，說不出形成這個設計的感受來說明，若從觀看設計圖的感受來說明，幹部階層的角色需要散發類似主角的氣勢。另外，我覺得還在摸索讓外表顯得酷帥的造型。

【索爾堤缺陷者】（268P）

寺田　騎士怪人的設計，就是依據客戶下達的設定作為命題，所以既然稱為「伯爵（※形象主題在劇中遊戲「麥提行動X」出現的大魔王角色為劇中遊戲「伯爵的伯爵」）」，就要在設計上營造出「伯爵般的風範」，就我自己還差臨門一腳的感覺，似乎還不夠得心應手，老是覺得自己實力不足。在設計『EX-AID』時，印象中作業時一直未能將自己的設計和要求的設定完美融合。

【摩塔斯缺陷者】（268P）

寺田　這個怪人的右手添加了能量燃燒的意象，所以在設計上從這裡到頭部都畫上藍色火焰。造型上這邊只做出藍色的對比效果，而沒有呈現出火焰蔓延的意象，有點可惜。

【里波爾缺陷者】（268P）

寺田　里波爾外表為機械，臉卻設計成類似人類的粗獷長相，眼睛像機器戰警般成橫條縫隙，只有左眼睛開。這個部分意外成了有趣的亮點。但是一身都是武器的怪人很容易燃燒吧！

形象，不知道自己為何做出這樣的設計。可能是自己不了解主題「探究任務」的遊戲，而在設計上產生了不協調的感覺。這點或許是設計『EX-AID』缺陷者的困難之處。

柯拉波斯缺陷者（戰慄武士決鬥）背後的設計。

狂熱分子的我（笑），每次都以原創的心情在設計。如果是預算的關係，還真是令人討厭啊（笑）！另外，柯拉波斯缺陷者（DoReMiFa熱舞）是發想自「太鼓達人」，看起來是不是也很像電子鼓。柯拉波斯缺陷者（戰慄武士決鬥）則是武士決鬥的樣子！柯拉波斯缺陷者（蒼寫爭霸）則是噴射器！為了配合柯拉波斯缺陷者素體的整體來處理。多拉爾缺陷者在設計圖上就是「一條龍夾住柯拉波斯缺陷者的頭部」，但是在造型上，因為龍夾住柯拉波斯缺陷者的頭部過大，所以並不是夾住頭部，而是變成裝飾在肩膀

【柯拉波斯缺陷者】（269P）

寺田　收到的委託形式為，先設計一個柯拉波斯缺陷者的素體，之後再加上其他部件做出各種型態。我想在素體的造型融入機械、野獸、人類、爬蟲類等要素。因此處處都有鱗片和毛皮的部分，而隱隱約約有奇美拉的影子，我覺得很有趣。利用替換部件做出變化是個不錯的設定，但不可否認，身為怪物化就得很挫折，總覺得不夠得心應手，這種感覺一直揮之不去。

【多拉爾缺陷者】（270P）

【哈特納缺陷者】（270P）

寺田　我在描繪多拉爾缺陷者時，並非抱持給劇場版的心情，而當成電視集數中會出現的怪人。好像有一個當成柯拉波斯缺陷者，被分配到電影裡登場。我想羅波斯缺陷者（戰慄武士決鬥）是在現場以改色來處理。多拉爾缺陷者，基利爾缺陷者是在設計圖上就是「一

因為『EX-AID』本篇是由寺田先生設計，騎士Genm的穿著時，則是參考本篇從玩家到等級3的換裝，構思時盡量配置在不同於托特瑪的頭部的部位。托特瑪的胸前部件移動到Genm的頭部，這樣的設計就會顯現出母體的形象，讓人聯想到「再生」。

● 回顧本部作品的設計作業。
篠原 我本來還滿心期待萬代會推出托特瑪『SO-DO』系列的玩具，沒想到並未推出，令人難過。大概全日本只有我會買吧！

篠原 我的設計只不過占了一小部分，很榮幸自己可以參與這麼有趣的作品。即便遭到劇透依舊很開心（笑）。

上的感覺。哈特納缺陷者雖然不是柯拉波斯缺陷者，但是我已經記不起來描繪的經過了（笑）。

倒不錯。

【漢堡怪缺陷者】（271P）
寺田 這並不是會讓人感到討厭的主題。只有一個小小在意的地方，就是其頭部被啃咬的部分並非正面，而是偏左邊，因為沒有添加文字說明，彼此解讀有所差異，造型將它設定在正面，有些可惜（笑）。我還是太自以為是了，以為光用繪圖就可以傳達自己的想法。

寺田 這次在造型方面感覺沒有充分溝通，我擔心是否會配合已架構好的世界，但若是獨立的世界就不會有問題而接受邀約。『（動物戰隊）獸王者』的作業已經結束，我正開得發慌（笑）。

● 對於造型和成為劇中焦點的感想。
寺田 這次在造型方面提供有關造型的設計細節，都是我自己要反省的地方。

● 回顧本部作品的設計作業。
寺田 這是我最後一次參與假面騎士的工作（這裡指的是正式作品，「週刊BIG COMIC SPIRITS」的「風都偵探」只是協助設計）。我希望這會帶給我工作上許多刺激。大家有明顯感覺到『EX-AID』出現的怪人較少，對此我感到可惜。一方面是時代的趨勢，但大家還是很期待每集出現新的怪人。因為我自己是初代騎士世代的人，對這方面的感受更是強烈。我希望讓現在的小孩也感受一下每週新怪人出現的興奮感。我已經非常確定，以假面騎士、超人力霸王為代表的特攝作品，為我現在的角色設計帶來深遠的影響，甚至為我的作品打下了根基，希望也持續影響下個世代。另外，若談到理想，我認為由年輕設計師在一年內只專注於騎士系列的怪人設計，或是今後連設計的權利也交由年輕的怪人設計，這些都是很棒的作法。不論如何，參加假面騎士系列令人無比的開心！騎士怪人永不消失！

【加頓缺陷者】（271P）
【法尼亞缺陷者】（271P）
【皆傳缺陷者】（271P）
寺田 我記得這3個怪人可稍微脫離柯拉波斯缺陷者的素體限制，在設計上有一定的自由度，所以並不覺得辛苦。但是我訝異的是對於每一個怪人的造型，我並沒有留下太多的記憶。我記得法尼亞缺陷者是決定成橘色後才開始描繪。或許從「飛」的形象中有蜜蜂、胡蜂，才聯想到橘色之類的設定。皆傳缺陷者是我喜歡的設計，頭部尺寸猶如虛無僧的深斗笠，成了造型的一大亮點。

【拉夫利卡缺陷者】（272P）
寺田 嗯……現在看這個設計會覺得自己當初並未完全理解。關鍵在於有種不夠透徹的感覺。但是手拿花束的怪人實在空見，這點初

【查理缺陷者】（272P）
寺田 這是和假面騎士EX-AID眼珠設計形成對比的怪人。因此眼睛為可看見黑色眼珠的設計。我自己後來覺得把頭部設計得更大一些，整體比例會更有趣。

DESIGNER 02
篠原 保

● 在結尾負責怪人設計的經過。
篠原 新年初始就收到白倉（伸一郎）先生的詢問：「可以設計一個節目外傳的怪人嗎？」我心想應該是『假面戰隊五騎士』。

● 關於設計的方向和基本概念、主題等。
篠原 『五騎士』托特瑪的設計要求為：「卸除身體的一部份，變成遊戲的強化裝備」，和強調「透過這樣的轉變」，想表現出遊戲的角色重生與復制。作業過程中，我詢問：「該不會將顏色改變後讓他在本篇中現身吧」！結果之後就變成了蓋姆迪烏斯缺陷者，製作方還對我針對蓋姆迪烏斯缺陷者有關連性。

● 在這次的設計作業方面，覺得有趣和辛苦之處。
篠原 基本上我都是從節目播放中得知『EX-AID』的相關資料，但是我參與企劃的階段，當然就是針對未來劇情所需的設計。故事就一一在我眼前劇透，我想就放過我了吧（苦笑）！

● 自己負責的每個怪人，在設計上的重點。
【托特瑪】（272P）
篠原 我在外表加入了主題「再生」的寓意，想直接表現出強悍和恐怖的感覺，依強度來看大概屬於中級魔王，但看起來卻像解鎖困難任務面對的終極大魔王。具體來說，我是以奇幻類遊戲的惡靈怪物「巫妖」或「幽靈」為基調，再融入各種「天神」或「死神」的主題。尤其他會和多位騎士同時對戰，所以拉長手臂和脖子，並且用背負的配件和衣裙填補間隙，建構出巨大的身形輪廓。變成假面

【超蓋姆迪烏斯機器】（273P）
篠原 這也是「最終大魔王最終進化型態」非常見的造型。我覺得讓他整個外型橫向占滿畫面會有不錯的效果。肩頭的龍頭如巨大的手臂般延伸出去，為了讓動作集中在這個部分，將腳設計整合成一把劍。當初還想要更改臉部設計，但是有點不太順利，最後還是保留了原本身體頭部到鎖骨的部分。

● 是否還有未竟之語。

【蓋姆迪烏斯缺陷者】（273P）
篠原 缺陷者是擷取自各種遊戲角色的元素，再重新設計合成的怪人，所以蓋姆迪烏斯缺陷者同樣是擷取自「最終大魔王」形象的大集合。不過因為我完全沒有在玩遊戲，所以滿腦子都只想到有點過時的主題，例如很多張臉、龍、把盔甲畫得像翅膀等（苦笑）。只針對臉刻意破壞整體比例，營造出神秘的氛圍，不但沒有眼睛，還盡量將頭髮集結成角狀、和EX-AID騎士形成對比，並將人物特色的「漫畫之眼」橫向並列在頭部旁邊。

篠原 原本的蓋姆迪烏斯機器顯得較為模質，因此製作方要求：「希望做出更華麗的型態」，既然如此，那就用紅色吧（笑）！一方面關鍵字為「海外版的蓋姆迪烏斯缺陷者」，所以角狀的頭髮也改成金色，眼線也改成藍色。

DESIGNER 03
Niθ
Niθ（270P）

● 負責劇場版的1個怪人，在設計上的重點。
【蓋諾姆斯】（270P）
Niθ 我想有很多年紀和我相仿的觀眾，漸漸都已經為人父，並且和小孩一起看假面騎士。沒想到我也到了有家庭的年紀。話說我兒子也會拿著騎士腰帶扮演的角色。這時就由我扮演壞人的角色。因此我希望在我設計的敵人造型中，放入容易讓我們這一代父親帶入感情的元素。因此這就是我想像中，長相兇惡的假面騎士。依照這個形象來設計。想著遊戲機的元素，並且以遊戲機的周邊配備主題來設計。超酷炫的鍵盤和滑鼠成為凶暴類的怪人。

● 對於造型和成為劇中焦點的感想。
Niθ 我覺得造型成品超級酷炫，透過佐野史郎先生和繩田雄哉先生的演繹，打造成角色狠狠度衝破螢幕的敵人，令人感動不已。不，我要感謝大家完成如此精彩的工作。非常感謝！眼睛等燈光效果也超帥，讓人喜愛。

『假面騎士Build』怪人設計的世界

隱藏騎士滿裝瓶主題，透過抽取的「成分」創造《猛擊者》

訪問、撰寫◎SAMANSAI五郎

DESIGNER 篠原保

●在本部作品負責怪人設計的經過。

篠原 邀約的經過大概是，我在『假面騎士EX-AID』的尾聲負責了蓋姆迪烏斯的設計，製作方就此順水推舟地表示：「接下來就繼續麻煩您囉～」。

●關於設計的方向和概念。

篠原 關於猛擊者，我收到的訊息大概是「造型風格為機械類的武裝士兵」。一開始就有提到保衛者的角色，讓我覺得散發濃濃的軍事色彩。這時我已完成夜惡徒和血色潛行者的設計，兩都含有蒸汽龐克的元素，所以我只有再確認猛擊者是否也要依循相同的元素。會這樣問是因為，若提到近期作品中的機械類怪人，就是惡路程式（『假面騎士DRIVE』），而我擔心在身體布滿雲狀部件，會有形象重疊的疑慮。結論是，製作方表示這並非必要元素，不過只要知道星雲氣體的設定，或許可以稍微朝不同的方向設計。

●關於猛擊者危險、克隆猛擊者等的種類系列。

篠原 關於改色（猛擊者危險）是依照製作方的要求改變強壯猛擊者、飛行猛擊者和壓縮猛擊者的顏色。我個人非常不想要改成黑色，也就是身體塗黑，所以利用部分改成金屬色調，避免破壞細節。之後的改色都在現場處理，好像因為一些因素而有這個需求，為了方便現場改色的需求，我後來會準備個別的設計圖。

●自己負責的每個怪人，在設計上的重點。

篠原 猛擊者是因為滿裝瓶成分變成怪人的主題，通常在過去會直接以滿裝瓶當作怪人的主題來設計，展開後續的設計，不過田崎（龍太）導演表示「滿裝瓶淨化時的驚喜很重要，所以希望不要直接當成描繪的主題」。我覺得這一點非常有難（苦笑）。簡單來說，就是要以「成分」為主題。大概的邏輯就是，如果是猩猩滿裝瓶，就只擷取其中「強悍」的要素，然後轉化成強猛擊者的設計。不過隨便轉化成無關連性的樣子，或多或少都會有點格格不入的感覺，既然如此，我想試著讓大家意識到有「隱藏主題」。因為有隱藏就表示有東西存在，或許可用反其道而行的邏輯來表現。我透過這樣的思維探索來設計。

【保衛者】（275P）

篠原 因為這些是機械士兵並不需要有感情，舉例來說樣子就像是『星際大戰』中的戰鬥機器人。為了不讓人感覺它們有人格，臉的正中央配置極具特色的倒三角形，三角形的輪廓也裁切至恰好可確保視野的大小，製作成代表不同國家的樣式，表面為光滑平面。而且為了在三角形表面黏貼標誌，位置明顯向前突出。各國的標誌在本體設計完成之時已經完成，所以大小有點不符合比例。我想演員在拍動作戲時會不會有難度。各國的標誌也是配合服裝在現場處理。

【堅甲保衛者】（276P）

篠原 當初就已經設定後續會為保衛者加裝俗稱工程機器人型的強化裝備，但是因為各種因素，改設計成全新造型。而且為了能夠大量製作，只有上半身為全新造型。這樣一來就只能在肩膀的位置營造出分量。臉上排列出保衛者的三個三角形，讓堅甲保衛者看起來擁有3個人的3倍強度，而真正修改的地方只有這個部分。

【保衛者（合體狀態）】（276P）

篠原 一開始聽到要合體，讓我很不知所措，我完全沒有預設合體所需的接合部件！但依舊想盡辦法設計成塊狀融合的樣子。我想說不定這樣奈米技術的表現會呈現不同的風格，並且構思何不讓保衛者身體彎折，以疊羅漢般堆疊的方式，建構成一個鏤空的框狀結構體。保衛者的身體也有桁架風的細節，所以整體風格非常協調。當初打算由10個左右的保衛者合體，然而依照需求越變越巨大，幸好有評估到無法用手描繪，設計也簡單用3D電腦動畫處理。

【強壯猛擊者】（277P）

篠原 這個怪人和針刺猛擊者一樣難產，本身在設計的方向就一波三折。決定的設計為整個上半身像個巨大的拳頭，但其原本拳頭的元素只放在頭部。這次製作方特別要求：「希望避免有戰隊的影子」，但是如果我將巨大體型的輪廓，構思成大家可接受的設計，就會不小心在設計中融入大家習以為常的機械細節，其中的拿捏很是困難。不過若省略這些細節，造型組可能對設計會有不同的詮釋，例如未發現強壯猛擊者本來是有「臉」的機能，對此我有很強烈的感觸。

【針刺猛擊者】（277P）

篠原 一開始的描繪，感覺是很普通的俐落機械風，後來田崎導演反應並且鼓勵我「這樣不就是典型的篠原版怪人，要更狂野的感覺！」（笑）。其實我很清楚他所說的話，或是說我自己也常只是為了做出個樣子而焦躁慌亂。一方面我前面提到必須隱藏主題，從這裡開始就一下迷失了方向。大概光

【燃燒猛擊者】（277P）

篠原 這個在設計上和最初提出的草稿幾乎所差無幾。不過「明明是龍的主題卻沒設計尖刺」、「會噴火卻有類似潛水服的外表」、「配色和滿裝瓶的色調為互補色」、

這些作品看似變化球又可能是爆頭球，所以反倒令人費心力再多做其他打算。

這些作法看似變化球又可能是爆頭球，所以反倒令人費心。我回頭考慮是否還是照標準形式來設計好了，令自己煩惱不已。倘若心情平靜，我覺得這個能夠為之後的規劃打下基礎，但自己是不是在亂畫。

猛擊者）。後來必須出現以中間型態出場的狼牙猛擊者，我將頭部的正方體分割，不過因為是用斜線切割，很難掌握剖面的表現，我想當時因為針刺猛擊者和強壯猛擊者陷入膠著，早已沒有心力再多做其他打算。

【飛行猛擊者】（278P）

篠原 因為有飛翔的動作，所以無法排除類似翅膀的輪廓，再加上主題為老鷹／鳥，究竟要隱藏主題還是表現至某種程度，我從兩個角度不斷思索。倘若選擇隱藏主題，整體造型可能和針刺猛擊者所差無幾，所以我最終選擇表現出來。因此整體輪廓成流線型，沒有太多銳利的角度。顏色也是擷取自真實老鷹的色彩區分塗色。有種差點就要宣布投降的感覺。

【壓縮猛擊者】（279P）

篠原 設計這個怪人的高峰期，剛好度過了第4集出現6個怪人的時點，終於來到相對平和的時點，我再一次從基礎好好的構思。一般都是在故事中段的時候做這個工作，但是從後續猛擊者出場的排程來看，現在才整理或許稍嫌晚了（苦笑）。隱藏主題反而不容易，看出怪人的樣子。在鍊條狀部件層層疊疊的結構中，融入了熊貓主題的元素。主題為壓縮，所以整體外形宛如沉積般壓扁，但是有些時我沒想到後來會出現「剪刀」主題的怪人（苦笑）。一開始想讓頭部兩邊的剪刀狀部分往外突出，想將整組設計成粗獷的樣子，但是我覺得三羽鴉狀似英雄人馬出現時，應該要將其中一定位成類似人馬出現的位置，所以將剪刀狀往後突出，看起來就像角一般。

【城堡堅硬猛擊者】（280P）

篠原 在劇中為堅硬猛擊者，而沒有淨化滿裝瓶過程，因此也失去了「隱藏主題」的意義，但是這時我還不知道這些內容，還是當成一般的猛擊者來構思。這個怪人的關鍵字為「保衛」，強化了防禦的元素，因此我想可以容許動作緩慢一些，而在兩邊加上巨大的盾牌。

【鍬形蟲堅硬猛擊者】（281P）

篠原 這也是以「猛擊者」來構思的怪人，所以與其說是鍬形蟲，更著重設計出利刃的意象，特別是以剪刀的樣子來構成。這時我沒想到後來會出現「剪刀」主題的怪人，一開始想讓頭部兩邊的剪刀狀部分往外突出，想將整組設計成粗獷的樣子，但是我覺得三羽鴉狀似英雄人馬出現時，應該要將其中一定位成類似人馬出現的位置，所以將剪刀狀往後突出，看起來就像角一般。

【幻象猛擊者】（278P）

篠原 主題為「分身」，所以在頭的兩邊也各配置一顆頭，代表殘影的樣子。我將殘影的意象設計成線框圖的風格，但是一想到造型的可行性，就盡量設計在可實現的範圍內，結果殘影的意象稍嫌不足。從造型上手裏劍形狀的部件和色調等設計來看，我自己也覺得沒有很努力「隱藏主題」。

【寒冰猛擊者】（280P）

篠原 這是改造自針刺猛擊者。話雖如此，猛擊者從一開始就使用兩種素體，然後只將包括手臂在內的上半身替換成不同的設計，所以實際上可改變的部分大約為1/4，然沒有明確指出改變的主題，但是頭部形狀為消防員的安全帽，配色象徵冰的意象，觸手模擬成冰柱狀等，這些設計反倒讓主題呼之欲出。

【貓頭鷹堅硬猛擊者】（281P）

篠原 這個怪人因是貓頭鷹，也就是晚上的視力極佳，因此以「夜晚」來構思。身體和頭部設計成天象儀的投影裝置，除了能搜尋敵人和遠距離攻擊之外，不知道是否可考慮強制讓四周處於夜間狀態。手甲的球狀物為遠距離操控模組，我有對此說明：「不用時可放在此處」，但是戲中一直都放在手甲，似乎有點礙事，應該要設計成內建裝置。

【斑馬失落猛擊者】（282P）

篠原 正當困惑之際，腦中又突然靈光乍現，浮現出這個怪人的形象。明明就是斑馬怪人，為何全身是像彈簧的筒狀輪廓，臉也不是所謂的馬臉，藏在彈簧裡的圖案看起來也不像是馬的臉。直到最後依舊貫徹「隱藏主題」的宗旨，我自己也覺得這很有猛擊者的特色。雖然如此，大森先生也指出「不太有馬的感覺」，而決定為一開始只用銀色的彈簧部分，塗上不同的顏色。

【正方形猛擊者】（278P）
【狼牙猛擊者】（278P）

篠原 在設計這兩個怪人時，覺得分外有靈感，直接就構思出形狀。我將超巨大的正方體或球狀幾何圖形，直接套在怪人身上，但是在狼牙猛擊者已經使用過冰的元素，所以在一籌莫展之下，不以添加觸手的方式，而是在身上纏繞模擬觸手的鬆緊帶。在關鍵時刻劇情有所變化時，出現這個我們戲稱為「變種綠海綿怪人」的角色較為合理，但是在故事前期就能使出這兩張王牌嗎？仔細一想，燃燒猛擊者也能使出這兩張王牌也一樣（苦了頭部的畫稿，並且寫出有關造型的詳細說明。

【伸縮猛擊者】（280P）

篠原 這是改造自幻象猛擊者。主題為章魚，但是在寒冰猛擊者已經使用過冰的元素，所以在一籌莫展之下，不以添加觸手的方式，而是在身上纏繞模擬觸手的鬆緊帶。這時也是針對上半身畫了各種姿勢，只準備了頭部的畫稿，並且寫出有關造型的詳細說明。

【光碟失落猛擊者】（282P）

篠原 因為是由美空變身的怪人，所以收到希望多少「帶點少女感」的要求。幸好這個

【艾博魯特（怪人型態）】（283P）

篠原 設計指令為要有一點猩猩的樣貌，其他請自由發揮。我自己心中的形象為「世界大戰」的戰爭機器，很有過往的插畫風格。這個想法大概是來自「艾博魯特來自火星」的劇情，描繪時再稍微調整成人類的輪廓來。

【剪刀失落猛擊者】（282P）

篠原 這裡再次迎來剪刀這個主題（笑），但是只要不和鍬形蟲堅硬猛擊者重疊，以這樣的想法來構思，不就是不同的設計嗎？我盡量設計成筆直細長的平行刀刃。作戰時也設定成用夾的方式，而非直接用利刃剪斷。由於中途得知是由女性變身，所以加的部件包括類似肉身元素的部件，追加強的意思（笑）。而且突然轉變造型，反倒只定了原始型態的強大。因此我只稍微增加一些部件，讓整體維持在稍微變強的感覺。老實說，我覺得似乎沒有再加強的空間（笑）。

【艾博魯特（究極型態）】（283P）

篠原 極度強大的艾博魯特即使在原始型態，依舊會變得更強，其實我不太懂這個設定的意思（笑）。潘朵拉嵌板的盔甲造型，並且讓兩者在比例上取得平衡協調。

要求和原本CD的主題調性相符，很適合將「閃閃發亮的光碟」意象加入設計，所以作業很順利。草稿階段為了在末端安裝CD和營造少女感，將袖子拉長加寬，但是「如果看出臉的樣子。設計到一半時，收到怪人會跌倒手掌無法伸出」會有問題，製作方連這個部分都有細心考量，令人感到窩心。所以將袖擺做成另一個部件，依照要求讓手掌可以伸出，不知道是否實用。

一開始也是分不清眼睛和嘴巴在哪裡的感覺，畢竟是由假面騎士EVO變身，即便令人極度失望還是很可憐，所以調整成稍微可以看到臉的樣子。設計到一半，收到怪人會和黑色潘朵拉嵌板融合的訊息，而將這個元素配置在全身，呈現出盔甲風。

●回顧本部作品的設計作業。

篠原 壓縮猛擊者的作業結束時，恰好有機會確認前面集數的造型。總覺得自己似乎沒有完整表達出設計想法，感覺實際造型和設計有所偏離。這是我在看放時壓縮猛擊者，明顯過於扁平而得出的結論，自此我一直思索該如何處理。或許書出各種姿勢能更正確傳達設計想法，當然這個部分也會耗費一些時間，也可能在書完之前已經進入造型階段。畫成平面的繪圖就好，還是畫成彩色才能更明顯讓人感受立體感，已到了紙上繪圖設計的極限。雖然數量不多，但是我覺得自己遭遇了前所未有的瓶頸。畢竟是一輛老車，或許方向盤已變得不夠順手，究竟該持續保養，還是應該換搭一輛新車，不論哪一種抉擇，我總覺得轉換的時刻已經到來。

『假面騎士ZI-O』怪人設計的世界

代表系列作品的兩位設計師，將平成假面騎士的歷史編寫成怪人《另類騎士》的祭典

訪問‧撰寫◎SAMANSA五郎

DESIGNER 01　出渕 裕

●在本部作品負責怪人設計的經過。

出渕　我收到製作人白倉（伸一郎）先生的邀約，並且從言談中了解到，這是平成最後的假面騎士，因此無關昭和只專注於平成，將本次企劃當成終點線，或是平成系列的總複習，於是主題為「敵人也是騎士」。我們以歷代假面騎士為主軸，從中創造出類似怪人騎士的設計，我對此興致勃勃，也覺得應該會很有趣。雖然我嘴上說「我要做！」，但是考慮到自己的工作排程和整體的工作量，絕對無法一個人完成作業，所以先由我描繪兩個怪人，其他再請篠原（保）先生協助，分工合作。之前我們曾在『假面騎士奧茲/OOO』共事過，我覺得他看到我的設計就會說「如果是出渕先生就會這樣設計」，也了解我對於設計的需求和想法有哪些考量，這方面他真的堪稱專家。而我原本就很喜歡篠原先生的風格，如果交由他設計，他完全可以勝任，我每次看到設計都覺得超帥（笑）。

●在設計作業方面，覺得特別辛苦之處。

出渕　最煩惱的是腰帶該如何是好。接續Build設計EX-AID時，有些煩惱腰帶究竟該怎麼辦？另類Build的處理方式是將Build的腰帶溶化，既然是另類騎士，不需要有腰帶（驅動器）就能變身吧。而他也會發覺：「這應該是共通設計吧」（笑）！還有讓「嘴巴」露出牙齒，也是看起來會更像怪人，如果不夠可怕，由於設計基礎畢竟源自騎士，而運用這些常見的設計手法，都是我擔心萬一無法和原版的騎士做出區隔。

●關於設計的概念和方向。

出渕　因為第1、2集內容的關係，一開始指定為Build，但是對於設計並沒有特別具體的指示和要求。因此，整體來說基本上以生物類的風格將騎士轉化為怪人，畢竟是敵方怪人，必須呈現出有機型態×恐怖的樣子。另外，我提出在身體加上代表年代的數字和名字的英文字樣。至於加在哪個部位，則是每次視情況而有所不同，但是將這點設定為共通概念。這是因為ZI-O臉上出現的「Build（Build的日文寫法）」是片假名，所以「雖然出現相同的名字」，但是在怪人身上何不用英文字母標記？」另外，眼睛加入如縫隙的線也是我自己設定的共通項目。篠原先生對這方面相當敏銳，不用多說整。

例如背後可見的脊椎部件等。

● 自己負責的每個怪人，在設計上的重點。

【另類Build】（285 P）

出渕　這是第一個怪人，所以嘗試各種方式以便為後續怪人定調，基本上想呈現體內的設法有點奇怪（笑），但就是設計成萬聖節的骷髏頭，才能將原本的可愛風格完全改變成誇張的恐怖感。而且背後臉上的護目鏡為黑色，所以我覺得很適合在這裡加上名字和數字，進而完成整體設計。一開始我真心覺得這是個難度極高的挑戰，也因此讓我覺得有值得一試的感覺。

【另類EX-AID】（286 P）

出渕　EX-AID原本的外型真的很令人耳目一新，頭身比很小（等級1時），眼睛超級可愛，我覺得看起來很像兒童適宜的『甲蟲奇兵』（笑），所以這些部分都讓我不斷思索該如何轉化，才會更接近怪人應有的形象。EX-AID的眼睛是相連的，那是在護目鏡上畫出可愛的眼睛，這裡反其道而行，設計成可以在護目鏡底下看見一張可怕的臉。另外，就是在另類Build也曾提到馬尾會一直飄動，在動作戲中都會覆蓋到前面的臉。所以不要說遮蓋數字了，還會影響動作戲的拍攝，這點是該反省之處。另外，還要反省的是，關於另類OOO的3種動物主題，未能將設計完整融入生物活體的細節中。尤其老虎的部分，原本也於將這個元素轉化成設計意象，不太有老虎的感覺，所以在設計另類OOO時，改以老虎皮的感覺，替代生物活體的感覺，但是……我想在臉的部分保留另類OOO的印象，所以連牙齒部分也塗成橘色，降低骷骨顯露的意象，還嘗試各種元素，例如加入安酷的意象，但是大家覺得如何呢？我自己也不知

EX-AID身體的顏色非常繽紛，這裡我們調整成沉穩的色調，並且在身體表面加上爬蟲類的圖案，呈現出生物活體的感覺。背後的臉宛如美式機械骷髏頭，雖然美式驚恐的設計成萬聖節的骷髏頭，才能將原本的可愛風格完全改變成誇張的恐怖感。類生物的設計。包括另類騎士共同意象的嘴巴，在設計上刻意表現出骷骨顯露的樣貌，

【另類OOO】（287 P）

出渕　我覺得這個在設計上並不順利。由於白倉先生表示：「故事中會有數字看似2016實則2010的設定，因此身體的數字做得模糊一些，不要明顯標示出是哪一年」，所以我讓翅膀從頭往背後垂落，而且沒有翅膀很顯眼。這部分在效果呈現上有很大的不確定性。或許是材質的關係，那兩道雙翅膀很顯眼。

道這樣究竟是好還是不好（苦笑）。不完成皮套做出動作，就不會知道哪裡有問題。或許因為這個部分，讓我沒能呈現出怪人的個性，這是我覺得遺憾的部分。

部左右兩邊的部分，所以如果會脫去連帽衣，應該連後面的頭髮也要做才對（笑）。

【另類Ghost】（287P）

出湶　Ghost是我自告奮勇表示「我想做」的怪人。頭部是萬聖節南瓜的樣子。有人指出嘴巴和當時正好上映的猛毒南瓜很像，我在造型說明中只重新描繪了頭部設計，所以我想說「不要這個設計」，但是輪廓不同於假面騎士者，我想以「櫻桃小口」的風格。讓實際皮套的嘴巴再偏「櫻桃小口」的風格。身體縫補的設計也是想表現出萬聖節的風格。而且不是用縫線，而是用釘書機喀擦固定，我想讓縫表現出歡樂中暗藏痛苦的感受。另外，手臂有像囚犯般的條紋，藉此比喻靜脈和動脈兩條血管爬滿身體，身體原本有類似外套或套衫的連帽衣，我其實想拉長添加上重金屬系撕裂的線條，所以添加上重金屬系撕裂的線條，我其實想拉長衣襬，但是前面出現的另類Wizard已經是長版設計，所以這邊稍微短一些。我原先提出想將胸前的眼珠當成另類騎士的共通意象，還描繪了各種草稿。而白倉先生看了後表示「不要這個設計」，但是剛好可以設計成眼珠標記。我在看影像時感到驚訝的是頭髮掉了（笑）。或許造型也是以不脫去外套的前提下，只做出可看到的部分，模仿假面騎士人臉，就成了肌肉騎士的複眼。下面還加入騎士面

【另類忍者】（291P）

出湶　我有製作一個在未來騎士篇出現的另類騎士，但是我首先感到的是驚訝。應該沒有這樣的角色很不簡單。當我知道要設計另類的假面騎士忍者時，心想：「太棒了！」（笑）。我設計的雖然也是忍者，但是輪廓不同於假面騎士忍者，我想以向白倉先生表示：「部件基本上依照原本的ZI-O做成對比。另外，腰帶和錶帶也用黑白翻轉的方式改色。有一個可惜的部分是，白色是膨脹色。還有我或許太過於著重手臂和大腿的細節，皮套意外顯得厚重。這是我在設計上未評估到的部分。只有OOO一樣，但是透明頭部中的骷髏臉和一身白心中的樣子，也很講究。額頭的設計乾脆沿用原本的設計。身體的文字為英文字母加上梵文的數字。另外響鬼的武器為太鼓的鼓棒。這裡因為是鬼，所以改成金棒（笑）。這是我自認OOO的時候我覺得設計的分量大致相同，但是這次整體來看，篠原先生設計的量應該比較多。因此我感到很過意不去。雖然接

脊椎的部件，加重骸骨顯露的可怕，這是另類騎士設計中的一個概念構思，而是如身上的部件不是隱現於忍者裝束的縫隙間，而是如身上的部件不是隱現於忍者裝束的縫隙間，這些部件不是隱現於忍者裝束的縫隙間，而是如身上的部件，而是裝備表現出硬質的骨骼細節。既然是另類忍者就在全身加上手裏劍，這是為了對付原本的忍者而加入。貼附在大腿的苦無，這是我在設計上未評估到的部分。或許這就是設定成白色的宿命。但是透明頭部中的骷髏臉和一身白心中的樣子，也很講究。額頭的設計乾脆沿用原本的設計。身體的文字為英文字母加上梵文的數字。另外響鬼的武器為太鼓的鼓棒。這裡因為是鬼，所以改成金棒（笑）。這是我自認OOO一樣，所以改成金棒（笑）。

【另類ZI-O】（292P）

出湶　首先將ZI-O臉上大大的文字改為英文字母，做出區隔差異，我想做成稍微恐怖帶有攻擊性的樣子。接著在透明頭套中呈現人臉剝去表皮，露出真實肌肉的樣子，其實也同時展現了設計概念，就是裡面有張剝去表皮的騎士人臉。如眼窩般的圓形線條部分，模仿假面騎士的複眼，如果沒有眼白的字的「O」卻設計成另類騎士字樣。和ZI-O的片假名成對比。名字的字樣因為要依照規則，和ZI-O做成對比。

表示「不要這個設計」，但是剛好可以設計成眼珠標記。我在看影像時感到驚訝的是頭髮掉了（笑）。或許造型也是以不脫去外套的前提下，只做出可看到的部分，模仿假面騎士人臉，就成了肌肉騎士的複眼。下面還加入騎士面

【另類響鬼】（294P）

出湶　所謂的響鬼這個概念，很想設計看看。鬼武者這個概念看看，不就是鬼嗎？我蠻喜歡這個設計看看，不就是鬼嗎？隨即自告奮勇表示方說：「那由我來做響鬼吧！」我心中浮現的形象是生剝鬼，並且添加頭髮突顯鬼的氣息，臉則在眼睛混合了苦般的身體加了兩個錶帶，並且設計成相連的角型部件，還在頭上加上相同的部件。這樣一來，臉部也預期得更有分量（苦笑）。另外和ZI-OII一樣，在臉上多加兩組針的設計，也塗成新的點綴色金色，呈現華麗的感覺。中間的臉和另類ZI-OII相同，但是外殼並非完全透明，我希望能「稍微改成煙霧般並沒有明顯的變化。只是刪去線條需要費一些工而已（笑）。

●回顧本部作品的設計作業。

出湶　因為還有持續做其他工作，所以真的多虧有篠原先生的幫忙。『假面騎士奧茲／OOO』的時候我覺得設計的分量大致相同，但是這次整體來看，篠原先生設計的量應該比較多。因此我感到很過意不去。雖然這次整體來看，我總是無法順利完成，或是需要較多時間等種種狀況，而判斷「交由篠原先生設計」。我這邊延誤排程

【另類顎門】（293P）

出湶　製作方表示：「如果由你設計，可不可以只稍微變更頭部的設計？」，我回覆：「只要變更頭部可以啊」！所以我表示「只要稍微變更頭部可以啊」！所以我添加了另類騎士的共通設計，也就是在複眼中眼睛可ZI-O的設計，我看過設計圖的結論斷「交由篠原先生設計」。我這邊延誤排程

向白倉先生表示：「部件基本上依照ZI-O的設計，但是可以改變顏色嗎？」他回覆：「可以喔」！所以我保留了類似銀色吧！」我心中浮現的形象是生剝鬼，並且添加頭髮突顯鬼的氣息，臉則在眼睛混合了苦般的部件和互補色洋紅色，讓兩者保持共通性，並且將基本色黑色全部改成白色，和原本的ZI-O做成對比。另外，側有如生剝鬼般的嘴形，其中則有一張牙齒外露的真正嘴巴。另外，從側面到脖子周圍有布料環繞，這是將原本貼合在響鬼胸前到領圍的銀色部件浮起，藉此營造出風神雷神中的風神意象。這個部分的設計和另類OOO一樣，但是似乎還可以。這是我自認OOO一樣，所以改成金棒（笑）。

【另類ZI-OII】（292P）

出湶　首先白倉先生和我說：「會出現ZI-OII和Grand ZI-O」，另類ZI-OII也要配合他們，出現新的型態，所以我表示「請讓我看看ZI-OII和Grand ZI-O的設計」，我看過設計圖的結論是，「Grand ZI-O我無能為力」，並表示ZI-OII。我曾在一念之間想將基本色改回黑色，但是已經改成白色的延續這個顏色（笑）。從我的美學意識來看，「另類的Grand ZI-O有點太勉強，我缺少設計的精力」，因此就只有設計另類ZI-OII。我曾看到網路留言說：「另類ZI-OII好恐怖」，所以我稍微降低恐怖的感覺會比較好。再來就是之前省的部分，刪除手腳的縱向線條。這樣看起來會比較纖細一些。這樣一來，頭部和盔甲部份以外的地方都不是全新造型，只是稍加改造，

● 篠原保

的結果，就是相對加重對篠原先生的設計量。這是身為專業人士不應該受到稱讚的地方。因此我只有一個感謝，就是真的多虧篠原先生給予協助，辛苦他了。

如果韮澤（靖）先生在世，我覺得一定是由我們三人共同設計。除了『DECADE』或劇場版等，韮澤（靖）先生負責3部作品，我負責2部作品，篠原先生負責過更多設計。我這番話的意思是，若能三人一起設計該有多好。已經來到平成騎士，我想也輪不到我出場，所以如果有人邀約我當然非常開心，內心感到萬分榮幸能夠參與這系列鉅作。

● 在本部作品負責敵方怪人設計的經過。

篠原 提交『假面騎士Build』艾博魯特的設計時，就有收到之後排程的邀約，我心想大概是外傳的設計，結果是這部作品。

● 關於另類騎士的設計方向和基本概念。

篠原 一開始收到另類EX-AID的皮套服裝設計圖時，那時另類EX-AID的設計也已完成。我真的覺得很慶幸在收到說明設定之前，先讓我看到造型實體。因為如果由我來做，我想大概得花不少功夫才能設計到這個程度，也很有可能無法達成。設計的限制只有要求「名稱、年份要寫在身體」。另外，從出淵先生的設計圖中可讀到兩個共通設計，就是複眼中藏有眼睛和露出牙齒等概念。

● 自己負責的每個怪人，在設計上的重點。

【另類Fourze】（286P）

篠原 雖然心中有想法，但是實際上都是不符要求的構思，例如：「Fourze原本的題材就是天龍俠，那何不設計成雷達蝙蝠（RADER BATTON）」（苦笑）。尤其在設計上還有一大前提，就是他還要能改造成另類Faiz，由於兩者共用身體，大部分都設計得模稜兩可，不能看出偏向哪一方，所以光是透過少許的換裝部件以呈現出Fourze的特色，就已經讓我精疲力竭。例如讓平面的臉上出現表情，或是在最新太空服的概念模式添加舊時古老的元素。

【另類Faiz】（286P）

篠原 Faiz比較簡單，因為某種層面來看較為抽象，所以S·I·C也有擷取表面的意象稍加改變。而且S·I·C也曾重新建構的題材，得避免發生設計重疊的狀況，例如我想在Faiz身上避免金屬重疊的表現。因此沒有大幅修改圓弧狀的Ultimate Finder，而是將全身的光子血液和Fourze身體的橘色線條相容，呈現出恐怖的樣子。胸口相較於Fourze渾厚的胸板，這裡只呈現肋骨設計。

【另類Wizard】（286・287P）

篠原 以另類騎士希望最終會變成「戒指魔法師」，並且在設計過程中融入所需的元素。為了表現裂開的含意，在後方加上宛如魔法師帽子的遮覆，接著又添加了宛如遺失的戒指線條，使另類騎士和魔法師帽子突顯遺失的戒指線條。在這些地方添加的骷髏等哥德元素，使另類騎士和魔法師帽子的戒指，並且在頭部的手掌。

【另類電王】（289P）

篠原 我很喜歡石川賢先生『桃太郎地獄』

【另類鎧武】（287P）

篠原 這是正值劇場版作業之後的設計，我不想做出硬梆梆的外表，而是充滿玩心的造型。借用前立的樣式在頭部添加突出立起的刀，把頭盔設計成一頭亂髮的樣子，切腹用的小刀則配置在腰帶。我在半夜一邊說道「這是切腹用的螺絲起子吧！」一邊描繪（苦笑）。不過看起來很弱，好像一下子就會被打敗的感覺，所以盔甲設計得特別堅固，並且用「腐壞的橘子」為主題完成整體色調和質感。（篠原）

【家臣】（288P）

篠原 這個是嚴重卡關的設計……因為是逢魔ZI-O的直屬家臣，所以用金手錶為主題，然後暫時處理其他的設計，但是自己就是不滿。正感到煩惱的時候，收到「死神」的關鍵字，或許大家會誤以為這是『假面騎士DRIVE』的死神惡路程式，但只是利用這個概念完成設計。身體盡量設計簡潔，結果又很類似Build的猛擊者，關於這個怪人有很多需要反省之處。實際在電視看到造型後，頭部和我預定的感覺稍微不同，肩膀的盔甲感覺稍微重了一些，應該是配合大量製作，在造型上稍微做了一些調整，而顯得更為簡略。

優雅的原版騎士形成對比。我想在裂開的地方呈現共通的露齒元素，但是會太可怕所以露出眼睛，而將牙齒隱藏。

【風塔羅斯】（289P）

篠原 描繪這個怪人時，我一直想「韮澤先生會現身嗎」？結果這和我所願地出現（笑）。我想起『電王』時和韮澤先生討論過異魔神的事，而加強了小丑和弄臣的形象。不過，最終顏色改成紅色調，所以這個部分的元素就稍微淡了些。從劇本發展來看不確定是否真的會變成異魔神，直到最後被稱為「形似異魔神」，身體的「f」文字元素其實源自「fake」。

【另類W】（289P）

篠原 描繪這個的時候背後好像有聲音傳來。「要變得像阿修羅（男爵）喔！」太慢了（笑）。「W的身體要像木乃伊的繃帶」「啊！在手術中。那綠色的部分畫成木乃伊」「帶扣也要有埃及風」「畫成青銅色吧」「嗯──原來是這樣啊！」這綠色就用常用的皮革腰帶來如此，若是這樣，黑色就用常用的皮革腰帶來修正成直接表現「腦」。

【另類究極空我】（290P）

篠原 將另類空我的下半身，設計得更類似昆蟲的四腳型態，這是我暫時完成的階段，但是時間上無法製作兩個模型資料，所以替換配色和部分部件的方式處理。實際作法是以究極空我為基礎，刪去了一般型態的另類空我。

【另類空我】（290P）

篠原 空我我很難改造。各種元素的占比都很大，卻能建構出比例絕妙的造型。因此稍微改變就會變得不像空我，相反的只要重新拉開這些元素的配置，即便產生很大的變化，依舊看得出是空我。結果我將體型設計成巨大化的人形，並且隨處添加上昆蟲元素，整體的結構和原版的差距也不大，讓我有點擔心這樣的設計是否成立。後來遠處和高寺（成紀）先生道歉說「不好意思修改了設計」（笑）。

變』的短編故事，想嘗試做出「變成鬼的桃太郎」。因為製作方希望「偏向騎士形象」（笑），所以最初加上類似桃太郎洛斯的角，還將鬼的標誌加在腰帶，使身體中央的路線狀和風圖案也轉換成類似機械的細節。這裡為了有別於本篇的配置。

【另類猜謎】（291P）

篠原 最初在額頭可看到「?」的記號，以美國橫斷Ultra Quiz的帽子為主題，設計成小小的絨絲帽風格，如果再繫上領結就會像比拉薩洛斯（『假面騎士』）。因為這個造型實在太像怪人而作廢，不過這也是可以想見的。我想另類騎士畢竟還是騎士。最後保留絨絲帽和領結，其他部分則修正成直接表現「腦」。

【另類機械】（291P）

篠原 相對於機械的物件那就是自然，所以用「樹怪」來詮釋機械。因為發想源自機械人，並且將全身都設計成木製。因為發想源自機械人，所以稍微加

邊」……直到描繪完成一直感覺有這些對話？很自得其樂。

入一點皮諾丘的意象。基本上我想依循機械的設計，黏貼上經過加工的板材，但是遠看好像很難看出是木頭，所以設計成漂流木慢慢靠攏的樣子。因為劇情中另類機械只要讓臉分離即可附身，所以完全沒有眼睛，避免感受到具有人格。

【另類龍牙】（291 P）

篠原　另類騎士便於作業的地方在於已大致訂好名單，至少有19個另類騎士。當然我並不知道是否會全數出現，而且出淵先生還會和我共同分擔作業，但是我從很早的階段就在想，如果由我負責「另類XXX」，我就會這樣設計，並且提前開始描繪草稿。我都是以這些草稿為基礎來設計。當然我未曾想到劇中會安排龍騎出場，不過之後仍舊依照原造的形式描繪出龍騎的型態。

【另類龍騎】（293 P）

篠原　無雙龍的主題為東洋龍，所以在龍騎的設計投入了中華風的元素。因此在龍騎一樣設計成中華風盔甲，為了強調這個特色，還在全身嵌入肉身為龍的主題。我負責Wizard之後的另類騎士，他們大多數的構成形式都是，在共通的黑色素體添加外裝飾，但有時未能完整呈現在實際的皮套造型，所以可能會認為這是設計上的偷工減料，然而像龍騎這類為紅色的騎士，要如何處理才能表現這樣的色調，其實相當耗費心神。

【另類劍】（293 P）

篠原　為了不要讓另類劍和另類KABUTO的造型重疊，我極力避免出現讓人想到獨角仙的昆蟲元素，並著重於盔甲的堅硬質感，到處添加上刀刃的設計。另外，為了營造出死者的風格加上鉚釘，並且塗上劍的基本色中眼睛完全就是相川（始）的眼睛。這是『劍（BLADE）』在第6集中眼睛睜開即喊著：「殺了你！」的樣子（笑）。因為描繪時我還不知道是由誰變身。

【另類Drive】（294 P）

篠原　我聽說這個怪人可能會出現在電影中，而把他設計得比其他另類騎士華麗許多（笑）。一如大家所見，以「事故車」為主題。有時附近的停車場會放置一些狀態還不錯但已經壞掉的車輛，所以我利用這車輛當作設計資料。Drive（速度型態）有非常多型態，所以還得注意不要受到這些型態的影響。至今我一直苦惱究竟要不要把眼睛遮住，但是這時我想到一邊遮住一邊露出的折衷方案，讓自己開心不已。

【另類KIVA】（294 P）

篠原　另類KIVA繼前次的另類劍之後誕生於2019年，所以我覺得利用原版的敵方元素會是不錯的選擇，並且將樣子直接「設計成牙血鬼風格的KIVA」。因為我個人的堅持，重現肩膀鎖鏈（拘束具）解開的狀態。我第一次看到原版KIVA時，就對鎖鏈留下印象，讓我很明顯地引用設計在衣領和大腿，讓樣子俐落得過於帥氣。

【另類ZERO-ONE】（295 P）

篠原　不同於原版ZERO-ONE是人類，謂似是而非的「反派騎士」，簡單來說，另類騎士並非單純設計成怪人的樣子即可，而是要回到原騎士設計的背景和目的，站在原的身體加上蝗蟲的盔甲，這裡的形象是在蝗蟲怪人的身體貼上人類的皮膚。纖細的身體設計的角度，再以不同於英雄特性的方向重組原先的設計步驟，我想這樣產生的恐怖效果才會具有說服力。

原先以協助出淵先生的立場加入設計，最後自己負責的集數漸漸變多，老實說自己有點懷悔設計上。有一半看起來像是蝗蟲，為了營造出和人類的差異，黑色蝗蟲的部份加上相當精細的生物設計細節。光是這樣還不夠，還在肩膀加上翅膀，這時我還不知道有閃耀蝗蟲，只是湊巧想到這樣的設計。設計到一半時，導演曾表示想看看腳設計成逆關節的樣子，而將大腿側面的盔甲從腰部後側延伸到膝蓋，營造出錯視效果。

【另類KABUTO】（294 P）

篠原　這個和另類KIVA一樣，想要設計成原版KABUTO和敵方異蟲的混合體。會採用異蟲元素的一大原因是想致敬韮澤先生，對其表達尊敬，實際設計時也讓所有手指都插入眼睛，為了不要完全依照韮澤先生的設計，我描繪時並沒有參考當時資料，而只憑「應該是這個樣子」的印象融入設計中。

【另類DECADE】（295 P）

篠原　設計時並沒有特別意識這是DECADE。而是想打造出一眼就知道是終極大魔王的形象，並且添加了DECADE的形象卡片和縫隙的元素。所以DECADE的形象相當淡淡薄，如果不特別說明或許不會知道。這時也不再糾結要遮住眼睛還是露出眼睛。在這樣的板狀間隙中，很難明確表現出遮覆或是露出的狀態，眼睛本身都已經不見了。腰間垂掛的部件像徵達古巴的披風，但是並沒有特殊的意義。

【另類1號／另類新1號】（296 P）

篠原　感覺就是原本的樣子（苦笑）。知道原本的樣子（苦笑），但是大部分的小孩應該都不認識1號騎士，所以大幅修改似乎也沒有意義。而且我想讓大家覺得似曾相識，有種「我好像看過」的感覺也不錯。下半身像昆蟲般為四隻腳的樣子，曾出現在設計另類究極空我的時候，這次還加上了車輪，將整個下半身加入了旋風號的意象，看起來和摩托車化為一體。最後可以畫出1號騎士真讓我感慨萬千，即便這是仿冒品（笑）。

【另類Diend】（295 P）

篠原　我開玩笑的說：「這個10年前就已經設計過了吧！」結果製作方將現有的繪圖送了過來並說：「其實這是從倉庫挖出來的」（笑）。剩下的部分是千眼怪要變身成不死者樣態的頭部、胸部和肩膀的部件，所以我將身體重新塗色成另類Diend使用。我本來想應該這樣就可以了，但是還是加上了能夠匹配另類Diend的巨角，而且特意重新設計眼睛並且露出來。

●回顧本部作品的設計作業。

篠原　最喜歡的部分就是「恐怖」。出淵先生不允許出現恐怖（苦笑）。尤其一開始另類Build，直到上週都還是守護孩子的英雄Build，當小孩看到另類Build會作何感想？出淵先生一直很留意這一點。必須賦予為了恐怖而恐怖的理由和意義，思考這一點時想到的是，所謂的另類騎士就是「由怪人產生的假面騎士」。這個部分完全不同於所

另類騎士表現的世界。我從平成元年的『假面騎士BLACK RX』起參與怪人的設計，直到平成終了再次回顧這些平成騎士，可以透過怪人表現出屬於自己的騎士群像，說實話非常的滿足，對我來說，這是相當重要的里程碑。

石森PRO關於平成假面騎士怪人的設計作品

隸屬石森PRO的田嶋秀樹，長期參與平成假面騎士系列的設計作業，本篇摘錄了其中與怪人相關的作品，為大家介紹其詳細的內容、作品相關資訊和設計過程作為全書的總結。

蓋亞記憶體

這是『假面騎士W』摻雜體變身使用的道具。「這真的是一大工程。塚田先生相當講究，還希望我們做出大衛‧林區『裸體午餐』的風格，設計成讓人感到詭異的記憶體。而且塚田先生還畫了參考圖，用傳真反覆和我們確認他想要的風格，並表示記憶體看似左右對稱，翻到背面一看卻是彎曲的脊椎，如此畸形詭異的造型非常好。一開始還想將開口設計成圓弧狀，就不過後來配合『希望和蓋亞記憶體完全一樣』的意見設計。再者就是，只有園咲家族的記憶體為金色。後來決定道具製作也『請委託Blend Master』，因此由我來負責（笑）。此後就踏上了蓋亞記憶體的地獄之路。『希望所有的怪人都用英文字母表現，因為假面騎士的記憶體也依循這個規則』，於是蓋亞記憶體英文字母標誌的設計，就此永無止境地展開。一開始園咲家族的5款記憶體和熔岩摻雜體的記憶體是由我設計，我想先做出範本，從作業中期就由公司（石森PRO）的年輕後輩繼續設計。如果只要完成每集出現的部分還能應付，但是塚田先生堅持園咲（霧彥）打開公事包時，裡面的記憶體也『不可以是仿冒品』，全都都要重新製作。而且在最後一集的劇本會議結束後，現場提出一個很合理的問題，那就是『身為業務員卻沒有銷售任何一個記憶體並不合理』，而每集放入的都是相同的記憶體，所以要求『希望全數替換，請盡快製作』，於是我們又匆匆忙忙地全部重做，就這樣最後應該做了超過100張的記憶體。以例行作業來說，這應該是最吃重的部分（苦澀）」（田嶋）

▲紅色　▲黑白色　▲灰色

▲藍色　▲茶色　▲綠色

奇蝦摻雜體在『假面騎士W』第5、6集出場時，口中發射的牙齒子彈。

TERROR　TABOO　NASCA　CLAY DOLL　SMILODON

DESIGNER
田嶋秀樹

●參與平成假面騎士系列的經過。

田嶋　嚴格來說，我在加入石森PRO之前，就已經參與平成假面騎士的周邊設定。在『假面騎士空我』作品中，我還負責過記者發布會上電腦動畫的視覺設計。我從『假面騎士Fourze』開始負責角色設計，這是因為前輩早瀨MASATO為了專注處理包括『人造人009』完結篇在內的漫畫作品，而將自己負責的影像相關作品全數交給我處理，而開啟了後續的合作模式。

●關於在『平成假面騎士W』負責的作業。

田嶋　我在『W』的主要設計工作為，風都塔等風都相關的主視覺建構，以及怪人周邊搭件或使用的機件，例如『摻雜體記憶體』的道具設計。我直到現在每年都還有接手主場景設計的案子，而第一個負責的案子，就是劇場版『A to Z命運的記憶體』中風都塔內部的場景。我直到『W』都還負責招式和騎士的圖面設定。怪人設計主要由寺田克也先生負責，但是電視英雄迷DVD出場的「親子丼摻雜體」（兒童讀者構思的一般公募企劃怪人）則由我負責清稿。

●在『平成假面騎士OOO』負責的作業。

田嶋　製作『奧茲／OOO』之時，正面臨『W』電視系列收尾、『假面騎士W RETURNS』兩部外傳、奧茲結束後『假面騎士Fourze』的企劃設定，我完全沒有多餘的時間，本身參與『奧茲／OOO』的部分並不多。劇場版的風都塔和場景的一部份和大嶋（修一）美術導演一起製作，而且完全沒有負責到怪人的設計。『W』和『奧茲／OOO』的怪人設計都是由製作人負責相關事項，我只有提出題材想法而已。我想『W』是由塚田（英明）先生，『奧茲／OOO』是由武部（直美）小姐親自和每位設計師聯絡，討論委託設計的事宜。

●『平成假面騎士Fourze』的麻宮騎亞、『平成假面騎士Wizard』的丸山浩、『平成假面騎士Ghost』的島本和彥和BIGBANG-PROJECT等，怪談關於您自身提議與推薦，負責系列第2期怪人設計的設計師陣容。

田嶋　關於麻宮騎亞先生，我原本就是其代表作『魔法陣都市』的大粉絲，進入業界後一心想著何時能與大師一同共事，就在『Fourze』提到以星座為怪人的主題時，我直覺地提出建議：「這只能交由麻宮先生設計！」，擔任領航（第1、2集）導演的坂本（浩一）先生也從旁附和。雖然有人表示「麻宮先生是描繪可愛女孩的漫畫家，無法想像他設計生物相關的題材」，但是我強力推薦並且解釋，能夠描繪出『魔法陣都市』、『電腦少女Compiler』、『怪傑蒸氣偵探團』等細膩世界觀的漫畫家，沒道理無法擔任怪人的設計。結果誠如大家所見，創造出如此美麗、充滿高貴氣質、絕無僅有的生物設計類型，不但一如預期，甚至有遠遠超乎預期的感覺。我之後也曾請麻宮先生設計閃電人、伏魔三劍俠、天地雙龍等石森英

財團X的殺手衛星

『平成假面騎士W』第48集出場。「一開始製作方表示『請做出這個道具』，要做並不是做不出來，但是我覺得究竟把我們當成哪種商家了？（笑）加上要依照希望的交期做出道具實在有困難，所以我提出：『用電腦動畫應該會比較有效率』。於是和石田（秀範）導演聯絡，他回覆『用電腦動畫製作對你們來說比較方便』」（田嶋）

宙體闇使開關

在『假面騎士Fourze』中宙體闇使開關是（變身者）變身使用的道具。「假面騎士的天文開關是比較偏工業製品的樣子，相較於此，我將宙體闇使開關想像並設計成召喚星星儀式的裝置。畢竟是宙體闇使用的道具，有特別留意握在手上時避免有不協調的感覺。」（田嶋）

宙體闇使開關

記憶體的生體連接洞（右）／未發育的生體連接洞（左）／生體連接洞設置手術器（下面2張照片）

「第一次開會時，我曾提出一個草案，就是將設計圖印成刺青貼紙貼在手臂。於是我又提出『將記憶體插在貼紙位置如何？』，大家一下子就決定這個形式。從草案提出到決定前，連接洞的設計本身已做了5種版本，但是在風神翼龍摻入雜體的時候，我每次都很期待能發現寓意深遠的主題和精巧技（第35、36集）的時候，還做了未發育的生體連接洞。另外，生體連接洞設置手術器，也是依照朋友手邊實際的手術縫合器為基礎來設計，並且請Blend Master改造成實物，至於他為什麼會有呢？（笑）」（田嶋）

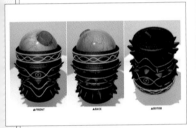

宙體闇使開關（終極啟動狀態）

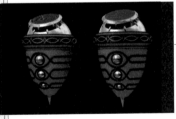

十二使徒使用的開關

那時我曾問他：「老師，您有興趣設計平成騎士的怪人嗎？如果向您提出邀請，您願意接案嗎？」雖然處於微醺時分，當我提出這個話題時，他就像漫畫人物炎尾燃那般熱情地對我說：「畫啊！我一定要畫！現在就畫！」（笑）。因為那時關於新節目的企劃八字還沒有一撇，不能馬上向他提出邀約，但是過了幾年，『假面騎士Ghost』的企劃開始，並且將怪人題材訂為「偉人」時，我不禁想到，邀請島本和彥先生設計怪人的時刻終於到來了！於是正式提出邀請，但是不巧撞上老師超級忙碌的時期，短期內很難有機會一睹島本怪人的風采，抱持著一定要見到島本怪人的心情，我和製作人高橋一浩先生一起來島本先生在札幌的事務所，再三請託性地請老師接案。

我曾和島本和彥先生在石卷小酌一杯，那時我曾問他：

我和島本和彥先生在石卷小酌一杯，

第一個創作的怪人刀眼魔，就是以佐佐木小次郎為主題的怪人，設計中包括了小次郎的必殺技燕返和手持的長刀「曬衣竿」。曬衣竿和怪人的肩膀結合、燕子則像蝴蝶結般停在上頭。每次描繪的設計都是超越其他設計師想像、令人料想不到，實在是有趣至極。內心彷彿喊道：就是這個！這就是我想看到的島本怪人（笑）。讓我印象深刻的是，飾演Ghost的高岩成二先生，每次看到眼魔的造型物都讚許不已。

由他來負責假面騎士的怪人，大家不覺得光聽到這個消息就令人期待嗎？我個人很喜歡丸山先生的怪獸設計，對於丸山先生描繪的騎士怪人更是充滿好奇，一定很有趣（笑）。丸山先生不但是設計師，也是一名造型創作者，所以看平平無奇的作品，仔細觀賞就能發現寓意深遠的主題和精巧技法，樂趣無窮。丸山先生的設計就和麻宮先生一樣，都是絕無僅有的設計，而且蘊藏了他人無法模仿的趣味。

我以首席動畫設計師身分，參與圓谷Productions製作的『超人力霸王特利卡』、『超人力霸王帝納』，我從那時認識了丸山浩先生，當我聽到『Wizard』怪人的魅影設計概念時，腦中靈光一閃想到了丸山浩先生，經常參與第一線的工作，由他來負責假面騎士的怪人……「啊！這個請丸山浩先生來做，一定很有趣」，而向他提出邀請。我個人很喜歡丸山先生為超人力霸王描繪的魅影設計，對丸山先生的怪人「很想畫」而且是現在就畫嗎？（笑）。並且提到：「當您不是說很想畫！而且是現在就畫嗎？」有點半強迫性地請老師接案。

雄群的高清重製，尤其在天地雙龍的時候我負責One-Seven、麻宮先生設計的天地雙龍，會在One-Seven的體內和騎士戰鬥，當時的企劃內容真是讓我興奮不已，樂在其中。

我曾以首席動畫設計師身分，參與圓谷Productions製作的『超人力霸王特利卡』、『超人力霸王帝納』，我從那時認識了丸山浩先生，當我聽到『Wizard』怪人的魅影設計概念時，腦中靈光一閃想到了丸山浩先生。

提出邀約，但是過了幾年，『假面騎士Ghost』的企劃開始，並且將怪人題材訂為「偉人」時，我不禁想到，邀請島本和彥先生設計怪人的時刻終於到來了！於是正式提出邀請，但是不巧撞上老師超級忙碌的時期，短期內很難有機會一睹島本怪人的風采，抱持著一定要見到島本怪人的心情，我和製作人高橋一浩先生一起來島本先生在札幌的事務所，再三請託了2次（笑）。並且提到：「當您不是說很想畫！而且是現在就畫嗎？」有點半強迫性地請老師接案。

我在『鎧武／GAIM』負責的是世界樹之塔和海爾冥界森林等場景周邊設計，完全並不是怪人。我在『鎧武／GAIM』負責的是世界樹的魔法陣，以及劇場版的場景設計，包括怪物製造機和塔納托斯容器。所以除了地獄犬摩托車之外，沒有負責怪人周邊設計，麻宮先生設計的伏魔三劍俠比丹尼，其乘坐的薩達別克號也是由我設計，但嚴格來說這並不是怪人。

●在『平成假面騎士Wizard』、『平成假面騎士鎧武／GAIM』、『平成假面騎士Ghost』負責的作業。

田嶋 我記得在『Wizard』主要處理各騎士的魔法陣，以及劇場版的場景設計──包括怪物製造機和塔納托斯容器。

Exodus

這是財團X的巨大宇宙船，出現在『假面騎士×假面騎士Fourze & OOO MOVIE大戰MEGA MAX』。在戲劇高潮之時成了Fourze & OOO和超銀河王激戰的舞台，令人印象深刻。而且之後還在『假面騎士Fourze The Movie大家的宇宙來了！』出現Exodus mkII。

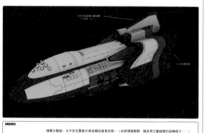

MEMO
機翼分機身。水平定翼翼拿90度旋轉成垂直狀態。（如果雙機動翼讓是筆垂直狀態——完全由機翼至似推進器可驅動 且以瞬間加速 完成航速模式。）
（主機翼的固定型臂固定）

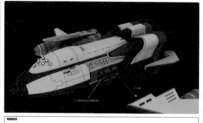

MEMO
飛這形構展主機翼部分離，精挑成起速模式（輕速船模式）的樣子。
主機翼由船位的背臂往上 開腳打開，主機翼就會自由落下——請往下一頁

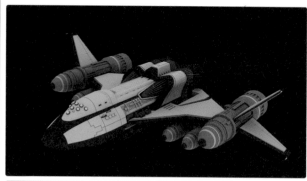

MEMO
這是Exodus的主設計模型。在表面添加了耐熱磚和等AI貼知圖。

XVⅡ

電影『假面騎士Fourze The Movie大家的宇宙來了！』出場的衛星兵器。關於「XVII的設計有一大前提，那就是大家會在敵方的巨大衛星內激戰，剛好Meteor人造衛星M-BUS由我設計，因此「XVII」也就由我來設計。但是製作人塚田先生和編劇中島（KAZUGI）先生表示『希望讓天地雙龍出場』，所以我提出『這樣的話，將巨大衛星設計成要塞One-Seven如何？我會負起高清重製的設計責任！』，兩人皆表示同意。麻宮先生設計的天地雙龍是壞人角色，因此設計上應該會有很大的改變，所以我也想要大膽改變XVII的樣子，不過卻無從更改。原版的枷鎖過大，如果要改某個部分就會變得不是大鐵人17。另外原本也想在變形上加入一點巧思，但是如果不以伸展彎折的方式站起來，似乎行不通。對原版的喜愛過於強烈而無法改變，但是最講究的部分並非機器人，而是宇宙船，這才是最重要的地方。因此顏色統整為單色調。雖然設計得很辛苦，但是做著做著又很開心。我原本就很喜歡大鐵人17，我還有超合金的玩具模型，以前甚至還描繪過『宇宙船vol.124』的封面，所以可以由我來負責，除了激動還是激動」（田嶋）

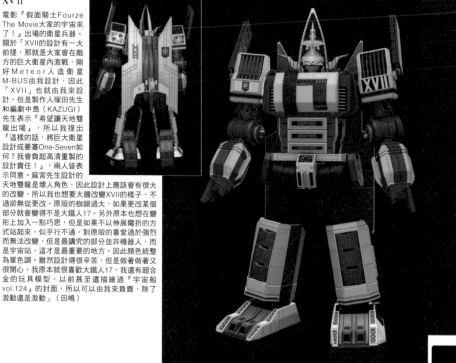

XVII人型砲擊型態～One-Seven型態。兩手為重力子炮，腹部為重力能量的增幅爐。
（腹部和1977年原版一樣會開啟，請參考附件）
兩手腕會變成手腕型大炮，所以手指不會動。

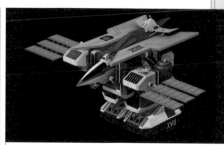

XVII的巨大衛星形式，和原版的設計都一樣，呈現人型構折的輪廓。擁有8大太陽能板，推翼部位在4個艙門。封關部內升有10個艙門，內有防禦型的原装置附裝，還加裝TS-21自我防衛系統的初光彈砲，若在全身重裝，可參考星艦大戰或是老電眼艦的設計交果。有鑑共特， 讓衛星設深究其中一端，Exodus可聯系手頭射移不微的位置。

這是One-Seven型態的衛折構造計畫。除了太陽能板，衛折構和那是大鐵人17的方法是外形構手相同。看似複雜與其終構處理器，但是與One-Seven型態為其以及方法改圖較，所以構想中分分方的巧妙過程中。設計在手臂與衛星的方式。
①最初無機的連桿看法要計劃，結構的放光亮。（幅塑的樣子）
②最開的太陽能板以是往前的力變樣子
③的胸部中，看以延設展為是點時解展，收攻至腳的主幹是政逐開始180度移動，太陽能板開始呈17型移換折。

接續之後，不斗童是有點不容易看清。
像後起看機位立體的同時，企大陽能板也折開定的角度（可和②同時進行）這個動作開始的同時，主要裝翼是在成進小範的空隙。②保存與板的合併小處腳動一次展面合（大(2)部②外腳部打），地平不著簡合中同度）。一()兩手不童住前向伸是妥妥的③手臂伸縮至手臂接的空際，收至腳部打至就是與下部交接部心手臂伸出。手臂支化的水平定機翼會動展離開，回復到安全立起之前已完全展開，且收藏結束，變成One-Seven型態的操控室面。

大腦室

設置在XVII內部的母體電腦。「我提議反正既然要設計超大電腦，就將智慧（『大鐵人17』的敵方首領）放進腦中，並且用電腦動畫設計」（田嶋）

MEMO
設置在衛星兵器＜XVII＞的主控室和坐鎮中央的母體電腦＜BRAIN＞。
球狀的子CPU從以上大側圖樣的超祕電腦延伸脫開，宛如一串蛋萄。
這是致敬出現在『大鐵人17』的智慧電腦。球狀CPU就像原版一樣，如蝦蟹的觸手般活動，基底發出紅色煜光的部分就是核心CPU。

MEMO
這是母體電腦的大腦細部結圖。設置在台階上，基部的智子是冷卻功的冷卻管，安裝（依附在水冷管內的保存）母體電腦的基座以網狀狀呈現也是要了能增加負立體構造，呈現出加之習那就是打上亮光的樣子。

薩達別克號

電影『假面騎士×假面騎士 Wizard & Fourze Movie大戰 Ultimatum』中，伏魔三劍俠使用的最終兵器。劇中結尾時，伏魔三劍俠的移動要塞「伏魔三劍俠裝甲車」生動的變形，帶給觀眾深刻的印象。田嶋將原著『伏魔三劍俠』出現的空中要塞「薩達別克號」，以獨特的手法高清重製，設計成細節充滿現代風格的造型。

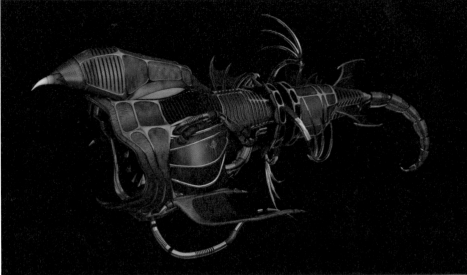

薩達別克號是由怪物卡車變形而成。顏色幾乎依照1975年的原版色調，並且讓造型利用材質貼圖讓整體呈現硬殼怪物表皮般的生物質感。銀色部分則使用暗沉的鉻金屬色調。

電面有尾巴，由於頭蓋性以球體關節連接，前端附著鐵軌般的計，希望身體擺動呈現自然靈活的動作。

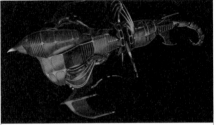

上方大概是這個帽子，機翼表面很大，所以希望可以利用帶傾斜設出進化般的質感。

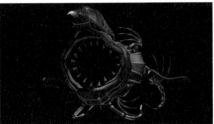

喉嚨內部是黑色的螺旋塊圈，演出時如果需要內部結構造型，會繼續情況加入細節，廠煩了！

頭關有龍施造型，不是用紋的，而是變悶亮剝青相似在表面的的線，相對於整個身頭造型呈現暗淡無質生物般的暗沉質感，只有頭上的角呈現寶光的樣子。

眼魔眼魂

這是『假面騎士Ghost』中敵方怪人眼魔變身使用的道具。「這個道具的設計手法和『W』博物館的蓋亞記憶體、『Fourze』宇體闇使的天文開關相同。相對於Ghost眼魂偏機械化的造型，將其設計成生物質感的樣式」（田嶋）

■這是一個只在TAKESHI RACING的XR250加上3個部件的小改造。大概就是在車頭和賽車號碼牌加上造型物的程度，並連同車頭燈的造型設計。車身包括顏色都沒有改造。造型部分參考了丸山先生怪人設計的頭部造型。

地獄犬摩托車

這是『平成假面騎士Wizard』第2、3集登場的敵方怪人，地獄犬專用的機車。「我從丸山先生怪人設計的樣子擷取靈威，做出加在TAKESHI RACING特技摩托車也很合理的整流罩設計」（田嶋）

田嶋　我在『ZI-O』擔任大魔神（288P）和大魔神座艙場景設計的監製。田崎龍太導演希望我設計成類似『一級玩家』或『環太平洋』中的座艙樣式，而在現場美術能力所及的範圍內，提出能呈現最佳效果的設計。在機器人模式和行動模式下，座艙都不會動，並且嘗試左右輪胎的轉動下，演出螢幕上大魔神的姿態。這個部分也深受現場人員和演員的好評，而且我第一次受到傳奇攝影師松村（文雄）先生的讚賞，令人開心不已（笑）。

● 關於在平成系列最後一部作品『平成假面騎士ZI-O』負責的設計。

身，但是首領加布林卻未沒有完整現身，也出現在『Fourze』的劇場版，終於讓我償所願，或是說有種成就感。機械設計是我相當喜歡的領域，而且上堀內佳壽也導演為作品投注很多心力，所以我設計得更加倍用心。

田嶋　關於英尼格碼，由於福士蒼太（飾演如月弦太朗／假面騎士Fourze）先生客串演出，我讓『大鐵人17』的漆黑騎士和首領加布林（在『大鐵人17』中加布林皇后有現

● 負責設計在『平成假面騎士EX-AID』、『平成假面騎士Build』和電影『假面騎士平成世代巔峰決戰BUILD&EX-AID with傳說騎士』出現的英尼格碼。

沒有接觸怪人相關工作。

至於在『Ghost』能夠負責人稱「本鄉猛，最後的變身」新1號的設計，對我而言，可謂是無上光榮的回憶，甚至還負責了假面騎士Extremer（265P）／偉大之眼等最終大魔王騎士的設計工作，令我感到萬分榮幸。

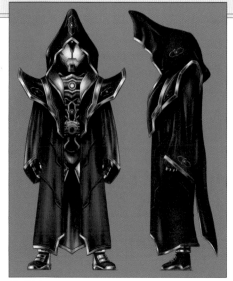

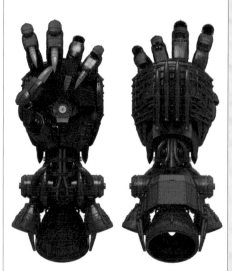

假面騎士Extremer

出現在『劇場版 假面騎士Ghost 100個眼魂與Ghost命運的瞬間』的邪惡假面騎士。因為排版關係，在這邊介紹272P未刊登的設計圖。

英尼格碼

在『假面騎士 平成世代 巔峰決戰』往來平行世界所需的裝置。「上堀內導演的想法是普通的機械樣式，但是我在想法討論中向佛田（洋）特攝導演提到，『可以設計成加布林嗎？』，他的反應是『好啊！』（笑）。我想到的點子是：『將連繫異世界的裝置做成手』、『一握手，異世界即相連』，即便另一隻手並非出自於石森PRO的作品，我仍選用了東映其他作品的機械怪獸當成設計資料」（田嶋）

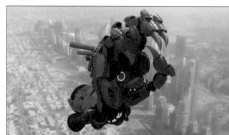

田嶋設計和繪製的英尼格碼圖像版。

下面2張是英尼格碼最終型態的設計圖。

假面騎士Extremer的變身腰帶「Extremer驅動器」。

大魔神的設計要求是「未知又超級可怕的不明物體」。不明物體的要求就已令人摸不著頭緒，如果以至今做過的英尼格碼為例，這類細節滿滿的機械設計，一定會散發由人類科技創造的氛圍，所以我在設計上嘗試完全沒有接合部或關節連接部，每個部件都藉由某種力量保持平衡，建構出巨人的樣子。在過去的設計中都是利用管件或類似套件拼裝的部件添加視覺資訊量，營造出精密的設計感，但是透過這種手法，完全無法修飾，所以這是看似簡約實則非常費力的一種角色設計。

◉回顧參與平成假面騎士企劃的歲月。

田嶋 從『假面騎士空我』到『ZI-O』這20年間的歲月看似很長，卻又覺得一眨眼就過去了。不論是人還是工作，有各種的相遇，讓我拾獲了滿滿的回憶，更累積了深厚的經驗。令和假面騎士系列已由『ZERO ONE』拉開序幕，為了能夠超越平成假面騎士的創作，在期待的同時也會繼續努力。

平成假面騎士設計師介紹
CTEATURE DESIGNER PROFIOLE

阿部卓也
《負責作品》『假面騎士空我』
Takuya Abe◉1978年7月5日出生，於武藏野美術大學就學期間參與了『空我』的製作，負責古朗基怪人和臨多文字等設計，也曾協助『響鬼』的文藝編輯工作。他在東京大學研究所畢業後，成為一位媒體論研究者，並且曾擔任法國龐畢度中心研究與創新中心客座研究員、東京大學專案講師等，現為愛知淑德大學副教授，負責設計教育的工作。由於創造臨多文字的經驗，他開始鑽研字體設計的歷史，大家可從『Eureka』（青土社）等書籍閱覽他近年的論文研究。

青木哲也
《負責作品》『假面騎士空我』『假面騎士響鬼』『假面騎士DECADE』
Tetsuya Aoki◉1963年8月17日出生，為株式會社PLEX設計師。在金屬英雄、超級戰隊、假面騎士系列等多種角色玩具的設計開發期間，他曾負責『假面騎士空我』初期的怪人設計，之後也曾在『假面騎士響鬼』『假面騎士DECADE』擔任生物設計師。另外，除了東映作品之外，他也在『大魔神華音』中擔綱恩妖的設計。

飯田浩司
《負責作品》『假面騎士空我』『假面騎士劍』『假面騎士響鬼』
Kouji Iida◉漫畫家，隸屬石森PRO。千代田工科藝術專門學校動畫科畢業後，曾任職於動漫企劃製作公司TAMA PRODUCTION，之後於1989年加入石森PRO擔任石森章太郎的助手。從『假面騎士空我』起參與平成假面騎士系列，負責設計和設定等工作。在『假面騎士空我』『假面騎士劍（BLADE）』『假面騎士響鬼』中和其他設計師一起合作生物設計。目前為石森RPO漫畫作品的作畫人員負責撰寫作業。

出渕裕
《負責作品》『假面騎士顎門』『假面騎士響鬼』『假面騎士DECADE』『假面騎士奧茲／OOO』『假面騎士ZI-O』等
Yutaka Izubuchi◉1958年12月8日出生，為動畫導演、機械設計師、角色設計師，展現多領域的才藝。他曾於1981年為東映特攝片『機器人小8』設計了EVA POLICE的角色。之後，連續4年擔任『科學戰隊炸彈人』、『超電子生化人』、『電擊戰隊變化人』、『超新星閃光人』的主設計師，負責敵方角色的設計。在平成假面騎士系列中，他除了參與『假面騎士顎門』的設計之外，還在電影『假面騎士THE FIRST』和『假面騎士THE NEXT』中，擔任怪人、假面騎士1號、2號和V3的高清重製版設計。

草彅琢仁
《負責作品》『假面騎士顎門』『假面騎士響鬼』
Takuhito Kusanagi◉漫畫家兼插畫家。在東京造形大學造形學部設計學科電影專業領域就學期間，曾任裝幀插畫和動畫工作。主要作品有漫畫『上海丐人賊』、『未來座海岸』，繪畫集『草薙畫蒐INNOCENCE』等。他以設計師身分參與的作品有動畫『羅德斯島戰記』、『七武士』、『天保異聞妖奇士』、『鬼面騎士』、『棺姬嘉依卡』、『機動戰士鋼彈THE ORIGIN』，以及遊戲『雙月傳說』、『冒險奇譚』等。

篠原保
《負責作品》『假面騎士龍騎』『假面騎士555』『假面騎士劍』『假面騎士KIVA』『假面騎士DECADE』『假面騎士奧茲／OOO』『假面騎士鎧武／GAIM』『假面騎士EX-AID』『假面騎士Build』『假面騎士ZI-O』等
Tamotsu Shinohara◉1965年出生，角色設計師兼插畫家。就讀九州藝術工科大學期間，以『超A機Metalder』的角色設計師之姿正式進入業界。之後以『高速戰隊渦輪連者』初次擔任主設計師，後續也參與了超級戰隊和金屬英雄系列的製作。從『假面騎士龍騎』開始至『假面騎士ZI-O』，每年持續擔任假面騎士和超級戰隊系列的怪人設計。另外至今仍從事動漫遊戲，玩具等多元領域的設計工作。

韮澤靖
《負責作品》『假面騎士劍』『假面騎士KABUTO』『假面騎士電王』『假面騎士DECADE』
Yasushi Nirasawa◉1963年8月26日出生，生物設計師、插畫家與漫畫家。曾擔任小林誠的助手，以模型師的身分進入業界。由於風格獨特的生物造型表現，成為各界爭相邀約的生物造型師與設計師，他更應著由漫畫『PHANTOM CORE』和原創角色設計造型作品集『CREATURE CORE』，獲得極高的讚譽，令人難以撼動。他曾擔任遊戲、動畫、特攝作品等各領域的設計師，參與過的作品不勝枚舉。然而令人遺憾的是他已於2016年2月2日逝世，但他精采絕倫的創作將永存於世。

雨宮慶太
《負責作品》『假面騎士DECADE』
Keita Amemiya◉1959年8月24日出生，電影導演、插畫家和角色設計師，1983年成立有限會社CROWD。1985年在『時空戰士Spielban』初次擔任角色設計師，此後也多次參與東映英雄作品。另外，1988年初次執導電影『未來忍者慶雲機忍外傳』，接著在1991年擔任『鳥人戰隊噴射人』的領航導演。他參與過許多作品，包括：『傑拉姆』、『假面騎士ZO』、『假面騎士J』、『電腦黑魔』等，近年來主要擔任『牙狼（GARO）』系列的原作和總導演工作。

寺田克也
《負責作品》『假面騎士W』『假面騎士EX-AID』
Katsuya Terada◉1963年12月7日出生，廣是作品遍及全球的插畫家，也是創作了『西遊奇傳大猿王』、『樂田之笑』等許多作品的漫畫家。他還為遊戲、特攝片、動畫等設計過許多角色人物，並且曾參與東映特攝英雄『超人機Metalder』、『機動刑事Jiban』的設計。此外，在『假面騎士W（DOUBLE）』『假面騎士EX-AID』兩部作品中擔任主要設計師，當中的怪人幾乎皆由他操刀。目前也在「週刊BIG COMIC SPIRITS」（小學館）連載的『風都偵探』參與撲神體的設計。

麻宮騎亞
《負責作品》『假面騎士Fourze』等
Kia Asamiya◉1963年3月9日出生，漫畫家、插畫家和動漫家。自專門學校畢業後，在21歲成為自由動漫家獨立作業。1986年創作了『神星記Vagrants』，正式晉升於漫畫家之列。主要作品包括：『魔法陣都市』、『怪傑蒸氣偵探團』、『電腦少女Compiler』、『編瑠俠CHILD OF DREAMS』，『超跑靚女My Favorite Carrera』、『太陽系SF冒險大全宇宙史跡』等。另外，還在許多動漫作品（使用本名菊池通隆）中負責角色人物的設計，例如：『超音戰士』、『冥王計劃傑歐萊馬』。

丸山浩
《負責作品》『假面騎士Wizard』等
Hiroshi Maruyama◉1962年3月21日出生，為一名設計師。自東京設計師學院畢業後進入株式會社東方樂園（東京迪士尼）負責角色商業化的基礎職務。1992年進入圓谷Productions。在從事活動相關的美術工作之後，1995年初次在『超人力霸王涅賽斯』負責超人力霸王的設計。隔年在『超人力霸王特利卡』晉升為主要設計師，並開始主導系列往後的設計作業。他離開圓谷Productions之後，依舊以設計師的身分創作許多作品為大眾所熟悉。至今依舊從事『Battle Spirits』、『SSSS.GRIDMAN電光超人古立特』的怪獸設計等。

Niθ
《負責作品》『假面騎士鎧武／GAIM』等
Nishi◉角色、機械設計師、插畫家與原畫師。參與『假面騎士鎧武／GAIM』的期間，任職於NITRO PLUS，現在則為自由創作者持續創作。擔任主要設計師（包括原案企劃）的作品包括：動畫『機神咆吼DEMONBANE』、『蒼色騎士』、『百花繚亂SAMURAI GIRLS』、『武裝神姬』、『伽利略少女』、『WIZARD BARRISTERS～弁魔士賽希爾』等。

山田章博
《負責作品》『假面騎士鎧武／GAIM』
Akihiro Yamada◉1957年2月10日出生，漫畫家兼插畫家，也是京都精華大學漫畫學部客座教授。1981年就讀大學之時，就以『padam padam』正式成為漫畫家。代表作品包括：『BEAST of EAST～東方眩暈錄～』和『羅德斯島戰記：法理斯的聖女』等。除了以插畫家身分創作許多裝幀畫和插畫，還擔任動漫和遊戲的角色原案或電影的概念設計等。主要以設計師身分參與的作品包括，動漫方面的『十二國記』和『翼神世音』，遊戲方面的『Terra Phantastica王國保衛戰』和『雷霆任務3』等。

中央東口
《負責作品》『假面騎士鎧武／GAIM』
Higashiguchi Chuo◉7月3日出生，角色設計師、插畫家和漫畫家。參與『假面騎士鎧武／GAIM』的期間，任職於NITRO PLUS，現在則為自由創作者從事各種活動。主要以設計師身分參與的作品有，遊戲方面為『血鬼魔Vjedogonia』、『天使的兩把手槍』、『Bullet Butlers』、『Evolimit』、『罪惡王冠：失落的聖羅節』，動漫方面為『記憶女神的女兒們』和『熱風海陸Bushi Road』等。

竹谷隆之
《負責作品》『假面騎士Drive』等
Takayuki Takeya◉1963年12月10日出生，造型大師。曾任職於Model Art社，1980年代後期成為自由創作者從事各種活動。1994年起大約有5年的時間，以自由創作者的角度，1999年出版第一本作品集『竹谷隆之作品集　漁夫的角度』。另外，他擅跨足電影特殊造型、玩具設計、原型製作等各種領域，為世界知名的創作者。他曾在東映年出，參與電影『假面騎士ZO』（生物設計總監）、『電腦黑魔』（特殊造型）的製作，還擔任東映英雄人形系列『S.I.C』（萬代）的設計和監修。

桂正和
《負責作品》『假面騎士Drive』
Masakazu Katsura◉漫畫家，1962年出生於福井縣。1980年以『小翼』榮獲第19屆手塚獎佳作。1983年在『週刊少年JUMP』開始連載變身英雄作品『銀翼超人』，成為熱門漫畫。之後還熱血創作了『電影少女』和『I's』等作品，也都受到大眾歡迎。2002年起在『週刊YOUNG JUMP』雜誌開始連載英雄作品『ZETMAN超魔人』（在本部作中由桂正和的好友韮澤靖、竹谷隆之、寺田克也等在生物設計方面給予不少協助）。此外，他也從事舊作漫作『TIGER & BUNNY』的角色原案企劃、『牙狼-紅蓮之月』主要角色設計等工作。

島本和彥
《負責作品》『假面騎士Ghost』
Kazuhiko Shimamoto◉1961年4月26日出生，漫畫家，也是漫畫製作『BIGBANG-PROJECT』的代表。1982年在『週刊少年SUNDAY』2月增刊號推出『必殺轉校生』的作品，正式成為漫畫家。主要作品有『燃焰轉校生』、『假面拳擊手』、『逆境九比士』、『漫畫狂戰記』、『燃燒吧！！女子摔角』、『新！漫畫狂戰記』、『青之炎』、『英雄派遣公司』等。他曾撰寫許多石森章太郎的英雄漫畫作品致敬石森章太郎，例如『假面騎士ZO』、『假面騎士Black PART X Imitation 7』、『鬼面騎士』等。

田嶋秀樹
《負責作品》假面騎士系列第2期全部
Hideki Tajima◉1968年3月11日出生，他在擔任各類遊戲、特攝片、動漫等的設計師和導演後，參與了『燃燒吧！！小露寶』（電腦動畫）、『人造人009 THE CYBORG SOLDIER』（企劃）執行製作，並加入了石森PRO。在假面騎士系列除了擔任設計師負責角色創造之外，從『假面騎士W（DOUBLE）』的風都塔開始，到最新作『假面騎士聖刃』的極北基地，他還在每部作品中，負責完整世界觀建構的場景、道具和主設定等設計。

「後記」結語

如今已全面進入「令和」時代，假面騎士也正在播放令和系列第2部『假面騎士聖刃』，本書原定要在象徵「平成」時代尾聲的「假面騎士ZERO-ONE」播畢前出版，然而延遲至今，其中最主要的理由莫過於因新冠病毒肆虐而發布的緊急事態宣言。這段期間，在安全考量的情況下，以電子郵件或遠端視訊訪問的方式完成採訪，或是翻閱過去出版的平成假面騎士系列公式讀本、公式完全讀本，重新編輯其中的採訪內容等，我們透過各種方法收錄所有設計師對於每個設計的想法意見。對此我們由衷感謝每位設計師給予的協助與幫忙，對於大家快速的回應，在此致上最深的感謝。由於採訪管道不同，作品或人物相關的說明篇幅不一，針對這個部分，還希望各位讀者敬請見諒。畢竟這個系列有20年的漫長歷史，設計圖的彙整也是超乎預期的艱鉅，這次衷心感謝各相關人員給予的協助，

不同於超級戰隊每集故事發展都以「怪人」為起點的基本形式，平成假面騎士系列「怪人」不一定會擔任故事主軸的要角。其中甚至有不少怪人在出場後，也沒有機會展現個人特色，彷彿只是假面騎士施展必殺技的沙袋般就此消失。然而每一個怪人都蘊藏了設計師的創意發想，花費不少心血塑造，並且由演員演繹出具體形象，即便怪人注定為消失的角色，但他們確實真切地在劇中留下足跡。不論在劇中占有多少篇幅，所有在故事中出現的怪人，究竟是如何誕生？如何被賦予形體？本書彙整了怪人們最初的設計圖，我們想從邪惡勢力的一方為平成假面騎士畫下歷史句點，同時鄭重為這20年來輪番交替、不斷消失的惡靈祈禱冥福。

編輯部全體同仁

平 成 假 面 騎 士
怪 人 設 計 大 圖 鑑

完全超惡

HEISEI KAMEN RIDER
CREATURE CHRONICLE

企劃和編輯	高木晃彥（noNPolicy）
	野口智和（「宇宙船」編集部）
構成和編輯	鷲谷五郎（CHAINSAW BROS.）
設計	土井敦史・鈴木惠美里（HIRO ISLAND）
訪問和撰寫	サマンサ五郎・ガイガン山崎（チェーンソー兄弟）
編輯協助	新里和朗／太田和夫（マイクロマガジン社）／
	小沢涼子／杉本真紀子／高木龍仁
資料協助	石森プロ／PLEX／ATAC／クラウド／
	麻宮騎亜／阿部卓也／出渕裕／草彅琢仁／篠原保／
	竹谷隆之／寺田克也／Niθ／韮沢紀美子／丸山浩／
	岡本晃（FEI）／佛田洋（特撮研究所）／白倉伸一郎・武部直美（東映）
監修	石森プロ
	東映

平成假面騎士怪人設計大圖鑑
完全超惡

作　者　HOBBY JAPAN
翻　譯　黃姿頤
發　行　陳偉祥
出　版　北星圖書事業股份有限公司
地　址　234新北市永和區中正路 462 號 B1
電　話　886-2-29229000
傳　真　886-2-29229041
網　址　www.nsbooks.com.tw
E-MAIL　nsbook@nsbooks.com.tw
劃撥帳戶　北星文化事業有限公司
劃撥帳號　50042987
製版印刷　皇甫彩藝印刷股份有限公司
出 版 日　2023 年 01 月
I S B N　978-626-7062-23-4
定　價　1500 元

如有缺頁或裝訂錯誤，請寄回更換。

國家圖書館出版品預行編目(CIP)資料

平成假面騎士怪人設計大圖鑑：完全超惡 = Heisei
Kamen Rider creature chronicle / HOBBY JAPAN
作；黃姿頤翻譯. -- 新北市：北星圖書事業股份有限
公司, 2023.01
336 面；21.0×29.7 公分
ISBN 978-626-7062-23-4(平裝)

1.CST: 插畫 2.CST: 畫冊

947.45　　　　　　　　　　　111004555

官方網站　　臉書粉絲專頁　　LINE 官方帳號